本书为国家社会科学基金艺术学项目『东南亚宗教艺术的特点及其在保持社会稳定中的作用』（项目批准号：09CA068）研究成果。

本书出版得到北京市社会科学理论著作出版基金资助。

教育部人文社会科学重点研究基地

A Study on Religious Art in Southeast Asia

东南亚宗教艺术研究

吴杰伟 张 哲 聂慧慧
霍 然 尚 锋 聂 雯
/著

北京大学出版社
PEKING UNIVERSITY PRESS

图书在版编目(CIP)数据

东南亚宗教艺术研究/吴杰伟等著. —北京：北京大学出版社，2019.7
ISBN 978-7-301-30019-0

Ⅰ.①东⋯　Ⅱ.①吴⋯　Ⅲ.①宗教艺术－研究－东南亚　Ⅳ.①J196

中国版本图书馆CIP数据核字（2018）第247248号

书　　　名	东南亚宗教艺术研究
	DONGNANYA ZONGJIAO YISHU YANJIU
著作责任者	吴杰伟　张　哲　聂慧慧　霍　然　尚　锋　聂　雯　著
责 任 编 辑	兰　婷
标 准 书 号	ISBN 978-7-301-30019-0
出 版 发 行	北京大学出版社
地　　　址	北京市海淀区成府路205 号　100871
网　　　址	http://www.pup.cn　　　新浪微博:＠北京大学出版社
电 子 信 箱	lanting371@163.com
电　　　话	邮购部010-62752015　发行部010-62750672　编辑部010-62759634
印 刷 者	北京大学印刷厂
经 销 者	新华书店
	720毫米×1020毫米　16开本　22.5印张　390千字
	2019年7月第1版　2019年7月第1次印刷
定　　　价	118.00元

本书为国家社会科学基金艺术学项目"东南亚宗教艺术的特点及其在保持社会稳定中的作用"（项目批准号：09CA068）研究成果。本书出版得到北京市社会科学理论著作出版基金资助。

目　录

图　示

导　论

　　宗教是人类社会中一种复杂的文化现象，在其长期的发展过程中形成了独特的影响模式，在人类社会的不同发展阶段都发挥着巨大的作用。宗教既有自觉也有教规，既有艺术陶冶也有经典文献，既有包容也有排他，既贴近信众的日常生活也强调超越世俗的束缚。因此，宗教能适应从最高统治者到下层人民的不同要求，从而演化成一个时代的人的共同需求。宗教包含教义和教仪两个方面，或者归为宗教思想和宗教行为两个紧密结合在一起的方面。在宗教世界的核心领域，宗教思想记录在宗教的经典、戒律之中，表现于寺观、清真寺、教堂等宗教建筑之中，并通过宗教庆典、仪式等活动影响信众的精神信仰。而在世俗世界，宗教思想融入图画造像、传说故事、服饰歌舞等艺术形式当中，与民众的日常生活和道德观念紧密结合。[1]可以说，宗教艺术是宗教思想从精神世界走向世俗世界，从宗教场所走向信众日常生活的重要手段。不同宗教艺术具有不同的表现形式，从而为宗教研究提供了广阔的空间。

第一节　宗教与艺术的关系

　　宗教艺术是一种承载着信仰信息、宗教经典、审美观念的艺术形式，其表现形式丰富多样，"以表现宗教观念、宣扬宗教教理，跟宗教仪式结合在一起或者以宗教崇拜为目的的艺术，是宗教观念、宗教情感、宗教精神、宗教仪式与艺术形式的结合。"[2]宗教艺术是

1　叶兆信、潘鲁生编著：《中国传统艺术（续）：佛教艺术》，北京：中国轻工业出版社，2001年，第17页。

2　蒋述卓：《宗教艺术论》，广州：暨南大学出版社，1998年，第8页。

1

宗教思想的艺术表现，是宗教教义的外化形式。宗教的主张和观念常常成为艺术形式的主要内容，宗教人物、宗教事件、宗教形象和宗教经典都深入到艺术作品当中。

艺术与宗教，在起源时就紧密地联系在一起。今天看来许多艺术活动，如歌舞、绘画、雕塑、建筑等，在古代主要是一种巫术活动或宗教意象，而不是单纯的社会活动。原始人对巫术和宗教的信仰和崇拜，是原始艺术产生和发展的直接动因。原始宗教对原始艺术的产生和发展，起了巨大的催化和推动作用，成为艺术起源直接的、生生不息的主要原动力。在原始社会，原始宗教与原始艺术本身就是原始生产活动中一个不可缺少的环节，生产、宗教、艺术往往是三位一体结合在一起的，原始宗教与原始艺术本身就是原始人社会实践的一部分。

"宗教和艺术不仅在历史上攀结在一起，在现今社会里也常形影不离。"特别是当世俗世界的物质力量膨胀之后，宗教借用艺术的力量来维持社会地位和影响，这种情况在当今西方基督教中表现得尤为突出。在东南亚的社会活动中，也常可以看到宗教借助艺术的力量，常采用民间曲调或民间说唱等形式，编写圣歌、圣诗，宣传教理、教义。正是由于宗教与艺术之间存在着许多相通之处，才使宗教和艺术，在整个历史发展过程中结伴同行，相互影响和渗透，并在对立和统一的关系中，不断发展自己。[1] 比利时学者里奥波德·弗拉姆提出"艺术——现代人的宗教"的命题，把宗教和艺术等同起来，在他看来，宗教对人类具有与艺术等同的价值。[2]

东南亚民族来源及其成分的复杂性，决定了其古代文化的复杂性与综合性。考古学家把东南亚旧石器时代的文化称之为"砾石和石片工具传统"或"砍斫器传统"。在缅甸的伊洛瓦底江流域、泰国的芬诺伊河谷、印度尼西亚爪哇的巴索卡河谷、菲律宾吕宋岛北部等地，均发现了旧石器时代的各种人类石制工具。这些都足以说明东南亚有着人类文明的完整早期发展过程。[3] 在东南亚出现的古代文明包括和平文化（Hoa Binh Culture，公元前 10000—前 6000 年）、仙人洞文化（The Spirit Cave，距今约 10000—7000 年）、北山文化（Bacsonian Culture，距今 9000—7000 年）、东山文化（Dong-Son Culture，距今 5000—1000 年）、班清文化遗址（Ban Chiang Archaeological Site，距今约 5000—2000 年）等。从目前考古发掘的研究看，东南亚的原始文化主要包括岩画、铜鼓、巨石文化以及瓮葬习俗等形式。这些文化表现形

1　张育英：《谈宗教与艺术的关系》，《社会科学战线》1999 年第 1 期，第 142 页。

2　周群：《宗教与文学》，南京：译林出版社，2009 年，第 19 页。

3　范梦编著：《东方美术史》，昆明：云南人民出版社，1991 年，第 266 页。

式都带有强烈的宗教气息，表现了祖先崇拜与自然崇拜的巧妙结合，也是原始宗教与原始艺术之间的有机结合。

东南亚宗教是东南亚文化的重要表现形式，东南亚宗教艺术是东南亚文化链条中重要的一环。东南亚民族舞蹈起源与巫术具有典型的同源关系。原始宗教活动，特别是敬神、娱神等图腾崇拜活动，因伴有歌唱和舞蹈，对歌舞艺术的产生和发展，起了重要的促进作用。东南亚最早的雕刻艺术，与原始人的生殖崇拜有关。在各民族中，最早的人物雕像大部分为女性裸体雕像。这些雕像，差不多都被忽略了脸部、四肢和五官，而与生殖相关的胸部、腹部、臀部却被极度地夸大和强化，表现得特别肥大。这一形态，体现了原始人崇拜女性或神秘生殖力的观念。

丰富的想象和幻想建立了宗教形象系统，并在教义中加以生动的描绘和表现。宗教艺术的想象和幻想，目的在于创造艺术真实，反映真实的人生，即使采用变形的艺术形式，或者远离现实的想象形式，仍然是主体的现实精神的折射，其立足点主要是现实。[1]历史上，东南亚地区的统治集团通过宗教艺术宣传王权神授、神王合一的思想，在现实的社会环境中，宗教艺术成为团结和凝聚社会力量的有效手段。可见，宗教艺术不但是东南亚文化的重要组成部分，而且成为引导民众形成社会共识的重要精神力量。

第二节　宗教艺术的类型与功能

宗教在长期的发展过程中，与艺术产生了紧密的联系，并使艺术产生宗教化的倾向。艺术作品强化了宗教的感性力量，充分体现了宗教的魅力。在艺术的发展过程中，产生了众多具有宗教色彩的艺术作品。宗教在很长的时间里主导着艺术的发展，大量的艺术作品都用于宣扬宗教思想，为宗教活动服务。雕塑、绘画被用来塑造、描绘各种神灵的形象，表现宗教经典的内容，为教徒提供顶礼膜拜的对象；金碧辉煌的寺庙和教堂，为教徒提供从事宗教活动的场所；音乐、舞蹈和诗歌被用来表达各种各样的宗教感情，以增强宗教气氛和表达宗教信徒的虔诚。在宗教影响力兴盛的历史年代，艺术依附于宗教而发展。在宗教影响力相对衰微的历史年代，宗教借用艺术感染力来维持自己的地位。[2]

1　张育英：《谈宗教与艺术的关系》，《社会科学战线》1999年第1期，第140页。

2　陈麟书、陈霞主编：《宗教学原理（新版）》，北京：宗教文化出版社，1999年，第306页。

宗教艺术作品都是以宗教为中心的，但有的宗教艺术作品是为宗教服务的，有的则不一定为宗教服务，有的甚至具有反宗教的内容。在西方，文艺复兴时期的很多宗教艺术作品借用宗教题材，反映艺术家对中世纪的思考和对现实社会的情感。在东南亚的民族独立运动中，很多的宗教艺术作品，特别是宗教文学作品，成为反对西方殖民统治，反对天主教会腐朽团体的有力工具。这些宗教文学作品反对的还是宗教体系中的具体人物或具体现象，并不主张废除宗教或取消宗教组织，而是希望宗教组织能进行"自我纯洁"，是对"真、善、美"理想的追求。[1] 艺术活动在本质上是精神性的活动，艺术品的生产本身是一种精神生产，对艺术品的欣赏是一种精神享受，对宗教艺术的欣赏更是一种精神的洗礼。[2] 宗教不是简单地要人们从观念上承认超自然物的存在，而是通过情感，使信众从心理上体验到自己同超自然实体的关系。只要使信仰者获得精神上的满足或安慰，宗教信仰就是真实存在的。宗教艺术所产生的情感反应可以满足人们心理的需求，成为人们精神寄托的对象。[3]

从创作的目的看，宗教艺术的表现形式可以分为两类，一类是艺术形式直接为宗教教义服务，艺术作品直接表现宗教的内容。在这一类的宗教艺术作品中，也有的艺术作品是通过借助宗教的内容来针砭时弊，或者批评宗教事务，用神圣化的形式表现世俗化的内容。另一类创作活动、艺术作品没有直接涉及宗教内容，但在艺术品的背后蕴含着宗教的主题，用世俗化的艺术手段表现神圣世界的内涵。无论哪种类型，宗教都为许多艺术家提供了艺术实践的空间和舞台。许多宗教艺术，在人类文明史上所发挥的社会道德伦理教化功能，是世俗艺术所无法比拟的；许多宗教艺术在人类文明史上所取得的艺术成就，对人类艺术发展过程所起的积极贡献，也是不能否认的。[4]

从形式上看，宗教艺术可以分为宗教造像艺术和宗教表现艺术两大门类，前者基本以静止的形态出现，需要受众具备主观的审美要求，包括绘画、雕塑、建筑以及工艺美术等；后者基本以运动的形态出现，对于受众具有主动的审美感召，包括念诵、仪轨、经忏、对白、音乐、舞蹈等，如果用古典的概念表达，还应该包括转读、唱导、俗讲等多种形式。[5] 相对来说，舞蹈艺术受宗教的影响较小，而建筑艺术受宗教的影响最大。所以曾有人说：宗教是推动建筑艺术发展的主要力量。[6] 宗教艺术形

1 张育英：《谈宗教与艺术的关系》，《社会科学战线》1999 年第 1 期，第 141 页。
2 吕大吉：《宗教学通论》，台北：恩楷股份有限公司，2003 年，第 891 页。
3 张育英：《谈宗教与艺术的关系》，《社会科学战线》1999 年第 1 期，第 139 页。
4 李桂红：《宗教艺术对宗教传播的作用初探——略谈道教艺术的宗教传播特点》，《宗教学研究》1999 年第 4 期，第 118 页。
5 王志远：《中国佛教表现艺术》，北京：中国社会科学出版社，2006 年，第 12 页。
6 陈麟书、陈霞主编：《宗教学原理：（新版）》，北京：宗教文化出版社，1999 年，第 307 页。

象具有朦胧性和多义性，而这种朦胧性和多义性，使宗教艺术形象往往高于抽象教义，超出宗教的思想原型。可以说，宗教艺术是宗教思想的艺术表现，是宗教教义的外化形式。[1] 在漫长的时间和广大的区域，东南亚各民族的社会生活，尤其是精神生活都带有浓重的宗教色彩，或者说宗教精神曾经浸染着各民族的生活。在这种情况下，东南亚不同时期的宗教也浸染着各民族的艺术创作和艺术作品。[2]

宗教艺术是宗教发挥社会作用的重要媒介，集中体现在认知功能、教育和陶冶功能、娱乐功能等方面。宗教艺术的认知功能是人们通过艺术活动而认识自然、认识社会、认识历史、了解人生，在科学和理性之外提供了一条认识世界的途径。宗教艺术的教育和陶冶功能是人们通过艺术活动，受到真、善、美的熏陶和感染，潜移默化地引起思想感情、人生态度、价值观念等深刻变化，与道德教育一起构成社会价值观的养成方式。宗教艺术的娱乐功能是人们通过艺术活动满足审美需要，获得精神享受和审美愉悦，与生理快感共同促进民众的社会满足感。[3] 从宗教艺术的传播过程看，艺术家将各种艺术元素组织成具有宗教功能的艺术过程来服从宗教主题的需要，而观赏者也是在宗教主题的指导下来完成一次心理活动过程。[4] 宗教经典中的许多故事原型来自世俗社会流传的文本，但是这些宗教故事本身融入了浓郁的宗教色彩，常采用世俗社会流行的形式或者民间流传的形式来宣传教理、教义。这些世俗艺术形式具有广泛的群众性，通俗易懂，起到了很好的宣传作用。

东南亚的宗教艺术形式具体可表现为宗教建筑艺术、宗教造型艺术、宗教音乐艺术、宗教装饰艺术、宗教文学艺术等。这些宗教艺术形式又可以归纳为三个范畴。第一个范畴是看得见的艺术形式，包括标志性的宗教建筑、造像、浮雕等。第二个范畴是感觉得到的宗教艺术，包括宗教音乐、文学等。第三个范畴是"看不见"的宗教艺术，包括宗教艺术的社会功能、宗教艺术的影响等。"看不见"的宗教艺术是宗教艺术渗透到社会各个方面的艺术形式，例如纺织品的装饰内容中的宗教内容、电影艺术中的宗教内容等。宗教艺术核心是其所包含的宗教思想，或劝人改恶从善，或告诫人严守教规，或宣扬神明与智慧。与宗教教义、宗教仪式紧密结合的宗教建筑（包括神坛、祭台、教堂寺庙、佛塔等）、宗教音乐、

1 张育英：《谈宗教与艺术的关系》，《社会科学战线》1999 年第 1 期，第 141—142 页。
2 吕大吉：《宗教学通论》，台北：恩楷股份有限公司，2003 年，第 885—886 页。
3 施旭升主编：《中外艺术关键词》（上），南京：江苏人民出版社，2009 年，第 4—5 页。
4 廖明君、汪小洋：《宗教美术的宗教行为性质思考》，《民族艺术》2007 年第 3 期，第 27 页。

宗教绘画和宗教雕刻等随时都在加深信众的宗教印象。这些宗教艺术是宗教内涵的世俗化延伸。

第三节　东南亚宗教艺术研究综述

从原始宗教的传统到三大宗教的格局，从吴哥窟到印尼的清真寺，东南亚的宗教艺术为人类文明呈现了一幅瑰丽的画卷，既有规模宏大的历史遗迹，也有精美绝伦的装饰艺术；既有在宗教场所举行的仪式，也有普通信众的日常宗教活动。国内外学界对东南亚宗教艺术进行研究的成果主要包括两个方面，一方面是关于宗教与艺术之间关系的理论探讨，另一方面是关于东南亚文化艺术的研究中涉及宗教艺术。

中国学界对于宗教的研究具有悠久的传统，大致上可归为宗教教义教理研究、宗教史研究、宗教文化研究、宗教影响研究、个案研究和对比研究等方面，关于宗教艺术的研究一般归在宗教文化研究范畴。陈荣富在《宗教礼仪与古代艺术》（江西高校出版社，1994 年）一书中主要讨论了宗教仪式与宗教艺术之间的关系。陈荣富认为，原始艺术是宗教礼仪的副产品和工具，在原始宗教和原始艺术发展的阶段，艺术主要依附于宗教而发展，由于宗教仪式需要而发展起来的视觉和听觉艺术都是为宗教服务的。书中涉及了岩画、壁画、雕刻、建筑、歌舞、诗歌、神话、戏剧、故事和传说等各种艺术表现形式。蒋述卓在《宗教艺术论》（暨南大学出版社，1998 年）和《宗教文艺与审美创造》（暨南大学出版社，2005 年）两本著作中都充分肯定了宗教和艺术之间的同源关系。《宗教艺术论》运用宗教人类学的研究方法，将宗教艺术置于人类文化发展的历史坐标中进行研究。该书的论述范围非常广，涵盖了宗教艺术与精神世界和世俗世界诸多领域。如果说《宗教艺术论》是蒋述卓长期理论思考的结晶，《宗教文艺与审美创造》则是蒋述卓对诸多宗教艺术个案深入研究的汇总。《宗教文艺与审美创造》是《宗教艺术论》的延续和扩展，该书从宗教艺术的想象、象征、艺术意境、文艺创作心理学的角度切入，从审美心理学和宗教心理学来研究宗教艺术，深入探讨了宗教与艺术的审美体验等问题。[1] 张育英主编的《中西宗教与艺术》（南京大学出版社，2003 年）一书主要通过比较研究方法，

1　刘介民：《宗教与艺术的审美体验——蒋述卓著〈宗教文艺与审美创造〉评述》，《暨南学报（哲学社会科学版）》2006 年第 5 期，第 160 页。

对中国宗教和西方基督教在绘画、建筑、雕塑和音乐等艺术形式方面的异同进行比较，探求宗教艺术的异同点。书中重点强调，不同的宗教精神，造就了不同民族的艺术精神；不同民族的审美和艺术表现上的差异，在很大程度上，来源于不同的宗教信仰。该书不仅描绘艺术形式的不同，而且分析彼此不同的宗教思想。可以说，陈荣富主要是从宗教理论的角度来看宗教艺术，而蒋述卓和张育英主要是从文艺理论的角度来看宗教艺术。

关于东南亚宗教艺术的研究，国内外学界主要都是以研究具体的宗教艺术形式为主。由于宗教在东南亚社会中的重要作用，保存至今的遗迹、古迹都与宗教有着千丝万缕的联系，对东南亚古代艺术的研究，主要就是对东南亚古代宗教艺术的研究。换句话说，对于东南亚宗教艺术的研究，很大程度上是建立在对东南亚古代艺术研究的基础上。吴虚领的《东南亚美术》（中国人民大学出版社，2004 年）主要讨论了缅甸、柬埔寨、泰国、老挝、越南和印度尼西亚等国的美术。作者在书中所研究的"美术"是一个广义的概念，包括了建筑、雕刻、绘画、装饰等诸多方面。同时，对于东南亚各国的美术发展史和不同流派的特点所进行的简要叙述也是其他研究中没有的。郎天咏的《东南亚艺术》（河北教育出版社，2003 年）也是以不同国家的艺术形式作为研究线索，选取了缅甸、泰国、老挝、柬埔寨、越南和印度尼西亚著名的宗教艺术作品作为研究对象，其中宗教建筑是研究的中心。常任侠在《印度与东南亚美术发展史》（安徽教育出版社，2006 年）一书中按地域分别论述了海岛地区和半岛地区的宗教艺术，书中重点关注了印度艺术对东南亚艺术的影响，对东南亚宗教艺术与南亚宗教艺术之间的对比研究显示了作者在艺术研究方面的深厚造诣。谢小英的《神灵的故事——东南亚宗教建筑》（东南大学出版社，2008 年）是"东南亚建筑与城市丛书"之一，是对东南亚宗教建筑的全面研究。该书主要以东南亚宗教建筑的历史发展时期作为研究的脉络，以东南亚各国的宗教建筑作为主要的研究对象。在不同的历史发展时期，东南亚各国的宗教建筑艺术都得到统治者的大力支持和推行，因此这类宗教建筑不但可以反映一个地区建筑艺术、技术所能达到的最高水平，也保留了这个地区主要的历史、文化发展信息。作者在该书中所进行的历史分期并不是严格地按照朝代的时间序列来划分，而是按照宗教建筑的艺术特点划分为早期、成熟期、后期以及现代运用等阶段，对不同时期建筑艺术特点的归纳和总结体现了作者对东南亚宗教建筑的独特理解。段立生的《泰国文化艺术史》（商务印书馆，2005 年）和《泰国的中式寺庙》（泰国大同社出版有限公司，1996 年）

对泰国的宗教艺术进行了深入的研究。《泰国文化艺术史》主要从泰国艺术发展进程的角度，分析了泰国各个历史时期的艺术特点，并对特定的艺术作品进行深入分析。作者所选取的艺术作品既有宗教领域的，也有世俗世界的。同时，作者还论述了泰国、柬埔寨和马来西亚之间的艺术交流。《泰国的中式寺庙》一书向读者全面展示了泰国华人社会的宗教信仰情况，包括佛教、道教、儒教（孔教）和各种民间信仰，重点分析了泰国中式寺庙融合了中国和泰国两种不同艺术风格的特点，并讨论了中式庙宇的社会功能。作者精通泰语，又在泰国当地进行了长期的实地调查，这两本书中都反映出作者对泰国社会、泰国文化和泰国宗教艺术的独特理解。

东南亚的学者也对本国的宗教艺术进行了深入的研究。阿卜杜勒·哈利姆·纳西尔的《马来群岛清真寺的建筑架构》（Abdul Halim Nasir, *Seni Bina Masjid di Dunia Melayu-Nusantara*, Penerbit University Kebangsaan Malaysia, 1995）一书从清真寺建筑发展历史的角度，展示了马来世界（以马来西亚为主）精湛的建筑艺术。该书主要从历史发展的纵向维度和不同艺术风格的横向维度对马来西亚的清真寺进行分类和整理，配以大量的实景图和工程设计图，为读者全面描绘了马来世界清真寺的特点。本恒·布阿西森巴色的《老挝建筑艺术史》（ບຸນເຖີງ ປົວສິແສນບາ ປະເພດ ປະຫວັດສາດສິລະປະແລະສະຖາປັດຕະຍະກຳສິນລະວາງສຶກໂ）按照历史时期分析了老挝建筑艺术的特点，并详细举例予以说明。同时还将不同历史时期的建筑艺术分为若干派别。此外，近年来，随着旅游业的发展，老挝出版了一批关于各地宗教名胜古迹的手册，从各个侧面介绍了老挝宗教艺术。珊达钦的《壁画中的蒲甘》（စန္ဒာခင် နံရံပန်းချီမှပြောသော ပုဂံခေတ်ပုံရိပ်များ）从社会生活、宗教信仰及艺术三个方面分别阐述了缅甸蒲甘的壁画艺术。敏布昂见的《阿难陀佛塔》（မင်းဘူးအောင်ကြိုင် လက်ရာစုံစွာ အနန္ဒာ）从雕刻艺术、绘画艺术、建筑艺术几个方面重点介绍缅甸阿难陀佛塔的历史及艺术。他的另一本著作《蒲甘宗教建筑艺术》（မင်းဘူးအောင်ကြိုင် ဗိသုကာလက်ရာများ）重点描绘和分析蒲甘古代宗教建筑的形制、名称、建造方式、重要工艺及保护等。代梭的《文化的纪念》（တိုက်စိုး ယဉ်ကျေးမှုအထိမ်းအမှတ်）分别介绍了缅甸历史上十八种重要的文化艺术象征符号。他的另外一本著作《佛教艺术概论》（တိုက်စိုး ဗုဒ္ဓဘာသာအနုပညာနိဒါန်း）综合呈现了大乘佛教艺术、南传佛教艺术和缅甸佛教艺术的概貌，并且从造像、建筑和壁画几个方面进行了深入分析。丹通的《缅甸佛教建筑艺术》（သန်းထွန်း မြန်မာ့ဗုဒ္ဓဘာသာနိကအနုပညာလက်ရာ）分析了缅甸蒲甘佛像、壁画艺术以及泰国地区的孟族建筑艺术。他的英文著作《缅甸佛教艺术与建筑》从文

学、符号象征、绘画及建筑艺术几个方面分析了缅甸的佛教艺术。他的另一本著作《维多利亚和阿伯特博物馆中的缅甸艺术品》（ဝိတိုရိယနဲ့.အယ်လဘတ် ပြတိုက်မှာရှိတဲ့. မြန်မာအနုပညာလက်ရာပစ္စည်း）重点展现了英国博物馆中著名的缅甸宗教艺术品。

越南学界关于宗教艺术的专著主要有周光著（Chu Quang Trứ）的《越南信仰和宗教中的民族文化遗产》（Di sản văn hoá dân tộc trong tín ngưỡng và tôn giáo ở Việt Nam, Huế: Nxb. Thuận Hoá, 1996）、《李陈时期的佛教艺术》（Mỹ thuật Lý - Trần mỹ thuật Phật giáo, Hà Nội: Nxb. Đại học Quốc gia Hà Nội, 2011），黄文宽（Hoàng Văn Khoán）的《李陈文化——寺塔建筑和雕刻》（Văn hoá Lý Trần kiến trúc và nghệ thuật điêu khắc chùa - tháp, Hà Nội: Nxb. Văn hoá Thông tin, 2000），阮宏洋（Nguyễn Hồng Dương）的《越南天主教堂》（Nhà thờ công giáo Việt Nam, Hà Nội: Nxb. Khoa học xã hội, 2003），阮元鸿（Nguyễn Nguyên Hồng）的《越南社会文化发展状况和天主教教堂》（Sự tiến triển của tình trạng văn hoá xã hội Việt Nam và nhà thờ Thiên Chúa Giáo），阮文库（Nguyễn Văn Kự）的《占族文化遗产》（Di sản văn hoá Chăm, Hà Nội: Nxb. Thế giới, 2007）、《占族文化遗考》（Du khảo văn hoá Chăm, Hà Nội: Nxb. Thế giới, 2005）等。周光著的《越南信仰和宗教中的民族文化遗产》从教理教义、礼会、宗教建筑的艺术价值和与宗教信仰有关的图画、雕塑四个部分来阐述越南宗教和民间信仰中有价值的文化现象。《李陈时期的佛教艺术》则以历史的视角讨论了李陈时期佛教艺术的形成和发展，分析了当时艺术的特点和风格并着重考察了越南一些古寺的艺术成就。黄文宽的《李陈文化——寺塔建筑和雕刻》介绍了越南佛教及佛寺佛塔的发展以及李朝陈朝时期代表性的塔寺建筑。阮宏洋的《越南天主教堂》是越南天主教堂的简述史，主要关注越南天主教堂的出现、发展、建筑风格和社会职能，并具体列举了一些代表性的天主教堂以及教堂内的画像、浮雕等。阮元鸿的博士论文《越南社会文化发展状况和天主教教堂》讨论了天主教传入越南后在越南社会中发挥的作用、天主教堂对越南文化的贡献以及它发展中的一些历史局限。阮文库的《占族文化遗产》以图解的方式介绍了占族文化艺术，图片主要选自石雕、占塔等占族文化的典型代表。《占族文化遗考》在介绍了占婆历史和占族人的基础上，重点论述占族艺术中的占塔、雕刻、古城等。

除了用东南亚民族语言写作的研究成果，还有很多用英文写作的研究成果。关于东南亚伊斯兰艺术的研究主要集中在对印度尼西亚和马来西亚伊斯兰教艺术的研究，包括阿卜杜勒·哈利姆·纳西尔的《马来半岛的清真寺》（Abdul Halim Nasir,

ed., *Mosques of Peninsular Malaysia*, Berita Pub., 1984）和《马来世界的清真寺建筑》（*Mosque Architecture in the Malay World*, translated by Omar Salahuddin Abdullah, Penerbit University Kebangsaan Malaysia, 2004）、林永龙（音译）和诺尔·哈亚提·侯赛因的《国家清真寺》（Lim Yong Long & Nor Hayati Hussain, *The National Mosque*, Centre of Modern Architecture Studies in Southeast Asia, 2007）、卢西恩·德·吉斯的《信使与季风：马来西亚伊斯兰艺术博物馆收藏的东南亚艺术品》（Lucien De Guise, *The Message & the Monsoon: Islamic Art of Southeast Asia: from the collection of The Islamic Arts Museum Malaysia*, Islamic Arts Museum Malaysia, 2005）和扎克利亚·阿里的《东南亚伊斯兰艺术：830—1570》（Zakaria Ali, *Islamic Art in Southeast Asia: 830 A.D.—1570 A.D*, Dewan Bahasa dan Pustaka, Ministry of Education, Malaysia, 1994）等。纳西尔对马来半岛清真寺建筑进行了系统的研究，在他的两本著作中，纳西尔列举了马来世界（包括现在的马来西亚、印度尼西亚、文莱、泰国南部和菲律宾南部）早期的清真寺建筑的设计方案和特点，分析了清真寺建造的背景和艺术成就，使读者对马来世界早期清真寺与传统民居相结合的建筑风格印象深刻。除了对传统伊斯兰艺术的研究，很多学者也对现代伊斯兰艺术给予高度关注，如林永龙对马来西亚国家清真寺进行了细致的描述。马来西亚的伊斯兰艺术博物馆是一座充分体现伊斯兰特色的建筑，而馆藏的众多艺术品更吸引众多的学者开展研究工作，如吉斯在《信使与季风》一书中将伊斯兰艺术分为建筑、手迹（《古兰经》、印章等）、织物、珠宝、武器、木雕、金属制品（日常用品、硬币等）等类型，每种类型的艺术品都配以精美的图示，使读者建立起对东南亚伊斯兰艺术的直观印象。

关于菲律宾天主教艺术的研究是东南亚宗教艺术的一个重要组成部分，例如埃利沙·考斯腾的《菲律宾的西式教堂》（Alicia Coseteng, *Spanish Churches in the Philippines*, UNESCO National Commission of the Philippines, 1972）、菲律宾全国历史研究所的《米亚高教堂：历史的地标》（National Historical Institute, *The Miagao Church: Historical Landmark*, National Historical Institute, 1991）、佩德罗·G.加伦德和雷加拉多·特罗塔·何塞的《圣奥古斯丁教堂的艺术与历史：1571—2000》（Pedro G. Galende & Regalado Trota Jose, *San Agustin Art & History, 1571—2000*, San Agustin Museum, 2000）和《圣奥古斯丁艺术与历史 1571—2000》（Pedro G. Galende & Regalado Trota Jose, *San Agustin Art & History, 1571—2000*, San Agustin Museum, 2000）。这些研究成果都是以菲律宾的教堂建筑为中心，详细描述菲律宾众多天主

教堂的建筑特色，并以教堂为平台，展示了丰富的天主教艺术以及天主教艺术与菲律宾传统艺术相结合的特点。此外，在一些研究东南亚基督教历史的研究成果中，也有关于基督教艺术的论述，如《新加坡的教堂与文化》（Bobby E. K. & Choong Chee Pang, ed., *Church and Culture: Singapore Context*, Graduates' Christian Fellowship, 1991）、《印度尼西亚基督教史》（Jan Sihar Aritonang & Karel Steenbrink, ed., *A History of Christianity in Indonesia*, Brill, 2008）、《马来西亚天主教会史：1511—1996》（Maureen K. C. Chew, *The Journey of the Catholic Church in Malaysia, 1511—1996*, Catholic Research Centre, 2000）和《东南亚基督教》（Robbie B. H. Goh, *Christianity in Southeast Asia*, Institute of Southeast Asian Studies, 2005）等。

东南亚的半岛地区是上座部佛教的中心，对于半岛地区各国艺术的研究，中心就是对佛教艺术和印度教艺术的研究，其中关于佛教艺术的研究有克拉伦斯·T. 奥森的《暹罗的建筑：文化的历史演绎》（Clarence T. Aasen, *Architecture of Siam: a Cultural History Interpretation*, Oxford University Press, 1998）、缅甸高等教育部出版的《蒲甘佛塔绘画》（Department of High Education, Ministry of Education, *Architectural Drawings of Temples in Pagan*, 1989）和贝蒂·高斯林的《素可泰的历史、文化与艺术》（Betty Gosling, *Sukhothai: Its History, Culture, and Art*, Oxford University Press, 1991）、海伦·I. 杰瑟普的《柬埔寨建筑与艺术》（Helen Ibbitson Jessup, *Art and Architecture of Cambodia*, Thames & Hudson, 2004）和维托里奥·诺维达的《柬埔寨佛教绘画》（Vittorio Roveda, Sothon Yem, *Buddhist Painting in Cambodia*, River Books, 2009）等。这些研究成果主要关注佛教建筑，并对佛塔中的壁画和绘画装饰艺术进行了研究。亨利·帕曼提亚撰写，马德雷恩·吉提奥（Madeleine Giteau）修订的《老挝艺术》（Henri Parmentier, *L'Art du Laos*, Imprimerie Nationale, 1954）以专业的笔法详细鉴赏了老挝艺术，尤为引人注目的是，这套书分为两本，一本为文字，一本为图片，图册除了各种雕像和寺庙外形外，还绘制了详细的寺庙结构平面图。马德雷恩·吉提奥的《老挝考古艺术》（Madeleine Giteau, *Art et Acheologie du Laos*, Picard, 2001）按照历史分期描述了老挝从史前时代到现代每个时期的艺术特色，每一章具体分析一种艺术形式，并附有精美的图片。

此外还有一些关于东南亚艺术的研究涉及东南亚宗教，如拉蒙·桑托斯的《东盟音乐》（Ramon P. Santos, *The Musics of ASEAN*, ASEAN Committee on Culture and Information, 1995）一书就涉及伊斯兰教对印度尼西亚音乐的影响和泰国宗教音乐的

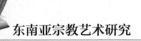

特点等内容；罗宾·麦克斯韦的《东南亚纺织品：传统、贸易和转变》（Robyn J. Maxwell, *Textiles of Southeast Asia: Tradition, Trade and Transformation*, Airlift, 2003）描述了印度教、中国民间信仰、伊斯兰教和基督教对东南亚纺织品图案和纺织品社会功能带来的影响。

东南亚各国宗教概况

　　东南亚位于中国之南，且濒临海洋，所以古代把它称为"南洋"。"东南亚"这个名称，是第二次世界大战期间才出现的，当时，盟军在这一地区设立了"东南亚最高统帅部"。战后，学界认为，这一名称能够正确表述它的地理位置，得到世界各国普遍承认。东南亚由海洋与陆地两大部分组成，陆地包括中南半岛（旧称"中印半岛"或"印度支那半岛"）和马来群岛（又称"南洋群岛"）两个地理单元，而太平洋和印度洋被这些陆地分隔开来，又通过巴士海峡（Bashi Channel）、巽他海峡（Sunda Strait）、托雷斯海峡（Torres Strait）及马六甲海峡相互连通。中南半岛上有越南、老挝、柬埔寨、泰国和缅甸，马来群岛上有马来西亚、新加坡、印度尼西亚、文莱、菲律宾和东帝汶，前者是所谓"半岛国家"或"陆地国家"，后者则是"海岛国家"或"海洋国家"。

　　东南亚的地理位置极其重要，它处在两大洲（亚洲和大洋洲）和两大洋（太平洋和印度洋）的"十字路口"，是东西海运的冲要之区。从人类学意义上讲，来自亚、澳两个大陆的不同人种在这里交汇，形成了一个民族大走廊。从生物学意义上讲，亚、澳两个大陆动植物区系在这里交织混合，显得丰富多彩。在文化学意义上讲，这里是印度文化圈与中国文化圈交错重叠的地方，又是中国通往印度、阿拉伯海上丝绸之路的必经之地。

第一节　东南亚半岛地区宗教概况

　　东南亚的半岛地区是亚洲大陆南端伸向海洋的突出部分，处于

中国与印度之间。半岛地区的面积为 200 万平方公里，约占东南亚总面积的 45%。半岛地区的总人口约 2.32 亿，约占东南亚总人口（6.12 亿）的 38%（2014 年数据）。湄公河、红河、湄南河、萨尔温江和伊洛瓦底江流域的下游和出海口地区泥沙长期淤积，形成广阔的冲积平原和三角洲。这些肥沃的冲积平原是半岛地区古代强盛的农业文明的基础。半岛地区中央为山脉，东西两侧为高出海面的丘陵与平原。地势北高南低。泰国的克拉（Kra）地峡是半岛的最狭窄地带，仅 50 公里。

缅甸人口约 5500 万（2017 年），60% 的缅甸国民为缅族。主要的少数民族为掸族（10%）、克伦族（7%）、孟族（2%）、钦族（2%）、克伦尼族（1%）、原住民族、若开族以及印度人、孟加拉人、华人。约 89% 的缅甸人信奉佛教，约 4% 的信奉基督教，约 4% 的信奉伊斯兰教，约 1% 的人信奉印度教，2% 的人信奉其他宗教，包括万物有灵信仰、祖先崇拜、生殖崇拜和图腾崇拜等。佛教信仰是缅甸社会道德教育的源泉，佛教教义是缅甸人民的生活哲学。在缅甸，男孩都须出家一段时间，作为人生的一个成长阶段。缅甸人虔心向佛，因而民风淳朴、和善，社会犯罪率比较低。

在 6800 万泰国人口中（2017 年），佛教徒约占了 95%，穆斯林约占 4%，基督教徒约占 0.5%，印度教、锡克教等宗教信仰约占 0.5%。泰国宪法（1991 年）规定，国王必须是佛教徒和佛教的最高维护者。由于泰国历代国王都护持佛教，僧侣备受敬重，在社会各阶层有很大的影响力。泰国皇室仪式、国民教育及日常活动，都以佛教作为规范。寺庙是主要的社会教育和慈善机构，具有多种社会功能，如供奉僧侣、信徒朝拜、摆设历史文物、接待外宾，甚至还接受社会上无法生活的鳏寡孤独等穷人养老等。僧侣不参与政治，不行使选举权。出过家的男子，才能取得社会的承认。泰国穆斯林主要是马来族和外国穆斯林后代，主要居住在与马来西亚交界处的陶公府（Narathiwat）、也拉府（Yala）、沙敦府（Satun）和北大年府（Pattani）等四个府中。

越南是一个多种宗教信仰并存的国家。越南早期的原始信仰主要包括自然崇拜、图腾崇拜、生殖崇拜和祖先崇拜。公元 2 世纪末 3 世纪初中国的佛教、儒学、道教相继传入越南并相互融合，对越南社会生活各个领域产生了长期、独特而深远的影响。公元 10 世纪中期，伊斯兰教传入占婆王国（今天越南的中部地区）；16 世纪西方的天主教传入越南；20 世纪初新教传入越南。除了外来宗教，越南还有自己的本土宗教，如创立于 20 世纪初的高台教、和好教。越南总人口约 9300 万（2017 年），虽然存

在多种宗教信仰，但目前越南全国登记在册的宗教信徒约 2000 万人，不到全国人口的 1/4。[1] 截至 2009 年，越南有佛教教徒近 680 万人，天主教教徒 568 万人，伊斯兰教教徒约 7.5 万人，婆罗门教徒约 5.6 万，福音教徒约 73 万，高台教教徒约 80 万人，和好教教徒 143 万人。[2]

柬埔寨是一个多民族的国家，现有人口约 1600 万（2017 年），除了主体民族高棉族（Khmer）之外，还有 20 多个少数民族。高棉族又称吉蔑族，其人口占柬埔寨人口的 80%。佛教是柬埔寨的国教（State Religion），佛教徒占全国人口的 95%，穆斯林占人口的 2%，其他占 3%。柬埔寨的南传佛教分为摩诃尼伽派（Monhanikay）和达摩育特派（Thamayut）。其中摩诃尼伽派又称"大部派"，是传统的高棉佛教，在广大民众中流传甚广，信众约占佛教徒人数的 90% 以上。而达摩育特派又称"法相印派"，主要在柬埔寨王室、贵族和高级官员中流传。各种宗教在柬埔寨社会相互交织，对柬埔寨的风俗习惯、人民生活产生重要的影响。[3]

老挝是个多民族的国家，全国总人口约 700 万（2017 年）。根据民族居住地区的不同，分为三大族系，即居住在平原地区的老挝人被称为老龙族系，居住在丘陵高原地区的老挝人被称为老听族系，居住在高山地区的老挝人被称为老松族系。根据语言、历史和沿用民族名称、文化习俗等标准可将老挝的民族划分为四大语族，即：侗台语族（The Kam-Tai）、孟－高棉语族（The Mon-Khmer）、藏－缅语族（The Tibeto-Burman）、苗－瑶语族（The Hmong-Mien），其中侗台语族是老挝最大的语族，占老挝总人口的 64.9%（2005 年统计数据）。[4] 在老挝历史上，曾出现过信奉鬼神的原始宗教、婆罗门教和佛教多种宗教并存的现象，在近现代，有一部分人信奉基督教和伊斯兰教，大多数老挝人信奉南传佛教，大乘佛教信徒不多，主要是华侨华人及一部分越人越侨。2005 年，老挝 67% 人口信奉南传佛教，1.5% 信奉基督教，31.5% 是信奉其他宗教或没有明确宗教信仰。2006 年老挝的统计数据：佛教信徒有 390 万人，天主教信徒有 41746 人，福音基督教信徒有 6 万人，礼拜六团基督教信徒有 700 人，伊斯兰教信徒有 400 人，巴哈伊教（Bahá'í Faith）信徒有 8537 人，信仰

1　也有学者认为，越南 80% 以上的人口信奉佛教，或者信奉儒、释、道融合在一起的宗教形式，这样的宗教形式很难归入某一种具体的宗教。

2　数据来自 Ban chỉ đạo Tổng điều tra Dân số và Nhà ở Trung ương, *Tổng Điều tra Dân số và Nhà ở Việt Nam năm 2009: Kết quả Toàn bộ*, Hà Nội, 2010.6, p. 281.

3　姜永仁等：《东南亚宗教与社会》，北京：国际文化出版公司，2012 年，第 105 页。

4　老挝建国阵线民族局：《老挝各民族》，2005 年。

鬼神或信鬼又信佛者有 118 万人。[1]

第二节　东南亚海岛地区宗教概况

马来群岛（Malay Archipelago），又称南洋群岛，位于马来半岛南面和东面，分散在印度洋和太平洋之间的广阔海域上。北起吕宋岛以北的巴坦群岛，南至罗地岛，西起苏门答腊岛，东至新几内亚，共有 2 万多个大大小小的岛屿。[2] 其陆地面积为 200 多万平方公里，是世界上最大的岛群，又可具体分为大巽他群岛（Greater Sunda Islands）、小巽他群岛（Lesser Sunda Islands）、马鲁古群岛（Maluku Islands）、苏禄（Sulu）和菲律宾群岛（Philippines）等。这一岛弧地带火山活动频繁，爆发的熔岩，覆盖于周围的土地上，风化为肥沃的土壤。海岛地区面积约占东南亚总面积的 55%，总人口约 3.8 亿，约占东南亚总人口的 62%（2014 年数据）。

马来西亚的官方宗教（religion of the Federation）是伊斯兰教，其他宗教还有佛教、印度教、基督教和原始宗教。伊斯兰教在马来西亚有很深的影响，在马来西亚约 3100 万人口中（2017 年），穆斯林约占 55%。佛教在马来半岛上曾一度盛行，15 世纪以后逐渐衰落。19 世纪，大批华人的到来使得佛教特别是大乘佛教得以恢复和发展。吉隆坡和华人集中的槟城是马来西亚佛教中心。印度教也曾经在马来群岛产生很大的影响，15 世纪，伊斯兰教在马来半岛盛行后，印度教徒大多改信伊斯兰教。现在，信奉印度教的主要是印度裔族群，另外也有一部分印度裔信仰锡克教。基督教是随着葡萄牙、荷兰、英国的殖民入侵而传入马来西亚的。由于这些国家的殖民者属于不同的教派，他们带来的基督教也有不同的分支，主要是天主教、新教。马来西亚的基督徒多为菲律宾移民、少数民族和一部分华人。[3] 一部分马来人还保留着原始宗教，其代表性的仪式是称作昆德利的共食仪式。这种共食仪式起着维持社会连带关系的重要作用。可以说马来人的社会组织是由伊斯兰教规范和传统习惯共同维系的。

印度尼西亚政府仅承认五大宗教：伊斯兰教、佛教、印度教、基督教和天主教。

1　姜永仁等：《东南亚宗教与社会》，北京：国际文化出版公司，2012 年，第 140—141 页。
2　关于马来群岛的名称、范围和岛屿数量，没有明确的界定，有的学者也称之为"印度尼西亚群岛"，印尼人则以"努沙登加拉"（Nusantara）一词表示"马来群岛"。
3　姜永仁等：《东南亚宗教与社会》，北京：国际文化出版公司，2012 年，第 295—297 页。

其他宗教没有得到印度尼西亚政府的认可和承认，不得在印度尼西亚进行传教活动。[1]印度尼西亚人口约2.57亿（2017年），其中约88%信奉伊斯兰教，5%信奉基督教新教，3%信奉天主教，1.7%信奉佛教，其余信奉印度教、道教和原始拜物教等。印度尼西亚是世界上伊斯兰教信徒最多的国家。印度尼西亚的伊斯兰教教规相对比较宽松。[2]公元5世纪，佛教就传播到印度尼西亚群岛，7—17世纪是佛教的鼎盛时期，海上强国室利佛逝就是以佛教作为主要的信仰宗教。16世纪以来，随着伊斯兰教的传播和政治势力的更迭，佛教逐渐式微。19世纪初，中国、缅甸、斯里兰卡和泰国移民的到来，重新带来了佛教，佛教因而重新发展起来。印度尼西亚现在还保存很多重要佛教的遗迹。基督教随着西欧殖民主义者入侵，而在印尼群岛上发展。从16世纪开始，葡萄牙人、西班牙人和荷兰人都曾入侵印尼的马鲁古群岛，除了掠夺香料外，还强制当地原住民信奉天主教。殖民地统治者采取分而治之的策略，利用宗教信仰的不同，挑起种族间的纠纷，离间关系，制造民族间的对立。道教的信众主要是华侨华人，主要表现为奉祀一些属于道教系统的神灵，例如天后、大伯公、关帝等。[3]

新加坡是一个多种族国家，总人口约550万（2017年，含常住人口）。新加坡汇集着世界上形形色色的宗教，各大宗教乃至一些近乎绝迹的小宗教在这里都有信奉者。从信奉者人数来看，新加坡有五大宗教，它们是佛教、道教、伊斯兰教、印度教和基督教。据新加坡统计局2011年的统计数据，信仰佛教的人口比例为33.3%，信仰基督教的人口比例为18.3%，信仰伊斯兰教的人口比例为14.7%，信仰道教的人口比例为10.9%，信仰印度教的人口比例为5.1%，信仰其他宗教的人口比例为0.7%，没有宗教信仰的人口比例为17%。佛教、基督教和伊斯兰教是新加坡的三大宗教。新加坡人的宗教信仰与其所属的种族密切相关。马来人主要信仰伊斯兰教；华人大部分信仰佛教和道教；欧亚混血后裔61%信仰基督教；印度人57%信仰印度教，22%信仰伊斯兰教，12%信仰基督教；斯里兰卡人多数信仰佛教。[4]新加坡政府一直在努力打破种族和宗教的界限，创造一个多元文化和谐共处的社会环境。例如新加坡岛东部的洛阳大伯公宫（Loyang Tua Pek Kong Temple，见图1—4）就是融合道教、印度教和伊斯兰教的庙宇，供奉的神像包括华族的大伯公、马来族的拿督公和印度族的象神，体现了新加坡多元宗教和谐共处的精神。洛阳大伯公宫总务李水欣说："我

1　梁敏和等编著：《印度尼西亚文化与社会》，北京：北京大学出版社，2002年，第53页。
2　邹启宇编：《南洋问珠录》，昆明：云南人民出版社，1986年，第287页。
3　许永璋：《道教在东南亚的传播和演变》，《黄河科技大学学报》2009年第3期，第78页。
4　姜永仁等：《东南亚宗教与社会》，北京：国际文化出版公司，2012年，第338—339页。

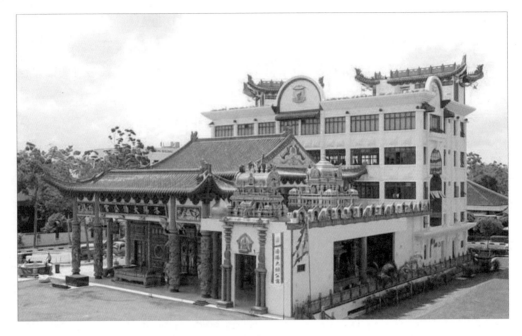

图1 新加坡洛阳大伯公宫传统建筑风格与现代建筑风格的结合

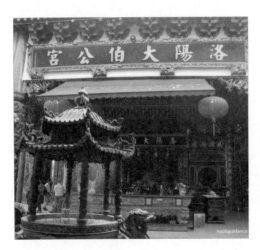

图2 大伯公宫主殿

图3 大伯公宫的象头神殿

们每一年都会用英文、中文和泰米尔文为信徒解说生肖运程。此外，庙宇的活动传单和旗帜都印有这三种文字。我们也聘请专业翻译员，帮我们翻译所有的签文。"[1]

菲律宾总人口约1亿（2017年），有90多个民族。主要民族有比萨扬人、他加禄人、伊洛戈人、比科尔人、卡加延人等，

图4　大伯公宫的拿督公神龛

这些民族的人口约占全国人口的85%以上。少数民族有华人、印度尼西亚人、阿拉伯人、印度人、西班牙人和美国人。在菲律宾，基督教的影响最大，基督教徒的人数占总人口的90%，其中85%的居民信奉天主教，新教徒约占5%。4.9%的人信奉伊斯兰教，佛教徒约占0.1%。菲律宾的原始宗教时期以万物有灵信仰和祖先信仰为核心，主要表现形式包括巫术、祭祀、图腾和禁忌等。[2]进入20世纪以后，信奉原始宗教的人数进一步减少，在人口中的比例逐年下降。1902年，天主教传教士阿格利派（Gregorio Aglipay）和新闻记者雷耶斯(Isabelo de los Reyes)在吕宋岛北部地区创立了阿格利派教（Aglipayan Church），也称菲律宾独立教派。该教主张从罗马天主教中独立出来，要求由菲律宾人担任教职，使用本国语言传教，并将菲律宾的民族英雄列入"圣表"。[3]

文莱总人口约44万人（2017年），从民族的角度，大致分为三个主要部分：主体民族是马来族，大体上占全国人口的65%；华人是第二大民族和最大的少数民族，约占全国人口的25%；当地民族达雅克人（Dayak），约占全国总人口的7%。"达雅克人"是对当地居民的统称，意思为"内地人"或"山里人"，通常包括杜松人(Dusun)、卡扬人（Kedayan）、伊班人（Iban）、穆鲁特人（Murut）等少数民族。另外文莱还

1　《新加坡庙宇用英文签文》，http://www.sginsight.com/xjp/index.php?id=3449，2012-6-27。

2　有的学者将菲律宾原始宗教定义为自然崇拜和神灵崇拜两个阶段。详见施雪琴：《简论菲律宾民族的原始宗教信仰》，《南洋问题研究》2002年第3期，第79页。

3　沈红芳编著：《菲律宾》，上海：上海辞书出版社，1985年，第14页。

有少数的欧洲人和印度人的移民，约占全国人口的 3%。伊斯兰教是文莱的国教，受到各种法令、政策的支持和保护。政府一直都以倾斜性的政策积极支持信仰伊斯兰教的马来民族，促进马来人取得了较大的社会发展。华人主要信仰佛教和道教。

东南亚宗教艺术的发展与演变

　　东南亚的宗教艺术发展过程和东南亚文化的发展历程、东南亚社会的发展历史有着紧密的联系。在东南亚文化的发展过程中，一直都交织着本土文化独立发展和外来文化广泛传播这两条历史脉络，这样的文化发展进程同样反映在东南亚宗教艺术的发展过程中。东南亚宗教艺术的发展过程可分为两个阶段。第一阶段是东南亚原始宗教艺术发展阶段，主要体现在东南亚考古中发现的各种遗址和遗迹。第二个阶段是各种外来宗教在东南亚传播的阶段，主要体现在外来宗教逐步确立社会影响，并与东南亚的传统宗教艺术相结合，形成相对统一而又独具特色的东南亚宗教艺术。

　　东南亚丰富的考古发现说明远古时代这个地区就存在原始人类活动，爪哇猿人（距今 180 万年）、越南谅山的沈圈、沈海洞穴（Tham Khuyen Cave，Tham Hai Cave，约 50 万前）、梭罗人（Soloman，距今约 5 万年）、瓦贾克人（Wadjak，距今约 10000—12000 年）和菲律宾巴拉望的塔崩洞（Tabon Cave，距今约 22000—24000 年）等遗迹，是东南亚原始文化发展的源头。在原始人类遗迹的基础上，和平文化、北山文化、东山文化、班清文化代表了古代东南亚文化发展的历程，形成了从旧石器时代、新石器时代、青铜时代的完整发展序列。在长期的原始文化发展过程中，东南亚地区形成了以万物有灵为代表的原始信仰。东南亚的万物有灵信仰可细化为自然崇拜和祖先崇拜两种表现形式。东南亚原始社会的民众就是以万物有灵作为世界观的出发点，建立东南亚的社会组织体系，创造东南亚独特的、宗教色彩深厚的艺术形式。在原始宗教艺术中形成的传统，特别是巨石文化和祖先崇拜，都对后来的宗教艺术发展产生深远的影响。

从 1 世纪到 15 世纪，印度教、佛教、伊斯兰教和天主教陆续传播到东南亚地区，在不同时期、不同地区形成了不同宗教的传播中心。外来宗教逐渐成为东南亚各地区主要的信仰形式，宗教艺术的表现形式也和主体宗教相结合，形成了东南亚文化发展史上辉煌的发展高度。由于各种宗教进入东南亚的时间不同，这个时期，东南亚宗教艺术呈现出外来宗教艺术传播以及本土化进程同时进行的情形。也正是在这个时期，东南亚形成了多种宗教繁荣发展的局面，形成了多种宗教共存的传统，形成了外来宗教与传统宗教相互结合的趋势。从 16 世纪初开始，随着西方国家在东南亚地区建立殖民统治，东南亚宗教艺术的生存环境发生了很大的变化。伴随着殖民主义而产生的文化交流，对东南亚与世界其他地区的交流产生了巨大的推动作用。东南亚宗教艺术的世俗化进展也在这个时期大大加快，宗教艺术的神圣性和世俗性在这个时期进行了充分的结合。宗教艺术不仅渗透到民众世俗生活的各个领域，而且从世俗生活中汲取艺术元素，根据世俗生活的需要发展了很多新的艺术表现形式。

东南亚的宗教艺术处于不断发展和不断变化的过程中，是一个连续的过程，不同时期之间的差异并不明显，也没有明确的事件作为标志，东南亚大量精湛的宗教艺术作品，都是长期积累的产物。东南亚宗教艺术的基础主要包括：农业文明、宗教信仰和民族性格。农业文明是东南亚宗教艺术的源头和基础。农业文明为宗教艺术的创作奠定了物质基础，早期东南亚农业社会衍生出的社会分工、仪式活动、风俗习惯都和宗教信仰有着密切的联系。农业文明的成果也为宗教艺术的发展提供了丰富的载体，早期东南亚的纱笼和筒裙、嚼槟榔、铜鼓、文身、锉牙等就是在农业生产的基础上衍化出来的，带有宗教艺术特质的活动。东南亚早期宗教艺术之间的差异较小。当各种外来宗教传入东南亚以后，宗教艺术得以注入新的宗教思想和艺术灵感，东南亚的宗教艺术发展开始以宗教的教义为基础，在宗教思想的影响下创作各种宗教艺术作品，宗教艺术之间的差异逐渐显现出来。在整个宗教艺术的发展过程中，东南亚的民族性格，或者说是东南亚的传统文化，一直都深深地埋藏在宗教艺术创作的背后，在宗教艺术的本土化过程中，东南亚的民族性格就充分地表现出来，特别是在东南亚国家相继独立以后，民族主义的思潮席卷整个东南亚地区，宗教艺术也就充分体现出东南亚的民族性格。

第一节　东南亚古代宗教艺术

在原始社会，生产和生活中的各种重大事件往往以宗教性的活动和仪式作为开端或结束，各种各样的自然崇拜、祖先崇拜、图腾崇拜及巫术等宗教活动，是原始社会人类生活的重要组成部分。原始的舞蹈、音乐、绘画、雕塑以及口头传统，都是原始宗教和原始信仰的表达形式。宗教仪式则常常直接表现为艺术形式（如求雨舞），而在原始人中普遍盛行的文身习俗，更是以艺术的形式来直接体现宗教的内容。[1]艺术的各种形式分别具有或兼具事神、礼神、娱神、媚神、通神的功能，成为宗教礼仪的重要组成部分。原始艺术创造的主要动机是宗教礼仪的需要，而归根到底，是为了满足原始人求食和繁殖的需要，即物质生活资料和人口的生产与再生产的需要。[2]在原始时代，原始部落的人们给一切不可理解的现象都加上神灵的色彩，一切生产活动也都与原始崇拜仪式联系在一起，如狩猎前的巫术仪式，春播仪式，收获前的祭新谷仪式等。[3]在那个神灵无所不在的时代，原始部族并不认为诗歌、舞蹈、音乐、绘画是生产活动与宗教崇拜活动以外的另一类活动，而认为它们就是生产与宗教崇拜活动的一个必要环节。[4]

（一）东南亚岩画体现的精神世界

岩画是原始人类涂绘或凿刻在岩石上的图画，是最早记载原始人类文化的重要载体，被誉为刻在石头上的"史书"。人类祖先以石器和颜料作为工具，用粗犷、古朴、自然的方法来描绘、记录他们的生产方式、生活内容和精神信仰，一名岩画爱好者这样解释他眼里的岩画："如果你不懂它，它就是一块石头；懂它，它就会向你展开一个远古人类的生活世界。"在东南亚地区，岩绘岩画占大多数，岩刻相对较少。岩画分布的地区集中在泰国、印度尼西亚、马来西亚和缅甸。东南亚的岩画，或者画在悬崖峭壁的凹处，或者画在岩石的缝隙中。在人的足迹难以达到的地方作画，显然不是为了审美目的，而是原始人巫术观念的集中体现。岩画的象征含义是在原始万物有灵观的基础上形成的。古代先民借助了岩画这个载体来表达自己的情感和愿望。东南亚的岩画内容大体上可以分为人物、动物、手印和几何图样等四种类型。

1　陈麟书、陈霞主编：《宗教学原理（新版）》，北京：宗教文化出版社，1999 年，第 305 页。

2　陈荣富：《宗教礼仪与古代艺术》，南昌：江西高校出版社，1994 年，第 1、11 页。

3　蒋述卓：《宗教艺术的涵义》，《文艺研究》1992 年第 6 期，第 148 页。

4　同上。

在泰国南部攀牙府（Phangnga）的"画山"、西部北碧府（Kanchanaburi）的"画洞"、东部的那空拍侬府（Nakonphanom）、加拉信府（Kalasin）、乌隆府（Udonthani）、黎府（Loei）、孔敬府（Khonkaen）、呵叻府（Nakonratchasima）和乌汶府（Ubonratchathani）等地都发现了大量的岩画。岩画内容丰富多彩，各具特色。攀牙府"画山"以崖壁岩画著称，是用暗红色的颜料涂绘而成的，图形布满4米长的崖壁，只是画面很模糊，有写实的和抽象的两种风格的作品（见图5）。北碧府"画洞"岩画是用多种红色调画成的。岩画内容有人物、大象、龟、爬虫和一些抽象的图形，以描绘人物和动物为主题（见图6）。[1]泰国东部呵叻高原的崖壁画（见图7），有人物与动物组合的画面。有男人，也有女人，还有正在引弓射箭的人，动物有犬、鱼和象。有一幅岩画分为上下两部分，上面是一些人群，有引弓搭箭的猎人，其前有一翘尾的猎犬，犬前站着一列人，腰中有权杖（或武器），两臂扬起，做各种动作；下面是一个呈

图5　泰国"画山"岩画

图6　泰国"画洞"的岩画——人群

图7　泰国呵叻高原岩画

1　李洪甫：《太平洋岩画——人类最古老的民俗文化遗迹》，上海：上海文化出版社，1997年，第278页。

回首状的人，手牵一牛，牵牛人之前，有一双臂折举的人。乌汶府孔尖县的岩画画面规模很大，其中有一幅岩画高达 3 米。画面上部有鱼及鱼笼、鱼篓等捕鱼工具，岩画的中、下部有动物、人物、捕鱼工具、手印和几何纹样，以及一些神秘的线条。绘画颜色绝大多数是红色的，还有少数黑色和黄色的。从画面组合的逻辑关系看，这些岩画的不同部分可能是不同时期完成的。乌隆府普高山的 5 个山洞有不少彩色岩画，其中有人物画和鱼体结构画，以及斧头、箭头和一些几何图形岩刻。此外，还有制造斧头的模型图样，这表明当时人们已经学会磨制石斧或用模型铸造金属工具。[1] 在泰国西北部的班莱（Ban Rai）遗迹中发现了两幅古代岩画（见图 8 和图 9），其中一幅画着人物、动物和其他具有象征意义的图形。人物图像都呈舞蹈状，并和动物图像一起围在一个圆形图像的周围。另一幅岩画较小，主体是一个持弓的人像。根据对遗迹中棺木的年代测定推定，这个遗址距今约 1 万年。[2] 在泰国的岩画中还有大量的手掌印，有大人的也有小孩的，呈红色或深褐色或黑色。泰国学者蓬猜·素吉在《湄公河畔班恭村岩壁画》（泰国《艺术与文化》1981 年 9 月第 11 期）一文认为，手印功用是多方面的，诸如美观、容易制作，或是作为身体一个部位的手印代替今天的签名报到等。[3]

图 8　泰国班莱岩画（一）

图 9　泰国班莱岩画（二）

1　盖山林：《世界岩画的文化阐释》，北京：北京图书馆出版社，2001 年，第 146—148 页。

2　Cherdsak Treerayapiwat, "Patterns of Habitation and Burial Activity in the Ban Rai Rock Shelter, Northwestern Thailand", *Journal of Archeology for Asia & the Pacific*, Spring 2005, Vol. 44 Issue 1, pp. 237—239. Cherdsak Treerayapiwat, "Patterns of Habitation and Burial Activity in the Ban Rai Rock Shelter, Northwestern Thailand", *Journal of Archeology for Asia & the Pacific*, Spring 2005, Vol. 44 Issue 1, p. 233.

3　转引自盖山林：《世界岩画的文化阐释》，北京：北京图书馆出版社，2001 年，第 148 页。

印度尼西亚的岩画主要分布在加里曼丹（也称婆罗洲，Borneo）、苏拉威西（Celebes）、马鲁古群岛和伊里安查亚（Irian Jaya）等地。南苏拉威西的马诺斯洞穴（Maros）以大量的手印岩画著称。在马鲁古群岛的岩画有人形、手印、太阳符号、船只、眼睛、蜥蜴、鸟和鹿等。伊里安查亚岛上的岩画有人形、手模型、人面、鸟、小船、太阳符号和用线条勾画的几何图形，有些特别人形用红色描绘。人形表现为多种姿势：有人手持盾牌，有人在战斗，有人呈蹲状，有人在跳舞。岩绘的风格与南澳大利亚岩画具有很高的相似度。"守护神"是印度尼西亚岩画的代表作品（见图10）。他的四肢被作者用一些夸张的线条着力地描绘出来，手指和脚趾也明显地作了标示。手指为四根，脚趾为三根，这与鸟脚趾的形状具有相似性。男性生殖器被夸大地绘成一个盘在地上的圆涡纹。胸腹部的表现显然是使用"X光透明风格"

图10　印度尼西亚岩画"守护神"

的手法，用一个不规整的菱形表示脏器。绘画者对"守护神"的每一个部位的描摹都想要极力地显露他的非凡之处。有的岩画不是用线条，是用大的块面。头部有高而尖的头饰，可能是一根长大的羽毛。眼睛被夸大，表现出阴森可怖的意象，或是一种凛然难犯的威严。男性生殖器也用较大的块面标出，只是没有长长的盘旋。上肢屈肘上举，下肢站直。由于运用了块面的表现手法，手指和脚趾均未细致地绘出。印度尼西亚岩画中鸟形象的大量出现以及羽毛头饰，可能和印度尼西亚群岛中的鸟图腾信仰具有一定的联系。[1]

马来西亚的岩画主要集中在两个地点：位于沙捞越（Sarawak）的尼奥洞（Niah）和位于霹雳州（Perak）怡保市（Ipoh）的淡汶洞（Gua Tambun）。在尼奥洞中有一幅最为著名的岩画——"死亡之舟"（也称"灵魂之舟"，距今约1200年，见图11）。画面的中心是站在船上的四个人体，合力地在牵引着船尾的一个锚，船尾底下还有一个身材高大的人体顶着船尾，似乎在努力地向前推动船身。整个画面描绘了一只即将出行的船。推船的人正站在另一艘已经起锚的船上，锚已安放在船尾，舵也用简略的线条标示出来。两只船体上都绘有14根肋骨一样的线条。画面上的人

1　李洪甫：《太平洋岩画——人类最古老的民俗文化遗迹》，上海：上海文化出版社，1997年，第294—295页。盖山林：《世界岩画的文化阐释》，北京：北京图书馆出版社，2001年，第150—151页。

可能正在启动"灵魂之舟"，把死者送
向彼岸。除了推船的人双手上举以外，
其他的人多双手平举，作蹲跨弓步状。[1]
淡汶洞的岩画（距今约 2000 年，见图
12）主要使用赤铁矿的粉末来作画，岩
画主要采取抽象风格，内容有人物、手形、
动物以及抽象图形，约有 50 余幅。图像
大小不一，有的图形长达 2 米。画壁属
石灰岩质，由于石灰石的溶解和雨水的
冲刷，画面被毁坏得很厉害。有一幅巨

图 11 马来西亚岩壁画"死亡之舟"

大的画面，以突出的地位画了一条鲇鱼形。底部右边有一些用"x 光透明风格"描绘
的形象，如有一头怀孕的动物，体内画了一只小动物。这种用 x 光透明风格绘画的
图形与澳大利亚阿纳姆高地的岩画颇类似。[2]除了上述三个岩画集中的地点，1878 年，
斯亚斯（H. C. Syers）曾在吉隆坡附近的黑风洞（Batu Cave）地区发现了一些用黑炭

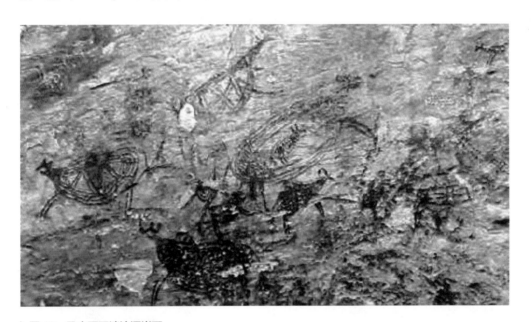

图 12 马来西亚淡汶洞岩画

1 李洪甫：《太平洋岩画——人类最古老的民俗文化遗迹》，上海：上海文化出版社，1997 年，第 288 页。
2 陈兆复、邢琏：《外国岩画发现史》，上海：上海人民出版社，1993 年，第 195 页。

为材料的岩画，可惜的是这些岩画还没有被记录下来就被毁坏了。20 世纪 20 年代，伊文斯（Ivor Hugh Norman Evans）在考察马来西亚的时候，发现一些尼格利陀人仍然保留着岩画的传统，他们甚至在岩画中加入一些现代的物品。

缅甸掸邦高原西部的巴达林（Padah-lin，也译成勃达林）洞穴岩画（见图 13）是东南亚最古老的岩画之一。岩画分布在高达 3—4 米平坦的洞顶，有些画面已被半透明的结晶岩石层所覆盖。许多画面已模糊不清，仅有部分画面依稀可辨，可辨识的图形有太阳、手印、野牛和牡鹿等。岩画是用红赭石粉末绘成的，在巴达林洞窟发掘时发现，有部分磨过的红赭石和许多没有磨过的颜料石片等绘画颜料与石器工具同时被发掘出来。有的岩画仅绘轮廓，有的是淡淡的色斑块。动物作侧面像。现在可辨的图形为 12 幅，其中 9 幅相对比较清晰。在洞顶两条不规则线条之间，画一个光芒四射的太阳形。那景象就像从洞内向外观望时，所见太阳在远处的山顶山脊之间冉冉升起的情景。太阳周围画有太阳发射的许多光芒，也可能表达了原始人的

图 13　缅甸巴达林岩画

太阳崇拜。在两幅手印岩画中，一幅掌心有一个同心圆，另一幅手掌上有一面具的图形。通过对洞窟内发掘出的石器工具和陶片碳元素测定，断定此洞穴为 11000 年前的人类活动遗迹，可能是中石器至新石器时代早期。[1]

（二）东南亚瓮葬习俗与灵魂崇拜

东南亚地区存在丰富的葬俗形式，主要包括普通土葬、瓮葬（一次葬或二次葬）、棺木葬、干尸葬（mummification）等。东南亚地区的"瓮葬"，不是把死者殓入木制棺材埋在地下，而是装进瓮形器具里以求"永存"。这些器具一般是石、陶、铜制，其中又以陶制的瓮棺最为典型。瓮葬习俗广泛存在，时间大约为公元前 2000 年至公元前后，有的地区一直延续到 16 世纪。在东北亚、南亚也有瓮棺葬习俗。在日本、韩国、印度、斯里兰卡都出现过。在日本，瓮棺葬与稻作民族有关，在南印度又与各种巨石墓和铁器文化有关。索尔海姆（W. G. Solheim）认为这是南岛语系的航海商人活动的结果，他们把瓮棺葬习俗带到南印度，也把那儿的文化因素带回到东南亚。如在苏门答腊、马来半岛等地都出现了一些石板墓及与之共存的铁器，可能来自印度文化。[2]

早期的洞穴瓮葬群一般都位于海边，洞口一般都朝向大海。马来西亚沙捞越的尼奥洞主要是二次火葬的瓮葬群。尼奥洞穴中陶器的具体年代，学界没有统一的结论。在越南中部和南部也有 20 多处瓮葬的遗迹，分布在广南省（Quảng Nam）的占岛（Cù Lao Chàm）和广义省（Quảng Nãi）的李山岛（Lý Sơn）。越南瓮葬遗迹存在的年代约距今 3500 年至 2700/2600 年。越南的瓮葬的器具包括带盖的陶瓮和陶罐两种。越南瓮葬的地点主要分布在沙丘、小山或山脚下，瓮葬群都在水源附近，有的瓮葬群有陪葬品。越南中部和南部的瓮葬形式具有很多相似性，特别是在陶瓮的用途、表面的装饰等方面。越南南部少数民族瓮葬形式可能和来自海上的南岛语系民族具有一定的联系。印度尼西亚瓮葬群的年代相对较晚，主要在爪哇岛、苏门答腊、巴厘岛、苏拉威西等地。在菲律宾吕宋岛北部的亚库洞（Cave Arku，约公元前 1500—公元前后）、巴拉望的马农古尔洞穴（Manunggul Cave）、棉兰老岛的麻伊图姆（Maitum）等地也都发现了瓮葬的遗迹。在吕宋中部发现了露天的陶瓮葬群。在巴度（Bato）、索萨贡（Sorsogon）、马林杜克（Marinduque）等地还发现了石瓮葬群。

1　盖山林：《世界岩画的文化阐释》，北京：北京图书馆出版社，2001 年，第 146 页。

2　大刚：《菲律宾远古人类及其文化》，《东南亚》1986 年第 4 期，第 56—57 页。

菲律宾南部巴拉望岛马农古尔洞穴中出土了一件陶瓮，年代为公元前890—前710年。马农古尔陶瓮是罗伯特·福克斯（Robert B. Fox）和曼纽尔·圣地亚哥（Miguel Santiago）在1962年发现的，地点是塔崩洞遗迹地区（Tabon Cave Complex）。马农古尔洞穴高出海平面120米，嵌在利普翁海岬（Lipuun Point）陡峭的崖壁上。古代先民要把瓮棺搬到洞里是很难的，需搭梯子才上得去，可见选择这个地点作为墓葬是有用意的。这个洞穴有四个内室，瓮棺置于阳光可射入但又避风的A、B两个内室，另两个黑暗的内室空无一物，这说明为死者选择的墓地，环境是有所讲究的。从A室获得的木炭经碳素测定年代为公元前890年和前710年。A室共出土87件瓮棺和陶器，制作工艺都较精美，可肯定是专为瓮棺葬制作的。其中一件成为菲律宾瓮葬文化的代表，被称作"马农古尔陶瓮"（见图14）。马农古尔陶瓮高约66.5厘米，直径约51厘米，是一个深腹罐，上有圆形顶盖，挂红泥陶衣并绘有红色双沟纹。陶瓮的盖子被制成了一艘小船的形状，小船上坐着两个人。坐在后面的人在划桨（可能象征超度他人灵魂者），但是在发掘的时候，桨片已经丢失。当然，也可以理解为驾驶这艘灵魂之舟并不需要船桨。船头一人（可能代表死者）双手交叉，置于胸前。这种姿势一般是尸体被埋葬时的样子。塑像比例适中，神态逼真。两个雕像的头上都缠绕着头巾。雕像的脸部五官轮廓分明，他们脸上的表情说明这是通往来世的旅程。这样的宗教艺术体现了在世的人与逝者灵魂沟通的方式。装饰花纹以"S"形花纹、漩涡纹、点纹为主，装饰工艺有刻、印、彩绘。另外还出土了大量随葬装饰品，有玉石佩饰、贝制念珠、碧玉珠以及贝壳手镯等。值得注意的是在马农古尔瓮棺葬中已实行洗骨和染骨的习俗（在东南亚近代的一些民族中还很盛行），大多数骨骸都被赤铁矿粉染成红色，甚至头骨的内部也被染过（可能是浸入赤铁粉溶液里）。

图14 马农古尔陶瓮

供奉的祭品如贝壳、珠子，甚至瓮棺也常被染成红色。红色代表血，象征生命，显然意在希望死者在另一个世界中复活。[1] 马农古尔陶瓮被列为菲律宾的国家宝藏（national treasure，编号 64-MO-74）。

1991 年，菲律宾国家博物馆考古人员在菲律宾南部萨兰加尼省（Sarangani, South Cotabato）麻伊图姆地区的阿由卜洞穴（Ayub Cave）中发现了一些人形的陶瓮，称为麻伊图姆陶瓮（公元前 500—前 370 年，见图 15）。麻伊图姆陶瓮最大的特点是盖子做成了人头的形状，瓮身类似于人的躯干，双手向前微微环抱。其中有一个陶瓮为 43.5 厘米，直径为 36 厘米。这种陶瓮只在菲律宾出现，其他

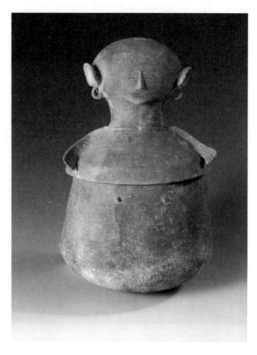

图 15　麻伊图姆陶瓮

国家都没有发现。这些陶瓮都被制作成人形，脸型也非常清晰。[2] 陶瓮的周围还发现了珠子做成的手链和项链，贝壳制成的勺子、垂饰等。这些陶瓮垂直叠放在一起，下面的陶瓮比较大，上面的陶瓮比较小。这里的瓮葬没有陪葬品。逝者的骸骨以俯卧的姿势摆放在瓮中。颅骨也向后压，两肘向后，腿部也是弯曲向后。这种骸骨的摆放方式在瓮葬中很常见。后期的瓮葬墓穴中还出现金属的陪葬品，如金属斧头、短剑等。在瓮葬墓穴中，没有发现石制的陪葬品。[3] 瓮棺葬仪体现的是远古人类的生殖崇拜观念，在这种葬法中，瓮棺可能象征女性的子宫，瓮棺内尸体的下肢或作蜷曲状，则是恢复人居母胎时的状态。瓮棺葬的目的，其实是祈望他（她）的复生和再生。在陶瓮的表面，装饰有细绳纹和浆形纹。这两种纹饰在菲律宾的南部比较常见，而在菲律宾的中北部则比较少见。贝尔伍德（P. Bellwood）认为陶瓮上的纹饰与马来

1　大刚：《菲律宾远古人类及其文化》，《东南亚》1986 年第 4 期，第 56—57 页。

2　Gabriel S. Casal, et. al., *Kasaysayan-the Story of the Filipino People: The Earliest Filipinos*, Vol. 2, Hong kong: Asia Publishing Company Ltd., 1998, p. 92.

3　Lam Thi My Dzung, "Jar burial tradition in Southeast Asia, Hanoi", *Journal of Sciences VNU*, 2003, NO. 1E, pp.44—55.

西亚沙巴（Sabah）、越南南部沙萤地区（Sà Huỳnh）的传统装饰形式具有相似性。[1]

（三）东南亚巨石文化与祖先崇拜

巨石文化（Megalithio Culture）是以粗糙的巨石构成的单独或成群建筑物为特征的石器时代和青铜器时代的一种文化，在东南亚地区有广泛的分布。沿印度支那高地的边缘，从镇宁高原到摩伊高原，远达西面的黎逸高原，我们发现了一条可能相互有关的巨石文化遗址链条，而这些遗址形成从印度阿萨姆到苏门答腊（包括缅甸），通过马来西亚（特别是霹雳州）广阔的巨石文化遗迹地带，还延伸到爪哇、帝汶岛（Timor），由帝汶岛往北经苏拉威西，直至菲律宾的棉兰老岛和吕宋。再由帝汶、苏拉威西等地往东，直到大洋洲的密克罗尼西亚和波利尼西亚群岛。[2]

东南亚的巨石文化主要表现为单个或成群的石柱、桌石、石座、各种类型的石棺、石墓、石塔、石台和石像。虽然被冠以"巨石文化"的名字，但并非只有巨大的石头才能成为巨石文化的表现形式，东南亚的很多石桌、石坛其实体积都不是很大。东南亚的立石一般由粗石筑成，略经斧削，用来表示对部落中的有特殊功勋者的尊敬。有些石碑刻有简单而奇特的图案，如圆圈和玫瑰花。苏门答腊西岸的尼亚斯岛（Nias）、印尼东部的弗洛勒斯岛（Flores）和松巴岛（Sumba）的一些少数民族部落仍然保持着对于巨石的崇敬。[3]进入新石器时期，东南亚的巨石文化表现得更加精美，石块上饰有双螺线、用切线相连的圆形和波浪形交织线等，图案较早期巨石文化更自由，也更复杂。

在老挝北部的汕公盘，存在 150 个大碑石，最长的约 30 米至 40 米。大碑石之间散布着约 70 片圆盘形石片，最大的直径为 2.7 米，圆盘片底下有墓坑。在苏门答腊东南还残存着规整的圆形大石柱，石柱上端粘着石球。在老挝、棉兰老岛和苏拉威西的一些地方矗立着许多大石瓮。老挝北部镇宁的查尔平原（也译作石缸平原，见图 16），分布着上千个石缸、石瓮，仅在万安一地，就多达 250 个，其中最大的一个高 3.35 米，宽 3 米，重达 14 吨。这些大石缸形状不一，但均由白沙石凿成，打磨得整齐光滑。在一些石瓮表面刻着鱼、虫和爬行的猫科动物的图案。[4]查尔平原的石缸群成为东南亚巨石文化的典型代表。巨石文化的遗址在印度尼西亚分布最广，

1　Peter Bellwood, *Prehistory of the Indo-Malaysian Archipelago, revised edition*, Canberra: Australia National University Press, 2007, p. 303.

2　侯献瑞：《试论东南亚巨石文化》，《中南民族学院学报（哲学社会科学版）》1988 年第 6 期，第 50 页。

3　Frits A. Wagner, *Art of Indonesia*, Singapore: Graham Brash Pte Ltd., 1988, p. 23.

4　侯献瑞：《试论东南亚巨石文化》，《中南民族学院学报（哲学社会科学版）》1988 年第 6 期，第 50 页。

尤以爪哇岛的为最。在西爪哇万丹南部，有一座金字塔形的石地坛和一些石头的祖先像。在中爪哇的拉森山脉，发现了 20 个石座，可能是部落祭神之处。在爪哇东部地区，巨石文化更为发达。仅在帕尔乌曼一地，就发现了 49 个巨石遗迹，有与祖先崇拜有关的大石像，有高 1.5 米的圆柱石，还有桌石、石棺相混合的桌石墓。在东爪哇的莫佐克托的锡星村附近的一个广场上，有 5 座石筑的地坛，其中第三个地坛上有一个大石桌，也许是当时部落联盟总祭坛。在苏门答腊，巨石文化遗迹主要发现于南苏门答腊的帕西玛高原。在那里发现了多处石像和石地坛，以在明吉的石地坛规模最为巨大，该地坛长达 7.5 米，宽为 8.5 米。此外，在巴厘岛、加里曼丹、苏拉威西等岛屿上，也有零星的巨石文化分布。[1]

巨石文化除了出现在祭祀或其他仪式的场所外，也出现在墓葬中（见图 17 和图 18）。[2] 在瓮棺葬墓地，可以看到利用天然石块或者加工过的石块堆成的石柱或者石棚，也有的只是简单地垒些石头堆。在南苏门答腊、马来西亚和越南南方有许多石板建筑的箱式墓。在印度尼西亚的石板箱式墓、石桌墓和石棺中，往往发现青铜、铁和

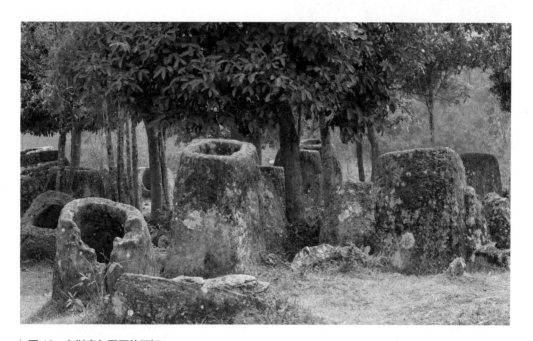

图 16　老挝查尔平原的石缸

1　贺圣达：《东南亚文化发展史》，昆明：云南人民出版社，1996 年，第 57—58 页。

2　Gabriel S. Casal, et. al., *Kasaysayan-the Story of the Filipino People: The Earliest Filipinos*, Vol. 2, Hong kong: Asia Publishing Company Ltd., 1998, p. 133.

金的残片。在马来西亚霹雳州南部发现的一座石板墓，长 9 英尺，宽 2 英尺，高 2 英尺。墓中发现了一些形状奇异，用途不明，马来人名之为"猿骨"的铁器、陶器、串珠和玻璃器。1928 年，在弗洛勒斯岛、松巴岛和帝汶岛上发现许多长方形石台（或称石桌）。这种石台是由一块水平石板横在两块垂直石板上而构成。在苏门答腊西海岸外的尼亚斯岛，还保留着一种竖埋和倒放的分等级的金字塔形大石雕及其他石雕。在苏拉威西的巴达附近有东南亚最大的一个石人。在爪哇和苏门答腊，有一些双手交叉放在膝上或者胸前静静蹲着的石像。在今越南南方同奈省的春禄发现了一座石墓。这座墓葬还包括许多大石柱，中间的石柱高 7.5 米，外面的几排石柱分别高 5 米、4.2 米和 3 米。[1]

巨石文化的宗教信仰反映在有关部落的造型艺术中，这种艺术主要出现在巨石或木制纪念物上，具有"纪念碑风格"，以简朴的象征符号来表达宗教内涵，如公牛是出现最多的符号，表达了竖立石碑的基本思想；其他的如妇女的乳房象征肥沃和富庶，玫瑰花图形代表日月，武器和一排排人头记录了战果和猎头的成绩。在一些纪念物上还以浮雕或圆雕装饰着大象、老虎、蜥蜴、犀鸟等图形，虽然简单，却表现出惊人的写实风格，有的则具备样式化的特点。在坟墓和祭祀平台上都可以找到祖先像，它们被严格地雕成正面像，或多或少地带有风格化的倾向。[2] 竖立的巨石主要用于祭祀，而在一些具有内部空间的巨石则主要用于埋葬仪式中。在老挝和越南的各种石缸和石瓮，"人们认为这些石瓮系用来作为盛死人骨灰的"，也可能是用作火

图 17　菲律宾巴坦用石头垒成的船形墓穴

1　侯献瑞：《试论东南亚巨石文化》，《中南民族学院学报（哲学社会科学版）》1988 年第 6 期，第 50 页。

2　吴虚领：《东南亚美术》，北京：中国人民大学出版社，2004 年，第 363 页。

图 18 菲律宾墓葬示意图

葬的洞穴。[1] 在群岛地区的各种石板组成的墓穴，体现了人们对逝者灵魂的一种尊重。
这些石槽、石瓮堪称原始宗教艺术的遗迹标本，它艺术地表达了信仰和社会生活方式，
是"东南亚最为令人感兴趣的带有神秘色彩的文化复合体之一"[2]。

　　巨石文化和岩画、瓮葬一起构成了东南亚石器时代祖先信仰的综合表现形式，
在后人的眼中，这三种艺术形式的核心思想，就是原始的灵魂崇拜。早期的东南亚
人并没有追求肉体的长久性，而是更加注重灵魂的持续性，并通过各种形式体现灵
魂长期存在的重要性，无论这种灵魂是在现实世界还是在彼岸世界。在纯朴的原始
信仰中，体现灵魂崇拜的形式主要包括：红色的原料或颜料得到充分的重视，可能
代表着血液，为灵魂重新获得生命；巨石造就的高大的祭祀场所，为人们创造一个
尽可能接近灵魂的场所；用尽可能长久保存的容器，如石瓮、石墓、陶器等，装殓
逝者的遗骸，用于区别现实世界中的居所，为灵魂创造一个长久的归宿。虽然三种
宗教艺术形式突出了不同的信仰内容，但实际上这些宗教艺术是联系在一起的，也
可以把这些信仰的核心归结为"灵魂崇拜"或"万物有灵"。由于年代久远和生产
条件的局限，东南亚的宗教艺术表现形式相对比较有限，但这些有限的宗教艺术形
式为后人尽可能地了解早期东南亚民众的精神信仰提供了重要的依据。相对而言，

1　〔越〕陶维英：《越南古代史》（上册），刘统文等译，北京：商务印书馆，1976 年，第 28 页。
2　贺圣达：《东南亚文化发展史》，昆明：云南人民出版社，1996 年，第 58 页。

早期的宗教艺术相对比较单一、纯朴，但正是简单直接的创作形式，使得在个别东南亚的偏远地区，仍然可以看到这些宗教艺术在社会中的影响力。

（四）东南亚铜鼓艺术与自然崇拜

铜鼓在东南亚地区分布非常广泛，在越南的分布尤为密集。越南学者认为，铜鼓可能是从越南流传到老挝—柬埔寨—泰国—马来西亚。铜鼓还从中南半岛南部传播到印度尼西亚群岛，主要是南苏门答腊、爪哇、巴厘岛和伊利安查亚。[1]10 世纪之前，东南亚大陆的南部、马来半岛、苏门答腊、爪哇以及小巽他群岛，部落和氏族国家已经成形或正在发展，并向国家形成的阶段过渡。半岛地区的生产力水平相对较高，出土的铜鼓也较多，而在群岛地区，如加里曼丹、苏拉威西、菲律宾等，生产力水平相对较低，几乎没有出土铜鼓。王任叔认为："印尼公元前 5 世纪到公元初的文化，较多地受到中南半岛的东山文化的影响……印尼没有单独存在青铜器时代，所有青铜器都是成熟期的形态。铜鼓在当时主要是靠输入的。"[2]

┃ **图 19　铜鼓纹饰**

1　〔越〕武胜：《越南和东南亚东山鼓分布状况》，梁志明译，中国社会科学院考古研究所：《考古学参考资料》（2），
　　北京：文物出版社，1979 年，第 158 页。
2　梁志明等：《论东南亚古代铜鼓文化及其在东南亚文化发展史上的意义》，《东南亚研究》2001 年第 5 期，第 33 页。

铜鼓的装饰纹样内容丰富复杂，布局繁复，有主有次，讲究疏密错落，对称均衡与连续纹样反复出现，抽象美与具象美交相辉映，形象地记录了消逝的历史以及远古先民的生活、风俗、信仰等，是经典的艺术佳作。铜鼓的装饰纹样大致可分为画像艺术、几何纹样、铭文装饰。铜鼓上的画像艺术包括人物、动物形象、自然物体和世俗纹样。[1] 常见的东南亚铜鼓纹饰包括：

1. 太阳纹，为铜鼓中出现最早和最普遍的纹样，居于鼓面中心，由光体及光环组成，也有学者称其为"星纹"。

2. 蛙纹，一般出现在成熟后的铜鼓鼓面上，常见的为 4—6 只，亦有叠蹲式的，多为一大一小相背负，也有 3—4 只蛙相叠称"累蹲"式。

3. 鸟纹，饰于鼓面上，尖嘴，圆眼，羽冠大，翅不宽，呈三角形，尾呈长三角形，首尾相连，展翅飞翔，姿态优美。

4. 羽人纹，多饰于铜鼓腰部或鼓面晕圈内，一般为头戴羽冠、身披羽饰的人形，翩翩起舞。

5. 船纹，多饰于鼓的胸部四周，船呈变形的鸟形，船上有人划桨，船下有游鱼，前后有水鸟。[2]

原始陶器器身的纹饰，已经揭示了古代人类对器表装饰"美感"的萌芽。这种萌芽的发展，反映古代民族对线条所表现的美感的迷恋。他们用这种最简单、最直接，也是最富于变化的手段对物体的表面进行装饰美化，表达了丰富的感情色彩及不可言喻的意境。在陶器纹饰的基础上，铜鼓上的纹饰更加精美，体现了更高的艺术水准和更丰富的宗教象征含义。"纹饰"这一艺术的审美形式占据了铜鼓装饰的主导。铜鼓装饰并不是纯粹的为装饰而装饰的艺术形式，而是在纹饰及线条的装饰形式中充满了社会历史的原始内容和丰富的含义。对于铜鼓纹饰的象征意义，不同的学者提出了不同的解释。"金属鼓主晕圈出现的原始图案，它们所表现的是中国南方民族的生活场景。也许是他们的一些喜庆活动的艺术画面。由具体的生活图画，进而演化为某种图案化的装饰。"[3] 太阳纹是崇拜太阳的意识反映；鸟纹则是图腾崇拜的表现；雷纹可能是自然崇拜象征；船纹则与自然祭祀、灵魂崇拜有关。线条所具有

1　蒋廷瑜：《古代铜鼓通论》，北京：紫禁城出版社，1999 年，第 133—178 页。

2　万辅彬等：《铜鼓》，北京：中国社会出版社，2008 年，第 96—101 页。

3　〔奥〕弗朗茨·黑格尔：《东南亚古代金属鼓》，石钟健等译，上海：上海古籍出版社，2004 年，第 374 页。

的神秘性与其审美价值和谐统一，是铜鼓艺术审美之精华所在。[1]

东南亚古代居民的宗教信仰，主要表现为万物有灵或自然崇拜。古代铜鼓以广为东南亚人民所共同接受的主题为纹饰，加上其能够长期保存的特性，成为整合宗教与社会、信仰与艺术的载体。在原始社会中，铜鼓都被看作权力、生命能力和沟通宇宙能力的代表。东南亚古代铜鼓文化在相对封闭的环境中，成为原始宗教习俗与宗教心理代际传承的有效手段。直至今日，在偏远山区的族群，铜鼓仍然作为宗教仪式和信仰的物化对象保存在他们的日常生活当中。可以说，铜鼓是东南亚古代宗教艺术表现的一个顶峰，也是东南亚宗教艺术传播范围最广，影响力最持久的艺术形式。

（五）东南亚原始宗教艺术的特点

东南亚原始宗教艺术对原始文化的产生和发展，起了巨大的催化和推动作用。东南亚的宗教和艺术从诞生之时起，就如孪生兄弟一样，是东南亚民众认识精神世界和现实世界的两个实践活动。东南亚原始宗教艺术存在广泛的相似性，各种宗教艺术形式之间互相渗透、互相融合。东南亚原始宗教艺术具有以下三个方面的特点：

第一，东南亚原始宗教艺术是一个漫长的发展过程，具有丰富的表现形式，现在通过各种遗存所能推测出的宗教艺术形式可能只是古代东南亚宗教艺术的一小部分而已。现在能够溯及原始宗教艺术的岩画艺术、巨石文化、铜鼓文化和瓮葬习俗；在东南亚民间广泛存在、具有强烈民族性的文身、舞蹈、音乐和神话，都带有原始宗教艺术的痕迹。流传至今的宗教艺术表现形式，主要是因为其承载的媒介具有长期保存的可能性。岩画、巨石、瓮葬所使用的材质是岩石或陶器，铜鼓所使用的材质是青铜，都是能够在东南亚潮湿炎热的环境中抵抗气候和生物的破坏，而舞蹈、神话等艺术形式，则是采取口耳相传的形式来保存的，也同样可以抵御自然环境的侵蚀。而其他可能借助植物、纺织品的宗教艺术形式则无法经受岁月的侵蚀。从这个角度而言，在东南亚的原始社会中，石质和金属质（主要是青铜）材料总是和灵魂、信仰联系在一起，和精神世界联系在一起，更多地代表永恒、长久、来世的时间概念。而其他材质则和日常生活联系在一起，和世俗世界联系在一起，代表着短暂、眼前、

1　陈远璋：《古代铜鼓艺术初探》，广西壮族自治区文化厅文物处，中国古代铜鼓研究会编：《铜鼓和青铜文化的新探索》，南宁：广西民族出版社，1993年，第82页。

现世的时间概念。[1]

第二，原始宗教艺术是神圣世界与世俗世界紧密结合的体现。宗教艺术渗透到原始社会的各个方面。东南亚的原始宗教艺术，是以宗教贯穿的艺术形式。"娱神"和"娱人"的功能紧密结合在一起。宗教艺术的表现形式各有不同，但是主题是一致的，主要是表现现实世界与精神世界、现世生活与来世理想的关系。有的宗教艺术形式是通过现实生活的原型表现目标和理想，如岩画中狩猎的场景就是对捕获猎物的期望，有的则是通过现实生活的原型表现达到精神理想的途径，如岩画的"灵魂之舟"。原始宗教艺术的世俗性和神圣性是紧密结合在一起的。东南亚先民并没有明确地区分宗教艺术中的神圣性和世俗性，而是将宗教艺术看成社会生活的一个组成部分。可以说，宗教艺术是原始社会神俗合一的直接表现。

第三，现实世界的形象依靠艺术的手段，成为沟通现实世界与精神世界的桥梁。宗教用象征性的、直观感性的物与形象来表达内容，借助具体的形象来表达宗教观念和宗教情感。[2]在东南亚原始宗教艺术中，广泛存在着船的形象。船只不仅是现实世界人与人之间联系的工具，而且是现世与来世的连接工具，是人世与天国的输送工具。船是现实世界的必需品，东南亚有的地方船只和房子是合一的，有的高脚屋的屋顶装饰成船只的形状，有的船舱则建成了高脚屋的结构。在东南亚的古代社会结构中，船只的形象和岩石相结合，成为团结部落的主要形式。在摩鹿加群岛东南部，村落民居建造在一个用岩石建成的船形广场周围。在苏拉威西、菲律宾群岛，部落中的权贵的墓穴装饰成船首的样子。[3]东南亚原始宗教中象征性的特点在船的形象中得到充分的体现。此外，太阳的形象、很多动物的形象都在东南亚的原始宗教艺术中出现。这些现实的形象被赋予了精神世界的含义，成为精神世界和现实世界之间交流的媒介。在经过了宗教艺术的原始阶段之后，艺术的神圣性和世俗性逐渐分离，宗教艺术在现实世界与精神世界、此岸与彼岸之间的桥梁作用就愈发明显。

1　〔澳〕安东尼·瑞德：《东南亚的贸易时代：1450—1680》（第一卷 季风吹拂下的土地），吴小安、孙来臣译，北京：商务印书馆，2010 年，第 82—86 页。

2　吕大吉：《宗教学通论》，台北：恩楷股份有限公司，2003 年，第 885—886 页。

3　Chris Ballard et al.，"The ship as symbol in the prehistory of Scandinavia and Southeast Asia"，*World Archaeology*, vol. 35 Issue 3, p. 391. Punongbayan, R. S., *Kasaysayan-the Story of the Filipino People*, vol. 2, Hong Kong: Asia Publishing Company Limited, 1998, p. 133, p.136.

第二节 东南亚宗教艺术的交流与本土化

随着社会的发展，各种外来文化进入东南亚地区，外来宗教也在东南亚地区得到广泛传播，东南亚地区的艺术形式表现出宗教艺术与世俗艺术分别发展的趋势，"娱神"和"娱人"的功能逐渐分离。

（一）东南亚宗教艺术交流

进入阶级社会以后，自然宗教被古典宗教所代替，宗教不仅继续依靠和利用着艺术，而且还使艺术宗教化，强化宗教的感性力量，以便体现宗教的艺术魅力，这符合宗教生存和发展的需要，也符合信教民众的需要和统治阶级的需要。由于这种需要，使宗教在东南亚国家凌驾于其他社会意识形态之上。艺术如不依附于宗教，不但不能发展，甚至连生存的权利都成问题。在这种条件下，除少量被用以表现世俗的内容外，大量的艺术形式都被用来表现和宣扬宗教信仰和为宗教活动服务。此外，宗教利用了艺术通俗易懂、生动感人的形式使宗教思想为不同时代、不同阶级、不同阶层、不同性别、不同年龄阶段、不同文化程度的人所接受。[1] 随着东南亚社会的发展，社会分工逐渐细化，艺术与宗教也便逐渐分离。这一方面是人们已脱离了野性思维的时代，进入了理性思维的阶段，生活的世界里不再完全是神统治的世界，艺术的世界中也不再完全以表现神灵为目的，表现世俗的生活为艺术开拓了更广阔的天地；另一方面，劳动的分工日益清晰，产生了专门的艺术家与宗教家的区分。但是，尽管如此，宗教与艺术之间仍然有斩不断的联系。[2]

从公元前至公元 5 世纪，印度特色鲜明的婆罗门教和佛教艺术开始影响东南亚地区。不同时期、不同风格的印度宗教艺术形式都可以在东南亚地区找到相应的表现形式。在东南亚可以看到模仿 3 世纪前以佛迹代替佛像的古印度早期佛教艺术；在 4 世纪有以薄衣透体、衣纹细密匀称而著称的袜菟罗佛教艺术；在公元 5 世纪有以姿态生动、线条简练、衣纹质感强而著称的键陀罗佛教艺术。东南亚的宗教艺术风格并不是和印度宗教艺术保持同步，而是相对延后。从现存的、10 世纪以后建成的宗教标志性建筑中可以看到以上印度宗教艺术风格的痕迹。印度风格的宗教建筑包括：婆罗浮屠（爪哇中部，可能建于 9 世纪）、普兰班南神庙（爪哇中部，可能

1 陈麟书、陈霞主编：《宗教学原理（新版）》，北京：宗教文化出版社，1999 年，第306 页。
2 蒋述卓：《宗教艺术的涵义》，《文艺研究》1992 年第 6 期，第148 页。

建于 8 世纪）、美山占塔（越南中部，可能从 4 世纪开始修建）、吴哥窟（柬埔寨，9 世纪初）、蒲甘古城（缅甸中部，9—13 世纪）、仰光大金塔（缅甸，最初建造年代不详）、马里安曼神庙（在新加坡、马来西亚、泰国、缅甸都可以看到，18 世纪末至 20 世纪中叶）。在宗教文学方面，《佛本生故事》《佛传故事》《罗摩衍那》和《摩诃婆罗多》都在东南亚地区流传甚广，还出现了很多本土化的宗教文学文本。印度宗教艺术在时间跨度、分布广度和影响深度上都是其他宗教艺术形式无法比拟的。

中国移民定居东南亚以后，中国的宗教文化也对东南亚地区产生独特的影响。中国宗教艺术对东南亚的影响主要表现在三个方面。第一，宗教形式的传播，主要包括大乘佛教和中国传统宗教信仰。宗教信仰的传播伴随着宗教艺术的传播。第二，中国历史上的社会动荡时期，都有大量的知识分子和宗教信徒向南迁徙，其中一部分人就进入东南亚地区，主要是越南地区，这些中国的知识分子和宗教信徒在东南亚地区创作了大量宗教艺术作品，特别是宗教文学作品。这些宗教艺术作品在信仰内容和表达形式上，都包含了中国文化的内容。第三，移居东南亚的中国人中，还有大量的熟练工匠，这些中国工匠以劳动者的身份，参与了东南亚宗教建筑、宗教造像、宗教装饰、宗教仪式等宗教活动，在宗教活动中，将中国造型艺术、绘画艺术、雕刻艺术等融入东南亚的宗教艺术。中国宗教艺术影响集中在越南，在越南以外的地区，中国宗教艺术主要集中在华人聚居的区域，地方性的传统宗教信仰很兴盛。

伊斯兰教进入东南亚以后，在宗教艺术方面，继承了印度教、佛教的艺术特点和传统，东南亚社会创造了一个长期的印度宗教艺术与伊斯兰宗教艺术并存的阶段。伊斯兰教 8 世纪就开始在东南亚地区传播，直到 14 世纪的时候才在东南亚得到广泛的接受。在伊斯兰教传播的初期，伊斯兰艺术形式主要体现在墓碑、碑铭等方面，没有在东南亚社会中取得主要地位。14 世纪以后，东南亚海岛国家建立了一系列海上伊斯兰国家，东南亚的最高统治者接受伊斯兰教的程度要高于社会的中层和普通民众。例如王朝的最高统治者冠以"苏丹"的称号，但主要官职名称大多是本地传统的和印度式的，很少有伊斯兰教的职称。在政治、经济和社会待遇上，对穆斯林和非穆斯林居民，都没有重大的差异。[1]西方殖民者入侵东南亚以后，伊斯兰教成为民族团结的有效手段，伊斯兰教成为东南亚海岛国家的主要宗教形式，东南亚的伊

1 邹启宇编：《南洋问珠录》，昆明：云南人民出版社，1986 年，第 297 页。

斯兰艺术迸发出旺盛的活力，大量融合了东南亚传统的伊斯兰艺术作品涌现在海岛地区，伊斯兰文学艺术和装饰艺术渗透到东南亚社会的各个层面，成为普通民众日常生活的审美对象。东南亚的清真寺、《古兰经》装饰艺术、阿拉伯书法艺术、伊斯兰服饰艺术成为伊斯兰宗教艺术的典型表现形式。

16 世纪以后，基督教艺术进入东南亚地区。基督教艺术进入东南亚之前，东南亚地区已经形成了强大的宗教艺术传统。基督教艺术在传播过程中，带有强烈的殖民色彩。基督教艺术在东南亚的传播，没有经历与传统文化的互相融合的阶段，而是直接依靠殖民征服的力量，直接在东南亚地区确立影响，而后才逐渐与东南亚传统艺术形式互相融合，形成现今我们能够观察到的东南亚基督教艺术作品。早期基督教在东南亚的影响主要集中在殖民统治的据点，因此，基督教艺术主要集中在殖民力量集中的地方。随着殖民力量的壮大，殖民统治的加强，基督教的影响也逐渐深入到东南亚的农村地区和偏远山区，基督教艺术也在相应的地区得到了发展。基督教艺术为东南亚社会和文化注入了新的活力，特别是依托西方殖民者统治力量和全新的艺术创作手法，基督教艺术在东南亚创造出了新的辉煌，留下了瑰丽的文化遗产。

（二）东南亚宗教艺术的本土化

东南亚宗教的演变与宗教的一般发展史一样，是从自然宗教向人为宗教发展，从多神教向一神教发展。不过，东南亚宗教的演变并不是土生土长的，而是在自然宗教的基础上，不断接受了外来宗教而加以发展与改造的。[1]宗教艺术的发展过程，始终伴随着宗教艺术本土化的过程。宗教艺术的传播与本土化进程实际上是同时进行，相伴发生的。宗教艺术的本土化进程体现了外来文化与本土文化的结合。例如，就菲律宾而言，宗教艺术发展的历史，就是西班牙殖民者本土化转变的过程，就是天主教本土化的过程。[2]天主教在进入菲律宾的最初阶段，主要通过两种形式扩大宗教艺术的影响，一种方式是直接从西班牙或墨西哥运来天主教的绘画和雕刻作品，另一种方式就是通过在菲律宾的艺术家创作与宗教有关的艺术作品。在宗教艺术的表现形式上，参与人数众多、建造或创作周期长的作品，如教堂，在社会上具有很

1 黄焕宗：《试论东南亚宗教的演变》，《南洋问题研究》1986 年第 2 期，第 9 页。

2 Patrick D. Flores, *Painting history : revisions in Philippine colonial art*, Quezon City : Office of Research Coordination, University of the Philippines ; Manila : National Commission for Culture and the Arts, 1998, pp.168—169.

大的影响力。而一些体积较小，创作时间较短的宗教艺术作品，如绘画、雕刻等，则在社会上有很广的普及面。通过不同宗教艺术形式在广度和深度的结合，形成了宗教艺术在社会上的影响力。

传入印尼的伊斯兰教容忍和尊重印尼人的习惯，包括祭祀祖先和印度教神祇，对改奉伊斯兰教的条件要求不太严格。"任何人只要愿意按照穆斯林的习惯穿戴，戒酒和憎恨异教徒，便可成为穆斯林；如果他能执行和完成一些重要的宗教义务，便可被认为虔诚的穆斯林。"任何宗教之所以能够获得它的信徒，能够在民间得以传播，很大程度是依靠它的神秘主义力量。"印度尼西亚伊斯兰教以印度尼西亚人看来不是生疏的形式（意思是说含有印度文化的成分，具有神秘主义色彩）传来，因此一般很容易被接受。"[1] 在传教过程中对本土文化传统的态度自然也表现在伊斯兰艺术的创作中。例如最初的清真寺就建立在印度教神庙或传统民居的建筑样式上，主要追求清真寺的本质功能，而对清真寺的表现形式没有进行严格的要求。

传入东南亚的佛教艺术和印度教艺术也表现出了明显的本土化特征。印尼爪哇岛的卡拉桑神庙（Candi Kalasan）的精美浮雕中的菩萨形象，头戴宝冠，身披璎珞，一手置于腰际，姿态健爽优美，其面相具有当地民族的特征。[2] 泰国素可泰时期（13—15 世纪）在佛教造型艺术方面，按泰民族的审美观念和要求，逐步使佛教艺术呈现出民族化的风格，被称为泰国的古典艺术样式。早期素可泰佛教多数呈斯里兰卡式的圆脸，后来变成长圆形。以后经过许多南北优秀匠师的探索，参考藏经，创造出素可泰时期独特的佛像。成熟期的佛像特征是：颜面呈卵圆型，双眉呈满弓形向下曲线，口浮微笑，唇角上掀，头顶螺发高耸成尖顶火焰形。坐姿取半跏趺势，躯体肩厚且阔，腰细紧缩，垂布一般伸长至脐，整体感觉端庄典雅，而又流畅生动。现藏于曼谷瓦托·彭恰玛庇特寺一尊高 2.20 米的青铜佛像，就是素可泰时期一件极富魅力的杰出雕刻作品。这是表现佛陀自兜率天降凡拯救众生过程中行走的姿态，被称为"游行佛"。这尊圆雕集中地体现了泰民族佛像雕刻的审美追求：佛陀身披透体的袈裟，下摆衣角翻卷，阔肩厚胸，四肢圆润柔美，手势优雅自然，颜面呈卵形，额头宽硕适度，顶上肉髻呈尖顶火焰状。整体给人以热带国家所特有的人体风貌和充满生机的动势之感。及至大城王朝晚期，佛像的各类附加装饰物更加繁缛华丽。

1　林德荣：《伊斯兰教在印尼的传播及其在历史上的进步作用》，《厦门大学学报（哲学社会科学版）》1993 年第 3 期，第 126 页。

2　常任侠：《印度与东南亚美术发展史》，合肥：安徽教育出版社，2006 年，第 103 页。

有的将佛像头上塑以王冠，除了显示威力，也表现国王与神灵之间的相通与一体化。13世纪，阇耶跋摩七世（1180—1205年在位）在吴哥城内营建了佛教寺院巴戎寺（Bayon）。寺宇由16座相连的佛塔组成，中央高45米的主塔呈圆形，塔内原有高达4米的大佛像，相传为按阇耶跋摩七世形象雕成。各座塔的外壁也均有形态各异的佛像，以象征王威。此时高棉人的外貌特征已渗透到佛像的制作上：眼大鼻宽、脸颊平扁，加上特长而厚大的嘴唇，表现出高棉雕塑造型的独特魅力。佛像一般面部表情兼备柔和和深沉，衣纹的襞褶刻成美丽的竖沟式，嘴角上流露出的笑意被称为"吴哥式的微笑"[1]。在雕像中融合本民族容貌特征和统治者外貌的宗教艺术品在东南亚地区是很常见的。这是宗教艺术本土化的直接表现。

1　陈聿东：《佛教与雕塑艺术》，天津：天津人民出版社，1992年，第41、45—48页。

第三章

东南亚佛教艺术

　　佛教发源于印度，佛教的创始人释迦牟尼，大约为公元前6世纪人，原是迦毗罗卫国的一位王子，29岁出家，35岁在菩提树下悟道，在古印度恒河流域的中游一带说法45年，组建僧团，创立佛教，80岁入灭。人们尊称悉达多王子为释迦牟尼、世尊或佛陀。佛教的传播，分为两条路线：向北方流传，经过中亚西亚传到中国，再传到韩国、日本、越南等地，属于北传大乘佛教；向南方流传，主要经由斯里兰卡，再传到缅甸、泰国、柬埔寨、老挝等地，保存了淳朴的原始佛教风范，称为南传上座部佛教。[1]

第一节　佛教在东南亚地区的传播

　　佛陀涅槃后二百多年，在印度史上最著名的阿育王统治时期，有许多非佛教徒，参加僧团，但行为放逸，戒律松弛。结果使行为纯洁而真正信仰佛教的比丘，不愿与这些行为不正的人为伍。阿育王闻知，便邀请目犍连子帝须长老来华氏城，帮助净化僧团，并召集一千位长老，举行第三次结集，会诵出比较完整的经律论。现今的上座部巴利语三藏的主体部分，就是这次大会最后编定的。

　　第三次佛教结集之后，佛教开始走出印度，传播到世界各地。其中的一支被派往锡兰（今斯里兰卡），由阿育王的儿子摩

1　对于流传在斯里兰卡、缅甸、泰国、老挝、柬埔寨等国家的佛教，此书采用叶均先生的"南传上座部佛教"的称法，简称上座部佛教。

哂陀（Mahinda）率领四位长老和一位沙弥，在提婆南毗耶帝须统治时期（公元前250—前210）到达该国。他们得到了国王、大臣和人民的尊崇，建立了比丘僧团，创建塔寺，如著名的大寺等。

由摩哂陀传入斯里兰卡的三藏经典，属于分别说系的上座部，但当时仍以传统的记诵方法流传。公元前1世纪，伐多伽摩尼·阿巴耶王（公元前101—前77）时期，在斯里兰卡中部马特列地区的阿卢寺，举行了一次重要的结集，由罗揭多主持，五百长老参加，诵出上座部的三藏和义疏，并决定把一向口口相传的三藏经典第一次用巴利文字写在贝叶上保存。这对后来南传上座部佛教长期流传有着决定性的作用。斯里兰卡的史学家评说："保存印度早已失传的巴利文上座部圣典，是僧诃罗民族对人类文化遗产最伟大的贡献。"[1]上座部的史书中，认为这是第四次佛经结集。[2]佛教传入锡兰后，形成了大寺派，始终是南传上座部佛教的正统。

上座部佛教在锡兰盛行之后，同泰国和缅甸等盛行上座部佛教的国家联系密切。僧团之间，互相往来，相互学习与补充。在锡兰佛教兴盛的时期，把大寺派上座部的学说传播到泰国、缅甸，到了佛教衰落时期，又从泰国及缅甸将上座部佛教传回来。据史书记载，第三次佛教华氏城结集后，阿育王派遣须那（Sona）与郁多罗（Uttaro）二位长老前往金地弘法。[3]金地在泰文里为素弯拿普米（Suwarnabhūmi），泰国学者认为该地就是中国史籍中所说的金邻国，其中心就是现在泰国的素攀府和佛统府。金地在缅文中为杜翁那普米，在缅甸孟邦的直通一带。也有人认为金地泛指下缅甸以至马来亚一带。

公元1世纪以后大乘佛教在印度境内开始兴起。随着印度境内王族争霸，一些王族逃亡到东南亚，他们同时也带来了大乘佛教和婆罗门教。后来大乘密教也传入了东南亚地区，使得早已传入该地区的上座部佛教一度势力大减，趋于衰落。12世纪、13世纪时上座部佛教又重新复兴，并逐步占据主导地位。其影响也渐渐深入各个国家，直至今日。

公元7世纪末叶，义净三藏在著作中提到，印度及南海上座部佛教部派有四部：

1　叶均：《南传上座部佛教源流及其主要文献略讲》，《叶均佛学译著集》，上海：中西书局，2014年，第829页。

2　北传佛教记载，约在1世纪，迦腻色迦王时，在迦湿弥罗第四次结集，但是，南传佛教史书中无此记载。

3　阿育王派遣的9个僧团到各地弘扬佛法的事，见《善见律毗婆沙》卷三：于是帝须语诸长老："汝等各持佛法至边地竖立。"……即遣大德末阐提至罽宾犍陀罗国，摩诃提婆至摩醯娑末陀罗国，勒弃多至婆那婆私国，昙无德至阿波兰多迦国，摩诃昙无德至摩诃勒吒，摩诃弃多至臾那世界，末示摩至雪山边国，须那迦、郁多罗至金地国，摩哂陀、郁帝夜、叁婆楼、跋陀至师子国，各竖立佛法。

大众部、上座部、根本说一切有部、正量部，下缅甸的孟人及泰国中部堕罗钵底地区信仰上座部；占婆以信仰婆罗门教为主，亦多有正量部，少兼根本说一切有部；柬埔寨同时流行婆罗门教和大乘佛教；爪哇及苏门答腊等海岛国家，据法显《佛国记》记载："其国外道婆罗门兴盛，佛法不足言。"公元 5 世纪之前，佛教在海岛国家并不流行。公元 423 年，求那跋陀摩抵达爪哇，国王及其母亲都皈依受戒，佛法始乃流行。至义净三藏抵达爪哇时，各岛已经"咸遵佛法，多是小乘；唯末罗游 (Malayu)少有大乘耳"。[1]

爪哇佛教的流行，可能是从三佛齐王朝开始，公元 7 世纪后半叶，向外扩张成为东南亚最强大的王国，流行上座部佛教。到公元 750 年前后，爪哇的岳帝王朝（Sailendra）兴起，开始奉行大乘佛教。大乘佛教在爪哇流行达 400 年；且曾经越海传至马来半岛北部、柬埔寨、泰国南部和北部，以及苏门答腊等岛，广为流布，公元 12 世纪开始衰落乃至消失。[2] 随着大乘佛教在印度衰落，出现了很多混合了多种教义的混合新兴宗教，如在缅甸蒲甘地区流行的阿利教（Ari）等在东南亚地区流行。公元 1057 年，在高僧信阿拉汉（Shin Arahat)的建议和帮助下，蒲甘国王阿奴律陀（Anawrathā），迎请下缅甸孟人上座部三藏经典，奉请信阿拉汉为国师，重新整肃僧伽，解散了阿利教。公元 12 世纪中期，锡兰王波洛罗摩婆诃一世（Parkramabahu I, 1153—1186）实行佛教改革，支持大寺派，且令佛教和合团结，后统一归为大寺派的上座部佛教。锡兰佛教兴盛后，缅甸、泰国、柬埔寨、老挝等国，多次派比丘前往锡兰留学求戒。10 世纪以后，当上座部佛教在锡兰奄奄一息的时候，也会派比丘来到东南亚诸国学习。经过如此长时期的交流，公元 14 世纪，缅甸、泰国、柬埔寨、老挝，已经完全变成以锡兰大寺派为主要信仰的上座部佛教国家。

上座部佛教，对于教义的解释和戒律的行持方面非常保守和谨慎，不轻易接受其他部派的理论，不容许戒律有任何松弛的现象，甚至连小小戒也要严格遵守。[3] 在东南亚地区，从普通的信众一直到寺院中的僧众，都比较一致地认为南传佛教是佛最初讲的法，是最纯洁的佛教。南传上座部佛教在锡兰和东南亚地区保存至今，与其他地区的佛教相比，南传佛教有着几个比较显著的特点：

1　净海：《南传佛教史》，北京：宗教文化出版社，2002 年，第 5 页。

2　同上书，第 6 页。

3　叶均：《南传上座部佛教源流及其主要文献略讲》，《叶均佛学译著集》，上海：中西书局，2014 年，第 833 页。

一、保留了一部比较完整的巴利语三藏经典和许多重要的义论、注释文献，其对三藏的传承和研究绵延相续直至今天，东南亚地区尤其是缅甸、泰国，仍然有持三藏者。[1]

二、在东南亚地区，仍然有着数以万计的比丘，他们严格地遵守着佛陀宣讲的 227 条比丘戒律，过着佛陀当年在印度说法时所过的修行生活：三衣一钵，沿街托钵，次第乞食，过午不食，修习毗钵舍那，厌弃世间的生活，一心追求证悟涅槃。

三、信众众多，信仰虔诚。在东南亚地区佛教为主体信仰的国家中，信众都有着每日清晨斋僧的习惯。定期去佛塔供养、礼拜，重视佛教节日，定期听法，追随高僧大德的教导，止恶行善，是这些南传上座部佛家盛行的国家中民众的共同特点。没有很多宗教的礼仪和形式，重视原始佛经的学习，重视禅修是这些国家佛教信仰特点。

上座部佛教十分强调经典的学习和禅修，佛教有着广泛的群众基础。佛教经典如《转法轮经》（Dhammacakkappavattana Sutta）、《清净道论》等都是指导该地区佛教徒修行的重要教理依据。禅修的方法各不相同，强调在严格持戒的基础上，使心灵平静，从而修习禅定，在色界禅定、无色界禅定的基础上作观。通过深观获得各种观智，证悟涅槃。如今在南传地区，使用这一方法最为突出的是帕奥禅师（Paauk Sayadaw）指导的帕奥禅林（Pa Auk）。其止观禅法特色在于重视经典依据与修学经验的次第性，吸引了众多海外的禅修者前来参加。[2]有的强调纯粹观的方法。观的方法中有的强调身念住，如缅甸的马哈希（Mahasi）禅师、班迪达（Pandita）一系；吴巴庆（U Ba Khin）、吴葛因卡（U Ko In Ka）一系强调受念住；瑞吴敏（Shwe OO Myin）一系强调心念住。泰国仍然保持着在森林中修行的良好传统。佛使比丘（Buddhadasa）、隆波帕莫禅师（Luang Por Pamojjo）的心念住禅修方法在世界上影响范围较广。

1　可以背诵出全部巴利文三藏经典的长老。
2　〔缅〕帕奥禅师著：《智慧之光》，新加坡：帕奥禅修中心印，1998 年，第 535 页。

第二节　东南亚的佛教造像艺术

佛教起源于印度，由印度传向世界。在佛教曾经盛行的国家如中国、韩国、日本以及古代中亚各国，其佛教造像皆源于印度。东南亚地区的佛教造像艺术也是如此。所以在分析东南亚佛教造像艺术的特点之前，有必要简要回顾印度佛教造像的发展。

在佛陀涅槃后的大约 500 年之间，印度早期的佛教造型艺术中，佛陀的形象并不直接呈现，而是以暗示的方式，以象征的手法来表示。早期印度佛教艺术家们习惯运用各种象征性的图像来表现佛陀一生中的重要事件。在表现佛传的四相图中，分别以莲花象征诞生、菩提树象征降魔证道、法轮象征说法、窣堵波象征涅槃。以巴尔胡特、桑奇塔的浮雕最为典型。

大约在公元 1 世纪后期，从贵霜王朝犍陀罗地区的佛传故事浮雕开始，佛教造像艺术打破了象征主义手法，开始出现佛陀的形象，并且由浮雕开始，逐渐向单独设龛供养的礼拜尊像发展。

由此，印度的佛教造像艺术在不同的时代、不同的区域表现出不同的风格，通常分为：贵霜王朝的犍陀罗风格、贵霜王朝的秣菟罗（又译马图拉）风格、安达罗王朝的阿玛拉瓦蒂风格、笈多王朝的秣菟罗风格、笈多王朝的萨拉那特风格、波罗王朝风格；可以说如今北传、南传、藏传佛教的造像风格都不同程度地受到了以上六种风格 [1] 的影响。现将以上造像风格的主要特点简述如下：

贵霜王朝的犍陀罗风格，其艺术风格兼有希腊和印度风格。1 世纪人物造像质朴、粗放，构图简单，其代表作为浮雕《释迦牟尼初访婆罗门》《奉献束草》（白沙瓦博物馆馆藏）。稍晚些时期的浮雕，造像手法逐渐趋于成熟，造像细腻、精致，比例匀称、协调，姿态静穆高贵，其代表作为浮雕《祇园布施》（白沙瓦博物馆馆藏）、《佛教僧人》（拉合尔博物馆馆藏）。2 世纪时期，更加注重性格特征、面部表情和姿态的表现，其代表作为《摩罗的魔军》（拉合尔博物馆馆藏）、《佛陀涅槃》（白沙瓦博物馆馆藏）。3 世纪多见构图复杂的浮雕，装饰华丽，佛像在浮雕中格外突出，由此佛教的造像开始由叙事型的故事情节表现，开始逐渐重视面部特征及姿态的刻

1　该分类法参见陈聿东：《佛教与雕塑艺术》，天津：天津人民出版社，1992 年，第 3—37 页；〔日〕宫治昭：《涅槃和弥勒的图像学：从印度到中亚》，李萍等译，北京：文物出版社，2009 年。

画，由此表现佛陀清净、微妙的精神世界，可以说是礼拜尊像的开端。犍陀罗风格的造像，佛像的面部是典型的希腊面容，发髻为波浪式卷发，头部有圆形背光，朴素无华；佛像袈裟为通肩式，质料感强，褶皱叠重，类似罗马长袍，面部表情平静、理性，为沉思内省的神态。犍陀罗独立圆雕佛像的代表作为《佛陀雕像》（白沙瓦博物馆馆藏）、《王子菩萨》（巴黎基梅博物馆馆藏）、《苦行的释迦》（拉合尔博物馆馆藏）。犍陀罗造像艺术的影响极其深广，影响了中亚地区以及中国、韩国、日本等国家的大乘佛教造像。

贵霜王朝的秣菟罗风格，其艺术特点与犍陀罗相比，更加注重保持印度本土的造像传统，突出表现人体的自然、丰满之美，着意刻画人物强健的身姿。该时期的造像，参照印度秣菟罗地区传统的药叉造像，佛像造像身姿矫健、伟岸，脸型方圆，眼睛全睁，顶髻为卷贝形，为印度人风格。袈裟为偏袒右肩式，衣服质感轻薄，从而可以表现出人体的健壮与力量感，其代表作为《菩萨立像》（勒克瑙博物馆）、《佛陀坐像》（格德拉博物馆）。

安达罗王朝的阿马拉瓦蒂大塔的造型艺术中，早期与桑奇等相同，只以暗示的方式表现佛陀，中期开始出现佛传浮雕，浮雕中人体造型颀长纤细，姿态活泼，充满了律动感。后期人物形象更加颀长，装饰过于华丽繁琐。面部椭圆，轮廓柔和，顶髻为右旋的螺发，身材修长，体积感强。

笈多王朝的秣菟罗风格，与贵霜时期相比，脸型由方圆而椭圆，眼睛由全睁变为半闭，眉毛变细，眼帘低垂，顶髻变为右旋的螺发，颈部由两道折痕变为三道折痕，四肢和躯干变得修长，比例匀称，袈裟变为通肩式，轻透如纱，衣纹呈 U 形自然垂下，犹如湿衣出水，头后背光逐渐变大，且雕刻日趋精美，出现装饰纹。该时期的造像充分融合了犍陀罗造像和秣菟罗造像的优点，佛像面部表情清净、柔和、意味悠远，衣纹雕刻纤细，如水波涟漪，显示出充满生气和力量感、气度雍容且雄健的身姿。该时期代表作以《秣菟罗佛陀立像》（秣菟罗）为典型。

笈多王朝的萨拉那特风格，其风格与笈多秣菟罗风格基本相似，但是袈裟更为透明轻薄，明澈空灵，衣纹几乎为全透明，既圣洁典雅，又能显示出健康的美感，精神美与外形美达到高度的和谐与统一，是古典艺术的高峰。其代表作为《鹿野苑说法的佛陀》（萨拉那特博物馆馆藏）、《萨拉那特佛陀立像》（萨拉那特博物馆馆藏）、阿旃陀石窟第 16 窟《说法佛》。

笈多时代的造像注意运用大自然中花蔓、枝条的曲线，形成一种自然、温柔、青春的轮廓，产生出一种浑然天成、柔韧、朴素而且和谐的造像风格。笈多王朝时期古典艺术风格的造像和其独特的美学思想深远地影响了东南亚的佛教造像。

笈多时代以后，比哈尔、孟加拉地区的波罗王朝，是印度佛教艺术的最后阶段。佛像多戴宝冠、造像线条较为紧绷，姿态夸张、身体线条纤长柔润，神情慵倦，装饰繁琐，呈现出高度的程式化。波罗王朝风格的造像对藏传佛教密宗的造像影响深远，对东南亚部分地区也产生过一定的影响。

（一）东南亚佛教造像的典型风格

在东南亚各地的佛教造像中，可以较为清晰地看到印度各个时期造像的影响。

东南亚的佛像虽然形制丰富，随着地域和时代呈现出不同的风格和特点，但是总体上，可以将其分为几种影响因素，即古典笈多风格、孟人风格、波罗王朝风格、高棉风格以及素可泰风格。其他印度风格如阿玛拉瓦蒂、犍陀罗风格的造像在东南亚虽有，但数量不多，影响范围不广。

东南亚的古典笈多风格造像，其代表作为 8 世纪婆罗浮屠的佛像；孟人风格佛像，其代表作为 9 世纪堕罗钵底佛陀坐像石雕（曼谷国立博物馆馆藏）；波罗王朝风格的佛像，较有代表性的佛像为缅甸 11 世纪蒲甘站立佛像（蒲甘博物馆馆藏）；高棉风格的佛像，较为典型的是 11 世纪磅同（Kompong Thom）的那伽佛像，12 世纪吴哥窟千佛廊的木雕佛陀立像以及泰国 13 世纪乌通佛陀坐像（泰国昭塞姆披耶国立博物馆馆藏）。素可泰风格的佛像，其代表作为素可泰普拉·佛陀·辛（Pra Puttha Sihing）坐像青铜像（曼谷国立博物馆馆藏）和步行佛青铜像（曼谷大理石寺）。

婆罗浮屠的佛像，是东南亚古典佛教造像的最高峰，是东南亚古典笈多风格的集中体现。公元 8 世纪，室利佛逝帝国兴起，出现了爪哇艺术的高峰。这一时期兴建的婆罗浮屠等佛塔中有着精美的笈多（萨拉那特）风格的佛像，表达了最纯正的笈多式古典美学理想的杰作。婆罗浮屠窣堵波中结跏趺坐而作各种手印的佛像，与笈多的佛像一样，以朴素的线条勾画出佛陀温柔可亲的轮廓，光润圆满的双肩，柔软的胸膛和四肢轮廓，平滑的面庞，以及庄严清净的雍容神态[1]，造型优美，意态端严，给人以朴素、宁静的美感，可以让人领会到佛教中高贵的沉默的深意。佛像的

1　参见法国东方学家雷奈·格鲁塞对婆罗浮屠佛像的评价。

身材比例十分匀称，头顶肉髻隆起，右旋螺纹均匀分布其上，双目呈入定相，线条柔和，眼睑为饱满莲花瓣状，鼻高而挺，鼻梁中部以下，线条略向下弯（然而并非鹰钩鼻），唇角略向上翘，好似含笑，下颌饱满，略显重颌相。颈项圆满，有三级纹。身着右袒式袈裟，袈裟通透轻薄，几乎不见衣褶，双足跏趺而坐，手臂线条柔和轻软，肩部线条如同象鼻，多用有弹性的曲线，双手或结定印，或结说法印，或结与愿印，或结降魔印（触地印），或结施无畏印。让人惊叹的是，婆罗浮屠的佛像，造像比例十分匀称，符合佛教造像的理想。佛像由火山岩雕成，灰色的粗糙岩粒的质地，更加体现了佛像简朴厚重、恬淡庄严的气质。

东南亚地区的佛教造像，尤其是南传上座部佛教造像中，笈多的秣菟罗风格和萨拉那特风格影响最为深远。无论是孟人风格的造像、波罗王朝的造像、高棉风格的造像还是素可泰风格的造像，都不同程度地融合了笈多风格的因素，尤其是湿衣出水般晶莹澄澈的袈裟，几乎是每一尊东南亚佛像共同的笈多式标志。东南亚的佛教造像大多以笈多风格为理想，但是随着工匠师手艺的不同以及各地历史审美的不同，呈现出千姿百态。

在千姿百态的东南亚佛像中，孟人的佛像可以说是最具东南亚本土特色的。可以归为孟人造像风格的佛像有堕罗钵底时期（6—11世纪）的佛像，扶南时期的部分佛像。其中，最具代表性的有堕罗钵底8世纪佛陀头像、堕罗钵底9世纪佛陀坐像（曼谷国立博物馆馆藏）。这一风格的主要形态是：头部或有肉髻或无肉髻，螺髻右旋，或密或疏，眉长且弯，眉尾略向上挑起，双眉眉头十分接近，几乎相连，垂目沉思，眼部线条较为紧绷有力，眼睑成略向上挑起的莲花瓣状，鼻高且挺，鼻翼厚阔，鼻梁处线条不柔和，十分硬朗。唇方且厚，宽度过鼻，表情严肃。面部几乎成方形，耳垂至肩，项部有三级纹，肩部线条柔和，身材比例匀称，袈裟为右袒或通肩式，通体透明，仅在肩部、腕部以及踝部可见衣纹。双足跏趺坐或站立，手作定印、降魔印、施无畏印及与愿印。该风格的佛像拙朴仓健，线条较为粗放，多为石雕，带有强烈的孟族本地风格，面部硬朗，略向上挑起的双眉以及方阔的双唇是这一风格的标志。

除了堕罗钵底时期的佛像外，在中南半岛，扶南时期的佛教造像、受孟文化影响的泰国西北部佛教中心——诃梨磐奢耶（Haripunjaya）地区的佛教造像均为孟人风格的造像。孟人风格的佛教造像艺术影响广泛，从巴真河流域的罗斛（Lopburi），

湄南河流域的詹胜、希玛贺，巴萨河流域的希贴，滨河下游的哈利奔猜等地发源，向东北方向发展到塞玛、法台宋扬、甘塔拉韦猜、占巴希，南部到达猜也、洛坤和北大年，涵盖了现今泰国的大部分地区和中南半岛的部分地区，在东南亚文化艺术史上留下了深远的影响。[1]

11世纪，缅甸阿奴律陀王第一次统一缅甸，建立蒲甘王国。此后，缅甸经历了约三百年较为和平统一的时期，文化、宗教都空前昌盛。此时的佛教由于受到外来宗教势力的入侵，在印度本土相继衰微。由于阿奴律陀王、江喜陀王虔诚信奉佛教，举全国之力兴建塔寺，整肃宗教、剃度僧众，大力支持上座部佛教的发展，佛教在缅甸得以振兴，印度中部、东北部、尼泊尔和锡兰的能工巧匠相继来到当时作为佛教中心的蒲甘，使得蒲甘的佛教艺术水平空前发展。蒲甘的造像艺术、建筑艺术以及绘画艺术在整个东南亚的佛教艺术史上留下了浓墨重彩的一笔。

在蒲甘，不仅发现了印度、尼泊尔的青铜制品，而且从风格来看，蒲甘的建筑、雕塑、绘画与印度波罗时期也有紧密的联系。[2] 在这里，我们将

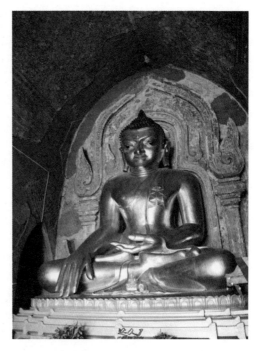

图 20　提罗敏罗寺内的佛像
图片来源：冯思遥拍摄

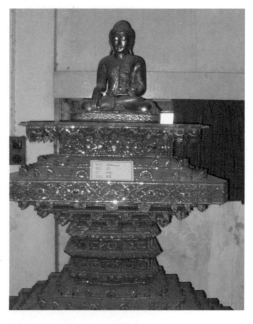

图 21　蒲甘 19 世纪的佛像
图片来源：冯思遥拍摄

1　参见段立生：《泰国文化艺术史》，北京：商务印书馆，2005 年，第 79—83 页。

2　〔英〕约翰·劳利：《缅甸的佛教艺术》，马澜译，《缅甸艺术·序言》，《东南亚》1984 年第 3 期。

| 图 22　蒲甘佛寺内巨大的卧佛像及壁画

深受波罗王朝艺术风格影响的一类东南亚佛教造像归为波罗风格。在东南亚，最具波罗风格特色的代表作为 11 世纪蒲甘佛陀青铜立像（蒲甘博物馆馆藏）、11 世纪蒲甘砂岩佛陀坐像（蒲甘博物馆馆藏）。该风格的造像特点是：头部有肉髻与顶髻，肉髻与发髻过渡自然平缓，顶髻为火焰状，呈等腰三角形，小螺髻分布均匀自然。双眉长且弯，呈弓形，中间略向上挑起，双目半闭，眼珠半露，眼部线条细致严谨，眼梢略向上挑起，眼睑为尾部向上挑起的莲花瓣状。山根上部双眉之间作一点，象征佛陀的白毫相，鼻高挺，鼻梁中部向下略向下弯，鼻尖略尖，有鹰钩状，口与鼻翼几乎同宽，线条分明，双唇比例匀称饱满，面部方中带圆，上宽下窄，下颏为椭圆弧线，双颐较为饱满，项部圆满如瓶，有三道纹，袈裟或通肩或右袒，通体透明，肩宽腰细，体态纤润挺拔，坐像结降魔印与定印，立像结施无畏印和与愿印，宝座为束腰莲花座，佛像双跏趺或立于座上。该风格佛像多有舟形背光，背光边缘通常有花纹装饰。东南亚波罗风格的佛像，造像比例较为严谨，其最主要的特征是眼眉

与眼部富于变化的线条,略呈鹰钩状的鼻梁,肩宽腰细的身材比例,与现在西藏地区、尼泊尔的佛像面部风格较为接近,佛像面部似微笑、又似严肃,神秘莫测,虽然功德主江喜陀王信奉上座部佛教,但是该时期的佛像却有着独特的密教神秘气息。

高棉风格的佛教造像分为两类:一是普通的佛像;一是那伽佛像。总的来说,该风格造像较有体积感,神态端庄典雅,躯体表面线条的变化较其他时期更加细腻,特别是胸膛、腹部、膝部的线条,表现得较为细致。其代表作为 11 世纪磅同(Kompong Thom)的那伽佛像,12 世纪吴哥窟千佛廊的木雕佛陀立像。11 世纪磅同那伽佛像肉髻有小螺纹,发髻无螺纹,眉部线条硬朗,双目微闭为沉思状,鼻梁线条十分硬朗,鼻翼较宽,唇略厚,面部方中带圆,躯体宽厚而丰满,肩阔腹略圆,肢体比例匀称,单跏趺而坐,背后为那伽龙头,现救护状。整尊佛像整体效果厚重敦实。12 世纪吴哥千佛廊的木雕佛陀立像,面部方中带圆,双目沉思,面容沉静,嘴角略微向上翘起,表现出富有高棉特色的神秘微笑。发髻和肉髻均有螺纹装饰,双手均为施无畏印,身躯线条柔和,袈裟通肩透明,腰部束带垂至踝部以上,

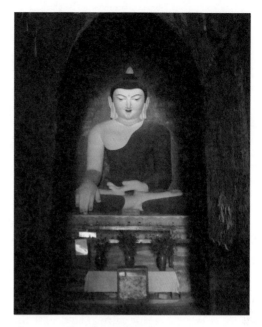

图23　蒲甘波罗风格的佛像
图片来源:冯思遥拍摄

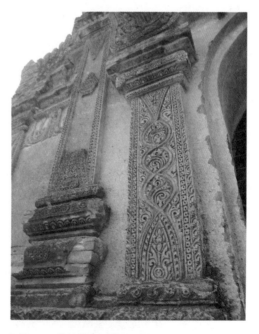

图24　蒲甘佛寺门前的雕花
图片来源:冯思遥拍摄

足踏束腰莲花座。佛像造像比例匀称，身姿雄健挺拔，显现出佛陀超拔的救护力量。

东南亚受高棉风格影响的区域十分广泛，除了今天柬埔寨的大部分地区外，湄南河华富里地区几乎完全承袭了高棉风格，形成了素林、巴真和华富里等艺术中心。高棉风格的造像随着吴哥帝国版图的扩张，又影响到了泰国北部地区、堕罗钵底一带，与孟人艺术风格的造像相融合，形成了乌通美术。乌通佛教造像的代表作是13世纪乌通佛陀坐像（泰国昭塞姆披耶国立博物馆馆藏）。该作品可谓高棉风格佛像的杰出代表。佛像通身线条圆转平滑，面部、颈部、身体的曲线仍为高棉式，袈裟右袒，胸口与踝部的衣纹清晰可见，手的造型尤其优美自然，显现出不一样的慈柔与纤细。与高棉风格不同的是，乌通的佛像已经在头顶肉髻上方发展出具有泰国特色的高耸的火焰状顶髻。这一顶髻的发展变化，体现出乌通佛像由高棉风格向素可泰风格的过渡。

素可泰风格的佛教造像是泰国式佛像审美的成熟体现。它融合了笈多风格的柔和与圆转，袈裟轻薄通透，面部特点由高棉风格的方中带圆，逐渐向线条更为柔和的椭圆形发展。佛像的双唇较高棉风格的造像已经开始变薄、变小，与鼻翼同宽或略宽，其在面部的比例更加匀称，面部表情恬静可爱，头顶几乎都为火焰髻，有的甚至以火焰髻代替肉髻，使整尊造像线条向上拉起，四肢也较以往更加纤细轻盈，坐像的双膝距离较远，以突出佛像上身的挺拔感，造像形制上甚至出现了前所未有的行走像，以表现佛陀高贵、愉悦、宁静的精神世界。步行佛青铜像（曼谷大理石寺）是这一风格的代表作，这一佛像虽然已经可以看出素可泰风格的特点，但是其头部与身体相比较大，手臂过于细长，造像比例上有失匀称。

东南亚地区各个时期佛教造像大多可以归为以上几个经典类别，或为以上各种风格的混合或过渡。例如，缅甸骠国时期的佛像多为笈多风格，泰国乌通风格的佛像融合了高棉、笈多、孟人的艺术风格，清盛的佛像融合高棉、笈多风格的造像特点，阿瑜陀耶的佛像体现了高棉风格和素可泰风格的影响。总之，东南亚地区的佛像深受印度笈多风格以及波罗王朝风格影响，佛教造像在逐渐本土化的过程中，又不断地向传统回溯，逐渐发展出既富有笈多美学精神内涵，外在形式又不脱离本土的造像风格。

以上是对东南亚地区以南传上座部佛教为主体的典型造像风格的简要归纳。东南亚的佛教造像，除了上座部佛教造像外，还有大量的大乘佛教造像，这些佛教造

像融合了波罗风格、高棉风格以及笈多风格，人物形象丰富，既有佛陀像，又有菩萨像，还有梵天等天人像，造像风格雍容端丽，装饰繁复，是不可多得的造型艺术珍品。

（二）东南亚的大乘佛教造像艺术

波罗式造像流行于8—12世纪，正是密教盛行时期。造像在材质上大量使用铜质；造型上一方面继承了早期笈多造像的典雅风格，面相庄严，体态优美，另一方面受密教影响，造型开始繁复化，装饰繁复；两种风格的融合形成了波罗王朝风格佛像的独特风貌。

8世纪到13世纪，室利佛逝的大乘佛教艺术在东南亚占据了主要地位。室利佛逝的大乘佛教主要是从印度波罗王朝传入，因而许多作品带有明显的波罗风格和密

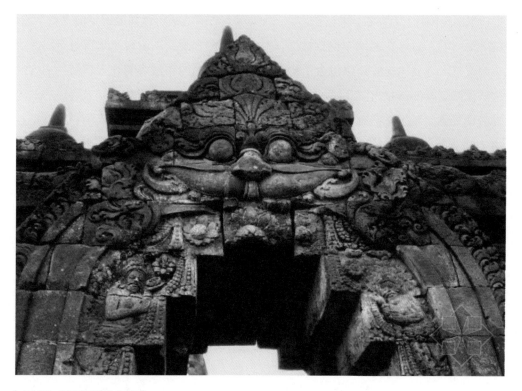

图25 婆罗浮屠的卡拉像

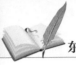

教色彩。泰国的马来半岛地区、印尼爪哇地区也深受这一风格影响。

中爪哇的佛像、菩萨像、护法神像和装饰性浮雕，大都用火山岩制作，此外还有青铜佛像或菩萨像，它们深受印度笈多和波罗艺术的影响，人物体态丰满匀称，姿态自然活泼，不但具有柔和典雅的印度古典风格，而且充满了本地人民对佛教艺术的想象力和创造力。

8世纪的婆罗浮屠佛塔中的佛像共有504尊，有结触地印的阿閦如来，有结禅定印的阿弥陀如来，有结施愿印的宝生如来，有结无畏印的不空成就如来，有结说法印的大日如来，有结转法轮印的释迦如来。它们与4世纪印度笈多时期的秣菟罗造像风格相同，线条朴素，体态丰满，温柔可亲，但却庄严、超脱、神秘。

婆罗浮屠在方台回廊的墙壁和栏杆上都装饰着精美的浮雕，其中1300幅都是叙事性浮雕，全长约2500米长，此外还有1212幅装饰性浮雕。1885年之后，在隐埋的基坛上又发现了160幅浮雕。隐埋的基坛浮雕大多采自《分别善恶业报经》，阐明了"业"的作用、因果缘起的规律。这些浮雕的情节自右向左展开，各场景之间由树木图案隔开，因在右，果在左。如一块浮雕上右侧的两个画面说明生前烹食乌龟、鱼等动物的人自己在地狱中也要被烹食，左侧的两个画面则表现了杀害母亲的凶手头朝下直入地狱。这些浮雕包含了佛教道德中最基本的和最容易让人理解的内容。这些浮雕反映的都是日常生活，人物刻画真实、自然，故事情节引人入胜。有的浮雕表现了佛陀诞生在蓝毗尼花园无忧树下的场景。画面中的摩耶夫人坐在两匹马拉的宝辇上，身披璎珞，头后有背光。侍从随后高举伞盖。摩耶夫人雍容安详地侧坐在马车上。作品构图紧凑，人物形象富于个性和变化，身体相互交叠，造成画面的立体感，突出主要人物，这也是婆罗浮屠的一大特点。浮雕还表现了佛陀此世成佛的历程，从降生，到佛陀出家前的宫廷生活，削发出家，在菩提迦耶成道，在梵天的劝请下开始决定在人间说法，以及佛陀人生中不同阶段的场景。

婆罗浮屠第二、第三和第四层中的回廊上共雕有460幅浮雕，其中，第二、第三层回廊雕刻的是《华严经》中善财童子四处参访善知识的历程，第四层回廊雕刻的是普贤菩萨行愿赞。

婆罗浮屠的浮雕布局完整，结构和谐均衡，雕刻技艺成熟，凝练，具有高度的艺术成就。浮雕中的人物大多身体丰满，腰肢柔软，尤其是女子的雕像，完全体现出印度审美中"三屈式"的风格。婆罗浮屠的浮雕充满了生活气息，给人一种安宁、

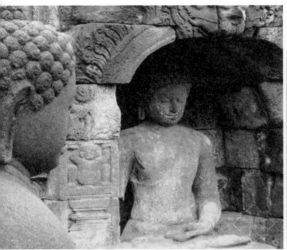
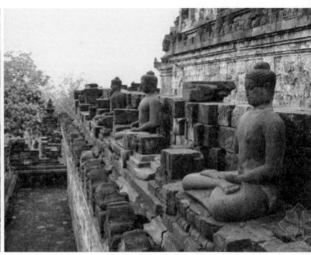

图 26　婆罗浮屠的佛像

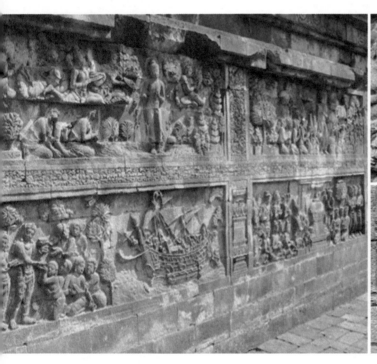
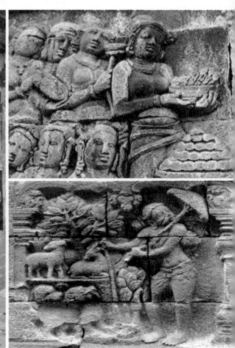

图 27　婆罗浮屠的浮雕

愉悦的感觉，并且能让人感受到浓郁的生活气息，画面充满着祥和的气氛。

婆罗浮屠的装饰图案中善于运用树木的刻画，表现了当地独有的自然地理条件。一般用于分隔故事情节或纯粹装饰。有较为写实的椰树、棕榈，也有抽象化的树木图案。另外一种富有特色的装饰图案是建筑，其中佛塔雕刻精致，造型优美，体现出爪哇匀称的艺术风格。

婆罗浮屠东面的曼杜坎蒂（Mandua Candi）也有着许多表现大乘佛教主题的浮雕。它们有的是独立的菩萨像，有的则表现了佛教故事中的场景，有本尊释迦牟尼佛的坐像，两侧是金刚手菩萨和观世音菩萨。佛像坐于莲花座上，头后有背光，双手施说法印，佛像面颊丰满圆润，双目低垂，意态庄严，代表了东南亚最高的造像艺术成就。

普兰班南平原上的普劳珊坎蒂（Plaosan Candi）有着丰富的圆雕和浮雕作品。北普劳珊坎蒂南群建筑的主殿和南普劳珊坎蒂的主殿内分别有 3 尊佛像。另外还有 14 尊带有火焰形背光的单跏趺菩萨像，其余很多作品散落在荷兰、泰国等地。最著名的雕像应该是比丘石雕头像，通过粗糙的石头表面微妙细腻的变化，表现出比丘在禅定中的专注、宁静、喜悦。

8 世纪至 10 世纪是中爪哇地区塑像艺术最为高超的时代。中爪哇青铜艺术的代表作是一尊来自苏拉卡塔地区（Surakarta）的观世音菩萨像，约制作于 9 世纪至 10 世纪，高 83 厘米，全身镀银，内部由铁架支撑，是迄今为止印尼最大的青铜造像。这尊菩萨像体态雄健，简朴厚重。装饰简单大方，衣服只以两三条衣纹示出，充分突出了宽阔的肩膀和强健的身躯。造像头戴宝冠，面部表情肃穆庄严，其沉稳、洗练的铸造技艺达到了完美的境地。

泰国半岛地区最能代表大乘佛教影响的是观世音菩萨像。它们五官和四肢柔软丰满，身饰璎珞，头戴宝冠，宝冠中间镶嵌佛像，最著名的是猜也奔府（Chaiyaphum）出土的一尊 8 世纪观世音菩萨石像，是这一时期的代表作。菩萨采取了三屈式的站姿，头顶为高高的发髻，宝髻正面为佛像，上身袒露，下身着垂至脚踝的透明长裙。整尊菩萨像造型简单质朴，柔美丰满，比例匀称，扭曲自然优雅，眼睑下垂，做禅思状，嘴角露出淡淡的微笑，给人以宁静、超然的感觉，柔软的砂岩材质更能出色地表现出菩萨禅思时专注、喜悦的神态。

7 世纪到 9 世纪之间，罗斛的造像以大乘佛教的菩萨为主，诸如观世音菩萨和弥勒菩萨等。他们多以青铜铸造，五官突出，有口髭，头顶高髻，不带装饰，衣着较短，

显得粗犷、朴素，多采取站立的姿势，手印多为说法印。大约 10 世纪以后，罗斛的造像在吴哥艺术的影响下形成了典型的高棉风格。大乘佛教菩萨像和佛像面相方正，厚唇，发髻的根部有一条横线与额头分开，眉毛几乎连成一条直线，体态健硕。其面部表情在 12 世纪以前缺乏生气，而在此之后往往带有一种恬淡的微笑。

比较典型的一种造像是戴宝冠的造像，有宝冠、项圈和腰饰等制作精美的饰物。这类神王合一思想意味的佛像，对后来阿瑜陀耶、曼谷时期的造像以及缅甸的造像影响非常深远。在清迈时期，缅甸的蒲甘时期都有出现。这可能是受波罗王朝后期宝冠佛像的影响。

苏门答腊岛的艺术遗迹大多是室利佛逝王国留下的。室利佛逝王国早期的艺术发展以巨港（Palembang）地区和穆西（Musi）河下游地区为中心，主要是 8 世纪至 9 世纪的佛像造像，与中爪哇时期的艺术相通，后期先后以巴丹哈里河流域和甘巴河流域为中心，主要受到东爪哇艺术的影响。11 世纪受到泰国北部清盛地区印度波罗风格的影响，其典型的造像特征是：结跏趺坐，施降魔印，袈裟右袒，垂至胸膛，面部为圆形，颧骨凸出，眉呈弓形，头发上的螺髻较大，肉髻顶上的装饰呈圆珠形或莲花形。

13 世纪以后，吴哥帝国衰落，罗斛造像一方面保持着吴哥古典艺术的余韵，另一方面得以比较自由地发展，身上的装饰更加精美了。

真腊后期在大乘佛教的影响下，出现了一些菩萨像。这些菩萨像除顶髻安有佛像，其他各个方面都与同时期印度教造像非常相像，身材丰满，头挽高髻，着宝冠似的头饰，项饰璎珞，手扶支架，下身着长裙，上饰波纹状花纹，裙子上端中央形成"锚状"的衣褶。很可能真腊在抑制佛教的同时，效法西北印度的做法，将菩萨与印度教天神一道奉为国家的庇护神，因而以印度教神像的模式塑造菩萨像。

吴哥时期有印度教、佛教的大量造像。佛教的造像以那伽佛像[1]和菩萨像为主。它们受神王合一思想的影响，实际上是国王、王族或显贵被神化了的肖像。大多正面直立，体魄健壮，神情凛然。然而，难免有程式化的倾向。11 世纪，吴哥的造像出现复古潮流，作品神情柔和，更多地展示出人物的精神力量。12 世纪，其风格恢复到 10 世纪的神圣、威严，造像头戴宝冠，身披王袍，虽装饰华丽，但却缺乏内在的精神气质。12 世纪末，大乘佛教为吴哥造像注入了新的活力，佛像展现出的安详

1　又称为"龙头佛像"。

的微笑，体现出佛教理性、平和的气质。

12 世纪末到 13 世纪初期，阇耶跋摩七世时期，高棉最具有代表性的建筑是巴荣寺中的四面塔。四面塔是高棉人的独创，参观者从地面仰望巴荣寺的平台，可以看到二十多座塔，正中央最高的就是寺院的主殿。走上平台，塔上的人面则一览无余。据说这些人面是按照阇耶跋摩七世的肖像雕刻出的观音菩萨像，表情和蔼，隐含着沉思与慈悲、其微笑唯美神秘。阇耶跋摩七世笃信佛教，大力推崇救苦救难、普度众生的观世音菩萨，这一时期的造像体现了大乘佛教慈悲为怀、救度众生的精神。

此外那伽佛像也是东南亚地区常见的受高棉风格影响的佛像。那伽佛像是中南半岛东部国家，尤其是柬埔寨独特发展起来的一类佛教造像，最早出现在 7—8 世纪泰国堕罗钵底东部靠近真腊的地区，于 11 世纪后半期柬埔寨的巴普翁时期流行于柬埔寨地区，以磅同（Kompong Thong）发现的那伽佛像为代表。这一类型的佛像是高棉造像艺术的一大类型，源于多头那伽在暴风雨中保护佛陀的传说。还有一类佛教造像即护法神像也就是护持佛陀善法的神灵。他们具足法力，无往不胜，是佛教寺院中供奉的重要神祇。这些造像有的来自佛教本身，有的是古印度婆罗门教和东南亚原始自然神灵信仰相结合的产物。[1]

东南亚的文化一向是兼容并蓄的，任何一个外来的文化传入后，首先是吸收，继之融合，然后创新，逐渐形成自己的本土特色。佛像的信仰随着佛教文化的传播，初期的形式是印度形象，无论衣着、相貌、装饰、技法均属域外风格，这种风格受到东南亚民族的影响，渐渐转化成东南亚式的形象，呈现出东南亚人的审美特点。佛像的演变，除了上述的由印度式演成东南亚式之外，佛像头部、身上的饰物，均与社会生活息息相关，所以佛像的流传，一方面代表佛教的传播，另一方面也折射出历代社会生活的影子。虽然晚期的造像在艺术手法上相当成熟，可是佛教艺术的世俗气息也愈来愈浓。由于造像过分追求装饰，过分注重表现写实的肌肉与线条使造像失去了其应有的超越世俗的神韵。

第三节　东南亚的佛教建筑艺术

东南亚佛教建筑时空跨度极大，从公元前后开始至 14 世纪，佛教建筑成为东南

1　以上有关大乘造像的部分佛像说明，参见吴虚领：《东南亚美术》，北京：中国人民大学出版社，2004 年。

亚地区各国除印度教宗教建筑外的主体。13 世纪后，佛教建筑在东南亚海岛地区逐渐衰落，仅在部分地区以及华人聚居区的大乘佛教寺院保留少量遗迹，但在中南半岛地区的上座部佛教国家则涌现了大量大型的佛教建筑。佛教建筑虽源自印度，却与东南亚各国的文明发展进程相伴与随，在长期的融合中完成了本土化过程，并渗透到东南亚的文化体系中，成为东南亚区域特色的重要组成部分。东南亚佛教建筑的主要形式是佛塔和寺庙，以蒲甘的寺塔、印度尼西亚的婆罗浮屠为代表的佛寺佛塔是东南亚文化遗迹的重要组成部分。

佛塔从功能上可以将其分为 4 类：

舍利塔：用来安放佛陀的舍利或高僧的舍利。

法塔：用以安放三藏经典或巴利文经典。

法器塔：用来珍藏佛陀生前用过的用品，如袈裟、挂杖等。

供养佛塔：施主为做功德，修建的佛塔，其中一般供有佛像。

塔的建筑材料因地而异，有木塔、砖塔、铁塔等。东南亚地区常见的塔是用铁矾土或砖砌而成，外面涂泥灰，小塔也有用陶瓷或青铜铸成的。[1]

佛塔的建造互相借鉴，呈现出丰富的形态。根据佛塔建筑要素的不同，本书将东南亚地区的佛塔形制简单分为三类：窣堵波式佛塔、悉卡罗式佛塔及群塔式佛塔。窣堵波式佛塔有早期的覆钵式，在缅甸发展起来的覆钟式，以及在泰国地区普遍流行的锡兰式。悉卡罗式佛塔受到印度神庙建筑风格的影响，主要有圆锥式和棱锥式两种。圆锥式的佛塔继承了印度教神庙的风格，雄伟神秘，以吴哥窟为代表。棱锥式是指印度悉卡罗式佛塔风格，如菩提迦耶，其风格典雅匀称，以蒲甘阿难陀佛塔为代表。而群塔式佛塔通常采用曼荼罗式中心对称布局，中间有一个主塔，周围的小塔错落有致地环绕在主塔周围。

（一）东南亚窣堵波式佛塔

窣堵波（梵语 Stūpa 的音译），即塔，原意是高显处、坟等，是安置佛陀或圣者舍利等物的纪念性坟冢，后逐渐成为礼拜的对象，是佛教仪式的中心。最初塔身通常是建立在基坛上的半球形覆钵，内部以泥土充实，外部砌以砖石，并在其中埋藏封存金、铜、水晶等制成的舍利容器。相传释迦牟尼佛涅槃之后舍利被分为八份建

1　铁矾土是泰、柬地区地下常见的一种含有铁质的黏土，制成砖状，自然风干后就会变硬，古代用作建筑材料。

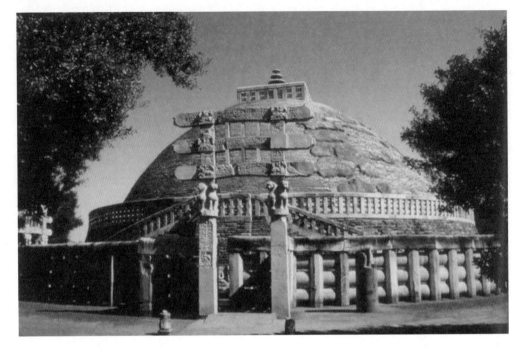

图28　印度桑奇大塔

塔保存。阿育王皈依后，开取其中七塔舍利，敕建"八万四千塔"分布各地。

　　佛陀住世时，佛教信仰以佛陀为中心；佛陀涅槃后，窣堵波成为人们纪念佛陀的中心，人们遂称其为"佛塔"，见塔如见佛陀。其起源，可追溯到释迦牟尼佛以前。《四分律》《五分律》中曾提及：地下有迦叶佛古塔，当年佛与弟子用土堆在地上而成为大塔。

　　阿育王时代，佛塔信仰得到了更大的发展。《阿育王经》记载："阿育王起八万四千塔已，守护佛法。"阿育王信仰与护持佛教，使得造精舍，建舍利塔，成为一时风尚。在桑奇一座早期的寺院遗址上，阿育王敕建了一座佛塔，直径约60英尺，高约25英尺。公元前2世纪中叶，该塔的规模扩大了一倍，旧的木围栏被更换为石围栏。围绕塔基即高出地面16英尺的圆墩建起了一圈回廊甬道，在南边增修了通向甬道的双重阶梯。整个圆丘的球体覆盖以略加修整的石块，一个三层的伞盖置于平

顶之上。伞盖的三个构件象征着佛教的三宝：佛、法、僧。伞盖立在一个源自以篱笆围住圣树的古代传统的方形围栏内。

分层的伞盖嵌入围栏，在实心半球体中心深处，伞盖的正下方，藏有佛教圣物。佛塔的塔身内部构造往往采取曼荼罗式。这种半球形的佛塔，随着佛教信仰传到印度境外，在缅甸、泰国等东南亚国家逐渐发展出新的形式，如覆钵式、覆钟式、锡兰式等，但都是在桑奇塔圆丘形原始佛塔的基础上塔高逐渐变高，塔身逐渐拉长发展变化而来。

窣堵波式佛塔是佛塔最初的形制，是存放和礼拜佛教圣物的场所，它最早传入东南亚地区，在东南亚地区的影响也最为深远。直至今日，在东南亚地区，较为流行、人们愿意建造的新佛塔中，大部分仍然是窣堵波式。

1. 覆钵式

缅甸早在骠国毗湿奴城时期（约1—5世纪）就已经出现了佛塔。在卑谬（古称室里差呾罗）发掘到的石刻窣堵波是这一时期佛塔的典型代表，它较为完整地继承了印度桑奇大塔的风格：原始的塔基，塔身为圆丘一样的半圆球体，上有平顶，平台之上为三层的伞盖。佛塔塔基为圆形，与同期印度阿玛拉瓦蒂窣堵波的塔基相同。缅甸学者认为毗湿

图29　卑谬发掘的石刻窣堵波

奴时期的窣堵波是移植同期南印度阿玛拉瓦蒂风格的窣堵波形制建造的。[1]这个时期佛塔的外形特点为：半圆形，线条质朴简单，为坟冢状，其上安置伞刹。不过该时期的塔身较桑奇大塔标准的半圆形已有拉长，底部略呈柱状。

骠国后期的室里差呾罗城在5世纪之后出现的佛塔外形已经发生了一些变化。据《新唐书·骠国传》记载室里差呾罗城为"有十二门，四隅作浮图，民皆居中，铅锡为瓦，荔支为材"。现在城墙西北、北部和正南方分别遗存了波耶基（bhayāgyī,

1　李谋、姜永仁编著：《缅甸文化综论》，北京：北京大学出版社，2002年，第127页。谢小英：《神灵的故事——东南亚宗教建筑》，南京：东南大学出版社，2008年，第51页。

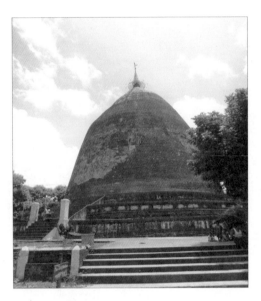

图30　波耶基佛塔
图片来源：张哲拍摄

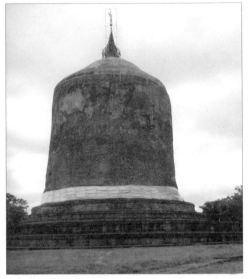

图31　波波基佛塔
图片来源：张哲拍摄

图32　布塔
图片来源：张哲拍摄

见图30)、波耶玛（bhayāma）、波波基（bawbawgyi，见图31）等三座佛塔，皆为砖砌而成，是这一时期佛塔的代表。其外形特点为：塔身略向上拔起，中下部为圆柱形或逐渐向上收缩的圆柱形，中部以上呈圆锥形，但曲线略向外凸出，看似堆积而成的山尖，顶部以伞刹装饰。塔基低矮为三层，逐步向上内收，塔身无装饰。

　　蒲甘早期的佛塔以布塔（būbhayā，如图32）为代表，覆钵呈短圆柱形，其上为覆莲、仰莲，再往上为伞刹。后世缅甸君王修建的佛塔也仍然采用覆钵式。如缅甸东吁王朝的他隆王（Tha lun）组织修建的两座佛塔——耶舍摩尼须罗佛塔（rājamunisura）和恭牟陶佛塔（Kaung Hmu Taw）（如图33），均为早期的覆钵式。

　　2. 覆钟式

　　覆钟式风格佛塔是由基础平台、三层向上内收的阶梯形台基、覆钵底座、钟形覆钵、相轮、覆莲、环形连珠、仰莲、蕉蕾、宝伞、塔基转角处的小塔所构成的完

图33　恭牟陶佛塔

整的佛塔建筑体系。与覆钵式风格最大的区别体现在塔身的形状上。

蒲甘中期的洛迦难陀（Lokananda，见如图34），建于11世纪，塔基座较布佛塔高，呈阶梯状一层层地叠砌上去，并逐层减小。上有平台，男性朝圣者可以围绕平台行走礼拜。这种形式是阿奴律陀时代寺塔的一个最显著的特点。覆钵形的塔身，此时已向倒扣的钟式发展，覆钵中下部分向内凹，底端向外张开，在视觉上起到拉长圆柱形钵体的作用。覆钵建在较高的三层八边形基座上，下两层有蹬道，基座的每一层都有藤蔓等图案装饰或雕刻以佛本生故事。覆钵中部装饰连续的花带，饰带上下边缘有锯齿形的线脚，饰带每隔一段有垂直花纹凸起。顶部形成尖锥状。

蒲甘后期佛塔的瑞山杜佛塔（Shwe Hsan Daw）（如图35）与洛迦难陀塔外观相似，不过基座为五层，塔身也较前者更加高耸，是蒲甘最早将覆钵状塔身完全转为覆钟形塔身的佛塔。塔身覆钟形顶部的相轮部分体积更大，一层层向上收缩。

敏加拉佛塔（Mangalaceti，见如图36）与瑞喜宫佛塔（Shwesigon，见如图37—39）是蒲甘晚期佛塔的代表，两者造型较为相似，不过瑞喜宫佛塔更加辉煌壮丽。塔身呈典型的覆钟形，塔身置于三层方形阶梯式基座之上，台基每边都有蹬道，直达塔身底部。台基底部的转角雕双头狮子，其上每一层平台的转角都雕有花瓶状饰物；台基最顶层的转角还设一座小塔，台基侧面装饰以莲瓣及佛本生故事的琉璃板雕刻。

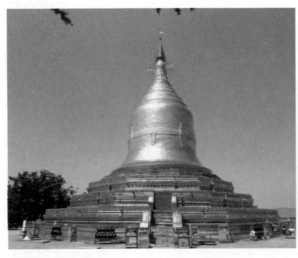

图34　洛迦难陀

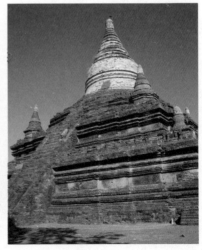

图35　瑞山杜佛塔
图片来源：张哲拍摄

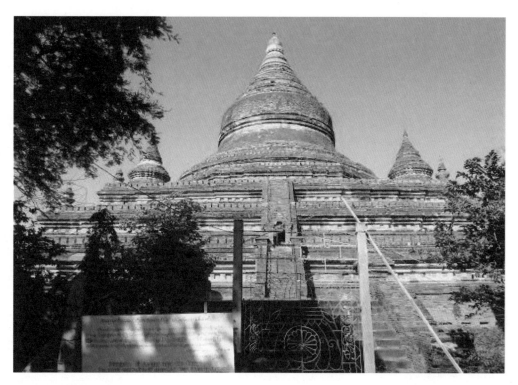

图36　敏加拉佛塔

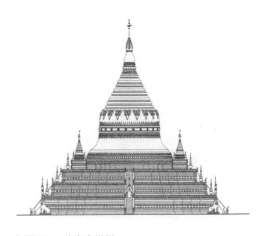

图37　瑞喜宫佛塔

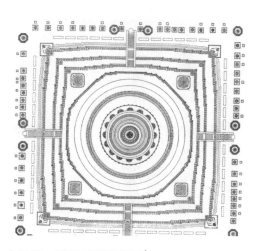

图38　瑞喜宫佛塔俯视图[1]

1　Department of Higher Education，Ministry of Education, Burma, *Architectural Draws of Temples in Pagan*, 1989, p. 1.

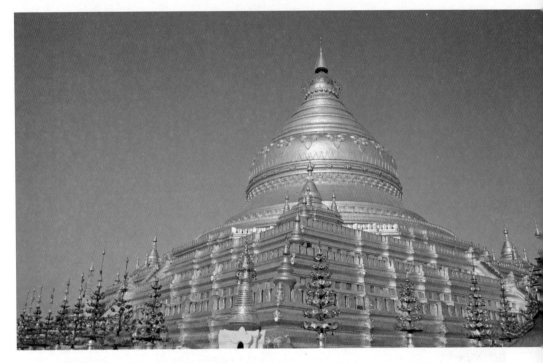

图39 瑞喜宫佛塔
图片来源：张哲拍摄

覆钵中部装饰以圆花饰带，饰带上边缘有锯齿形的线脚，覆钵顶端装饰以一圈棱花。

3. 锡兰式

锡兰风格佛塔的特征是在其覆钵上建有一方匣。方匣是从印度窣堵波覆钵上的方形围栏发展而来。印度桑奇大塔的顶部用一圈栏杆围合而成，用以存放圣骨的方匣，这个方匣后来被改为石质箱形，这是锡兰塔最基本的特征。这种方匣在融入东南亚的本土艺术后产生了变化，有些窣堵波保留了方匣，但方匣已不是初期的形式，而采用了王座的样式，呈阶梯状或扁平形。锡兰式佛塔的另一特征是它的相轮部分，相轮之上没有仰覆莲和宝伞，仅以焦蕾结束。相轮底端与方匣分开，形成凹入的塔脖子[1]，有时装饰力士或金翅鸟等，作支撑状。如公元11世纪的缅甸的白冰塔（Pebin kyaung patho）和萨帕达塔（Sapada）。该风格佛塔由五部分组成：焦蕾、塔脖子、方匣、覆钵或者覆钟、基座。相轮为圆形锥状，塔身由下至上逐层收分。基座一般

1 谢小英：《神灵的故事——东南亚宗教建筑》，南京：东南大学出版社，2008年，第142页。

| 图40 斯里兰卡的大塔

为方形台面，塔身为覆钵状。窣堵波的台基逐渐增高，平面以折角方形为主（五角形或三角形），折角线不仅延伸至台基，有的甚至延伸到塔刹，台基侧面的装饰逐渐简化、甚至取消，这些都增强了窣堵波的纵向上升感。在东南亚，这种风格的佛塔保持了公元前佛塔的风格，在东南亚各国广为流传，最为有名的是堕罗钵底时期的佛统金塔（公元6世纪中期后）（见图41）、素可泰时期的昌隆寺（公元14世纪）（见图42）以及印度尼西亚的婆罗浮屠（约公元8—9世纪）。

公元6世纪中期以后，泰国中部堕罗钵底的佛塔就开始有了明显的锡兰风

| 图41 佛统金塔

格。堕罗钵底佛教盛行，建有不少窣堵波，但遗留下来的并不多，它们主要分布在佛统、乌通、南奔（诃梨磐奢耶）等地。佛统金塔是这一时期的典型建筑。该窣堵波为方形塔基，塔身是覆钵形，塔身之上保留了锡兰式的方匣结构，塔顶为逐圈缩小的相轮直至宝伞。素可泰时期这种佛塔又变化为顶端为莲花花蕾状的佛塔。13 世纪时期，泰国兰那泰地区继承了诃梨磐奢耶佛塔的形式，然而素可泰的圆形佛塔很快地为兰那泰所接受，并在清迈艺术的黄金时代起到主导作用；不过，兰那泰的圆佛塔底座折角更多，尖顶也受到缅甸建筑的影响。

12 世纪早期，锡兰风格的佛塔在蒲甘已开始出现，但直到 12 世纪晚期才流行开来。尽管锡兰式塔与缅甸式塔的相轮以上部分相差很远，但有一点是相似的，即相轮上都有焦蕾。此外，锡兰式塔的台基一般不设蹬道。早期锡兰式佛塔，如白冰塔（Pebin kyaung patho）、萨帕达塔（Sapada）和尤奎黛塔（U kin tha），覆钵呈倒钵形（或半圆形），维持原始的锡兰样式，白冰塔台基低矮简单，而萨帕达塔和尤奎黛塔的台基分层，相对较高，台基的侧边有装饰，中期锡兰式塔，如思塔（cetanā gyī bhayā），其覆钵为短圆柱形，台基加高为四层平台，每层平台的侧面都装饰了《佛本生》故事的嵌板，每层平台转角有小塔。晚期锡兰式塔，如赛耶尼玛塔，覆钟形体体建于三层方形台基之上。一、三层台基的转角处有小塔，二层台基的转角处设罐壶。每层台基接近转角处都出现三次折角。覆钵的中部装饰连续的圆花宝珠饰带，饰带上边缘有叶状的线脚，下边缘以灰塑装饰。覆钵下端四基点位置设有内凹的壁龛，内置佛像，上部雕以尖拱状山门装饰。覆钵顶端由一圈花叶装饰，覆钵之上是方匣，再上是相轮、焦蕾。[1]

素可泰王朝许多寺院的建筑风格也深受锡兰的影响。素可泰城副城西沙差那莱中心的昌隆寺（Wat Chedi Chang Lom），其形制直接模仿了锡兰阿耨罗陀城（Anudhara）大塔（Mahāthūpa）的风格，上面是高耸的锡兰式佛塔，下面是由砖和灰泥塑造的象群构成的基座，这种形制的佛塔对素可泰建筑影响很大，只有昌隆寺保存完整。

阿瑜陀耶王朝时期的辛沙佩特寺（Wat Pra Si Sanpet）、普考东寺（Wat Phu Khao Thong）寺、孟拱寺（Wat Yai Chai Mongkon）代表了东南亚后期锡兰风格的佛塔。这种样式的佛塔形体挺拔清秀，覆钵和尖顶之间的方匣结构之上有一圈小柱子，四面连接回廊。[2]

1 以上锡兰式缅塔分期方式参见谢小英：《神灵的故事——东南亚宗教建筑》，南京：东南大学出版社，2008 年，第 143 页。
2 吴虚领：《东南亚美术》，北京：中国人民大学出版社，2004 年，第 276 页。

| 图 42　昌隆寺

（二）东南亚悉卡罗式佛塔

悉卡罗（śikhara）梵文意为山顶，公元 6 世纪时就已经出现在印度北部地区，直至公元 11 世纪，这种类型的建筑仍然存在，多见于印度教神庙主殿的正上方。悉卡罗的横截面通常为圆形或方形，十分强调中轴对称，呈逐层向上收缩，有的为圆锥炮筒式，有的为四棱锥或多棱锥塔状，其外轮廓纵向上多为弧线，也有直线（如菩提迦耶）。悉卡罗式风格是通行于佛教和印度教建筑的艺术风格，同一座悉卡罗式建筑在不同时期，可能是佛教建筑，也可能是印度教建筑。

"悉卡罗"的方形塔楼，为高棉和一些海岛国家所采用。在高棉，"悉卡罗"的基本构图方式仍然存在，例如四角的折线处理，每面均强调中轴对称，逐层向上收缩等等。只是高棉悉卡罗四棱锥的线条柔化，层间处理清晰，每一层都有强烈的凹凸，强调塔的水平划分，却仍然具有流畅高耸的外形。这些塔呈一个、三个或一群。[1]

1　王晓帆：《南传佛教佛塔的类型和演变》，《建筑师》2006 年 2 期。

1. 圆锥式

圆锥式悉卡罗风格的佛塔常见于泰国、柬埔寨等地。其横截面多为圆形，塔尖呈炮筒形，塔上装饰繁复，这种佛塔最早多为印度教寺山或神庙，后因国家的君主受到佛教影响而改为佛教的宗教场所。

罗斛时期的带有高棉文化特色的佛塔艺术被泰人吸收，形成泰国佛塔的又一重要形式普朗（Prang）[1]，泰人将其横截面变为圆形。到曼谷王朝时期，从外形上看，四棱锥已完全变化为圆柱体，只是在顶端迅速收缩，犹如一个玉米苞，塔身优美而纤细。基座明显升高，约占总高1/3，逐层收缩。这种塔是有内部空间的，在基座四方有窄小而陡峭的楼梯可以把人们带入十字形平面的礼拜空间。普朗底座为方形，

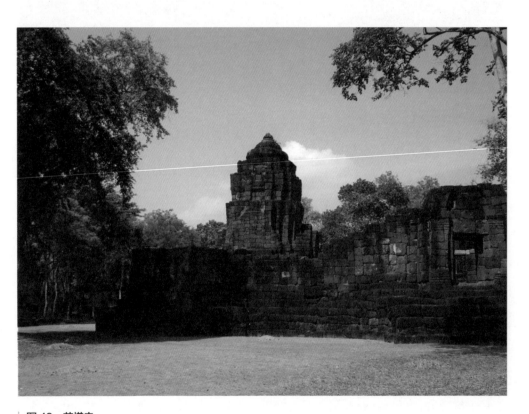

图43 芒塔寺

1 普朗（Prang），为高棉式的塔状建筑，多为印度教神庙，起自高棉，在泰国流行、发展。

在阿瑜陀耶和曼谷两个时期获得较大的发展。其样式由高棉粗大稳重的风格转变为泰式清秀典雅的风格。罗斛时期，泰国东部的寺院吸收了高棉的建筑风格和思想，具有两个鲜明的特点：第一个特点是以普朗为中心，反映印度的宇宙观；第二个特点是多用石头或砖砌成，具有高棉建筑坚实、稳固的风格。罗斛时期对泰国建筑的发展产生了深远的影响。阿瑜陀耶时代继承了罗斛寺院以普朗为中心的建筑思想以及建筑没有窗子的特点。[1] 从 10 世纪末开始到 11 世纪，在柬埔寨巴普翁时代前后，罗斛出现了风格相近的一些寺院，其中最重要的是芒塔寺（Prasat Muang Tham）（如图 43）和帕侬荣寺（Prasat Phanom Rung）。

12 世纪到 13 世纪期间较为典型的圆锥式悉卡罗塔为罗斛的三育佛塔（Phra Prang Sam Yot），又名三峰塔。三座塔的顶部为炮筒形，中间以券顶石廊连接，塔身折角较多，灰泥浮雕装饰开始显示出不同以往高棉风格的本土特色。

建于 13 世纪到 14 世纪之间的玛哈泰寺（Wat Mahāthat）的中央佛塔也为圆锥式悉卡罗，但是已经有了较为明显的泰国特色。与以往的高棉风格佛塔不同的是，该塔塔身十分颀长纤丽，传统炮筒形的塔尖变为莲花苞状，顶端为相轮。同时期查得欧寺的中央佛塔，也为同样形制。

到了阿瑜陀耶王朝时期，圆锥式悉卡罗塔的建筑形制得到广泛采用。阿瑜陀耶的普朗在传统的基础上发展出新的佛塔形制，塔身修长，顶部为玉米苞状，上饰以金刚杵。其中建筑规模较大的是佛陀沙旺寺（Wat Buddhaisawan）。该寺是一个以高棉风格的普朗为中心的建筑群，为阿瑜陀耶王朝第一代君主拉玛蒂菩提主持修建。其后修建的玛哈泰寺（Wat Pra Mahathat）、普拉兰姆寺（Wat Phra Ram）和罗特布兰那寺（Wat Ratburana）、玛哈永寺（Wat Mahāyong）等都属于这种形制。

曼谷王朝时期兴建的玉佛寺、菩提寺、玛哈泰寺、苏泰寺中的普朗等都继承了阿瑜陀耶的风格，为圆锥式悉卡罗，顶部为玉米苞状，上饰金刚杵。

圆锥式高棉风格的佛塔多为印度教神庙发展而来，在视觉上给人造成强烈的巍峨感和压迫感，体现了印度教对于神权独一无二地位的推崇，后改为佛教的寺院，表达了人们对于佛法僧无限的敬仰。但是由于炮筒形的塔尖结构造成的视觉上的强势的压迫感与冲击感，与崇尚宁静、和谐、理性的上座部佛教教义相去甚远，在东南亚地区流传的过程中，这种样式佛塔的塔尖被泰国人改变为富有本地特色的莲花

1 吴虚领：《东南亚美术》，北京：中国人民大学出版社，2004 年，第 215 页。

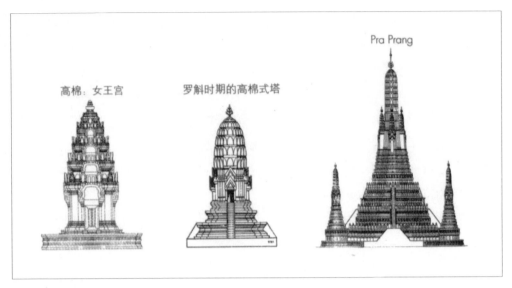

| 图44 不同时期的悉卡罗塔

苞或玉米苞状结构，塔身由原来的粗壮的圆柱形，也逐渐开始层层紧收，塔身线条逐渐向高挑起[1]（见图44），表现出清秀、和谐、高贵的特点。

2. 棱锥式

悉卡罗式佛塔的另外一种发展是层台式棱锥形的构图。主要外形特征是模仿印度的菩提迦耶塔，由多层逐渐缩小的立方体叠加而成；各层的四个面上横向或纵向都有单个或多个龛。其中各有一尊佛像。

这种层台式佛塔后期发展为方型和多边形平面基座，数层叠加；上部为圆柱形体或是覆钟形、瓶形覆钵的佛塔。特点是塔基寺庙的屋顶为平顶，四周有低矮的女儿墙，四周或装饰小塔或设置楼梯口。屋顶平台收缩幅度小。锡兰的萨特、马哈尔、普罗萨达与孟人堕罗钵底时期的库库特寺（Kukut）（见图45）、兰那泰时期渊甘干的西廉寺、斋育德寺，缅甸阿难陀寺、难帕耶寺、古标吉寺、明卡巴古标吉寺（Myinkaba Kubyauk Gyī）、迈宝黛寺（Myebontha）、那伽永寺、他冰瑜寺（见图46）、苏拉牟尼寺（见图47）、伽陀波陵寺（Gawdawpalin）（见图48）、摩诃菩提寺（Mahābodhi）（见图49）都属于这种风格。

5—6 世纪时，佛教传入扶南。6 世纪扶南改称为真腊，宗教信仰为大小乘佛教

1 王晓帆：《南传佛教佛塔的类型和演变》，《建筑师》2006 年 2 期。

和印度教同时存在。同样从 5 世纪起，佛教开始传入印度尼西亚的苏门答腊、爪哇、巴厘等地。这时的印度，处于笈多和后笈多时期，早期印度教石砌神庙已经出现。从 7 世纪后期到 8 世纪末叶，在迪恩（Dieng）高原和温加兰（Ungaran）山发展起来了一批印度教坎蒂（Candi）；8 世纪到 9 世纪夏连特拉家族建造了大乘佛寺，8 世纪后半叶至 9 世纪中叶或 10 世纪初，普兰班南平原出现佛教和印度教寺院。其中属于佛教的有卡拉桑坎蒂（Kalasan）、普劳珊坎蒂（Plaosan）、萨里坎蒂（Sari）和西巫坎蒂（Sewa）。这其中，卡拉桑坎蒂为典型的棱锥式悉卡罗佛塔。

卡拉桑坎蒂（见图 51）是奉献给佛教度母（Tārā）的坎蒂，装饰华丽，建筑风格宏伟富丽。殿堂为立方体，坐落在方形的台基上，殿堂四面各有凸出的单独门廊。每一层的屋顶均饰以角塔。屋顶呈山状逐层内收，四角均有折角线直至门廊屋顶。转角处均有壁龛供奉佛像。门廊和壁龛上的山墙以卡拉神像装饰，旁边饰以叶状拱券。这些佛塔上的装饰性雕刻充分体现了爪哇佛教建筑中精湛的装饰技艺。

东爪哇地区，在 13 世纪以前建筑并不多，从新柯沙里王朝开始，才又开始出现了建筑坎蒂的高峰。印度教和大乘密宗同时盛行，融合了印度教和密宗

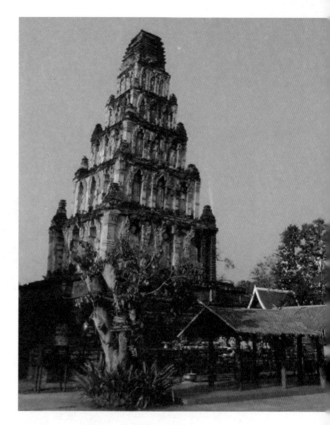

图 45　孟人堕罗钵底时期的库库特寺

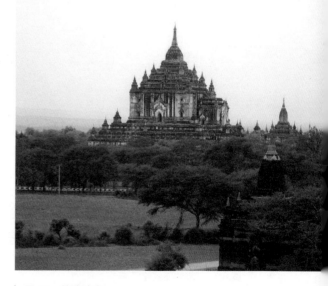

图 46　他冰瑜寺

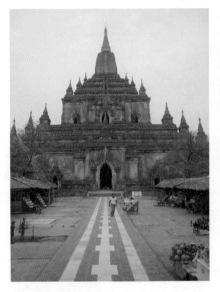

图 47　苏拉牟尼寺

图片来源：冯思遥拍摄

图 48　伽陀波陵寺

图 49　缅甸的摩诃菩提寺

图片来源：冯思遥拍摄

的新柯沙里坎蒂和后期民族化倾向浓郁
的帕纳达兰坎蒂（Panataran）是这一时
期比较典型的建筑，也为悉卡罗的山状
方形塔楼结构。

另外，在缅甸，印度北部的建筑形
制同样渗透到佛教建筑中来。蒲甘时期
的著名佛寺阿难陀寺是缅甸较为典型的
悉卡罗式建筑。阿难陀佛塔（见图53—
54）被称为蒲甘最优美的建筑，竣工于
1105年。塔座是印度风格的正方形佛窟，
东南西北面各有一门。在塔座之上屹立
着塔身，高大宏伟。首先是三个层台。
三个层台之上是一个棱锥形悉卡罗，上
以一个窣堵波结束。而每一层平台的角
部，都有较小一些的悉卡罗式的塔和窣
堵波。悉卡罗的每一面都分为一到三层
不等，每一层都由多重向上内收的水平
带组成，水平带末端向上勾起，增加向
上的动感。悉卡罗的中间是较宽的垂直
平板，其上设壁龛，龛内供小佛像。有
时在垂直平板和水平带上装饰花纹、图
案。[1]塔身为浅黄色贴金，外壁上有数千
尊大小佛像和佛本生故事的彩陶浮雕。
在主塔周围又环绕着众多的小塔、佛像
及各种动物和神兽雕塑。

阿难陀佛塔的塔基座是蒲甘目前现
存2,000多座佛塔中最独特的。阿难陀佛

图50 覆钟式佛塔示意图

图51 卡拉桑坎蒂

1 谢小英：《神灵的故事——东南亚宗教建筑》，南京：
东南大学出版社，2008年，第128页。 王晓帆：《南
传佛教佛塔的类型和演变》，《建筑师》2006年2期。

79

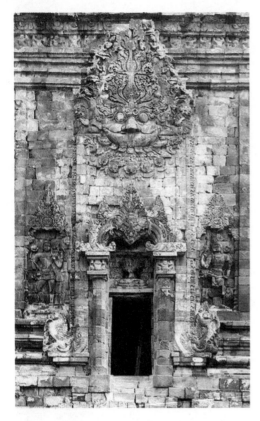

图 52　门廊和壁龛上方都装饰着卡拉的雕刻

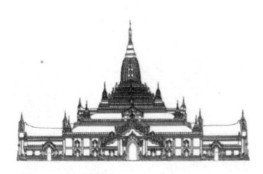

图 53　阿难陀佛塔

塔的高度是 168 英尺，宽 289 英尺，上部的佛塔高 30 英尺，每边的围墙一边 550 英尺。

外围的佛塔目前的数目是第三层佛塔基座上有 4 座、其他层塔基每一个有 8 座，供养殿顶部和采光口的顶部有 3 座，四面有 12 座，围墙外墙紧靠处每面有 252 座，四面共有 1008 座，总共外围佛塔的数目是 1032 座。如果加上紧靠城门凹陷处的佛塔，可能有 10000 座，在 1000 个洞口中，紧靠城门凹陷处的共 1674 座。阿难陀佛塔上层，环形甬道的上面，一面有 2 个花瓶状建筑，四面共有 8 个。

在塔基的四角，有很多神像。一些神像还保存有原来精湛的艺术，有些神像原先的风格已经没有了，这是一代代修缮的结果。角共有神像 28 尊。上方第四层塔基、第五层塔基、第六层塔基以及地面宫殿的四角共有狮子像 148 尊。戈登卢斯（G. H. Luce）提到阿难陀佛寺的建筑布局和殿堂与回廊上的石刻、浮雕对朝拜者起到的重要的教育意义，当他们走到外面的回廊，又可以按次序观看 80 个佛龛的著名石刻浮雕。它们依次说明了乔达摩佛从降生至成道的生平。

塔内四面各有一尊高约十米的贴金释迦立佛，在朱红色内墙的衬托下庄严华美。南侧的一尊立佛年代最久，是

图 54　阿难陀佛塔
图片来源：北京大学缅甸语专业学生拍摄

11 世纪的作品，东侧一尊年代较新，贴金粲然。各尊佛像或威严或微笑、静穆，法相各不相同。佛像是用木头雕成的，工艺精湛。从头至足，长 31 英尺 5 英寸，是蒲甘地区最大的站立佛像。面部从左耳到右耳，有 5 英尺。在四尊站立的佛像中，南面和北面的佛像还保存着原始的风格，尤其是南边的佛像没有受到任何破坏，保存着原始的风格。北边的佛像，由于后来一代一代的修建，对手部做了一些新的修缮，所以造成了一些比例上的不协调。在额头上，镶嵌着宝石，除了额头和手部的修缮，其他的都是初建时的面貌。特别之处是，站立的佛像的面部，在近处看，面部是严肃的，在布施殿等远处看时，又是慈祥的、微笑的。这是缅甸传统木雕艺术的高峰。

　　另外，这四尊佛像都是用一整根木头整体雕成的，这样一根大的木头从别处运送到蒲甘非常不容易，充分体现了江喜陀王的组织能力，对国家的统治能力，以及他虔诚的信仰。北面的佛像是拘留孙佛，用金香木雕成，东面的佛像是拘那含牟尼佛，用柚木雕成，南边的是迦叶佛，用松木雕成，西面的是释迦牟尼佛，由于要更加突

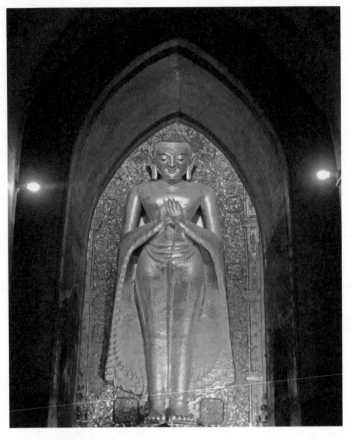

图 55　阿难陀佛塔内的立佛像
图片来源：冯思遥拍摄

出人们对他的尊敬，用金、银、铜、铁、铅五种金属的合金雕成。释迦牟尼佛像的下方有莲花宝座，也同样是用金、银、铜、铁、铅五种金属的合金做成。

蒲甘普通的佛塔，开门方向前方都有一座供人们参拜的由居士供养建造的供养殿，但是阿难陀寺四个方向有四个，有四个山门，有内廊，有外廊，四面都有安放有站立佛像的佛堂，内外廊之间有可以射进光线的路。为了让站立的佛像的面部有光直射，每一尊佛像面部周围都有开凿出的孔使光线透进来。在回廊内部紧挨城门凹陷处的佛像，有上方和下方的窗户采光。穿过三层墙，使光线透进来。特别是回廊的内部和佛像所在之处，白天不用点灯，自然采光即可。[1]

（三）东南亚群塔式佛塔

群塔式佛塔通常中间有一个主塔，周围环绕以众多小塔，主塔的体积往往大出小塔多倍，看上去更显雄伟壮观。缅甸蒲甘的阿毗耶达那寺（Apeyatanā）、摩奴诃寺（Manuha）、达摩罗阇加佛塔（Dhammarajaka）、那伽永寺（Nagāyong，见图56），泰国玛哈泰塔（Pra Mahathat），中爪哇的帕翁坎蒂、普劳珊坎蒂等都属于群

1　参见〔缅〕布昂坚：《蒲甘建筑艺术》，仰光：文学宫出版社，1997年，第49—50页。

塔式佛塔。群塔不断重复的佛塔建筑形式有的是窣堵波式、有的是悉卡罗式。窣堵波形制的群塔,如印尼中爪哇时期的婆罗浮屠、普劳珊坎蒂、西巫坎蒂以及缅甸的仰光大金塔;悉卡罗形制的群塔,如蒲甘的阿难陀佛塔。群塔式佛塔在东南亚十分常见,主塔和小塔的基座有的在同一个平面,有的呈山状立体向上发展,层层加高。覆钟式或覆钵式的群塔基座多在同一个平面,而锡兰式与悉卡罗式的群塔基座多见山状立体向上排列。

8世纪后半期,爪哇夏连特拉王朝信奉大乘佛教,在喀多平原上兴建了婆罗浮屠佛塔。婆罗浮屠是一座由众多窣堵波佛塔组成的群塔式佛塔(见图57—59)。其由一层基坛、五层高坛、一有三级阶梯的环形平台、一覆钵方匣的锡兰式主塔以及周边耸立的72座小塔构成,气势恢宏。

基坛呈中间凸起的正方形,每边宽113米,但这并不是婆罗浮屠初建时的基坛,

图56 那伽永寺

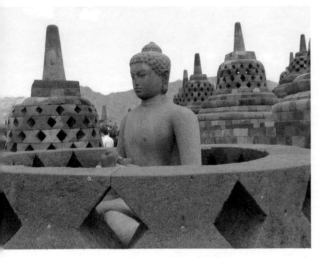

图 57　婆罗浮屠的佛塔和佛像

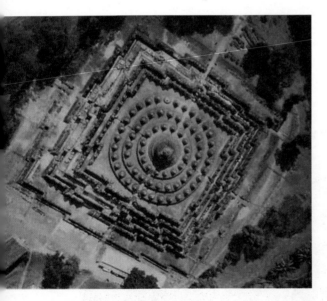

图 58　婆罗浮屠

初建时基坛略小些，现在的基坛是在原有基坛的外围又以巨大的石块贴砌了一圈，把原来基坛的底部埋了起来，所以原来的基坛被称为隐秘的基坛。

该基坛的底部均以精美的浮雕装饰。基坛之上有面积依次递减的五层方形平台，以后每往上一层就缩进 2 米。每层方形平台的边缘，均有很高的护栏，护栏和上层高坛之间形成宽约 2 米的回廊。在基坛之上，第一层至第四层回廊两侧，均有精美的浮雕，大约有 2500 幅。主墙浮雕的上方，按一定间隔开凿出向外的佛龛，每个佛龛里均有一尊等身大的坐佛。

第五层高坛之上的环形平台，也是逐渐递减。平台的每层上面都有小佛塔，下层 32 座、中层 24 座、上层 16 座，共 72 座。这些佛塔的结构为早期锡兰风格即由圆形基座、覆钵、方匣和尖顶构成。每座小佛塔内各置有一尊坐佛。塔壁镂空，呈菱形镂空，或方格镂空。在这些小佛塔的簇拥下，在第三层的圆台中央升起一座巨型锡兰覆钵形主佛塔，气势宏伟，直冲云霄。

这座巨大的建筑，表现了印度尼西亚人民卓越的艺术天才，整齐匀称，虚实结合，独具风格。它处处遵循着古典规范，具有典雅柔和的美感。雕刻装饰

虽然丰富繁多，但都恰到好处地附属于整个建筑设计之内，美妙的佛像被安放在每个镂空的佛塔及每层的壁龛中，使得整个建筑物整体看上去洗尽铅华，朴素，宁静，祥和，通过虚实结合，成功地营造了神圣而又宁谧的宗教意境空间。

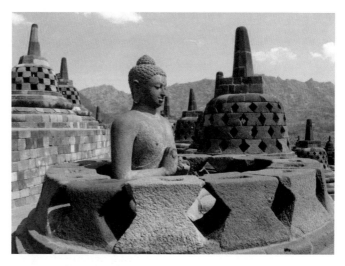

图59　婆罗浮屠的佛像

著名的碑铭学家戴卡斯帕里斯在研究了一系列与婆罗浮屠的修建者夏连特拉王朝相关的碑铭后，发现842年刻写的碑铭中的"Bhumisambha-rabhudara"就是指婆罗浮屠。这个复合词中包含了"婆罗浮屠"一词的语源，在大乘佛教中，它可以译成"十地积善之山"；戴卡斯帕里斯认为，婆罗浮屠最高点的中央佛塔，应自成一层，加上三层圆形平台、五层方形平台和一层基坛，共为十层，象征着十地，是菩萨成佛必经的十个阶段。[1]

婆罗浮屠东面有两个佛寺，帕翁坎蒂和曼铎坎蒂。帕翁坎蒂距婆罗浮屠1755米，而曼铎坎蒂距帕翁坎蒂1165米。这个坎蒂与婆罗浮屠建于同一时代，而且在同一条线上。均以小巧精致而著称，结构严谨，造型凝练，灰黄两色相间的石块和屋脊上有许多佛塔尖顶状的装饰。四方形殿堂的上层是山状的群塔结构。每个子塔均为锡兰覆钵形佛塔，从每一面都能看到三座佛塔，中间的一座最小，向前凸出，且位置较低，布局错落有致；塔基是一梯形石坡。帕翁坎蒂的塔顶建筑浓缩了婆罗浮屠的景观，它共包含九座较大佛塔，还有门楼上方装饰性小塔。

与婆罗浮屠建筑结构相似的中爪哇的普劳珊坎蒂，建于9世纪中期，是普兰班南平原上面积最大、最复杂的佛教寺院。它是一座复合式的建筑，分为南北两个部分，各有一排神殿和两排佛塔。北普劳珊坎蒂的建筑又分为南北两群。屋顶为山状的群塔结构。

1　参见吴虚领：《东南亚美术》，北京：中国人民大学出版社，2004年，第373—389页。

西巫坎蒂约建于 9 世纪，并未全部完工。一座主殿和周围 250 座小殿堂按照曼茶罗的模式排列。它的塔顶以婆罗浮屠为设计理想，最下层是一方台，上面托起环立着一圈覆钵形小塔的圆台，圆台中央升起一个大的覆钵形佛塔。它的门廊上方半月形的门廊，线条优美流畅。[1]

仰光大金塔（见图 60）是缅甸的象征，在仰光的登构达亚山丘上。据缅甸的历史记载，在佛陀初成正觉后，最初拜见佛陀的两个商人多婆富沙及婆利迦兄弟，从印度带回缅甸佛陀赐予的八根佛发，抵达仰光后，将佛发献给了奥伽拉巴王(Oukgalāba Minn)，为了供奉佛发，该王修建了瑞德宫大金塔即今天的仰光大金塔。大金塔中藏有佛陀的袈裟、滤水纱布、法杖，以及佛发。

自大金塔建成后，历代国王不断修建，大金塔才形成如今雄伟的规模。主塔塔

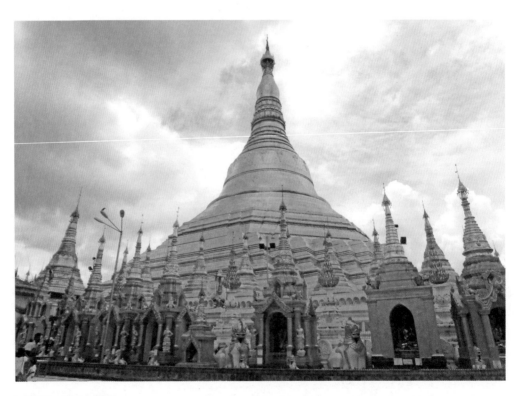

图 60　仰光大金塔
图片来源：张哲拍摄

1　吴虚领：《东南亚美术》，北京：中国人民大学出版社，2004 年，第 402 页。

身由平台、八角形的塔基、覆钟、覆钵、相轮、覆莲、仰莲、焦蕾以及宝伞组成。周围环绕以 4 座中型塔和 64 座小塔。整座佛塔的布局为曼荼罗式中心对称结构。仰光大金塔受到了历代国王的维护，通体覆以金箔，塔顶由红宝石、翡翠、钻石等珠宝镶嵌而成。彬牙王（Pyinbya）在位时，他将佛塔的高度由 9 米增修至 20 多米。15 世纪的信修浮女王（Shin Saw Bu），曾用 40 多公斤的黄金涂刷塔顶，周围建起 15 米高的露台，四周围以石柱，并有斜廊通到上面。信修浮之后，达摩悉提王用相当于他和王后体重 4 倍的金子和宝石加以装饰，贡榜王朝的信骠辛王（Hsin byu shin）在位期间将塔的高度增至现在的 99.8 米，砖砌的覆钟形塔身，表面抹灰后贴以金箔，共用千余张，重 7 吨，使佛塔金碧辉煌。每个塔顶的宝伞下都挂有金铃和银铃。仰光大金塔至今都是缅甸国家的象征，是缅甸佛教徒信仰的纽带。

老挝最著名的群塔式佛塔是万象的塔銮。塔銮建于公元 14 世纪澜沧王朝时期，公元 1556 年曾重建。塔銮建在双层方形台基上，台基上沿侧面以菩提叶装饰，下端以覆莲装饰，台基的四角有小角塔。中央大塔塔基为一座方形平面的弧面体，上以巨大莲瓣和两道方线脚托起由两层须弥座组成的平台，再上以宽厚的倒梯形砌体举起高高的方瓶形覆钵，钵体像一朵微微绽开的莲花，最高处以尖细的塔刹结束。在方形平面的弧面体四周以小塔环绕，离转角处越近小塔越高。全塔围以方院，院周一圈为双坡屋顶的廊屋。正对轴线有院门、小殿堂和塔门。塔銮受印度古典半球形覆钵窣堵波的影响，方形平面的弧面体像是古典窣堵波的半球形覆钵，两层须弥座组成的平台似古典窣堵波中的方匣，方瓶形覆钵像是变形的相轮塔刹，但经过老挝人民的创造性发挥，塔銮从平面、立面到各部分的功能都产生了微妙的变化，充满了本土特色。[1]

泰国半岛地区从室利佛逝时期遗留下来的群塔式佛塔最有代表性的是猜也的玛哈泰塔（Pra Mahathat）和洛坤的玛哈泰寺（Wat Mahathat）。猜也玛哈泰塔建于 9 世纪或 10 世纪，带有典型的爪哇坎蒂风格，洛坤的玛哈泰塔建于 8 世纪中期。今天见到的是 12 世纪时在原塔基础上重建的佛塔，为锡兰圆塔式，塔高 76 米，塔尖用 800 公斤黄金装饰，金碧辉煌，是泰国南部最重要的佛教遗迹。

群塔式佛塔通常采用曼荼罗式中心对称方式布局，周围的小塔错落有致地环绕

1　谢小英：《神灵的故事——东南亚宗教建筑》，南京：东南大学出版社，2008 年，第 194 页。

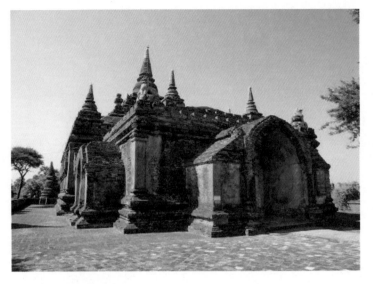

图61 阿毗耶达那寺

在中间的主塔周围，充分凸显出主塔的雄伟壮观外，也营造了神圣的宗教意境空间，使人置身其中充满安全感，在层层群塔的环绕下，让人顿感自身的渺小，能削弱人的自我意识，从而降低其因与世界的割裂而造成的孤独感。[1]

第四节　东南亚的佛教壁画艺术

与佛像和佛塔相比，壁画在技巧上容许较大的灵活性，画师们通过装饰设计，可以在表达复杂的思想和故事情节方面有广阔的天地。缅甸蒲甘地区的壁画以及泰国历代的壁画艺术以通俗易懂而又生动形象的方式描述佛陀人生各个阶段的场景，向人们讲述佛经中的故事，宣传佛教因果、业力等教义，集中体现了东南亚高超的绘画艺术水平。

（一）缅甸佛教壁画

缅甸现存最早的绘画是从公元 11 世纪开始的蒲甘时代的作品，尽管在蒲甘时代以前缅甸已有壁画艺术存在，可惜的是，以木材为材料的古代建筑已随时间的流逝被腐蚀殆尽。缅甸最初描写佛教故事的绘画和雕刻可能伴随这些宗教建筑一起毁坏了。

蒲甘城占地近 17 平方英里，在几千个不同程度损坏的佛塔中，悉卡罗式的佛塔内部原来几乎都有绘画装饰。时至今日，还有许多壁画保存完好，可以精确地看出

[1] 以上佛塔分类方式另参见〔缅〕伦昂：《建筑艺术思考与建筑学文集》，仰光：卓松出版社，2004 年，第 132 页。

这些壁画的范围和内容以及制作方法。同时代的石刻铭文也载有许多关于绘画艺术的记述，说明了蒲甘时代这种通俗艺术所达到的成就。蒲甘绘画的风格有浓厚的早期南印度风格。公元 12—13 世纪的作品中还可以看出有波罗王朝的绘画风格。在技术方面，这些墙壁上的绘画严格说来并不是壁画。其方法是先使壁上的灰泥干燥，再涂一层白石灰水作为画底，然后再画轮廓涂颜色。因此只有极少数的早期绘画今日仍然保存有原来的色彩。这些壁画的一个共同特点就是所有形态的轮廓都是用鲜明的黑色线条勾画，用红色线条的很少。较早期作品缺乏透视和阴影。

阿奴律陀王统治时期，他采用各种方法激发全国人民的宗教热情。佛教在人民中产生了强烈影响，其结果就是以各种艺术手段热情地赞扬和崇敬佛陀生平事迹。因此，寺庙壁画大部分是以佛陀一生的事迹和本生故事为中心。这些壁画提供了鲜明的描绘和说明，可以补充长老们在寺院中向学生所讲授的经典。蒲甘历代的统治者都是专制君王，但是在宗教事务上他们却包容印度教及大乘佛教和上座部佛教同时并存。大乘佛教传入上缅甸后曾经有一个时期和上座部同时流行。不少的寺庙中

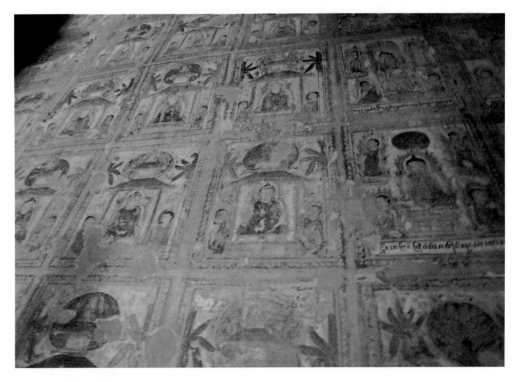

图 62　苏拉牟尼寺壁画

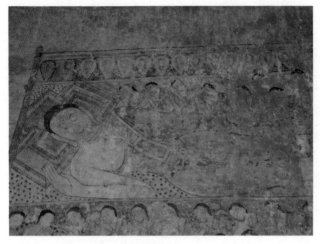

图63 苏拉牟尼寺释迦牟尼涅槃图

还有其他以非上座部佛教，如印度教密教和大乘佛教为主题的绘画。

帕陀他木耶寺（Patothamya）是公元10—11世纪之间最古老的建筑之一，在寺中斑驳的墙壁上可以看出有印度人物的画像。一个皇室人物头戴皇冠，后有圆形背光，带有耳环，旁边一个有胡须的乐师击鼓。寺中还有大型挂画，描写佛陀一生的事迹。这些画片因年代过久都已模糊不清，但是仍可以看出绝非平凡艺术家的作品，人物的大小比例较后期作品更为精确。每一画景之下都有古体孟文所写的说明。画中有两张值得注意的作品，一张描绘婆罗门为悉达多太子作预言，一张是佛陀显双神通。画中男性皇室人物都穿着宽大长袍遮盖全身，袍上画有几何形图案。面部表情仿佛都是印度人的风格。

在阿毗耶达那寺一系列的绘画中可以看出这些作品所受的影响有三个来源，即婆罗门教、大乘佛教及上座部佛教。这座寺是江喜陀王所建造的，寺中有一内殿，四面有回廊。内殿唯一入口在北面。阿毗耶达那寺回廊内外壁上的壁画具有印度教、大乘佛教和密宗的色彩。回廊内壁的《诸王参拜图》描绘的诸王形象，为研究蒲甘壁画的肖像学特征提供了范例。内壁上的壁画分上下两个部分：上部分有六层，由佛陀和舍利塔等排成花瓣形；下部分描绘佛教中的护法神梵天和人一起合掌向上顶礼的场面。这些人都是国王打扮，坐成一排，身子相互交叠，双手合十，脸朝向上方，表现出内心无限的虔敬。人物头后有背光，王冠边缘呈锯齿状，王袍上的图案有圆形、方形、龟甲形、漩涡形和花瓣形等，互不雷同。其大耳环、浓密的胡须、细长弯曲的眉毛、枣核或豆荚似的眼睛均与印度东北部波罗王朝壁画十分相似。

画面为土黄色的基调，绘制的方法可能是在壁上的灰泥干燥后先涂一层白石灰水作画底，而后再勾轮廓，涂颜色。除了土黄色，还搭配红、棕、黑、白等颜色，

色彩十分丰富。回廊外壁的壁画分上下两层：上层绘出一百多尊菩萨，体形纤巧，形态飘逸；下层壁画则描绘了剑、枪等武器及法轮等法器。离地面 7 尺处的带形装饰上绘有石窟及许多天神，有的面目和善，有的相貌凶猛，另外还有一些菩萨画像。菩萨像分列三层，每像有双手，手中所持的有长矛、短棒、法轮、七首、宝剑、书册等物。除了菩萨像外，还有一位比丘、一位苦行者和其他大乘佛教护法神的画像。走廊内壁上神龛与神龛之间有许多较小的圆形绘画。每一圆形画中绘有一婆罗门教天神，如大梵天、湿婆、毗湿奴都清晰可辨。门上面的圆画是本生经故事，并有孟文说明及本生经编目号码。

那伽永寺也是江喜陀王修建的，寺中壁画和阿毗耶达那寺的情形不同，内容全部都是上座部佛教的故事。寺中藏有若干早期石刻，表现佛陀一生的事迹。大门处绘有装饰画，描写佛陀生平事迹，如说法、显神通等。这些绘画都有详细的孟文说明。寺中有一些值得注意的壁画作品，描写天神请求佛陀宣说吉祥经（Mangalā Sutta）、燃灯佛为苏美达授记、佛陀宣说慈经（Metta Sutta）并显双神通、提婆达多谋害佛陀，以及俱舍本生经（Kusa Jataka）、遮旦陀本生经（Chaddanta Jataka）、摩诃须陀索摩本生经（Mahasutasoma Jataka）等本生故事。

古标集寺（Kubyauk kyī）中所有的绘画主要都是以上座部佛教为内容的作品（见图 65）。这座寺庙是传统的四方形制，有一光线暗淡的内殿，周围有回廊，光线从孔窗中透入。拱形大殿的正门朝东。殿内及回廊内绘有《云车事》（Vimanavatthu）中的故事。大殿内壁画分列为九行，包括五百四十七个本生故事，都有孟文说明。其中有一幅引人注意的画面是佛陀从兜率陀天降生的故事。寺中也有一些大乘佛教的壁画。外面的

图 64　苏拉牟尼寺壁画

回廊中有巨幅十手菩萨像，有若干尊菩萨坐像环绕周围。

　　阿罗普依古寺（Alopyigu）是一座方形小寺庙，其中有一些较为有特点的壁画。拱形屋顶上绘有莲花藻井和其他花卉及无数小佛像，佛像外面都有圆形图案。壁画中绘有佛陀说法的故事，下面有孟文的说明。最为独特的一列壁画是过去二十八佛的画像，每一尊佛都各自坐在菩提树下。每一幅画都附有古孟文解释，说明佛名和树名。

　　公元12—13世纪所建筑的寺庙之中的绘画艺术已经具备了高度缅甸化的风格，着色方法比以前更为复杂。有许多当时的碑文记载说寺庙之中都有彩色图画装饰墙壁，藻井上尤其如此。

　　蒲甘碑铭中常常有古代缅文Kyaktanuy一词，它所指的应是绘有许多圆形图案，每一图案之中有一佛陀坐像的拱形屋顶的藻井。这个词可能原来指的是殿内中央佛像顶上的圆形华盖。当时用灯烟描绘轮廓和某些细部。碑铭中也提到使用

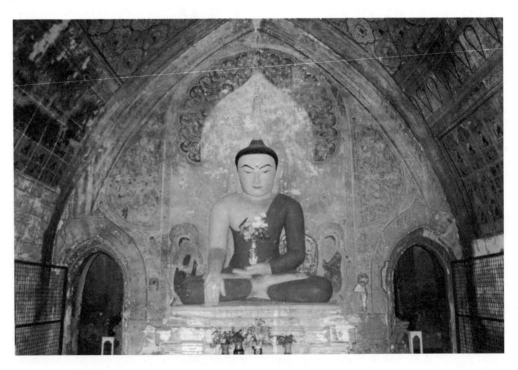

图65　古标集寺的壁画

其他材料，如雄黄、银朱、虫漆、白垩等物。江喜陀时代以后的绘画作品在蒲甘地区几乎所有比较小的寺庙中都可以看到。这些寺庙的墙壁上不仅绘有本生故事，而且还有佛陀显现八种神通和天宫事中的故事。台耶牟尼寺中还绘有第三次结集大会的召集人阿育王生平事迹和摩哂陀长老（Mahinda）到锡兰的经历。[1]

在阿难陀佛塔的壁画中还有 1500 幅佛本生故事的壁画，每一壁画都附有巴利文和孟文注释。但是由于年代久远，壁画失去了色彩，毁坏，虫蛀，污损，以及后来的修建者由于错误的认识，将其用石灰涂成白色。在 1968 年，缅甸考古局的工作人员运用技术手段，尝试将白灰一层一层去除，我们才得以一睹蒲甘壁画的风采。

在佛塔东侧供养殿的西北墙上，可以看到壁画还保存着原来的色彩。佛陀的袈裟是红色的，皮肤是黄色的，花是深蓝色、黄色、白色。考古局以同样的方式在东供养殿的柱子上、东墙上、南柱子上、南墙上，东门楼的北墙上、西门楼的北墙上，北供养殿的西柱子上，南墙上、北墙上等的白灰一一刮去，使其恢复了本来的风貌。在北边供养殿的内部，西侧的柱子上有周长为 1 英尺的 550 佛本生故事的画卷。在壁画下，有孟文的解释，但是由于石灰的影响，字迹已经难以辨认。

（二）泰国佛教壁画

缅甸蒲甘的佛教壁画是东南亚 10—13 世纪的佛教壁画精品，而泰国的佛教壁画则代表了东南亚地区 13 世纪以后的最高水平。

早期的泰国壁画同样也受到印度阿旃陀（Ajanta）石窟壁画艺术的影响。迄今发现的最早作品成于 10—13 世纪之间，绘于耶拉府附近一山洞，其上绘有大量的佛像、弟子像以及有舟形背光的天人像，基本颜色为红、黄、蓝、黑。

阿瑜陀耶时期是泰国壁画的成形期，此时，泰国壁画风格将早期的印度风格与本土艺术风格充分融合，创作了具有鲜明本土特色的一系列佛教壁画作品。其代表作为 17 世纪末的亚·苏瓦那拉姆寺的《天神礼拜图》、罗特布兰那寺中央普朗地下的壁画。

《天神礼拜图》构图严谨，以红、黄两色为基本色调，人物衣着装饰性强，表情夸张。该图描绘了众多向佛陀礼敬的天人。图中描绘的天人均宝冠高髻，项饰璎珞，手臂部饰以臂钏与手镯，上身衣饰几乎为透明，下身裙裾飘扬，笔触十分流畅潇洒。眉眼及嘴角线条富于变化、曲度较大，从中可以隐约看出波罗王朝绘画艺术风格的

1 〔缅〕吴鲁佩温：《缅甸佛教绘画》，方敦译，缅甸《法光》杂志 1957 年 10 月。

影子。构图结构较为简单，天人之间用锯齿形的叶状线条分割（可能有背光之意），锯齿叶状装饰上方以花草纹填充，花草配色十分自然美丽，笔触柔和，色彩明快，描绘细腻逼真，富于变化而不单调，颇有中国古代花鸟工笔画的风格。

罗特布兰那寺中央普朗的壁画分为上、下两个部分。最底层为佛为菩萨时最后十次转世的本生故事，往上是佛陀八十弟子的立像，再往上则是佛传故事。接近穹顶的地方，描绘着 24 尊在树下坐禅的佛陀。佛及弟子像间，绘以动物、信众和装饰花纹。窟顶的藻井状装饰中，中央以花朵图案的同心圆构成，外周饰以金色圆环，其风格承袭了印度阿旃陀风格。

除了寺院壁画，该时期还出现了经书插图，以及书柜、经匣等物品的装饰画。其中《三界经》中的插图最有代表性。

曼谷时期的壁画是泰国佛教壁画的成熟期。其色彩丰富明快，装饰丰富，人物造型借鉴了皮影戏的人物形象，生动活泼，富有本土特色。

曼谷时期的佛教壁画多绘于寺庙的内壁上，以曼谷佛陀沙旺殿的壁画为代表。其绘画内容以殿堂中供奉的佛像为中心。佛像背后的墙壁上是《世起经》的主要内容；对面墙壁是佛陀在菩提伽耶获得正觉的内容；佛像两侧的壁画中，与窗户齐高处是佛陀生平与本生故事，窗子以上是国王、欲界天、色界天、无色界天天人听法像。所有的人物都有菩提叶状的头光，宝冠高髻，上身衣饰透明，饰以璎珞宝钏，裙裾线条自然流畅，人物身姿略作扭曲，身躯略显修长，其造型可能借鉴了皮影戏的人物形象，人物中间以菩提叶状的树木装饰分隔。该殿的壁画，人物表情细腻生动，线条洒落，构图疏密有致，是十分优秀的佛教壁画作品。

拉玛三世时的壁画受到中国绘画艺术的影响，其代表作为母旺尼域寺和吞武里佛寺中的壁画。拉玛四世后的佛教壁画更多地反映了泰国的社会生活和历史，人物生动诙谐，表情丰富，让人愉悦，其本土特色越发显著。

19 世纪中期以后，僧侣画家库阿因空（Khrua In Khong）在拉玛四世的支持下为多处寺院创作壁画。他采用西方绘画技法，增强了画面的透视感。其绘画内容虽然仍以佛教为主题，但是也反映了近现代工业革命后的社会生活，并且以西方油画虚实结合的手法，表现出佛教的主题。《观莲图》是其代表作，画中幽蓝色的湖上莲花盛开，莲花中有一朵巨大的千瓣莲花笔直地从湖中升起，悬于半空，岸边穿着欧式古典服装的绅士淑女驻足观赏，赞叹不已。人们的姿态不同，但是落笔较为简洁，

几笔带过。对于莲花，则着重表现，尤其是千瓣莲花，惟妙惟肖，莲花瓣历历分明，其色调清净柔和，表达了佛教独有的宁谧与庄严。千瓣莲花的大小远远超出了观赏者，使人在莲花前显得微不足道，十分渺小，用以表达佛教精神世界的浩瀚无垠与现实物质世界局限性的巨大反差。库阿因空（Khrua In Khong）画迹分布于曼谷诸寺，并流传到泰国其他地区，对近现代泰国佛教壁画的发展起到了重要的作用。

总而言之，泰国佛教壁画的发展不但注重宗教性主题的表现，并且十分注重与社会生活的结合。在表现手法上，不一味承袭传统，敢于发挥创新，使世俗社会倍感亲切的同时，又能在宗教方面实现精神上的净化与升华，可以说是东南亚佛教壁画的典范。

第五节 东南亚的佛教文学

随着佛教在东南亚地区的传播，作为佛教经典的三藏经，尤其是巴利文三藏在这一地区传播开来。从公元前 3 世纪至公元 10 世纪除有原文（即巴利文或梵文三藏）流传外，在这一时期的后半段有些地方也有将巴利文或梵文作为自己民族的记载工具，并创造出佛教文学作品的。因为上座部佛教在这一地区占据主导地位的时间更长，所以巴利文更多地被人们所用。在巴利文以及南印度文字的影响下，这一地区许多民族才先后创造出自己民族的文字。用巴利文写作的有锡兰的《岛史》《大史》《千篇故事集》，泰国的《清迈五十本生故事》等。《清迈五十本生故事》成书年代至今仍考察不清，由清迈一高僧仿照《本生经》的写法用巴利文写成。流传至今的传本颇多。据考，故事原型多是清迈一带民间故事。该书所述故事在南传佛教地区影响较大。[1]

（一）东南亚佛教文学传统

在东南亚，贝叶被视为知识、智慧、文明的象征。贝叶对于文化的传承功不可没。东南亚人视贝叶经为其文化宝藏。印度、东南亚地区古代民族都以贝叶来记录佛经及文献数据。一部经典需要多片贝叶才能完成，其制作过程为采叶、水煮、晾干、磨光、裁割、烫孔、刻写、上色及装订等步骤。制作贝叶经之贝多罗叶以嫩叶为佳，

1 梁立基、李谋主编：《世界四大文化与东南亚文学》，北京：经济日报出版社，2000 年，第 254—267 页。

且叶片要柔软强韧。树叶采下后先经水煮、晾干，使叶片变得柔韧不易断裂，再用粗木棒将叶片表层两面磨光。然后将叶子截成所需规格，每片叶子长约2英尺、宽约3英寸，或将一片裁成多片。在叶面中间穿一或二小孔，或在靠边穿一个孔，以备装订之用。穿孔后的贝叶即可刻写，通常每面最多刻写7至8行，并于每一刻完之叶面边上刻上页码。用特别调制的墨水涂在叶面上，再将叶面擦拭干净。古代大乘经典的贝叶写本，都是用笔尖沾上墨汁写出来的；南传佛教巴利经典的贝叶写本，则全都以铁笔刻上文字，涂上黑墨之后，再擦掉表面，让字体浮现出来。最后，以绳、棉线或似竹筷物穿过叶面上的孔，并用与贝叶一般大小的木质夹板为封面及封底固定，以免散乱而利于携带，中国称此装订形式为"梵箧（夹）装"。如此一部贝叶经就算完成了。由于贝多罗叶具有防水及经久耐用的特性，制作完成可再以肉桂油及灯烟所调制的特殊墨水涂在叶面上，更可增加其保存的时间。这是因为肉桂油具有防潮、防腐及防止虫蚁蛇蟆蛀食的功能。若为长期保存，若干年后可再涂抹一遍，或在经典外观再涂上生漆及金粉，也可使贝叶经不易腐毁。目前被发现的贝叶经，大都经过千年岁月考验及风霜的侵蚀。

东南亚众多的佛经、佛经文学都记载在贝叶上，至今仍有许多贝叶经典藏在东南亚各个国家和地区的大学图书馆或国家博物馆中。

记录在贝叶上的三藏经典，后来一代又一代的佛教学者和高僧长老，又为这些经典作注，在东南亚地区形成了良好悠久的学统。主要的三藏和著作介绍如下：

（一）经藏，分5部：（1）《长部》，相当于汉译本的《长阿含》，共有34种经，其中最重要的是第十六《大般涅槃经》，详细地记载着佛陀临终前后一周的情况。（2）《中部》相当于汉译本的《中阿含》，共有152种经。（3）《相应部》，相当于汉译本的《杂阿含》，共有2899经，其中最著名的是《转法轮经》，即佛陀成道后的第一次说法。在这部经中，佛陀强调了避免纵欲与自我折磨两种极端修行方法的中道，讲解了四圣谛与八正道，是南传地区妇孺皆知，极为重要的一部经典。（4）《增支部》，相当于汉译本的《增一阿含》，最少有2308经。（5）《小部》包括《小诵》《法句经》《自说经》《如是语》《经集》《天宫事》《饿鬼事》《长老偈》《长老尼偈》《本生经》《义释》《无碍解道》《譬喻经》《佛陀史》《行藏》等。

（二）律藏，分3部：（1）《经分别》，分为波罗夷和波逸提两部，是比丘和比丘尼戒律，包括制定戒律的缘起及诵戒的仪轨等。（2）《犍度》，分为大品和小品两部，补充叙述《经分别》，记载了第一次结集及受比丘戒的仪轨等。（3）《附篇》，

是讲授戒律内容的手册。

（三）论藏，又称阿毗达摩，也为佛陀所说，其巴利文含义为超胜的法。共有 7 部：（1）《法聚论》。（2）《分别论》。（3）《论事》。（4）《界论》。（5）《人施设论》。（6）《双论》。（7）《发趣论》。南传上座部国家如缅甸、泰国等，十分重视对论藏的学习。

（四）重要著作：《岛史》，约于 352—450 年编写，是一部最早用巴利文写成的编年史，记载了很多早期佛教的史料。《清净道论》是南传佛教最为著名的著作。《善见律毗婆沙论》是对律藏的注释。《本生注》，共有 447 个故事，觉音长老著。《法句譬喻》，是《法句经》的注释，觉音长老著。《大史》，是叙述从公元前 3 世纪至公元 6 世纪的一部大史诗。《摄阿毗达摩义论》（*Abhidhammattha sangaha.*）浓缩了阿毗达摩论藏的内容，提纲挈领地简要叙述了阿毗达摩论藏中各种重要的法相及介绍全部论藏的哲学体系。

11 世纪以后，南传佛教地区各民族文字逐步成熟，上座部佛教在这一地区重新振兴并逐步取得主导地位，该地区的佛教文学也有了新的发展。佛教经典不再用巴利文或梵文写作，而改用本民族文字。民族文字的发展和成熟大多是从用本民族文字翻译注疏三藏佛经开始的。如：柬埔寨在上座部佛教兴盛时就兴起过"解经文学"，缅甸、泰国也曾有过不少高僧名士写过一些佛经注疏。缅甸的《名行灯论》《精义宝匣》《摄阿毗达摩义略疏》《第一义灯注》等著作都是在南传佛教中非常重要的、有见地的论典。[1]

觉音长老是南传上座部佛教的一位杰出的著述家，约为 5 世纪前半期人，出生于北印度菩提迦耶附近的婆罗门种姓，在菩提迦耶一座僧伽罗人建造的寺院出家，于摩诃那摩王时（410—432）去僧伽罗首都阿努拉达补拉，住在大寺，专门研习巴利三藏和僧伽罗文的著述，并用巴利文著述了很多书。原来古代僧伽罗僧人，曾用僧伽罗文写了不少注疏，因为其他上座部佛教流行的国家不懂僧伽罗文，所以这些注疏，主要是大寺的作品，"都被伟大的注释家觉音以律藏和经藏中各种典籍的注疏形式翻译成了巴利文。"觉音依据大寺派的传统思想理论，对巴利文三藏圣典都写了重要的注释，并写了一部著名的《清净道论》，系统地论述三藏和义疏的精要，

1　参见李谋：《佛教文学的源与流——评南传佛教地区佛教文学的发展》，发表于 2001 年 5 月 16—18 日由北京大学东方学研究院、东方文学研究中心联合举办的"2001 年北京大学东方学国际研讨会"。

对南传上座部佛教的长期流传影响深远。[1]

阿耨楼陀尊者的《摄阿毗达摩义论》是对后来南传上座部佛教最重要及最具影响力的论著。它摄收了论藏的根本要义，把它整理为一个易于理解的著作，使其成为所有南亚与东南亚上座部佛教国家修学阿毗达摩的标准入门书。在这些国家中，缅甸修学阿毗达摩的风气尤盛，是一门妇孺皆知的学问。每年的结夏安居期间，都会举行全国性的诵经考试，所有人都自愿报名参加，在法师的监督下诵出《摄阿毗达摩义论》乃至所有论藏的内容。

阿毗达摩教法的主体即是阿毗达摩藏，这是南传上座部佛教所承认的巴利三藏圣典中的一藏。此藏是于佛陀入灭之后的早期，在印度举行的三次佛教圣典结集时结集而成。阿毗达摩论藏里有 7 部论：（1）《法聚论》。（2）《分别论》。（3）《论事》。（4）《界论》。（5）《人施设论》。（6）《双论》。《7》《发趣论》。有别于诸经，这些论并不是记录生活上的演说或讨论，而是极其精确及有系统地把佛法要义分门别类，并加以诠释。在上座部佛教传承中，论藏受到最高的尊敬，被视为是佛教圣典当中的至上宝。公元 10 世纪锡兰的国王迦叶五世把整部论藏铭刻于金碟，而且更以宝石嵌在第一部论上。另一位 11 世纪的锡兰国王雨加耶巴护（Vijayabahu）则有每天上朝之前必须先读一读《法聚论》的习惯，而且也亲自把该论译为僧伽罗文。在上座部的观点中，论藏所教的并不是臆测的理论，也不是出自形而上学，而是开显生存的真实本质，只有已澈见诸法微细深奥的心灵才能识知。由于它具有此特征，上座部佛教视阿毗达摩是最能显示佛陀的一切智慧之处。

由觉音尊者依古代注疏所编的阿毗达摩注疏有 3 部：注解《法聚论》（*Dhammasaṅgani*）的《殊胜义论》（*Atthasalini*）、注解《分别论》（*Vibhanga*）的《迷惑冰消》（*Sammohavinodani*）及注解其他 5 部论的《五论注疏》（*Pancappakaraṅa Atthakāthā*）。由觉音尊者所编的《清净道论》同样是属于这一类的著作。上述的每一部注疏都有各自的复注（*Tīkā*），即由锡兰的阿难陀尊者（Acariya Anāndā）所著的《根本疏钞》（*Mūlatīkā*）。而这些复注又有其注释，即由阿难陀尊者的弟子护法尊者（Dhammapala）所著的《随疏钞》（*Anutika*）。

由于论藏本身已经非常庞大，再加上其注疏与疏钞，更是复杂得令人难以学习与理解。所以在上座部佛教的某个发展阶段，肯定有人感到有必要编一部能够反映

1　叶均：《〈清净道论〉汉译前言》，《法音》1981 年第 1 期。

整部论藏的精确概要，以便研读论藏的人能够正确与透彻地掌握它的基本要义。

为了补足这需要，大约在 5 世纪至 12 世纪期间，陆续地出现了 9 部阿毗达摩手册：

阿耨楼陀尊者的《摄阿毗达摩义论》（*Abhidhammatthasaṅgaha*）、《名色分别论》（*Nāmarūpa-pariccheda*）、《究竟抉择论》（*Paramattha-vinicchaya*）、佛授尊者（Acariya Buddhadatta）的《入阿毗达摩论》（*Abhidhammavatara*）、《色非色分别论》（*Rūpārupa-vibhaga*）、法果尊者（Dhammapala）的《谛要略论》（*Saccā-sankhepa*）、迦叶波尊者（Bhadanta Kassapa）的《断痴论》（*Moha-vicchedani*）、开曼尊者（Bhadanta Khema）的《开曼论》（*Khema-pakarana*）、萨达摩乔帝波罗尊者（Bhadanta Saddhamma Jotipala）的《名色灯论》（*Nāmarūpa-dīpaka*）。

其中，从大约 12 世纪至今最广为人研读的是《摄阿毗达摩义论》。它如此广受欢迎是因为它在精简与周全两方面有极适度的平衡。阿毗达摩的一切要义都被细心与精简地编入极短的篇幅里。它能令读者充满自信地掌握整部论藏的组织。基于这个原因，《摄阿毗达摩义论》在上座部佛教界里常被采用为学习阿毗达摩的入门书。在东南亚的许多佛寺里，尤其是在缅甸，《摄阿毗达摩义论》掌握熟练之后，才能研读《清净道论》、论藏及其注疏。

学习阿毗达摩的传统是南传上座部佛教宗教生活的核心之一。阿毗达摩对于心理现象系统而又严密的分析，建立了严谨的佛教心理学体系，使得上座部佛教进入东南亚传播之后，混合宗教、邪教无从兴起。人们通过学习阿毗达摩，从理论的角度更加明确了因果联系以及理解善心与不善心的结构，从而指导其日常生活中及时地调适心理，远离罪恶。

学习阿毗达摩和每日念诵一些短小的佛经，几乎成为东南亚佛教徒日常生活的一部分。每日清晨当他们洒扫干净，为佛像献花供水之后，他们就会在佛像前念诵佛经。人们一周之中，每一天都会念诵不同的佛经：周日会念诵护卫经（paritta-parikamma）、吉祥经（maṅgalasutta），周一念诵宝经（ratanāsutta），周二念诵慈经（metta sutta）等。这些佛经以生动流畅而又通俗易懂的语言，教导人们仁慈、正直、理性地过道德的生活。《慈经》教导人们说："不要欺骗他人，不要蔑视任何地方的任何人，不要处于愤怒和仇恨而互相制造痛苦。""对整个世界施以无限的慈心，无论在高处、低处或平处，不受阻挠，不怀仇恨，不抱敌意。""深明事义、

达到寂静境界的人，应该有能力，正直，非常正直，温和，不自大，知足，易护持，少事务，简朴，诸根寂静，贤明睿智，不专横。"[1]《吉祥经》中一位天神向佛陀请教什么是最高的吉祥时，佛陀回答说："侍奉父母、爱护妻儿，做事有条不紊，这是最高的吉祥。""施舍，依法生活，爱护亲属，行为无可指责，这是最高的吉祥。""断绝罪恶，节制饮酒，努力遵行正法，这是最高的吉祥。""思想不因接触世事而动摇，摆脱忧愁，不染尘垢，安稳宁静，这是最高的吉祥。""学问渊博，技能高超，训练有素，富有教养，善于辞令，这是最高的吉祥。""做到这些的人，无论在哪儿都不可战胜，无论去哪里都安全，他们的吉祥是最高的。"[2]这些朴素而又直白的教导，对于人们世俗生活的秩序有着极大的指导意义。

在缅甸，每年雨安居期间，全国都会举行诵经考试（如图66），在家人和出家人都可以参加，背诵阿毗达摩论藏或经藏、律藏在民间蔚然成风，考试通过者，会得到人们的尊敬，政府也会颁发荣誉以示鼓励。

学习三藏经，研究论藏是东南亚自古以来就有的优良传统。由研究学习经藏、论藏开始，到由东南亚本地的高僧用本土的语言和巴利文为佛经注疏，佛教文学开始逐渐由寺院逐步影响至民间。后来所用形式更加多样，表现方式也更为通俗生动。有的用散文，有的用诗词，以佛经故事为素材进一步拓展发挥。或为阐明教义弘法，或为借古喻今论事，使得这一地区各国各族的佛教文学更加呈现出不同的民族特色。

（二）《佛本生故事》在东南亚的传播

巴利文经藏《小部》十五部经书中的第十部经书《本生经》是东南亚地区影响最大的佛教经典。《本生经》人们又多称其为《佛本生故事》。后来弟子们将佛陀讲过的547个自己过去生的经历集中起来编成了《本生经》。原文用巴利文书写，其中人生357个、神生65个、动物生175个，故人们常统称为五百五十本生故事或五百本生。后来有的用雕塑、绘画等艺术形式把这些故事表现出来，保留在佛塔寺庙之中，也有用戏剧表演形式进行宣传的。如我国名僧法显就曾记叙过5世纪初他在锡兰所见到过的这种简单演出，他写道："王使夹道两旁作菩萨五百身已来种

1　郭良鋆译：《经集——巴利语佛教经典》，北京：中国社会科学出版社，1990年，第21页。

2　同上书，第38页。

图66　缅甸全国诵经考试
图片来源：张哲拍摄

种变现：或作须大拏，或作睒变，或作象王，或作鹿马。如是形象，皆彩画庄，壮若生人。"又如缅甸现代著名作家吴登佩敏在一篇文章中也这样写过："我们小时候，每逢区里作佛事……还能看到大车剧。所谓大车剧就是每辆大车上表演一幕戏，四五辆大车就可组成一部戏了。可能是沿袭蒲甘时期佛塔中一块釉片砖画表现一幕，四五块砖画表现一部本生故事的方法，用到大车上了。"[1]

　　本生中个大大小小的故事，不断出现的疑难问题和难断的案例，无数天、人、禽、兽立身处世的态度，都蕴含着宝贵的智慧，听、读之后都可受到启迪。这里应该特别指出的是，佛本生中以诸多菩萨为代表的智者，大都是普通人或动物。佛本生讲的是菩萨之行，是佛教借助于各类故事阐述各种美德和智慧的经典。在东南亚信仰佛教的国家，本生的精神影响了人们的思想，陶冶了人们的感情，铸

1　梁立基、李谋主编：《世界四大文化与东南亚文学》，北京：经济日报出版社，2000年，第244—245页。

造了人们的性格。本生中的各类菩萨，已成为人们效法的光辉榜样。他们鄙弃吝啬，是因为他们听过或读过"天食本生"；他们乐善好施，是要学习"须大拿本生"中的王子，广积福德；他们品行端正，反对淫欲奸污，是因为心里装着一个"紧那罗本生"（Samdakinduru Jataka），他们孝敬父母，敬仰贤德，是因为受了"球茎本生"（Takkala Jataka）的影响。[1] 在佛教为主体信仰的国家里，大多数人的这种思想品德很自然地决定了全社会的道德，这种宗教教导对社会的稳定与发展起到了积极的促进作用。因此，现在南传地区仍用佛本生作为进行道德教育的教材，在中小学课本里，都编入了本生故事。佛教学者马拉拉色克拉（Gunapala Malalasekara, 1899—1973）曾经说过："反映我国传统文化和民族信仰的佛本生等佛教文学作品，都应是人人必读之书。"

在"佛本生"中，许多故事生动有趣，富有戏剧性，历代都有戏剧家将本生改为剧本，搬上舞台。缅甸语的"戏剧"一词源于"本生"（Jataka），说明古代的缅剧与"本生"同指一物，密不可分，每出戏剧，都出自于本生。被誉为缅甸莎士比亚的剧作家吴邦雅（1812—1866）的剧作，大都取材于本生经。自"佛本生"诞生之后，便成为艺术家们取之不尽、用之不竭的宝库。在佛教国家，雕塑、绘画、戏剧、舞蹈等艺术领域中佛本生的影响几乎随处可见。在缅甸蒲甘王朝时期（1044—1287）所建的众多佛塔上，也都绘有本生的图画。直到今天，在南方地区，几乎每所寺庙里都能见到本生壁画。

有的用本民族的文字译出了《本生经》或其中个别故事。有的则把佛本生故事作为写作素材进行再创作。在南传佛教地区先后出现过多种《本生经》译本，除有各种不同文字的全译本、节译本、选译本、单篇译本外，还有缩写本、扩写本、改写本等等。

《本生经》中情节曲折动人的故事更是妇孺皆知。比如《本生经》第547号故事，即最后一个故事《须大拏本生》，说的是世尊前世曾是一位极其大度、乐善好施的国王，他的名字叫须大拏[2]。他为了避免国内动乱造成生灵涂炭，宁愿自己抛弃荣华富贵和王位到林中修行。最后甚至连自己的骨肉子女、心爱妻子也可舍给他人。这个故事在上述地区各国各族几乎都有单译本。还有不少以此为素材创作的

1　此本生讲一个人受妻子挑唆，要把多病的老父拉到坟地埋掉。当他挖好坑时他的小儿子接过铁锹也在旁边开始挖另一个坑穴。父问时小儿回答："等你一老，我就把你埋在这个坑里。"

2　也有译作维丹达亚。

作品。比如：缅甸先后就有过以这个本生故事为题材的长诗 4 部、剧作 1 部。[1]1482
年泰国阿瑜陀耶王朝时僧俗学者曾奉命集体据此故事情节，用巴利文、泰文相间
写成一部长诗《大世词》。[2]17 世纪帕昭松探国王在位时，为了便于一般百姓理
解该诗内容，又命大臣们重写此诗，名为《大世赋》。后来还有不少作家也根据《须
大拏本生》写出许多诗作，人们统称为《讲经大世诗》。泰国人习惯在做佛事时
诵读此诗，而且认定凡能在一天之内连续聆听完这部长诗者就行了大善，积了大
德。所以这部长诗在泰国非常有名。[3]又如《本生经》542 号故事《大隧道本生》
讲的是：世尊前世是一位智者，虽然他才 7 岁，却能连续判明人们难以解决的 19
个疑难问题，于是被国王任命为重臣。这个故事也是东南亚人民熟知的故事之一。
老挝有一部流传极广的故事集《玛诃索德》其实就是这个本生故事的老挝文译本。[4]
柬埔寨的长篇诗歌《真那翁的故事》有 12 集之多，讲述世尊前世曾是国王、婆罗门、
商人、妇女、大象、猴子时的善行，是综合许多佛本生故事编写而成的，塑造了
一个新主人翁的形象。[5]

（三）作家文学与佛教思想

以巴利文三藏为基本源头发展起来的佛教文学在南传佛教地区封建王朝时代（11
世纪至 19 世纪中叶）曾在文坛占据主导地位，兴盛一时。

到了 19 世纪中叶以后，南传佛教地区大多已不再是封建王朝时代。佛教的社
会地位有所变化。佛教文学不再像以前那么兴盛，纯佛教文学作品已不多见。但因
佛教已深入人心，所以佛教与佛教文学的影响仍无所不在。作者并不一定是有意识
地弘扬佛教，只是借用佛教典籍中的故事作为素材进行创作。如：19 世纪末 20 世
纪初缅甸戏剧空前发展，一些文人写了不少供剧团演出，且可供人们阅读欣赏的
剧本，这些剧本的素材大多是取材于佛本生故事。著名缅甸现代作家德钦哥都迈
（1875—1964）早期创作生活中也写过这类剧作 80 余部。[6]佛教的价值观、道德观
深入人心，所以在不少作品中也有所体现。如：被誉为缅甸第一部现代小说的《貌

1 梁立基、李谋主编：《世界四大文化与东南亚文学》，北京：经济日报出版社，2000 年，第 246 页。

2 巴利文为原文，紧随其后的泰文是译文，两者逐行相间写成。

3 栾文华：《泰国文学史》，北京：社会科学文献出版社，1998 年，第 17—18 页。

4 季羡林主编：《东方文学史》上册，吉林：吉林教育出版社，1995 年，第 656 页。

5 同上书，第 662 页。

6 姚秉彦、李谋、蔡祝生编著：《缅甸文学史》，北京：北京大学出版社，1993 年，第 198 页。

迎貌玛梅玛》[1] 虽然很明显是受到法国大仲马《基督山伯爵》的直接启发和影响，但是主题思想却完全是佛教观点。作者詹姆斯·拉觉（1866—1920）在书的开头写道："故事是真实的，而且很像菩萨的过去生萨那伽王的经历，在遇到重大灾难的时刻，能够像个真正的男子汉那样坚忍不拔地奋斗……这是所有渴求知识的人和良家子弟所应知道并值得记取的。"缅甸最受读者欢迎现代作家之一的摩摩茵雅（1944—1990）的许多作品中都蕴涵着佛教哲理。她自认为最好的作品《玛杜丹玛莎意》中主人公就是两次削发为尼，两次蓄发还俗命运多舛的妇女，最后的出路还是出家修行。[2]

泰国也有类似的情况。在泰国 1900 年出现了第一部西方现代小说的翻译作品《复仇》，不久就出现了泰国作家自己写的第一部现代小说《解仇》，极力宣扬佛教的忍让宽恕精神反对复仇。[3]泰国早期现代文学中以国外为背景写小说的开拓者是蒙昭·阿卡丹庚·拉披帕（1905—1932），他 1929 年发表了极负盛名的长篇小说《人生戏剧》。从作者选择的这个作品名字也可以看出作者认为人生是一出无常的戏剧。这与佛教的基本教义直接相关。[4]还有不少作家把维护佛教传统与民族独立斗争结合在一起。比如：缅甸现代著名作家德钦哥都迈就明确说过："我要用我的诗歌，使我们的缅甸、使佛祖的宗教大业发扬光大！"[5]

佛教的哲学观、道德观、价值观也通过佛教文学的传播与发展影响了东南亚地区的文学。东南亚地区古代文学中主要是两大类：佛教文学和宫廷文学。宫廷文学也同样受到佛教思想的影响。因为这一地区盛行上座部佛教，历史上，上座部佛教是有些国家的国教；在有些国家或地区上座部佛教虽不是国教，但也有着极其特殊的崇高地位。佛教哲学对文学创作的指导和影响无所不在。

人们创作的文学作品在折射佛教哲学思想影响的同时，也成为感染他人的新的佛教文学。缅甸蒲甘时期佛教文学空前发达。从一位大臣临终前写的一首小诗中，我们可以看出这种影响。在蒲甘王那拉特恩卡（Naratheinkha）在位时期，他的一位大臣叫阿难达苏瑞亚（Anandasuriya），他不幸卷入国王与其弟弟的宫廷斗争中蒙冤入狱，被国王判决死刑。在临死前，他以常人难以想象的超然与平和写下了下面这首诗，它曾经被各国学者翻译为英语，其中得到一致好评的是著名蒲甘学家 G. H.

1　中译本名为《情侣》。

2　参见李谋：《佛教文学的源与流——评南传佛教地区佛教文学的发展》，发表于 2001 年 5 月 16—18 日由北京大学东方学研究院、东方文学研究中心联合举办的"2001 年北京大学东方学国际研讨会"。

3　栾文华：《泰国文学史》，北京：社会科学文献出版社，1998 年，第 154—157 页。

4　高慧勤、栾文华主编：《东方现代文学史》上册，福州：海峡文艺出版社，1994 年，第 568—569 页。

5　同上书，第 499 页。

Luce 的译文:

> When one attains prosperity
>
> Another is sure to perish
>
> It is the law of nature
>
> Happiness of life as king
>
> Having a golden palace to dwell in
>
> Court life with a host of ministers about one
>
> Enjoyment shadow peace
>
> Not break to felicity
>
> Is but a bubble mounting
>
> For a moment to the surface of ocean
>
> Thou he kill me not
>
> But in mercy and pity release me
>
> I shall not escape my karma
>
> Men stark see my body
>
> Last not ever
>
> Verily it is the nature of every
>
> Living thing to decay
>
> Thy slave，I beg
>
> But to bow down in homage and adore there
>
> In the wheel of Samsara
>
> My past deeds offer me vantage
>
> I seek not for vengeance
>
> Nay，Master，mine awe of thee is too strong
>
> If I might，yet I would not touch thee
>
> I would let thee pass without seathe
>
> The blood is transitory，as all
>
> The elements of my body.[1]

1　Khin Maung Nyunt, *An Outline History of Myanmar Literature,* Yangon: Myanmar Literature Press, 1999, p.15.

由这首诗我们可以看出，作者是在面对冤枉的死刑之前，既不怨恨别人，也不懊悔过去，他深受佛教因果业力思想的影响，坦然接受自己命运的果实，顺从诸行无常，诸法无我的自然之律。

当王妃受到国王的冷落失宠，她们常把人生的重点转向了宗教。下面是一位名为信敏的缅甸古代王妃写的《了尘缘》，中文翻译如下[1]：

凡俗久已倦，
佛心了尘缘。
山深禅洞寒，
野果充饥餐。

嫔妃相绕环，
无妾王亦欢。
允以暂别离，
妾欲独行远。

巍峨青南山，
碧涧自流泉。
青丝且高盘，
粗衣玉体掩。
妩媚后宫首，
今日苦修禅。

一次又一番，
呼吸习安般。
诵经千百转，
祝君岁岁安。

1　该译文为笔者翻译。

一些高僧也会创作诗歌或者文学作品，以通俗易懂的方式劝慰人们，下面是缅甸曼莱法师的一首名为《红宝石》的诗作，中文翻译如下[1]：

白璧偏寻瑕，

狂犬空吠月。

银盘辉不改，

皎皎照无碍。

宝石烁晶莹，

龀羡妒心来。

相污以泥浊，

妄图辱清白。

宝石光无改，

洞中光辉迈。

灼灼比从前，

飞照九天外。

到了近现代这一地区的文学作品的内容与形式都大大丰富了，但仍有不少受佛教思想影响，可以说佛教思想一直是这一地区文学创作的指导思想之一。它不仅影响了许多作家创作的主题取向，还影响到文化的各个领域和层面，比如：教育、影视艺术等。这些佛教文学作品一直指导着人们，使人们拥有平和、理性，可以坦然面对任何生活变故的良好心态，为整个社会秩序的稳定奠定良好的基础。

第六节　佛教艺术的本土化研究——以泰国还愿板为例

还愿板是一种佛教雕塑艺术，泰语称作"พระเครื่อง"，指通过一定模具压制而成的小型宗教艺术品。为区别现代还愿板与考古发现的还愿板文物，泰国学界也将曼谷王朝前制作的还愿板称为"พระพิมพ์"。这两者间的区别主要体现在表现内容、制作工艺和宗教意义上。现代还愿板的表现内容十分丰富，有佛像、佛塔、菩萨像、护法神像、国王像、高僧像等。而早期还愿板一般不会脱离以佛陀、佛塔、菩萨及

1　该译文为笔者翻译。

天神为主的范畴。现代还愿板除作为善业功德法门外，还被视作具有趋吉避凶神力的护身符。同时，借助现代技术制作而成的还愿板，材质更为多样，工艺流程更为方便快捷，还愿板本身也愈加精致细腻。[1]

　　早期还愿板从制作方法上看，主要分为风干晾制和焙烧制；从材质上看，可分为金属质和泥土质；表现的内容有佛像、佛塔、菩萨像和护法神像。其典型的制作流程一般是，先镌刻一件与将要制作的还愿板完全一样，模制工艺中称为"雕母"的原型镌刻品。再用此雕母翻砂制作出一件或若干件与其凹凸完全相反，可用来直接压制还愿板的模具。然后就可以用此模具制作还愿板了。在曼谷的国家博物馆中展示有一个金属质的还愿板雕母，雕母的正面是佛陀像和菩萨像，背面则是不规则的凸起，在凸起的尾端系有一根绳索，便于携带和操作。学界普遍认为，泰国的还愿板与藏传佛教的"擦擦"（tsha tsha）同源。[2]而关于还愿板或"擦擦"的起源和历史，都由于缺乏翔实的文字记载和考古发现，而模糊不清。意大利著名学者图齐在《梵天佛地》第一卷中写道："我认为擦擦一词的藏文形式更可能还原为俗语 sacchaya、sacchaha，即梵文的 satchaya。它的原意是完美的形象或复制，即一个形象与另一个相似，所以相当于形容词化的'等同'……该词对应于赛代斯于暹罗所见并说明的 brah bimb'圣像'。"[3]这里赛代斯所说的 brah bimb 指的就是早期还愿板"พระพิมพ์"，而且"พระพิมพ์"中的"พิมพ์"除了有模型的意思外，也有复制的意思。[4]

　　这种小型佛教造像艺术品最初大抵都是作为圣地巡礼的纪念品，为唤起信徒对圣地、佛陀以及佛法的虔诚而出现的。此后，它也被信徒认为是具有功德善业和加持力的圣物。随着佛教造像善业思想的发展和传播，有佛陀像或是菩萨像内容的还愿板逐渐被信徒视为礼敬佛陀和修行佛法，最方便和最普及的一种善业法门，进而演变成为修行、修功德、弘法等不可少的部分。[5]随着佛教自印度向其他地区传播，还愿板也被往来的商人、弘法或求法的僧人带到了亚洲的各个地区和国家。泰国位于东南亚中部，交通便利往来频繁，深受来自印度及邻近地区的多元宗教思想及艺术风格影响。因此，泰国境内出土有数量繁多、种类丰富、特

1　ศรีศักร วัลลิโภดม, พระเครื่องในเมืองสยาม, กรุงเทพฯ: สำนักพิมพ์มติชน,พ.ศ. 2537,น.13.

2　Pattaratorn Chirapravati, *Votive Tablets In Thailand: Origin, Styles, and Uses*, Oxford: Oxford University Press, 1998, p. 1.

3　〔意〕图齐著，魏中正、萨尔吉主编：《梵天佛地》（第一卷），上海：上海古籍出版社，2009 年，第 33 页。

4　释义参考《泰国皇家学术院 佛历 2542 年版大词典》。

5　George Coedès, "Tablettes votives bouddhique du Siam"（暹罗还愿板）, Etudes Asiatiques, I, Paris: G. Van Oest, 1925. 泰语版 ตำนานพระพิมพ์《还愿板纪事》，丹隆拉查努帕亲王编译，曼谷：法昌出版社（โรงพิมพ์รุ่งเรืองธรรม），1970 年，第 3 页。

色鲜明的各式还愿板。

（一）6—12 世纪泰国还愿板的风格

泰国境内现存年代最为久远的还愿板出土于南部地区的甲米府。[1]这些还愿板（最晚公元 6 世纪左右）大多发现于海岸附近的石灰岩洞穴中，材质多为黏土，有风干晾制的，也有焙烧制的。[2]从还愿板的出土地点、外形样式来看，这些还愿板极有可能是由印度商人或法师从印度带来，或由他们用现成模具在当地制作而成。[3]除还愿板外，同时出土的还有小佛塔。这与早期印度流行小像与小佛塔等圣地纪念品的现象相呼应。由于这些还愿板数量有限、年代久远且多为粘土质，因此完好度欠佳，难以细致地观察分析其艺术特征。故而，在考察这类还愿板时，常借鉴参考同时期或相近时期的佛像造像特征。如，在湄南河流域的佛统府遗址及其以西的北碧河上的蓬德遗址，发现有一些大型建筑物的墙基及一些笈多和后笈多风格的佛像雕塑，以及一尊被认为属于阿玛拉瓦蒂（Amaravati）风格的小铜佛。[4]它们的年代被推断为稍晚于公元 3 世纪或 4 世纪。还有，在呵叻地区发现的一尊受笈多风格影响的小铜像，其年代可上溯到公元 4 世纪。[5]从这些佛像雕刻的风格推测，泰国早期还愿板的艺术特征大抵也是以阿玛拉瓦蒂笈多艺术风格为主。

堕罗钵底的佛教艺术被认为是泰国佛教艺术的滥觞。[6]受其风格影响的还愿板也被称为"佛统式还愿板"，原因是这类还愿板的出土地集中在佛统府及周边地区，艺术风格与佛统式佛像十分相似。[7]一般来说，堕罗钵底的佛教艺术可大致分为初期（约 6 世纪）、黄金时期（约 7—8 世纪）以及晚期（约 9 世纪后）三个阶段。[8]不同阶段的还愿板艺术特征也各有差异。7—8 世纪是堕罗钵底发展的黄金时期，宽松的外部环境以及便利的交通往来都极大地促进了当地文化艺术的发展。在佛教艺术方面，由于孟人将本地因素融入造像艺术之中，从而极大地促进了这一艺术在本地区的传播，还愿板正是其中一。这一时期的还愿板多为泥质，样式以矩形、椭圆形以及矩

1　Pattaratorn Chirapravati, *Votive Tablets In Thailand: Origin, Styles, and Uses*, Oxford: Oxford University Press, 1998, p. 9.

2　ศรีศักร วัลลิโภดม, พระเครื่องในเมืองสยาม, กรุงเทพฯ: สำนักพิมพ์มติชน,พ.ศ. 2537, น. 15.

3　จิตร บัวบุศย์,ประวัติย่อพระพิมพ์ในประเทศไทย, น. 73.

4　阿玛拉瓦提风格，又叫阿摩罗伐蒂艺术流派，在印度的极盛时期是公元 2—4 世纪。一般身穿褶法衣的佛陀立像就属于这一流派，其特征为衣物厚重、襞褶纹路优美流畅、头顶肉髻平缓但颗粒较大。

5　〔法〕G. 赛代斯：《东南亚的印度化国家》，蔡华等译，北京：商务印书馆，2008 年，第 35—40 页。

6　Dhida Saraya, Dvaravati, *The Initial Phase of Siam's History*, Bangkok: Muang Boran Pub. House, 1991, p. 4.

7　Georges Coedès, "Tablettes votives bouddhiques du Siam"，泰语版本 ตำนานพระพิมพ์，第 6 页。

8　严智宏：《南传佛教在东南亚的先驱：泰国堕罗钵底时期的雕塑》，《台湾东南亚学刊》2005 年第 2 卷第 1 期，第 12 页。

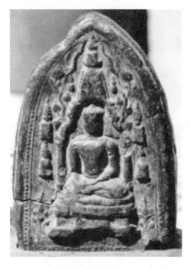
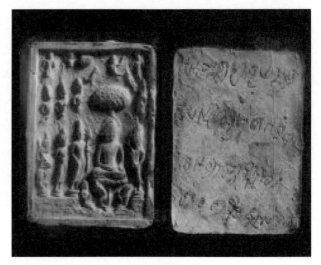

图 67　堕罗钵底时期觉悟像还愿　图 68　堕罗钵底时期传法像还愿板
板，佛统府出土

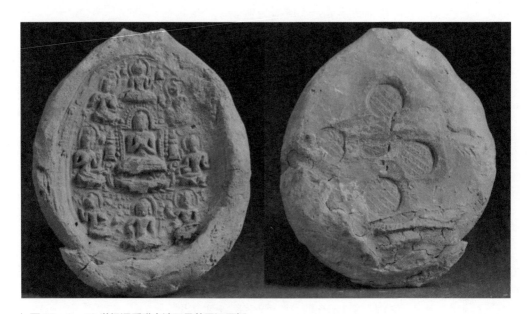

图 69　9—10 世纪泥质毗卢遮那曼荼罗还愿板

形底拱形顶三种为主。其中，矩形这一样式被认为是孟人原创，出现于 7 世纪前后。矩形底拱形顶的样式（见图 67）则被认为与室利佛逝时期还愿板相似，大概在 8 世纪初出现。椭圆形的还愿板则主要受印度波罗王朝和缅甸蒲甘王朝风格影响，出现时间较晚，大概是 10 世纪。[1] 这一时期还愿板的制作方式多为压模制，体积相对较大，规格从 4 厘米 ×6 厘米到 11 厘米 ×14 厘米不一。通常，在还愿板上会压印有用梵文或巴利文写作的法身偈（见图 68），即诸法缘生缘灭的思想，也是原始佛教教义的基石。[2] 雕刻印制法身偈不仅具有礼敬供养等功德，还是法身常在思想的体现。[3] 因此，还愿板多出土于佛教遗迹及其周边地区，被认为是积累功德以及修行的善业法门。除压印法身偈外，还愿板的背面多为平面，偶有凹槽，有时可能还会留有制作者的手印（见图 69）。[4] 由于年代久远，遗址的毁坏情况往往较为严重，因此难以准确判断还愿板最初的保存方式和贮藏地点。[5] 这一时期还愿板主要表现上座部佛教思想，多以佛陀像为刻画内容。

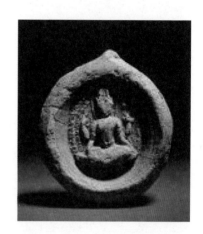

图 70　10 世纪泥质四臂观世音菩萨像还愿板

室利佛逝的还愿板又被当地人称作 "phrapitam"（พระผีทำ，tablets made by spirit）意指精灵制作的佛像。[6] 室利佛逝时期泰南的还愿板大多出土于海岸线附近陡峭的石灰岩洞穴之中，如东岸的博他仑府、北大年府、洛坤府、也拉府，以及西岸的董里府、甲米府、沙敦府。[7] 这一时期的还愿板种类丰富，样式各异。根据制作时选用粘土质地的不同、掺入物质的不同（骨灰、贝壳等），以及制作工艺的差别，还愿板的颜色也会有所区别。一般来说，这一时

1　Pattaratorn Chirapravati, *Votive Tablets In Thailand: Origin, Styles, and Uses*, Oxford: Oxford University Press, 1998, p. 16.

2　巴利律为：Ye dharma hetuppabhava tesam hetum tathagato aha, tesan ca nirodho, evamvadi maha - samano. 诸经典所译不同，初分说经卷下译为："若法因缘生，法亦因缘灭；是生灭因缘，佛大沙门说。"有部毗奈耶出家事卷二译为："诸法从缘起，如来说是因；彼法因缘尽，是大沙门说。"大智度论卷十一译为："诸法因缘生，是法说因缘；是法因缘尽，大师如是说。"

3　湛如：《净法与佛塔——印度早期佛教史研究》，北京：中华书局，2006 年，第 299 页。

4　有推测认为，这些凹槽可能用于存放写有偈佗的小纸条或布条等。

5　เกริกเกียรติ ไพบูลย์ศิลปะ, กำเนิดและวิวัฒนาการของพระเครื่องในสังคมไทย ตั้งแต่สมัยก่อนกรุงศรีอยุธยาถึงปัจจุบัน, วิทยานิพนธ์มหาบัณฑิต คณะรัฐศาสตร์ มหาวิทยาลัยธรรมศาสตร์, พ.ศ.2549, น. 30-33.

6　ตรียัมปวาย, ปริอรรถาธิบายแห่งพระเครื่องฯ กรุงเทพมหานคร:โรงพิมพ์ไทยเกษม, พ.ศ. 2521, น. 45.

7　สุรสสวัสดิ์ สุขสวัสดิ์, การศึกษาพระพิมพ์ภา, คูใต้ของประเทศไทย, วิทยานิพนธ์มหาบัณฑิต คณะศิลปศาสตร์ มหาวิทยาลัยศิลปากร, พ.ศ. 2528, น. 7.

图 71　9—10 世纪泥质十二臂准提菩萨像还愿板

期的还愿板主要有风干晾制和焙烧制两种，以前者居多。其中，焙烧制的还愿板通常为红色，风干晾制的还愿板则颜色偏浅，多为黄色、米色或奶白色。外形样式方面，主要有五类，分别是矩形、矩形底拱形顶、椭圆形、泪滴形和圆形。还愿板的体积都较为厚重，平均厚度约为 6—10 厘米，因此压印痕迹普遍深而清晰。由此推测，制作的模具可能是质地坚硬的石头或金属。还愿板背面一般会有用梵文刻写的法身偈。由于室利佛逝的宗教信仰倾向于金刚乘密教，同时又受到婆罗门教的各种崇拜在内的诸说影响。[1] 因此，这一阶段出土的还愿板以表现大乘佛教或密教内容居多，尤喜以菩萨像为刻画内容。

以观世音菩萨像还愿板为例，还愿板中的观世音菩萨常以多臂形式出现，分别有四臂、六臂以及十二臂。这些手臂上一般都会持有相应的法器，如念珠、莲花、经卷、宝瓶等。如四臂观世音菩萨像还愿板（见图 70）所示，菩萨结金刚跏趺坐于莲台之上，右下手施与愿印（varadamudra），右上手则捏着念珠；左下手拈一朵盛开的莲花，左上手持经卷。在菩萨的右侧印有一尊佛塔，左侧图形已模糊不可辨认。在右侧佛塔的底部有用印度北部那格利（Nagari）[2] 体字母写成的法身偈。从菩萨的姿态以及繁复的珠宝装饰来看，这一还愿板与 9 世纪那兰陀寺的雕像风格十分相似。十二臂准提菩萨像还愿板（见图 71）中的十二臂准提菩萨（Cundhi Bodhisattva），被认为是三世诸佛之母，也是大乘中感应甚强、对崇敬者至为关怀的大菩萨。[3] 从还愿板中菩萨的姿态、手持的法器，以及背面的法身偈来看，可以大致推测此还愿板为 9—10 世纪期间的作品。[4] 整体而言，泰南地区还愿板中的菩萨像保持了后笈多和波罗的典型风格：宽肩细腰，收臀；身躯纤细修长、挺然秀丽；高大的发髻冠，身着带褶长裙；双臂雕饰臂钏、手印、持物、跣足。同时也出现了一些变化，如与印度传统常用的婀娜多姿的三道弯式相对，立势像菩萨常为挺然直立，呈现如树干一

1　〔法〕G. 赛代斯：《东南亚的印度化国家》，蔡华等译，北京：商务印书馆，2008 年，第 168 页。

2　那格利（Nagari）字体产生于 7 世纪中印度，被认为是后期天城体字母的基础。

3　准提菩萨介绍，参见维基百科 http://zh.wikipedia.org/wiki/ 准提菩萨，最后访问时间 2011-5-16。

4　สุรสสวัสดิ์ สุขสวัสดิ์, การศึกษาพระพิมพ์ภาคใต้ของประเทศไทย, วิทยานิพนธ์มหาบัณฑิต คณะศิลปศาสตร์ มหาวิทยาลัยศิลปากร, พ.ศ.2528, น. 5-20.

样坚硬有力的姿势。

　　泰国现有的罗斛风格还愿板主要出土于中部平原地区，尤其以华富里府和阿瑜陀耶府出土最多。此外，东北高原地区也有少量发现。高棉时期的还愿板质地以泥土和金属为主，其中金属多指青铜、铅、银以及锡铅合金等。泥质还愿板的制作时间要稍早一些，大概是 10—11 世纪。而金属质还愿板则多为晚期作品，大概在 12—13 世纪之间。由于金属材质相对稀有且制作工艺复杂，泥质还愿板在数量和类型上要更为丰富一些。还愿板的颜色从浅棕到黑，大小规格从 3.5 厘米 ×1.4 厘米到 18 厘米 ×10 厘米不一，典型形状是矩形底加拱形顶。与室利佛逝时期还愿板多出土于石窟不同，高棉时期的还愿板多贮藏在佛塔内或被固定在佛塔的塔身上。比如，华富里和阿瑜陀耶出土的还愿板都被发现于佛塔内。高棉时期的还愿板在外形样式和内容上较为统一，往往能在不同地区的佛塔内发现风格样式极为相似或完全相同的还愿板。[1]

　　吴哥寺风格时期，"那伽佛像"、观世音菩萨和般若菩萨（Prajnaparamita）随侍两旁的"一佛二菩萨"像是还愿板中最为常见的刻画内容（见图 72）。这一造型为罗斛风格所独有，分布范围仅限于吴哥的统治疆域，在印度或其他佛教国家还未曾见到过。[2] 吴哥王朝初期，这一造型中随侍于佛陀两侧的分别是观世音菩萨和弥勒菩萨。到 12 世纪末，则逐渐演变为般若菩萨和观世音菩萨。这一变化体现了王朝晚期受密教造像艺术的影响。般若菩萨象征着般若智慧，在显教的地位非常重要，但其造像却非常少见，它是早期显教密教化的本尊。般若智慧与菩提心结合，可得佛果，这也是这一造型的意义所在。在阇耶跋摩七世

图72　12世纪泥质"一佛二菩萨"像还愿板

1　สรพล โศภิตกุล. "ตำนานหนังสือพระเครื่องจากอดีตจนถึงปัจจุบัน", ศิลปวัฒนธรรม ปีที่ 15 ฉบับที่ 3 มกรคม พ.ศ. 2539, น. 13.

2　虽然在其他地区也有"一佛二菩萨"的造像，但具体表现不同，如在中国发现的这类造像中的"二菩萨"多为观世音菩萨和文殊菩萨，且佛陀也没有坐于那伽之上。

统治的前二十年，这种"一佛二菩萨"造型得到了极大的推崇和广泛的崇拜，几乎遍布王国的每个角落。如，在阿瑜陀耶府、华富里府、素叻府、洛坤府等地都发现有这一造型的还愿板，有的为泥质，有的为金属质，平均高度为 5 厘米，宽度为 7.5 厘米。[1] 其中以青铜制还愿板的完好度最佳，能够清晰地分辨佛陀像和菩萨像的线条，以及一些细节的装饰。这种还愿板的外形规格不同于一般的矩形或是圆形，而是模仿高棉石宫的建筑外形，因而特色鲜明。

典型的"一佛二菩萨"式的还愿板，坐于中央的释迦牟尼手施禅定印，双腿交叠结金刚跏趺坐。在释迦牟尼的后上方有一个如伞盖般的屏障，由那伽七个小头颈部的蹼状物延展开而构成。位于释迦牟尼正上方的头直视向前，其余六个头微侧呈由两边向中间围拢状。佛陀身下的"宝座"则由那伽圈盘起身体组成。随侍在释迦牟尼身侧的观世音菩萨手持法器站立，他的四只手从左到右从上到下分别持有经卷、净瓶、念珠以及莲花。另一侧的般若菩萨也同样持莲花、经卷等法器站立。

除"一佛二菩萨"的造型外，这一时期的还愿板还有另一种较为常见的样式，即"三佛像"造型。"三佛像"还愿板（见图 73），顾名思义指的是印制有三尊佛像的还愿板，

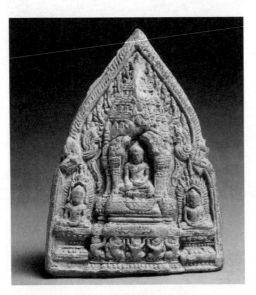

就现存的这一样式的还愿板来看，这三尊佛像或坐或立，通常中间的佛陀手施触地印，两旁的佛陀则施禅定印。据推测，这三尊佛像从左至右依次代表着过去佛、现在佛以及未来佛，佛像的两侧通常装饰有菩提树枝叶。[2] 与"一佛二菩萨"造型的还愿板一样，"三佛像"还愿板的外形也多为仿高棉石宫建筑的样式。

图 73 12 世纪泥质"三佛像"还愿板

（二）13—18 世纪泰国还愿板的艺术风格

随着 13 世纪高棉帝国的日薄西山，湄南河流域开始出现了由泰族人建立的独立王国。关于泰族的起源，学界尚未

1　สรพล โกฏิตกุล. "ตำนานหนังสือพระเครื่องจากอดีตจนถึงปัจจุบัน", ศิลปวัฒนธรรม ปีที่ 15 ฉบับที่ 3 มกรคม พ.ศ. 2539, น. 15-19.

2　Pattaratorn Chirapravati, *Votive Tablets In Thailand: Origin, Styles, and Uses*, Oxford: Oxford University Press, 1998, p. 45.

形成定论，但在东南亚的历史记载中，泰族人最早出现于 11 世纪占文碑铭的俘虏名单中。这些由泰族人建立起的王国奠定了现代泰国的立国基础，尤其是素可泰王朝。在素可泰王朝期间形成的语言、宗教、制度等都直接为后世所继承。而兰甘亨大帝从锡兰引入的巴利语上座部佛教的举措，更是奠定了日后泰国作为南传上座部佛教重镇的地位。宗教信仰的变革为泰国的宗教艺术注入了新的内容和风格。

素可泰时期的还愿板普遍比之前的更加小而薄。这一时期还愿板的主要制作材质也是泥土和金属。泥质还愿板多由粗糙的黏土和带有吉祥幸运色彩的干莎草混制而成，颜色由浅棕至深红各不相同。金属质还愿板则根据铸造时所选用具体材质颜色各异，或是由浅灰逐渐加深至黑色，或是由浅土黄加深到橘色。无论是泥质还愿板还是金属质还愿板，大多被保存在土质或陶质的容器中，往往还伴随其他的宗教物品，如舍利、法器等。然后，再将装有还愿板等物品的容器安放于佛塔内或塔底的洞穴中[1]。如，素可泰古城中的玛哈塔阁寺（Wat Mahathatu）、帕塔库寺（Wat Phra Takuan）、昌隆寺等大型寺庙的佛塔塔底都出土有还愿板。其中，从玛哈塔阁寺的佛塔就出土了至少 15 种大小不一、样式各异的还愿板。除素可泰古城外，邻近地区如彭世洛府和甘烹碧府等也有还愿板出土。例如，彭世洛府的娘帕亚寺（Wat Nang Phya）、帕普塔钦那拉寺（Wat Phra Buthachinarat）、玛哈塔阁寺和朱拉玛尼寺（Wat Chulamani）等。

素可泰时期还愿板以立姿像和走姿像的佛陀像还愿板为主。呈站立姿态的佛陀像主要有两种样式：其一是佛陀一手或双手施无畏印站立，身着通肩袈裟、体态匀长、轻薄贴体，带有鲜明的笈多秣菟风格及萨拉那特风格。也有极少数还愿板中的佛陀装饰有镶嵌有珠宝的腰带，流露出高棉雕塑的遗韵。其二是佛陀双手轻垂于身体两侧，象征着从忉利天讲法后重返人间的佛陀，身体及衣着特征与施无畏印站立的佛陀像类似。而呈行走姿态的佛陀像，其样式特征是：双肩通阔、左手施无畏印、右踵轻抬膝盖微曲，右臂轻垂身侧仿若大象柔软的鼻子，偏袒右肩，袈裟轻薄贴体。走姿像还愿板在素可泰时期十分受欢迎，以甘烹碧的考古发掘来看，当地出土的同时期还愿板有 70% 以上是走姿像还愿板。[2]

1　George Coedès，"Tablettes votives bouddhique du Siam"（暹罗还愿板），Etudes Asiatiques，Ⅰ，Paris: G. Van Oest, 1925. 泰语版 ตำนานพระพิมพ์《还愿板纪事》，丹隆拉查努帕亲王编译，曼谷：法昌出版社（โรงพิมพ์รุ่งเรืองธรรม），1970 年，第 23—24 页。

2　จิตร บัวบุศย์, ประวัติย่อพระพิมพ์ในประเทศไทย, กรุงเทพมหานคร: โรงพิมพ์อำพลวิทยา, พ.ศ. 2514, น. 130-131.

从素可泰古城内外各寺庙出土发掘出的还愿板，虽然地点各异，但样式质地都极为相似，有的甚至完全一样。据相关文献记载，素可泰时期只有出家的僧人才有资格制作还愿板，制成的还愿板在经过一系列仪式后一般都会被安放在佛塔内。因此，学界推测，这些样式相似或相同的还愿板，应该是外出云游挂单的僧人用自己随身携带的雕母所制作出来的，用以修行和做功德。又或者是某些德高望重的僧人，受其他寺院邀请而制作的。[1] 所以，才会在不同寺庙的佛塔中发现样式、风格和铸造时间都十分相近的各类还愿板。同时也显示了还愿板在这一时期的重要功用——积累功德或修行的善业法门。

公元 1296 年，在推翻了孟人政权——哈里奔猜王国后，孟莱王带领泰人在泰北建立起以清迈城为中心的泰人政权——兰那国，开启了泰北地区的泰族统治时代。兰那政权持续了约六个世纪，期间曾多次遭受来自西面缅甸和南面素可泰、阿瑜陀耶等国的侵犯，最终在 1789 年被曼谷王朝吞并。从此，泰国南北统一，确立了今天泰国版图的雏形。泰北兰那国的艺术风格在学界被称为"清盛风格"，主要是因为清盛地区出土了大量兰那时期的文物。[2] 不过，也有人认为兰那国的政治文化中心都在清迈，称"清迈风格"更合适。[3] 为避免争议，本书统一使用兰那时期文物或艺术品。

现存兰那时期的还愿板大多是金属质，有铅质的、青铜质的以及锡铅合金质的。从还愿板的出土地点来看，这类还愿板不仅被贮藏在佛塔里，也常常被埋藏于寺院地下。因为这个缘故，直到今天泰国北部仍有部分佛寺不允许女子踏入其内，以避免寺院的神圣性被玷污而招致不祥和灾祸。大部分兰那时期的还愿板都被放置在有保护作用的容器中，只有少数还愿板被直接埋入地下，所以还愿板保存较为完好。除清迈古城外，央宫冈（Wiang Kum Kam）古城和央塔槛（Wiang Tha Kan）等古城内外的考古遗迹也发现有大量兰那时期的还愿板。如，在现今还愿板收藏界极受欢迎的"帕康庞哈莱"（Phra Kamphang Haroi）还愿板，就最早发现于央宫冈古城。"哈莱"（ห้าร้อย Haroi）一词在泰语中意为五百，意指这种还愿板有五百尊佛陀。当然，在实际的还愿板制作中并不真的严格遵守五百这个数量要求，制作者会视具体还愿板的大小规格来确定佛陀的数量。一般来说，这类还愿板相较普通还愿板而言体积要更大一些，多用泥土制作。还愿板底部常为矩形，矩形下方常刻有法身偈。还愿

1　เกริกเกียรติ ไพบูลย์ศิลปะ, กำเนิดและวิวัฒนาการของพระเครื่องในสังคมไทย ตั้งแต่สมัยก่อนกรุงศรีอยุธยาถึงปัจจุบัน, น. 32.

2　จิตร บัวบุศย์, ประวัติย่อพระพิมพ์ในประเทศไทย, กรุงเทพมหานคร: โรงพิมพ์อำพลวิทยา, พ.ศ. 2514, น. 133.

3　Pattaratorn Chirapravati, *Votive Tablets In Thailand: Origin, Styles, and Uses*, Oxford: Oxford University Press, 1998, p. 59.

板以手施触地印结金刚跏趺坐的佛像为主要内容，这些佛陀坐像依次排开连接成行。据法身偈文字及佛像风格推断，这种还愿板受从蒲甘传来的佛教思想影响颇深，仅见于泰北地区，也成为兰那时期还愿板的特色之一。[1]

阿瑜陀耶王朝是继素可泰之后另一个由泰人建立起的独立政权，前后共持续了417年。阿瑜陀耶的开国之君乌通王于公元1350年建都阿瑜陀耶，此后该城一直都是阿瑜陀耶王朝的京畿所在。直到1767年，缅军攻破阿瑜陀耶城，才正式宣告王朝的终结。[2]历史上，阿瑜陀耶也是东南亚地区的强国之一。如果说素可泰时期，泰人在宗教、政治和艺术等方面都表现出与高棉文明的显著区别，那么阿瑜陀耶则恰恰相反。建国伊始，阿瑜陀耶就借用了高棉的政治组织形式、宗教思想、字体和大量的词汇。乌通王及其后来的统治者都采取了融素可泰及高棉特色于一体的政治和宗教体系。在此体系下，阿瑜陀耶的艺术家们从高棉和素可泰的艺术遗产中汲取营养，并运用自己的天赋对高棉艺术进行改造，从而创造出独具特色的阿瑜陀耶艺术风格。

阿瑜陀耶时期的还愿板多以泥土、木头、青铜或其他合金制成，其中青铜制的还愿板较为名贵，保存的状态也最为完好。这一时期还愿板的规格偏小，平均长度只有10厘米，外形与素可泰的圆形、矩形或矩形底加拱形顶不同，而是吸收了高棉元素，采用模仿建筑物外形，或是模仿身体轮廓外形的样式。此外，在具体制作工艺上这一时期还愿板也更为精细。以泥质的还愿板为例，还愿板在晾晒风干后还要再上好几层颜色。一般是先涂一层红色，再上一层黑漆，最后再裹上一层金箔。此外，在上色前的制作中还会加入一些带有吉祥幸运意味的物品，如干花、经卷等。在还愿板的背面有时还会留有晾晒时用的棕榈叶的脉络痕迹。[3]

在阿瑜陀耶时期的还愿板中，最负盛名的要数被称作"乌通"或"素攀"的还愿板。这类还愿板有着明显的素可泰和高棉混合风格，喜以佛陀坐姿像和立姿像为表现内容。坐姿和立姿的佛陀像是阿瑜陀耶时期最受欢迎的两类还愿板样式。坐姿像还愿板中佛陀手施触地印结金刚跏趺坐，象征了静坐悟道的释迦牟尼。立姿佛像一般是双手施无畏印站立的释迦牟尼全身像。虽然，以坐像和立像为刻画内容的还愿板早在素可泰王朝就已经出现，但阿瑜陀耶时期这两类还愿板亦有其独特之处，主要体现在讲究身体的对称平衡、佩戴饰品繁复精美以及脸部线条和衣物的褶皱更为细腻

1　Pattaratorn Chirapravati, *Votive Tablets In Thailand: Origin, Styles, and Uses*, Oxford: Oxford University Press, 1998, p. 60.

2　段立生：《泰国文化艺术史》，北京：商务印书馆，2005年，第201页。

3　เกริกเกียรติ ไพบูลย์ศิลปะ, กำเนิดและวิวัฒนาการของพระเครื่องในสังคมไทย ตั้งแต่สมัยก่อนกรุงศรีอยุธยาถึงปัจจุบัน,น. 67-69.

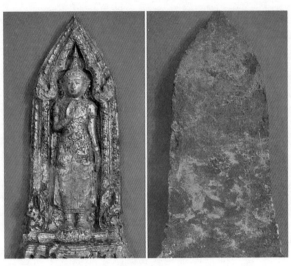

图 74　17 世纪末立姿佛像还愿板

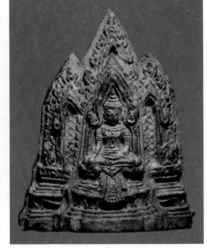

图 75　17 世纪晚期坐姿佛像还愿板

等方面。还愿板中佛陀头顶宝冠装饰华丽，镶嵌有各色珍宝；衣物褶皱线条细致流畅；腕臂皆有精美饰品（见图 74、75）。这种给佛陀增添珍宝饰品的举措，被认为是为了彰显释迦牟尼作为转轮圣王的另一层身份。这样的表现方式无论在以上座部佛教为主的素可泰王朝或是诸说混合的高棉时期都不曾出现过。不过，在具体佛陀面容的刻画上，阿瑜陀耶时期的还愿板严格遵守佛教相关造像仪轨的规定。如，椭圆形脸、双唇微抿、眼帘低垂、肉髻卷曲突出、头顶中央有隆起装饰有火焰状光芒、身着袒右肩的袈裟等。[1]

与素可泰风格中单以佛陀像为表现不同，阿瑜陀耶时期的还愿板加入了一些诸如 "那伽佛像" 这种在堕罗钵底时期中常见的元素。除上述的单尊佛像还愿板外，阿瑜陀耶也出现过完全仿制罗斛风格样式的还愿板，如典型的 "一佛二菩萨" 式还愿板，或三佛像（过去佛、现在佛、未来佛）还愿板。

和素可泰一样，阿瑜陀耶的还愿板也多被贮藏在佛塔地宫或佛像内，几乎所有阿瑜陀耶的寺庙，无论是保存完整还是被毁坏，都有还愿板出土且数量不少。这一现象应该与阿瑜陀耶佛教兴盛的社会状况有关。而且资料记载显示，阿瑜陀耶时期，

1　Pattaratorn Chirapravati, *Votive Tablets In Thailand: Origin, Styles, and Uses*, Oxford: Oxford University Press, 1998, pp. 61—65.

有条件的信徒都喜欢铸造与自身年龄数量相当的还愿板，并将其供献给寺庙以为自己求福积德。[1]

（三）泰国还愿板的艺术流变

任何一种宗教艺术传播的形式和特点都是不同的。即使同一种宗教艺术在同一地区的不同历史时期、不同社会关系背景的作用下，所表现出的特征也不尽相同。还愿板在泰国的传播是一个文化交流的过程，这种文化交流，绝非单向的文化移植，而是一个文化综合创新的过程。从公元6世纪到18世纪曼谷王朝初建，还愿板的传播走过了1200多年的历史。在这一漫长的文化交流过程中，还愿板从形制样式、表现内容、艺术风格以及思想内涵等多方面都出现了变革和创新。而这些创新往往都与泰国地区佛教信仰的传播，以及主体民族的更迭密切相关。

还愿板是随佛教思想的传入而出现的。佛教在泰国地区的传播首站是中南部的孟人聚居地。这一时期的还愿板主要由来自印度商人或法师带来，传播的范围不广。直到堕罗钵底时期，还愿板才真正得以传播开来。堕罗钵底的还愿板主要以上座部佛教思想为指导，多表现佛传故事，最显著的本土特征是佛陀面貌的孟人化。此外，这一时期还愿板出土的地点多分布在泰国的中南部地区。后期，类似风格的还愿板还随孟人迁徙传播到了北部的南奔地区。

在上座部佛教传入之后，大乘佛教和密教也相继进入泰国，主要从南面的室利佛逝以及东面的吴哥进入。由室利佛逝进入的大乘佛教及密教，主要影响了泰南地区的还愿板艺术。而由吴哥进入的一支则造就了东部邻近地区的罗斛风格式还愿板。无论是受室利佛逝还是吴哥佛教思想影响的还愿板，都表现出不少相似的特征，如刻画内容不再受佛传故事限制，出现了大量的菩萨和金刚形象，雕饰更为繁复精美，外形更为多样等。而且，还愿板的功用也得到拓展。不过，两者也存在相异之处，泰南还愿板的外形以泪滴形见多，一般贮藏于石窟之中；而罗斛风格的还愿板外形复杂，常模仿石宫建筑样式，且多藏于塔底或塔内。总体而言，罗斛风格的还愿板有着许多体现高棉文化的细节，而泰南还愿板则保留了更多的印度波罗风格。

自锡兰上座部佛教进入泰国后，还愿板的发展出现了重大转折。形象上，此后的还愿板都只刻画佛陀单体像，甚至连佛塔和菩提枝叶等象征物都极少出现，而且

1　อัชรา มั่นคง, การศึกษาเจตคติและความสนใจพระเครื่องในฐานะเป็นสื่อของชาวกรุงเทพมหานคร, วิทยานิพนธ์มหาบัณฑิต คณะนิเทศศาสตร์ มหาวิทยาลัยสยาม, 2536, น.11.

对佛像造像也有了程式化的规定。内容上，后期还愿板的表现主题大都围绕佛传故事展开。因此，13世纪以来的还愿板都只能从佛陀的形态、配饰以及还愿板的外形样式等方面，大致辨别出其可能的制作年代。

从历时性与共时性的双重维度来考察，会发现还愿板在泰国的传播演变是一个动态的、逐步本土化的过程。从历时性维度来看，还愿板总能随着本土宗教信仰和主流文化的变化而及时进行调适。而从共时性维度来看，这种调适往往都是在具体的宗教、政治以及文化等因素的共同作用下完成的。这个动态的本土化过程能够顺利进行，是与泰国地区佛教发展所体现出的特点密不可分的。正是具备了部派思想融合以及外来文化与本土多元文化互动的特点，才使得还愿板作为一种外来的宗教艺术，能够始终保持与本土文化的和谐共处。

第七节　东南亚佛教艺术的特点

印度的佛教艺术，海路经过锡兰，陆路经过印度北部、缅甸西北部等地区，走过了一条保留与演变之路。在这个演变过程中，印度的风格逐渐淡去，东南亚本土的特征逐渐明显，表现世俗生活的内容进一步融入东南亚佛教艺术的创作中。实际上，这些变化也同时体现出佛教南传并逐渐为东南亚文化接受，并体现了人们内在的信仰需求。佛教艺术不是纯粹的艺术创作，其宗教价值始终是第一位的。虽然在佛教艺术中不断加入世俗化的元素，表面上是反映生活，但其本质不是装饰与娱乐，而是对世俗的超越。在缅甸、泰国的塔寺中出现了众多精美的壁画。壁画上大量的人物、景观等都与日常所见不同，意在引导众生超越烦恼，是以宗教世界观指导艺术创作的体现。

（一）造型艺术

无论风格、表现方式和艺术手法如何变化，东南亚任何一个国家的佛教徒都希望能够塑造出与佛陀最为接近的佛像。因此，最初总是尽可能遵循佛教源头传来的风格来塑造佛像；在没有条件遵循的时候就根据当地传统来造像，这是佛像体现出不同风格和地域特色的主要原因。

东南亚地区至今仍未发现类似于大乘佛教《造像量度经》一类的造像比例和尺寸的经典，但是从造像风格的传承上可以判断出：在东南亚地区，对于佛像的比例尺寸应该有一定比较成型的规定和完整的体系，它可能只是口头流传于从事佛像造

像的能工巧匠的历代传承之间，并未见诸纸面，这与东南亚乃至南亚口头传承文化的传统是相符的。在用语言规定的量度与具体视觉呈现之间存在着一定的创造空间，可用来表现佛像的不同细节和特色。在这个创造空间中，人们将自身文化中对美的种种期待赋予佛像，由此诞生出多姿多彩的东南亚各地区佛像艺术群。一旦发生战争，信仰佛教的帝王们一定要从战败国掳掠能工巧匠回国，而战败国的佛教造像就会一蹶不振，如同阿瑜陀耶，哪怕后来国力恢复，又出现了高大豪华的佛像，但是却缺乏内在解脱的神韵，这说明了造像传统工艺的中断。佛教造像应遵循一定的法度，符合佛教造像美学的佛像让人心欢喜、宁静。

无论佛像的外形如何改变，好的佛像作品，其主旨总不离两个原则，一是庄严慈悲，一是宁静智慧。庄严慈悲代表其威德仪表，使人一望而生敬仰之心，令信者产生依怙之心。宁静智慧代表佛陀自己已经平息了一切烦恼，超越了世间的苦厄，内心安住在寂静的涅槃之中。佛像之所以不同于一般凡人的造型，便在于其内在的解脱的精神气质。无论姿势如何演变，其表情总是面含喜悦，唇角微笑，这也是东南亚古典造像艺术不同于现代艺术的地方，是其情感的收敛与升华，所表现出来的是一种沉静、超然的美，其抑贪除瞋、止恶向善的宗教功能发挥到极致，在潜移默化之中净化大众的心灵。千余年来，佛像所传达的宁静、淡泊、富于智慧的气质，一直是社会中稳定人心、净化人心的基石。佛像的庄严慈悲、沉静智慧的气质，所予人适意、安恬的感受是无限的。

在佛像上，凝聚了东南亚人民对终极本体的朴素回应，在回应中同时又竭尽全力地要将东南亚人民对美的理解包蕴其中，倾其所有地通过将想象力发挥到极致而使各种"美的形式"得以匹配于佛陀的形象。人们从自己的审美观和价值观出发，凡是能想象到的美丽，都以艺术化的方式全部呈献给佛陀。他的容貌、体态、服饰都达到了东南亚人对于美理解的极致，作为一个"光明相好"的形象典范出现在东南亚人的视野和精神世界中。在这个美的显现过程中，佛陀在佛教徒心目中所代表的宇宙世界真理性与现实生命中的美感交织在一起，美与真在世间得到了一种最素朴的勾连。反过来，当人们面对由富有美感的佛像来诠释真理的时候，他们必然会在感悟美的情感过程中而生发欢喜之心。

（二）建筑艺术

东南亚的佛塔中，庄严宏伟的佛塔多由国王捐建。造型庄严的佛塔在向世人彰

显佛陀功德的同时，也彰显了国王的权威和美德。所以缅甸历史上，几乎历代帝王，都十分热爱修建佛塔，除了认为会得到极大的功德之外，层层而上、层层环绕的佛塔除了象征佛陀在三界之中独一无二的伟大的同时，似乎也隐含象征了王权的高贵、稳固，以及国王在国家中独一无二的地位。缅甸语中，佛塔一些构件的名称直接以国王的用品名称来代替。例如，塔基底部，缅语中称为 ph-nat taw，意为御鞋，佛塔顶端的宝伞与国王使用的宝伞在用词上也都是相同的。[1]

东南亚人通过以这种挺拔而又基座宽大、层层环绕、规模宏大的佛塔来表达世俗社会对于佛陀无限的尊敬和虔诚，与此同时，也暗含了对于权威的无比恭敬。与早期印度佛塔形制相比，东南亚的佛塔一方面强调了佛陀非凡的一面，另一方面也暗暗地彰显了国王的绝对权威。从形制上，东南亚佛塔和佛像后期过分强调规模，装饰材料方面过分喜好用金、宝石等富丽昂贵的材料以营造其金碧辉煌的形象，其象征含义虽仍然有引导人们努力抛弃不善法，逐渐升华心灵的深意，但其过分突出佛陀伟大和高高在上的趋势，以及其富丽的气质，是有悖于佛教本意的。相比之下，早期如婆罗浮屠、瑞山陀佛塔等砖制的简约朴素但又气势宏伟的佛塔在净化人心方面有着更为强大和震撼的作用。这样的变化反映了世俗社会秩序威权化的倾向。

东南亚塔寺在宗教意境空间的塑造方面相当成功。曼荼罗式的建筑布局安排，既反映了佛教的世界观，又成功地营造了清净吉祥的宗教氛围。主佛塔与周围环绕的小塔的对比，佛塔柔和俊秀的外观，以及塔寺之上钟铃的配饰，使得东南亚的塔寺既有严谨庄重的宗教建筑格局，同时又富有自由灵活的特点，冲淡了通常宗教空间带给人的森严沉闷的气氛，主塔和小塔之间的距离以及塔身或塔下佛龛的设置，增强空间的渗透、连续和流动性。佛塔脚下供人休息、礼拜的广场使宗教空间开阔，广场修建在高高的斜廊之上，一定的高度使其有宽阔的视野，让人们在礼拜时可以心旷神怡。在塔寺的门前通常都有高大的斜廊，引人通往佛塔，当人们行走于斜廊之上，逐渐靠近佛塔时，宗教情绪慢慢酝酿产生，遥听悠远沉浑的钟声，自然让人洗尽铅华，沉浸到佛陀沉思、清净的世界中，抚平种种不宁，让人超拔脱尘。

1 为国王的五宝之一。见李谋、姚秉彦等译注：《琉璃宫史》（上卷），北京：商务印书馆，2007年，第55页。

东南亚伊斯兰教艺术

　　伊斯兰教传入之前，东南亚地区的居民主要信奉佛教、印度教和本土宗教。7—13世纪苏门答腊的室利佛逝王国、13—16世纪爪哇岛东部的满者伯夷王国是印度宗教文化影响的典型代表。伊斯兰教传播到东南亚以后，融合了东南亚文化的传统，创造了特色鲜明的东南亚伊斯兰教艺术。东南亚伊斯兰教艺术的主要表现形式包括清真寺、伊斯兰装饰艺术和伊斯兰文学等。伊斯兰教在早期传播所遗存下来的艺术作品，主要是在海岛地区考古发现的各种墓碑（batu nisan）、少量钱币和清真寺。[1] 作为伊斯兰文化艺术的重要表现形式，东南亚清真寺的建造工作具有悠久的历史，在建筑风格上吸收了各种文化的元素。

第一节　伊斯兰教在东南亚的传播

　　伊斯兰教在东南亚的传播，存在两种可能的途径。一方面，海岛地区的当地人同伊斯兰教接触并采取皈依行动。另一方面，已经是穆斯林的外国亚洲人（阿拉伯人、印度人、中国人等）在东南亚一个地区定居，同当地人通婚，采用当地生活方式，以致实际上他们变成了马来人或任何其他当地人。这两个过程往往可能同时发生。[2] 从学界普遍的共识来看，第二种传播方式是主流。关于伊斯兰教传播的方式，有学者总结为：贸易传播说、传教者传播说、神秘主义

1　Zakaria Ali, *Islamic Art in Southeast Asia: 830 A.D.—1570 A.D*, Kuala Lumpur: Dewan Bahasa dan Pustaka, Ministry of Education, Malaysia, 1994, p. xxv.

2　〔澳〕梅·加·李克莱弗斯：《印度尼西亚历史》，周南京译，北京：商务印书馆，1998年，第5页。

者传播说、政治传播说、对抗基督教传播说和自身优势传播说等。[1] 此外，郑和下西洋对伊斯兰教在东南亚的传播也起到了积极的推动作用。

伊斯兰教传入东南亚的时间可能是在7—8世纪之间，其传播活动是从海港城市开始的。穆斯林（包括阿拉伯人和印度人）商船在马六甲海峡、苏门答腊和马来半岛沿岸各港口靠岸，补充食物和淡水，等待季风的到来。伊斯兰教在海岛地区的传播，继承了贸易型海岛国家的特点，传播活动主要围绕贸易活动而展开。一些穆斯林在沿海港口定居下来，与当地的妇女通婚，并建造小规模的清真寺，逐步形成早期的穆斯林社区。9世纪之后，在北苏门答腊和马来半岛的沿海地区已有大批穆斯林商人定居，形成许多商业城邦或商业中心，如霹雳（864）、巴赛（Pasai, 1042）、亚齐（1065）等。[2] 伊斯兰教从传入东南亚地区开始，一直到14世纪的大规模传播，中间经历的过程，一直是学者研究和讨论的重点。"它（伊斯兰教）是如何来的？它又是如何传播的？虽然阿拉伯人早就在商路上建立了殖民点，早在674年前后苏门答腊西岸就接触到了伊斯兰教，但直到14世纪时它才开始产生广泛的影响。"[3]

13世纪之后，伊斯兰教已广泛传播于马六甲海峡两岸的苏门答腊西北部和马来半岛南部沿海地区。马可·波罗和伊本·白图泰都曾在各自的旅行游记中描述伊斯兰教在港口城市传播的兴盛情况。苏门答腊的第一个穆斯林统治者苏丹马利克·萨利赫（Malik al Salih）墓碑上的日期为伊斯兰教历696年（1297）。这是海岛地区存在伊斯兰王朝的第一个明确的证据。[4] 从14世纪开始，伊斯兰教在马来半岛大规模传播开来。伴随着传统海上贸易强国室利佛逝、满者伯夷的衰落和马六甲苏丹王国的兴起，穆斯林控制了马六甲海峡的贸易。15世纪中叶，马六甲王国征服海峡两侧地区，伊斯兰教以马六甲海峡为中心，得到迅速的传播。[5] 从森美兰州庞卡兰肯帕斯残存的一块碑铭看，这个地区于15世纪60年代过渡成为伊斯兰教地区。墓碑分为两个部分，一部分用爪威字母（Jawi），另一部分用拉丁字母（Rumi）。墓碑使用印度萨迦历（Saka），并且显然记录了萨迦历1389年（1467—1468）名叫艾哈迈德·马贾纳或马贾努的叛

1 Caesar Adib Majul, "Theories of the Introduction and Expansion of Islam in Malaysia", *International Association for Historians of Asia, Second Bennial Conference Proceedings*, Taipei, 1962, pp. 339—397. 转引自〔新加坡〕廖裕芳著：《马来古典文学史》（上卷），张玉安等译，北京：昆仑出版社，2011年，第323页。

2 金宜久主编：《伊斯兰教史》，南京：江苏人民出版社，2006年，第353页。

3 吴海鹰主编：《郑和与回族伊斯兰文化》，银川：宁夏人民出版社，2005年，第35页。

4 〔澳〕梅·加·李克莱弗斯：《印度尼西亚历史》，周南京译，北京：商务印书馆，1998年，第6页。

5 Abdul Halim Nasir, ed., *Mosques of Peninsular Malaysia*, Kuala Lumpur: Berita Pub., 1984, p. 13.

乱者之死。[1] 到 1480 年，马六甲王国控制了马来半岛南部所有人口稠密区和苏门答腊沿海地区，伊斯兰教也跟随着马六甲王国的扩张而在马来半岛和苏门答腊取得统治地位。

在东爪哇的莱兰发现了一块日期为伊斯兰教历 475 年（1082）的穆斯林墓碑。这是一个妇女的墓碑，她是某一个叫马伊蒙的人的女儿。然而，有的学者质疑该墓碑所属的墓地是否最初即存在于爪哇，认为可能该妇女去世后，墓碑由于某种原因（例如作为船的压舱物）而被运到爪哇。[2]13 世纪末，苏门答腊的穆斯林商人开始进入爪哇北部沿海地区传播伊斯兰教，并和当地居民通婚，使爪哇的穆斯林人数剧增。伊斯兰教学者在爪哇兴建清真寺和学校，教授念诵《古兰经》，其中著名的伊斯兰教学者是以马利克·易卜拉欣（Maulana Malik Ibrahim）为代表的"九大贤人"（Wali Sanga，也称为"九大贤哲"）。[3] 伊斯兰教首先在港口城镇，进而在爪哇岛内地迅速传播。穆斯林的力量日益壮大，相继建立了独立的政权。其中沿海的伊斯兰王国淡目势力日益强大。1575 年，苏塔·威查亚（Suta Wijaya，?—1601 年）统一这一地区，建立伊斯兰马打兰王国（Mataram，1582—1755）。马打兰王国统治着东爪哇和中爪哇，于 1639 年灭爪哇最东端信奉印度教的巴兰巴安（Blambangan，王任叔在《印度尼西亚古代史》一书中翻译成"巴蓝班甘"）。至此，爪哇岛已基本上实现伊斯兰化。爪哇岛的伊斯兰化比较缓慢，但较为彻底。[4]

在特拉伍兰和特拉拉耶的东爪哇人墓地发现的一些穆斯林的墓碑，这些墓地位于满者伯夷印度教—佛教宫廷遗址附近。这些墓碑的日期都是用印度萨迦历而不是用伊斯兰教历，都是用古爪哇数字而不是用阿拉伯数字。爪哇宫廷从古爪哇时代直到公元 1633 年使用萨迦历，这些墓碑使用萨迦历和古爪哇数字意味着这些大部分属于爪哇穆斯林，而不是外国穆斯林。在特拉伍兰发现的墓碑的最早的日期为萨迦历 1290 年（1368—1369）。在特拉拉耶，一系列墓碑的日期从萨迦历 1298 年延续到 1533 年（1376—1611）。这些墓碑带有《古兰经》的引文和虔诚的惯用语句。考虑到墓碑的精心制作的装饰以及它们靠近满者伯夷首都的遗址等因素，这些墓碑的主人可能是爪哇岛的贵族，也许甚至是王族成员。这些东爪哇墓碑因此使人联想起在

1　〔澳〕梅·加·李克莱弗斯：《印度尼西亚历史》，周南京译，北京：商务印书馆，1998 年，第 9 页。萨迦历是爪哇使用的年历，据传说中的阿齐·沙加抵达爪哇之时，即公元 78 年为爪哇历元年。

2　同上书，第 6 页。

3　这些圣贤都被冠以"Sunan"，意为"尊敬的"。

4　金宜久主编：《伊斯兰教史》，南京：江苏人民出版社，2006 年，第 345 页。

满者伯夷印度教—佛教国家处于鼎盛时期时某些爪哇名流信奉了伊斯兰教。[1] 从这些墓碑的表现形式上看，伊斯兰教在传入爪哇岛的时候，进行了本土化的调适。当伊斯兰教遇到古爪哇强有力的传统文化时发生了文化同化的过程。在大多数爪哇人成为至少是名义上的穆斯林以后很久，这种同化和适应的过程仍然在继续，并且使爪哇的伊斯兰教在风格上略为不同于马来亚或苏门答腊。[2]

加里曼丹岛西北海岸伊斯兰教的传入，主要应归功于马六甲商人。1511 年，马六甲被葡萄牙殖民者占领后，不少商人移民加里曼丹，后来随着穆斯林力量的壮大，建立渤泥王国。1550 年，来自苏门答腊的伊斯兰教学者将伊斯兰教传入加里曼丹西部的苏加达纳王国，1590 年国王吉里·库苏玛改奉伊斯兰教，臣民也随之改宗。加里曼丹南部的马辰王国由淡目传入伊斯兰教。群岛的内地部落于 18 世纪改奉伊斯兰教。17 世纪初，伊斯兰教通过商人和学者传入苏拉威西，后建立望加锡（Makassar）、布吉斯（Bugis，也译作"武吉斯"）、波朗等伊斯兰教小王国。在文莱残存的两块墓碑，日期为伊斯兰教历 835 年和 905 年（可能）（1432，1499），但是第一块墓碑上死者的姓名难以辨认，第二块墓碑提到谢里夫·胡德，他极可能是一个外国穆斯林。[3] 根据葡萄牙药商皮里士（Tome Pires）在《东方记》中的记载，16 世纪初，在加里曼丹，文莱有一个新近成为穆斯林的国王。加里曼丹的其他地区不是信仰伊斯兰教的，爪哇以东的马都拉、巴厘、龙目、松巴、弗洛勒斯、索洛和帝汶诸岛亦然。南苏拉威西岛的布吉斯人和望加锡人也仍然尚未信仰伊斯兰教。[4]

马鲁古群岛因盛产香料，很早以前就同爪哇、苏门答腊、马来半岛、印度等地的商人建立联系，率先皈依伊斯兰教的爪哇岛商人和马来半岛商人大约在 1440 年前后将伊斯兰教传播到马鲁古群岛，随后，相继建立起干那底、帝多利、巴赞、查伊洛洛等几个小王国。16 世纪，葡萄牙殖民者占领该岛，伊斯兰教可能成为一个组织抵抗的精神符号，大批的民众皈依伊斯兰教，伊斯兰教也得以深入到岛屿的腹地和偏远地区。清真寺是当地统治者用来抵制西方殖民者快速贸易渗透和殖民扩张的组织中心之一。[5] 伊斯兰教还在菲律宾南部建立了强大的苏禄苏丹政权，并继续向北传

1　〔澳〕梅·加·李克莱弗斯：《印度尼西亚历史》，周南京译，北京：商务印书馆，1998 年，第 7 页。

2　同上书，第 11 页。

3　同上书，第 9 页。

4　同上书，第 12 页。1511 年葡萄牙人征服了马六甲之后，1512 年至 1515 年皮里士在该地住了若干年。在此期间，他访问了爪哇，从其他人那里搜集了有关整个马来—印度尼西亚地区的资料。他的《东方记》的描述比其他的葡萄牙人的描述更加丰富。

5　谢小英：《神灵的故事——东南亚宗教建筑》，南京：东南大学出版社，2008 年，第 200 页。

播到菲律宾群岛中部。在和乐岛（Jolo）的一座山上（Bukit Dato）发现了一块落款1311年的穆斯林墓碑，虽然这块墓碑已经残破，而且只能看到一面的文字浮雕，但这可能是伊斯兰教进入菲律宾群岛的最早证据。[1] 在当地的口头传说中，还有关于马克敦（Tuan ul Makdum）（还来被称作 Sharif Aulia）在和乐岛传播伊斯兰教的内容。苏禄苏丹一直在抵抗西班牙殖民者的入侵，直到19世纪中叶才沦为西班牙的殖民地。[2] 伊斯兰教向东和向北的大规模传播的进程由于西方殖民者的到来而中断。

伊斯兰教沿着马来半岛上的港口从南向北传播。14世纪，伊斯兰教传播到丁加奴（Trengganu，位于今马来西亚东北部）。1887年在丁加奴州发现了一块14世纪的石碑。根据碑文的记载，统治丁加奴州的国王是曼达力卡（Raja Mandalika），实行伊斯兰教法。[3] 丁加奴石碑是一项法令的断片。然而，末尾的日期看来不完全，可能的日期介于公元1303年至1387年之间。石碑表明伊斯兰教法已经进入先前非伊斯兰教的地区。[4] 通过语言学的分析，丁加奴州的伊斯兰教化主要受到苏门答腊的影响。[5]

占婆地区的伊斯兰教出现在公元900年前后，《五代会要》记载，周世宗景德五年（958），占城国王因德漫遣甫阿散来。法国人杜航德（R. P. Durand）认为，甫阿散是 Abu Hasan。[6] 从中国的史籍记载和在占婆藩朗发现的阿拉伯文碑铭显示，自10世纪至12世纪，占婆与大食的贸易往来密切，在占婆存在着伊斯兰社区。考古学家在占婆发现了标注为1035年的立柱和标注为1039年的墓碑。立柱上记录了各种法律条文。可以判断这个时期，已经有穆斯林在这个地区建立统治。[7] 为便于贸易，有可能有一些占族人已经成为穆斯林，但可以肯定的是，占婆没有完全伊斯兰化。至16世纪末，占婆已经有不少人皈依伊斯兰教，国王虽然对伊斯兰教产生好感，但是我们还不能肯定国王已经皈依了伊斯兰教。自17世纪下半叶开始，占婆已经有很多人皈依伊斯兰教。1720年，法国拉格拉特护卫舰（Fregate Francaise La Galathee）到达潘哩（Phan Ri），护卫舰的人员记载说，伊斯兰教是占婆的主要宗教之一，但

1　Zakaria Ali, *Islamic Art in Southeast Asia: 830 A.D.—1570 A.D*, Kuala Lumpur: Dewan Bahasa dan Pustaka, Ministry of Education, Malaysia, 1994, p. 360.

2　金应熙主编：《菲律宾史》，开封：河南大学出版社，1990年，第288—291页。

3　Zakaria Ali, *Islamic Art in Southeast Asia: 830 A.D.—1570 A.D*, Kuala Lumpur: Dewan Bahasa dan Pustaka, Ministry of Education, Malaysia, 1994, p. 47.

4　〔澳〕梅·加·李克莱弗斯：《印度尼西亚历史》，周南京译，北京：商务印书馆，1998年，第7页。

5　Zakaria Ali, *Islamic Art in Southeast Asia: 830 A.D.—1570 A.D*, Kuala Lumpur: Dewan Bahasa dan Pustaka, Ministry of Education, Malaysia, 1994, p. 48.

6　Ibid., p.20.

7　Lucien De Guise, *The Message & the Monsoon : Islamic Art of Southeast Asia: from the collection of The Islamic Arts Museum Malaysia*, Kuala Lumpur: Islamic Arts Museum Malaysia, 2005, p. 36.

是偶像崇拜仍然存在。1803 年，占婆的法国外方传教会的传教士记载说，"伊斯兰教在占婆占据着主导地位"。[1]

所有的证据加在一起构成了一幅关于从 13 世纪末到 16 世纪初伊斯兰教发展的画卷。以苏门答腊北部为起点，它传播到远至印度尼西亚的香料产区。伊斯兰教确立的最巩固的地区是那些在国际贸易中最重要的地区：马六甲海峡的苏门答腊海岸、马来半岛、爪哇北岸、文莱、苏禄和马鲁古。到 13 世纪末，伊斯兰教已经在北苏门答腊确立了，14 世纪在马来亚东北部、菲律宾南部和东爪哇若干王国中间确立了，15 世纪在马六甲和马来半岛其他地区确立了。若干墓碑或旅行家的游记提供了早期穆斯林存在或出现的证据。[2]伊斯兰教在东南亚的传播在 16 世纪达到鼎盛，虽然西方殖民者开始在东南亚建立殖民统治的基地，但在广阔海岛内陆地区、偏远的地区，伊斯兰教化的进程并没有停止。穆斯林人口数量持续增长，以伊斯兰教作为共同信仰的文化特征不断加强。在菲律宾南部、马鲁古群岛地区，伊斯兰教和天主教的传播互相重叠，一直持续到 19 世纪末。在东南亚的民族解放斗争中，伊斯兰教成为团结民众的重要手段，并在东南亚形成了以印度尼西亚、马来西亚、菲律宾南部和泰国南部为主要地区的伊斯兰教地区。

由于伊斯兰教和世俗社会的紧密结合，伊斯兰艺术在宗教世界和世俗世界都有众多的表现形式，包括建筑艺术，如清真寺和讲经堂等宗教建筑，也有宫殿、学校、图书馆、浴室、墓地等公共建筑；装饰艺术，主要是以几何纹饰、植物纹饰和阿拉伯书法纹饰组成的阿拉伯纹饰艺术；艺品艺术，有陶瓷、玻璃艺品、木器、铁器、织品、服饰和地毯等；美术，包括阿拉伯书法、绘画和雕塑等。此外，伊斯兰音乐、舞蹈、诗歌也别具一格，引人入胜。[3]其中，建筑艺术和装饰艺术是伊斯兰艺术的主要代表形式。伊斯兰教艺术具有多种源头，包括罗马和早期基督教艺术，拜占庭风格，前伊斯兰的波斯萨珊王朝艺术，中亚地区游牧民族艺术形式和来自中国的绘画、瓷器、纺织艺术都为伊斯兰艺术的发展提供了丰富的养分。伴随着伊斯兰教的传播，伊斯兰艺术传播到世界各地，并和世界各地的传统文化形式相结合，创造出了丰富多彩、各具特色的伊斯兰艺术形式。可以说，伊斯兰艺术是多民族、多文化交流和融合形成的艺术，是富有变化和开放的世界艺术。

在长期的发展过程中，伊斯兰艺术形成了明显的特征：

1 刘志强：《占婆与马来的文化关系》，北京大学博士论文，2011 年，第 36—38 页。
2 〔澳〕梅·加·李克莱弗斯：《印度尼西亚历史》，周南京译，北京：商务印书馆，1998 年，第 10—11 页。
3 秦惠彬主编：《伊斯兰文明》，北京：中国社会科学出版社，1999 年，第 300 页。

1．伊斯兰艺术是统一的艺术。所谓统一，是指在伊斯兰世界的广袤区域内，生活着众多的穆斯林，怀着共同的信仰，作为伊斯兰教圣典的《古兰经》，不仅制定了宗教的戒律，而且是伦理道德和生活的守则。因而包括艺术在内的伊斯兰文化也具有统一的特征和基础。

2．伊斯兰艺术是严格拒绝具象的宗教艺术。伊斯兰教损弃具象性艺术，在宗教世界中拒绝绘画和雕塑的表现形式。作为表现独特的审美意识，穆斯林艺术家发明或接受了大量的抽象的纹饰艺术，并将其发展为伊斯兰主导艺术。

3．伊斯兰艺术的兴衰与统治者对艺术的好恶休戚相关。在伊斯兰世界，凡是杰出的艺术家无不为爱好艺术的君主王公争相聘请，其作品成为艺术赞助者彼此馈赠的佳礼。[1]

4．反对偶像崇拜是伊斯兰教艺术和其他宗教艺术最大的区别。在清真寺既找不到人和动物的画像，也没有以宗教情节为内容的雕像。在伊斯兰教里，真主被理解成一种摆脱一切尘世成分的纯粹的精神，不可能被描绘出来。认为只有思辨力量是人类认识真主和世界的一种最高的能力，因此，一切失掉物质和感性外壳的抽象概念是知识的最高形式。[2]在伊斯兰的艺术世界，没有具体的人物和动物形象，而只有抽象化的植物纹饰、几何纹饰和书法纹饰。伊斯兰艺术的源泉并非表象或体验，而是非具象的想象，不讲传达而重表现。它跨越了一般认识范畴，力图达到绝对世界即安拉的世界。伊斯兰艺术追求通过安拉来获得更多对存在的认识。[3]

伊斯兰教传播到东南亚以后，表现出了极大的宽容性，特别是融合了东南亚文化中的传统元素，其中最典型的例子就是在爪哇岛仍然保留了很多的偶像崇拜和神灵崇拜的内容。[4]传统的哇扬戏在反对偶像崇拜的大环境中仍然广泛存

图 76　印尼郑和清真寺的壁画
图片来源：吴杰伟拍摄

1　秦惠彬主编：《伊斯兰文明》，北京：中国社会科学出版社，1999 年，第 300—301 页。

2　徐湘霖：《净域奇葩——佛教艺术》，成都：四川人民出版社，1995 年，第 233—234 页。

3　秦惠彬主编：《伊斯兰文明》，北京：中国社会科学出版社，1999 年，第 303 页。

4　Abdul Halim Nasir, *Mosque Architecture in the Malay World*, translated by Omar Salahuddin Abdullah, Bangi: Penerbit University Kebangsaan Malaysia, 2004, p. 31.

在着。[1] 有的清真寺是在原有建筑的基础上，经过适当的修改就变成了清真寺，爪哇岛一些具有特色的清真寺最初的设计理念借鉴了当地的斗鸡场，而在泗水的郑和清真寺（Masjid Muhammad Cheng Hoo）甚至还出现了郑和的浮雕（见图76）。

第二节　东南亚的清真寺建筑艺术

伊斯兰教认为建筑是一切美术品中最持久的，而宗教建筑是美术的最高成就。"札玛尔"即清真寺的圆顶，代表着神的完美。伊斯兰建筑独具特色的是穹庐顶和拱券顶以及宗教建筑和世俗建筑共有的"帕提"和钟乳饰。"帕提"是一个拱形门厅。钟乳饰是墙和拱顶之间具有装饰性的过渡部分。伊斯兰建筑上的这种结构起源于古代巴比伦，它们很早就将穹顶结构运用于坟墓的建造，将拱顶结构运用于宫殿、寺庙的建造。到了萨珊王朝时期，这种建筑形式在伊斯兰建筑中占了统治地位。作为一种富有特征的形式，穹庐和拱形已经被认为是萨珊建筑的典型。在印度的阿旃陀、中国的龟兹石窟建筑中也有这种穹庐顶和拱券顶窟形，这可能是受伊斯兰文化的影响。[2] 清真寺是伊斯兰建筑的首要样式，由于它在伊斯兰教信仰中的重要地位，又由于世俗建筑和宗教建筑在特征和概念方面是不可分割的。[3] 清真寺建筑一般包括礼拜堂、庭院、凹壁、讲坛、宣礼塔、拱顶、券门和水房等形制，小型的清真寺最少包括礼拜堂和水房。[4]

东南亚清真寺建筑风格的发展变化和印度教、佛教建筑的发展进程具有相似性，都吸收了印度教、佛教和本土建筑中的艺术元素。[5] 也有学者将东南亚清真寺的建筑元素归纳为本土传统和外来元素。本土的传统主要是包括气候、地形、环境和生活方式所决定的建筑样式，而外来的元素则主要包括中东清真寺的圆拱、印度摩尔式穹顶和西方古典式的建筑风格。有的清真寺还创造出具有当地特色的带褶皱的伞形穹顶。清真寺最初的形式主要采取木质的材料，外形主要是东南亚的干栏式。[6] 曾经有建造者尝试使用石质材料建造清真寺的圆形拱顶，但由于建筑经验和建筑技术的

1　Frits A. Wagner, *Art of Indonesia*, Singapore: Graham Brash Pte Ltd., 1988, p. 141.

2　徐湘霖：《净域奇葩——佛教艺术》，成都：四川人民出版社，1995 年，第 233 页。

3　〔英〕罗伯特·欧文：《伊斯兰世界的艺术》，刘运同译，桂林：广西师范大学出版社，2005 年，第 49 页。

4　秦惠彬主编：《伊斯兰文明》，北京：中国社会科学出版社，1999 年，第 309 页。

5　Nurban Atasoy, et al., *The Art of Islam*, Paris: Flammarin, 1990, p. 167.

6　Lucien De Guise, *The Message & the Monsoon : Islamic Art of Southeast Asia: from the collection of The Islamic Arts Museum Malaysia*, Kuala Lumpur: Islamic Arts Museum Malaysia, 2005, p. 27.

缺乏，最终没有建成。在东南亚地区，历史较长的清真寺，主要是砖石结构的墙体加上东南亚式的屋顶。当西方殖民者进入东南亚以后，西方的建筑风格和建筑材料传入东南亚地区，出现了西方式的清真寺。第二次世界大战以后，东南亚诸多国家相继取得独立，清真寺的建造工作进入了一个新的阶段。虽然在功能上东南亚的清真寺和中东的宗教建筑是一致的，但由于气候和自然环境的差异，两者在外形上具有很大的不同。[1]从东南亚清真寺的外形结构看，最能够体现东南亚文化特色的是清真寺的屋顶和讲坛。

图77　马来西亚伊斯兰艺术博物馆穹顶

重复主题是来自伊斯兰艺术强调的重点之一。马来西亚伊斯兰艺术博物馆重复的穹顶和众多的立柱就是"重复"主题的直观表现（见图77和图78），而在很多建筑的细节中，例如洁白光滑的墙面、大理石铺成的地板，都为艺术家提供了广阔的艺术创作空间。在伊斯兰艺术中有许多反复出现的元素，例如重复的几何图形或植物的设计，表示这些

图78　马来西亚伊斯兰艺术博物馆内穹顶的装饰

重复花纹是艺术家相信唯有安拉能创造出完美，而意图显示谦卑的一种形式。

　　东南亚清真寺的发展可以分成三个阶段。第一个阶段是12—15世纪，这是伊斯兰教在东南亚传播的阶段，清真寺的建筑风格融入了大量本土文化传统、印度教元素和中国文化的元素。这个时期保留至今的清真寺很少，现在看到的这个时期的清真寺都是后期重修的。第二个阶段是16—19世纪，西方殖民者在东南亚地区建立殖民统治，东南亚清真寺的建造开始有西方设计师参与，来自欧洲、中东和印度的清

1　Zakaria Ali, *Islamic Art in Southeast Asia: 830 A.D.—1570 A.D*, Kuala Lumpur: Dewan Bahasa dan Pustaka, Ministry of Education, Malaysia, 1994, p. xxv.

真寺建造风格跟随着西方殖民征服迅速进入东南亚地区。伊斯兰建筑艺术的传播速度远远超过了此前的时期。第三个阶段是 19 世纪末至今，随着东南亚民族主义思潮的崛起，特别是在东南亚各国相继独立以后，本土的文化元素和本民族的建筑师成为清真寺建设的主体，清真寺成为兼容宗教功能和民族主义的文化象征。从建筑材料的角度看，最初的清真寺主要是全木制结构，其后出现砖墙或石墙加上木制的屋顶，最后出现水泥和钢筋结构的清真寺。

伊斯兰王国的发展为熟练的工匠创造了展示自己才华的机会。他们建立了适合当地的环境，特别是气候和全年降雨量的清真寺建筑；用上相匹配、容易获取但毫不侵蚀清真寺功能的木材材料。淡目清真寺（Masjid Agung Demak）被视为现存最早的清真寺之一。其建筑反映了早期的马来群岛的清真寺风貌和清真寺卓越的建筑架构。这种形式的清真寺传遍马来群岛，特别是穆斯林社区。阿拉伯、土耳其、波斯、中国和西方建筑的影响被吸纳到整个群岛，形成不同形式的、大大小小的清真寺。[1]除了山形（meru）与其他形式的多层屋顶是最早的清真寺建筑结构，也有在建筑的侧面屋顶上采用了直板横脊，扎上垂直墙壁的屋顶元素，为封闭的空间提供新鲜空气、促进空气循环。在爪哇岛，金字塔形的屋顶成为马来群岛最流行的清真寺形状，这种形式与爪哇传统民居的结构设计联系在一起。自殖民时期以来，混凝土开始被使用。20 世纪，东南亚的清真寺建筑的新形式出现了。这种形式称为"洋葱头式圆顶"，因为屋顶的形状像圆顶被平切的洋葱。此类清真寺的建筑对房屋式的清真寺建筑或在马来群岛的清真寺建筑形式是非常有影响力的。第二次世界大战以后，马来世界对切洋葱圆顶屋顶的形式的清真寺更加关注，这导致房屋式的清真寺建筑或马来群岛清真寺建筑形式较少受到关注。大部分的旧清真寺被拆毁或被遗弃，或做一些装修，如有的清真寺由一个圆切洋葱屋顶取代旧式的圆顶冠屋顶。独立之后，民族主义为当地建筑师提供了新的设计元素，马来西亚国家清真寺独特的伞型屋顶，雅加达既美丽又堂皇的独立清真寺（Masjid Istiqlal），文莱斯里巴加湾（Bandar Seri Begawan）美丽的赛福鼎清真寺 (Masjid Sultan Omar Syarifuddin)，及宏伟伫立在马来西亚雪兰莪州苏丹萨拉赫丁·阿卜杜勒·阿齐兹·沙阿·沙阿拉姆清真寺 (Masjid Sultan Salahuddin abdul Aziz Shah)，成为展现民族特色的建筑精品。[2]

1　本书虽然对清真寺的建筑风格进行分类，但每座清真寺都是多种建筑风格相结合的产物。区分不同类型的清真寺只是选取其中典型的建筑元素进行分析。

2　Abdul Halim Nasir, *Seni Bina Masjid di Dunia Melayu-Nusantara*, Bangi: Penerbit University Kebangsaan Malaysia, 1995, Introduction.

（一）东南亚清真寺中的高脚屋传统

在马来语中，"Masjid"是指用于伊斯兰教徒礼拜活动的清真寺。东南亚的不同民族也有各自关于清真寺的称呼，在布吉斯被称作"Masigi"，在爪哇地区被称作"Mesigit"，在亚齐地区则被称作"Meuseugit"。东南亚传统的清真寺是在传统民居建筑样式的基础上发展而成的，传统社会中的建筑，如民居、斗鸡场、亭子和宗教建筑，可能都是清真寺设计灵感的来源。在保留传统建筑的基础上对体量进行扩大，这是发挥清真寺功用和影响最稳妥的方式。[1] 从现存的关于早期清真寺的建筑和相关文本材料看，相较于现代的清真寺建筑，传统的清真寺具有以下特点：

1. 没有单独的宣礼塔（现在能看到的宣礼塔大都是后来加上的）；

2. 外形多呈长方体或正方体，在平面扩展上并不是非常突出，主要重视清真寺的垂直空间上的扩展，屋顶都是多层的，而且尽可能取得更高的高度；

3. 多采用木材作为建筑材料，由于木材的承重能力有限，清真寺屋檐的外延部分并不是很宽，在装饰中大量融入了传统的雕刻内容；

4. 通风和防潮的需求得到充分重视，屋顶高耸，屋顶的坡度较陡，适合雨季排水，也有利于室内通风。

爪哇的传统民居以木材为主要材料，一般呈长方形，在房屋的中间，会有用四根柱子（Tiang Soko Guru 或 Tiang Saka Guru）支撑起来的长方形或正方形的屋顶（atap），柱子上面通过重叠的横梁（tumpang sari）平均分散屋顶的重量。柱子的顶部和底部都会有各种精美的雕刻或绘画装饰，这样的建筑内部构造也被用到了清真寺当中（见图79和图80）。

东南亚传统的清真寺屋顶主要有三种形式：山形屋顶、四面攒尖顶（tangkup，也可直译为"金字塔形"），还有宝冠形或覆钵式装饰顶。[2] 清真寺中以四根圆形木柱支撑屋顶而形成开放大厅和重檐屋顶（atap tumpeng）的手法，源自爪哇的木构宗教建筑（见图81）。其屋顶由三层组成，最底层是四坡屋顶，中间是十字交叉的悬山船形屋顶，最上层是很小的四角攒尖顶屋子。在当地人看来，最高处的四角攒尖顶具有神圣的意味。因此四角攒尖顶的建筑是最高级的形制，仅用于宗教建筑。[3] 保

1 Lucien De Guise, "Director Introduction", *The Message & the Monsoon : Islamic Art of Southeast Asia: from the collection of The Islamic Arts Museum Malaysia*, Kuala Lumpur: Islamic Arts Museum Malaysia, 2005, p. 10.

2 Abdul Halim Nasir, *Mosque Architecture in the Malay World*, translated by Omar Salahuddin Abdullah, Bangi: Penerbit University Kebangsaan Malaysia, 2004, p. 33.

3 谢小英：《神灵的故事——东南亚宗教建筑》，南京：东南大学出版社，2008年，第198页。

图 79　爪哇传统民居中的柱子

图 80　爪哇传统民居中重叠的横梁

图 81　印度尼西亚萨马林达清真寺中的柱子

存至今较早的清真寺包括劳特清真寺
（Masjid Kampung Laut）、 朗加清真寺
（Masjid Langgar）、 浮罗贞隆清真寺
（Masjid Pulai Chondong）、 丁吉清真寺
（Masjid Kampung Tinggi） 等。 有的清
真寺也受到皇宫建筑风格的影响，例如
朗加清真寺呈"V"形上翘的屋脊，这种
上翘的屋脊主要表现"那伽"的装饰传统。
浮罗贞隆清真寺被认为是最早的建造宣
礼塔的木制清真寺。[1] 东南亚民居的屋顶
一般是单层的，只有皇宫或宗教建筑的屋
顶才是多层，清真寺屋顶一般有三层。有
的清真寺只有两层屋顶，例如马来西亚霹
雳州的阿萨尔清真寺（Masjid Raja Asal，
见图 82）。 也有的清真寺为了突出自身
的地位，会增加屋顶的级数，马来西亚
丁加奴州的杜克图安清真寺（Masjid Tok
Tuan）就有 4 层屋顶，印度尼西亚的万丹
大清真寺（Masjid Agung Banten， 见图 83
和图 84）就是一个 5 层四角攒尖顶的建
筑（在传统的第三级屋顶上再加上两个很
小的屋顶）。 万丹大清真寺呈长方形，建
于 16 世纪 20 年代。 根据荷兰人的记载，
万丹大清真寺最初没有宣礼塔，现在的宣
礼塔是 16 世纪 60 年代荷兰的建筑师加上
去的。[2]

图 82　阿萨尔清真寺

图 83　印度尼西亚万丹大清真寺

图 84　万丹大清真寺屋顶

1　Abdul Halim Nasir, ed., *Mosques of Peninsular Malaysia*,
　　Kuala Lumpur: Berita Pub., 1984, p. 27.
2　Abdul Halim Nasir, *Mosque Architecture in the Malay
　　World*, translated by Omar Salahuddin Abdullah, Bangi:
　　Penerbit University Kebangsaan Malaysia, 2004, p. 51.

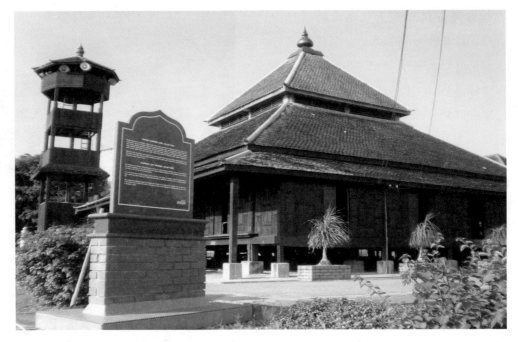

| 图 85　劳特清真寺

　　劳特清真寺（见图 85）可能是吉兰丹州最古老的清真寺。清真寺高耸的三层金字塔的屋顶充分体现了东南亚传统建筑的影响。劳特清真寺建造的时间有三种不同的观点。有人认为爪哇的王子赛义德·穆罕默德因为王位之争而来到这里，他改名叫做拉贾·伊曼（Raja Iman）并建造了这座清真寺。也有学者根据当地的口头传说，认为清真寺可能有 500 多年的历史，建造者可能是来自占婆的伊斯兰教学者，劳特清真寺的外形和中爪哇的淡目清真寺的相似性说明两座清真寺的建造时间和建造者可能具有联系性。第三种观点认为，劳特清真寺可能是爪哇"九大贤人"当中的吉瑞（Sunan Giri）和柏南（Sunan Bonang）建造的。[1]清真寺呈 15.86 米 ×15.86 米的正方形，外形借鉴了很多干栏式建筑的元素。整座清真寺由 44 根木柱支撑，其中 4 根是支撑屋顶的主要支柱（tiang guru），还有 6 根立柱（tiang tegak）和 24 根廊柱（tiang serambi）。[2]地板距离地面大约 1 米，四面墙上的窗户和墙壁一样高，是门窗合一的

1　Mohamad Tajuddin Haji Mohamad Rasdi, *The Architectural Heritage of the Malay World : the Traditional Mosque,* Bangi: Penerbit University Teknologi Malaysia, 2005, p.53, p59.

2　Abdul Halim Nasir, ed., *Mosques of Peninsular Malaysia*, Kuala Lumpur: Berita Pub., 1984, p. 21.

样式，有利于采光和通风。四根柱子支撑起最高的屋顶，其下是双层四坡屋顶（见图86）。清真寺的墙壁和屋檐没有雕刻的装饰，但在讲坛上有一些精美的浮雕装饰。

淡目大清真寺（见图87）可能建于15世纪，建造者相传或是"九大贤人"，这座清真寺可能侧面反映了爪哇岛上的第一个伊斯兰王国（Bintoro，即淡目王国）的繁荣景象。清真寺呈 23.92 米 ×23.92 米的正方形，高 21.65 米，层叠的屋顶

图86　劳特清真寺示意图

依靠四根巨大的柚木立柱支撑。清真寺的外形设计类似于爪哇传统社会中的议事厅（Pendopo）建筑。[1] 清真寺的正门上有很多植物、花瓶、动物和张着血盆大嘴的动物头像的浮雕。淡目大清真寺的正立面上镶嵌着瓷砖，这些瓷砖可能是来自占婆王国。由于满者伯夷和占婆之间的贸易关系，大量的瓷器进入爪哇岛地区，有的瓷器被用到了清真寺建筑当中。

图87　淡目大清真寺

1　Anthony Reid, *Southeast Asia in the Age of Commerce, vol. II: Expansion and Crisis*, New Haven: Yale University Press, 1993, p. 176.

　　在东南亚的一些地区，传统的清真寺建造方式沿用至今。有的清真寺则吸收了当地少数民族的建筑元素，结合清真寺的建造要求，创造出了民族风格鲜明的宗教建筑。印尼的巴东穆罕默德清真寺（Masjid Raya Muhammadiyah，Padang，见图88）、西苏门答腊的饶饶清真寺（Masjid Raorao，Tanah Datar，Sumbar，见图89）和达鲁阿甘清真寺（Masjid Raya Taluak-Agam，Sumbar，见图90）都是将传统民居的屋顶样式移植到清真寺的大殿或宣礼塔中，呈现浓郁的民族特色。1936年，马来西亚霹雳州第30任苏丹为了感恩自己的孩子大病痊愈，特别建造了伊萨尼亚清真寺（Ihsaniah Mosque，见图91）。2009年，马来西亚国家遗产部（Jabatan Warisan Negara）对清真寺进行了重修。清真寺为双层木质结构，承重的柱子采用印茄木（Merbau），墙壁全部采用手工编织的竹墙，竹墙上绘制了色彩分明的菱形彩绘。[1]

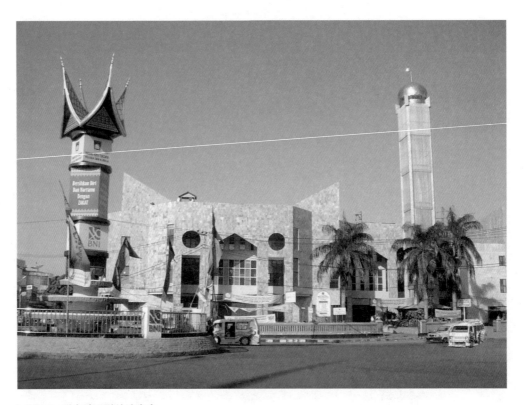

| 图88　巴东穆罕默德清真寺

1　《马来西亚 Iskandariah 清真寺保护》（作者不详），《建筑与文化》2010 年第 10 期，第 13 页。

| 图 89　西苏门答腊饶饶清真寺

| 图 90　西苏门答腊达鲁阿甘清真寺

| 图 91　马来西亚伊萨尼亚清真寺

　　1380 年，在和乐岛出现了第一座清真寺。1923 年的一张照片显示，在菲律宾南部的清真寺为木质结构，呈正方形，双层屋顶，屋顶用椰树的叶子铺成。很多传统的木质清真寺在后来的重建中被砖石结构的清真寺所取代。拉瑙湖地区早期的清真寺呈正方形，四面墙用竹子搭成，屋顶呈金字塔形，有的清真寺开始出现洋葱头式

的拱顶，有的还出现了佛塔式的宣礼塔。第二次世界大战以后，菲律宾南部的清真寺很多都直接借鉴中东清真寺的建造样式。

泰国南部的北大年（Patani）的清真寺保留着历史上伊斯兰艺术的辉煌。关于北大年地区的伊斯兰化，主要保留在马来世界的历史文献中，如《马来纪年》（*Sejarah Melayu*）和一些口头传奇故事中就有关于可能是穆斯林征服北大年并使其皈依伊斯兰教的记载。[1] 格鲁塞清真寺（Masjid Kerisik，见图 92）遗址具有中东清真寺的特色：使用红砖和灰浆等材料，并采用了椭圆形尖拱连廊的外形设计。格鲁塞清真寺最初的建造年代不详，一般认为建成于 500 年前，可能是纳瑞宣国王（King Naresuan，1578—1593 年在位）时期建造的，有学者认为建造的时间是 1580 年。而在格鲁塞清真寺提供的介绍材料中，清真寺可能建于马六甲国王穆扎法（Muzuffar Shah，1445—1459 年在位）统治时期。[2] 由于战争和政权更迭，1786 年，清真寺被遗弃，现

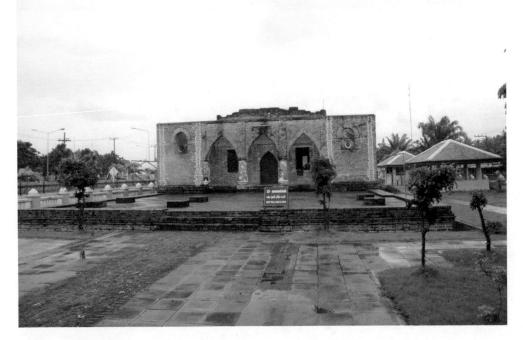

图 92　格鲁塞清真寺

1　Zakaria Ali, *Islamic Art in Southeast Asia: 830 A.D.—1570 A.D*, Kuala Lumpur: Dewan Bahasa dan Pustaka, Ministry of Education, Malaysia, 1994, pp.31—34.

2　罗阇·卡希姆（Raja Kasigu，1445—1458 年在位）统治时期，他自称穆扎法尔苏丹（Sultan Muzaffar Shah），宣布伊斯兰教为国教。

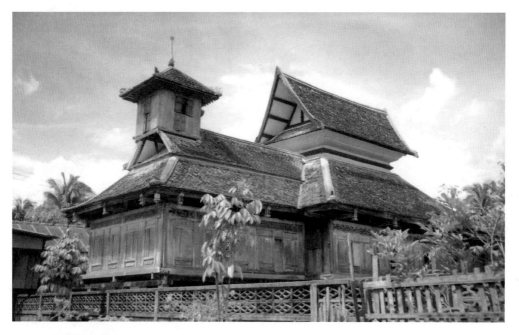

| 图 93 玛诺克清真寺

在我们能看到的只是清真寺的遗迹。清真寺的礼拜堂呈长方形，长 11 米，宽 8 米，外面环绕着 2.5 米宽的回廊。每一个门洞建成尖拱的形状，有的尖拱上面还有横梁。这座清真寺没有最后完工，可能是由于墙壁无法承受拱顶的重量。

位于泰国南部陶公府的玛诺克清真寺（Masjid Telok Manok，见图 93 和图 94）融合了马来、泰国和中国的建筑技艺与风格。[1] 这座清真寺最初建造于 1769 年，现在保留下来的建筑是 20 世纪 60 年代重修的。清真寺的入口是一条狭长的、带有浮雕装饰的走廊。清真寺主体呈锥形，主要依靠柱子支撑，这种东南亚传统的建筑样式，是为了适应当地潮湿的环境。整座清真寺都是由木料建成，没有使用一根钉子，所有木头的连接处都

| 图 94 玛诺克清真寺绘制图

1 Ismail Said, "Art of Woodcarving in Timber Mosques of Peninsular Malaysia and Southern Thailand", *Jurnal Teknologi* B (34B, 2001), p. 47.

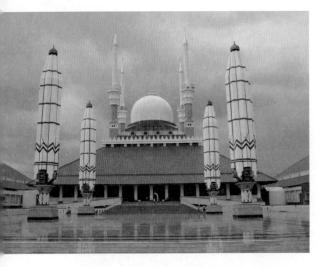

图 95 印度尼西亚三宝垄的中爪哇大清真寺

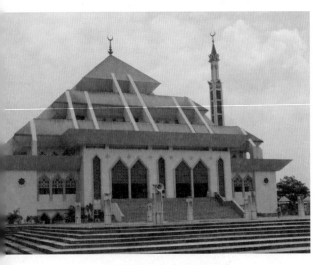

图 96 印度尼西亚巴丹清真寺

是卯榫结构。在清真寺内布满了各种植物雕刻，特别是在屋檐下墙壁上的雕刻给人的印象最为深刻。天然的优质木材为艺术家提供了广阔的艺术创作空间。清真寺层叠式的屋顶最初覆盖着棕榈叶，现在已经被烧制的瓦片替代。清真寺屋顶依靠尖顶的山墙支撑，这是东南亚传统的样式，而宣礼塔则完全是中国阁楼式的建筑。

东南亚的传统建筑理念还用在一些最新建成的清真寺当中。出于对建筑形式和建筑语言的考虑，现代本土式清真寺的礼拜堂通常以带小穹隆的四坡屋顶或单纯的四坡攒尖顶覆盖，平面为方形或矩形，包含一个单纯的礼拜空间，在此空间的东北部用窗帘或可移动的隔断辟出妇女专用的礼拜空间。结构上，清真寺主要使用钢筋混凝土梁柱、灰泥砖或石块填充的梁架结构体系。屋顶用木支架，其上覆以波浪形石棉瓦片、陶土瓦或金属盖板。地面一般铺瓷砖，窗户则使用铝合金窗户。外立面上一般采用连续的拱券围廊或穹隆等极具伊斯兰教建筑特色的建筑语言，这样就将经济的考虑与清真寺简明易辨的形式结合

在一起。现代本土式清真寺通常有一个宣礼塔或在大门两侧设两个宣礼塔。[1] 印度尼西亚的三宝垄的中爪哇大清真寺（Masjid Agung Jawa Tengah，也称作 Masjid Agung Semarang，2006 年建成，见图 95）就是一座融合了爪哇传统、阿拉伯传统和希腊元素的清真寺。巴丹清真寺（Batam Centre Grand Mosque，见图 96）就是用现代建筑材料

1　谢小英：《神灵的故事——东南亚宗教建筑》，南京：东南大学出版社，2008 年，第 211 页。

建造的，带有浓郁传统建筑色彩的清真寺。

现代的清真寺不仅具有社会的象征意义，也和穆斯林的社会生活紧密结合。马来西亚鲁西拉清真寺（Rusila Mosque）的功能和样式与伊斯兰传统的清真寺相似，包括图书馆、商店、学生宿舍、旅游者的寄宿处以及管理中心。清真寺底层为礼拜堂，旁边为沐浴处和图书馆。第二层为环绕礼拜空间而建的教室，第三层和第四层则为13—18 岁男孩的宿舍。鲁西拉清真寺完全不设外墙，只立了一座牌楼作为进入清真寺范围的象征，其他三面皆和四周的住宅相连。这种没有围护的清真寺更多地表达了伊斯兰教是生活的全部，体现了一种使"世俗"的生活与"宗教"的生活融合的宗教理念。[1]

（二）东南亚清真寺中的印度文化元素

东南亚的清真寺除了吸收古代的印度建筑元素外，还吸收了很多印度化的伊斯兰教建筑艺术。传统的印度教建筑风格主要体现在印度教神庙中，印度教神庙主要是以建筑整体的形式保留在清真寺中，相对而言，传统的印度教建筑主要保留在较为古老的清真寺当中，数量相对较少。印度化的伊斯兰建筑则将整体风格运用到清真寺的建设当中，主要体现在 18 世纪以后的清真寺中，在东南亚可以看到大量这种风格的清真寺，其中最为典型的表现形式就是北印度式清真寺和摩尔式清真寺。北印度风格的清真寺主要包括霹雳州江沙市（Kangsar Kuala）的乌布迪亚清真寺（Masjid Ubudiah），吉打州的查希尔清真寺，雪兰莪州的阿拉丁苏丹清真寺（Sultan Aluddin Mosque）和丁加奴的扎纳尔·阿比丁苏丹清真寺（Sultan Zainal Abidin Mosque）。[2] 东南亚印度化清真寺建筑风格的兴起和殖民征服有着密切的联系。西方殖民者在征服马来群

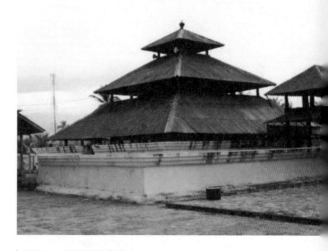

图 97　因陀罗清真寺

1　谢小英：《神灵的故事——东南亚宗教建筑》，南京：东南大学出版社，2008 年，第 211 页。
2　Abdul Halim Nasir, ed., *Mosques of Peninsular Malaysia*, Kuala Lumpur: Berita Pub., 1984, p. 49.

岛之后，很多西方的建筑师成为清真寺的设计师，他们将一些印度殖民地的建筑风格传播到东南亚地区，并将印度清真寺的建筑风格与东南亚传统的建筑风格相结合，形成了东南亚独具特色的印度风格清真寺。

因陀罗清真寺（Indra Puri Mosque，见图97）是印度尼西亚最古老的清真寺之一，在亚齐王国的鼎盛时期，这里是王国的首都，因陀罗清真寺是王国宗教、宣传、教育的中心。从这里诞生了很多历史上有名的思想家和宗教学者。因陀罗清真寺原来是一座印度教的神庙，在国王皈依伊斯兰教以后，这里就直接被改造成清真寺。从清真寺的名字就可以

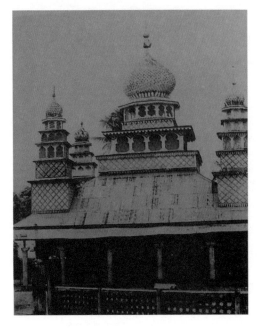

图 98　亚齐早期的清真寺

直接地体会到这座建筑和印度教之间的传承关系。这座清真寺还有一个显著的特点就是清真寺的周围建有围墙。[1]

印度尼西亚中爪哇的古突士清真寺（Masjid Menara Kudus，见图99）保留着诸多满者伯夷王国本土化的印度建筑元素，这些建筑元素可能和印度莫卧儿王朝时期的建筑风格有一定的联系。古突士是中爪哇地区的古都，历史上深受印度文化的影响。古突士清真寺可能建于 1549 年，是爪哇岛上最古老的清真寺之一，也是"九大贤人"之一的古突士（Sunan Kudus）的墓地。古突士清真寺经过多次重建，现在保存下来的、带有印度教风格的建筑部分包括宣礼塔和大门。礼拜堂的建筑已经是现代的风格。据传最初的礼拜堂可能呈现莫卧儿王朝最具代表性的洋葱式拱顶外形。宣礼塔的外形和爪哇岛传统的神庙——坎蒂（Candi）非常相似，在宣礼塔的中部，沿着门框檐口上部装饰着一条较宽的腰部饰带，极具传统建筑的特色。唯一的区别只是将东爪哇向上内收的多层金字塔屋顶替换成了一个开放的、双层楼阁式屋顶。古突士清真寺的宣礼塔顶层悬挂一面皮鼓，通过击打皮鼓，召集穆斯林参加礼拜。在爪哇岛传统的

1　Abdul Halim Nasir, *Mosque Architecture in the Malay World*, translated by Omar Salahuddin Abdullah, Bangi: Penerbit University Kebangsaan Malaysia, 2004, pp. 55—57.

印度教—佛教混合式建筑中，皮鼓通常用于紧急情况，如受到攻击、火灾等情况下召集周围的民众。从这个角度而言，与其说这是清真寺的宣礼塔，不如说是一座鼓楼。[1] 清真寺的大门呈中间劈开的火焰形，这种形式的大门在保留印度教信仰的巴厘岛仍然随处可见。此外，清真寺庭院中喷泉上雕刻着 8 个卡拉兽，泉水就从卡拉兽的嘴里喷出来。可以说，古突士清真寺是"是印度尼西亚的原始艺术、佛教艺术和伊斯兰艺术的结晶"。[2]

| 图 99　中爪哇古突士清真寺

　　詹美清真寺（Masjid Jamae 或 Chulia Mosque，见图 100）是新加坡一个古老的清真寺，坐落在牛车水。清真寺建于 1826 年，是泰米尔印度裔穆斯林主要的礼拜地点，现在建筑基本上保留了最初的原貌。詹美清真寺正立面包括大门和两座宣礼塔的基座，宣礼塔的底部呈八边形，分为 4 层，上部呈四边形，分为 7 层。宣礼塔的上部的窗户装饰成清真寺凹壁的形状，两座宣礼塔的中间，镂空雕刻着微缩的宫殿大门和窗户。詹美清真寺包括了门厅、主礼拜堂、副礼拜堂和当地宗教领袖穆罕默德·萨利赫·瓦林瓦赫（Muhammad Salih Valinvah）的纪念碑等建筑。在清真寺庭院四周的砖墙上，可以看到拱形的装饰，墙上的扇形窗户

| 图 100　新加坡詹美清真寺

1　谢小英：《神灵的故事——东南亚宗教建筑》，南京：东南大学出版社，2008 年，第 200 页。
2　转引自许利平：《本土化与现代化——东南亚伊斯兰教的嬗变与更新》，《世界文化的东亚视角——全球化进程中的东方文明》，北京：北京大学出版社，2007 年。也有学者将清真寺的名字翻译成"神塔清真寺"。

都是木制的，屋顶是绿色的中国琉璃瓦。主礼拜室由两排托斯卡纳式的柱子支撑，柱子上有线条式的装饰，带有印度摩尔式清真寺风格。詹美清真寺在新加坡多元文化的环境下，综合呈现了多种文化表现形式，既有南印度的建筑风格，也有西方新古典主义的风格。

（三）东南亚清真寺中的中国元素

中国元素在东南亚清真寺中的体现主要表现在两个方面，一方面是中国建筑材料和装饰风格的运用，例如在清真寺的屋顶铺设琉璃瓦，在清真寺的讲坛上加上中式的雕刻装饰；另一方面，有一些中国人建造的清真寺，则完全采用中式传统建筑的风格，用中国建筑的形式承载东南亚伊斯兰教的精神内涵。

马六甲柯林清真寺（Masjid Kampung Keling，也可译为"印度村清真寺"，见图 101）最初是印度的穆斯林商人在 1748 年建造的木制清真寺。现在保留的建筑是1872 年建造的砖木结构，带有中国建筑风格的清真寺。由于马六甲处于海上贸易的十字路口，柯林清真寺保留了中国、印度和马来文化的元素，加上重建时（1908 年）处于西方的殖民统治之下，因此也融合了英国和葡萄牙的建筑元素。清真寺大殿上的讲坛也充满中国风格的装饰元素（见图 102）。屋顶铺设了光滑的琉璃瓦。在清真寺的礼拜堂可以看到西方科林斯式的立柱、对称的拱门和维多利亚风格的枝形吊灯，木制的讲坛上布满了马来式的浮雕。

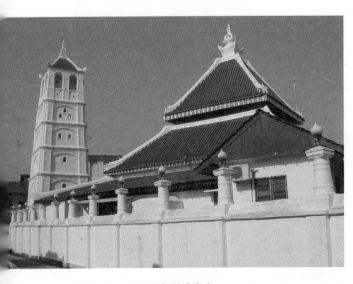

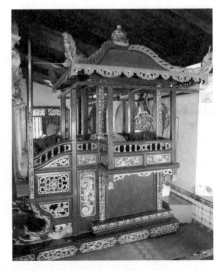

| 图 101　马六甲柯林清真寺

| 图 102　马六甲柯林清真寺的讲坛

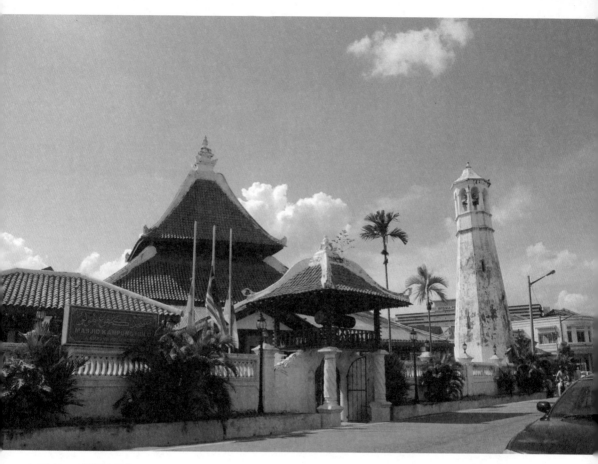

| 图 103　胡鲁清真寺

　　距离柯林清真寺几个街区距离的胡鲁清真寺（Masjid Kampung Hulu，见图 103 和图 104）也是一座融合多种文化艺术风格的清真寺。胡鲁清真寺建造于 1728 年。1511 年，葡萄牙殖民者占领马六甲以后，原来的宗教信仰自由被废止了，很多非天主教的建筑也都被破坏，其中就包括很多清真寺。1702 年，荷兰殖民者宣布执行信仰自由的政策，从而带来了建造各种宗教建筑的热潮。胡鲁清真寺由阿若姆（Dato Samsuddin bin Arom）负责建造，是一座木质结构的建筑。后来经过了阿塔斯（Wazir Al Sheikh Omar bin Hussain Al-Attas）在原址上重修，变成了现在的砖木结构建筑。[1] 胡鲁清真寺主要采取了传统爪哇式的建筑风格，屋顶由三层金字塔形的屋顶组成，

1　Abdul Halim Nasir, ed., *Mosques of Peninsular Malaysia*, Kuala Lumpur: Berita Pub., 1984, p. 37.

每层屋顶之间的空隙都起到了通风和采光的功用。中间的四根柱子支撑了屋顶的中心部分，四周有众多柱子支撑屋顶的四个边缘。

巨港大清真寺（Masjid Agung Palembang，也称作 Masjid Nasional Sultan Mahmud Badarudin，见图

图 104　胡鲁清真寺讲坛效果图

105）坐落在巨港的市中心，建于 1738—1748 年。最初的建筑群占地约 1080 平方米，可以容纳 1200 名穆斯林进行礼拜，后来进行了数次扩建和整修，其中在 20 世纪 70 年代的翻新、扩建中，传统的中国宝塔式宣礼塔得到保留，并增加了一座新式的宣礼塔。清真寺的讲坛上装饰了很多巨港当地的雕刻样式（Lekeur）。现在的巨港大清真寺占地 5000 多平方米，可以容纳 7750 名穆斯林同时进行礼拜。

图 105　巨港大清真寺

雅加达和万隆的老子清真寺（Masjid Lautze，见图106）、万隆的融合清真寺（Masjid al-Imtizaj，见图107和图108）和西爪哇芝比农（Cibinong）的陈国梁清真寺（音译，Masjid Tan Kok Liong，见图109）等具有浓郁中国建筑风格的清真寺。[1]

第一座老子清真寺于1991年在雅加达建成，第二座老子清真寺1997年在万隆建成，第三座老子清真寺计划建在唐格朗（Tangerang）。[2] 万隆的老子清真寺坐落在商业中心，建在一座租用的房子里。这座清真寺建于1997年，大约只有57平方米，礼拜室最多可以容纳60人进行礼拜。清真寺采用红色和黄色作为装饰的主色调。将清真寺建在繁华的商业区主要是为了方便附近华人到这里礼拜，吸引更多华人学习伊斯兰教义，皈依伊斯兰教。不仅有华人穆斯林到这里礼拜，也有很多当地的穆斯林到这里礼拜。"我们将清真寺的外形设计成和中国传统的寺庙很接近，主要目的是为了使来到这里的华人穆斯林感觉更加亲切、自然"，伊利安西亚（Yusman Iriansyah）在接受雅加达邮报采访的时候说道。[3]

位于西爪哇的陈国梁清真寺（见图109）完全采取了中国阁楼式的建筑作为

图106 万隆老子清真寺

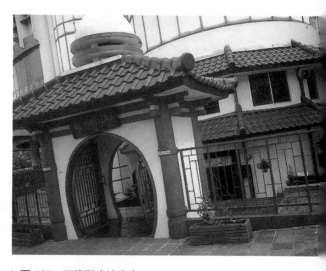

图107 万隆融合清真寺

1 这些清真寺在当地可能有不同的中文名称。

2 刘宝军：《浅谈研究海外回族和华人穆斯林社会的意义》，《中国穆斯林》2007年第6期，第13页。

3 *The Jakarta Post*, Aug. 6, 2010.

| 图 108　融合清真寺的内部装饰

| 图 109　陈国梁清真寺

礼拜堂的外形，即使是清真寺的牌匾，也是采用中文字的笔画来拼写印度尼西亚语。在礼拜堂二层的平台上加了一个金黄色的拱顶，在三层的屋顶加上新月标志，作为伊斯兰教的象征。

印度尼西亚有三座郑和清真寺，分别是泗水郑和清真寺（Masjid Muhammad Cheng Ho Surabaya，见图110）、巨港郑和清真寺（Masjid Muhammad Cheng Ho Palembang，见图111）和巴苏鲁安郑和清真寺（Masjid Cheng Ho Pasuruan，见图112）。这些郑和清真寺都是在2000年以后陆续建成的。

泗水郑和清真寺始建于2001年10月15日，2002年建成，占地3070平方米，由东爪哇华裔伊斯兰协会组织华人捐资

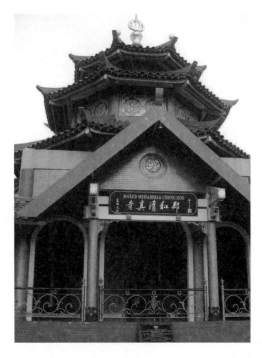

图110　泗水郑和清真寺

兴建的清真寺，用"郑和"命名，表达了中国与印尼穆斯林之间的交流。清真寺一楼刻有碑铭，碑文分别用印度尼西亚文、中文、英文镌刻于花岗岩上。碑文称赞郑和"率巨舰百艘"，"云帆高张，昼夜星驰；涉彼狂澜，若履通衢"，在28年间七下西洋亲善万国、传播伊斯兰教、开展文化经贸交流的丰功伟绩。清真寺的主体建筑呈长方形，边长分别为21米和11米，礼拜室的边长分别为11米和9米。11这个数字使人想起易卜拉欣最初建造的麦克白长度是11米，而9这个数字则寓意着在印度尼西亚群岛传播伊斯兰教的"九大贤人"。郑和清真寺的屋顶呈八角形，融合了中国八卦的形状。清真寺建筑群还包括了幼儿园、运动场、办公室、餐厅、汉语学习中心和图书馆等，向印度尼西亚各部族穆斯林开放。该寺不仅是印度尼西亚华人信奉伊斯兰教的启蒙圣地，也是印度尼西亚华族与其他族群交流、沟通并促进相互了解的桥梁，并将成为印度尼西亚各民族融为一体的象征。[1]

印度尼西亚巨港市的郑和清真寺建成于2008年。黄瓦红墙，飞檐画梁，中间高

1　孔远志：《郑和清真寺与印尼华人穆斯林》，《中国穆斯林》2004年第3期，第45页。

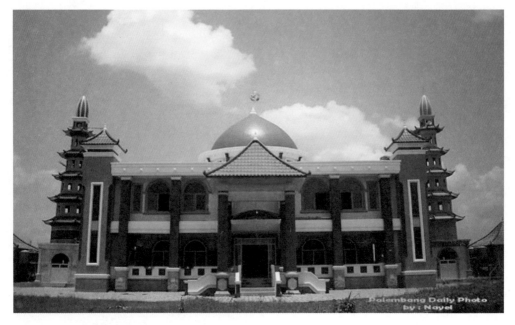

图 111 巨港郑和清真寺

图 112 巴苏鲁安郑和清真寺

耸一座翠绿色圆拱，上饰星月标志，两边各有一座中华宝塔式的五层宣礼塔，从外形上看和中国传统的寺庙非常相似。巨港郑和清真寺整体占地 5000 平方米，主体建筑呈正方形，边长 25 米。除了主礼拜室，还有伊玛目的住所、办公室、图书馆和一个多功能厅。礼拜室分为两层，第一层是男性穆斯林礼拜室，第二层是女性穆斯林礼拜室。郑和清真寺不仅是一个穆斯林礼拜的场所，也是一个社会活动的场所。

橘园清真寺（Masjid Kebon Jeruk，见图 113）位于雅加达的唐人街（Jl. Hayam Wuruk），是由当地的土生华人（peranakan）在一座 18 世纪的礼拜室的基础上扩建

而成的，现在的建筑是
1957 年 重 修 的。[1] 18 世
纪，陈正华夫妇（音译，
Chan Tsin Hwa 和 Fatima
Hwu）带领一些中国人来
到雅加达，他们在雅加达
定居以后，都皈依了伊斯
兰教。他们和当地马来人
通婚，逐渐形成了一个土
生华人的群体，希望能够
建造一座自己管理的清真

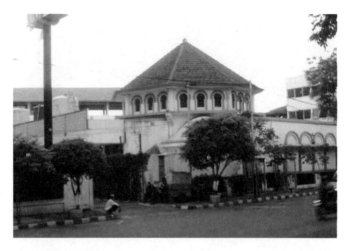

图 113　橘园清真寺

寺。18 世纪末，当地的土生华人在聚居区建立了由土生华人进行管理的橘园清真寺。
由于土生华人在文化背景的特点，橘园清真寺具备融合了华人文化、伊斯兰文化和
当地传统文化的建筑风格。从外形上看，橘园清真寺和爪哇传统的清真寺极为相似，
都是双层结构和四面屋顶。

　　马来西亚吉兰丹州的伊斯玛仪苏丹清真寺（Sultan Ismail Petra Silver Jubilee
Mosque）是一座具有典型中国建筑风格的清真寺。由于外形上和北京的牛街清真寺
具有很多的相似性，伊斯玛仪苏丹清真寺在当地又被称作"北京清真寺"或"中国
清真寺"（见图 114）。伊斯玛仪苏丹清真寺的建筑样式和中式的寺庙非常相似，是
中式建筑风格与马来西亚伊斯兰艺术相结合的典型代表。伊斯玛仪苏丹清真寺兴建
于 2005 年，2008 年完工，可同时容纳 1000 人在这里举行礼拜仪式。马来西亚的清
真寺建筑元素也对当地的华人建筑产生了影响，在巴生地区的拿督公庙（Datuk Kong
Temple, Klang，见图 115）在建造屋顶的时候，就是采取类似清真寺的屋顶。

（四）东南亚清真寺中的西方元素

　　西方建筑风格对东南亚清真寺建筑的影响主要体现在两个方面：第一，在建筑
材料方面，水泥等现代材料的使用为建筑的外形设计提供了更加广阔的空间；第二，
在建筑的设计风格上，欧洲的古典主义风格在殖民政府的推崇下，融合到一些东南

1　建造年代和建造方式说法不一，关于建造年代，一说 1786 年，一说 1797 年，一般认为建造于 1780—1797 年之间。
　关于建造的方式，一说是从原址的一座礼拜室扩建而成，一说是一位华人从自家的住宅中扩建而成。

图 114　马来西亚吉兰丹"北京清真寺"

图 115　马来西亚巴生拿督公庙

亚清真寺的建造过程中。具有西方建筑风格的清真寺的兴起可能与殖民者希望建立一个更加稳重和理性的伊斯兰教有关，也有可能与本土统治者试图"西化"伊斯兰教社会的想法有关。[1] 在殖民统治初期，殖民者在进行城镇建设规划的时候，首先规定了中心广场（Alun Alun）和清真寺（Agung Mosque）的位置和形制。这个时期的清真寺体量上逐渐扩大，传统的木柱和木墙逐渐被承重的外墙所取代。

　　印度尼西亚廖内群岛的廖内苏丹清真寺（Masjid Raya Sultan Riau, Penyangat,

1　谢小英：《神灵的故事——东南亚宗教建筑》，南京：东南大学出版社，2008 年，第 210 页。

见图 116）可能建于 19 世纪初，整体的建筑风格具有欧洲建筑风格的影子，特别是清真寺的外形设计。由于这里距离新加坡岛和马来半岛很近，英国商人曾在"自由贸易"口号下，到达过印度尼西亚群岛，廖内苏丹清真寺的建造可能得到了欧洲人的协助。清真寺长 19.8 米，宽 18 米，整座清真寺的外墙颜色为黄色和浅绿色，据说可能这两种颜色代表了当地王室的颜色。清真寺的屋顶由 9 个八边形的圆拱组成，在礼拜堂的 4 个角落有 4 座宣礼塔。礼拜堂正门的前面建有台阶，台阶扶手的建造风格明显受到西方城堡台阶建筑风格的影响。

马来西亚柔佛州阿布·巴克尔清真寺（Masjid Sultan Abu Bakar，见图 117）是该地区的代表性建筑，建造者是柔佛州的第 21 任苏丹阿布·巴克尔（1833—

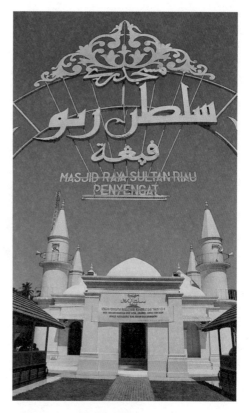

图 116 廖内苏丹清真寺

1895）。阿布·巴克尔年幼时曾在基督教传教士建立的马来学校求学。在传教士教师们的熏陶下，阿布·巴克尔精通英语，并对西方的文化艺术产生了浓厚的兴趣。1862 年，他接任父亲的权位，成为马来西亚的柔佛州的最高统治者。1892 年，巴克尔开始建造州清真寺，设计者为布纳克（Tuan Haji Mohamed Arif bin Punak），建造工程师是阿瓦鲁丁（Dato' Yahya bin Awalluddin），清真寺于 1900 年建成。由于阿布·巴克尔对西方文化的兴趣，其所建造的清真寺成为东南亚体现英国维多利亚建筑风格本土化的作品。"阿布·巴克尔清真寺设有四个宣礼塔，呈十字对称分布。宣礼塔分四层，一、二层为方形，底层四面各有一个宽大的券柱式入口，拱券为饱满的半圆拱券；二层较一层略小，每面辟三个矩形方窗，窗上饰以半圆形山花，与底层的拱门相对应；三、四层为八边形，使四方形向圆形穹顶的过渡更加自然。每层的八边形又分为上下两部分，每面都开矩形小窗，使宣礼塔上部显得轻盈。呈八边形的两层间设外挑的窄回廊，与穹隆底端类似北印度式清真寺中'卡垂'亭子的挑檐部

图 117　阿布·巴克尔清真寺

分呼应。宣礼塔的风格和西方教堂建筑中的钟楼具有很大的相似性。礼拜堂呈方形，四角是四座比例粗矮带小穹隆的角塔，形制与入口处的大宣礼塔一致，但较矮小。礼拜堂开有连续的大拱券窗，礼拜区部分较四边高出，覆以四坡屋顶，屋顶中央置一小穹顶，其形与宣礼塔同，这种在四角设立角塔的手法无疑是受到北印度式清真寺的影响。而屋顶中央的小穹隆让人联想到西方教堂十字交叉处的采光塔，又与东南亚传统本土式清真寺上部的尖顶结构有异曲同工之妙。从阿布·巴克尔的建筑风格上可以看出典型的欧洲建筑的痕迹：采用基部、中部和顶部三分法；带壁柱的墙壁；对称的平面布局；复杂的檐口围绕建筑形成的连续带；宣礼塔显得较为沉重，穹顶的形状为小角锥形屋顶或半圆形小穹隆。"[1] 阿布·巴克尔清真寺所体现的欧洲古典主义建筑风格还影响到了这个时期建造的一系列政府公共建筑。

易卜拉欣苏丹大清真寺兴建于 1927 年（Masjid Jamek Sultan Ibrahim，1930 年对外开放，见图 118），以替代 1887 年在这里建造的清真寺。1999 年，在麻坡河的对面的阿卡斯（Tanjung Agas）建造了第二座类似风格的伊斯玛仪苏丹清真寺（Masjid Sultan Ismail，2002 年完工）。易卜拉欣苏丹大清真寺的设计参照了西方流行的新古典主义风格，"但其中又加入了北印度式的小穹隆亭子、法国巴洛克风格的窗户、英国传统的木支架结构屋顶，这些元素虽然繁多，但无一例外的都是欧洲或欧洲殖民者欣赏的样式。宣礼塔四层，位于主体建筑正立面的中间位置，但由于二层由细细的柱子支撑，因而比苏丹阿布·巴克尔清真寺的宣礼塔显得更为开阔、轻盈，宣

1　谢小英：《神灵的故事——东南亚宗教建筑》，南京：东南大学出版社，2008 年，第 209 页。

图 118　柔佛州麻坡易卜拉欣苏丹大清真寺

礼塔顶直接套用北印度式小穹隆亭子，与通透的塔身下部结构相协调。主体建筑正立面两侧延伸出门厅，与主体一起形成弧形，环抱着宣礼塔。主体殿身侧面亦各出一门厅，末端凸出，其上置以穹隆，这样主体平面呈十字形。而凸出的后部使人联想到欧洲教堂西面的祭坛。礼拜堂覆以四坡屋顶，屋顶上设老虎窗，屋顶中间没有类似阿布·巴克尔清真寺的宣礼塔。"[1]

　　吉兰丹州哈鲁镇（Kota Bharu）的穆罕默德大清真寺（Masjid Besar Muhammadiah，见图 119 和图 120）也是一座融合东西方建筑元素的清真寺。[2] 马来西亚吉兰丹州穆罕默德大清真寺建于 1867 年，原名是 Masjid Besar Kota Bharu，用木材建造。现在的清真寺是 1922 年建造的，1931 年对外开放，并改为现名。1959 年、1968 年、1976 年和 1987 年分别进行了扩建。19 世纪曾有多位乌里玛（Ulama）在这里对伊斯

1　谢小英：《神灵的故事——东南亚宗教建筑》，南京：东南大学出版社，2008 年，第 209 页。

2　Abdul Halim Nasir, *Mosque Architecture in the Malay World*, translated by Omar Salahuddin Abdullah, Bangi: Penerbit University Kebangsaan Malaysia, p. 87.

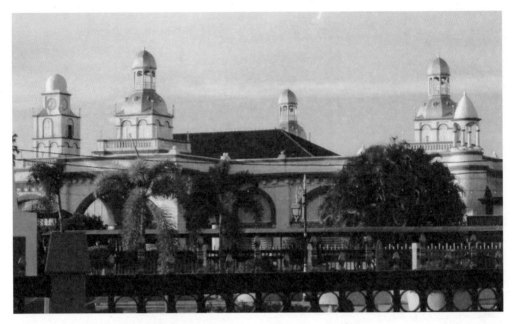

图 119　马来西亚吉兰丹州穆罕默德大清真寺

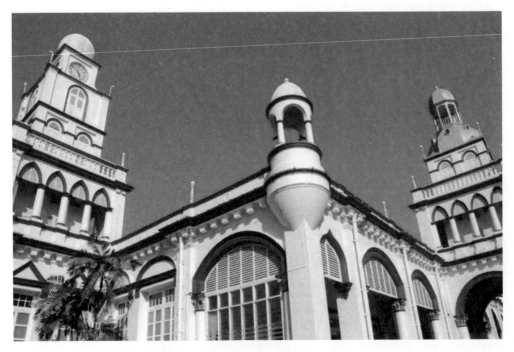

图 120　马来西亚吉兰丹州穆罕默德大清真寺内部建筑风格

兰教的思想进行整理和讨论，形成了马来群岛的伊斯兰思想传播中心和教学中心，有的学生毕业以后继续到麦加学习。在建筑风格上，穆罕默德大清真寺融合了西方和印度的建筑风格。

　　日惹努如密清真寺（Masjid an-Nurumi Candisari，见图 121）有很多的别名，但人们更愿意称之为"糖果清真寺"，因为其丰富多彩穹顶尖塔类似棒棒糖，也有另一个著名的名字称作"克里姆林宫清真寺"。从外形上看，清真寺的设计灵感来自莫斯科的圣瓦西里大教堂（见图 122）。虽然在建筑体量上，努如密清真寺比圣瓦西里大教堂小很多，但美丽之处在于鲜艳的蓝色和粉红色搭配，赋予了浓郁的印尼风情。

图 121　日惹努如密清真寺

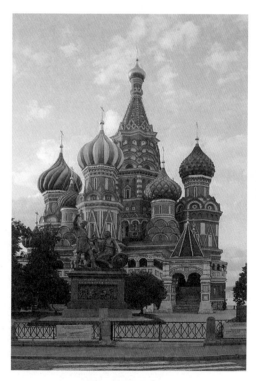

图 122　莫斯科圣瓦西里大教堂

（五）东南亚清真寺中民族元素

进入 20 世纪，东南亚各个民族对各种建筑技术的掌握日臻成熟，特别是对清真寺拱顶的建造更加得心应手，涌现了大批本民族的建筑师。第二次世界大战以后，东南亚的清真寺建造工作更是顺应了民族主义情绪高涨的社会潮流。保卫宗教意味着保卫民族与传统，因而从一定意义上讲，捍卫民族利益就要捍卫伊斯兰教。在当时的历史条件下，最方便而又合法的途径就是利用清真寺集合穆斯林，如通过集体礼拜、讲经、庆祝宗教节日等活动把群众有效地发动和组织起来，他们利用本土式清真寺的符号表达着渴望民族解放的情感。[1]

随着社会经济文化的发展，新的材料、新的结构、新的功能、新的形制开始出现在世界各国的建筑师的设计方案当中。一些在欧美留学的东南亚本土建筑师将西方的建筑理念与表达国家独立及民族不断向前发展的思想相结合，运用到东南亚清真寺的建造工作中。融入东南亚地域风格的现代建筑成为当今东南亚社会中最具代表性的建筑形象，成为表现东南亚艺术魅力的重要手段。随着东南亚伊斯兰教的发展，拥有众多穆斯林的马来西亚和印度尼西亚希望通过大型清真寺的建造，凸显自身在伊斯兰世界中的地位和影响。[2]这些清真寺主要运用钢筋混凝土结构，墙体则用大理石或昂贵的进口瓷砖贴面，但在形制、装饰上杂糅了伊朗式的布局、土耳其式的穹隆和宣礼塔、印度式的角塔和敞廊、伊朗式的大门、用围廊围护的华丽的庭院、阿拉伯多柱式的建筑内部空间、尖角或半圆的拱券、华丽的古典式装饰等伊斯兰教建筑语汇。[3]由于伊斯兰教已经完全融入了东南亚社会文化当中，清真寺不再像伊斯兰教传播初期那样依靠传统建筑形式，而是以社会功能要求为核心。在清真寺建筑中的一些细节部分充分体现东南亚的民族文化和民族性格，成为折射民族的历史和民族的价值观社会符号。与传统样式的清真寺相比，具有民族主义色彩的清真寺大胆地运用各种建筑文化的元素，通过建筑体量上的急剧增加来彰显民族独立理想与信心。从这个角度而言，20 世纪以后的东南亚国家的大型清真寺的建造，几乎都带有强烈的民族文化色彩。

印度尼西亚雅加达国家清真寺是一个采用现代主义风格和装饰艺术风格设计的清真寺，虽然这个清真寺依然采用洋葱头形状的穹隆，但其方盒子的外立面处理却

1　贺圣达：《东南亚文化发展史》，昆明：云南人民出版社，1996 年，第 529 页。
2　谢小英：《神灵的故事——东南亚宗教建筑》，南京：东南大学出版社，2008 年，第 210 页。
3　同上书，第 216 页。

是现代主义的。印度尼西亚国家清真寺的设计者在立面上进行大量的"挖空"处理，即让窗户向内退缩约 1 米，取得良好的遮阳效果。窗户完全镂空，图案饰以抽象的伊斯兰教花纹，既获得了良好的通风效果，又具有极强的装饰性。[1]

　　查希尔清真寺（Zahir Mosque，见图 123）建于 1912 年，是为了纪念 1821 年在这里抗击暹罗入侵者而牺牲的战士。查希尔清真寺占地约 1 万平方米，主礼拜堂呈边长 20 米的正方形。清真寺的建筑风格庄重肃穆，一大四小五座黑色拱顶是这座清真寺最大的特点，它们代表着伊斯兰教的五大教义。吉打州的《古兰经》朗诵大赛每年都在这里举行。以黑色作为穹顶的颜色还有马来西亚加央（Kangar）的阿威清真寺（Alwi Mosque，1910 年建成）、印度尼西亚北苏门答腊阿齐兹清真寺（Azizi Mosque，1902 年建成，见图 124）和棉兰大清真寺（Msajid Raya Medan，1909 年建成，见图 125）。这三座清真寺除了在穹顶颜色的独特性外，其建筑外形同时融合了印度洋葱头式的穹顶形状和欧洲洛可可的装饰样式。

图 123　马来西亚查希尔清真寺

1　谢小英：《神灵的故事——东南亚宗教建筑》，南京：东南大学出版社，2008 年，第 214 页。

马来西亚国家清真寺（Masjid Negara，见图126）建成于1965年，是以现代建筑语言重新诠释传统马来西亚建筑的优秀代表，也是马来西亚多种族、多文化相融合的象征。礼拜堂为50米×50米的正方形，高约27米，可同时容纳3000人举行礼拜仪式。礼拜堂的屋顶是由49个大小不等的圆拱组成的，最大的圆拱直径有45米，呈18条放射星芒，意思是代表马来西亚全国的13个州和伊斯兰教五功。整个建筑采用了大量白色大理石建造，非常洁净，具有宗教建筑的肃穆感。"除了专门设有供穆斯林大净、小净时用的设施外，还在入口显眼的地方设置矩形水池，水池旁边是高73米的伞形宣礼塔，白色的宣礼塔倒影在矩形的水池中增加了质感的对比和光影效果，同时将《古兰经》中为穆斯林描摹的天园，倒影在俗世的世界之中。"[1]礼拜堂的屋顶是张开的伞形，宣礼塔是合拢的伞形，既是建筑外形上的互相呼应，也是宗教对国家、民族保护象征的体现。整座清真寺呈现出一种轻灵端庄的气派，尤其是礼拜堂外密集的柱廊和窗格，营造出一种现代感和空间感，并充分体现庄严和神秘的宗教气氛。

图124　印度尼西亚阿齐兹清真寺

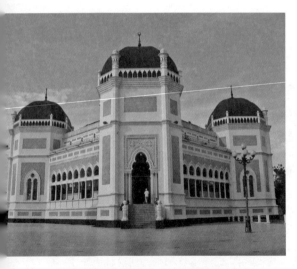

图125　印度尼西亚棉兰大清真寺

马来西亚水上清真寺（Putrajaya Mosque，见图127），坐落于人造湖中，融合了土耳其、伊朗、印度与本土的伊斯兰教建筑特色。整个清真寺是由粉红和白色花岗岩装饰的，内部使用了大量的咖啡色和奶白色石材。清真寺的主入口处是仿伊朗式清真寺而建的大伊旺，宽大的围廊包围着巨大的庭院。"主礼拜堂的屋顶分三层，

1　谢小英：《神灵的故事——东南亚宗教建筑》，南京：东南大学出版社，2008年，第212页。Lim Yong Long & Nor Hayati Hussain, *The National Mosque*, Kuala Lumpur : Centre of Modern Architecture Studies in Southeast Asia, 2007, pp. 7—10.

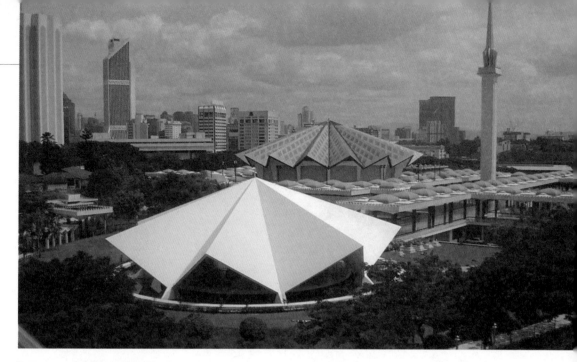

图 126　马来西亚国家清真寺

呈阶梯状向上内收，有传统本土式清真寺三层攒尖顶的意象，最上端以直径达36米的巨大穹顶结束，大穹顶以12根圆柱支撑。屋顶一、二层平台的四角设小穹隆，形式与中央的大穹隆一致，礼拜堂四周是宽阔的挑檐廊，这是印度式清真寺的典型手法，但水上清真寺在挑檐廊上增加了具有伊斯兰图案效果的镂空遮阳板，形成了独特的光影效果，起到很好的遮阳作用。"[1]（见图128）

"森美兰州大清真寺（Masjid Negeri Sembilan，建成于1970年）通过大量带采光天井和通风井的围廊空间设计获得

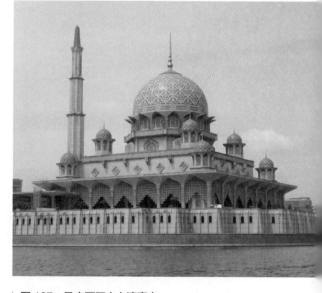

图 127　马来西亚水上清真寺

了充足的自然光和建筑内良好的自然通风效果。森美兰州清真寺升高的礼拜堂是九

1　谢小英：《神灵的故事——东南亚宗教建筑》，南京：东南大学出版社，2008年，第217—218页。

| 图 128　马来西亚水上清真寺内部装饰

边形的，有九个锥形断面的屋顶在中央相遇，其边缘则微微翘起。这种模式在其外围又予以重复，即将九座细长的 U 形塔设在翘起处，形成翘起屋顶的外围支撑。这一系列相交的钢筋混凝土曲面表现了米南加保族（Minangkabau）传统建筑中牛角式的山墙屋顶。在这里，建筑师不再求助于复古主义而转向对马来西亚传统屋顶抽象而极具创新性的诠释。"[1]

　　文莱的赛福鼎清真寺（Sultan Omar Ali Saifuddin Mosque，见图 129）和杰米清真寺（Jame Asr Hassanal Bolkiah Mosque，见图 130）是东南亚清真寺中奢华的代表。赛福鼎清真寺建于 1958 年，由意大利建筑师设计，其建筑风格同时受伊斯兰和意大利风格影响。清真寺位于文莱河畔一个人工湖上，通过一座长桥和岸边的水上村落（Kampong Ayer）相连。清真寺由大理石尖塔和金色的拱顶组成，并装饰着喷泉的庭院和花园。杰米清真寺于 1994 年建成。拱顶的内部饰有色彩艳丽的玻璃，既有装饰作用，又有采光之功用，明媚的阳光透过玻璃显得绚烂无比。清真寺的 29 个金碧

1　谢小英：《神灵的故事——东南亚宗教建筑》，南京：东南大学出版社，2008 年，第 214 页。

辉煌的拱顶是为了纪念历史上的 29 位苏丹。两座清真寺的拱顶都镀以纯金，其中杰米清真寺拱顶的镀金总重 45 公斤。内部都装饰了精美的玻璃花窗、拱门、半圆顶和大理石柱子。几乎所有的材料都来自国外。例如赛福鼎清真寺的大理石地板来自意大利，砌墙的花岗岩来自中国，彩色玻璃和水晶枝形吊灯来自英国，地毯则是从比利时和沙特阿拉伯进口的。

爪哇岛图班（Tuban）地区从 15 世纪中叶就开始受到伊斯兰教的影响，库苏莫迪都（Raden Tumenggung Kusumodigdo）统治期间，于 1894 年兴建了图班大清真寺

图 129　文莱赛福鼎清真寺

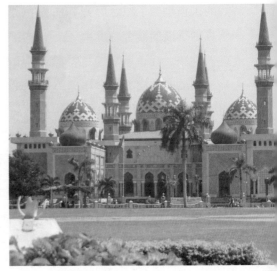

图 130　文莱杰米清真寺　　　　　　　图 131　图班大清真寺

（Masjid Agung Tuban，见图 131），这座大清真寺成为当地的象征与骄傲。1985 年进行扩建，2004 年政府进行了一次大规模的装修（修葺）。图班大清真寺位于市中心，以其华丽的色彩装饰吸引世人的目光。从外形上看，图班大清真寺宛如一座《一千零一夜》故事中的建筑。从瓷砖地板到墙壁上的雕刻，从宣礼塔到穹顶，都采用浓烈的、梦幻的色调，充分体现了东南亚民族对于颜色的独特理解。走进清真寺的人，可以第一时间感觉到建筑和色彩带来的凉意。

第三节　东南亚伊斯兰文学艺术

伊斯兰文学，从内容上看，大体可分两大类。一类是直接为宣传伊斯兰教服务的宗教文学，包括伊斯兰教的经典著作，如《古兰经》《圣训》和有关阐释伊斯兰教教义、教法、伦理道德、行为规范等的著作；伊斯兰教人物故事，如先知故事，尤其是有关穆罕默德的各种神话传说，以及伊斯兰教的英雄故事。这些故事不是枯燥的说教，而是以生动的人物形象和引人入胜的故事情节来展示思想主题，达到宣传伊斯兰教的目的。这种类型的文学作品宗教意味浓重，充分表现宗教的发展历史和思想精髓。另一类是伊斯兰教影响下世俗文学，有从阿拉伯、波斯、印度为主的各民族的神话传说、动物寓言、人物传奇等提炼出来的各种散文故事书，其中最脍

炙人口的是《一千零一夜》和《卡里莱和笛木乃》，还有为统治者树碑立传、以记述帝王的政绩与历史、仁政与暴政、战争与内乱、典章与制度、礼仪与习俗等为内容的作品。伊斯兰世俗文学源于各族民间流传的口头文学，是伊斯兰教传入之前的产物，本来与伊斯兰教无关，在伊斯兰化之后才被注入伊斯兰教的精神或者被加上伊斯兰教的色彩，使之带上伊斯兰特色而得以继续在伊斯兰世界内盛行不衰，并随着伊斯兰教的传播而在东南亚地区产生影响。[1]

为了吸引更多的民众对伊斯兰教产生兴趣，伊斯兰传教者将有关伊斯兰教先知的故事，特别是穆罕默德先知的故事介绍到东南亚地区。这些故事充满引人入胜的神话传奇色彩，能寓宗教于娱乐之中，深受欢迎。这些伊斯兰文学作品的传入对扩大伊斯兰教的影响和巩固伊斯兰教的地位起了促进作用。"当出现第一个马来伊斯兰王朝的时候，王朝统治者意识到文学的影响，所以开始创作以伊斯兰教为指导思想的宫廷文学，以巩固王朝的统治基础。东南亚海岛地区的宫廷文学，一方面要大力宣传伊斯兰教和政教合一的思想，使伊斯兰教成为王朝主要的精神信仰，一方面要大力美化王朝统治者，宣扬王族的显赫历史，以树立国王的绝对权威。从东南亚文学的发展历史看，歌颂统治者丰功伟绩的传统在融入了伊斯兰元素以后，得到了进一步强化。宫廷文学的主要内容集中在两个方面：一方面是有关王朝的兴衰史，尽量把王族的世系与伊斯兰教先知英雄建立联系或关系，把皈依伊斯兰教的过程神圣化；另一方面是有关宗教的经典和教法教规的论述，把伊斯兰教思想贯彻到朝野的各个领域。"[2]从宗教文学的社会功能上看，这是神王合一的思想的真实写照。《古兰经》是伊斯兰教的经典，经典的影响会渗透到社会的各个领域，是正统、严肃的代表。而伊斯兰教先知和英雄故事与马来文学中强大的口头传统、富有想象力的故事演绎传统相结合，加上故事套故事的文学结构，形成了具有东南亚地区特色的伊斯兰传奇故事。从创作者的角度而言，各种文学家的文学作品，都是表达宗教虔诚的有效方式，是宗教热忱的自然流露和表达。多样化的文学创作方式综合在一起，构成了马来世界伊斯兰文学丰富的养分，为好的文学作品提供了坚实的创作基础和读者群。文学评论家认为，在印度尼西亚的文学界，是不是伊斯兰文学的讨论远远没有是不是好文学的讨论来得重要。[3]因此，好的伊斯兰文学作品，首先是好的文学作品，是

1 梁立基：《印度尼西亚文学史》上册，北京：昆仑出版社，2003 年，第 192、194 页。

2 同上书，第 193 页。

3 Rahmah Ahmad H. Osman, "A Bird's Eye View on the Islamic Literature Discourse in Indonesia", *The International Journal of Business and Social Science*, vol. 2, no. 11, Special Issue-June 2011.p. 101.

读者喜欢的文学作品，是能够广泛、长期流传的文学作品。在现代的东南亚伊斯兰文学中，宗教的因素已经成为一种自然而然的存在，文学和宗教的结合非常紧密、顺畅，丝毫没有做作，而且也很难截然分开。

（一）《古兰经》、先知故事在东南亚伊斯兰文学中的影响

《古兰经》展示了伊斯兰教对宇宙、社会、人类的认识，同时它本身也是一部具有鲜明艺术宗旨和丰富表现形式的艺术创作范本。在穆斯林看来，艺术建立在宗教信仰之上，艺术创作以伊斯兰教对存在、人、生活的认识为指导。伊斯兰艺术是宗教和艺术的完美结合。《古兰经》说明高尚、优美的人类艺术能够深刻地表现人性，揭示宇宙奥秘，展示其美丽、均衡与和谐。《古兰经》大量运用明喻、暗喻、押韵等方法，丰富了阿拉伯—伊斯兰文学的表现形式。[1]"《古兰经》是宗教经典，沟通人们的心灵，让美进入人的感觉，感受绚丽多彩的自然之美。"[2]

"古兰"一词的本义是"诵读"。在《古兰经》中指以韵脚、节奏等美感把真主的启示"诵读"出来。《古兰经》是诵读的经典，讲究音乐、节奏等美感。《古兰经》充分利用了阿拉伯语抑扬顿挫、富有乐感和节奏的语言特点，显示了独特美妙的文体。《古兰经》语言流畅有致，词汇丰富，结构严谨，言简意赅，因而在修辞、音韵等方面成为后世散文的典范，在语言规范方面则成为最高标准。[3]《古兰经》的修辞、韵脚、节奏、吟咏浑然一体，它所蕴含的音乐美使其具有摄人心魄的感染力，构成优美的艺术境界，引人进入愉悦、高尚的精神殿堂。[4]

《古兰经》中叙述了许多生动的故事。它不仅负有宗教目的，起着教化、引导的作用，又具备故事这一文学形式所要求的一切因素。它依照伊斯兰教的认识观点描写生活和事物，从人的表面行为看到人性的本质，从人和事物中看到真主的作用。对于理智的人来说，这些故事确有一种教训；而对于有信仰的民族来说，这些故事是一种暗示和恩赐。从这些故事中，伊斯兰信徒可以明白哪些行为是安拉允许的，会得到安拉的赏赐；哪些行为是让安拉愤怒的，要受到惩罚。如果说，古兰经故事是伟大的宣传文学是不过分的。[5]《古兰经》的故事首先是众先知的故事和传说，有

1　秦惠彬主编：《伊斯兰文明》，北京：中国社会科学出版社，1999 年，第 282—283 页。

2　〔埃及〕穆罕默德·高特卜著：《伊斯兰艺术风格》，一虹译，北京：中国人民大学出版社，1990 年，第 111 页。

3　秦惠彬主编：《伊斯兰文明》，北京：中国社会科学出版社，1999 年，第 284 页。

4　刘一虹、齐前进：《美的世界——伊斯兰艺术》，北京：宗教文化出版社，2006 年，第 256 页。

5　〔新加坡〕廖裕芳著：《马来古典文学史》（上卷），张玉安等译，北京：昆仑出版社，2011 年，第 328 页。

阿丹、哈娃、穆萨、尔撒、易卜拉欣等，以及天使、精灵和魔鬼的故事。《古兰经》故事创作时而概述，然后从头至尾展开详细描写；时而先评论故事的寓意，然后开始讲述故事整体；有时开门见山，读者迅速被吸引；有时只通过几句话提醒读者正文业已开始，让读者自己琢磨其中原委。在描写上，有时笔触苍劲、富有活力，有时富于情感和冲动。这些表现手法相辅相成，相得益彰。[1]《古兰经》是伊斯兰教思想性很高的基本经典，是穆斯林精神的依归，在阿拉伯文化艺术遗产中占有重要地位。吟诵《古兰经》成为集会上主要内容，它的词句和着节拍、声调，打动听众的心扉，以其独有的艺术魅力和精神力量占据了人们的内心世界。[2]

东南亚地区的知识传承主要是依靠口头传统来完成的，知识通过口耳相传的方式进行代际传递。在伊斯兰教传入以后，对于《古兰经》的需求促进了马来世界文字艺术的发展。很多来自波斯和阿拉伯的文献也都被翻译成当地的文字。[3]谢赫·阿卜杜勒·拉乌夫·凡苏里（Shaikh Abdur Rauf al-Fansuri，1593—1695）在亚齐苏丹的支持下于17世纪将《古兰经》第一次翻译成古典马来文（爪威文）。[4]最有名的马来语古兰经故事是《安比雅故事》（*Kisah al-Anbiya*）。由哈吉·阿兹哈里·哈立德（Haji Azhari Khalid）从阿拉伯语翻译成马来语的《安比雅故事》与《安比雅章》(*Cohan Stuart*)有相同的故事情节。这很可能因为二者的来源相同。很可惜书中没有提到翻译和出版的年份。[5]

爪哇的伊斯兰教先知英雄故事多已爪哇化了。伊斯兰教传入之前，爪哇的各王朝一直受到印度宗教文化和印度史诗文学的直接影响，已经拥有相当发达的古典文学和牢固的文学传统。在这种情况下，后来的伊斯兰文学必须适应爪哇古典文学的传统才能在爪哇立足，所以伊斯兰教先知英雄故事传到爪哇后就难以保持其原貌了。爪哇的伊斯兰教先知英雄故事统称'默纳故事'(Cerita Menak)，大体有以下几个特点：

一、为了迎合爪哇人传统的审美情趣，可以在原故事中添枝加叶。例如爪哇有关亚当和夏娃的先知故事《阿姆比亚传》（Kitab Ambiya）里就有

1　秦惠彬主编：《伊斯兰文明》，北京：中国社会科学出版社，1999年，第285页。

2　刘一虹、齐前进：《美的世界——伊斯兰艺术》，北京：宗教文化出版社，2006年，第256页。

3　Lucien De Guise, *The Message & the Monsoon : Islamic Art of Southeast Asia: from the collection of The Islamic Arts Museum Malaysia*, Kuala Lumpur: Islamic Arts Museum Malaysia, 2005, p. 43.

4　Ibid., p. 43.

5　〔新加坡〕廖裕芳著：《马来古典文学史》（上卷），张玉安等译，北京：昆仑出版社，2011年，第328页。

这样一段情节：亚当的子女后来有美丑之分，于是产生矛盾，都想娶美的为妻，兄弟阋墙，互相仇杀。在如何解决这一矛盾上，亚当和夏娃有分歧。亚当给子女配亲时，主张美的配丑的，丑的配美的，而夏娃则要求美的配美的，丑的配丑的。于是两人发生激烈的争吵，不少美貌的子女纷纷逃往中国，在那里繁衍后代，并改奉偶像崇拜。

二、把伊斯兰教先知英雄故事与爪哇传统的史诗故事、班基故事巧妙地结合起来。经常可以看到这样的情况，讲的是伊斯兰教的先知英雄故事，但在故事展开的过程中却不时可以看到爪哇史诗故事和班基故事的影子时隐时现。例如爪哇著名的先知故事《楞卡妮斯传》（Kitab Rengganis）所叙述的主人公戈兰王子与慕卡丹公主悲欢离合的曲折经历，就容易让人想起爪哇班基故事的伊努王子和赞德拉公主的经历，在讲到楞卡妮斯假意答应嫁给马祖希以诓取他的法宝这一段情节时，也容易让人想起《阿周那的姻缘》中苏帕尔巴仙女诓骗罗刹王的一段故事。

三、以伊斯兰教的先知去取代印度教大神的地位。在爪哇传统史诗故事中，胜利者总是得印度教大神佑助的一方，而在默纳故事中则改为得伊斯兰教先知佑助的一方，变成伊斯兰教战胜了异教。

四、故事中有意贬低其他宗教，抬高伊斯兰教的地位。这方面的典型例子是《坎达故事》(Kitab Kanda)。这部作品内容十分庞杂，其中有伊斯兰教先知故事，也有印度和爪哇的神话故事。以亚当先知同恶魔马尼克马耶之间的长期斗争为主线，迂回地反映伊斯兰教与爪哇传统宗教和印度教之间的反复较量和斗争的过程。在整个较量和斗争中，先可以看到爪哇传统宗教的主神遭到印度教主神湿婆的排挤打击，后来印度教的影响衰减了，爪哇传统宗教的主神东山再起，压倒了湿婆大神。当伊斯兰教传播到东南亚以后，爪哇传统宗教的主神和印度教的主神又统统拜倒在亚当先知及其后裔的脚下。这显然是在暗喻伊斯兰教取得了最后的胜利。伊斯兰教先知英雄故事与深受印度教影响的爪哇文学传统巧妙地结合得到爪哇人的欣赏和欢迎，从而能广为流传并取得宣传伊斯兰教的好效果，并产生巨大的社会影响。[1]

1　梁立基：《印度尼西亚文学史》上册，北京：昆仑出版社，2003年，第211页。

《马来纪年》中有这样一段记载：马六甲王朝遭到葡萄牙人的侵袭，马来将士在上阵抗敌之前，要求阿赫玛德苏丹为他们朗诵《阿米尔·哈姆扎传》和《穆罕默德·哈乃菲亚传》等伊斯兰教英雄故事以壮士气。[1] 巴赛王朝建立之初，王国正好处于满者伯夷和暹罗王朝的夹缝中，用政教合一的政体来巩固王朝的统治基础是最有效的方式。巴赛王朝编撰王朝史，撰写王书（列王本纪），通过文学创作来神化和美化马来王族和马来王朝伊斯兰化的历史过程，树立马来王族的绝对权威。[2]

（二）马来传奇与伊斯兰英雄故事的融合

马来古典文学中的传奇故事，产生的年代无法确定，因为此类作品都无署名，也不标写作日期，最初是用爪威文写的。继印度史诗故事之后，盛行于阿拉伯、波斯和印度的大故事套小故事的警喻性寓言故事和神话冒险故事也成为马来地区早期民间传奇故事（Hikayat，也音译为"希卡雅特"）的重要题材和素材来源。"希卡雅特"一词也是从阿拉伯语借用过来的。从语言交流的角度而言，马来"希卡雅特"传奇故事的兴起，与伊斯兰教的传播有着密切的关系。《卡里来和笛木乃》是从印度的《五卷书》经波斯文而译改阿拉伯文的，里面可以看到印度、波斯和阿拉伯三种文化成分的融合。印度的《五卷书》早在 13 世纪就已有爪哇文译本，当时书名叫《丹特拉的故事》（*Tantra Carita*）。伊斯兰教传入之后，马来世界原有的传奇故事的名字也发生变化，《丹特利·卡曼达卡》（*Tantri Kamandaka*）替代了《丹特拉故事》。[3]

"希卡雅特"传奇故事以鲜明生动的人物形象，曲折的故事情节和通俗的语言风格而备受民众的喜爱。早期的希卡雅特作品带有从印度教向阿拉伯伊斯兰教过渡的时代痕迹，例如早期的希卡雅特作品是印度史诗故事《室利·罗摩传》（*Hikayat Sri Rama*），伊斯兰教传入以后，《室利·罗摩传》被加工改造过，使之适应信仰伊斯兰教的马来读者和听众的价值取向。"马来古典文学中的《室利·罗摩传》讲的是《罗摩衍那》的故事，但与印度教影响时期的爪哇印度史诗罗摩故事大相径庭，它已失去印度教经典的性质，等同于一般的民间传奇故事，而且还掺入了伊斯兰教的成分。例如罗波那用最严酷的自虐方式苦修了 12 年而赢得真主的垂怜，是真主派

1　梁立基：《印度尼西亚文学史》上册，北京：昆仑出版社，2003 年，第 210 页。

2　梁立基、李谋主编：《世界四大文化与东南亚文学》，北京：经济日报出版社，2000 年，第 318 页。

3　同上书，第 334 页。〔新加坡〕瘳裕芳著：《马来古典文学史》（下卷），张玉安等译，北京：昆仑出版社，2011 年，第 21—22 页。

阿丹先知去满足他的要求，让他统治人间、天上、地下和海里的四大王国，条件是他必须主持公道，不得违背戒律。罗波那让自己的儿子当天上、地下和海里三大王国的国王，而他自己则当人间王国的国王，在楞伽城修建宏伟的宫殿，以贤明公正而赢得天下人的归顺。这段情节原故事里是没有的，显然是信奉伊斯兰教的人后加的，罗波那已重新被塑造成类似公正苏丹王的形象。更有趣的是，加工者甚至把悉多也说成是罗波那的女儿，这样罗摩便成为罗波那的女婿。而在另一部作品《室利·罗摩故事》里，罗摩和悉多则成了神猴哈奴曼的父母，于是罗波那、罗摩和哈奴曼成了祖孙三代。由于人物的性质变了，讲到罗波那劫持悉多的那一段情节时，便出现重大的改动：罗波那认出悉多是自己的女儿后，本打算立刻把她送回去，但为了考验罗摩对自己女儿的忠诚，才决定暂时把她留下，让罗摩前来解救。罗波那能从反面人物变成正面人物，主要是因为他能以虔诚苦修而赢得真主的垂怜和佑助，同时也因为他是印度教大神毗湿奴的化身罗摩的对立面。有人还写了一部叫《罗波那大王传》（*Hikayat Maharaja Rawana*）的传奇作品，专门为罗波那树碑立传。而作为毗湿奴化身的正面人物罗摩却成了凡夫俗子，有的甚至把他贬为酗酒的牧象人，完全失去了原印度教中的神性光华。"[1]

对马来民族和马来古典文学影响最大的伊斯兰英雄故事包括：《伊斯坎达传》（*Hikayat Iskandar Zulkarnain*）、《阿米尔·哈姆扎传》（*Hikayat Amir Hamzah*）和《穆罕默德·哈乃菲亚传》（*Hikayat Muhammad Hanafiah*）。《伊斯坎达传》主要讲述了亚历山大大帝武力征服各国的故事，马来王朝与伊斯兰教关系紧密地结合在一起，在叙述马来王族的谱系时，一开始就把马来王族的族源与伊斯兰教先知英雄挂上钩。例如在《马来纪年》中，马来王族的先祖就是《伊斯坎达传》里的伊斯坎达，即亚历山大大帝。[2]《马来纪年》的编撰者用自己的想象力虚构了这样一个故事。伊斯坎达征服印度后便与印度公主结婚，他们的子孙出现在苏门答腊的希昆山上，大王子被当地人拥立为王，这便是第一代马来族王。马来王族的世系就这样通过印度王族与被奉为伊斯兰教先驱英雄的亚历山大大帝产生了联系。这似乎可以看作是伊斯兰文化与印度文化在这一地区的承接关系。[3]马来群岛的伊斯兰统治者都极力把自己与阿伯拉世界的伊斯兰英雄人物联系起来，借他们的威望来荣耀王族的出身，树立马

1　梁立基、李谋主编：《世界四大文化与东南亚文学》，北京：经济日报出版社，2000年，第332—333页。

2　亚历山大大帝被当作一神教的积极传播者和政教合一的伟大统治者加以颂扬。

3　〔新加坡〕廖裕芳著：《马来古典文学史》，张玉安等译，北京：昆仑出版社，2011年，第417—430页。梁立基、李谋主编：《世界四大文化与东南亚文学》，北京：经济日报出版社，2000年，第321页。

来伊斯兰王族的权威。[1]

马来世界的穆斯林还将本地的传奇故事进行伊斯兰化的改编，其中主要体现在《泽格尔·哇依巴迪传》(*Hikayat Cekel Waneng Pati*)、《班基·固达·斯米朗传》(*Hikayat Panji Kuda Semirang*) 和《班基·斯米朗传》(*Hikayat Panji Semirang*) 等三部"班基故事"。"爪哇的班基故事本来是印度化王朝时期的产物，印度教的影响十分明显，但在马来的班基传奇里，印度教的色彩已被大大地淡化，只突出男女主人公的爱情悲喜剧。至于从马来本民族的民间传奇故事中提炼出来的希卡雅特作品，则更加显示出印度教的权威逐渐为伊斯兰教的权威所取代。在很多作品中，可以看到这样的变化过程，原来受崇拜的印度教的主神已被真主所取代，在叙述印度神话故事的过程中注入伊斯兰教的说教。例如在《萨依·马尔丹传》里，就出现了鲁克曼大讲伊斯兰教的基本信仰的细节。在《伊斯玛·雅丁传》(*Hikayat Isma Yatim*) 里则出现主人公向国王宣讲伊斯兰教教法教规的场景。越是后来出现的作品，伊斯兰教的色彩就越浓厚。此外。从书名的变化中也反映出这种过渡阶段的特征。不少希卡雅特作品有两个书名，一是印度书名，一是带伊斯兰教色彩的阿拉伯书名。后者更广为人知。例如《马拉卡尔马传》(*Hikayat Marakarma*) 就不如《穷人传》(*Hikayat Si Miskin*) 有名。"许多故事在伊斯兰教进来以前就已流传民间，变成希卡雅特作品时，编写者才加入一些伊斯兰教的成分，如把国王的名字改用苏丹名，让王子从小就学会念诵《古兰经》等。[2]

菲律宾南部棉兰老地区的传说中大量出现穆斯林英雄，比如哈吉·尹达拉帕塔拉 (Indarapatra) 和哈吉·苏莱曼 (Lajah Solaiman) 兄弟俩，沙里夫·卡本苏安 (Shariff Kabungsuan) 以及卢马拜特 (Lumabet 或 Lmabat)。马拉瑙人的传说中，巨人奥马坎 (Omaca-an) 在当地为非作歹、捕食当地人，哈吉·尹达拉帕塔拉和哈吉·苏莱曼兄弟率领人民奋起反抗，苏莱曼英勇牺牲，但最终尹达拉帕塔拉还是杀死了凶恶的怪物，当地人的生活又恢复了平静。在巴格博人和布拉安人中都有关于卢马拜特的传说，都是说他们带领各自的人民升到了天堂，获得了永生。[3]伊斯兰教在 13 世纪中叶进入菲律宾南部，形成了摩洛人较为独特的民间文学，明显地区别于菲律宾的中北部天主教地区。比如在菲律宾南部，很多民间故事和传说都带有非常明显的伊

1 　梁立基：《印度尼西亚文学史》上册，北京：昆仑出版社，2003 年，第 204—205 页。

2 　梁立基、李谋主编：《世界四大文化与东南亚文学》，北京：经济日报出版社，2000 年，第 335—336 页。

3 　史阳：《菲律宾民间文学》，银川：宁夏人民教育出版社，2011 年，第 51 页。

斯兰教和阿拉伯文化的痕迹；有的民间故事还采用了类似于《一千零一夜》的"故事套故事"的连环穿插式结构。例如《庞格的过错所引出的故事》讲述了庞格由于自己的过错，误将一个部族的首领（大督）当作猎物杀死了，在他埋葬大督的地方长出了一课大树。由这棵大树而引起了第二个关于蓝阗苏丹的儿子撒肯戴尔拉格雅和坦米鲁苏丹国公主的爱情故事。在第二个故事的结尾，由于蓝阗苏丹所做的一个梦而引起的特巴和肯撒的英雄传奇故事。这三个故事之间并没有实质性的联系，这可能受到了阿拉伯民间故事中故事套故事的叙事结构的影响。

（三）伊斯兰教影响下的马来诗歌

班顿（Pantun，也译作"板顿"）最初是一种可以诵唱的民间歌谣或民间诗歌。是印度尼西亚、马来西亚文化遗产中的一个重要组成部分。它生动、深刻地表现了印度尼西亚群岛及马来半岛各族人民的生活、习俗和思想感情，表达了他们对美好生活的追求和向往。马来民歌大都是由那些民间歌手即兴口头创作的，经过无数歌手的反复传唱和再创作，展现出丰富的感染力。[1] 在创作班顿时，一般要先构思后面的"意"，再考虑前面的"喻"。所咏唱的景物都是作者在编唱时触景生情、信手拈来的，所以前两行所描写的景物涉及的范围很广，往往取材于日常生活，以植物的比喻为主。[2]

关于班顿的起源，有各种各样的说法。许友年先生认为，班顿来源于马来人的民间歌谣。[3] 从构词法的角度看，pantun 被认为是爪哇语 parik 的敬语形式，其意为"谚语"（paribasa）。在马来语中班顿的意思是"谚语"或"俗语"。瑞士的比较语言学家布朗德斯特博士（Dr. R. Brandstetter）认为，pantun 源于词根 tun，有"排列有序的词语"之意。在马来语中，班顿的意思是四行诗（quatrain），即由四行组成的诗，用的是 a b a b 韵法。除了马来语有班顿，其他语言中，如米南加保语、亚齐语、巴达克语（称 umpama 或 ande-ande）、巽他语（称 wawangsalan 或 sisindiran）和爪哇语（称 parikan 或 wangsalan）也都有班顿。[4] 班顿诗体从古延续了好几世纪，一直到伊斯兰文学传进来之后，才出现叫"沙依尔"（syair）的新诗体。

1　许友年：《马来民歌研究》，香港：南岛出版社，2001 年，第 1 页。

2　吴元迈、赵沛林主编、张竹筠著：《外国文学史话》（东方古代·东方中古卷），长春：吉林人民出版社，2001 年，第 714—715 页。

3　许友年：《论马来民歌》，福州：福建人民出版社，1984 年，第 66 页。

4　〔新加坡〕廖裕芳著：《马来古典文学史》（下卷），张玉安等译，北京：昆仑出版社，2011 年，第 312—313 页。

"沙依尔"是一种深受阿拉伯和波斯影响的长叙事诗诗体,其格律与班顿诗基本相似,也是四句式,沙依尔并不具有讽刺意义。沙依尔所用的尾韵是 a a a a,腰韵几乎不存在。如果同是一个元音只是写法不同,也被认为是押韵的,如 u 可以和 o 或 au 押韵,因为这三者在爪威文中是相同的,即都是 wau;同样,i 也与 e 或 ai 押韵,因为在爪威文中这三者都是 ya。[1] 沙依尔可根据叙事的需要一节一节地延伸下去,长短不限,视叙述故事的需要而定,有的可长达数千行甚至上万行。[2] "沙依尔诗产生的年代无法确定,有学者把 1380 年在亚齐地区发现的墓碑上的一篇诗文看做是最古老的沙依尔诗。那是一篇祷文,共有八行,用古苏门答腊文写的,其中含有古印度和阿拉伯的语汇。有学者持不同看法,认为该文并非沙依尔诗,而是来自印度的一种叫'乌巴雅迪'的诗体。有学者认为,沙依尔诗是受波斯鲁拜诗的影响,是波斯鲁拜诗与班顿相结合的产生的宗教文体。"[3] 根据内容,沙依尔可以分为以下 5 类:班基沙依尔(Syair Panji)、浪漫沙依尔(Syair romantis)、寓言沙依尔(Syair kiasan)、历史沙依尔(Syair sejarah)、宗教沙依尔(Syair agama)。[4] 沙依尔诗能容纳远比班顿诗更多和更丰富的内容,从宗教到世俗,从神话世界到历史事实,各种题材都有,可谓包罗万象;同时又适合讲唱,受到读者听众的欢迎,成为马来古典诗歌的主要形式。[5] 以班顿为基础创作的各种宗教诗歌,既是群众娱乐和交际的媒体,同时还是当地各种宗教仪式上不可或缺的内容。[6]

宗教沙依尔可以分为以下几种:第一种是由哈姆扎·凡苏里及其同一时代诗人们所创作的苏菲沙依尔(Syair Sufi);第二种是阐释伊斯兰教义的沙依尔,如《教礼歌》(*Syair Ibadat*)、《二十属性歌》(*Syair Sifat Dua Puluh*)、《朝觐歌》(*Syair Rukun Haji*)、《末日歌》(*Syair Kiamat*)、《墓穴里的故事》(*Syair Cerita di dalam Kubur*)等等;第三种是先知沙依尔(Syair Anbia),也就是讲述先知们生平事迹的沙依尔,如《安拉的先知阿尤布》(*Syair Nabi Allah Ayub*)、《安拉的先知和法老》(*Syair Nabi Allah dengan Firaun*)、《优素福先知》(*Syair Yusuf*)、《尔撒先知》(*Syair Isa*)等等;第四种沙依尔是训诫沙依尔(Syair Nasihat),即旨在

1　〔新加坡〕廖裕芳著:《马来古典文学史》(下卷),张玉安等译,北京:昆仑出版社,2011 年,第 321 页。
2　吴宗玉:《马来诗歌形式》,载段宝林等主编:《中外民间诗律》,北京:北京大学出版社,1991 年,第 975 页。
3　梁立基:《印度尼西亚文学史》,北京:昆仑出版社,2003 年,第 292 页。梁立基、李谋主编:《世界四大文化与东南亚文学》,北京:经济日报出版社,2000 年,第 337 页。
4　〔新加坡〕廖裕芳著:《马来古典文学史》(下卷),张玉安等译,北京:昆仑出版社,2011 年,第 325—326 页。
5　梁立基、李谋主编:《世界四大文化与东南亚文学》,北京:经济日报出版社,2000 年,第 343 页。
6　许友年:《马来民歌研究》,香港:南岛出版社,2001 年,第 2 页。

对听众和读者提出规劝和忠告的沙依尔，如《劝诫歌》（*Syair Nasihat*）、《父劝子歌》（*Syair Nasihat Bapa kepada Anaknya*）、《劝诫男人女人歌》（*Syair Nasihat Laki-laki dan Perempuan*）等等，《解梦歌》（*Syair Takbir Mimpi*）和《算命歌》（*Syair Raksi*）等沙依尔大概都可以划归此类。[1]

哈姆扎·凡苏里（Hamzah Fansuri）是马来最早的宗教诗人，他是为宣扬苏菲主义的宗教思想而从事诗歌创作的。亚齐的其他诗人紧随其后，如阿卜杜勒·查玛尔（Abdul Jamal）、哈桑·凡苏里（Hasan Fansuri）和一些无名诗人。阿卜杜勒·拉乌夫（Abdul Rauf）自己也曾写过一部叫《神智学》（*Syair Makrifat*）的沙依尔。17 世纪起，沙依尔诗大行于世，这大概与当时商业城市讲唱文学的兴起有关。沙依尔诗更接近于说唱文学，多以神话传奇故事为主要内容。[2] 宗教沙依尔引导读者遵守伊斯兰教的戒律，例如《末日歌》（*Syair Kiamat*）这部沙依尔讲述了人的死亡、坟墓里的经历以及世界末日的迹象等，凡是在今世犯了罪的人都将被打入地狱炼火，只有乐善好施的虔诚之人才能避免地狱炼火的煎熬。作品讲述世界末日的迹象。讲述伊玛目马赫迪（Imam Mahdi）、先知尔撒来到人间，如何向达加勒（Dajal）、耶朱哲（Yakjuj）、马朱哲（Makjuj）、达巴杜尔·阿尔德（Dabbatul Ard）以及哈布希酋长（Raja Habsyi）展开进攻。此外，还讲述地狱的磨难和天堂的享乐。这个故事与努鲁丁（Nuruddin）用阿拉伯语所创作的作品《复活日以后的最新信息》（*Akhbar al-akhirat fi ahwal al-kiyama*）中所讲述的故事几乎是相同的。这部作品的作者是恩吉·侯赛因（Encik Hussin），他是一位定居在羯陵伽（Keling 或 Kalang）的布吉斯人，他写这部沙依尔的目的是为了提醒穆斯林们要谨慎小心，不要违反宗教戒律或做任何罪恶之事。[3]

第四节　东南亚伊斯兰装饰艺术

装饰艺术是一种古老的视觉艺术形式，主要是指各种依附于某一主体的绘画、雕塑、文字等视觉工艺，使被装饰的主体得到预期的美化。装饰艺术与社会生活联系广泛，结合紧密，几乎一切美学领域均与装饰艺术有关。伊斯兰教装饰艺术中三大形式，富有生命力的植物图案、几何图形和书法文字，被普遍地用于建筑物、彩饰画、地毯还有陶瓷器皿。精美的线条和丰富的色彩，使艺术摆脱了真实世界形体

1 〔新加坡〕廖裕芳著：《马来古典文学史》（下卷），张玉安等译，北京：昆仑出版社，2011 年，第 379 页。

2 梁立基·李谋主编：《世界四大文化与东南亚文学》，北京：经济日报出版社，2000 年，第 340 页。

3 〔新加坡〕廖裕芳著：《马来古典文学史》（下卷），张玉安等译，北京：昆仑出版社，2011 年，第 387—388 页。

的束缚，而进入梦幻境界。[1] 在纺织品、陶器、玻璃等器物上铭刻大量的文字在 9 世纪中期就成了一种风尚。当一个人朗读盘子底部或者杯子边缘的铭刻，如"健康、幸福"或者"祝愿持有者永远好运"时，他是在对碰巧聚在他周围的人宣读这些祝福。对大多数铭文来说，它们表达的是普通信徒的虔诚信念、劝诫、对好运气的期盼，但也有一些铭文充满智慧，甚至包含了深奥的哲理。[2] 伊斯兰视觉艺术富于装饰作用，色彩鲜艳，就宗教艺术来说，是抽象的。典型的伊斯兰装饰图案称为阿拉伯装饰风格，这种装饰或风格利用花卉、蔟叶或水果等图案做要素，有时也用动物和人体轮廓或几何图样来构成一种直线、角线或曲线交错、复杂的图案。这种装饰被用在建筑和物品上。比起其他文化，伊斯兰文化更擅长利用几何图形来表达艺术效果。人们凝视着装饰在建筑正面、铺设瓷砖的屋顶、书籍、象牙匣子上面的几何图形时，很可能把这些图形当作抽象的甚至神秘的思想的外在体现来观看。[3]

（一）东南亚《古兰经》装饰艺术

虽然在东南亚地区出现了大量的《古兰经》，但基本上都没有注明出版的日期。东南亚最早的《古兰经》可能出现在 13 世纪，大量出现应该是在 16 世纪。不过现在保存下来的《古兰经》主要都是 19 世纪以后出版的版本（见图 132）。由丁加奴苏丹扎纳尔·阿比丁收藏的、1817 年出版的《古兰经》（见图 133）就充分体现了东南亚地区古兰经的装饰艺术。这部《古兰经》以金箔作为书页，经文写在页面的正中，页面的四周搭配黄色、红色和蓝色的天然颜料画成的装饰。这三种颜色也是东南亚《古兰经》中最常见的装饰颜色。在一些历史和文学书籍中，如英雄传奇故事文学中也会有大量的装饰图案，除了抽象的动植物装饰母题外，还有一些手抄体的经文作为装饰。[4]

东南亚的《古兰经》一般都采用黑色的墨水书写，标题使用红色的墨水。在《古兰经》经文的四周，会有很多色彩丰富的线条进行装饰（见图 134）。东南亚《古兰经》在页面的边距会标出经常念诵的章节。东南亚的穆斯林有集体背诵《古兰经》或与领诵者一起背诵《古兰经》的习惯，通过标注这些经常被唱诵的章节，可以帮

1　徐湘霖：《净域奇葩——佛教艺术》，成都：四川人民出版社，1995 年，第 234—235 页。

2　〔英〕罗伯特·欧文：《伊斯兰世界的艺术》，刘运同译，桂林：广西师范大学出版社，2005 年，第 137 页。

3　同上书，第 162 页。

4　Lucien De Guise, *The Message & the Monsoon : Islamic Art of Southeast Asia: from the collection of The Islamic Arts Museum Malaysia*, Kuala Lumpur: Islamic Arts Museum Malaysia, 2005, pp. 19—20, 48.

图 132　马来西亚 19 世纪《古兰经》
现藏于马来西亚伊斯兰教艺术博物馆，38cm×25.5cm

图 133　马来西亚丁加奴苏丹的《古兰经》
现藏于马来西亚伊斯兰教艺术博物馆，43cm×28cm

图 134　菲律宾棉兰老岛《古兰经》（1881）
现藏于马来西亚伊斯兰教艺术博物馆，35cm×22cm

助穆斯林更有效地融入宗教仪式当中。在马来西亚北部地区和泰国的北大年地区，经文的四周会有一圈的边框，边框由弯曲的线条组成，有的装饰边框还会形成一个钟乳石状的突起。页面的四周都用金箔或金黄色的颜料进行装饰。[1] 在印度尼西亚的亚齐地区，红色的拱顶装饰广泛出现在《古兰经》的页面装饰中。爪哇岛的《古兰经》页面装饰与其他地区的不同之处在于，两个页面的中间（中缝）也都加上了装饰的图案。[2] 除了传统的书籍装饰艺术，在东南亚还有卷轴式的《古兰经》和木板式《古兰经》。

（二）伊斯兰装饰艺术与东南亚民间艺术

从艺术的表现形式来区分，伊斯兰装饰主要可以分为雕刻和绘画两个方面，艺术品的材质主要包括金属、木材和纺织品。通过材质和艺术形式的不同组合，创造

1　Fong Pheng Khuan, ed., *Islamic Arts Museum Malaysia*, vol.1, Kuala Lumpur: Islamic Arts Museum Malaysia, 2002, p. 180.

2　Lucien De Guise, *The Message & the Monsoon : Islamic Art of Southeast Asia: from the collection of The Islamic Arts Museum Malaysia*, Kuala Lumpur: Islamic Arts Museum Malaysia, 2005, p. 49, p.58, p.60.

出了各种具体的艺术品，例如克里斯就是既有金属材质（金、铁）也有木头材质（剑柄）；又如《古兰经》中有大量绘画装饰，而盛放《古兰经》的木盒子则具有大量的雕刻装饰。装饰艺术和穆斯林的日常生活联系非常紧密，是广大穆斯林日常生活的一部分。可以说，装饰艺术一方面是深深地融入了穆斯林的现实物质世界，另一方面也是紧紧地依附于伊斯兰教的精神世界。装饰艺术与伊斯兰教互相结合，一方面使装饰艺术获得了更大的创作空间，另一方面使宗教教义和礼仪更加贴近广大穆斯林。

马来世界的纺织品也是体现伊斯兰教装饰艺术的重要形式。动植物的主题和阿拉伯书法都出现在纺织品的装饰图案中。纺织品中常见的颜色是黄色、红色、绿色、蓝色、黑色和白色，不同的颜色代表不同的传统文化内容，例如黄色代表着权力和皇室。[1] 纺织品的视觉艺术形式主要包括纺织图案、蜡染图案和刺绣图案。蜡染在东南亚地区是一种常见的服饰装饰形式。印度尼西亚的蜡染（batik）是东南亚蜡染艺术的一个典型代表。来自印度尼西亚的蜡染纺织品中融合了大量的伊斯兰教的艺术元素，其中最典型的形式就是伊斯兰的书法艺术在东南亚的蜡染中得到了充分的体现。带有伊斯兰教经文的蜡染布主要用作穆斯林的头巾，在《穆达传奇》（*Hikayat Raja Muda*）的主人公穆达国王就是戴着印着伊斯兰经文的头巾出发去追求自己的妻子。长方形的蜡染布主要用作穆斯林的披肩。[2] 伊斯兰装饰艺术中还体现在各种木制和金属工艺品中，包括在建筑、船只、武器、首饰盒和家庭用品，清真寺中的讲坛是伊斯兰木刻装饰艺术的主要体现区域。

马来穆斯林的头巾（songket）是在传统头巾的基础上逐渐演化而成的，在不同的正式场合，需要佩戴不同款式的头巾。马来穆斯林的头巾主要分成三个部分：主体（badan kain）、两边（tepi kain）和两段（punca kain）。头巾的主体约占整个头巾的 3/4，一般没有刺绣的装饰，两边和两段的刺绣装饰比较多。头巾的不同部分装饰的主题也各不相同。头巾主体的装饰主题包括：菱形（corak teluk）、大门形（pagar istana）、山竹花冠形（tampuk manggis）、八瓣花形（bunga pecah lapan）和祥云形（awan larat）等两端的装饰图案比较丰富，包括竹笋形（pucuk rebung）、排花形（bung kayohan）、祥云形、山形（tepi gunung）和花形（bunga bukit puteri）等。头巾的两边相对比较窄，主要是一些鹿角形（tanduk rusa）的装饰图案。[3] 纺织技术和制作衣

1　Lucien De Guise, *The Message & the Monsoon : Islamic Art of Southeast Asia: from the collection of The Islamic Arts Museum Malaysia*, Kuala Lumpur: Islamic Arts Museum Malaysia, 2005, p. 22.

2　Ibid., pp. 110—111.

3　Fong Pheng Khuan, ed., *Islamic Arts Museum Malaysia*, vol.1, Kuala Lumpur: Islamic Arts Museum Malaysia, 2002, p. 175.

服的技术在东南亚传统社会中被看作是女性重要的技能。在东南亚，服饰装饰艺术融合了世俗艺术和宗教艺术的内容，体现了东南亚人的价值观。

印章（cap mohor）和短剑（keris）是东南亚金属工艺品的主要表现形式。印章主要包括指环印章和图章两种类型。东南亚的印章是从印度和中国传入的，作为统治者和贵族身份的象征。在伊斯兰教传入东南亚以后，东南亚的印章都加上了很多伊斯兰教的书法图案作为装饰。图章大部分是圆形，也有花瓣形和太阳形。指环印章相对较小，形式也比较简单，主要有圆形、方形和六角形。

穆斯林比较偏好轻便的武器，而且身上基本上不穿铠甲。东南亚的穆斯林在铠甲方面也是比较简单的。有时只是包一个头巾，身上穿着单薄的纱笼。[1] 克里斯（Kris或 Keris）以其非对称的波浪形刀刃（luk）而闻名于世，克里斯最早的克里斯佩剑出现于 14 世纪，可能最早出现于满者伯夷王国。关于克里斯的原型，有的学者认为来自越南东山青铜文化，也有学者认为来自印度的匕首。[2] 虽然这种艺术在 20 世纪 90

年代曾经受到商业活动的强烈冲击，但随着克里斯被联合国教科文组织确定为世界非物质文化遗产（2005 年），这一传统艺术正在逐步复兴，制作的工艺也得到不断发展。作为一种非常悠久的文化符号，克里斯在印度尼西亚、马来西亚、文莱、泰国南部和菲律宾南部（称作 kalis）都很流行。有的地区标志，如历史上马打兰苏丹的王旗，现在印度尼西亚廖内省、马来西亚丁加奴州和雪兰莪州的旗帜，1962年马来亚发行的一分硬币中，都采用了克里斯作为标志的一部分。

| 图 135　北大年克里斯剑柄

克里斯可分为三个部分：剑刃（wila或 bilah）、剑柄（hulu）和剑鞘（warangka）。剑刃通常很窄，呈波浪形，波浪的数量一般是奇数，剑刃弯曲的个数在 3—13 个之间不等，有的克里斯剑刃弯曲的个

1　Lucien De Guise, *The Message & the Monsoon : Islamic Art of Southeast Asia: from the collection of The Islamic Arts Museum Malaysia*, Kuala Lumpur: Islamic Arts Museum Malaysia, 2005, p. 156.

2　Fong Pheng Khuan, ed., *Islamic Arts Museum Malaysia*, vol.1, Kuala Lumpur: Islamic Arts Museum Malaysia, 2002, p. 173. 广义的东山文化范围包括了马来群岛地区。

数超过 13 个，甚至达到 29 个。不同地区的克里斯，剑刃的长短和宽窄也不一样。剑柄和剑鞘通常是木制的，也有铁制、金制或象牙质地的，是装饰艺术集中的地方，也是区分不同地区、不同样式克里斯的主要线索。在泰国北大年地区，剑柄（kris tajong）呈 90°弯曲，雕刻着抽象形式的脸谱，带着长长的鼻子（见图 135）。在爪哇地区，剑柄（kraton）呈直立形状，雕刻的痕迹相对较浅（见图 136 和图 137）。[1] 克里斯短剑的艺术价值主要体现在"达泼尔"（dhapur，剑刃的形状和设计，约 150 种）、"帕莫尔"（pamor，剑刃的装饰图案，约 60 种）和"坦戈"（tangguh，佩剑的历史和来源）。高质量剑刃的铸造，需要融合多种金属，数百次的淬炼以及极其精确的处理。克里斯的装饰主要包括三种工艺：雕刻、蚀镂和镶嵌。在伊斯兰教传入东南亚之前，印度教的毗湿奴、湿婆和其他神灵的形象是克里斯装饰艺术的主要内容。克里斯被认为拥有神奇的力量，既可以当作武器，也可以当作护身符和世代相袭的传家宝，还可以是社会地位的标志。现代的克里斯佩剑是

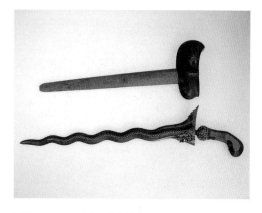

图 136　爪哇克里斯短剑

图 137　爪哇人佩戴克里斯短剑的方式

图 138　融合爪哇传统雕刻艺术和伊斯兰书法艺术的克里斯剑刃

庆典礼服装饰的重要组成部分，也是社会身份和英雄品质的象征。

　　关于克里斯的波浪形剑刃，有的学者认为是火或水的象征，有的学者认为是蛇

1　Lucien De Guise, *The message & the monsoon: Islamic Art of Southeast Asia : from the collection of The Islamic Arts Museum Malaysia*, KualaLumpur: Islamic Arts Museum Malaysia, 2005, pp. 158—159.

图 139　印度尼西亚日惹印度教神庙中的人狮（Narasinga），左手持克里斯

或那伽的象征。有的克里斯在靠近剑柄的地方雕刻那伽的头，而将整个剑刃作为那伽弯曲的身体。贵重的剑柄和剑鞘用黄金或象牙制成，并装饰各种钻石和宝石。剑柄和剑鞘上会有各种精美的雕刻，主要是一些抽象化的人物形象。克里斯不仅是一种铸造的武器，而且可以通过特定的仪式注入神秘力量。有的克里斯在剑刃的部分雕刻了《古兰经》经文，可以增加对克里斯主人的保护（见图 138）。[1] 从这个角度而言，克里斯被认为是精神的媒介，是沟通现实世界和精神世界的工具。在马来世界的传说中，克里斯被描述成可以在精神力量的驾驭下杀死敌人；有的克里斯在听到主人

[1]　Fong Pheng Khuan, ed., *Islamic Arts Museum Malaysia*, vol.1, Kuala Lumpur: Islamic Arts Museum Malaysia, 2002, p. 99.

召唤的时候，会自己站立起来；有的克里斯可以帮助主人避开水灾、火灾或其他灾难；有的克里斯可以为主人带来财富、丰收和好运（见图 139）。

东南亚民族将阿拉伯的书法艺术与本地的热带植物主题相结合，创造出了独特的东南亚伊斯兰雕刻艺术。东南亚丰富的硬木资源为雕刻艺术提供了坚实的物质基础，众多的植物品种则为雕刻艺术提供了广阔的创作空间，带有浓郁伊斯兰风格的木刻艺术品出现在清真寺的墙上、窗户上、大门上，也出现在普通穆斯林的居所中。[1] 清真寺中的烛台、火盆和香炉是重要的金属装饰品，也是体现伊斯兰装饰艺术的重要方式。相比于中东清真寺中的金属装饰品，东南亚清真寺中烛台、火盆和香炉的装饰图案相对比较简单，体现一种贴近自然的风格。相比于木质的装饰，金属装饰品保存的时间更长，更适合于表现精神世界的神圣与永恒。马来世界的黄金生产为宗教金属装饰艺术提供了丰富的材料来源，重要的宗教装饰品都是用黄金制作或装饰的，也有宗教装饰品是用黑色的合金进行装饰。装饰的工艺包括直接在金属制品上进行雕刻，或者用金属包裹装饰品，然后在金属包裹层上进行雕刻或刻画（见图 140 和图 141）。[2]

图 140 青铜制成的量具，带有爪哇文装饰

图 141 马来西亚银盘上的装饰图案

1　Lucien De Guise, The Message & the Monsoon : Islamic Art of Southeast Asia: *from the collection of The Islamic Arts Museum Malaysia*, Kuala Lumpur: Islamic Arts Museum Malaysia, 2005, p. 175.

2　Ibid.

第五节 伊斯兰教艺术与东南亚本土文化融合个案研究——以越南婆尼教为例

伊斯兰教是越南的第六大宗教，现在有 75268 名信徒，主要分布在宁顺（Ninh Thuận，25513 人）、平顺（Bình Thuận，18779 人）、安江（An Giang，14381 人）、胡志明市（Tp. Hồ Chí Minh，6580 人）、西宁（Tây Ninh，3337 人）、同奈（Đồng Nai，2868 人），散居在越南 63 个省市中的 57 个，主要集中在中南部。[1]

越南的伊斯兰教分为两派，一派是占婆亡国后仍留在故地的占婆遗民，他们被阮氏王朝压迫控制，与外界往来稀乏，现在主要生活在宁顺、平顺省。他们信仰着世代相传的伊斯兰教，被称为 Cham Bani，即婆尼教，其本土化色彩很浓，与当今世界范围内主流伊斯兰教有显著差异。另一派是占婆灭亡时逃亡柬埔寨的一部分占族人，他们在去柬埔寨之前是否信伊斯兰教，我们不得而知，但可以肯定的是，他们与柬埔寨的马来人有广泛的接触和交流，并受马来伊斯兰教影响颇深，几个世纪之后，他们中部分人因为各种原因陆续返回越南时[2]，他们有着和留在本土的占族人不太一样的伊斯兰教信仰。他们更国际化，与世界主流伊斯兰教相似，在越南也被称为 Cham Islam，与 Cham Bani 相对应。越南穆斯林，包括婆尼教徒，都称南部与国际主流伊斯兰教相似的教派为伊斯兰教，而称中部带有更多民族色彩的教派为婆尼教，并把婆尼教视为一种伊斯兰教。[3]

（一）伊斯兰教传入越南

占婆原来深受印度文化影响，伊斯兰教究竟何时、如何传入越南，确切地说当时的占婆地区，学术界仍无定论。2009 年，在宁顺有 40695 个婆罗门教徒，在平顺有 15094 个婆罗门教徒，与此同时，宁顺只有 25513 个婆尼教徒，平顺有 18779

1　数据来自 Ban chỉ đạo Tổng điều tra Dân số và Nhà ở Trung ương, *Đồng Điều tra Dân số và Nhà ở Việt Nam năm 2009: Kết quả Toàn bộ*, Hà Nội, 2010.6, pp. 281—312.

2　18 世纪，两群占族穆斯林从柬埔寨逃至西宁（Tây Ninh），构成现在在西宁的穆斯林主要群体。19 世纪时，阮朝将领张明江带领部分起义军队，被安阳带领的柬埔寨军队打败，退到朱笃 (Chau Đốc) 地区。他的士兵中的占族和马来穆斯林开始在这个地方居住。后来，在柬埔寨起义失败的占裔和马来裔穆斯林也退至朱笃，使朱笃成为越南穆斯林第二大聚居区。

3　笔者的报告人，胡志明市东游清真寺伊玛目阿敏（MCHD Amin）、胡志明市尼阿马度（Niamatul Islamiyah）清真寺伊玛目哈密（MUSA Hamit）和藩朗 - 占塔市仁山县梁支乡伊玛目陶文氏（Đạo Văn Thị）等访谈记录。

个婆尼教徒[1]，从这些数字可以看出占婆从未完全伊斯兰化。从现在的实际情况看，宁顺、平顺地区的婆尼教徒和婆罗门教徒混居，能够和谐相处。因此不能以占婆还存在婆罗门教就判定没有伊斯兰教的广泛传播。

《五代会要》是最早成书的可以证明伊斯兰教在占婆已经广泛传播的古籍，其中记载道："占城国在中国西南……其衣服制度大略与大食国同"[2]，这证明至少在其成书的时候（961 或 963）伊斯兰教已经在占婆传播，并对"衣服制度"产生了深厚的影响。而且占城"前世多不与中国通，周显德五年（958）九月其国王因德漫[3]遣其臣甫阿散等来贡方物中有洒衣蔷薇水一十五瓶，言出自西域，凡水之沾衣，香而不歇，又贡猛火油[4]四十八琉璃瓶"[5]。因德漫，即占婆第七王朝的因陀罗跋摩三世[6]，因"占婆与中国断绝贡使已久（自 877 年以来），自唐末至梁、唐、晋、汉、皆无使臣往来"[7]，故曰"前世多不与中国通"。

"蔷薇水"在《铁围山丛谈》中有记载：

> 旧说蔷薇水乃外国采蔷薇花上露水，殆不然。实用白金为甑，采蔷薇花蒸气成水，则屡采屡蒸，积而为香，此所以不败。但异域蔷薇花气馨烈非常，故大食国蔷薇水虽贮琉璃缶中，蜡密封其外，然香犹透彻闻数十步，洒着人衣袂，经十数日不歇也。至五羊效外国造香，则不能得蔷薇。第取素馨茉莉花为之，亦足袭人鼻，观但视大食国真蔷薇水犹奴尔。[8]

《陈氏香谱》亦载：

> 叶庭珪云大食国花露也，五代时蕃将蒲诃散以十五瓶效贡，厥后罕有至者，今则采末利花，蒸取其液以代焉，然其水多伪杂。[9]

从上面的两段记录中可以看出，蔷薇水在当时应属于比较珍贵的贡品[10]，难以仿

1　数据来自 Ban chỉ đạo Tổng điều tra Dân số và Nhà ở Trung ương, *Đồng Điều tra Dân số và Nhà ở Việt Nam năm 2009: Kết quả Toàn bộ*, pp. 299—300.

2　《五代会要》卷三〇·占城国，（宋）王溥著，清武英殿聚珍版丛书本，第 234 页。

3　有的古籍也译为"因得漫"。

4　猛火油即是石油，中国古籍中多次记载用猛火油攻城，如《资治通鉴》（卷二六九·后梁记四，（宋）司马光等著，四部丛刊景宋刻本，第 3068 页）中记载"吴王遣使遗契丹主以猛火油，曰：攻城，以此油然火焚楼橹，敌以水沃之，火愈炽。"占城曾多次给中国进贡猛火油。

5　《五代会要》卷三〇·占城国，（宋）王溥著，清武英殿聚珍版丛书本，第 234 页。

6　见〔法〕马司帛洛：《占婆史》，冯承钧译，北京：中华书局出版，1956 年，第 52—53 页载"诃罗跋摩死，子释利因陀罗跋摩继王占婆，即中国史书中之释利因德漫是已"。

7　同上书，第 53 页。

8　〔宋〕蔡绦著：《铁围山丛谈》卷五，清知不足斋丛书本，第 60 页。

9　〔宋〕陈敬著：《陈氏香谱》卷一·蔷薇水，清文渊阁四库全书本，第 11 页。

10　《五代会要》中仅仅对蔷薇水、猛火油两种贡品做了说明，而且对蔷薇水描述十分细致，可见蔷薇水的珍贵。

制，上文亦言蔷薇水"出自西域"，推知占城所进应从大食国传来，这至少说明了当时占城和大食贸易往来之密切。

《太平寰宇记》（成书于976—983年之间）中对这类情况也有记载："占城国，周朝通焉，显德五年，其王释利因得漫遣其臣蒲诃散等来贡方物，中有洒衣蔷薇水一十五琉璃瓶，言出自西域，凡鲜华之衣，以此水洒之，则不黦而复郁烈之香，连岁不歇"，"有差且言：'其国在中华西南，其地东西七百里，南北三千里，东暨海，西暨云南，南暨真腊国，北暨驩州界，东北暨两浙海程三十日，其王因得漫在位已五十五矣，其衣服制度大略与大食国同'。"《新五代史》（1054年成书）也记载了"占城在西南海上……其人俗与大食同""显德五年其国王因德漫遣使者莆诃散来贡猛火油八十四瓶、蔷薇水十五瓶"。[1]《乐书》（建中靖国元年即1101年进献于宋徽宗赵佶，1200年刊印）中记载"占城国在中国之西南，其风俗大抵与大食国相类"[2]。《宋九朝编年备要》（1228—1233年成书）中记载"是岁（甲戌开宝七年974年）占城大食国来贡，占城在中国西南，与云南、真腊为临，其风俗与大食同。前世不与中国通，周显德中始遣使朝贡，自后遂以为常"[3]。

《太平寰宇记》《新五代史》等书中所载应为因袭《五代会要》而述，"其衣服制度大略与大食国同"已能基本说明伊斯兰教在占婆的传播和影响。

《文献通考》[4]（传为1307年著，1322年刊印）和《宋史》[5]（1343年始编，1345年成书）中有一段相似的记载如下：

> 占城国在中国之西南……多黄牛、水牛，而无驴。亦有山牛，不任耕耦，但杀以祭鬼，将杀令巫祝之曰：阿罗和及拔（扙），译之云早教他托生……颇食山羊、水兕之肉，其衣俗衣服与大食国相类，无丝茧，以白氎布缠（缠）其胸（胷），垂至于足，衣衫窄袖，撮发为髻，散垂余鬐于其后。[6]

这两段记载基本相似，但与历代史书中对占婆记载所不同，或为已佚史料中所记载，而为两书所保留。两书中皆单独为占城作传，由整理分析前人对占城的记载而成，后代史书对占婆的描述也多因袭这两部书。学术界普遍认为"阿罗和及拔（扙）"

1　〔宋〕欧阳修等著：《新五代史》卷七四，清乾隆武英殿刻本，第404页。

2　〔宋〕陈旸著：《乐书》卷一五九，清文渊阁四库全书本，第434页。

3　〔宋〕陈均著：《宋九朝编年备要》皇朝编年备要卷第二凡十年，宋绍定刻本，第31页。

4　〔元〕马端临：这段记载见《文献通考》卷三三二·四裔考九，清浙江书局本，第5172页。

5　〔元〕脱脱等著：这段记载见《宋史》卷四八九·列传第二四八·外国五，清乾隆武英殿刻本，第5112页。

6　括号内的字是《文献通考》的记载，与《宋史》不同。

是"Allahu Akhar"的中文译音,意思是"安拉至大"[1],说明在当时伊斯兰教已经深入到日常生活之中。对牛"不任耕耨""杀以祭鬼"是婆罗门教[2]的传统,可能是婆罗门教礼仪受到伊斯兰教的影响,也可能是伊斯兰教的仪式中保留了"杀牛祭鬼"的传统,但可推测出当时伊斯兰教已对占婆社会生活产生影响。这两段记载中对占族人服饰的描述,也与前人记载所不同,以前占族人"男女皆以横幅古贝绕腰以下,谓之干漫,亦曰都漫"[3],而此时服饰变为"与大食国相类",这种变化可能在显德五年使者叙述时就已产生,但直至元时才有详细记载。

由此可推测大约在 10 世纪中叶时伊斯兰教已在占婆广泛传播,但占族人并没有全部伊斯兰教化,而是保留下来一部分婆罗门教徒。在 15 世纪后半叶,占婆在和后黎朝的战争中屡屡失利,不得不一步步向南方退让,直至 17 世纪时占婆完全被越南吞并,大量占族人逃往柬埔寨,只有少量占族人留在故地,他们被迫过着与世隔绝的生活。也正是这个原因为日后伊斯兰教两个教派的形成埋下了伏笔。

(二)婆尼教的独特形式

婆尼教(Hồi giáo Bàni)一词中 Bàni 的来源有多种说法,最早探讨这个词的由来的是 R. P. 杜航德(R. P. Durrand),他提出这个词来源于阿拉伯语"ibeni"(伊本、伊卜尼),它的复数是"beni"(本、白尼),意为"儿子、子孙、后裔","婆尼"乃"白尼"一音之转。这一意见被很多人接受并引用。但是阮宏洋主编的《当今宁顺平顺占族人宗教信仰的一些基本问题》中提到,2005 年 4 月他们在平顺的田野调查中报告人告诉他们婆尼是来自于《古兰经》中的一句话"ya Bàni Adam",意思是阿丹的子孙或者可以说是先知的子孙。[4] 而有一个婆罗门教信徒访谈者提出,婆尼的意思是信道的人。[5] 现在我们已经无从得知当初这个名字是怎么产生以及传播开的,但第二个说法即阿丹的子孙可能更接近历史的原貌,因为"ya Bàni Adam"中第二个

1 R. P. Durand, "Les Chams Bani", *Bulletin de l'Ecole française d'Extrême-Orient*, Tome 3, 1903, p. 55;廖大珂:《论伊斯兰教在占婆的传播》,《南洋问题研究》1990 年第 3 期,第 88 页;Bá Trụng Phụ, "The Cham Bani of Vietnam", *The American Journal of Islamic Social Sciences*, 23:3, p.126 都曾引用过这一资料,而且他们诠释相似,并都把这一点作为当时占婆伊斯兰化的证据。

2 本节中婆罗门教均指越南本土化的婆罗门教(Chăm Bàlamôn),与印度教相区别,与越南学术界称法相对应。

3 〔唐〕杜佑著:《通典》卷一八八·边防四,清武英殿刻本,第 2005 页。《北史》《南史》等中亦有类似记载。"古贝者,树名也。其华成如鹅毳,抽其绪纺之以作布,布与纻布不殊,亦染成五色,织为斑布。"(〔唐〕李延寿著:《南史》卷七八·列传六八·夷貊上,清乾隆武英殿刻本,第 859 页)

4 Nguyễn Hồng Dương, *"Một số vấn đề cơ bản về tôn giáo, tín ngưỡng của đồng bào Chăm ở hai tỉnh Bình Thuận, Ninh Thuận hiện nay"*, Nxb. Khoa học Xã hội, Hà Nội, 2007, p.129.

5 Ibid., p.130.

词 Bàni 正是杜航德所推测的 beni，而该词在《古兰经》中也多次出现。[1]

婆尼教占族人主要分布在宁顺、平顺，即古宾瞳龙（Panduranga[2]）地区。婆尼教占族人自称自己为 Awal，Awal 来源于阿拉伯语，意思是"首先"，与它相对应的是 Ahiêr，来源于阿拉伯语，意思是"最后"，是占族婆罗门教的自称。占族人认为这是两个有冲突有对立的宗教，但他们仍然属于统一的占族人团体。下面一幅图可以直观地表明婆尼教和婆罗门教有密切的联系。

图 142　占族婆尼教标志
图片来源：聂慧慧拍摄

这个图形的中间部分是婆尼教徒和婆罗门教徒公认的一个十分神圣的符号，红色的太阳状图案表示婆罗门教，黄色的月牙状图案表示婆尼教，太阳上面的图案和月亮下面的图案是占文字母，上面的字母意思是天，代表着婆尼教，下面的字母意

1　如《古兰经》中第 7 章 26、27、31、35 节的起始句都是 يا بنى ادم。
2　这个词来源于梵文，意思是毗湿奴的化身之一。

思是地，代表着婆罗门教，这个符号对于占族人来说十分神圣，它象征着两个宗教缺一不可。婆尼教和婆罗门教在举行仪式时，都会考虑对方的禁忌，尽量挑选双方公认的"良辰吉日"；在对方举行盛大仪式时，也会努力不触犯对方的禁忌；双方的神职人员会互相参加对方的仪式等。占族人有一个古老的观念是婆罗门教男孩和婆尼教女孩结婚是很好的婚姻，但是结婚后其中一方最好改宗，一般都是婆罗门教男孩改宗婆尼教。可以说两个宗教之间的相处颇为融洽。

婆尼教和婆罗门教这两个有冲突有对立的宗教能达到现在这种融洽相处的状态，可知自伊斯兰教传入之后千百年来经历着一个由冲突走向融合、由外来走向本土化的演进过程，外来的伊斯兰教不断地与婆罗门教融合，成为促成其异于世界主流伊斯兰教而具有浓郁本土化特色的一个重要原因。

宗教观念、神职人员、宗教场所、宗教仪轨是体现宗教特色的四个基本面。宗教观念是宗教思想的基础，神职人员是阐释、演绎宗教观念的集中代表，宗教场所是宗教活动开展的具体地点，而宗教仪轨是宗教的外在表现形式，它由神职人员带领，在宗教场所展开。

1. 宗教观念

（1）婆尼教的经典

婆尼教的《古兰经》版本是不完整的，它没有像世界上大多数地方的《古兰经》那样分成114章，而是由不同章节组成的混合体，其中只有96—114章是完整的，其他章节多是支离破碎的或根本不存在。这大概是由于占族人从15世纪后半叶之后就和外界几乎没有接触，在与世隔绝的环境中，婆尼教神职人员依靠记忆写下章节并通过一代代地手抄流传下来[1]，在手抄过程中，经文中的阿拉伯语字母被有规律的改写了，而且在阿拉伯语经文中经常混杂着长长的占文注解。婆尼教坚持用阿拉伯语诵读《古兰经》，但其中一些发音被占语化了。当神职人员学习《古兰经》时，他们主要学习的是每个古兰经章节如何被应用到某一个特定的场合，如举办殡礼、婚礼、礼拜和讲道等，并记住在某段经文需要配合以何种礼仪动作，而不能逐词理解《古兰经》的含义。婆尼教儿童从15岁开始学习经典，每人都至少要学会一段恭请祖先回家的经文。[2]之前，每个清真寺只有一本《古兰经》，现在，每个神职人员

1　Bá Trung Phụ, "The Cham Bani of Vietnam", *The American Journal of Islamic Social Sciences*, 23:3, p.128.

2　每年斋月开始前，家族中所有人要去扫墓，并请祖先回家和他们一起度过斋月。扫墓时青年要一起诵读这段经文，如果哪家的青年不能诵读，他们家将不能获得祖先的庇护。

人手一本村庄中原始《古兰经》的复印本。

(2) 婆尼教中的真主、使者和天使

婆尼教认为安拉是唯一神，但是受到之前多神信仰的一些影响，婆尼教徒除了向安拉礼拜外，还向一些远古时期的自然神灵祷告，如：土地神、稻神、道君等，这些神的地位类似于天使。他们还崇拜自己的国王和象征神职人员身份的神杖。此外，他们自认为和伊斯兰教最大的区别是祖先崇拜，并为自己能很好地继承祖先的文化传统而自豪。

下面这段文字是宁顺省藩朗 – 占塔市新郎乡（làng Tân Rang, Tp. Phan Rang-Tháp Chàm）的一份手抄稿，当地的人十分相信里面的内容，它可以更好地诠释婆尼教对真主、使者和天使的理解：

> 这本书清楚地记录了大地和天空的起源，太阳的创造、月亮的创造。真主安拉先创造出阿丹，再拿阿丹的肋骨创造出哈娃。他们生活在乐园中。随后真主命令天使哲布勒伊来和米卡伊莱看护他们；就是这样。给予他们乐园中所有可以找到的好东西让他们享用，同样可以享用所有树木的果实。在乐园中只有一棵树的果实真主禁止他们享用，他们没有顺从他。然后他们生了九十九个小孩，男孩和女孩。他们活了一千年，死亡后进了天国。后来又过了两千年。真主命令先知努哈创造出方舟。他花了二百年建造这个方舟。后来，努哈之舟停留在山的顶峰，悬挂了四十二年之后，努哈他们(即努哈和幸存者)回到麦加，在那又生活了350年。先知易卜拉欣出生了。他在伯特利居住了40年，然后安拉吩咐先知易卜拉欣来到麦加，带走他怀孕的妻子哈吉尔。先知易卜拉欣回到他的家中。哈吉尔在树林里躺在火边准备分娩。之后新生儿对着妈妈哭，她奔波着寻找水。她返回时看见哭泣的孩子，吃惊地发现小孩的小脚底下面涌出泉水。她看到泉水在自己面前，十分高兴，这眼泉水现在还保留着。先知回来也看到这眼泉水，他十分高兴。在这个地区，婆尼教人数非常多。然后，易卜拉欣和他的儿子伊斯玛仪一起建造了克尔白，这座庙建了四十年。在这之后的一百年，穆萨出生，生活在西奈山上，与易卜拉欣交谈，从而开始信奉安拉。又过去了五百年。达吾德出生了。安拉吩咐先知达吾德建造一个堡垒，但不是克尔白。圣人在伯特利去世。先知达吾德给他的儿子起名为苏莱曼，真主安拉指挥他(先知苏莱曼)建造克尔白，后来真主给他像山一样多的黄金白银。圣人苏莱

曼把他工作所得的那些金银换成衣服在克尔白赠予出去,他是那么的崇高,他为人处事是别人无法相比的。当时真主安拉喜爱他,授予他大主教的要职,让他带领在地上的人们,在天上,也必须追随听从苏莱曼(的教导)。又过了一千年,先知尔撒出生了,他是圣母麦尔彦的孩子,家乡在伯利恒。后来圣母麦尔彦在这里故去。处女麦尔彦生先知尔撒的时候,真主安拉封赏给他天国四个部分中的两个。但他没有为了要成为教义大师而生在这永生的福地上,没有。后来二百年过去了,真主安拉授予穆罕默德以先知的称号,作为来自麦加的教义大师、被崇拜着,他在位四十年。后来真主安拉吩咐先知穆罕默德去麦加地区作为被崇拜的教主做了二十三年。之后他在麦加故去。后来根据回历,1321 年过去了。因此,阿丹和哈娃孕育了后代,先知创造了七个王权,这七个时代共为回历 7306 年。这就是全部。[1]

这个手抄本中记载的每个故事都能在《古兰经》中找到,但是婆尼教把它们拼接成了一个完整的故事,仿佛是为了叙述这 7306 年的历史一般。而且很多故事和《旧约》中的故事混淆起来,比如《古兰经》中从未提到哈娃是如何被创造出来的,用阿丹的肋骨创造哈娃是《旧约》中的故事。还有一些故事有一定的演绎成分,比如阿丹哈娃生了九十九个孩子,在亚伯拉罕系的经典中都未提到,这个故事大概是从越南神话传说"百蛋生百男"[2]的故事演绎而成的。

这段记载中安拉的能力有所削弱[3],但这只是受之前的多神信仰的影响,在经文中还都是承认安拉是唯一的神。他们所承认的七位先知除了达吾德,另外六个是主流伊斯兰教所承认的六位最尊贵的使者,而且对他们的描述也大体和《古兰经》的记载相吻合。

虽然这段文字只是一个乡中的手抄稿,但可以窥见整体婆尼教之一斑。婆尼教

1　这段文字收录在 R. P. Durand, "Les Chams Bani", *Bulletin de l'Ecole française d'Extrême-Orient*, Tome 3, 1903, pp.60—62。Durand 的论文中没有明确说明这是一段经文还是占文解释,但他明确提到那里的婆尼教徒很信这段经文中的内容。笔者是从 Durand 的法语译文中转译而来,在不影响表达的情况下尽量逐字翻译。下文中的经文都是采用这种译法。因这段文字转译而来,意思会有改变,从法文转译而来的结果由笔者自己负责。

2　原始记载见戴可来、杨保筠校注:《岭南摭怪等史料三种·岭南摭怪》(卷一·鸿庞氏传),郑州:中州古籍出版社,1991 年,第 9 页。

3　R. P. Durand, "Les Chams Bani" (pp.64—65) 曾记述:"一段把人的头部视为高贵,和人类身躯剩下的低级部分相对比的段落中说道:永存的神位于额头中心,创世神安拉位于左边的眉毛,穆罕默德位于右边的眉毛,大天使哲布勒伊来位于左眼,易卜拉欣位于右眼;哈桑位于左边的鼻子,侯赛因位于右边的鼻子;哈娃位于左边耳朵,阿丹位于右边耳朵。"可以看出婆尼教把安拉和穆罕默德摆在同样的位置上。笔者在潘朗-占塔市梁志乡进行田野调查的时候,一位伊玛目也告诉笔者他们衣服上的纽扣代表着三位神,头顶上是安拉,左右肩各有一位神,神的名称是占语,因此并不确定他们左右肩上的神灵是否是孟开尔和奈吉尔。

应该曾对伊斯兰教、《古兰经》有较全面的了解，但随着与世界伊斯兰教接触的减少，他们逐渐不了解经典的含义，他们努力记忆经典的音韵以及大致含义，努力了解并自己发展完善已知的伊斯兰教知识，从这点来说，他们的信仰坚定并值得我们钦佩。

2. 神职人员

婆尼教的神职人员在宗教中扮演着十分重要的角色，他们代表自己的宗族完成宗教义务，担负着安拉与普通信众之间沟通的角色。他们被统称为修士（Achar），等级严密地分为五个阶层：

修士（Achar/ thầy chan[1]）是刚刚加入神职人员队伍的信众。正式加入修士队伍的仪式一般在斋月的 20 号以后举行，修士还按照加入的时间和每个人的能力分为四个阶层：亚姆（Yamưah）、达拉维（Talavi）、圣席（Pôsit）和圣荣（Pô Prông）。[2] 修士的主要工作是学习《古兰经》，也做一些如打扫、烧水、泡茶之类的工作。

穆安津（Mâdin[3]/Tinh）主要负责通知行礼的时间，召唤人们按时来礼拜，在礼仪开始前点名[4]，组织礼仪，并教小孩学占语和《古兰经》。

伽谛（Katip[5]/ Tiếp），是每次聚礼时讲教义的经师，他们组织一些在清真寺和信徒家里举办的礼仪活动。

伊玛目（Imưm[6]）负责决定斋月前祭奠祖先（lễ tảo mộ）和其他宗教礼仪活动举行的具体日期。成为伊玛目要修行 15 年以上，会背《古兰经》，经历过宗教的所有修行仪式。[7] 每个伊玛目的任期只有三年，如果在此期间他被穿上红衣（mặc áo đỏ），他就有资格成为阿訇，否则，三年后他将成为在野伊玛目（Imưm đi vắng)，然后他的宗族需要再选出一个修士，这个规定是为了让所有修士都有机会获得晋升。

1　Achar 是占语的音译，指刚刚加入神职人员队伍的修士等级，thầy 是越南语 "老师" 的意思，chan 在占语中的意思是 "基础、基石"。

2　Nguyễn Hồng Dương, *"Một số vấn đề cơ bản về tôn giáo, tín ngưỡng của đồng bào Chăm ở hai tỉnh Bình Thuận, Ninh Thuận hiên nay"*, Nxb. Khoa học Xã hội, Hà Nội, 2007, p.140.

3　Mâdin 应是 مؤذن 的音译，原意为宣告者、宣礼者，也可译为唱拜者。具体请参考李兴华等：《中国伊斯兰教史》，北京：中国社会科学出版社，1998 年，第 254 页。Tinh 应是 Mâdin 按照越南语的习惯改写为单音节的形式。

4　Thành Phần, "Tổ chức tôn giáo và xã hội truyền thống của người Chăm Bàni ở vùng Phan Rang", *Tạp san Khoa học*, Trường Đại Học Tổng Hợp Tp. Hồ Chí Minh, số 01, 1996, p. 170.

5　Katip 是占语转写成拉丁字母的形式，是婆尼教的神职人员名称，推测这个词来源阿拉伯语 khatib(خطبه)，这个词曾被译为 "海推步" "哈梯卜" "协教" "督教" "二掌教" 等，主要职责是宣讲教义、教法，礼拜日聚礼时站在讲坛上念 "呼图白"。具体请参考李兴华等：《中国伊斯兰教史》，北京：中国社会科学出版社，1998 年，第 254 页。Tiếp 应是 katip 按照越南语的习惯缩写为单音节的写法。

6　这个词是占语转写成拉丁字母的形式，是婆尼教的神职人员名称，推测这个词来自阿拉伯语 imam(امام)，意思是教长。

7　Bá Trụng Phụ, "The Cham Bani of Vietnam", *The American Journal of Islamic Social Sciences*, 23:3, p.129.

阿訇（Thầy cả Pô grù[1]），是一个清真寺中的最高的职务，每个村子只有一个阿訇。阿訇具有自己负责区域内宗教事务和婆尼教信徒世俗事务的最高决定权，他负责给神职人员升职，处理村中的纠纷，担任婚礼的主婚人，以及为老人洗罪（rửa tội）等。

婆尼教的神职人员按照宗族来选，婆尼教信徒从每个母系家族中选出一个人成为修士，修士再通过不断学习向更高层级晋升，可以说，每个清真寺的神职人员都代表着自己的宗族完成宗教义务。他们既是安拉在宗教仪式上的代表者，又代表占族人（包括婆罗门教和婆尼教）举行带有占族婆罗门色彩和占族婆尼教色彩的宗教仪式，受到教徒的尊敬。[2]选拔神职人员的要求也相当严格。要成为神职人员需要满足以下条件：品德高尚，成为神职人员之前学习过《古兰经》，举行过割礼，年满18周岁并已婚。

在平时的生活中，神职人员也有很多禁忌，不能吃狗肉、猫肉，不能吃亲眼看到被宰的动物，不能吃直接从街上买回来的牛羊肉，而只能吃供奉给安拉的祭品，不能和婆罗门教神职人员一起吃饭，和异教徒一起吃饭时，要先读三遍相应的免罪经文。他们对酒的禁忌并不是十分严格，但是阿訇不能喝酒。

服饰上，婆尼教神职人员只能穿白色的长袍，下面穿白色裤脚有镶边的裤子，缠白色头巾（khăn đội đầu）。白袍上只能有三颗扣子，表示婆尼教占族人的三位神灵。头巾（khăn thâm）两端有红色的穗（tua），这条头巾属阳。婆尼教神职人员在离开家里或清真寺时，需要再戴上一条属阴的占族妇女平时缠头用的白色带有红金混合色镶边的头巾（khăn râm），代表着阴阳两和。不同等级的神职人员穿着大致相似，除了修士不能戴头巾，阿訇长袍下端多一圈红金混合色镶边。在各种礼会的时候，穆安津等级以上的神职人员都要在胸前戴彩色布带，伽谛戴圆形宽沿褶纹硬顶帽，伊玛目背着三个巴掌大的袋子。

3. 宗教场所

婆尼教信徒和伊斯兰教信徒有各自的清真寺。占族人称婆尼教清真寺为圣堂（Nhà Thánh 或 Thang Pô）或福堂（Thang Dhar），在宁顺的很多人俗称婆尼教清真寺为婆

1　Thầy cả 是越南语，意思是"大师"。Pô grù 是占语，pô 也写作 ppô，意思为"先生、阁下"，grù 原意为"老师，大师"，现在也可以单用这个词指婆尼教中最高级别的神职人员。

2　比如婆罗门教的后生节（lễ Rija Nưgar）时，婆尼教神职人员要去帮助婆罗门占族人为安拉献礼，具体请参考 Nguyễn Hồng Dương，"Một số vấn đề cơ bản về tôn giáo, tín ngưỡng của đồng bào Chăm ở hai tỉnh Bình Thuận, Ninh Thuận hiên nay"，Nxb. Khoa học Xã hội, Hà Nội, 2007, pp.146—147. 在占族婆罗门的一些礼仪如搬迁礼、搬运礼中，也必须有修士到场。具体请参考 Phan Quốc Anh，"Tôn giáo của Người Chăm ở Ninh Thuận"，Nxb Đại học quốc gia, H, 2010。

尼庙（chùa），但它正式的名称还是清真寺（Thánh Đường）。称作圣堂是因为那是修士们修行，供奉安拉的地方，是神圣之处；称作福堂是因为那是向安拉供奉献礼的地方。占族伊斯兰教的清真寺为清真寺（Masjid）和礼拜寺（Surao）。在20世纪之前的婆尼教清真寺，都是独一无二的规格，茅草房顶，竹墙泥地。[1] 现在，这些设施被瓦顶、砖墙、水泥地板所取代。婆尼教清真寺没有穹顶，大殿为普通的"人"字脊顶，殿内多梁柱，殿廊前有穹顶形状的砖砌门。清真寺都坐西朝东，以便礼拜的时候朝向麦加的方向。在大殿最中央位置处供有一个高2米，宽1.5米的轿状木龛。神龛中供着一根长1米的蜡烛。重大节日时，以白布覆神龛，蜡烛置于龛外右侧。大殿的房梁上绘有龙凤图案，在这些图案旁边，写着一些受到占文影响的阿拉伯字母，在靠近神龛的房梁正中间，从右到左写着穆罕穆德、安拉、贾布里勒。

清真寺不仅是修士和婆尼教徒礼拜以及在节日时祭祀和集中过开斋节的地方，还是婆尼教教职人员晋升的地方。通常有一个由信徒选举出来的委员会负责清真寺的各项工作，委员会的任期是3—5年。清真寺平时关闭，只在斋月、新年（lễ Katê）和每个月第一个周五那天打开。每次聚礼因为所有的神职人员都出席，所以在礼会结束后，村中的工作人员常会和修士们一起讨论村中的事务，因此也可以说清真寺扮演着村中议事场所的功能。

4. 宗教礼仪

婆尼教对宗教礼仪并未严格地遵守，代代相传的习俗是每个母系家族委任一个成员完成所有的宗教功修并代替他们向安拉说情。[2] 他们不像主流的穆斯林那样每天礼拜五次，而是只在斋月和每个月第一个周五礼拜，但回历十一、十二月也不举行礼拜。[3] 他们礼拜的时间固定，每天4点、11点、15点、17点、19点。19点的那次礼拜会有很多村民共同参加。

礼拜的一般仪式如下：从所有的神职人员中挑选出执礼的神职人员，且为单数。首先进行大净，所有修士都需要大净，到神龛前礼拜的修士都换上一顶圆形宽沿褶纹硬顶帽，他们站到清真寺大殿外的踏台上，每人面前放一个盛满水的碗。长袍披

1 Bá Trung Phụ, "The Cham Bani of Vietnam", *The American Journal of Islamic Social Sciences*, 23:3, pp.132—133. 这是柏重富先生通过访谈了解到的，他还记载，在20世纪之前建的清真寺每个结构都有特殊的含义，但是没有人知道确切含义是什么。

2 Ibid., p. 130.

3 很多文献中提到婆尼教徒只有九个月有礼拜，应该是只有九个月有伊斯兰教礼拜活动，而整个斋月每天都礼拜，对占族人来说斋月的周五没有特殊性。

在头顶，然后用碗中的水漱口，以手蘸水轻抹鼻脸，洗手，洗脚，然后穿好长袍，依次入殿。进殿后执礼人员到神龛前拜祭处站定跪好，其他神职人员分列盘坐于大殿左右，主礼人到大殿门内右侧放置大鼓处击鼓，击鼓完毕，主礼人在所有人面前双手齐举至耳处，然后回到神龛前中心位置，礼拜开始。仪式由一系列的念经、起立、触鼻、鞠躬、叩首构成。[1] 该仪式完成后，执礼人员回到大殿中央与其他神职人员围坐成圈，每两个人之间都要进行握手礼，右手在上，左手在下，每次握手礼前先触鼻，握手礼完成后方告礼拜结束。

斋月中，并不是所有人都需要封斋，只是神职人员在最初三天封斋，而所有的人在前十五天都不能吃肉。所有的神职人员都要在清真寺中修行，没有特殊情况不能外出。每天，修士的家庭都会给他们送饭，而其他家庭会向修士家庭提供大米。修士们在斋月中吃饭只能用右手，而且只能吃右边的那一半。在斋月开始前，每家都要打扫卫生。有一句婆尼教经文可以反映婆尼教斋月中的情况："我们是不同的占族人，我们在斋月的第七天祭祀祖先，在第九天纪念亡灵。"[2] 斋月里，占族婆罗门教神职人员也会拜访婆尼教神职人员，他们承认安拉是最高的存在，并祈求他的祝福。在尊贵之夜（27 日前一晚），一些占族婆罗门教徒带着水果和糖果来到清真寺供奉给安拉，和占族婆尼教徒一起礼拜。这个传统被占族的所有族群所遵守，来保证占族的和谐。[3] 开斋节时，村中每个家庭都会由妇女头顶礼盘，将供品送至清真寺，礼盘下面铺着香蕉叶，上面盖着绣布，里面放着各种供品，但是都有一团椰汁蒸的米饭、鸡蛋和香蕉。[4]

婆尼教信徒不缴纳天课，而是通过给自己家族的修士提供大米代替。另外，受世界上大多数穆斯林重视的朝觐在婆尼教中也被忽略，这一点也是长期被隔离的结果。

1　笔者只参加过两次 11 点时的礼拜以及开斋节那天早上的礼拜。婆尼教徒每次叩首都要先站起来、触鼻、叩首，每次都只叩首一次。11 点的礼拜先四叩首，念一段经文后鞠躬、叩首，再念一段经文后再次鞠躬、叩首，然后站起来，再叩首一次，然后跪着念一段经文，再次鞠躬、叩首，然后再跪着念一段经文，再连续四叩首，然后和其他修士握手后结束。开斋节早上的礼拜在 7 点举行，先念一段经文，然后鞠躬、叩首，再念一段经文，再次鞠躬、叩首，都是只叩首一次，然后跪着念一段经文，再连续四叩首，礼拜结束。

2　R. P. Durand, "Les Chams Bani", *Bulletin de l'Ecole française d'Extrême-Orient*, Tome 3, 1903, p. 57. 另外占族人认为男人有七条魂魄，女子有九条，因此在礼仪中男性常用 7，而女性常用 9，祭祀祖先（lễ Katê）原始的意思是祭祀父亲。他们还认为 9 代表着"再生"，而且母亲怀孕的时间是 9 个月零 10 天，所以常在和亡灵有关的活动中使用 9 这个数字。具体请参考 Phan Quốc Anh, *Nghi lễ vòng đời của người Chăm Ahier ở Ninh Thuận*, Nxb Đại học quốc gia, H, 2010, 第三章第一节第二部分。

3　Bá Trụng Phụ, "The Cham Bani of Vietnam", *The American Journal of Islamic Social Sciences*, 23:3, p.131.

4　在占族人的仪轨中都会有鸡蛋，而香蕉象征着生息繁衍。

婆尼教徒一生中有三大人生礼仪：成人礼、婚礼和葬礼。

婆尼教男女成人礼不同，男子的是割礼（katat），少女的成人礼可以被称为上楼礼（Karoh）。成人礼是由阿訇决定时间，一个地区的同龄的同性共同举办。割礼是男子的入道礼，举行过割礼之后才可以成为神职人员。现在，割礼只带有象征意味。上楼礼举办的比割礼盛大的多，这标志着女孩就要成人，快要步入婚姻的殿堂。

"月亮女神，一个神圣的女神，决定她们上楼礼的年龄。如同月亮直到第十五天才变成完整的圆形，女孩子在十五岁才到结婚年龄：在此之前禁止她们结婚。"[1]

举行上楼礼的时间是在每月的第十五天，具体时间是由村中的阿訇决定，村中同龄的姑娘一起举行。举行上楼礼之前，婆尼教徒搭建两间面对面的临时房屋，大间朝东，做礼仪用房，小间用于姑娘们临时居住。举行上楼礼前夜，阿訇和伊玛目在大房子里读经祷告，姑娘们在小屋子里睡觉，有四个年老妇女在屋子外面守卫。第二天上午，姑娘们穿上华丽的衣服，由一个男人给她们戴一件白色的物品，一个老妇人让她们抱一个一岁左右的小孩，领到大房间里举行仪式。姑娘们依次进入，阿訇放到每个姑娘嘴里一块谷粒大小的盐块，剪掉她们额头上方一撮头发，然后让她喝一口清水。礼仪结束后，姑娘回到小房间再次把自己锁起来。上午 10 点左右，姑娘们返回，这次穿正式民族服装[2]，依次跪拜阿訇和伊玛目，阿訇为她们起经名。这时，父母亲友会送给她们一些礼物如装饰品、衣服、钱财，甚至牛、土地等。上楼礼结束后，少女就不能随意外出，外出时要有已婚中年妇女陪伴，只能和以前认识的人交往，上楼礼意味着少女到了出嫁的年龄。[3]

婆尼教徒的婚礼表现出浓郁的本土化特色和宗教信仰的结合。在世俗婚礼中，占族人保留了自己的母系氏族特色，而随后要到清真寺中再次举办以男方为中心的婚礼。结婚根据习俗要经过提亲、问名、订婚、婚礼等四个阶段。首先，女方向男方家提亲，包括预提亲和正式提亲。预提亲一般在晚上悄悄进行，以免提亲不成功对女孩的名誉带来负面影响。如果男方接受预提亲，随后双方就举行半公开的提亲，提亲的成功与否取决于双方父母，不用征求神职人员的意见。订婚时新娘要顶着聘礼和亲属一起到男方家去，先祭告男方祖先，然后男方的舅舅询问男女双方是否愿

1　R. P. Durand, "Les Chams Bani", *Bulletin de l'Ecole française d'Extrême-Orient*, Tome 3, 1903, p. 58.

2　占族人在重大仪式时男子上着白色长袖对襟上衣，下穿白色及脚裙状裤，女子穿白色长款束身长裙，下穿白色裤子，头缠白色镶红边围巾。

3　R. P. Durand, "Les Chams Bani", *Bulletin de l'Ecole française d'Extrême-Orient*, Tome 3, 1903, p. 58; Phan Quốc Anh, "Tôn giáo của Người Chăm ở Ninh Thuận", Nxb Đại học quốc gia, H, 2010.

意和对方结婚。订婚之后会举行婚礼,婚礼距离订婚不能超过四个月,婚礼经常在占历三、六、八、十、十一月中下旬（16 号之后）那周的第四天举行,具体日期由阿訇决定。婚礼在女方家举行,女方要精心招待男方家庭,如果男方有任何不满,都可以终止婚礼。然后新郎被引到新娘房中,媒人做法请求神灵庇护,双方共食一块槟榔。然后去清真寺举办婚礼,从家到清真寺都要铺上席子,不能让新郎新娘的脚接触地面,婚礼由阿訇和两名伊玛目主持,新郎在前,新娘在后,新娘的父母对新郎说"今天我们把女儿嫁给你了",新郎说三遍 slan,意思是我愿意,婚礼结束。[1]

婆尼教葬礼与婆罗门教葬礼不同:

"占族人死后,尸体火化,然后他的尸体自然分解;婆尼教徒死后,快快在白天的第一个小时埋入土中。"[2]

这反映出了占族人改宗后葬礼从火葬改为土葬。婆尼教占族人认为,人来到世间只是一次旅行,只有天堂才是最终的归宿,为了能够顺利地回到天堂,需要一个盛大的葬礼。婆尼教把死亡分成正常死亡和非正常死亡。正常死亡是指因病而死,可以马上埋葬。非正常死亡包括阵亡、因交通事故死亡并且身体受损、妇女在怀孕或生育时死亡,以及在斋月中死亡。非正常死亡则需要举行二次葬,即要先举行简单的葬礼,埋葬 1—3 年,然后再改葬。在人临终时,所有的亲人必须来探望并日夜照看,一个人逝去时必须有亲人的照看才算是"好死"。婆尼教徒去世后,要在 24 小时之内下葬。首先要清洗干净,家人会请神职人员来家中读经,在正式下葬前,再次清洗,然后由神职人员和家人抬到墓地去。在墓地里,所有人都读经祷告,期望逝者能够顺利地找到回天堂的路。并把逝者按照头朝北,脚朝南的方向摆放,侧身朝向麦加。然后亲人回到家里再做三天的殡葬礼。[3]

（三）婆尼教与伊斯兰教差异的成因

总的来说,婆尼教与我们所熟悉的主流伊斯兰教有着一定的区别,比如六信的具体含义不是特别清晰;五功没有完全遵守,而是由神职人员代表整个家族履行五

1 Bá Trụng Phụ, "Lễ nghi đám cưới của người Chăm theo Hồi giáo Bàni", sắc Chăm Ninh Thuận, http://www.vnptninhthuan. com.vn/SacCham/BaNi.htm, 2012-3-13.

2 R. P. Durand, "Les Chams Bani", *Bulletin de l'Ecole française d'Extrême-Orient*, Tome 3, 1903, p. 58.

3 Đạo Văn Chi, "Nghi lễ đám tang của người Chăm Bàni", *Inrasara*, http://inrasara.com/2011/01/10/d%E1%BA%A1o-van-chi-nghi-l%E1%BB%85-dam-tang-c%E1%BB%A7a-ng%C6%B0%E1%BB%9Di-cham-bani/, 2012-2-12.

功；妇女的地位比较高，她们拥有更多的婚姻自主权，被鼓励参加社会工作等。[1] 这种差异是多种原因造成的。

一是原有信仰的影响。在伊斯兰教传入之前，占族人有祖先崇拜、女神崇拜[2]等传统，还受到婆罗门教、佛教[3]信仰的影响，即使在伊斯兰教最兴盛的时期，仍有不少占族人信仰伊斯兰教，而占婆历代国王都崇尚修建神祠。这些原始信仰和宗教必然会对后来传入的伊斯兰教产生一定程度的影响，伊斯兰教亦需与其相融合才更有利于被大众接受和传播。

二是母系社会的影响。占婆自古以来就有"贵女贱男"[4]的传统，视母系为本家，视父系是外家，男性"嫁"到女方家中去，无女儿被视为绝嗣。因此婆尼教中妇女的地位较高，如在为安拉献供品时，按照母系家庭为单位，由家中女性持供品供奉；神职人员也是以母系家族为单位选拔等。

三是不同的传教源流的影响。首先我们至今仍不清楚占婆的伊斯兰教是从哪里由哪些人传入的，它可能受到来自阿拉伯商人的影响，也可能受到马来西亚伊斯兰教的影响，在后来的发展过程中，还有一部分从柬埔寨回到故乡的占族人有可能也会带来一些柬埔寨本土化的元素。因而，可以说伊斯兰教在传入之初就已经和麦加的伊斯兰教有所不同。在传播的过程中，可能也会有传播者为了吸引更多的信徒而故意简化宗教仪式、减少礼拜次数之类的行为。

四是占婆亡国后占族与世隔绝的环境。占婆灭亡后，大量占族人外逃到柬埔寨，留在占婆故地的少数占族人，受到阮氏王朝政府的压迫与外界隔绝。这种隔绝的环境一方面使他们割断了与世界其他国家和地区伊斯兰教的联系，与世界范围内主流伊斯兰教渐行渐远；另一方面也使得他们的伊斯兰教几百年来在本地这个小范围内自我发展，不可避免地与本土婆罗门教文化相融合。占族人摒弃宗教上的隔阂，婆尼教徒和婆罗门教徒能够和谐共处。至今，婆罗门教徒都会参加婆尼教的重大节日并把这种参与对方节日的行为作为保持民族团结的方式。这种和谐共处增加了婆尼

1　"The differences between the two groups of Vietnamese Muslims", *Islam in Vietnam*, http://oocities.com/nhatpha/difference. html, 2012-3-12.

2　比如因德漫即因陀罗跋摩三世曾建杨浦那竭罗神祠，阇耶因陀罗跋摩一世也曾重建被柬埔寨人掠去的神像，不用金铸，代以石像。杨浦那竭罗即 Yang Pô Nurgar，是占族人崇拜的女神，被视为创造神。具体请参考〔法〕马司帛洛：《占婆史》，冯承钧译，北京：中华书局出版，1956年，第52—54页。

3　如《南海寄归内法传》卷一（义净著，大正新修大藏经本，第2页）记载"南至占波，即是临邑，此国多是正量，少兼有部"，占波即占婆，说明佛教曾传入过占婆。

4　〔梁〕萧子显著：《南齐书》卷五八·列传第三九，清乾隆武英殿刻本，第414页载"南夷林邑国在交州南……贵女贱男……群从相姻通，妇先遣娉求婿，女嫁者迦蓝衣横幅合缝如井阑，首戴花宝，婆罗门牵婿与妇握手相付，呪愿吉利"。

教徒和婆罗门教徒的交流，也使他们有机会互相影响。

尽管婆尼教与世界主流伊斯兰教存在着不少差异，但婆尼教徒仍把自己视为世界伊斯兰教的一部分，仍认安拉独一，视《古兰经》为唯一的经典，坚持用阿拉伯语读写《古兰经》等。婆尼教与主流伊斯兰教之间的差异并不能成为评判他们的信仰不够虔诚的理由。恰恰相反，这种本土化和差异正体现了占族人在艰苦的环境下为传播信仰和坚守信仰所做出的努力。一种外来宗教要想在当地传播、发展、延续，本土化是其不可缺少的一步。正是在伊斯兰教的教法教义和价值观念的指导下，在本地区、本民族的人文条件和文化传统的合力作用下，形成了这个本土化、占族化的伊斯兰教——婆尼教。

第六节　东南亚伊斯兰教艺术的特点

在漫长的历史发展过程中，东南亚伊斯兰艺术吸收了大量的外来文化，但随着时代的发展，越来越多的伊斯兰艺术呈现出趋同性的特点。早期的伊斯兰艺术是在印度教—佛教的文化环境下逐渐发展起来，面临不同政治区域划分，为了适应广阔而多样化的文化背景，16世纪之前东南亚不同地区的清真寺在建筑风格上体现了不同的传统形式，从外形上可以直接地看出不同区域清真寺的区别。16世纪初到19世纪末，东南亚地区的伊斯兰教和殖民地化同时进行，东南亚的建筑师掌握了更多具有同源性的建筑材料和建筑技术，中东和欧洲的建筑风格伴随着伊斯兰教的广泛传播以及殖民据点数量的增加而在东南亚地区广泛传播。由于传统木材无法保证清真寺的长期存在，新建的砖石结构的清真寺成为主体。进入20世纪，特别是在东南亚国家从殖民统治中取得独立以后，伊斯兰教已经不再是外来文化，而是本土文化的一个有机组成部分，这个时期修建的、具有代表性的伊斯兰艺术已经不是考虑突出传统文化的问题，而是主要考虑伊斯兰艺术的社会功用的问题。由于社会功用的趋同性，伊斯兰艺术的风格也表现出明显的趋同性，不同艺术的区别变成了规模和精细程度的差异。随着伊斯兰教成为东南亚本土文化的一个有机组成部分，而不是一种外来文化的表现形式，伊斯兰艺术也成为表现东南亚本土文化传统的一种重要手段。

东南亚伊斯兰艺术的设计理念源头来自阿拉伯世界的文化传统和伊斯兰教的教义，但在艺术风格的发展过程中，东南亚艺术风格吸收了多种艺术风格的元素，这

是伊斯兰艺术和东南亚文化包容性的共同体现。纵观现代的东南亚清真寺建筑，任何一座清真寺都不是单一的建筑风格，而是多种建筑风格结合、搭配在一起的形式。三宝垄的中爪哇大清真寺（Masjid Agung Jawa Tengah，2006 年落成）就是一座融合了爪哇传统、阿拉伯传统和希腊元素的清真寺。这种多国伊斯兰教建筑语言的糅合和混搭表现了东南亚对伊斯兰教的理解，体现了东南亚伊斯兰世界希望走进伊斯兰教文明中心的理想。[1]东南亚的伊斯兰艺术体现了极大的宽容性。在泗水郑和清真寺中有郑和的壁画，在劳特清真寺中的卡拉兽浮雕，在海岛地区广泛流行的哇扬戏（傀儡戏），都充分体现了文化的包容性。伊斯兰艺术已经完全融入了东南亚穆斯林的社会生活，在伊斯兰艺术元素的形式下，各种细节包含了多种文化的象征含义。例如清真寺的长度、宽度、拱顶的数量都包含着特定的含义。伊斯兰艺术成为东南亚伊斯兰文化最直接的象征，同时也是多种文化共生的象征。

可能和热带的自然环境有关系，东南亚民族是热衷于运用各种色调的民族，对各种色彩的搭配和运用在伊斯兰装饰艺术上得到充分的体现。进入 20 世纪以后，经济水平的发展和建筑材料的改进为东南亚民族将清真寺装饰成色彩斑斓的艺术品提供了坚实的物质基础。东南亚早期的清真寺主要保持了建筑材料本身的颜色，而现代的清真寺除了传统的白色、蓝色和金黄色的拱顶装饰外，还出现了黑色（如马来西亚的查希尔清真寺和印度尼西亚的阿齐兹清真寺）、粉色（如马来西亚的水上清真寺）、银白色（如马来西亚布城清真寺，Tuanku Mizan Zainal Abidin Mosque）等拱顶。穹顶的形状包括中东式圆形、印度摩尔式、洋葱头式、西方古典式、伞形（如马来西亚国家清真寺、文莱宰纳卜清真寺）等形状，马来西亚丁加奴州的水晶清真寺（Crystal Mosque）的拱顶甚至建成褐色水晶切面的形状。[2]清真寺的拱顶还会搭配各种颜色的几何纹和植物纹，如马来西亚的水上清真寺的拱顶是粉红色和浅黄色纹饰，特尔纳特大清真寺（Ternate Grand Mosque）的拱顶是浅黄色和绿色的几何纹饰。清真寺中的窗户、屋顶、礼拜堂内墙、庭院的各个角落，也都会被加上色彩绚烂的装饰。现代建筑材料的使用使东南亚清真寺摆脱了传统通风和防潮的功能限制，更多地注重清真寺建筑中的审美功能和象征意义。

1 谢小英：《神灵的故事——东南亚宗教建筑》，南京：东南大学出版社，2008 年，第 218 页。

2 Abdul Halim Nasir, *Mosque Architecture in the Malay World*, translated by Omar Salahuddin Abdullah, Bangi: Penerbit University Kebangsaan Malaysia, 2004, p. 144.

东南亚基督教艺术

　　基督教传播到东南亚地区的时间要晚于印度教、佛教和伊斯兰教。16世纪，当西方的传教士来到东南亚的时候，东南亚半岛地区（包括现在的缅甸、泰国、老挝、柬埔寨、越南）的民众主要信奉中国文化、印度文化影响下的佛教文化，而在海岛地区（包括现在的马来西亚、文莱、印度尼西亚、菲律宾南部）的民众主要信奉伊斯兰教，基督教可能的传播空间相对比较有限。同时，基督教在东南亚的传播与西方国家的殖民扩张活动、与宗主国对传教活动的重视程度有着紧密的联系。虽然基督教在东南亚的传播时间相对较短，但在东南亚地区形成了以菲律宾和越南为中心的天主教影响区域。20世纪以后，随着西方各种流行文化在东南亚的传播，特别是将西方的社会发展与基督教信仰联系在一起，越来越多的年轻人开始信奉基督教。

第一节　基督教在东南亚地区的传播

　　伴随着葡萄牙人和西班牙人于15世纪末16世纪初进入东南亚地区，西方国家的殖民活动相继开展，基督教开始进入东南亚地区。1493年4月，罗马教皇亚历山大六世为葡萄牙和西班牙划定了扩张殖民势力的"教皇子午线"，葡萄牙对此不满，并于1494年6月和西班牙签订了《托德西利亚条约》，明确了西班牙、葡萄牙的势力范围以维尔德角群岛以西370里格的子午线为界。1511年葡萄牙人占领马六甲，基督教开始传入现在的马来西亚、印度尼西亚、泰国、缅甸、新加坡等地区。1521年，西班牙教会所派的传教士随军登上菲律宾的岛屿。自那时以及随后的约100年时间内，东南亚地区的

基督教事务主要由葡萄牙、西班牙两国所掌控，两国都热衷于传播传统的天主教。

1521 年麦哲伦的探险队到达菲律宾中部的宿务时，主持了当地巴朗盖首领的洗礼仪式。1565 年，黎牙实比的远征军踏上菲律宾群岛的时候，就有 5 名奥古斯丁会传教士同行。西班牙皇室对传教士在征服菲律宾过程中发挥的作用寄予厚望。西班牙殖民者在建立了初步的殖民统治以后，天主教的各教团接踵而至。1577 年，方济各会到达菲律宾；1581 年，多明我会的 D. 萨拉萨尔神甫（Domingo de Salazar）到达马尼拉任职；同年，耶稣会也进入菲律宾。到 1591 年的时候，菲律宾群岛已有传教士 140 名，马尼拉主教区也升格为大主教区。[1]1594 年，西班牙国王菲利普二世给各教会划定了传教区域。天主教在菲律宾的传播在一开始并不是一帆风顺的，传教士的活动遭到了菲律宾人民的漠视和抵抗。1601 年，一名奥古斯丁会教士在邦板牙（Pampanga）传教，因拒绝当地人民要他离去的要求而被杀死。多明我会教士初到班嘉施兰（Pangasinan），亦受到当地人民的封锁和抵制。班嘉施兰的居民 3 年不供给传教士食物和用品，还用黄金引诱他们离开。尽管天主教会的传教活动遇到种种的障碍，传教活动仍然发展得很快。1576 年，菲律宾群岛只有传教士 13 名，1586 年增加到 94 名，而 1578 年达到了 267 名。皈依天主教的人数，1570 年不过数百，1578 年约为 10 万人，1586 年超过了 20 万人，1594 年达到了 28.8 万人。1622 年，就有 50 万人以上信奉了天主教。[2]天主教从一个无法被接受的地位成为菲律宾最有影响力的宗教，这与传教士的热忱和努力是分不开的。"从 1565 年至 1815 年，所有的士兵、传教士、政府行政人员和商人通过大帆船来到菲律宾。"[3]他们在菲律宾都扮演着近似的角色，即维持西班牙在菲律宾群岛的殖民统治。"西班牙在菲律宾的统治依靠神父，这是事实。用奥古斯丁教团传教士的话来说，神父是西班牙在菲律宾统治的基础。如果搬掉这个基础，整个统治结构将倒塌。"[4]

16 世纪起，法国传教士开始进入越南传教，随着越南成为法国殖民地，天主教也得到法国殖民当局的大力提倡。天主教传播到越南以后，由于传教方式不当以及越南政府的禁止，传教的效果并不理想。在欧洲教会的努力下，从 1580 年起，有多

1　参看 John L. Phelan, "Baptism During the 16th Century", in G. H. Anderson(ed.), *Studies in Philippine Church History*, Ithaca, New York: Cornell University Press, 1969. 转引自金应熙：《菲律宾史》，开封：河南大学出版社，1990 年，第 140 页。

2　金应熙：《菲律宾史》，开封：河南大学出版社，1990 年，第 51 页。

3　Robert Ronald Reed, *Hispanic Urbanism in the Philippines: A Study of the Impact of Church and State*, The University of Manila, 1967, p. 104.

4　美国 1990 年发布《菲律宾委员会的报告》，第 43 页。转引自冯德麦登：《宗教与东南亚现代化》，张世红译，北京：今日中国出版社，1995 年，第 200 页。

个传教使团的代表路过越南，或者在越南停留了一段时间。1658 年，教皇封两名法国人 F. 帕吕（François Pallu）和 P.L. 莫特（Pierre Lambeft de la Motte）为主教，负责印支半岛的传教工作，1659 年在越南成立了由这两名主教负责的南部和北部两个教区。17 世纪中叶，越南建立了一所能培训 100 名传教士的神学院。这些越南传教士还得到基础医学培训并在越南农村传播天主教教义。在一次流行病期间，6 位由耶稣会派遣的越南传教士带着基督教的器物——十字架、圣水、圣烛、神圣的棕悯叶以及圣母玛丽亚的画像——去受疾病侵袭的地区，帮助当地居民抗击疫病。当流行病被控制住时，当地人民深深地相信了天主教的力量，以至于当地的首领都皈依了天主教。在传教士的努力下，第一本越南罗马字的词典《越葡拉丁字典》于 1651 年由法籍传教士亚历山大·德·罗德（Alexandre de Rhodes）出版。法国殖民统治时期，天主教得到迅速发展，当时越南天主教徒的总数大约与中国的教徒人数相当。传教士利用各种手段进行传教，例如施舍药品、赠送礼物等[1]，使许多人被他们的施舍所感动而入教。在法国殖民统治结束以后，天主教在越南的传播仍在继续，教徒的人数不断增加。19 世纪初，天主教可以在越南境内自由传教，传教士的活动不受限制，天主教在越南迅速发展。越南天主教徒的人数在亚洲仅次于菲律宾和中国，但其占人口的比重和社会影响力则远高于中国。由于法国天主教的广泛影响，在越南的城市和乡村中都可以看到教堂。

随着法国在东南亚势力逐渐强盛，越南、泰国、柬埔寨地区的主要传教力量开始由法国主导。英国势力介入东南亚之后，组织教会力量进入缅甸、泰国、新加坡，在东南亚地区传播基督教新教。与此同时，荷兰也开始在马来西亚传入了卫理公会、浸礼会、路德会、圣公会等新教派别。随着英国从荷兰殖民者手中接管马六甲、深入东南亚地区，英国传教士接踵而至，广泛传播新教。19 世纪美国教会力量在东南亚兴起，美国长老会成为在泰国传播新教的主要力量。1819 年新教传教士到新加坡开始传教，1821 年天主教神父来到新加坡并举行了弥撒。

20 世纪以前，东南亚的基督教基本上是西方的基督教会所控制。[2] 神职人员仅限于西方人，这种情况随着近代各国教育的发展、民族意识的觉醒而改变。东南亚各国本土传教士凭借他们的忠诚和贡献，赢得了教会的尊重。第一位菲律宾神父弗朗西斯科·巴鲁约于 1698 年被授予神职。1935 年，菲律宾产生了第一位本国主教。

1　〔越南〕世兴：《天主教在越南》，张良生译，《南洋问题资料译丛》1962 年第 3 期，第 120 页。
2　黄心川：《当代亚太地区宗教》，北京：宗教文化出版社，2003 年，第 451 页。

1943 年出现第一位大主教。1945 年，泰国产生了第一位本国主教。1953 年，新加坡成为大主教区，1972 年成为独立的大主教区，直接归罗马教廷管辖，1966 年产生了第一位本国主教。

现在的东南亚国家中，基督教发展最充分、最广泛的当属菲律宾。2010 年，菲律宾全国人口约 9326 万，拥有基督宗教信仰的约 8500 万，约占总人口的 90%。[1] 基督教在菲律宾拥有不同的教派。最主要的是罗马天主教（约 7500 万人口），其他还有阿格利派教（菲律宾独立教派）、基督教新教等等。菲律宾是世界上第三大天主教徒为主的国家，信教人数仅次于巴西和墨西哥。

除了菲律宾，在东南亚还有一个天主教占主导的国家是东帝汶。脱离印度尼西亚成为独立国家之后，东帝汶人口约 112 万，天主教人口约 104 万，占总人口的 93%。天主教是葡萄牙殖民者引入的。全国共分为 3 个主教区——帝力、巴乌卡乌、马里亚纳，没有设立教区的地方也由教廷大使分区管理。

基督宗教在新加坡的发展规模也相对较大。新加坡人口约 508 万，基督教徒约 89 万，占总人口的 17.5%。总人口的 4.8% 是天主教徒，新加坡是罗马天主教廷直接管辖的大主教区，全国共有 31 个教区。总人口的 9.8% 属于基督教其他教派，如东正教、浸礼会、信义会、卫理公会、长老会等等。

在信奉佛教为主的越南、老挝、柬埔寨、泰国、缅甸，基督教无论从信教人数还是影响力来说，都相对较小。越南信奉基督宗教的人口约 61.5 万，占总人口的 0.7%，其中以天主教徒人数居多。"越南天主教联合委员会"是其天主教最高组织。越南全国共分 3 个总主教区和 23 个教区，天主教徒主要分布在越南南部。老挝的情况类似，信奉基督宗教的人数约占全国人口的 2%，老挝的基督信徒以外来移民为主，主要由越南人、华人构成。柬埔寨的基督教信仰者占总人口的 1% 左右，绝大多数为天主教徒。泰国第一批皈依基督教的人是王宫中葡萄牙雇佣兵的后裔，现在的泰国天主教徒大多数是华人、城市中受西方文化影响较深的泰人和泰国北部山区的少数民族，全部基督徒人口大约占泰国总人口的 0.8%，有全国性组织"泰国天主教联合会"。在缅甸，有美国浸礼会、圣公会、美以美会等教派，"缅甸基督教委员会"是基督教方面的最高组织。

在主要人口是穆斯林的印度尼西亚、马来西亚、文莱，基督教影响力同样较小。

1 人口数据来源：联合国经济及社会理事会《联合国世界人口展望》（*World Population Prospects, 2010 Revision*），http://esa.un.org/unpd/wpp/index.htm, 2012-1-8。

印度尼西亚基督教信徒约占全国总人口的 7%，人口约 1600 万，由于岛屿众多、部族复杂，基督教没能覆盖整个群岛，教徒主要分布在加里曼丹岛、爪哇岛、东努沙登加拉群岛、北苏拉威西岛、马鲁古、西巴布亚。马来西亚基督教信徒约占全国总人口的 9%，约合 225 万，天主教徒占绝大多数。文莱基督教信徒约 4 万人，占总人口的 10%，在文莱，对非伊斯兰的宗教抗拒性较大，因此基督教传播范围不广。

第二节　基督教堂建筑和装饰艺术

自葡萄牙人和西班牙人发现了西方与东方的往返航线之后，欧洲人陆续来到东南亚，开始了长达 400 多年的殖民征服、殖民掠夺和殖民统治。东南亚的很多城市都是殖民统治的中心。作为欧洲人最为集中的地方，东南亚的大城市建设得到了很大的发展，传统的木质、竹质建筑材料逐渐被砖石所代替，传统的以王宫为中心的城市格局被以总督府、城市广场和教堂为中心的城市格局所取代。殖民统治下的东南亚城市吸引了更多的印度人、中国人参与建设和经营，丰富了城市的建筑形式和社会功能。城市的数量也随着殖民统治的深入而不断增加。16 世纪以后的东南亚城市是西方文化影响的缩影和集大成者。从 16 世纪开始建造的教堂是东南亚城市的重要组成部分，成为东南亚文化的重要载体，也成为西方文化影响东南亚的象征。

从建筑和城市规划的角度看，东南亚的一些地区曾经崛起过诸如室利佛逝（Srivijaya）、满者伯夷（Majapahit）等古代王国，拥有本民族独特的城市规划传统。而另一些地区则一直是分散的部落联盟，没有成形的土地规划概念。以菲律宾为例，西班牙人到来之前，菲律宾没有形成过统一的国家。西班牙以发现香料和传播基督教为目的，以墨西哥为据点经太平洋到达菲律宾，将阿卡普尔科和马尼拉相结合开始了大帆船贸易。当时的菲律宾只有木造的民宅村落和木制城堡，一般是守卫用的栅栏和营垒。菲律宾城市马尼拉、宿务（Cebu）、维甘（Vigan）等建筑构架中，保留有 16 世纪后半叶到 19 世纪末进行殖民地统治的西班牙影响的浓厚色彩。[1] 在菲律宾，西班牙殖民者通过"移民并村"（Reduccion）计划将原先居住分散的当地人集中至一个个市镇，在市镇广场建立教堂、学校和神职人员住所。在这些建筑周围是菲律宾人的居住区，这基本上是一个教区的雏形。教区按照规模大小分为三类：初级教区、

1　〔日〕布野修司主编：《亚洲城市建筑史》，胡惠琴、沈瑶译，北京：中国建筑工业出版社，2010 年，第 316 页。

普通教区与重点教区。教区之下是更小的传教点，称为"访问站"（Visita）。从教区结构上讲，每个教区都必须包含具有四大功能的宗教场所：大教堂、修道院、小教堂、牧区。其中，初级教区的天主教堂都采用菲律宾当地的原料，如原木、棕榈叶等，按照当地建筑模式修建。重点教区和普通教区的大教堂则用砖、石等耐久性材料砌筑。[1] 以教区为单位的城市建设就这样慢慢展开。通过教堂与城市规划的结合，教会将势力渗透到菲律宾群岛的各个地区。到 1754 年的时候，奥古斯丁教会已经协助在宿务地区建立了 4 个城镇，在怡朗（Iloilo）地区建立了 17 个城镇，在班乃（Panay）地区建立了 6 个城镇，在班嘉施兰地区建立了 3 个城镇，在伊洛戈（Ilocos）地区建立了 18 个城镇，在邦板牙（Pampanga）地区建立了 19 个城镇，在马尼拉地区建立了 11 个城镇。在不到一个世纪的时间里，奥古斯丁会协助建立了 100 多个城镇，并使 355186 个居民归化。[2] 由于西方殖民者主导着教堂和教区的建设，东南亚的教堂不可避免地受到西方建筑风格的影响。

（一）西方教堂建筑风格的影响

教堂是基督教艺术的主要建筑形式和典型代表，兴起于罗马帝国晚期。原先简陋狭小的"宅邸教堂"（house church）不能满足日渐增长的宗教人群的需求，在这种情况下，一种依托于"巴西利卡"（basilica）形制的早期教堂诞生了。巴西利卡是古罗马用作法庭、交易所或会场的大厅，是一种大型的世俗公共建筑，巴西利卡形制的教堂仿照它的构造，拥有长方形的平面，纵向的柱列将室内划分为中厅（nave）和侧廊（aisle）。中厅宽敞、开阔，保障大型会众集会的需要；侧廊相对细窄和矮小，便于会众从两旁进入，不妨碍中间的主体人群。中厅和侧廊的高度差也便于开窗采光。中厅纵向的其中一段是半圆形的后殿，中间是圣坛（sanctuary），设有祭坛和主教席位。在中厅纵向中部、靠近半圆后殿处横向延伸出两边的袖廊（transept，或称横厅、耳堂），这是由拱廊演变而来的，作为唱诗班或神职人员预备之用，与主体空间是分隔开的。这样教堂的平面就形成了一个十字形，纵轴比横轴要长，称为"拉丁十字形"（cruciform）。"十"字在远古时代曾被赋予太阳和火的象征，也即"光明"的寓意。但十字又是古代极其残忍的刑具，由横直两木条交叉而成，十字也暗

1　谢小英：《神灵的故事——东南亚宗教建筑》，南京：东南大学出版社，2008 年，第 219 页。

2　Pedro G. Galende, *Angels in Stone: Architecture of Augustinian Churches in the Philippines*, Nanila: G.A. Formoso Pub., 1987, p. 10.

含着耶稣被钉在十字架上受难的过程。由于基督教信徒需要面对耶路撒冷举行仪式，因此圣坛一端位于东面，进入教堂的入口就朝西，西立面成为教堂的主立面，前院设有洗礼池。从建筑设计上看，以中轴线为主的任何建筑都无可避免地让使用者产生强烈的前进感和期盼欲。基督教对高尚境界的无穷索求和对远方永生的努力追寻，与其他侧重以定期聚集和仪式来彰显的宗教大不相同，因此不难想象需要明显的单方向崇拜场所。[1] 在这个场所中，神父是仪式的总指挥，布道之处是场所的中心，位于拉丁十字的纵横交汇点。这种拉丁十字式巴西利卡教堂的基本结构被教会认为是最正统的基督教教堂形制，流行于整个西欧。[2] 之后教堂建筑的演变经历了罗马式、哥特式、巴洛克和洛可可等几个较显著的阶段，统治时间最长的是哥特式教堂。除此之外，还有拜占庭式、折中主义、浪漫主义式风格的教堂。

葡萄牙人占领马六甲后，随即建立城堡、天主教教堂与天主教教区，并鼓励葡萄牙人与当地妇女通婚，向当地居民传播天主教。葡萄牙人的城堡空间是以教堂及其附属的医院、学校、慈善机构为核心，辐射一片区域，多片区域间相互联系，最终形成一个整体。马六甲的圣母领报堂（Our Lady of Annunciation）是东南亚地区最早的教堂，建于 1511 年 8 月 24 日，建造教堂的目的是为了感谢圣母保佑海上航行顺利。教堂所在的小山也被称为"圣母山"（Our Lady of Mount），也就是现在圣保罗大教堂 (St. Paul's Cathedral) 遗迹所在的地方。较早的教堂还有圣母升天堂（Our Lady of Assumption），阿方索·马丁内斯神父（Fr. Alfonso Martinez）曾在这座教堂中工作了 30 多年，为天主教在马六甲的传播做出了积极贡献。[3]

有的学者认为圣保罗大教堂（见图 143）是在最初的圣母领报大教堂的基础上建造的，有的学者认为圣保罗大教堂建于 1590 年。1545 年，耶稣会教士 F. 沙勿略（St. Francis Xavier）曾在这里逗留约 6 个月。在此期间，他提出了在此建立学校的建议，并以圣保罗大教堂为立足点，发展向中国和日本的传教事业。[4]1548 年，经葡萄牙总督批准，耶稣会教士接管这个教堂，并用募集的善款在此山上建立了"圣保罗教会

1 谢小英：《神灵的故事——东南亚宗教建筑》，南京：东南大学出版社，2008 年，第 46 页。
2 陈志华：《外国建筑史（19 世纪末叶以前）（第三版）》，北京：中国建筑工业出版社，2004 年，第 100 页。
3 转引自 Robert Hunt, Lee Kam Hing, John Roxbogh, ed., *Christianity in Malaysia: a Denominational History*, Petaling Jaya: Pelanduk Pub., 1992, p.3. 谢小英：《神灵的故事——东南亚宗教建筑》，南京：东南大学出版社，2008 年，第 218 页。
4 马六甲是沙勿略东方传教活动的一个重要中转站，他曾 5 次在这里停留、传教。沙勿略在东南亚、日本传教的过程中，在进入中国的尝试过程中，都曾在马六甲落脚，了解中国和日本的社会情况。Robert Hunt et al., ed., *Christianity in Malaysia: A Denominational History*, Petaling Jaya: Pelanduk Pub., 1992, p.4. 戚印平：《远东耶稣会史研究》，北京：中华书局，2007 年，第 66—68 页。

图 143　马六甲圣保罗大教堂
图片来源：霍然拍摄

学校"。"圣保罗山"与"圣保罗教堂"的名字由此开始。荷兰人占领马六甲后，在马六甲另一座教堂——基督教堂（Christ Church）建成之前，这里是荷兰人举行宗教仪式的场所。基督教堂建成之后，圣保罗教堂成为荷兰人的墓区。1640 年葡、荷两国为争夺马六甲发生了激烈的战斗，宏伟的圣保罗教堂受到严重破坏。1824 年，英国殖民者占领马六甲以后，在教堂前面加建了灯塔。1952 年，圣保罗大教堂前伫立起一尊白色雕像，纪念传教士沙勿略。[1] 随着更多的西方殖民者陆续入侵东南亚各个国家和地区，教堂也开始出现在东南亚的各个角落，各种西方教堂的建筑风格也都可以在东南亚地区找到相应的表现形式。[2]

越南有各种风格的教堂，其中又以哥特式建筑元素最为突出，这与哥特式建筑在法国的广泛影响密不可分。1664 年成立的巴黎外方传教会（Missions Etrangères de

1　在漫长的历史发展过程中，马六甲经历了不同西方殖民者的统治，圣保罗教堂的名字、形式和功能也一直在发生变化。
2　另一个关于教堂命名的说法是，荷兰人占领马六甲以后，将此教堂改名为圣保罗大教堂。

Paris，简称 M. E. P.）对天主教在越南的传播起了特别重要的作用。1659 年，越南北部和南部各设立一教区，成为法国在东南亚的第一批传教组织。[1] 从此，法国教会组织的势力开始进入东南亚，并以越南为中心，开展各种传教和殖民活动。由于西方殖民和传教的长期性，传教士最初传教活动的主要目的是协助建立殖民统治。随着传教活动的深入，传教士开始参与一部分殖民地社会的建设工作，其中延续至今的影响之一就是建立教堂。反过来，教堂的建立也有利于巩固、促进基督教的传播。1849 年由法国神父法尔福（Reverend Farve）建成的马六甲圣方济各·沙勿略教堂（St. Francis Xavier Church，见图 144）是一座典型的双塔式教堂，曾经是马来半岛上由巴黎外方传教会建立最大的教堂。据说这座教堂的形制仿造了位于法国南部蒙彼利埃的圣彼得大教堂。教堂高耸的双塔让人们轻而易举地辨认出它的哥特式风格，双塔式的结构很好地增强了建筑的刚强感，门窗的尖形拱券和教堂内部色彩缤纷的花窗也都是哥特式教堂的重要元素。

在西班牙殖民者来到菲律宾群岛之前，群岛上以巴朗盖作为社会的基本组织形式，这种组织形式的血缘关系明显强于地缘关系。巴朗盖所在地区的"族屋"或"长屋"是聚居区的中心。[2] 在西班牙殖民者占领菲律宾中北部地区以后，1578 年，在圣方济会 J. 普拉森西亚神父（Juan de Plasencia）的建议下，殖民政

图 144 马六甲圣方济各·沙勿略教堂

1 梁志明主编：《殖民主义史 东南亚卷》，北京：北京大学出版社，1999 年，第 138 页。外方传教会也被译成异域传教会、海外传教会。

2 杨昌鸣：《东南亚与中国西南少数民族建筑文化探析》，天津：天津大学出版社，2004 年，第 105、122—123 页。

府参照美洲的经验实行"移民并村计划",西班牙殖民者将菲律宾群岛分散的居民聚集到大的村庄中居住,一部分大的村庄后来发展成村镇,村镇里修建教堂、广场和街道,形成教区。教堂就成了市镇所在地的中心之一。小教堂都采用菲律宾当地的原料,如原木、棕榈叶等,按照当地建筑模式修建。大教堂则用砖、石等耐久性较好的材料建造。由于教区的传教士几乎都来自西班牙和墨西哥,因此教堂的建造和装饰受西班牙、墨西哥天主教堂的影响,多采用巴洛克式风格和样式。巴洛克建筑充满装饰、波折流转的特点,与喜好繁缛植物装饰的本土艺术性格正好契合,因此菲律宾的天主教堂充满了具有地方意趣的装饰,有时甚至比西方巴洛克建筑的装饰更繁复、华丽。[1]

在 16 世纪初,已有西方传教士来越南传教。《钦定越史通鉴纲目》记载:黎庄宗元和年间(1533 年),有一名耶稣会士经海路来到南振县的宁强、群英和交水县的茶缕村等地(这些地方今日均属南定省)传教。很多天主教史学家将 1533 年作为天主教传入越南的起始。从 1533 年至 1614 年,主要是葡萄牙的方济各会和西班牙的多明我会来到越南传教,但因不熟悉当地风土人情与语言,传教并未取得多大进展。从 1615 年至 1665 年,从澳门来的耶稣会传教士在越南开展传教活动。南方主要有 F. 布佐明(Francesco Buzomi)、D. 卡瓦略(Diego Carvalho)、F. 皮尼亚(Francesco de Pina)和德•罗德。北方有 P. 马基斯(Pedro Marques)、G. 阿马拉尔(Gaspar d'Amaral)、A. 巴博萨(Antonio Barbosa)等。[2] 从 19 世纪开始,天主教才得以在越南境内自由传教。早期天主教在越南传播的方式多采用民居进行布教,以避免政府的镇压。17 世纪初,第一座教堂由神父布佐明在岘港建立。[3] 19 世纪中期后,以耐久性材料建筑的宏伟教堂才在各教区大量出现。这些教堂的设计者是来自法国的传教士,经过古典主义和古典复兴主义洗礼的法国人将欧洲各种优秀的建筑都搬出来炫耀,试图建构象征天国、能震撼信徒的宏伟教堂。[4]

1. 罗马式教堂

罗马式(Romanesque)建筑,亦称罗曼建筑,是 10—12 世纪欧洲基督教盛行地区的一种建筑风格,承袭初期基督教建筑,以修道院和教堂为典型代表。罗马风格

1 谢小英:《神灵的故事——东南亚宗教建筑》,南京:东南大学出版社,2008 年,第 219 页。
2 2007 年 2 月越南外交部、政府宗教委员会发布的《越南宗教白皮书》。原文由尚锋翻译。
3 〔新西兰〕尼古拉斯•塔林主编:《剑桥东南亚史》(Ⅰ),贺圣达等译,昆明:云南人民出版社,2003 年,第 439 页。
4 谢小英:《神灵的故事——东南亚宗教建筑》,南京:东南大学出版社,2008 年,第 220 页。

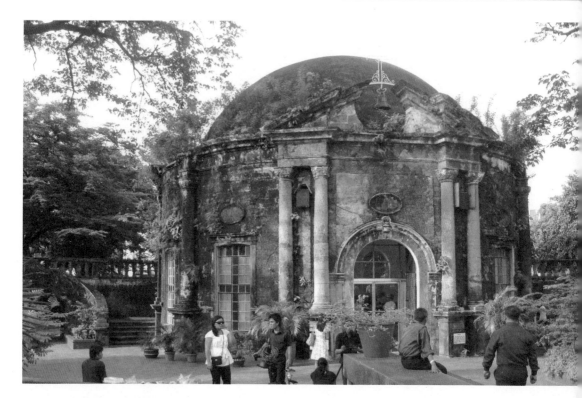

图 145　菲律宾马尼拉帕可教堂
图片来源：霍然拍摄

教堂将早期基督教堂的前院去掉，以引起对西立面的重视。[1] 外观封闭，类似城堡，门窗均为半圆形拱券，艺术造型常常通过连列券廊表现，光影生动。另外，作为基督教理想的修炼，罗马风格不仅有对古典建筑语汇的模仿，它更体现出几何性、完整性和多样性，更注重内部功能和结构体系的有机结合。在拉丁十字的平面里，中厅加大、加高，用筒形拱和交叉拱覆盖并渗透。改善了构造，增加了肋骨、撑拱和半壁柱等。尤其是柱子，不再像古典柱式那样强调比例和细部，而视其为内部机能组织的一部分。

　　位于马尼拉帕可公园（Paco Park）内的帕可教堂（Paco Church，见图 145）是一座圆拱小教堂，是为了纪念追随基督的古罗马年轻的殉道者、儿童的保护神潘克拉提尤斯（Pancratius）而建，因此也被称作"圣潘克拉提尤斯教堂"。它现在由来自威尼斯的神父主持管理。教堂表现出强烈的罗马风格，尤其体现在它的圆形拱顶

1　夏娃主编：《建筑艺术简史》，合肥：合肥工业大学出版社，2006 年，第 86—87 页。

和标准规范的长方形中厅。

　　帕可教堂占地面积不大，能容下约 100 人，尤其在偌大的帕克公园中显得十分娇小、温馨。它灰色的外墙透露出时代的沧桑，温和的圆形拱顶非常敦厚。罗马式教堂一贯注重感情上的抽象表达，"或许，拱顶相交的圆弧，犹如母亲的怀抱……不管是性灵还是实质的层面，教堂都真正使人感觉平安。"[1]帕可教堂正是这样一处安宁之所，几乎每天都有多场婚礼在这里举行，每逢周日举行弥撒。尽管地处马尼拉闹市区，但帕可教堂外围原先是西班牙殖民时期就设立的帕可公墓，始建于 18 世纪初，历时约 20 年完工。经过时间的洗礼被改造成了一处公园，其优美的风景和充满古风的教堂不仅吸引了新婚夫妇，也使参观者趋之若鹜，每个人都能通过这样一座教堂在嘈杂中找到宁静。

　　位于菲律宾马尼拉帕拉纳加区（Parañaque）的巴克拉拉教堂（Baclaran Church，见图 146）亦是一座现代建造的罗马风格教堂。1906 年，至圣救主会（Redemptorist）传入菲律宾，巴克拉拉教堂就是为了纪念"永恒救助之母"（Mother of Perpetual Help）而建。从正立面看，巴克拉拉教堂是个复杂的、多层次的山字形。它的墙体巨大而厚实，墙面用接连的小券，门宙洞口用同心多层小圆券，减少沉重感。内部往上看仍然是罗马式的半圆拱顶，窗口窄小而细长，在宽大的内部空间中营造阴暗神秘的氛围。

图 146　菲律宾马尼拉巴克拉拉教堂

2. 哥特式教堂

　　哥特式（Gothic）建筑 11 世纪下半叶兴起于法国，13—15 世纪流行于欧洲，由中世纪前期的罗马式建筑风格发展而来。它的特点是尖塔高耸，在设计中利用十字拱、飞券、修长的立柱，以及新的框架结构来增加支撑顶部的力量。总体艺术风格呈现了空灵、纤瘦、高耸、尖峭的形式：高耸的墙体包含着斜撑及扶壁技术的功绩；

1　〔英〕派屈克·纳特金斯：《建筑的故事》，杨惠君等译，上海：上海科学技术出版社，2001 年，第 135 页。

空灵的意境和垂直向上的形态则是对基督教精神内涵最确切的表述。

位于越南河内的圣约瑟大教堂（Saint Joseph Cathedral，Nha tho chinh toa Ha Noi 或 Nha tho chinh toa Thanh Giuse），又名河内大教堂（见图 147）。根据劳维特（Louis-Eugène Louvet）的《皮吉尼尔主教传》（*La vie de Mgr. Puginier*）和巴黎外方传教会相关资料的记载，河内大教堂及教会所在地，为昔日李朝所建的报天塔寺所在地。1873 年，法军第一次攻占河内，经过当时河内总督阮有度的许可，西北教区主教 P-F. 皮吉尼尔（Paul-Francois Puginier，越南语名为福）在此建起一座木制教堂。1882 年，法军第二次攻占河内之后，皮吉尼尔主教下令拆除整个报天寺，建造河内大教堂，并于 1887 年圣诞节举行了落成典礼。圣约瑟大教堂是天主教河内大主教区的主教座堂。由于是越南大主教区的中心场所，圣约瑟大教堂每日都举行弥撒，每到周末和宗教节日总是人潮汹涌，2004 年的圣诞平安夜当晚，圣约瑟大教堂的来访者达到 4000 人。圣约瑟大教堂属于新哥特式风格，样式仿效巴黎第一座哥特式建筑——巴黎圣母院而建。河内大教堂长 64.5 米，宽 20.5 米。双钟塔高 31.5 米，四角有巨型石柱，教堂顶上有石制十字架。教堂的中厅有一道大门，两边钟塔下各有一道小门。所有的门和窗户都是哥特式的尖拱，与之结合的是绘有圣像的彩色玻璃，非常美丽和谐，为教堂内部提供天然采光。教堂装饰有民间传统艺术，雕刻有朱漆贴金的花纹，精巧独到。立面采用了两座塔楼，但不像基本的哥特式建筑那样高耸入云，塔楼用平顶取而代之，平顶有一圈矮立柱护栏，使它的塔顶看起来要敦厚、平实许多。两座尖塔由层层立柱推起向上，又如竹节般被分为许多段，给人向上生长之感的同时加深了坚固稳重感。两座

图 147 河内大教堂正立面
图片来源：吴杰伟拍摄

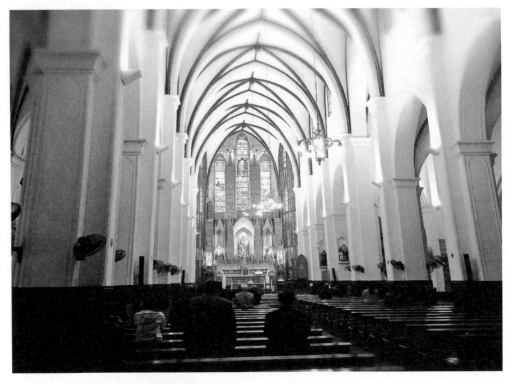

图 148 河内大教堂内部

塔楼之间由主厅相连接，主厅顶部是尖顶，顶上伫立着标志性的十字架，立面中镶嵌着镂空圆窗。塔楼首层开了尖弧形拱门，由拱门进入教堂，能够看到尖弧形的拱券由门口延伸至教堂伸出，只是高度要增加许多。尖拱因为使用了不同的曲率，即使宽度不同，仍然可以维持原本的高度，这样就更容易形成完整统一的空间、自由发挥的空间。教堂顶部漆成蓝色，仿佛能够直视天空，立即产生崇高敬仰之感，拱券由红色勾勒出边框，与内部的红色装饰彩条相映成趣。在教堂内部，不仅纵向保持着尖形拱券，侧廊与中厅之间的一道道相邻的罗马立柱之间也形成拱形穹窿，使整个中厅让人产生一种无限升腾的感觉，处处体现着哥特式教堂的经典元素（见图148）。教堂的圣坛一端背景由七彩玻璃镶嵌，阳光穿过高大的花窗细细碎碎地照进来，变幻莫测的光线柔和、神秘而慈祥。

3. 巴洛克式教堂

巴洛克建筑是16—18世纪在意大利文艺复兴建筑基础上发展起来的一种建筑和装饰风格。其特点是外形自由奔放，追求动态，善用穿插画面和椭圆形空间，通过

非理性的组合来营造虚幻与动荡的氛围。"巴洛克"（baroco）一词源于葡萄牙语的
barocco，原意是"形状不规则的珍珠"，引申为"不合常规"。16—17世纪的文学
界用它来形容那些文理不通、创作手法矫揉造作的作品，艺术批评中用它泛指各种
不合常规、稀奇古怪、离经叛道的事物。在建筑史上由于它突破了欧洲古典建筑和
文艺复兴建筑倡导的法式，因而被蔑称为"巴洛克建筑"[1]。具体表现为利用透视的
幻觉与增加层次来夸大距离感，采用波浪曲线与曲面、断折的檐部与山花、柱子的
疏密排列来助长立面与空间的凹凸起伏和运动感，运用光影变化、形体的不稳定组
合来产生虚幻与动荡的气氛，堆砌装饰和喜用大面积的壁画与姿态做作的雕像来制
造脱离现实的感觉。它反对僵化的古典形式，追求自由奔放的格调，表达出世俗的
生动情绪。

　　16世纪初，在旧城宫殿和宗教建筑的基础上，西班牙殖民者在美洲兴建了很多
巴洛克式的教堂。经过当地工匠的深入参与，巴洛克的建筑风格在美洲得到了极大
的丰富，成为殖民时期最富代表性的建筑风格。由于西班牙人对拉丁美洲进行大量
的宗教渗透，大量的传教士团体到达美洲，致使教会拥有了在殖民地最大的势力。
17世纪初就出现了7万个礼拜堂，500多个修道院。[2]秘鲁首都利马市的中心是马约
尔广场（Plaza Mayor），四周有总统府、利马市政大厦、大教堂等，保持了西班牙
的建筑艺术风格特色。1625年建成的大教堂具有典型的西班牙巴洛克建筑艺术风格
的特点。古巴首都哈瓦那保留有88座具有极高历史价值的纪念碑、近两千种风格各
异的建筑物和几千座雕像。原西班牙总督府建于18世纪，是古巴巴洛克式代表建筑
之一。[3]在墨西哥，殖民者把西班牙巴洛克风格发展到了极致。教堂的装饰风格折射
着征服者的座右铭："为了上帝和黄金"。充足的黄金和白银供应，使得圣坛、镶板、
天使和圣徒雕像都可以镀金。靠着当地熟练的雕刻匠人、石匠和金属匠，柱头和各
处屏面变成了镀金浮雕的一片丛林。这种壁柱上满是雕塑的风格，几乎成为装饰的
瀑布。[4]

　　西班牙人将那些在墨西哥行之有效的城镇规划概念搬到马尼拉，规划理念的重
点是在主干道的交叉点形成广场，广场以天主教堂为中心，使这些广场成为宗教及

1　夏娃主编：《建筑艺术简史》，合肥：合肥工业大学出版社，2006年，第117—118页。

2　《中国大百科全书·美术卷》，北京：中国大百科全书出版社，1990年，第409页。

3　根据网络搜集的资料整理汇总。详见：http://leones7070.blog.sohu.com/114228108.html，http://www.china.com.cn/
　　photochina/zhuanti/bilu/node_7098711.htm，2012-1-9。

4　〔美〕卡罗尔·斯特里克兰：《拱的艺术——西方建筑简史》，王毅译，上海：上海人民美术出版社，2005年，第93页。

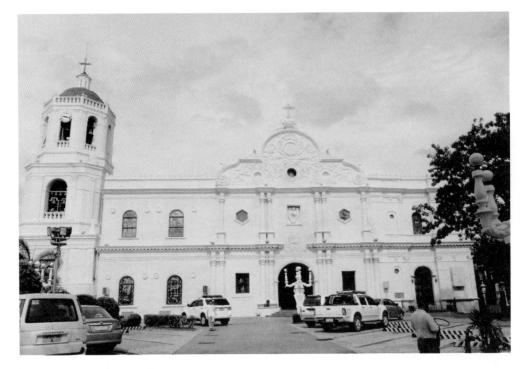

图 149　菲律宾宿务大教堂

行政的中心点。西班牙殖民者的《城镇建设条例》（*Odenanzas de Fundaciones de Pueblos*）就有这样的规定："在制定城市规划的时候，需要选择一个合适的地点作为城市广场，城市的教堂就建在这个广场上。"[1]（1571 年颁布）在城市郊区，西班牙人也将原居民重置，以教堂和广场作为中心，商业活动和大户住宅围绕中心分布，以利于西班牙传教士以教堂钟声宣召群众到广场集中，或发布宗教和行政管理的信息。[2] 这些教堂基本是西班牙殖民者建立的，教堂的大体风格延续了墨西哥巴洛克建筑风格，如使用大量镀金图案、装饰奢侈的墙面、刻面精美的柱子以及正立面檐口的山花曲线等。考虑到当地多台风、多地震的气候和地质因素，菲律宾的教堂多被设计成长方形，无侧廊和交叉部，适量降低建筑高度，形成了独特的菲律宾宗教建筑样式。由于是西班牙人在主导着宗教传播，他们在设计和建造教堂的过程中也会注重强调西班牙人至上的地位。以宿务大教堂（Cebu Metropolitan Cathedral，见图 149）为例，

1　Pedro G. Galende, *Angels in Stone : Architecture of Augustinian Churches in the Philippines*, Nanila: G.A. Formoso Pub., 1987, p. 11.

2　谢小英：《神灵的故事——东南亚宗教建筑》，南京：东南大学出版社，2008 年，第 222 页。

它是一座典型的西班牙殖民时期的菲律宾教堂：拥有抵抗台风和其他自然灾害的矮而厚的墙体，山字形的教堂正立面和三叶草形的正立面屋檐，象征基督教的 JHS 图案雕刻和象征西班牙的狮身鹰首图案雕刻同时出现。西班牙王室的纹章图案被雕刻在教堂主入口上面的屋檐，树立西班牙王室在殖民地的绝对权威。

埃利沙·考斯腾（Alicia Coseteng）在其著作《菲律宾的西班牙教堂》（*Spanish Churches in the Philippines*）中指出菲律宾天主教堂的风格与公元 17—18 世纪盛行于墨西哥的巴洛克式教堂相似，并认为这是菲律宾马尼拉与墨西哥阿卡普尔科之间大帆船贸易的结果。以马拉迪教堂（Malate Church，见图 150）为例，它拥有典型的巴洛克风格。这在它的立面体现得尤为明显：立面下部方正、上部是三角形顶端，总共分三层。底层主入口是盾形，中层、上层中央也有盾形窗户，盾形两边有对称的六边形窗户。立面凹凸感很强，装饰着大量雕刻，栏杆、假窗，充满了大量的菱形、方形、椭圆形等极其丰富生动的形式，不甚规则的几何图案引人注目。立面表面每层的雕刻立柱都不尽相同。有的立柱用螺旋形花纹雕刻，有的采用直线花纹，不厌其烦地重复着宏伟、奔放的巴洛克元素，教堂立面、柱子、门窗、墙壁综合成了一个有机体，形成了曲直相间与曲线多变的动感形象。

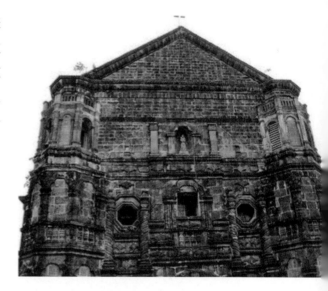

图 150 菲律宾马拉迪教堂立面图

除了马拉迪教堂之外，菲律宾的巴洛克式教堂群在 1993 年被列入了联合国世界文化遗产名录，主要包括马尼拉的圣奥古斯丁教堂（San Agustin Church），南伊洛戈省的圣母升天大教堂（Nuestra Señora de la Asuncion Church），北伊洛戈省抱威教堂（San Agustin Church in Paoay），怡朗省的米亚高教堂（Miag-ao Catholic Church）。现在的圣奥古斯丁教堂最早的原型是 1571 年西班牙人用竹子和水椰建成的。1574 年，当中国人林凤进攻马尼拉的时候，教堂毁于战火。1579 年，圣奥古斯丁教堂再次毁于火灾。1584 年，菲利普二世出资重建圣奥古斯丁教堂，菲律宾各地的教会组织也捐资参与重建。1586 年，奥古斯丁教会重新修建教堂，由胡安·马西亚斯（Juan

Macias）负责设计。据说设计方案受到奥古斯丁教会在墨西哥教堂的影响，几乎就是普埃布拉大教堂（Puebla Cathedral）的翻版。1604 年，教堂建成，一些坚固的石质建筑材料逐渐取代菲律宾传统的木质建筑材料。圣奥古斯丁教堂成为马尼拉乃至整个菲律宾的宗教和文化中心。经历了 1645 年、1754 年、1852 年和 1863 年等多次地震，以及 1898 年的争取民族独立的战争和第二次世界大战，教堂的主体建筑仍然保存完好。[1]1965 年，为了纪念天主教在菲律宾传播 400 年，圣奥古斯丁教堂展出全国各地建于 16 世纪到 19 世纪之间的百座教堂照片，教会由此萌发了创建一个博物馆的想法并不断收集在几次战争中遗失的各类珍贵藏品。圣奥古斯丁不仅是教堂、修道院，还是收藏了众多菲律宾、西班牙艺术珍品的博物馆，是展示菲律宾历史文化瑰宝的重要场所，1976 年被菲律宾政府定为"国家历史遗迹"（National Historical Landmark），1993 年被联合国列为"世界文化遗产"。

巴洛克风格是圣奥古斯丁教堂的艺术精华所在，墙垣、天花板和地面都是大理石材料，天花板的石块上雕刻有各种各样的花草，技艺高超，生动逼真，极尽奢华。1875 年，意大利艺术家阿伯罗尼（Cesare Alberoni）和迪贝利亚（Giovanni Dibella）在教堂的屋顶增加了幻影画（trompe-l'oeil）。穹顶《圣经》中的人物由技艺高超的意大利画师的手精心绘出，栩栩如生，颇具立体感。高大的柱子从顶部到底座都雕刻着玫瑰形饰物，唱诗班阁楼的顶部装饰着手持喇叭的天使，高高的穹顶上垂下来的巨大枝形吊灯更增添了几分庄重肃穆（见图 151）。通往教堂内大殿的拱形走廊一边是拱形窗户，另一边墙上挂满了宗教性油画。教堂大门、神坛，甚至连合唱团所坐的木椅，雕刻都非常精致。教堂建筑的布局十分巧妙。室内几乎没有直线，主空间与周围形状不规则的小祈祷室等附属房间相互渗透，波光流转，变化丰富。室内线脚繁多、装饰复杂，使用大量雕刻和壁画，璀璨缤纷，富丽堂皇，应用了大涡卷与重叠的山花，这些都是巴洛克建筑的重要符号，传达出一种活泼、轻快的氛围。

（二）教堂建筑在东南亚的本土化

教堂的本土化改变，意味着西方文化本土化的调适。东南亚本土元素不仅体现在教堂形制、材料、装饰上，还反映在建筑的整体布局上。虽然在长期的历史发展过程中，东南亚的教堂经历各种战争和自然灾害的破坏，但信徒和教会还是利用各

1　Pedro G. Galende & Regalado Trota Jose, *San Agustin Art & History, 1571—2000*, Manila: San Agustin Museum, 2000, pp. 43—55.

图 151 菲律宾圣奥古斯丁教堂内部

种资源重建或扩建教堂。每一次的建设都在保留原有建造风格的基础上，加上了新的内容。在多元文化的环境中，东南亚教堂不仅是文化多样性的体现者，也是多元文化共生的最好实例。

1. 建材和设计的本土化

在东南亚建造教堂，首先要面对的是东南亚地区的建造材料和建筑环境。菲律宾马尼拉大教堂在修建之时使用的全部是当地随处可见的水椰（nipa，又称尼巴）、木头和竹子。然而在 1583 年，教堂毁于火灾。之后的重建过程中建筑师从菲律宾本土住宅中得到了经验，当时菲律宾城市住宅中有一种"bahay na bato"的住宅，在他加禄语中是"石头房子"的意思，是当地人为了适应火灾、地震、高温多湿气候、激烈台风等等菲律宾特有的自然条件而用石头修建的房子。尽管马尼拉大教堂又经过数次地震损毁，但是石制的传统被保留了下来。

或许是马尼拉大教堂的多次重修引起了人们的重视，后来建造菲律宾的教堂十分注重防震的设计，因此菲律宾的天主教堂被称为"地震巴洛克"（Earthquake

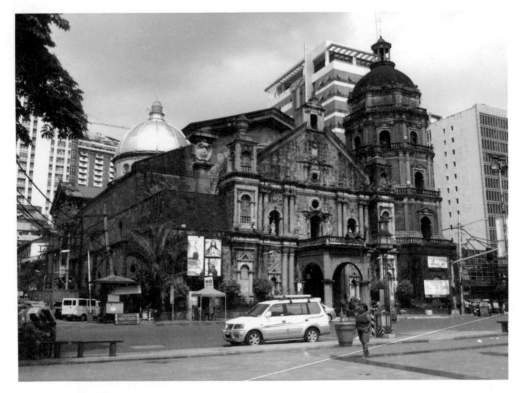

图 152　菲律宾马拉迪教堂扶壁

Baroque）风格。位于马尼拉的马拉迪教堂（Malate Church，见图 152）始建于 1591
年，是西班牙殖民时期第一座超出了政府所在地——马尼拉王城范围的教堂，也是
菲律宾最古老的教堂之一。它是为了纪念耶稣之母、永恒的救赎女神圣母玛利亚而
修建。1624 年天主教会从西班牙搬运来一座圣母玛利亚的雕像并置于马拉迪教堂圣
坛之上，至今仍受人们崇拜和祈祷。现在所见的马拉迪教堂只有 100 多年历史，这
是因为早在 1645 年，马拉迪教堂因地震而毁坏，重建修复工作到 1680 年才完成；
1762—1763 年英国人占领王城，他们离开后天主教奥古斯丁修会亦曾重修马拉迪教
堂；1868 年，马拉迪教堂被飓风摧毁；第二次世界大战期间又遭到日本人破坏，
因此，马拉迪教堂经过数次重建，形成了现在的模样。砖石结构让马拉迪教堂的颜
色古旧，甚至偏黑，充满饱经战火的历史感。由于马拉迪教堂伫立在马尼拉湾畔，
自古有不少菲律宾南部海盗北上劫掠，海边的教堂常常成为难民的避难处。菲律宾

许多建立在海边、河边的教堂都发挥着堡垒的作用，尽可能地抵御炮火袭击。

多地震的特点使菲律宾天主教堂多了一个呈三角形的扶壁墙结构，或将侧廊做成三角形状与中厅侧墙檐口衔接，在立面形成巨大的三角形状，这在马拉迪教堂得到了充分体现，也是菲律宾早期天主教堂的标志之一。[1] 除了马拉迪教堂，建于 1593 年的菲律宾抱威教堂和建于 1790 年的菲律宾维甘大教堂（Vigan Cathedral）亦拥有厚厚的扶壁墙（见图 153、154）。位于马来西亚首都吉隆坡的锡安路德会教堂（Zion Lutheran Church）也是类似的构造，立面的山字形屋檐延伸到侧廊檐口，让教堂整体都成了一个稳固的山字形（见图 155）。

多地震的情况同样发生在印度尼西亚，因此教堂必须根据实际情况做出应对。位于印度尼西亚的雅加达大教堂（Jakarta Cathedral，见图 156）是一座天主教堂，完工于 1901 年，按照新哥特式风格所建，为了纪念圣母玛利亚。教堂中厅长 60 米，宽 10 米，高 60 米，侧廊宽 5 米。教堂西立面主入口前伫立着一尊圣母玛利亚的雕像。入口上用拉丁文写着"Beatam Me Dicentes Omnes Generationes"（每一代人都被护佑），入口处上方有一个巨型的玫瑰花窗，也

图 153　菲律宾抱威教堂扶壁

图 154　菲律宾维甘大教堂扶壁

图 155　马来西亚锡安路德会教堂

1　谢小英：《神灵的故事——东南亚宗教建筑》，南京：东南大学出版社，2008 年，第 219 页。

图 156　印尼雅加达大教堂尖塔
图片来源：吴杰伟拍摄

是圣母玛利亚的象征，这扇玫瑰花窗的火焰形图案是哥特式玫瑰花窗的典型特征。雅加达大教堂拥有三个尖顶。教堂西立面两旁的两座尖塔高 65 米，将人的视线引向天空，直向苍穹，象征着人与上帝沟通的渴望。立于北方的高塔名为"大卫城堡"（The Fort of David），象征圣母玛利亚对黑暗势力的抵抗；南方的高塔名为"象牙塔"（The Ivory Tower），代表圣母玛利亚的纯洁无瑕，象牙塔上有古老的钟，仍然在准确地报时。教堂立面中间有一座较矮的尖塔，高 45 米。

　　雅加达教堂主体是由砖石建成的，用灰泥覆盖在外面，以营造逼真的石制效果。屋顶（包括横梁）使用的是柚木，尖塔是钢铁构造。事实上，正规的哥特式建筑使用的是石制材料，而不是木头或钢铁。雅加达教堂选用柚木屋顶和铁制尖塔是因为这两种材料比石头要轻，能很好地避免地震带来的打击。

　　东南亚还具有高温潮湿、多风多雨的气候。所以许多教堂采用开放的侧廊，便于通风和避雨。位于菲律宾薄荷岛（Bohol）的巴克拉雍教堂（Baclayon Church）是

一座天主教耶稣会教堂，完工于 1727 年。西班牙耶稣会在修建教堂的时候考虑到当地气候条件，设计成低矮的前廊，既利于遮阳，也利于避雨。工匠们从薄荷岛的海边捞出珊瑚石，打磨成方形石块，用当地柱子将石块升起，一一摆放到位。为了让珊瑚石连接得天衣无缝，工匠们大约使用了 100 万个鸡蛋的蛋清。

2. 装饰艺术的本土化

参与教堂建设的人员不仅有西方人，还有东南亚原住民、华人、穆斯林和其他宗教信仰者。众多不同文化背景的工匠不仅奉献了大量的劳动力和建造经验，而且将本民族的文化因素与文化传统融入教堂建筑之中。菲律宾的殖民地建筑以西班牙本土的建筑样式为根基，并受到了墨西哥建筑的影响。实际参与建设的工匠有中国人和本土的菲律宾人、有中国血统的混血儿，建筑中能看到西班牙、墨西哥、中国、菲律宾各文化的交融。[1] 比如，人们认为圣奥古斯丁教堂的设计灵感源于圣奥古斯丁教团教士们在墨西哥建造的天主教堂。其设计、建造者虽是西班牙人，却是在墨西哥出生、成长，所以有机会去接触、研究南美洲的天主教堂。为了永久保存，考虑到当地石材和天气状况，放弃了许多美学上的考虑以适应具体情况，这种平淡但实用的效果在教堂正立面表露无遗（见图 157）。

图 157　菲律宾圣奥古斯丁教堂正立面
图片来源：霍然拍摄

位于菲律宾中部班乃岛怡朗（Iloilo）市的米亚高天主教堂全名为"米亚高的圣托马斯维拉纽瓦教堂"（St. Tomas de Villanueva Church in Miag-ao，见图 158），它由天主教奥古斯丁修会于 1797—1807 年间修建。在构造和装饰上，米亚高教堂都将本土的要素融入了西欧巴洛克样式之中，进行了新的设计和再诠释。从米亚高教堂的墙面可以看到许多热带植物的浮雕，这是西欧所没有的独特装饰，是传教士们

1 〔日〕布野修司主编：《亚洲城市建筑史》，胡惠琴、沈瑶译，北京：中国建筑工业出版社，2010 年，第 318 页。

| 图158　菲律宾米亚高教堂

认同的精灵信仰等本土信仰与天主教相融合、渗透的结果。[1] 教堂的立面亦采用了大量叶子、香蕉等在菲律宾随处可见的植物纹样装饰，其钟塔具有爪哇岛坎蒂的意蕴。[2] 不仅如此，在教堂里面上方伫立的、手工雕刻的圣克里斯托弗像，竟身着菲律宾当地农民的服饰，裤脚卷起，身后背着圣子耶稣基督；其他的基督教圣徒的雕像站在椰子树、番木瓜树、番石榴树后，作收取果实状。这些西方基督教中的人物却展现在充满热带风情的菲律宾环境中，应是本地工匠充满想象力的发挥，充分体现了基督教与菲律宾当地文化背景的调和。[3]

　　菲律宾北部伊莎贝拉市（Isabela）的图茂尼教堂（Tumauini Catholic Church，见

1　〔日〕布野修司主编：《亚洲城市建筑史》，胡惠琴、沈瑶译，北京：中国建筑工业出版社，2010年，第318页。

2　谢小英：《神灵的故事——东南亚宗教建筑》，南京：东南大学出版社，2008年，第222—223页。

3　参见"菲律宾博客"（blogphilippines.com）网站对米亚高教堂的介绍，http://blogphilippines.com/2009/10/sto-tomas-de-villanueva-church-in-ilo-ilo.html，2012-1-9。

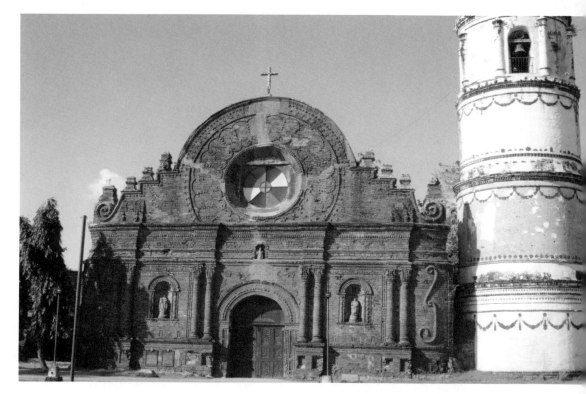

| 图 159　菲律宾图茂尼教堂

图 159）以复杂的砖饰闻名，遗存了印度教 – 佛教（Siwa-Budha）建筑的特点。
宿务的卡卡天主教堂（Carcar Catholic Church，见图 160）的尖顶状钟塔塔顶变成
了清真寺中常见的北印度式的屋顶，教堂使用清真寺常用的三心花瓣拱（trefoil
arch）和几何形纹样。[1]同在宿务的另一座教堂——宿务圣婴教堂（Minor Basilica
of the Santo Niño，见图 161）的主入口上方所采用的三心花瓣拱也是受到伊斯兰文
化的影响。不同文化背景的建造者共同创造出独特的建筑风格，体现了多种文化的
融合。

　　位于泰国中部夜功府（Samut Songkhram）的天主圣堂（The Nativity of Our Lady
Cathedral，见图 162）建于 1890 年，是一座天主教教堂。它的外表蓝白相间，仿佛
天空一样给人以静谧、安详的感觉。耸立向上的尖塔、尖拱形状的窗户，甚至讲经

1　谢小英：《神灵的故事——东南亚宗教建筑》，南京：东南大学出版社，2008 年，第 222—223 页。

图 160　菲律宾卡卡教堂

图 161　宿务圣婴教堂

图 162　泰国夜功府天主圣堂

台的小尖顶，都象征着法国哥特式风格，表达了人与上帝沟通的渴望。令人称奇的是，这座教堂里面竟没有一根柱子，完全靠巧夺天工的精湛工艺将其支撑。数十扇彩色玻璃窗画全部由法国进口，描绘的是圣经中的故事场景，流光溢彩，精美非凡。天主圣堂被称为泰国最美的天主教堂。值得注意的是，在天主圣堂的正立面雕刻着大大的四个汉字"天主圣堂"。教堂内部装饰基本是西式的，却采用鎏金装饰天花板，以教堂外部雕像和花窗窗饰。泰国当地人擅长用木材、竹材建造房屋，华人则对砖石建筑更得心应手。天主圣堂透露出种种信息在告诉我们，华人工匠在教堂建造过程中倾注了大量心血和技艺。

3. 教堂历史的本土化

东南亚的教堂承载着东南亚地区的兴衰荣辱。自1511年8月24日马六甲的圣母领报堂（Our Lady of Annunciation）作为东南亚第一座教堂被建立起来，400多年的教堂历史见证了东南亚这块土地所经历的所有变迁，其中大多数离不开被殖民的历史。菲律宾的马尼拉大教堂（Manila Cathedral，见图163）坐落于马尼拉王城内。西班牙探险家黎牙实比从当地人手中正式夺取马尼拉、确立西班牙统治政权是在1571年5月19日，当天是西班牙女隐士圣波坦西亚娜的纪念日，因此圣波坦西亚娜被确立为马尼拉的守护女神。在黎牙实比的指示下，供奉圣波坦西亚娜的马尼拉大教堂于1574年建成。之后，教堂经历了1583年的火灾、1600年、1645年、1863年、1880年数次地震，每次被毁之后人们都在原址进行修复和重建。在马尼拉大教堂安息着很多位在这片土地上服务过的主教，其中包括马尼拉最后一任西班牙大主教迈克尔·欧多尔蒂（Michael J. O'Doherty）、标志着菲律宾人进入神职的第一位菲律宾

图163　马尼拉大教堂

籍大主教加布里尔·雷耶斯（Gabriel Reyes）、第一位菲律宾红衣主教路菲诺·桑托斯（Rufino Jiao Santos）、菲律宾近代民主革命"人民力量运动"的领袖、总主教辛海棉（Jaime Sin）。菲律宾历史上两位总统，第 8 任总统卡洛斯·加西亚（Carlos P. Garcia）和第 11 任总统科拉松·阿基诺（Corazon Aquino）都安葬于此。

位于新加坡明登路的圣乔治教堂（St. George's Church，见图 164）是一座基督教圣公会教堂，建造于 1910—1913 年间。最初是为了英国远东陆军总部官兵而建。圣乔治教堂所在位置附近曾经有过一座旧教堂，建于 1884 年，也是为了英国远东陆军所建。随着英国军队在 1968 年撤出，圣乔治教堂在 1971 年之后变为民用教堂。圣乔治教堂的窗户还有一段历史。第二次世界大战时，日本曾短暂占领过新加坡，日军曾将圣乔治教堂当作临时军火供应站。当时的牧师担心日本人破坏教堂，就把教堂花窗全部卸下藏了起来。后来，再也没有人知道当初的花窗藏在那里。正因为没有人知道花窗的下落，战争赔偿委员会才拒绝对圣乔治教堂赔偿。1952 年，人们

图 164　新加坡圣乔治教堂和停柩门

对教堂窗户进行修复。为了纪念在马来亚和新加坡牺牲的士兵，人们在新安装的窗花窗上除了描绘出基督像之外，还绘上了军队的徽章标志。

圣乔治教堂还拥有教堂的重要组成部分——停枢门（lych-gate）。它的停枢门是 1942 年由新加坡樟宜监狱（Changi Prison）关押的犯人所建造的（现在所见的停枢门已经是复制品），起初建于军营墓地，用于存放在监狱中死去的人的尸体，1952 年，墓地迁往克兰芝战争纪念馆，停枢门被移至圣乔治教堂院内。1971 年英国军队完全撤出新加坡时，他们把停枢门带到了英国，安置在位于赫特福德郡的巴辛伯恩兵营。1984 年新加坡人在圣乔治教堂门前建立了原停枢门的复制品，以维护教堂的完整性。

圣乔治教堂的建造材料全部从英国进口，建造花费大约在 2000 英镑。它所承载的历史却是无法估量的。不加装饰的罗马风格建筑仿佛在诉说着西方人是如何来到这片土地；谷仓形状的建筑、不加任何高塔或尖顶是教堂在低调地对过去表示纪念；石制拱顶的中厅象征着新加坡人对历史充满敬意的心，左右窗饰的军队徽章是在纪念为争取自由而付出生命的士兵。1978 年 11 月 10 日，圣乔治教堂被新加坡政府确立为国家历史建筑，吸引着众多前来回忆历史、表达景仰的人们。

（三）东南亚教堂的多元文化风格

东南亚教堂的多元文化风格，首先得益于东南亚地区人民对待外来文化兼容并包的态度。例如在越南，历代统治者都对各种社会思想、包括外来文化采取"并举"的态度，西方建筑风格特点才能浸染越南建筑风格。越南西贡圣母大教堂（Vương Cung thánh đường Chính Tòa Đức Mẹ Vô nhiễm Nguyên tội 或 Immaculate Conception Cathedral Basilica，见图 165、166）位于越南南部城市胡志明市（旧称西贡），是胡志明市的地标建筑。它的全名为"西贡圣母正廷圣堂王宫"，俗称圣母教堂，于 1863—1880 年间由法国殖民者建成。早在占领越南之初，法国政府在进行西贡市建设规划的时候就拟建造一座教堂。殖民政府最初选择吴德继街在（Ngo Duc Ke Street）建造教堂。那里有一座越南传统的庙宇，由于战争的破坏，庙宇已经破败不堪。法国教会决定在庙宇的所在地建造教堂。1863 年，这里建造了一座规模稍大木质结构教堂，命名为"西贡教堂"。西贡更靠近赤道，在当地湿热的环境下木质教堂很快被白蚁所毁坏，因此教会决定在原址重新翻修。1876 年 8 月，西贡主教举办教堂设计比赛。鲍纳德（J. Bourad）的设计方案超过另外 17 个方案胜出。鲍纳德的设计方案很好地融合哥

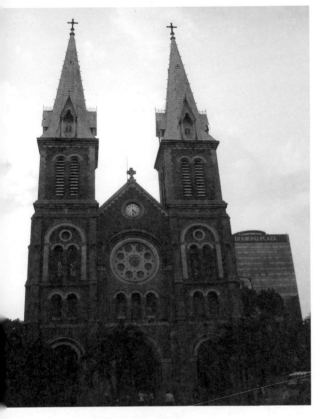

图 165　越南西贡圣母大教堂正立面
图片来源：聂慧慧拍摄

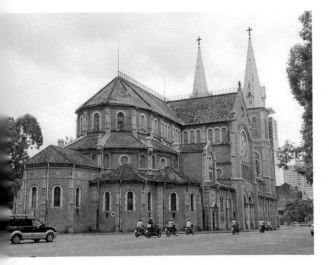

图 166　越南西贡圣母大教堂背面

特式和罗马式的建筑风格：正立面的双塔是典型的哥特式风格，中厅却是敦实厚重的罗马建筑样式。教堂的建造工作于 1877 年开始，1880 年竣工。所有的建筑材料都是从法国进口，教堂墙体的砖石都是从法国马赛运来的，不曾用混凝土涂抹，但是砖石的颜色至今保持亮红，好像丝毫没有经受时间的洗礼。当时施工总花费是 250 万法郎，1880 年复活节举行的完工庆典上确认将教堂命名为国立大教堂。1895 年，教堂主体上又增加了两座塔楼，每座塔楼 57.6 米高，拥有六座铜钟，每座塔楼顶部各增加了一个 3.5 米高、2 米宽的十字架，重达 600 公斤。教堂的总高度增加至 60.5 米。1959 年，越南天主教会从罗马运来一座高 4.2 米，重 3.5 吨的花岗岩圣母像，立于教堂前的"巴黎花园"，圣母双手抱着缀有十字架的地球，脚踩毒蛇，表现人类的和平愿望，因而又名"和平圣母"，这是雕塑家奇凯蒂（G. Ciocchetti）1959 年的作品。教堂因此改名为圣母大教堂。

整座教堂保持着基本的拉丁十字形制，建造风格由罗马风样式主导。教堂内部设为主厅和两排祈祷室。圣坛用整块大理石支撑，雕有 6 位天使，底座雕刻着圣经故事。在这座教堂，半圆拱得到了充分运用，罗马式风格的雕刻庄严、雅致，甚至每一个拱顶都似一件艺术品。

后期添加的两座塔楼和尖顶使教堂看上去直耸入云，具备了哥特式建筑的基本特征。立面共有三个大型十字架，装饰线条流畅简洁，盾形和圆形的假窗让立面看起来既保持向上的连贯性，又不会索然无味。从教堂正立面看，它是典型的哥特式风格，但绕至教堂的东端半圆室（apse），或者进入室内，便可感觉到教堂浓郁的罗马风：整个形制沿袭了规范的巴西利卡式样，多边形的半圆室面积很大，外围附着 5 个更小的半圆室，半圆室延续了中厅的拱顶。袖廊很长，三角顶与中厅相同，形成纵横交错的十字形。对于这种混合的多元风格，人们一般称西贡圣母大教堂是"新罗马"（Neo-Romanesque）风格。1962 年，梵蒂冈教廷把圣母大教堂升格为圣堂王宫（Basilica），或许与它规范的巴西利卡形制有关。

其次，多元文化风格的教堂离不开东南亚地区在东西方文化交流路径中的关键地位。以菲律宾为例，18 世纪之后随着苏伊士运河的开通，从欧洲到菲律宾的航程大大缩短，欧洲文化更加直接地进入菲律宾。此时的欧洲兴起了新古典主义、浪漫主义、折中主义等多种建筑风格，18 世纪之后兴建和修复的菲律宾天主教堂往往采用浪漫主义和折中主义式，运用新哥特式或新古典主义的设计手法。这类教堂一般将古罗马、文艺复兴、哥特等各种建筑语汇混合在一起使用，呈现多元折中的意趣。[1]虽然沿袭古典教堂的式样，但 18 世纪之后的教堂在外观要简化得多，去除了繁复、华丽的元素，用简洁流畅的装饰取代。圣塞巴斯蒂安教堂（San Sebastian Church，见图 167）是亚洲第一座全部由钢铁制成的教堂。它位于菲律宾马尼拉的老城区奎阿坡，无法知晓准确的建造时期，但人们估计在 1891 年左右修建。关于圣塞巴斯蒂安教堂，人们往往忽略的还有，它是由法国工程师亚历山大·古斯塔夫·埃菲尔（Alexandre Gustave Eiffel）所设计的。奥古斯丁修会的档案资料认为，圣塞巴斯蒂安教堂是世界上第一座全钢铁材料的教堂，也是亚洲的第一座钢铁建筑物、世界上第二座钢铁建筑物，仅次于埃菲尔铁塔。[2]1621 年，最初的教堂在捐赠人唐·伯纳蒂诺·卡斯迪里奥的支持下建成。但在 1859、1863、1880 年，教堂多次被地震和火灾损毁。教区牧师伊斯塔班·马丁内兹神父向西班牙建筑师基内罗·帕拉西奥斯（Genero Palacios）求助，想要建造一座能够防震的、全部由钢铁材料铸就的教堂，于是就有了现在所

1　谢小英：《神灵的故事——东南亚宗教建筑》，南京：东南大学出版社，2008 年，第 219 页。

2　Findelle de Jesus, "The San Sebastian Church-Gustave Eiffel's Church in the Philippines", *Artes de las Filipinas*, http://www.artesdelasfilipinas.com/archives/24/the-san-sebastian-church-gustave-eiffel-s-church-in-the-philippines, 2012-1-8, 文中引用了菲律宾历史学家 Ambeth Ocampo 对圣塞巴斯蒂安教堂的相关研究。还可参看联合国教科文组织世界遗产大会网站对教堂的描述：http://whc.unesco.org/en/tentativelists/518, 2012-1-8。

图 167　菲律宾圣塞巴斯蒂安教堂

见的圣塞巴斯蒂安教堂。人们一般认为是埃菲尔设计了教堂的钢架结构，其余设计由基内罗·帕拉西奥斯完成。圣塞巴斯蒂安教堂所用钢铁全部由比利时首都布鲁塞尔分批运来，两位比利时工程师监工修建，最终于 1891 年完工。

据联合国教科文组织的评价，圣塞巴斯蒂安教堂在建造风格和艺术价值上反映出 19 世纪建筑的创新。1973 年 8 月 1 日颁布的菲律宾第 260 号总统令将圣塞巴斯蒂安教堂列入受国家保护和支持的文化古迹。2006 年，圣塞巴斯蒂安教堂被列为世界遗产预备名单。

圣塞巴斯蒂安教堂高 12 米，塔尖高 32 米。钢柱、墙壁和天花板由洛伦佐·罗恰（Lorenzo Rocha）和他的学生共同漆制，看起来像是人造大理石的材质。室内装饰采用了很多错视画技巧，忏悔室、讲台、圣坛由洛伦佐·基雷罗（Lorenzo Guerrero）和洛伦佐·罗恰共同设计。教堂的 6 个洗礼池由产自菲律宾朗布隆的大理石制成。该教堂的尖形拱顶、拱形天花板、两座高耸的尖塔、立面全部的尖拱形窗户，处处体现着新哥特式（Neo-Gothic）风格。事实上，在随处可见巴洛克教堂的菲律宾，它是唯一的一座哥特式教堂。它的材质——通体钢造结构的设计表达出 20 世纪上半叶兴起、取代新哥特式风格的现代主义（Modernism）风格。现代建筑师在纯钢造的结构中充分使用新哥特式的装饰线条，这种风格的杂糅还体现了 18 世纪后半叶到 19 世纪末欧美一些国家流行的浪漫主义建筑风格——提倡自然主义，主张用中世纪的艺术风格与学院派的古典主义艺术相抗衡，表现为追求超凡脱俗的艺术品位和异国情调。圣塞巴斯蒂安教堂形状为竖立的长方形，立柱和尖拱在简洁的装饰下显得十分突出，立面雕刻不再追求华丽，而是多采用简单的线条勾勒，一定程

度上反映了中世纪艺术形式的回归。

再次，东南亚地区流传已久的宗教互融观念也为教堂建筑的多元文化风格奠定了基础。宗教在东南亚地区获得了相对宽松的生存环境，多种宗教互相融合的特点在越南表现得尤为典型。越南民间信仰形式主要包括自然崇拜、图腾崇拜、祖先崇拜、神灵信仰等。越南的主要宗教信仰形式包括儒教、佛教、天主教、道教、伊斯兰教、高台教以及和好教等，除此以外，越南的少数民族还信奉其他宗教，如部分占族人信奉印度教、一些少数民族信奉萨满教等。这些民间信仰的影响力丝毫不亚于各种宗教信仰，在越南的各种文化现象中都可以找到这些民间信仰的痕迹，如铜鼓羽人纹的象征隐喻、各种祭祀仪式和供奉"城隍"的各式建筑。

高台教西宁圣殿（Cao Dai Temple，或 Cao Dai Cathedral，见图168）位于越南胡志明市以北100公里的西宁（Tay Ninh），是一座混合了多元文化的建筑。高台教西宁圣殿是越南本土宗教——高台教的圣地。高台教1925年由吴文昭在西宁创立，是一种融合了佛教、印度教、道教、儒教、基督教、伊斯兰教和其他宗教信仰的一种新兴宗教。[1] 高台教西宁圣殿在1933—1955年间建成，混合了亚洲和欧洲的各种建筑风格：整体的巴西利卡十字形是基督教堂的基本形状，两座高塔是哥特式教堂的风格，内部充满着洛可可式繁复而细腻的装饰，塔身的层层飞檐却是取自中国塔庙建筑。

宗教互融的观念与东南亚大量的外来移民是分不开的。菲律宾的大部分天主教堂都是由西班牙传教士和当地的艺术家或工匠共同设计建造的。众多不同文化背景的工匠不仅奉献了大量的劳动力和建造经验，而且将本民族的文化因素与文化传统融入教堂建筑之中。

东南亚的外来移民除了人们所熟知的中国移民、阿拉伯移民、印度移民外，一些人数较少的移民群体也为宗教思想交流做出了贡献。新加坡亚美尼亚

图168 高台教西宁圣殿

1 Robert D. Fiala, "Cao Dai Cathedral (built 1933—1955)", http://www.orientalarchitecture.com/vietnam/tayninh/caodai.php, 2012-1-9.

教堂（Armenian Apostolic Church，见图169）位于禧街（Hill Street），建于1835年，是新加坡最古老的教堂，彰显出新加坡早期宗教建筑的发展水平。教堂所在的位置是政府划归给在新加坡兴盛一时的亚美尼亚人的社区。教堂主要由居住在新加坡的亚美尼亚人集资修建，爪哇和印度的亚美尼亚人，甚至少部分欧洲人和中国商人也出资鼎力支持。这座教堂是为了纪念亚美尼亚的基督教圣徒、带领亚美尼亚人信奉基督教的"光照者"圣葛雷格利（Saint Gregory the Illuminator）而建。它由爱尔兰著名建筑师乔治·科尔曼（George Coleman）设计，采用英国"新古典主义风格"（Neo-Classical style），对巴洛克和洛可可风格表示反叛性的背离。亚美尼亚教堂仿照位于亚美尼亚北部埃奇米阿津（Echmiadzin）的圣葛雷格利教堂而建，应该是捐资修建的亚美尼亚人的想法。整个建筑结构呈圆环形，据说是模仿位于英国剑桥的圆形小教堂（Church of the Holy Sepulchre），圆形小教堂立于拉丁十字形基座之上，教堂拥有一个高耸的尖顶，多利斯式的柱子和两旁的栏杆一起构成了白色的门廊，从主入口进入，抬头可见拱形的罗马式穹顶天花板，这也是传统的亚美尼亚教堂建筑风格。正对主入口的教堂圣坛，连同周围的高坛是半圆形的帕拉第奥风格（Palladian-style），这可能是受到英国建筑师詹姆斯·吉布斯（James Gibbs）的影响。

图169　新加坡亚美尼亚教堂
图片来源：霍然拍摄

这座设在新加坡的亚美尼亚式的教堂在适应热带气候方面做了充分的考虑。它的侧廊设计能够形成大片阴影，遮阳避光，还能保护窗户免受大雨的损毁。木质的百叶窗利于通风。原本是木质的教堂条凳也被覆上了编制好的藤条垫，既轻便又凉爽。

亚美尼亚教堂从建立伊始就成为在新加坡的亚美尼亚人活动的中心，教堂的背后紧挨着亚美尼亚街，教堂外是纪念公园和墓地（见图170），不少新加坡著名的亚美尼亚人就安葬在此，如杂交培育出新加坡国花"卓锦万黛兰"的爱格涅斯·卓锦（Agnes Joaquim）和《海峡时报》的创始人凯特奇克·莫西（Catchik Moses）。由于现在在新加坡的亚美尼

图 170　新加坡亚美尼亚教堂墓地
图片来源：霍然拍摄

亚人越来越少，自 20 世纪 30 年代最后一任亚美尼亚神父离开之后一直没有找到接替者，现在的亚美尼亚教堂仍然定期举行仪式，也有其他东正教教派在此地举行活动。

　　亚美尼亚教堂是为在新加坡的少数族群建立的，融合了多种西方和东方的建筑风格。现在它是新加坡的国家纪念古迹，2006 年还被用于首届"新加坡双年展"（Singapore Biennale）的展览场地之一，首届双年展的主题是"信仰"。新加坡是一个多元文化并存的国家，一定程度上反映了东南亚地区的特征：宗教信仰东西交汇，建筑风格杂糅共存，充分体现了东南亚人民的包容心，也代表了东南亚地区在历史上作为殖民文化传播"中转站"的特质——西方文化在东南亚的传播是阶段式的，是通过"中转站"的方式。东南亚地区成为西方国家的殖民地以后，虽然殖民地的面积是宗主国国土面积的很多倍，但由于距离较远，或其他原因，

东南亚一直不是宗主国殖民体系的中心。西方殖民体系的中心一直都是非洲、中南美洲和印度。西方文化在东南亚的传播是殖民者主导的，然而文化的内容却没有直接移植西方本土的文化形式，在美洲和印度殖民地成功本土化的文化形式成为东南亚西方文化的源头。殖民政府和教会将在其他殖民地已经成熟的统治经验和传教经验运用到东南亚地区。于是，传播到东南亚的西方文化也带上了一部分其他殖民地区文化的特点。这种文化传播方式实际上是一种间接传播，是通过其他地区作为"中转站"的传播方式。西方殖民统治的影响力主要集中在大的城市和据点，西方文化深入到东南亚的广阔区域，主要是由当地人完成的。从这个角度而言，西方文化在东南亚的深入传播，也是以殖民统治中心作为"中转站"来完成的。这种"中转站"式的文化传播方式，一方面使西方文化能够迅速进入东南亚地区，并发挥巨大的影响，另一方面也使这些东南亚化的西方文化与传统的西方文化"形似而神不似"。

第三节　从菲律宾"黑面耶稣"游行看基督教节日和仪式

作为亚洲天主教徒最多的国家，菲律宾人对宗教的热忱是超乎寻常的。一年一度的奎阿坡教堂"黑面耶稣"游行活动是一场宗教艺术的狂欢，为人们提供了宣泄情感的出口。它引发人们对神圣和世俗关系的思考，因为它不是传统意义上天主教节庆活动的表达方式，其中有很多现象与天主教廷所宣扬的理念不符，它却在菲律宾盛行了200多年。菲律宾人的传统价值观融入了殖民时代之后引入的西方天主教信仰，形成很多独具特色的宗教习惯，并延续了下来。它少了许多官方的严肃性，多了几分民间的、现代的街头文化，世俗与神圣的一墙之隔可以轻易被跨越，或者说，具有狂欢特质的"黑面耶稣"游行位于神圣和世俗、宗教艺术和日常生活的交界地带。当然，这并不意味着菲律宾人不虔诚，恰恰相反，他们在用自己的方式表达对宗教的极度热情。无论这种方式引发了多大的争议，其中的菲律宾本土化特征是不可忽略的。

（一）一年一度的"黑面耶稣"游行与狂欢

"黑面耶稣"（Nuestro Padre Jesus Nazareno de Quiapo）是菲律宾马尼拉市中心奎松大道上奎阿坡教堂（Quiapo Church）供奉的一尊真人大小的耶稣像，也是奎阿

坡教堂引得基督徒趋之若鹜的主要原因。"黑面耶稣"得名于它是一尊深褐色的木制雕像（见图171）。身着棕红色长袍的耶稣左膝跪地，右肩背负着巨大的十字架，并用右膝支撑着十字架。深褐色的耶稣像十分罕见，究其缘由，菲律宾天主教徒认为耶稣像本是正常肤色，由于在墨西哥阿卡普尔科通过大帆船运至马尼拉的过程中船只失火，耶稣像却神奇地保留下来，没有受到损坏，唯独留下了深褐色肌肤的痕迹。

　　每到周五，成千上万的人蜂拥来到奎阿坡教堂向黑面耶稣像祈祷、参加弥撒。而每年1月9日是黑面耶稣节庆日，更有一系列参与人数众多的庆祝活动。1月8日晚上，奎阿坡教堂以及教堂外的米兰达广场（Plaza Miranda）就挤满了守夜的人群。到了1月9日当天，人们把黑面耶稣像从圣坛上请下来，置于将要用于游行的木制基座上，将耶稣的脖子上挂上几束小茉莉花环。下午大约2点钟，教堂大门打开，黑面耶稣像安坐在基座上，由一群身着棕红色衣服（和黑面耶稣像的长袍一致）、光脚的男人

图 171　黑面耶稣像

用两根平行的木杆（pingga）抬出，耶稣像与基座、木杆整体形成一个花车（carroza/karosa），方便运输。抬花车的人被称作 mamamasan，在当地语言中指"用肩膀抬物的人"（见图172）。[1]

1　Jaime C. Laya, "The Black Nazarene of Quiapo", *Letras y Figuras: Business in Culture, Culture in Business*, Manila: Anvil, 2001, pp.86–90.

图172　抬黑面耶稣像的人们

黑面耶稣像被请出教堂之前，米兰达广场上黑压压的人群中，抬花车的人早就自动肩并肩排成平行的两列，站出黑面耶稣像游行的路线。在欢腾的叫喊声"万岁！（Viva!）"和烟花声响中，人们光着双脚，手持蜡烛向耶稣像表示敬意。在耶稣像经过自己的时候，人们手拿白色手帕或毛巾，试图触摸耶稣像（见图173）。黑面耶稣像所在的基座很高，不仅是为了让远处的人能够瞻仰，也是为了防止人们爬上基座。尽管这样，游行期间总有人试图爬上花车以触摸黑面耶稣。因此花车上往往站有几位壮汉，一方面是为了保护神像，另一方面他们也接受人们扔来的白色手帕、毛巾，擦拭雕像后再扔回人群，仿佛是代替人们触摸到了耶稣像。由于人们都是光脚瞻仰黑面耶稣，因此，任何拖鞋、腰带、钥匙、纽扣之类容易绊脚的物品都被严格要求不得带入广场。

黑面耶稣像就这样通过绵延的两条绳子在人群中游行。黑面耶稣像的花车之后，往往还跟随着两个花车，分别载有两尊雕像——圣母玛利亚像和抹大拉的玛利亚像。两尊雕像则一般由一些身着白色或棕红色衣服的女性护送。人们自发地跟在花车后面，手里一般捧着小型黑面耶稣雕像的复制品或耶稣受难雕像、圣母或圣婴雕像。

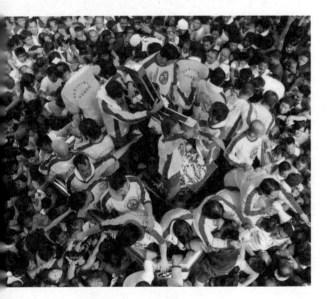

游行由米兰达广场出发，沿着维利亚布斯（Villalobos）大道，会经过群达市场（Quinta Market）及奎阿坡教堂周边的大街小巷。游行沿途受到无数虔诚信徒的追随（见图174）。在晚上约10点半，耶稣像回到奎阿坡教堂，游行在绽放的烟花和齐诵祷告词中结束。

图173　人们争相触摸圣像

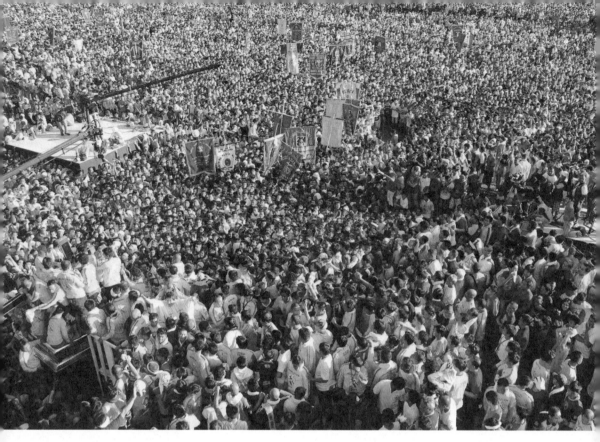

| 图 174　狂欢游行的盛大场面

（二）天主教仪式在菲律宾的本土化特色

　　菲律宾的各处广场（plaza）是西班牙殖民者在城市规划中不可缺少的重要因素，自殖民时代以来就是人们聚会、议事的活动中心。奎阿坡地区因为矗立着奎阿坡教堂而一直是马尼拉著名的老城区。菲律宾民族英雄黎萨尔（Jose Rizal）在著名的小说《起义者》中就描写了奎阿坡集市的热闹场景。[1]作为奎阿坡城区最重大的活动，"黑面耶稣"游行活动据悉已有 200 多年历史。最初，奎阿坡教堂"黑面耶稣"游行每年吸引吕宋岛南部和北部的人们聚集到马尼拉，逐渐发展到全国各地的信徒都虔诚地赶来参加。"黑面耶稣"游行活动不仅是奎阿坡教堂的大型宗教活动，更是菲律宾全国人民一年一度的狂欢盛事。即便是无法亲自到现场参加游行活动，人们也会通过电视、网络观看游行盛会进展情况。

1　Jose Rizal, "The Quiapo Fair", *El Filibusterismo: A Sequel to Noli Me Tangere*, translated by Ma. Soledad Lacson-Locsin, Honolulu: University of Hawaii Press, 2006, pp.138—142.

作为基督教的节日，狂欢节起源于希腊酒神节。尼采认为古希腊哲学和艺术的两大重要因素——酒神精神和梦神精神——结合产生了古希腊的悲剧作品。在尼采那里，酒神狄俄尼索斯（Dionysus）象征着一种其乐融融、浑然忘我的境地，"在酒神祭悲剧的直接影响下，城邦与社会，总之，人与人之间的隔阂，都消除了，让给一种溯源于性灵的强烈的万众一心之感来统治。"[1]在酒神精神营造出的狂欢状态下，每个生命爆发出完美的活力，等级消失、异质共存、世界大同，是一种生命得到充分肯定的美学乌托邦。与尼采追溯到古希腊原始酒神节类似，俄国文艺学家巴赫金（Mikhail Bakhtin）也将目光投向以古往今来欧洲传统的狂欢节为重要成分的大众文化。巴赫金认为狂欢是几千年来人类的伟大感受，在这种感受中，人类解除了恐惧，人和世界陷入自由而亲昵的交往，并为此而欢呼；人与人之间则形成了一种半现实、半游戏的感性关系。通过对拉伯雷文学作品的研究，巴赫金阐述了狂欢的真谛：它不是一场演出、一幕场面，而是真真切切的生活状态，它不区分演员和观众，每个人都生活在其中，弥漫着一种普世氛围。在狂欢期间，所有的规矩束缚、等级观念全部消失，人们只遵守一种法律，就是狂欢本身所宣扬的自由。[2]

天主教是西方殖民者成功强加给殖民地菲律宾的精神信仰，菲律宾"黑面耶稣"游行延续了西方基督教的狂欢概念。与教堂内举行的弥撒等天主教仪式不同，"黑面耶稣"不是一板一眼、严肃的仪式，而是全民参与、情绪昂扬甚至容易失控的室外活动。它首先是天主教徒集体向耶稣表达感谢、当面祈祷的机会。"黑面耶稣"是奎阿坡教堂供奉的独一无二的偶像，是奎阿坡地区的"王"。[3]人们从前一天晚上就守候在广场上，陪伴心中至高无上的主走完游行全程，仿佛是在感受耶稣所经历的痛苦。游行仪式固然是神圣的，但在全民参与的过程中，人与人之间的差异仿佛暂时消失了，无论是职业、阶级，还是地位、身份，每个人只能看到自己与耶稣，触摸圣像（亲手触摸或以毛巾代替）是个体和耶稣交流的方式。其次，狂欢游行期间，所有人组成了一个整体，他们既不是演员，也不是观众，不需要彩排和练习，所有人的存在本身就是一种狂欢。套用巴赫金的说法，"黑面耶稣"游行不是纯粹的宗教活动，狂欢亦不是纯粹的宗教艺术，它处在宗教艺术和日常生活之间的模糊地带

1　〔德〕尼采：《尼采文集：悲剧的诞生卷》，王岳川编，周国平等译，西宁：青海人民出版社，第32页。
2　Mikhail M. Bakhtin, *Rabelais and his World*, Bloomington: Indiana University Press, 1984, p.7.
3　Levine Lao, "The King in Downtown Quiapo", http://suite101.com/article/the-king-in-downtown-quiapo-a330048，2012-6-23.

（borderline）。[1]

这就引发我们将关注点指向天主教本身。作为相对严格和传统的天主教，狂欢活动似乎与天主教教义有些格格不入。就拿举办地点来说，它举办于以奎阿坡教堂为起点的马尼拉闹市区大街小巷。人声鼎沸的街头巷尾绝非神圣的宗教场所，游行活动期间有人在广场上表演杂耍，有小偷流窜于人群中伺机下手。小商小贩在游行活动期间不仅不会撤摊，反而更多地聚集在人流量大的地点。就贩卖的小商品来说，除了日常商品，游行活动相关的蜡烛、雕像、印有耶稣头像的衣物在节庆期间拥有很高的销售量——因为几乎人人都穿着有特定图案的 T 恤。但游行活动期间也是非法交易的高峰期，街头巷尾甚至可以遇到不少小贩在兜售非法的堕胎药。事实上，"黑面耶稣"游行狂欢活动在天主教廷内部也引发了极大的争议。不仅由于狂欢活动这种形式，还因为每年的"黑面耶稣"游行都造成人员伤亡和流血案件。米兰达广场面积不大，每年 1 月 9 日却要容纳至少 8 万人。随着"黑面耶稣"雕像缓缓前行，群情激动的人们常常做出疯狂的举动，以致造成耶稣像遭到毁坏、游行花车禁不住人们的重量而折断、人们被绳子勒伤、大规模人员踩踏等等悲剧。妇女、儿童、老人在游行期间容易体力不支，按规定是不能加入游行队伍的，可是在耶稣像经过自己的时候，总有妇女或儿童试图挤到前面、爬到花车上以致受伤。几乎每年，菲律宾总统和警方都会提醒国民在游行集会上提高安全警惕、注意犯罪案件、提防恐怖分子等等，并加强安全措施。[2] 据《菲律宾每日问询报》报道，2012 年"黑面耶稣"游行活动持续了 22 个小时，是历史上时间最长的游行，却造成了至少 600 人受伤，很多人手机被抢。[3] 在这场史上最长的"黑面耶稣"游行活动落幕之后，《菲律宾每日问询报》发表评论，提到有一群穿着印有耶稣头像 T 恤的群情激愤的游行者闯入警戒区，试图杀死一个被警察扣留的暴徒，认为"这些天主的信仰之徒在那时忘记了自己的身份：天主教徒应当是仁爱和宽容的，他们成了一群没有等级、没有身份、没有教理的人"[4]，暴力行

1　Mikhail M. Bakhtin, *Rabelais and his World*, Bloomington: Indiana University Press, 1984, p.7.

2　相关报道例如 Amita O. Legaspi, "PNoy commends police and public for peaceful Nazarene procession", *GMA News*, January 10, 2012, http://www.gmanetwork.com/news/story/244067/news/nation/pnoy-commends-police-and-public-for-peaceful-nazarene-procession, 2012-6-23。

3　Jerome Aning, "Hundreds of Black Nazarene devotees injured, fall ill during procession", http://newsinfo.inquirer.net/125191/hundreds-of-black-nazarene-devotees-injured-fall-ill-during-procession, January 9, 2012，2012-6-23．。

4　Randy David, "The sacred and the profane", http://opinion.inquirer.net/20953/the-sacred-and-the-profane, January 12, 2012, 2012-06-24。

为在游行期间愈演愈烈。就连天主教神父也承认"'黑面耶稣'朝圣者表达出超乎寻常的宗教热情，然而这种宗教热情需要得到正确的引导。"[1] 因此，不仅在天主教内部，整个社会上都有人呼吁取消"黑面耶稣"游行。

狂欢的过程是短暂的，人们的情感在那一刻得以用一种超乎寻常的方式宣泄出来，越过神圣的领域，宗教以一种世俗的、大众的方式激烈地表达出来。狂欢过后，街头遗落大量垃圾，在游行期间受到无限尊重的花车却被晾在一边无人处置。人们回归正常生活，依旧每周步入教堂。从宗教文化研究的角度来说，它在一定程度上背离了天主教的传统教义，世俗和神圣的界限能够如此轻易地越过，令异文化的人十分费解。它促使我们剥开现象的表面，探究背后蕴藏的菲律宾本土文化特色。

（三）天主教仪式与菲律宾传统价值观

历史学家沃尔特斯（Oliver W. Wolters）曾用印度教神灵湿婆、毗湿奴融入巴厘岛当地信仰的例子生动地说明，在面对外来文化影响时，接受外来影响的文化会吸收、重新演化外来元素，并在自身的基础上重塑文化特点，这个过程便是"本土化"（localization）。在本土化过程中，外来文化必须扎根当地，必须在当地文化的基础上植入新的元素。如果没有本土文化根基，外来文化元素无法开花结果，只能保持边缘化的地位。[2] 从宗教上看，在东南亚流传甚广的佛教、道教、伊斯兰教、基督教、印度教都不是以东南亚为发源地，却拥有广大的信众，他们的宗教信仰与宗教发源地的人民相比，融入了更多自身的特色。可以说东南亚人民所信奉和力行的宗教是一种"宗教调和"的混合形态（Syncretism，或译"综摄"），融合了大量东南亚本地信仰，以及经过外来移民所传播的宗教习惯。人类学家尼尔斯·穆德（Niels Mulder）亦用"本土化"来形容这个过程，他认为菲律宾的天主教就是本土化的绝佳案例，因为天主教是西班牙殖民者有目的地引入菲律宾的，但我们今日看到的菲律宾天主教却强烈地表现出菲律宾过去和现在的文化。[3]

1　Jocelyn R. Uy, "Black Nazarene devotees displayed 'excess fanaticism', says Quiapo priest", http://newsinfo.inquirer. net/125993/black-nazarene-devotees-displayed-%E2%80%98excess-fanaticism%E2%80%99-says-quiapo-priest, January 11, 2012, 2012-6-24。

2　O. W. Wolters, "Chapter 4: Local Cultural Statements", *History, Culture, and Region in Southeast Asian Perspectives*, Singapore: Institute of Southeast Asian Studies, 1992, pp.58—67.

3　Niels Mulder, *Inside Southeast Asia: Religion, Everyday life, Cultural Change*, Amsterdam : Pepin Press, 1996, p.18.

1. "菲律宾心智"

菲律宾人的心理性格在西班牙殖民者到来前就初步形成，被菲律宾心理学之父维尔基里·恩里克兹（Virgilio Enriquez）称为"菲律宾心智"（sikolohiyang Pilipino）。在菲律宾心智的多个方面中，一个重要本地化表现就是对灵魂意识（diwa）的崇拜和信仰。[1] 由于普遍存在的"万物有灵"信仰，通灵（mediumship）的能力在菲律宾得到人们广泛的敬重。早在殖民时代来临之前，菲律宾人当中就有驱魔除害、治病救人的"巫师"（babaylan/catalonan），人们相信巫师能够与善灵和恶灵沟通，从而为人们除去灾病。大多数人相信生命、健康与无形的精灵有直接的关系，他们依靠通灵的巫师、护身符、祈祷、仪式、祭品等各种实践方式来祈求健康。这种对超自然能力的信仰在菲律宾乃至东南亚都有悠久的历史。

2. 超自然信仰

随着西班牙殖民者的大力推广，天主教在菲律宾得以顺利传播。但在菲律宾本土信仰的基础上，天主教信仰在菲律宾经过了本地化过程，融入了一些菲律宾传统的超自然信仰因素，例如人们会把"黑面耶稣"的整个游行过程中发生的事看作对未来的预兆。比如有一年的游行中，"黑面耶稣"的一只手臂意外脱落，人们谈起此事都会胆战，顾虑重重。一般来说，如果黑面耶稣游行的时间过长（如1995年），都被认为是不祥之兆；相反，如果在游行时下雨，则被认为是来年物产丰饶的象征。[2]

3. 注重个人体验

天主教信仰在菲律宾还表现出另一个重要特点是对个人体验的注重。可以推想这势必是对超自然能力崇拜带来的结果。在人潮拥挤的游行节庆期间，常有人在奎阿坡教堂外模仿"黑面耶稣"的穿着打扮，自称是耶稣在世，向人们诉说自己的经历；有人在忘情地讲述自己如何通过信仰耶稣以及日夜不休的祈祷，得到主的眷顾；更有人凭借强大的内心信仰将自己钉在十字架上，体会耶稣代替人类受难的过程。[3] 穆德总结道："可以说东南亚的宗教在于个人体验，以及与超自然能力的紧密联系。

1　Virgilio, G. Enriquez, *From Colonial to Liberation Psychology: The Philippine Experience*, Manila: University of the Philippines Press, 1992, pp.26—27.

2　Jaime C. Laya, "The Black Nazarene of Quiapo", *Letras y Figuras: Business in Culture, Culture in Business*, Manila: Anvil, 2001, p.89.

3　菲律宾艺术家雷纳托·哈布兰（Renato Habulan）和阿尔弗雷多·爱斯基里奥（Alfredo Esquillo）自20世纪90年代起开始关注菲律宾现代宗教艺术，通过镜头记录了历年来的"黑面耶稣"游行活动，并创作出大量艺术品，展现菲律宾的民间宗教艺术，表达他们对菲律宾世俗化宗教的理解。他们的部分作品于2012年6月至2013年1月在新加坡国立大学博物馆展出。

在这样的概念基础之上，个人的宗教体验也十分重要，而不看重教条、系统的神学知识、重大的宗教理念，甚至对来生强烈的企盼。这种信仰同样展现出一些基本的东南亚文化特征，如看重坚韧、耐心、妥协，避免冲突，和对个人感受的充分尊重。"[1]菲律宾人不远万里来到教堂触摸神像，主要是表达他们对主的信仰，以及向主寻求保护。菲律宾本地化的天主教着眼于未来，以求平安、美好的人生，它不像西方基督教传统那样关注人类罪恶的过去——它表达的是对现世生活的期待，而不在于寻求宗教救赎。

4. 群体交往习惯

可以说菲律宾的天主教更关注现世生活，对于宏大的教义经典、抽象的规则约束则相对宽容。错误容易得到宽恕，只要信徒一直在努力，偶尔的犯错是可以被接受的。当然，这并不表示它容忍罪恶。如果说有它所痛恨和严惩的罪恶行为，那也更多地存在于有形的人际交往中。恩里克兹通过研究认为西方心理学理论中的"人格"（personality）概念不能直接套用在菲律宾人身上，而应该用"为人"（pagkatao）更为精准，因为西方理论中的"人格"多指孤立的个体，而"为人"则包含了个体和他人（kapwa）建立的关联。[2]菲律宾语中的 kapwa 一般翻译成"他人"（others），但对于菲律宾人来说，"他人"指的是"自己"（self）和"别人"（others）的结合，也就是说，个体不是单独存在的，个体的意义不仅是自己赋予的，也是别人赋予的——每个个体自身的存在包含了通过与其他人的交往所获知的自己。

在菲律宾人的生活中，与"外人"（ibang-tao）的交往和与"自己人"（hindi ibang-tao）的交往都属于人际交往（pakikipagkapwa）的范畴。[3]因此，群体的观念渗透进了菲律宾人的日常生活，比如，最初级的群体——家庭的观念在菲律宾得到充分的尊重。家庭是一个人自我认知的来源，也是情感和物质支持的来源，更是责任和归属感之所在。在"黑面耶稣"游行活动中，一些极度虔诚、对着"黑面耶稣"像发誓效忠的男性教徒才能得到抬花车的机会，成为一个 mamamasan，并且这份殊

1　Niels Mulder, *Inside Southeast Asia: Religion, Everyday life, Cultural Change*, Amsterdam : Pepin Press, 1996, p.23.

2　参见 Virgilio Enriquez, "Sikolohiyang Pilipino: Perspektibo at Direksyon (Filipino Psychology: Perspective and Directioon)", in L.F. Antonio, E.S. Reyes, R.E. Pe and N.R. Almonte (Eds.), *Ulat ng Unang Pambansang Kumperensya sa Sikolohiyang Pilipino* (Proceedings of the First National Conference on Filipino Psychology) , Quezon City: Pambasang Samahan sa Sikolohiyang Pilipino, 1976, pp. 221—243. 研究综述参见 Pe-Pua, "Rogelia and Protacio-Marcelino, Elizabeth, Sikolohiyang Pilipino(Filipino Psychology): A Legacy of Virgilio G. Enriquez", *Asian Journal of Social Psychology*, No.3, 2000, pp.49—71。

3　Virgilio Enriquez, "Kapwa and the Struggle for Justice, Freedom and Dignity", *From Colonial to Liberation Psychology: The Philippine Experience*, Manila: University of the Philippines Press, 1992, pp.39—55.

荣往往在整个家族中代代相传——父亲可以将这份荣誉传给自己的子孙。因此，实际上合格的 mamamasan 往往有很多。基于这种考虑，支撑花车的木杆两端都被接上了长长的绳子，仿佛木杆被延长了，这样更多的 mamamasan 可以通过触摸绳子实践诺言、尽到责任、完成心愿。除了家族观念之外，殖民时代之前的巴朗盖（Barangay）社区也一直延续至今，是菲律宾人最基本的生活形式。参与游行活动的人们按各自所在的巴朗盖而划分，每个巴朗盖都有自己的旗帜，有自己的服装。上装常常是棕红色 T 恤（与黑面耶稣像的长袍颜色一致），背面写有穿着者的姓名和所在巴朗盖的名称。奎阿坡教堂所在的位置属于"奎阿坡中心"巴朗盖（Quiapo Sentro），来自这个巴朗盖的人们则身着白色 T 恤，以示和别人的不同。[1]

5. 女性地位

与群体、家族观念相关的是女性在菲律宾传统社会中的地位。可以注意到，在奎阿坡教堂"黑面耶稣"游行中，"黑面耶稣"不是唯一的主角。紧跟耶稣像后面往往还有奉有圣母玛利亚像和抹大拉的玛利亚像的花车。对于圣母玛利亚，天主教一贯给予适当的敬礼，不仅因为她是耶稣的母亲，也因为圣母玛利亚拥有众多美好的品德，如善良、顺从、谦卑等等，是值得效仿的榜样。同时，天主教还认为圣母玛利亚能够为人们转达祈祷、提供保护。在天主教偶像崇拜中，对菲律宾人来说圣母玛利亚的地位是极高的，她被认为是菲律宾的守护神。菲律宾人崇拜圣母，普遍赞誉女性的牺牲、奉献和伟大，这并非完全由天主教信仰带来，而是有菲律宾本土文化根基的。在菲律宾，一个家庭的大小事务都由女主人来负责。违背母亲、不知感激、对母亲不尽义务被菲律宾人民认为是罪过，甚至会有报应。[2]人们感激母亲生育子女所忍受的痛苦，赞美母亲对子女无条件的爱，母亲是家庭中永远值得信赖和依靠的，是永恒的关爱和照顾的代名词。对一个菲律宾男子来说，即便在婚后，母亲的地位也排在妻子前面。

与圣母崇拜类似，菲律宾人对圣婴也有着超乎寻常的热情。与其他地区天主教的崇拜不同，圣婴在菲律宾有一种非常人性化的、真实的形象，并且入乡随俗，在各行各业的人面前得到不同的描绘。同性恋者和消防人员认为圣婴是他们的守护神；

1 Jaime C. Laya, "The Black Nazarene of Quiapo", *Letras y Figuras: Business in Culture, Culture in Business*, Manila: Anvil, 2001, p.87.

2 不仅在菲律宾如此，在印尼爪哇岛和泰国也是一样。参见 Niels Mulder, *Inside Southeast Asia: Religion, Everyday life, Cultural Change,* Amsterdam : Pepin Press, 1996, p.19。

在乡村可以看到打扮成渔夫的圣婴雕像；在聚会场所可以看到穿着菲律宾国服"巴龙衫"的圣婴……甚至人们也会在商店付款处供奉圣婴，因为"人们喜欢塞钱给小孩"[1]。圣婴的儿童形象让他得到人们更多的宠爱。人们把圣父、圣母、圣婴看作自己家庭的延伸，因为他们象征着各种亲密的关系，体现了信任、保护、依赖、慰藉，在圣婴身上尤其能够看到更多戏谑的成分。

菲律宾人投身天主教信仰，寻求的是一种类似于现实生活中的亲密关系。对待上帝亦是如此，菲律宾人对上帝充满尊敬，但同时，他们对上帝的信赖以一种很亲密的方式表达出来：在诗歌中可以看到"上帝我的兄长"（God my Brother）之类的句子；在电视广告中可以看到"上帝和人类的友谊"（friendship between God and man）的广告词；在出租车司机座位上可以看到"上帝是我的副驾"（God is my co-pilot）等等亲切的标语。[2]亲密关系不是一个固定的道德标准，它是个人化的、可商榷的、充满情感因素的。人们把对亲密关系的向往从家庭内部延伸给了天主教众神，在本属于精神领域的宗教中寻求现实的、真切的亲密关系，是天主教在菲律宾经过本地化的重要表现。

厘清了这一点，也就不难理解菲律宾的"神圣"和"世俗"能够轻易跨越。"东南亚宗教的重点既不是关乎道德、亦不是关乎救赎或自由，而是关于个人的能力、保护和庇佑、远离不幸和灾难。简而言之就是和权力的关联。这种权力存在于自然或超自然的力量之中。也就是说，这种权力不论是集中体现在神明、圣徒、圣灵、逝者，或通灵之物身上，它都是关乎人的生存状况和日常生活的。[3]菲律宾的天主教并不以那些抽象的、宏大的哲学理念为主，很少涉及人类、宇宙、来世等等抽象的话题。"人们对正教（Orthodoxy）不是全盘接收的，而是充分利用其中符合自己需求、而与自己对生命的理解不存在明显冲突的部分。"[4]对菲律宾人来说，上帝是人格化的，甚至可以是一位兄长、一位同人；圣母玛利亚是完美女性的化身，她每日聆听人们的祷告，会在人们需要帮助的时候及时出现；宗教感受是个人化的、充满了个人情感因素和体验；宗教活动也并非集中在教堂，它同样可以发生在熙熙攘攘、拥挤热闹的街头。

1　Niels Mulder, *Inside Southeast Asia: Religion, Everyday life, Cultural Change*, Amsterdam : Pepin Press, 1996, p.67.

2　Ibid.

3　Ibid.

4　Ibid.

第四节　基督教文化与本土建筑艺术相融合个案研究——以越南发艳教堂为例

发艳镇（Phát Diệm）位于越南北方宁平省（Ninh Bình）金山县（Kim Sơn），是金山县的县城所在地，在宁平省会宁平市东南方 30 公里处，距河内则有 120 公里。从河内出发，走 1 号国道至宁平省会宁平市，然后从宁平市走 10 号国道便可到达发艳，"发艳"一词即是"生发出美好气色"的意思。1901 年 4 月 2 日，教皇利奥十三世下令从河内教省中分出越北沿海教区，1924 年该教区更名为发艳教区。所以发艳教区的成立时间是 1901 年，当时包括宁平全省、清化全省，河南省的一小部分以及老挝北部的华番省，总面积近 22000 平方公里。[1]

（一）发艳教堂建筑群简介

发艳教堂是发艳教区主教教堂的所在地，并被誉为越南最美丽的教堂之一。1929 年 11 月 9 日的法国《插画》（Illustration）杂志曾形容发艳教堂为"兴许综观全球，也未有哪个教堂如发艳教堂这般光辉灿烂"。[2]发艳教堂建筑群占地面积 22 公顷，兴建于 1875 年，于 1898 年完工，包括一个大教堂和 6 个小教堂，一个方亭，一个大池塘和三个岩洞。发艳教堂建筑工程的设计者是陈六神父。陈六神父，原名为陈文友，生于 1825 年，15 岁皈依天主教，后由简特神父（Jeantet）授予助祭一职，在天主教教职中属六品，所以才叫陈六。[3]他年轻时曾因信教而被流放谅山，后于 1862 年重获自由，并于 1865 年成为发艳的神父，直至去世。建造发艳教堂的想法萌生于 1866 年，据说在 1871 年，陈六神父曾在现发艳大教堂所在地建起一座礼拜堂，后来因故于 1885 年将该礼拜堂迁出。[4]

教堂建筑材料的准备历时 10 年（1873—1883），由于该工程没有得到阮朝朝廷、

1　Vinh Sơn, Trần Ngọc Thụ, Lịch sử Giáo phận Phát Diệm, quà tặng của nhân viên Nhà Thờ Phát Diệm, pp. 34—39, 本书为发艳教堂内部资料。

2　J. B. Tong, Cụ Sáu: Cụ Chính Xứ Và Nam Tước Phát Diệm, NXB An Thịnh, 1963, p.52.

3　Nguyễn Gia Đệ, v.v, Trần Lục, p.261, 本书为发艳教堂内部资料。

4　Mai Hữu Xuân, Công trình Quần thể kiến trúc Nhà thờ Phát Diệm, http://www.catholic.org.tw/vntaiwan/tranluc/tranluc.htm, 2010-3-14。

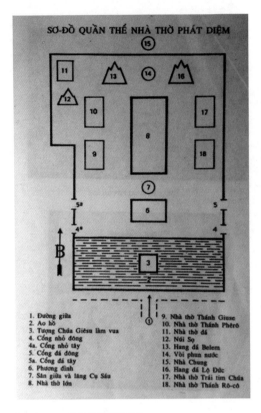

SƠ-ĐỒ QUẦN THỂ NHÀ THỜ PHÁT DIỆM

1. Đường giữa
2. Ao hồ
3. Tượng Chúa Giêsu làm vua
4. Cổng nhỏ đông
4a. Cổng đá tây
5. Cổng đá đông
5a. Cổng đá tây
6. Phương đình
7. Sân giữa và lăng Cụ Sáu
8. Nhà thờ lớn
9. Nhà thờ Thánh Giuse
10. Nhà thờ Thánh Phêrô
11. Nhà thờ đá
12. Núi Sọ
13. Hang đá Belem
14. Vòi phun nước
15. Nhà Chung
16. Hang đá Lộ Đức
17. Nhà thờ Trái tim Chúa
18. Nhà thờ Thánh Rô-cô

图 175 发艳教堂平面图

法国殖民者以及当地政府的资助，所以全部经费都是陈六神父号召捐赠而得。而且由于当地的石块和木料的质量不好，须从外地运来（如圆木是从 200 公里外的边水（Bến Thủy）、义安（Nghệ An）等地运来，石料则是从 70 公里外的清化（Thanh Hoá）等地运来，每块石头都重达 20 吨左右），再加上那时交通工具不发达（基本上是人力和简单的载具），所以建造过程历时甚久。[1] 发艳教堂建筑群的建造过程可以分为两个阶段，一是基础设施与周边小教堂的建设，二是发艳大教堂的建设。在第一阶段中，最早开工的是兴建于 1875 年的伯利恒岩洞，目的在于测试土地硬度是否合适。测试的结果令人满意，随后就兴建了圣母玛利亚教堂（即石教堂），1889 年，又兴建了圣心天主教堂、方亭以及路德岩洞等周边建筑。1891 年，发艳大教堂开始兴建，圣罗可教堂、圣彼得教堂、圣耶稣教堂、则分别建于 1895 和 1896 年，整个建筑群于 1898 年竣工。[2]

1972 年 8 月 15 日，发艳教堂建筑群遭受美军飞机轰炸，除大教堂外，其余建筑损毁大半，当年便开始了重建工程，至 1973 年完工。[3]1988 年 1 月 18 日，越南政府公布 VH/QĐ 28 号决议，认定发艳教堂建筑群为"历史文化遗产"[4]，1997 年，在当地政府领导下，发艳教堂进行修复工程，该工程耗资近 60 万美元，严格依照原貌进行，于 2000 年 5 月底完工。

发艳教堂建筑群平面呈南北中轴线的长方形，布局采取众星捧月的方式，突出

1 Mai Hữu Xuân, Công trình Quần thể kiến trúc Nhà thờ Phát Diệm，http://www.catholic.org.tw/vntaiwan/tranluc/tranluc.htm, 2010-3-14.

2 Trần Văn Khả, Nhà thờ Chính tòa Phát Diệm-Một Công trình Thích nghi Phụng vụ về Phương diện Nghệ thuật đi trước Cộng đồng Chung Vaticanô II, http://www.lannhithiquan.com/stqh_PDiem.htm, 2010-3-14.

3 Vinh Sơn, Trần Ngọc Thụ, Lịch sử Giáo phận Phát Diệm，quà tặng của nhân viên Nhà Thờ Phát Diệm, p.59.

4 Ibid., p.65.

大教堂，并体现左右对称的原则，大教堂的东西两侧建有四座小教堂，以小衬大，以低衬高（见图175）。大教堂的南面为方亭，方亭南面为大池塘，池塘中立有一尊耶稣成王像，大教堂北面为伯利恒岩洞、路德岩洞和喷泉，喷泉以北是教会的办公场所；此外，在建筑群的西北角还建有一座全石制教堂，也称圣母教堂。整个建筑群平面布局工整，既像一个倒立的"山"字，又像一个"王"字。据发艳教堂的工作人员讲，此建筑群的平面图为一个"主"字，西北角的石教堂正是"主"的一点。发艳教堂建筑群最显著的特色，是该建筑群将越南传统的乡亭建筑样式与天主教信仰有机地结合到一起，形成具有本民族文化特色的天主教堂。

（二）发艳教堂建筑群的建筑特色

1. 方亭

尽管从宗教意义上说，方亭的地位远比不上大教堂，但方亭却被认为是发艳教

图 176　发艳教堂的方亭
图片来源：尚锋拍摄

堂建筑群给人印象最深刻的建筑，这一方面是因为方亭是人们进入发艳教堂建筑群所看到的第一个建筑，另一方面，方亭的建筑特色是整座建筑群建筑特色的集中体现。

方亭（见图176）高25米，宽17米，长24米，其功能相当于教堂的钟楼，形制却类似佛教寺院中的山门。从平面上看，方亭的平面图与故宫的午门的五凤楼类似，五座二层阁楼建于基座之上，其中中央的阁楼较大，屋顶级别较高，四隅各一则较小，并且采用完全相同的建筑样式。从立面上看，方亭的正立面呈"山"字形，从下往上可分为两部分，下层的基座和上面的阁楼。基座以青石砖筑成，比例较为粗壮，中间有三道拱门，为主要通道，其中左右两个略小的拱门为三叶形，中间较大的拱门则在三叶形的基础上增加了两个弧。在三道拱门的左右两边各有一小门为辅助通道，上可通二层，所有的柱子的柱面皆为八角形。在基座前后两面的墙身十二块正方形浮雕，其内容为圣经新约故事，然而却出现椰树、芭蕉等本地物产的形象，另有八块长方形浮雕，内容为越南的四贵——梅、兰、竹、菊，象征春夏秋冬四季。在基座正面的正中，从右至左雕有"聖躬寶座"四个大字，意为圣体之宝座，在这四个字的两边，各有一排小字，右边的是"聖旬第五 聖日"，左边是"成泰己亥 謹志"，成泰己亥年是1899年。在基座内的门洞中，置有三块大石板，这是供游人和前来朝拜的信徒休息的场所。

基座之上的四隅的小楼采取穿斗式双层阁楼式样，上下两层均有八角面石柱支撑，平面方形，每面一间，无墙，楼顶为四角攒尖，并使用越南特有的龙鳞瓦铺成，宝垂上置有四使徒圣像，为马太、马可、路加和约翰。中央的主楼也是双层阁楼，屋顶采用歇山顶样式，亦用龙鳞瓦铺成，两层十八根柱子支撑重量，其中十四根为檐柱，四根为内柱，一层的中间放置有一只大鼓，二层有一口大钟，钟面上写有"成泰庚寅造""發艷處公物"和"春、夏、秋、冬"四字，并有若干拉丁语铭文。

2. 发艳大教堂

发艳大教堂也称玫瑰圣母大教堂，始建于1891年，后因1901年4月19日，教皇里奥十三世下令成立发艳教区，该教堂便成为发艳教区的主教教堂。该教堂长74米，宽21米，高15米。大教堂的平面呈拉丁十字形（即如我们常见的十字架的形状，有一边略长于等长的其他三边），与大部分天主教堂无异。从南到北（而不是传统西方天主教的东西走向），依次是门楼、中殿、圣殿、袖廊和更衣室等，也与一般的天主教堂相去不远。与方亭相似，门楼立面亦呈"山"字形，也分为上下两层结构。下层基座正立面有五座拱门，中间的拱门为最大，两侧对称依次变小。这种拱门的

形状很特别，在越南称之为"帘门"（Cửa rèm）， 即拱券的形状如同拉开的门帘，而拱券上确实也刻画有门帘状的图案，另外，此种门在越南也称为衣门（y môn），因其外形如同把衣服撩起一样。门楼的基座比方亭宽大，柱面为正方形，而且基座的高度与拱门大小成比例变化，给人以错落有致的感觉，而且在视觉上，相比于方亭，门楼更使人有向上看的感觉，更突出了中间的主楼。

　　门楼上层只有三座楼，阁楼的样式与方亭类似，为二层阁楼式样。中间主楼为歇山顶，两侧小楼为四角攒尖，楼顶宝垂处各有一个太阳形圆盘，左侧圆盘写有"JHS"，为"Jesus Hominum Salvator"，意思是"人类之救主耶稣"，右边圆盘是十字架下的字母 M，意为 Ave Maria，是"你好圣母"的意思。在中央主楼的楼顶，有四天使围绕十字架吹号的雕像，在雕像的下面，放置一块写有"审判前兆"四字的中文石匾。该典故取自《圣经新约·启示录》中的第 7 节"我看见四位天使站在地的四角……第四位天使吹号"等，意为此门将分辨善人与恶人，审判人的罪过。门楼拱券上方，有 15 幅精美的浮雕，正中拱门之上雕刻着盛开的玫瑰花，而 5 个拱门上的若干幅凹浮雕也是包围在玫瑰花中，其内容主要是圣经故事。在浮雕群左右两边还有两块写着 8 个中文字的石板，其中有一块已经模糊不清，另一块则写着"十五玫瑰"。门楼的功能是让教徒在进入中殿前做好心灵的准备。

　　中厅和祭坛为木屋架结构，其外部样式为重檐悬山顶，后有山墙，屋面坡度较平缓，正脊和檐口无曲线，屋顶以龙鳞瓦铺成，两侧为木制版门，板门上刻有十字架。中厅内部为巴西利卡式的长方形大厅，面阔十间，进深七间，由 52 根圆木柱子组成柱网（本应设在祭坛旁的两根柱子减掉了），柱高 12 米，周长 2.4 米，每根重达 7 吨，柱身上没有雕饰，风格朴素。整个中厅结构类似闽南传统建筑结构中的插梁式构架，承重梁的两端插入柱身，梁上骑有瓜柱，并以丁头拱出檐。[1] 每根内侧柱子上写有拉丁文"Pax Domini"，意为"主之平安"，每根外侧柱子上写有"Ave Maria, Joseph"，意为"你好圣母与约瑟夫"。在中厅的上梁刻有"成泰三年五月十七立柱上梁"的字样，记录上梁架起的时间是 1891 年。中厅内部两侧和顶部都开有若干扇门和高窗，因此采光良好，两侧柱子上方架有阁楼，方便人员根据天气调整高窗，两侧门上则挂有 14 幅耶稣受难之路的画，该画朱漆贴金，画中人物风格具有本地特点，在画的两侧用喃字讲解画的内容。在教堂初建的时代，由于没有扩音器，中殿前部

1　曹春平：《闽南传统建筑》，厦门：厦门大学出版社，2006 年，第 38—39 页。

的半高处还设有一个讲台。总体看来，整座中厅底部的装饰（包括柱子）相当朴素，而愈往上、往前便愈加复杂细腻，在祭坛处已是富丽堂皇，这使得进入教堂的人易将目光集中于上方和前方，从而在内心生发出对天国的向往。

圣殿的布置依照天主教堂标准进行。三级台阶的祭坛是由一整块石头砌成，长 3 米，宽 0.9 米，高 0.8 米，重约 20 吨。其正面和两侧面雕刻有玫瑰花，象征圣母。祭坛的穹顶为天蓝色，上绘有日月星辰，象征天空，其背幕装饰得异常华丽，朱漆贴金，在阳光下显得异常辉煌，与教堂其他部位的朴素形成鲜明对比。祭坛正中大壁龛置有一圣母像，圣母像头顶的白鸽象征圣灵，两侧稍小一点壁龛置有圣心耶稣像和慈悲圣母像，周围又有若干小壁龛放置各位圣像（其中包括在越南殉道的传教士），在各圣像之间饰有葡萄枝和高粱穗，象征圣饼和耶稣之血，在小圣像之上有 7 幅稍大的画像，当中为耶稣，左右两边为在发艳教区殉道的 6 位传教士。在祭坛穹顶的最上方，有十二天使持女王冠的浮雕。圣殿旁有两道门通往更衣室。更衣室为石结构，内有通往顶部阁楼的梯子。[1]

3. 石教堂

石教堂也名圣母心教堂，因其全部用石头打造，因此民众称之为石教堂（但事实上这座教堂也并非完全由石头打造，其屋顶是用瓦铺成）。该教堂建于 1883 年，是陈六神父在这个建筑群中组织兴建的第一个教堂，长 15.3 米，宽 8.5 米，高 6 米。石教堂的正立面形如一个山字，从下至上可分为两部分。下部为四柱三道拱门，拱门的形状与大教堂相同，亦是"帘门"，四柱为圆柱，较细，柱头由六棱形图案和莲花组成。在三道拱门的上方雕刻有葡萄枝装饰图案，象征耶稣之血。上部分为两塔一龛，左右各一空心塔，平面方形，五层，样式类似河内还剑湖边的笔塔。中间为一壁龛，壁龛较两塔略高，龛内有一圣母像，该像圣母两手在胸前做撕裂状，当中有一颗心突出，意为圣母把无染原罪之心示予众人。在圣母像的上方，有"聖心母"三个字，据说其意思即圣母心，"心"居中是因为"以心为中"，重在拜圣母的心。在"聖心母"三字的上方，以及圣母像的两侧和下方，用越南文、中文、法文和拉丁文刻有"無染原罪，爲臣等祈"的字样。这是整个发艳教堂建筑群中唯一刻有越南语国语字的教堂，也是唯一一座建五层塔的教堂。

1 综合参考了 Mai Hữu Xuân, Công trình Quần thể kiến trúc Nhà thờ Phát Diệm, http://www.catholic.org.tw/vntaiwan/tranluc/tranluc.htm, 2013-7-24;〔越〕维基百科：Nhà thờ chính tòa Phát Diệm, http://vi.wikipedia.org/wiki/Nh%C3%A0_th%E1%BB%9D_Ph%C3%A1t_Di%E1%BB%87m, 2012-11-7 等资料。

石教堂的中厅和祭坛全部用石头打造而成，但却采用越南传统的建筑屋架，柱、梁、檩、墙、窗等虽都是石质的，但却如木结构一般，雕梁画栋。中厅面阔与进深皆三间，在进门处的左右墙壁上镂空雕有心形的阴阳图案，在左右墙壁旁各有一石屏风，右屏风雕刻松与菊，左屏风雕刻梅与竹。祭坛为一主二配，中间主祭坛基座为长方形，上有圣母心、葡萄枝、荷花等浮雕，基座之上有一小壁龛，龛内供一圣母像，该像也是以心示人的。副祭坛的基座也是方形的，左边供双手合十的圣母，右边为耶稣父亲约瑟怀抱圣子。

总体来说，发艳教堂建筑群在建筑艺术上，具有以下几个鲜明的特点：

第一，厚重中不失轻灵，秀美中不失大方。方亭的石制基座为长方形且较为宽阔，给人一种殷实、厚重的感觉，整座建筑物显得根基牢固；然而八角形的柱子、上层亭子无墙壁，较平的屋面以及向上卷起的屋角，又给人一种灵活、轻巧、向上飞腾的感觉。整座建筑物不再显得单调、沉闷、向下，而是引导观赏者的视觉向上移动。大教堂立面的错落有致明显地突出了中间部分，在视觉效果方面比方亭更加强烈。

第二，木结构与石结构完美结合。如方亭中，基座和柱子是石制的，而阁楼的屋顶就是木制的；大教堂的正面门楼基座和更衣室是石制的，而门楼屋顶，以及中殿、袖廊就是木制的。顶部采用木结构，可以减轻下方柱子的承重，而大教堂的中殿采取木结构，与当地的气候特点不无关联，木结构的通风更好，而且更加灵活易变，加固和拆卸都比石结构方便，这既有助于热量的散发，又有助于应对台风等热带恶劣天气，同时，这也体现出越南工匠的心灵手巧。

第三，东西方建筑艺术的结合。如据说方亭的建筑样式参考了顺化故宫午门的样式，而方亭拱门上方的凹浮雕内容却是圣经故事；又如大教堂的平面图是严格按照西方天主教堂拉丁十字的规格设计的，但在立面却采用了民族传统乡亭建筑的风格；祭坛是按照西方教堂的标准设立的，却应用了类似于佛寺的壁龛，祭坛上的桌椅等用具也散发着浓郁的本土气息。[1]

（三）发艳教堂建筑群与越南传统文化

作为一种外来文化，天主教是在与越南社会的冲突、融合中不断发展的。在这

[1] 建筑术语参考自：谢小英：《神灵的故事——东南亚宗教建筑》，南京：东南大学出版社，2008年；潘谷西主编：《中国建筑史（第五版）》，北京：中国建筑工业出版社，2004年；汝信主编：《全彩西方建筑艺术史》，银川：宁夏人民出版社，2002年；陈志华：《外国建筑史（19世纪末叶以前）（第三版）》，北京：中国建筑工业出版社，2004年。

一过程中，传教士不顾来自罗马教廷的巨大压力，对本土文化采取了包容态度，使越南天主教呈现出独特的本土风格。这种本土风格体现在建筑上，就是使用本土建筑样式与装饰图案的越式天主教堂。发艳教堂建筑群是天主教信仰与本土建筑文化、本土艺术相结合的产物，以传统建筑观念统摄整体布局，以传统建筑技术构建教堂神圣感，以传统造型艺术表达天主教内容，是具有浓郁越南特色的天主教堂建筑，也是东方特色天主教堂建筑的杰作。

1. 发艳教堂建筑群与越南传统建筑观念

发艳教堂建筑群在以下几个方面体现了越南的本土观念，第一是本土建筑朝向观念。发艳教堂建筑群整体都坐北朝南，这与西方的天主教堂一律坐东朝西是不同的（这是因为根据教会规定，在举行仪式的时候，信徒要面对耶路撒冷的圣墓，所以教堂的圣坛必须在东端）。[1]越南有俗语"娶妇作妻，建房朝南"（Lấy vợ đàn bà, làm nhà hướng nam），坐北朝南，本是因为日照与季风的缘故，开门向南，一方面可以抵挡早午间强烈的日照，另一方面可以抵挡东边海上的台风和旱季时从北方吹来的冷风。[2]

第二是建筑群中体现的等级观念。从平面图上看，众星捧月，以小衬大，突出了大教堂的地位。从单体建筑上看，屋顶和装饰均体现了等级制。如方亭的主楼屋顶为歇山顶，而四个配楼为四角攒尖，又如大教堂在檐托、门板以及内部柱、梁等部位的装饰上，比周围四个小教堂要复杂得多，而石教堂建有五层塔，象征着石教堂的特殊地位。这种建筑上的等级分明反映了越南阮朝社会中强烈的等级观念以及儒教在越南农村社会的广泛影响。在古代越南，乡亭是村社议事的场所，乡亭中按照儒教礼仪和规制行事，重视座次的排列。[3]

此外，发艳教堂还隐含着传统建筑高于外来建筑的等级观念。如发艳教堂是发艳教区的主教教堂所在地，采取了传统的建筑样式，但在发艳教区的其他很多教堂却采取了西方教堂的建筑样式。又如越南人在盖房的时候，一般建成西式小洋楼，但在新建乡亭、寺庙的时候，却一律采取传统建筑样式。这是因为传统建筑已带有传统宗教的神圣性而变得不可动摇，而这种神圣性就随着形式附加到天主教的建筑上，从而使天主教也具有传统意义上的神圣性，也使得这一天主教建筑（发艳教堂

1 陈志华：《外国建筑史（19世纪末叶以前）（第三版）》，北京：中国建筑工业出版社，2004年，第100页。
2 Trần Ngọc Thêm, Tìm Về Bản Sắc Văn Hóa Việt Nam, Nxb. TP. Hồ Chí Minh, 2001, p.409.
3 梁志明：《论越南儒教的源流、特征和影响》，《北京大学学报（哲学与社会科学版）》1995年第1期，第31页。

建筑群）在形式上高于本教区其他西式教堂，所以，从更广的角度看，即从教区的角度看，发艳教堂建筑群体现了另一种等级观念。

第三是建筑群中体现的越南传统数字观念。在发艳教堂建筑群中，有很多地方使用3、5、7等奇数。如建筑群中有3个岩洞，7个教堂，大教堂有5个拱门，方亭和其他教堂有3个拱门，大教堂入口处的五道木门高9米。陈玉添认为奇数思维是南方农业文明的特征之一，而且越南人非常喜欢在成语中使用奇数词，如三魂七魄（Ba hồn bảy vía）、五忧七虑（Năm liệu bảy lo）、三伏七起（Ba chìm bảy nổi）等。[1]

第四是建筑群中体现的越南传统宇宙观。方亭的屋角向上翘起，似圆形，而下方基座为方形，这象征越南人"天圆地方"的宇宙观，又如在方亭内部的半圆拱券与下面的方形大石板也是"天圆地方"宇宙观的体现。大教堂与周围四个小教堂构成一大四小，象征五行观念，教堂中的圣洗盆为五边形，也有五行的含义。而教堂后方的三个岩洞则象征"三才"观念。陈玉添认为三才的"天地人"观念体现在东山铜鼓鼓面的"鸟、鹿和人"从外到内的顺序安排，五行观念则源于亚洲东南部的农业文明。[2]

2. 发艳教堂与越南传统建筑技术

（1）方亭与池塘的含义

方亭在建筑设置与建筑形制上均体现了强烈的本土化特点。第一，在建筑设置上，"方亭"一词意为方形的房子。黄兰翔从《大南一统志》中发现，"方堂""方家""方殿"与"方亭"均为同义语，指的是一种成熟的建筑形态。这种建筑形态平面为近似正方形，内立有四根点金柱支撑四边的重量，柱上搭斜梁支撑檐部。从外表看来立面是三开间，中间的正间略大于两边的梢间。[3]方亭是方形的乡亭，方亭与乡亭在含义上是不可分割的。第二，在建筑形制上，方亭更多地吸收了顺化故宫午门的形式：高筑的台基、五凤楼的格局等。陈六神父曾在顺化宫廷供职，这可能与神父的个人经历和兴趣有关。方亭正立面的三大门两小门的设置与越南传统建筑"中间三大间，左右两小间"的形制有关。"中间三大间，左右两小间"的意思是建一栋六柱五间的房屋时，把中间较大的三间用作正厅，以招待客人，左右两边较小的两间用作主人住的卧室。

池塘建于方亭的南面，源于越南俗语"上有亭院，下有水岸"（Trên có sân đình,

1　Trần Ngọc Thêm, Tìm Về Bản Sắc Văn Hóa Việt Nam, Nxb. TP. Hồ Chí Minh, 2001, p.120.

2　Ibid., p.122, p135.

3　黄兰翔：《越南传统聚落、宗教建筑与宫殿》，台北：台湾地区"中研院"人文与社会科学研究中心，2008年，第390页。

dưới có bờ sông），即越南的乡亭均建于水的上方，即北面。从这个角度讲，"方亭"的含义也的确更趋近于乡亭。这个池塘的形状并非正方形，而是趋近于半月形。

（2）屋面与屋角

如前文分析，方亭和大教堂正立面的屋面较平，屋角向上翘起，使整座建筑物显得轻灵。这种屋面与屋角和笔者在越南历史博物馆观察到的 17 世纪越南河内地区房屋模型一致。从外形上看，这种屋面和屋角的做法在外形上看与中国南方建筑中的嫩戗发戗极为相似，但在越南，这种屋面和屋角有着很特别的名字：船形屋面（mái cong hình thuyền）和刀头（đầu đao），即整个屋面如同一艘船，而屋角则仿制船舷的形状，翘立如刀。这种船形屋面和刀角与中国南方建筑之区别在于，越南的屋角末端向上翘的同时，会向内弯曲，并且垂脊或戗脊末端垂兽或戗兽的"造型手法写实"[1]，使得屋顶看起来更像一艘船，而相比之下，中国南方建筑的屋角则显得比较抽象，而且绝少有明显的垂兽或戗兽。当然，由于发艳教堂是一座天主教堂，而龙在西方文化中是邪物，所以发艳教堂屋角并没有龙，而代之以抽象卷曲的波浪形或花叶形图案。

（3）越南传统屋架结构

如前文提到，大教堂的内部架构采取了本土的建筑样式，这种屋架结构与笔者在越南民族学博物馆观察到的越族民居，以及越南乡亭、寺庙中的一致。这种屋架结构与中国古建筑大木作有相似之处，笔者将越南古建筑屋架与中国传统大木作的纵剖面作对比之后，发现越南与中国大木作的差异主要在屋檐支撑结构和出檐方式上，而这两个方面的差别可以归结为斗拱的使用与否。越南建筑是不使用斗拱的，所以要采取其他方式来支撑屋顶的重量。在屋檐支撑上，由于没有采用斗拱，所以越南古建采用了斜梁（Kẻ）、短柱（trụ trốn）和月梁（也称挑尖梁）相配合的形式，月梁分上、下两种，上月梁叫做 rường cụt，下月梁叫做 xà nách。在出檐方式上，也由于没有采用斗拱，所以使用了檐斜梁（bảy hiên）。此外，在屋顶支撑上，越南古建筑采取了一种叫 Vì nóc 的支撑结构，这种支撑结构与我国宋代大木作中的平梁、四椽栿、六椽栿、八椽栿的结构类似，只是叫法有所不同。

3. 发艳教堂与越南传统造型艺术

发艳教堂建筑群不仅在规模上宏伟井然，而且在艺术造诣上也体现了越南民间艺术的较高水平，其中就表现了越南传统动植物、纹饰、人像等主题，它们主要以

1　莫海量等：《王权的印记——东南亚宫殿建筑》，南京：东南大学出版社，2008 年，第 120 页。

浮雕（平面）、造像（立体）等方式表现出来，一方面表现出浓郁的生活气息，另一方面也体现了鲜明的本土特色。

（1）越南传统动植物图案

在发艳教堂中有很多处传统动植物图案的浮雕和造像，在植物图案方面，主要有以下几种：a. 四贵：梅、兰、竹、菊。四贵象征越南的四季，越南语中"季"与"贵"（quý）发音相同。"四贵"与中国的"四君子"相同，这反映了两国人民相似的价值观和审美意趣。[1]在发艳教堂中，方亭正面就有四贵的盆景浮雕，方亭侧面有雕有竹子的石栅栏等，这与在河内早策寺和镇国寺门板上四贵盆景浮雕极为相似。在四贵当中，竹与越南人民的关系尤为密切。竹子是古时越南人搭建房屋的重要材料，一方面由于竹子在当地比较常见，另一方面也因为竹子的重量轻，质地好，韧性强，硬度也不差，而且不容易生虫，非常适合加固建筑结构，以及做房顶、竹桥等。在越南语中，表示各种竹子的词多达十几个[2]，越南作家铁梅（Thép Mai）将竹子比作越南民族的象征。[3]b. 莲花。发艳教堂中，莲花随处可见，以多种形式表现，如陈六神父墓的莲花柱头，教堂的莲花柱头，大教堂外耶稣圣心石雕的莲花，以及在石教堂祭坛侧面的莲花和十字荷叶等。越南的莲花图案是随佛教传入的，在李陈时期就有很多歌颂莲花的诗文和造型艺术[4]，发艳教堂中的莲花图案就有很多陈朝时期的莲花图案相似，如陈朝普明塔（Tháp Phổ Minh）塔基的莲花纹饰，陈朝瓷缸的莲花与荷叶图案等。c. 月桂。大教堂的月梁、檐斜梁等部位的装饰图案为倒卷的月桂花叶。这种月桂花叶的纹饰也见于河内早策寺（Chùa Tào Sách）山门的檐托和山墙浮雕。d. 四叶花纹图案。在发艳教堂中的很多栏杆处能看到四叶花纹的装饰图案，就如同正方形的对角线一样。笔者咨询教堂的工作人员，但他们不知道这是以什么花为原型的，而后笔者查阅书籍，发现这种花纹早在4000年前的华禄陶器中就已出现[5]，而且这种图案在后黎朝郑阮纷争时期（18世纪）的装饰中也出现过。[6]

在动物图案方面，主要有以下几种：a. 凤凰。在四个小教堂之一的圣彼得教堂

1　祁广谋：《越语文化语言学》，洛阳：解放军外语音像出版社，2006年，第152页。

2　Trần Ngọc Thêm, Tìm Về Bản Sắc Văn Hóa Việt Nam, Nxb. TP. Hồ Chí Minh, 2001, p.416.

3　祁广谋：《越语文化语言学》，洛阳：解放军外语音像出版社，2006年，第152页。

4　Nguyễn Du Chi, Hoa Văn Việt Nam: Từ thời tiền sử đến nửa đầu thời kỳ phong kiến, Trường đại học Mỹ thuật Hà Nội, 2003, p.215.

5　华禄（Hoa Lộc）位于今越南清化省。

6　Nguyễn Du Chi, Hoa Văn Việt Nam: Từ thời tiền sử đến nửa đầu thời kỳ phong kiến, Trường đại học Mỹ thuật Hà Nội, 2003, p.51.

图 177　天使持圣洗盆浮雕像
图片来源：尚锋拍摄

的后墙上有一处凤凰镂空浮雕，该凤凰两翅展开，左右对称，四周有云纹环绕，十分精美。越南凤凰的观念是从中国传入的，在李朝时期就已经广泛应用到贵族建筑的装饰当中[1]，发艳教堂中的凤凰图案与陈朝时期北宁玉龛寺（Chùa Ngọc Khám）石基的凤凰浮雕和 18 世纪北宁庭榜亭（Đình Đình Bảng）的凤凰木雕有很多相似之处。b. 狮子。在石教堂的侧面石板上，有一幅很特别的狮子镂空浮雕，特别之处在于这头狮子的脸似人脸，而且还在微笑。教堂的工作人员告诉笔者，狮子一方面象征力量，另一方面在《圣经·旧约》中，雅各的儿子犹大的象征就是狮子，而《新约》中耶稣自称是犹大的后代。这幅笑面狮子线条柔美细致，有越南民间画的风格。c. 象。在伯利恒岩洞中，有一对石象相对而跪。象是东南亚地区常见的一种动物，在东山文化时代，铜鼓上就已经出现了象的形象。[2] 在南北纷争时期，象是郑氏和阮氏军队的重要组成部分，很多地名就与象军有关，如象洲（con voi）、象船（tau voi）、象厂（muc tuong）等。[3] 而且，越南很多古寺都有跪象的石雕，如建于李朝时期的北宁佛迹寺等。d. 鱼。在方亭的侧面墙上，有一鱼形的排水口，似为鲤鱼。鱼与越南人民的生活十分密切，在越南玉镂铜鼓上就有含鱼的鸟和捕鱼船的图案[4]，在越南语中有很多同鱼有关的成语，如"同生鲢鱼"（Cá mè một lứa）比喻"一丘之貉"，"鲢鱼压鲤鱼"（Cá mè đè cá chép）比喻互相挤对。[5]

1　Nguyễn Du Chi, Hoa Văn Việt Nam: Từ thời tiền sử đến nửa đầu thời kỳ phong kiến, Trường đại học Mỹ thuật Hà Nội, 2003, p.134.

2　Ibid., p.68.

3　〔澳〕李塔娜：《越南阮氏王朝社会经济史》，李亚舒等译，北京：文津出版社，第 44 页。原文中越语无声调，因此笔者保持原状，不作改动。

4　贺胜达：《东南亚文化发展史》，昆明：云南人民出版社，1996 年，第 67 页。

5　祁广谋：《越语文化语言学》，洛阳：解放军外语音像出版社，2006 年，第 148 页。

（2）云纹

在发艳教堂建筑群中，为表现天使、圣徒的神圣性，在多处浮雕和造像中使用了云纹，如大教堂正门内侧天使持圣洗盆浮雕像（见图177），大教堂正门壁柱的天使浮雕像，方亭楼顶的天使坐像等。这些云纹的样式是河内升龙样式。发艳教堂云纹与这两种云纹确有相似之处，尤其与早策寺云纹较为一致。在天使、圣徒等像周围使用云纹，使得他们看起来像神仙一般。

（3）越南传统人物造像

在发艳教堂建筑群中，很多处人像都有本地化的特点，其中，最有代表性的圣母怀抱圣婴的雕像和教堂顶部的天使雕像。

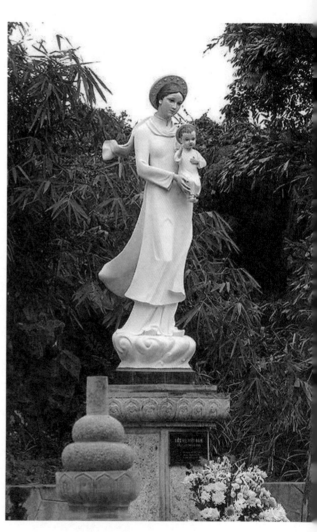

圣母怀抱圣婴的雕像，有两处明显体现了越南本土特色：一是圣母衣着越南三个地方的传统服装：北宁省的帽子，顺化的"奥黛"和南方的围巾；二是圣母的身材也明显带有越南妇女身材的特征。奥黛是越南民族传统服装，其样式与中国的旗袍类似，但奥黛的扣子为左衽（即扣子缝在左边一侧，中国旗袍通常在右边）[1]，下边开衩也比旗袍要长（通常在腰部），下身通常配白色裤子，裤管较宽，也比较长。越南有句俗语：越南有"三苗条"，国土苗条，房子苗条，姑娘苗条。[2] 图中圣母像与西方的圣母玛利亚像完全不同，西方圣母像通常身材丰满，而图中圣母腰身，两臂细长，倩影婀娜，与一身白色奥黛相得益彰，与脚下的须弥座和身后的竹林也匹配得颇

图178　身着越南传统服装的圣母像

1　Trần Ngọc Thêm, Tìm Về Bản Sắc Văn Hóa Việt Nam, Nxb. TP. Hồ Chí Minh, 2001, p.385.

2　利国：《越南有三大"苗条"》，http://world.people.com.cn/GB/14549/4656749.html，2010-3-27.

为自然（见图 178）。然而遗憾的是，在 2010 年 8 月，这座圣母像被暴风刮倒摔碎，如今只能看到基座了。

教堂顶部的天使雕像的面部明显体现了越南人的特征，正如陈重金在《越南通史》中所描述的："（越南人）脸面清瘦，看上去有点扁平，额头高而宽，眼珠色黑，眼角微翘，颧骨高，鼻子扁，唇厚。"[1]此外，在大教堂正中拱门上的浮雕中的天使像是东湖画（Tranh Đông Hồ）人像的风格，东湖画的名称源自东湖村，东湖村位于越南北宁省，有着几百年作画的传统，阮朝时由于生机艰难，村里很多人就走到全国各地谋生，东湖画也就因此传遍了越南全国。[2]将浮雕中的天使像与东湖画代表作《摔跤》中的人像做对比，可以发现两者的面部特征和肢体动作上确实有很多相似之处。

第五节　东南亚基督教艺术的特点

东南亚的基督教艺术作为宗教意识的物化形态，其中蕴涵着西方文化中的宗教观念、建筑造型、绘画雕刻、音乐诗歌、工艺制作、语言文字等多种文化的要素，是表现天主教观念，宣扬宗教教理，与天主教仪式结合在一起的文化形态。它是基督教精神、仪式和工艺多种元素的结合体。[3]从社会功能上而言，随着天主教在东南亚地区的传播，教堂不仅成为神职人员修道、传教、举行弥撒、祈祷等宗教活动的场所，而且通过基督教的宗教仪式、宗教音乐等形式，与每一位当地信徒的生活息息相关，成为宗教艺术集中的体现和社会影响的中心。基督教徒的子女出生以后在教堂接受洗礼，教徒的婚礼在教堂举行，去世以后下葬在教堂所属的墓区，教徒一生中重要的社会生活都是在教堂中进行的。[4]从宗教功能上看，"我们一起做礼拜的教堂里的氛围是我们信仰的象征，教堂是如此的纯洁、美好、绝妙。在这里，要么到处弥漫着上帝对每一个人的爱，要么流溢着对上帝虔诚的敬畏心情，就像清晨凉爽的气息，给每个人带来心灵上的清爽和慰藉……走进教堂，做完这一切，在我们从那里走出之后，就会觉得完全不一样，好像获得了新生。另一些人则在脑海中产生一些思想，在内心深处有一种另样的感觉和心境。"[5]对于一个教徒的精神世界而言，

1　〔越〕陈重金：《越南通史》，戴可来译，北京：商务印书馆，1992 年，第 9 页。

2　Trần Ngọc Thêm, Tìm Về Bản Sắc Văn Hóa Việt Nam, Nxb. TP. Hồ Chí Minh, 2001, p.319.

3　邹振环：《明清之际岭南的"教堂文化"及其影响》，《学术研究》2002 年第 11 期，第 73 页。

4　佟洵：《试论北京历史上的教堂文化》，《北京联合大学学报》2000 年第 3 期，第 4 页。

5　〔俄〕А.Ю. 尼佐夫斯基：《俄罗斯最著名的教堂和修道院》，吴琪等译，北京：中国财政经济出版社，2001。转引自李小桃：《俄罗斯东正教教堂的文化意义》，《四川外语学院学报》2003 年第 5 期，第 147 页。

教堂的重要性和象征意义是不言而喻的。他们认为，当一个人置身教堂，他能够自然地感受到其先辈是如何信奉上帝的，并在自己的祈祷中为他们祝福。如果一个人能了解教堂和教堂圣物的历史，了解教堂苦修者和慈善家的生活以及关于圣像等当地的民间传说，他的这种感觉会更强烈。[1] 除了宗教功能以外，教堂也是殖民统治、社会教育和西方文化传播的中心，教堂是常伴总督府左右的标准建筑。以教堂为中心，西方文化在潜移默化中逐渐渗透到东南亚社会的各个角落和各种人群当中，使东南亚人逐渐接受西方文化的各种表现形式。可以说，教堂是西方文化在东南亚长期延续的典型代表。[2] 虽然经历了东南亚各种地震、火山、战争，以及各种人为的破坏，教堂依然执着地坚守在这块土地上。通过观察东南亚的教堂，可以看出东南亚的基督教艺术具有以下特点：

第一，东南亚的基督教艺术不可避免地受到西方宗教艺术风格的影响。无论是圆顶敦厚、内部空间巨大的罗马式教堂，还是瘦骨嶙峋、玲珑剔透、向上升腾的哥特式教堂，抑或追求动态、装饰富丽的巴洛克式教堂，在东南亚都可以找到。这是因为基督教本身就是西方舶来品。早在 7 世纪就有传教士踏上了东南亚的土地，到了 16 世纪，伴随着贸易利益和军事征服，基督教开始在东南亚产生影响。就基督教教派差别细分，天主教到达东南亚要远早于新教等其他教派。伴随着葡萄牙人 1511 年占领马六甲、西班牙人 1521 年入侵菲律宾，天主教开始由殖民据点向外扩散，甚至覆盖到了缅甸和柬埔寨的部分地区。葡萄牙人的势力自 17 世纪起开始衰落，1641 年马六甲被荷兰人占领，新教路德派等不同于天主教的基督教教派开始影响马来半岛、印度尼西亚群岛。17 世纪法国占领越南，天主教在越南也得到了推广。另一方面，西班牙人在菲律宾传播的天主教持续了三百多年，直到菲律宾成为美国的殖民地，新教其他派别也在东南亚找到了传播的土壤。东南亚的教堂多由西方人主持建设，教堂设计手法在欧洲已经十分成熟。随着西班牙、法国、葡萄牙、荷兰传教士来到东南亚，他们将包含教义的基督教教堂形制移植到东南亚，采用基本已经定型的教堂平面及内部空间形式，但在立面造型中融入了许多地方的元素和手法，既反映了传教国的教堂建筑艺术，也融入了东南亚本土文化，形成了独具特色的东南亚教堂建筑艺术。

第二，基督教艺术面对新的自然环境与新的信众，在设计理念、装饰形式、审

1　李小桃：《俄罗斯东正教教堂的文化意义》，《四川外语学院学报》2003 年第 5 期，第 147 页。
2　吴杰伟：《东南亚教堂艺术的表现形式与本土化特点》，《南洋问题研究》2010 年第 4 期，第 71 页。

美取向等方面都进行了充分的本土化。不少教堂充分采用了东南亚地区资源丰富的水椰、木头、竹子、珊瑚石。东南亚地区具有高温多雨、多台风多地震等地理气候特点，基督教教堂在保持了固有的西方风格之上做出了一些改进，比如宽大的屋檐和开放的侧廊利于通风和避雨；厚实的扶壁墙和低矮的山字形里面有利于抗震。在基督教传播到东南亚的初期，来自西方本土的宗教艺术创作者人数有限，实际参与宗教艺术品制造的人员只有少数的西方人，多是在当地雇佣的本地人、华人和其他外来移民等等，因此基督教艺术融入了多元文化风格。一个地区的教堂，甚至同一座教堂中能够看到不同文化宗教背景的建筑元素，在教堂的装饰上也掺入了不少基督教以外的其他风格意蕴，比如充满万物有灵信仰的植物纹样装饰等等。对于西方建筑师来说，建材和建筑设计的本土化是对当地实际状况的适应，有的时候它也是一种艺术上的妥协。

第三，东南亚的基督教艺术充分体现了包容多元文化的风格。东南亚是一片包容的土地，它对各种风格都兼容并蓄。体现在教堂上，同一座教堂可能融合了罗马式和哥特式风格，或者在哥特风中注入浪漫主义和现代主义的建筑元素，甚至还可能在西方教堂建筑形制下融入东方建筑的细节。东南亚也是移民的"大熔炉"，不同种族、不同宗教信仰和文化背景的人在这里交汇碰撞，产生出灿烂的艺术火花。著名学者梁漱溟对东西文化的差别有一句评价——"大约在西方便是艺术也是科学化，而在东方便是科学也是艺术化。"在教堂建设上也是一样。西方人习惯于追求构造的精准性和科学精神，东方文化则融入了大量的情感发挥，在散漫中体现艺术的精神。基督教艺术源自西方，在东南亚这片包容性极强的土地上却演变出别具一格的风情。

第四，在现今的东南亚社会中，基督教艺术的象征性得到进一步增强，因为天主教通过自身的本土化，已经成为东南亚文化的一个有机组成部分。对基督教堂深有研究的英国人理查德·泰勒（Richard Taylor）不同意一般作家过于强调教堂的历史与建筑特色的做法，相反，他认为尽管教堂往往是精雕细琢的美的艺术品，但教堂的精髓还是在于其精神力量，没有精神力量，教堂就会变成空荡荡的房子，仅仅称赞教堂的美和历史，就好像只是在称赞莫奈作品的画框一样。[1]东南亚的很多教堂至今仍然是城市、乡村中人们聚会、活动的场所，发挥着不可替代的作用，是充满

1 〔英〕理查德·泰勒：《发现教堂的艺术》，李毓昭译，北京：生活·读书·新知三联书店，2010年，第9页。

生命力的神圣空间。[1]教堂仍然是菲律宾人举行洗礼、婚礼、弥撒的地方。"维基菲律宾"（Wikipilipinas）评选出的菲律宾"十大最美的婚礼教堂"包括：卡莱路加教堂（Caleruega Church）、圣塞巴斯蒂安教堂（San Sebastian Church）、马尼拉大教堂（Manila Cathedral）、圣奥古斯丁大教堂（San Agustin Church）、圣何塞教堂（Santuario de San Jose Parish）、耶稣基督教堂（Christ the King Church）、圣贝达教堂（San Beda Chapel）、帕可教堂（Paco Church）、马拉特教堂（Malate Church）、毕农多教堂（Binondo Church）。这些教堂有大有小，而且并非越大、越辉煌的教堂排在前列。在人们的心中，教堂是圣洁的、与人分不开的心灵之所，永远无关乎其外形和大小。正是民众赋予基督教艺术的精神含义，才使基督教在东南亚社会中具有持久的生命力。

1　Pedro G. Galende & Rene B. Javellana, *Great Churches of the Philippines*, Makati: Bookmark Publication, 1993.

东南亚印度教艺术

　　"印度教"（Hinduism）一词是 19 世纪时期的欧洲殖民者创造的，是对印度以婆罗门教为基础的各种宗教形式的总称。"关于印度教的本质是无法做严格定义的，它只可能以描述的方式来阐明。基本上来说，当一个人并不否认他是一个印度教徒时，他就已经可以被视为是印度教徒了。信仰的整体和那些接受此称号的人们的实践，组成了印度教。印度教可以被界定为是印度人的宗教，这是印度教所特有的现象。"[1]学界对于婆罗门教最初的起源和发展过程存在不同的观点，一般认为，婆罗门教起源于公元前 2000 年的吠陀教，形成于公元前 7 世纪，确立了"吠陀天启，祭祀万能，婆罗门至上"的宗教纲领。在经历了公元前 6 世纪—前 5 世纪同沙门思想的斗争之后，婆罗门教达到了鼎盛时期，公元 4 世纪以后，由于佛教和耆那教的发展，婆罗门教开始衰弱。大约在 9 世纪，印度史上著名的思想家商羯罗吸收了佛教和耆那教的部分教义，对婆罗门教进行改革而形成了新婆罗门教。印度教正是对改革后的婆罗门教各个教派的合称，也称为"新婆罗门教"，前期婆罗门教则称为"古婆罗门教"。印度教继承婆罗门教的教义，仍追求"梵我合一"，并存在着造业、因果报应和轮回的观念，但形成了一些新的特点。印度教仍然信仰多神，但在多神中以梵天、毗湿奴、湿婆为主神。在三大主神中，又往往把湿婆或毗湿奴立为主神，其他神灵都在其下。毗湿奴派还把释迦牟尼吸收为其主神的化身之一。在神庙中举行各种祭祀活动，有些庆典祭祀还有专门的舞蹈者跳祭神舞，场面极其热烈、宏大。

1　〔印度〕沙尔玛：《印度教》，张志强译，上海：上海古籍出版社，2008 年，第 7 页。

印度教产生之初，只是作为一个种族（雅利安人）的宗教，后来成为印度人的印度教，从公元前后开始，印度教逐渐走出印度，成为一种世界性的宗教。[1] 公元前后，印度教就已经传入东南亚的一些地区。它向东南亚的传播一般通过两条路线：一条是海路，即从印度的东海岸出发，经过马六甲海峡，到达马来半岛和印度尼西亚；另一条是陆路，即从印度的阿萨姆（Assam）进入上缅甸，再由缅甸传入湄公河流域。[2] 印度雅利安人的后裔从陆路越过孟加拉或者从水路越过印度洋到毗邻的缅甸、泰国、柬埔寨等国家从事贸易活动，同时也把他们信仰的印度教和佛教带到东南亚国家，伴随着贸易、移民和通婚，使当地居民逐渐成为印度教徒。印度人又在当地修建印度教庙宇，聘请婆罗门到东南亚国家传教，印度的印度教开始在缅甸、泰国、柬埔寨等东南亚国家传播。[3]

在文字记载中，最早论及印度教在东南亚传播的，是中国古籍中关于扶南国的记载。《晋书》记载"扶南西去林邑三千余里，在海大湾中，其境广袤三千里，有城邑宫室。人皆丑黑拳发，倮身跣行。性质直，不为寇盗，以耕种为务，一岁种，三岁获。又好雕文刻镂，食器多以银为之，贡赋以金银珠香。亦有书记府库，文字有类于胡。丧葬婚姻略同林邑。其王本是女子，字叶柳。时有外国人混溃者，先事神，梦神赐之弓，又教载舶入海。混溃旦诣神祠，得弓，遂随贾人泛海至扶南外邑。叶柳率众御之，混溃举弓，叶柳惧，遂降之。于是混溃纳以为妻，而据其国。"[4] 这段记载成为研究东南亚印度教发展历史的重要依据。印度的学者也认为，公元前 2 世纪，印度东部的摩揭陀（Magadha）就与东南亚的地区存在贸易关系，印度教可能已经传播到苏门答腊和爪哇岛的古国。经过近 2000 年的传播与发展，印度教曾经在东南亚地区的文化发展史中占据重要的地位，留下了大量印度教的建筑遗迹，形成了特色鲜明的东南亚印度教艺术作品。

1　如无特别说明，本书中所指"印度教"包括婆罗门教和印度教。

2　朱明忠、尚会鹏：《印度教：宗教与社会》，北京：世界知识出版社，2003 年，第 306—307 页。朱明忠：《印度教在世界的传播与影响》，《南亚研究》2000 年第 2 期。

3　姜永仁：《婆罗门教、印度教在缅甸的传播与发展》，《东南亚》2006 年第 2 期。

4　中国不同史籍对男女主人公的名字有不同的记录，现在学界一般通称为混填和柳叶。陈显泗：《柬埔寨两千年史》，郑州：中州古籍出版社，1990 年，第 27 页。

第一节　印度教在东南亚的传播

印度教和佛教在东南亚的传播是互相交织在一起的，都是印度文化影响东南亚的重要表现。印度教传入东南亚地区以后，东南亚的印度教徒并没有完全割断与印度的联系。他们通过水路、陆路继续保持并加强了这种联系，迎来了4—11世纪印度教在东南亚的大发展，印度教的神职人员对于东南亚国家的形成和机构的设置起到巨大作用。11世纪末叶以后，印度教在东南亚逐渐衰落，13世纪末叶以后，在半岛地区为上座部佛教所取代，在海岛地区则让位于伊斯兰教。[1]虽然现在印度教在东南亚大部分地区的影响已经被佛教和伊斯兰教所取代，但在历史上，印度教的影响覆盖了古代骠国（室利差旦罗）、扶南、真腊（水真腊和陆真腊）、吴哥、占婆、爪哇、巴厘岛等国家和地区。即使在佛教成为主要信仰形式的古代国家，印度教艺术形式，如神灵形象、绘画装饰等，仍然保留、残留在佛教建筑和民间信仰当中。

从历史记载的角度看，扶南和缅甸古国是最早受到印度教文化影响的古代国家。从地理位置上看，从陆路和海路都与印度保持密切联系的缅甸可能最早受到印度教的影响。在缅人建立强大的蒲甘王朝之前，在这块土地上，就已经存在古代国家，并且通过陆路的连接，与印度北部地区建立了紧密的联系。从太公城（Tagaung）挖掘的骠族少女的骨灰瓮中发现了螺纹型铜铃铛、铁耳环、琥珀念珠、金箔卷等文物。1970年，缅甸考古人员在太公国江雅地区发现了写有梵文的太公古国钱币。2003年，缅甸考古工作者在太公城东南1英里的彭公村挖掘出3枚太公国古钱币。在3号钱币的正面发现有吉祥威刹图形，这个图形代表着毗湿奴的妻子吉祥天女。从缅甸考古挖掘情况看，尤其是从挖掘到的螺纹型的铃铛，以及太公古国古钱币上的图画来看，缅甸历史上最早建立的城邦国家太公国就有印度教信仰。虽然学界对太公国是否存在有不同的意见，但通过考古发掘，可以认为太公国是缅甸历史上第一个信奉印度教的古代国家。[2]从公元1世纪到公元10世纪骠国时期是印度教在缅甸发展的鼎盛时期。[3]从公元1044年统一的蒲甘王朝建立以后，佛教被定为国教，从此上座部佛教在

1　王士录：《婆罗门教在古代东南亚的传播》，《东南亚》1988年第1期。

2　姜永仁：《婆罗门教、印度教在缅甸的传播与发展》，《东南亚》2006年第2期。何平：《缅甸太公王国真相考辨》，《思想战线》2012年第2期。曲永恩：《缅甸的十二古都简介》，《东南亚》1987年第3期。

3　姜永仁：《婆罗门教、印度教在缅甸的传播与发展》，《东南亚》2006年第2期。

缅甸迅速发展起来，成为缅甸人主要信仰的宗教。佛教的发展影响和限制了印度教
在缅甸的发展，印度教从此在缅甸逐渐走向衰落，印度教的宗教艺术影响以装饰艺
术的形式出现在缅甸的佛教建筑上。阿奴律陀国王建造的瑞喜宫佛塔上面不仅有毕
鲁班晒图案，而且在围墙内还挂有"37 神像"，其中就有印度教的湿婆、象头神、
智慧女神等。蒲甘江喜陀王建造的阿难陀佛塔装饰着很多彩釉砖，砖上装饰有法螺、
鲤鱼、摩迦罗等图案，说明蒲甘王朝江喜陀王时期缅甸人对印度教仍然崇拜，他们
的信仰虽然以佛教为主，但是仍然保留了印度教的影响。[1] 目前，缅甸国内的印度教
徒大约有 20 万人，主要是印度裔。

印度教在柬埔寨地区的传播除了最初关于混填与柳叶的传说之外，在扶南王朝
早期，相应的记载并不多。公元 4 世纪末 5 世纪初，来自印度的婆罗门憍陈如取得
扶南的统治权，印度教和佛教开始在扶南王国广泛传播，印度教一度成为国教。憍
陈如王朝的统治疆域包括现在的柬埔寨、湄公河下游和湄公河东岸的一部分地区，
经济文化也出现空前繁盛的局面。[2] 6 世纪末至 7 世纪初，在湄公河中游又兴起一个高
棉人的王国，中国史书称之为"真腊"。真腊王朝（也称"前吴哥时期"）的第一
代国王范胡达，其名字的意思就是"被湿婆保护的人"，可见印度教对统治阶级的
影响之深。[3] 在吴哥王朝统治时期，印度教在东南亚半岛地区的影响达到高峰，印度
教的影响力覆盖了现在泰国南部、柬埔寨、老挝南部、越南中南部，甚至可以说，
印度教在半岛地区建立了广泛的影响，如今在半岛地区广泛存在的印度教遗迹，主
要都是这个时期留下的，而且带有明显的高棉艺术风格。但随着高棉人统治衰落，
泰人政权的崛起，从斯里兰卡传入的上座部佛教逐渐占据了统治地位，印度教的影
响力逐渐减小。

占城是梵文"占婆补罗"（Campapura）和"占婆那喝罗"（Campanagara）的简称，
其中"pura""nagara"是梵文"邑""城"的意思。[4] 根据美山遗址发现的碑文记载，
占婆和吴哥的国王都是印度史诗《摩诃婆罗多》中俱卢族武将阿奴文陀（Anuvinda）
的子孙。占城于 137 年由区连建立，面对来自中国政府的强大压力，占城在早期积
极地向扶南王国靠拢，以反抗中国势力南下。[5] 占婆王室大量接受印度文化，信仰以

1 姜永仁：《婆罗门教、印度教在缅甸的传播与发展》，《东南亚》2006 年第 2 期。
2 陈显泗：《吴哥文化》，北京：商务印书馆，1980 年，第 3—4 页。其中关于"国教"的表述，并没有确切的证据。
3 许海山主编：《古印度简史》，北京：中国言实出版社，2006 年，第 102 页。
4 〔法〕马司帛乐：《占婆史》，冯承钧译，北京：商务印书馆，1933 年，第 19 页。
5 王任叔：《印度尼西亚古代史》（上），北京：中国社会科学出版社，1987 年，第 324 页。

印度教为主，形成了富有占婆特色的印度教文化。在 4 世纪末 5 世纪初范胡达统治时期（约公元 380—413 年），印度教得到了发展，美山地区现存的印度教神庙就是建造于这个时期。7—10 世纪，占婆的国力发展到鼎盛，印度教在占婆占据统治地位，婆罗门给予了王朝统治重要的精神支持，占婆地区也成为东南亚印度教传播的中心之一。10 世纪以后，由于和柬埔寨、越南之间的战争，占婆的国力迅速衰落，13 世纪以后，随着伊斯兰教传入占婆，印度教在占婆的统治地位成为历史。

由于历史上曾经受到高棉人的统治和影响，泰国南部地区 2000 年前就受到印度教的影响。公元前 3 世纪左右，印度教已传入泰国。公元 5 世纪，在扶南王朝占领的泰国地区，印度教和佛教都很盛行。13 世纪以后，印度教逐渐衰落。[1] 现在泰国的印度教徒约占总人口的 0.1%，主要是印度移民的后裔。虽然泰国主要信奉佛教，但随着佛教和印度教的融合，很多印度教的神灵成为佛教的护法，他们的雕像也出现在寺院和公共场所。在泰国佛寺中的护法形象，在印度教徒的眼中，仍然是印度教的神灵。泰国的印度教徒认为，印度教和佛教如此接近，没有多少人严格地区分两种宗教。印度教和佛教仪式同时进行。有些人认为印度教只是一个仪式，而不是一个真正的宗教，他们甚至认为，印度教是一个佛教的分支。他们愉快地参加印度教仪式。泰国人供奉的神像很多，他们向印度教诸神祈祷，他们认为印度教的神灵比佛陀对人类的福利更感兴趣，是他们应该寻求援助的神灵，例如梵天、因陀罗和象头神等，能够帮助处理他们日常的生活事务。[2]

6—13 世纪，老挝地区主要是在高棉帝国的控制之内，在相当长一个时期内，老挝同柬埔寨一样，深受印度教的影响。古代印度教影响的最早的证据资料，可上溯至大约公元 6 世纪。以琅勃拉邦为中心，老挝间接地接受了印度婆罗门教的宗教思想。[3] 14 世纪以后，随着老挝王朝开始推崇佛教，印度教的影响逐渐减弱。现在保留下来的寺庙中，就有印度教雕刻及装饰，如那伽浮雕、毗湿奴的配偶吉祥天女的肖像、绿玉石的肖像等。老挝的塔、寺和建筑物的结构风格有不少源自印度。老挝高大建筑物同婆罗门建筑一样，常常呈十字形，是以曲线顶部为特征的古代婆罗门的传统建筑。[4]

1　韦良、蒙子良：《东盟概论》，南宁：广西民族出版社，2009 年，第 416 页。

2　Rajiv Malik，"Thailand Hinduism"，*Hinduism Today*, July/August/September 2003.

3　申旭：《老挝的婆罗门教》，《东南亚纵横》1989 年第 3 期。

4　同上。

　　印度教传入海岛地区的时间，至今没有一个公认的说法。根据印度史诗《罗摩衍那》和中国古籍推测，在公元 1 世纪时，爪哇已有一个印度人的王国存在。在海岛古国中，古戴王国、多罗磨王国、婆利国、占碑（Jambi）、诃罗单国、干陀利王国、婆皇国等王国都曾大量引进婆罗门僧侣，协助进行统治。公元 414 年，我国东晋高僧法显在由印度取经回国途中曾到过爪哇岛的耶婆提，他在《佛国记》一书中记载了那里的宗教信仰情况："外道婆罗门兴盛，佛法不足言。"在爪哇发现的一块 5 世纪前后多罗磨王国的石碑，提到一个叫做普那跋摩（Purnawarman）的国王开凿了一条通往大海的戈马提河（Gomati）运河。他请婆罗门来主持典礼，并把 1000 头牛赏赐给了修运河有功的婆罗门。[1]4—6 世纪，海岛地区诸多古国时而兴起，时而衰落，其中的原因之一，可能就是外族的婆罗门统治引起当地人的反抗造成。[2]7 世纪以后，信奉大乘佛教的室利佛逝崛起，印度教的影响主要保留在爪哇岛地区，佛教、印度教混合产生影响的历史持续了很长时间。14 世纪伊斯兰教开始大规模传播以后，印度教的势力受到沉重打击，巴厘岛成为印度教徒唯一的避难所。

　　近代印度教的地理扩张是随着英国殖民的扩张而展开的。印度教徒们以契约劳工的身份迁徙来到马来亚、毛里求斯、特里尼达和斐济群岛等地。在特里尼达，印度教的传统留存了下来，并且为像奈保尔（V. S. Naipaul）这样流亡在外的印度教—英国国教作家们提供了丰富的文学养分。[3]海岛地区大部分的印度裔主要是这个时期印度移民的后代。印尼约有 350—400 万印度教徒，其中大部分是巴厘岛的原住民，其余的主要是来自印度的移民，在马来西亚约有 100 万人印度教徒，主要是来自印度泰米尔族、齐提族的移民及其后裔，新加坡约有 30 万印度教徒，主要是泰米尔族移民及后裔。

　　印度是一个多民族国家，各个民族都保留着自己的传统和文化，各个民族在历史上互相融合。印度文化是一个融合多种文化内容逐渐发展形成的文化形式，印度文化是一个统称，在不同的时期和不同的地区，印度文化的表现形式也大不相同，即使是同一种文化主题，如印度教，在印度南部和印度北部的印度教艺术也各不相同。虽然很多著述都论及印度文化对东南亚的影响，但是在东南亚的印度文化形式差别很大。印度人很早就开始向东南亚地区移民，这些移民活动在印度宗教艺术传

1　王任叔：《印度尼西亚古代史》（上），北京：中国社会科学出版社，1987 年，第 332 页。

2　同上书，第 354 页。

3　〔印度〕沙尔玛：《印度教》，张志强译，上海：上海古籍出版社，2008 年，第 15 页。

播的过程中起到了重要的作用。移民的历史可以分为两个阶段：印度中世纪以前，印度南部和北部均有移民；殖民时期（19世纪初开始），以南部的泰米尔族移民为主。公元8世纪之前，印度的移民主要通过陆路进入东南亚的半岛地区，印度教和佛教的影响主要集中在扶南、真腊及其属国。8世纪以后，印度北部不断受到穆斯林的入侵，陆路交通中断，印度和东南亚半岛地区的联系逐渐减少，而印度南部的泰米尔人则通过海上贸易、战争和联姻，在半岛地区建立了深远的影响。特别是19世纪之后，英国殖民者对劳动力的需求促使大量的泰米尔人进入海岛地区的殖民地，形成了现在东南亚地区印度族群的主体。东南亚的印度教徒从人口数量分布上看，主要集中在印尼的巴厘岛。

由于印度教在印度不同地区形成了不同派别，建立了不同的宗教艺术传统。印度教艺术传播到东南亚以后，笼统地讲，东南亚地区受到印度教艺术的深刻影响，但具体到每个地区、每个时期，印度宗教艺术的表现形式则有很大的区别。

在半岛地区，随着缅族、泰族和老族政权的崛起，原来高棉帝国的统治疆域逐渐被侵蚀，印度教的统治地位不断被挤压。随着吴哥王朝将首都从吴哥迁往金边，上座部佛教的影响力取代了印度教的影响力。在海岛地区，佛教—印度教共存的局面持续了很长的时间，当伊斯兰教在印度尼西亚传播的时候，大乘佛教的影响力已经逐渐减弱，印度教的势力也只存在于少数民族和偏远岛屿地区。历史上，印度教在东南亚创造了辉煌的宗教艺术成就，缅甸的纳朗神庙（Nathlaung Kyaung Temple）、柬埔寨的吴哥窟、老挝的瓦普寺、越南南部的克朗加莱神庙（Thap Po Klong Garai）、爪哇的普兰班南、巴厘岛的母庙、马里安曼神庙（新加坡、吉隆坡和曼谷等地）都向世人展示着印度教艺术的无尽魅力。

第二节　东南亚印度教神庙的艺术风格

印度教建筑艺术传播到东南亚地区以后，由于面对不同的文化环境和文化传统，形成了不同的艺术流变，呈现丰富多彩的艺术魅力。根据印度教神庙的不同表现特点，东南亚的印度教建筑可分为吴哥式、占婆式、爪哇式、巴厘岛式和泰米尔式等五种类型。无论是哪种印度教的建筑风格，都可以看到印度教艺术逐渐本土化的痕迹。"印度教同化新的思想和仪式的能力是非常著名的。新事物出现时，印度教总是有空间

来安置他们。印度教有一种扩大菜单同时却又限制食品数量的诀窍。"[1]

（一）吴哥式

古代柬埔寨是受到印度文化影响最广泛的地区，印度文化的影响力在吴哥王朝时期达到顶峰，吴哥窟成为东南亚地区印度教建筑的代表形式之一，是高棉古典建筑艺术的高峰。在吴哥王朝统治下的东南亚大陆地区形成了以吴哥窟为中心的吴哥式（也可称为"高棉式"）印度教建筑风格，广泛分布在现在柬埔寨、泰国东南部、老挝南部地区等。

吴哥王朝印度教神庙的建造样式经历了一个长期发展的过程。9 世纪初，吴哥王朝的祭坛是一座座独立的密檐式宝塔，10 世纪出现了排列在平台上的塔群，如豆蔻寺（Prasat Kravan，921 年）、东梅奔（East Melbon，953 年）的小塔。女王宫（Banteay Srei）在吴哥城东北 25 公里，始建于 967 年。神庙前有一条 90 米长的通道，两边列置低矮的"林伽"和长列建筑。有三重寺墙，外围周长 410 米，与内圈之间以大池相隔，最里圈台基上并列三座神塔，中央一座高 10 米，供奉湿婆，南、北二塔稍低，供奉梵天和毗湿奴。湿婆神庙位置稍靠前，梵天和毗湿奴神庙位置稍靠后。11 世纪初的茶胶寺（Ta Keo，1000 或 1001 年）在吴哥窟南部，全寺东西长 120 米，南北 100 米，在院墙内的五层方台上有五座塔，中央一座稍大，高 21 米，四角各一座略小。塔顶层层叠叠而上，正面朝东，是典型古印度式金刚宝座塔。塔布龙寺（Ta Prohm，1191 年）的宝塔和长廊结合成为塔门长廊，这里可见吴哥窟外郭长廊原型。长廊顶端有成列仙女 Apsara 的浮雕，透露出飘逸浪漫气息，所以有"舞者长廊"的美誉。从这个时期开始，吴哥式回廊和宝塔的格局基本成形，即祭台中央建一座大塔，四周各有一塔，全寺由矩形围墙围合的布局。吴哥式印度教神庙的建筑样式趋于成熟，就等待一个代表性的建筑出现。[2] 吴哥窟之所以被称为高棉建筑艺术登峰造极之作，正因为它有机地融合了前期建筑艺术中的宝塔、长廊、回廊、祭坛等要素。

吴哥窟又称吴哥寺，位于柬埔寨西北方，是世界上最大的印度教建筑群。苏利耶跋摩二世（Suryavarman II，1113—1150 年在位）信奉毗湿奴，主祭司谛婆诃罗（Divakara）负责设计吴哥窟的建筑样式，整个建筑群共耗时 30 多年才最终建成。

1 〔印度〕沙尔玛：《印度教》，张志强译，上海：上海古籍出版社，2008 年，第 33 页。
2 萧默：《文明起源的纪念碑：古代埃及、两河、泛印度与美洲建筑》，北京：机械工业出版社，2007 年，第 163—164 页。

12 世纪后期，阇利耶跋摩七世（1181—1251 年在位）进行了重修，也可能进行了改建。[1]
吴哥窟原名是 Vrah Vishnulok，意为"毗湿奴的神殿"，中国古籍称为"桑香佛舍"。
16 世纪以后，吴哥窟被称为"Angkor Wat"，"Angkor"，来自 nagara，意为"都城"，
Wat 是高棉语中的"寺庙"，吴哥窟名字意义即"都城的寺庙"。

吴哥寺由回廊、通道、正门、主殿（祭坛）构成。主殿和回廊是吴哥窟建筑群
的两个主要组成部分，也是体现吴哥式印度教神庙的主要建筑样式（见图 179）。主
殿由三层长方形有回廊环绕的祭台组成，一层比一层高，象征印度神话中位于世界
中心的须弥山。在祭坛顶部矗立着按五点梅花式排列的五座宝塔，象征须弥山的五
座山峰。寺庙外围环绕一道护城河，象征环绕须弥山的咸海。吴哥窟的平面布局环
环相扣，立面构图重重叠起，产生极强的向心力和内聚力，强化了宗教建筑的神圣性。
而且，这种巨大、复杂的建筑群，其规模和结构本身，就具有极强的艺术感染力。[2]

从建筑的整体设计看，长回廊、大信道和中央高塔的协调组合是吴哥窟主要的
特征（见图 180）。在金字塔式的寺庙的最高层，可见矗立着五座佛塔，其中四个佛
塔较小，排四隅，一座主塔巍然矗立正中。塔间连接游廊。五座佛塔上方均为悉卡
罗式结构，中央大塔雄踞寺山之巅，最为壮观，高 65 米，四面延伸出券顶回廊，与
外面的回廊相连。吴哥窟的回廊由三个元素组成：内侧的墙壁、外向的成排立柱和
双重屋檐的廊顶。数十根立柱，一字排开，为吴哥窟的总体外观，添加横向空间的
节奏感。画廊的重檐，为吴哥窟的外观添加了纵向节奏感。三层台基各有回廊，如
同乐曲旋律的重复，步步高，步步增强，最终归结到主体中心宝塔。朝圣者由较为
平缓的信道进入内庭，前面陡然升起雄伟的基坛和尖塔，仿佛进入一个更加崇高圣
洁的境界，不由得使人肃然起敬。画廊内侧（东侧）是石壁，间以葫芦棂窗。画廊
壁朝西的一面饰以舞女浮雕；画廊壁朝东的一面，装饰着跳舞或骑兽武士和飞天女神。
由围墙包围的寺庙大广场，占地面积 82 公顷。

吴哥窟的护城河呈长方形如口字，外岸有砂岩矮围栏围绕。护城河上正西、正
东各有一堤通吴哥窟西门、东门。护城河内岸留开一道 30 米宽的空地，围绕吴哥寺
的红土石长方围墙。围墙正面中段是 230 米长的柱廊，中间树立三座塔门。正中的
一座塔门，是吴哥窟的山门，它和左右两塔门有二重檐双排石柱画廊连通。画廊外
侧（西侧）石柱顶部的天花板，装饰着莲花和玫瑰花图案。各塔门都有纵通道、横

1 萧默：《文明起源的纪念碑：古代埃及、两河、泛印度与美洲建筑》，北京：机械工业出版社，2007 年，第 167 页。
2 同上书，第 168 页。

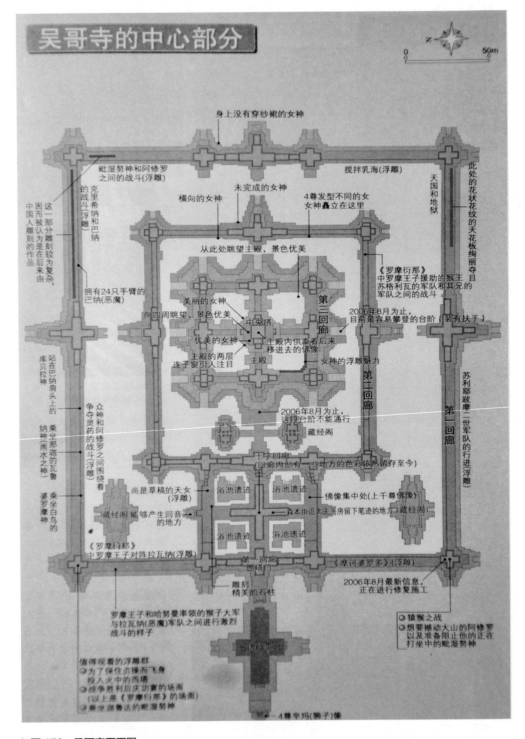

图 179　吴哥窟平面图

通道，交叉成十字形，纵通道用于出入寺院，横通道用于游览画廊。此三座塔门的纵通道特别宽阔，可容大象通过，又名象门。三座塔门的顶部塔冠，虽已残缺不全，但正中的一座，恰好比左右两座高些，仍然像一个山字形，多少保留着原来比例，和吴哥窟顶层正面看的三座宝塔相呼应。"吴哥窟的建筑师巧妙地运用空间，用长长的大道显示空间深度感，用回廊的横展，构造出建筑物的宽阔感，用不同层面回廊的透视重叠，构造出建筑物的高峻感。"[1]

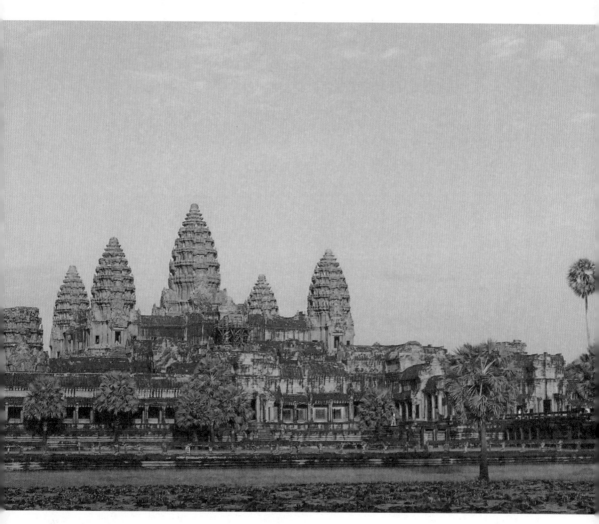

图 180　侧面观察吴哥窟，可以清楚地看到围廊和神庙
图片来源：吴杰伟拍摄

1　部分描述来自网络游记。

吴哥窟的院落呈现层层上升的状况，从紧贴护城河内圈的第四层大回廊开始，每层院落都上升数米。因此，整个吴哥窟可以看成一座巨大的缓慢上升的三层平台寺山，在这座大寺山的顶部是一座陡峭的拥有三层平台的小寺山，寺山顶端设回廊围绕，坐落在高台基上的中心塔殿。这样，从最底层的第四层回廊开始至中心塔殿共七层，这与印度教宇宙观中，上部天界分七层，最高一层为绝对的存在——梵天的居所的描述完全一致，充满印度宇宙哲学的象征意义。另外，核心区域层层压缩的院落空间与中心高大的寺山形成鲜明对比，让寺山在视觉上更加巍峨，令观者产生一种强烈的压迫感，成功营造了至高无上的神界氛围。

柏威夏寺（Preah Vihear，见图 181）是另一座体现吴哥式建筑风格的印度教神庙，其建造者是吴哥王国第四位君主耶苏跋摩一世（Yasovarman I），他在公元 889 年登基后即策划建造一所圣寺，最后选择悬崖上建造柏威夏寺。柏威夏的建造屡经波折，一共用了 200 多年才最终建造完成。柏威夏寺的主体结构从公元 11 世纪上半叶开始，到公元 12 世纪结束，历任君主不断对它加以润饰，终于形成了悬崖之巅令人赞叹的建筑群落。正式完工约在 1152 年。这个古代寺庙遗址分布在长 800 米，宽 400 米范

图 181　柏威夏寺平面图

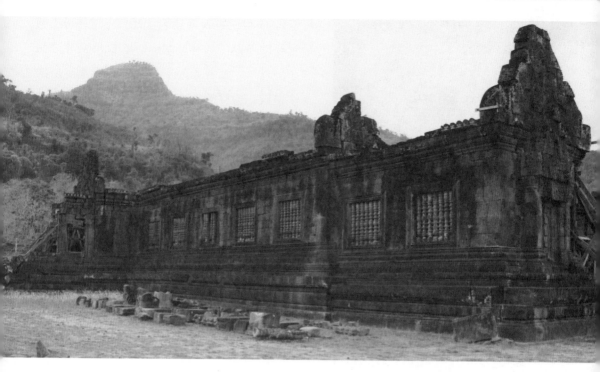

| 图 182　瓦普寺南侧

围的峭壁上，四面有长长的阶梯上下。寺有四层，带四个庭院，每层都有山门和围墙，体现了吴哥王朝时期独特的建筑艺术风格。在第一层和第二层之间，甬道两旁有 28 米长的那伽石雕，遗址每层都有山门和围墙。山门屋角翘起，上面是精雕细琢的花纹。因年代久远，柏威夏寺的部分建筑已经损毁、坍塌。由于柏威夏寺的修建过程持续了很长时间，从残存的遗迹上，仍然可以看出柏威夏寺的建筑风格兼具了吴哥式印度教神庙不同时期的建筑元素，特别是在总体布局方面，和吴哥窟没有太大的差别。

　　吴哥式印度教神庙的建筑风格不仅存在于柬埔寨的古代遗迹中，还体现在老挝的瓦普寺遗迹（Wat Phu，见图 182）当中。老挝的瓦普寺，意为"山寺"，坐落在老挝占巴塞省湄公河边上海拔 1200 米的高山山腰上。[1]瓦普寺所在的位置是吴哥王朝和占婆王朝交接的地方，最初建造的神庙可能已经毁于战火，现在我们看到的遗迹

1　普高山上有一个天然的林伽形突起，可能是瓦普寺在这里选址建造的原因之一。

图 183　瓦普寺雕刻

可能是 11 世纪重新修建的。瓦普寺是吴哥王朝最重要的婆罗门教神庙之一，老挝民众称之为"小吴哥"。瓦普寺的主要建筑包括最高层的一座主殿，中层的六座神殿及下层的两个神殿和一座神牛殿。瓦普寺全部用雕有各种图案的石块砌成，整座建筑群规模宏大，从山腰向下延伸数百米长。神殿内外的石壁、门楣、门框等处均雕刻有美丽的图案，内容是根据民间神话《罗摩衍那》的故事绘制的，其中有猴王哈努曼奋战群魔的情节。雕刻精致瑰丽，图像生动形象。现在，瓦普寺的前部岩石建筑部分，已经成为供奉佛像的大殿，后部则处于荒废的状态（见图 183）。

缅甸的纳朗神庙（Nathlaung Kyaung Temple）无法找到具体建造年代的记录，可能是 10 世纪的良宇苏罗汉（Nyaung-u Sawrahan）统治时期，也可能是 11 世纪的阿奴律陀统治时期。它的特点是建筑重复的要件为玉米苞状悉卡罗结构，外观呈山状，只不过它的建筑规模比较简单，要件重复的次数不多。神庙建筑群的大部已经毁坏、消失，只有主殿保存至今。主殿内主要供奉毗湿奴的十个化身（包括佛陀）雕像（见图 184），现在仅存七尊雕像。纳朗神庙供奉毗湿奴神像，可能是由来自印度的婆罗门和工匠所建造。这里不仅是一个宗教场所，而且也是一个雕刻的艺术走廊。最初的屋顶可能是用木头铺就的，现在的屋顶是 1976 年修建的。19 世纪末，一位德国的石油工程师将一座毗湿奴坐在加鲁达之上的雕像运回国，雕像现存于柏林达莱姆（Dahlem）博物馆。

（二）占婆式

占婆建立以后，在一千多年的发展过程中，历经变迁，创造了灿烂的占婆文明。10 世纪后，占婆国处于北部的越南和南部的真腊夹击之中，开始走向衰败，直到 17

世纪末最终被越南吞并。[1] 随着高棉人逐渐放弃印度教，皈依佛教，一部分占族人也皈依佛教。一部分占族人在与马来世界频繁的文化联系中，逐渐皈依伊斯兰教（或婆尼教）。现在只有一部分居住在古占婆地区的占族人仍然保持着印度教的信仰。目前越南信奉印度教的人数为56427 人，分布在越南 63 个省市中的 25 个省份，古宾瞳龙地区的宁顺（Ninh Thuận，40695 人）、平顺（Bình Thuận，15094 人）教徒人数较多，胡志明市的印度教可能是从宁顺、平顺迁移去的。[2]

　　早在一千多年前，美山开始成为占婆王国的宗教圣地。公元 4 世纪末，占婆国王范胡达（Bhadravarman，也称作"拔陀罗跋摩一世"）下令在美山地区修建一座木结构的神庙。7—13 世纪，美山作为宗教圣地繁盛一时，每一位占婆国王登基后都要在这里建一座印度教神庙（塔庙）。直至今天，在越南的中南部，从广南到平顺的沿海一带仍保留着不少占塔和占碑，向我们展示着占婆文化的灿烂和辉煌。学术界

图 184　缅甸纳朗神庙浮雕

现在主要把越南信仰印度教的占族人称作为婆罗门教占族人（Chăm Bàlamôn），他们自称为"Chăm Ahiêr"，Ahiêr 意思是"最后"，和当地的婆尼教徒自称"Chăm Awal"相对应，Awal 意思是"最初"。这些称呼表示他们对自我的认定。

　　最初占塔建筑群呈长方形，后来逐渐转变为正方形。主塔（kalan）建于神庙的中间位置，高度一般 15—35 米，现存最高的占塔是平定省（Bình Định）阳龙（Dương Long）的印度教神庙主塔（tháp giữa），高 39.4 米。塔的建筑经常有三个主要部分：塔底（dế tháp），塔身（Thân Tháp）和塔顶（mái tháp）。塔底非常坚固，可以支撑

1　咸蔓雪：《印度文化在占婆文化中的影响》，载何成轩、李甦平主编：《儒学与现代社会》，沈阳：沈阳出版社，2001 年，第 452 页。

2　数据来自 Ban chỉ đạo Tổng điều tra Dân số và Nhà ở Trung ương, *Đồng Điều tra Dân số và Nhà ở Việt Nam năm 2009: Kết quả Toàn bộ*, Hà Nội, 2010, pp. 281—312。

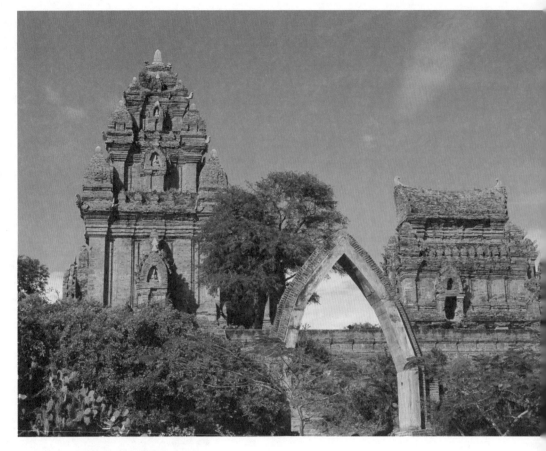

图 185　越南占婆克朗加莱塔

塔身，塔身呈方形，塔顶急剧上升，呈多层金字塔形。塔身的内部空间很小，在狭小、高耸的空间内制造一种神秘的氛围。[1]

　　从现在保存下来的遗迹看，位于越南宁顺省的省会藩朗 - 占塔的克朗加莱塔（见图 185）是古代占婆王国印度教建筑艺术的代表之一。该塔位于昔日占婆王国首都宾瞳龙附近。克朗加莱神庙建筑群呈三座砖石结构神殿并列格局，主塔靠前，屋顶呈山形，中间占塔的屋顶部分被有意拉长，两头呈马鞍形翘起，可能是准备祭品的地方。主殿前门处有六臂湿婆的浮雕。克朗加莱塔非常独特的艺术成就在于其延伸了"林伽崇拜"的形式，采用了面具林伽（mukhalinga，见图 186）的形式，即在林伽的顶

1　Lê Đình Phụng, *Kiến trúc- Điêu khắc ở Mỹ Sơn,* Di sản văn hóa thế giới, Nxb. Khoa học Xã hội, Hà Nội, 2004, pp. 45—46.

部加上了湿婆（可能是以克朗加莱国王作为原型）的青铜面具。同时，占婆印度教神庙的浮雕也表现出极高的艺术成就，与吴哥窟的平面浮雕相比，占婆的浮雕规模相对较小，但是占婆采用立体浮雕的手法，浮雕中的人物仿佛要从神庙上走下来一般，具有强烈的视觉冲击力。

图186　克朗加莱神庙的面具林伽

（三）爪哇式

印尼的神庙（Pura）和坎蒂是印度教崇拜的集中体现。5—7世纪的爪哇岛神庙是印尼的古典建筑风格的代表，而到了8—9世纪，爪哇岛上的神庙则是印尼习俗与传统的体现，是爪哇传统文化与印度教精神内涵的结合。8世纪（730年前后）是中爪哇宗教神庙建设的黄金时期，卡拉桑神庙、普兰班南以及大量的小神庙都是在这个时期建成的。[1]陵庙的结构是可以改变的，例如在陵庙的墙上可以作三个龛，安放塑像。最大的改变是在陵庙前后左右增建房屋，使塔身具有二十角形。这种形式是经常采用的。[2]

普兰班南神庙（见图187）大约建于公元900—930年间，具体的建造者至今没有定论，可能是马打兰王朝的第二个国王比卡坦（Rakai Pikatan），也可能是桑查亚（Sanjaya）王朝的国王桑布（Balitung Maha Sambu）。普兰班南外围是一个长方形广场（长390米，宽222米），内墙是一个边长为110米的正方形，中心广场是一个边长34米的正方形。每个广场都由约1米高的矮墙围成，三个广场之间有石门相通。[3]中间广场有6座神庙，主庙是湿婆庙，北边是毗湿奴庙，南边是梵天庙。在三座主殿的前面有三座较小的神殿，分别供奉湿婆、毗湿奴和梵天的坐骑公牛南迪（Nandi）、神鹰加鲁达（Garuda）和鹅（Angsa）。湿婆庙是一个四边形的回廊式建筑，

1　婆罗浮屠一直被火山灰和森林所覆盖，可见当时自然灾害的破坏力。

2　〔印尼〕萨努西·巴尼：《印度尼西亚史》（上），吴世璜译，香港：商务印书馆香港分馆，1980年，第171页。

3　Philip Rawson, *The art of Southeast Asia : Cambodia, Vietnam, Thailand, Laos, Burma, Java, Bali*, New York: Frederick A. Praeger Publishers, 1967, p. 251.

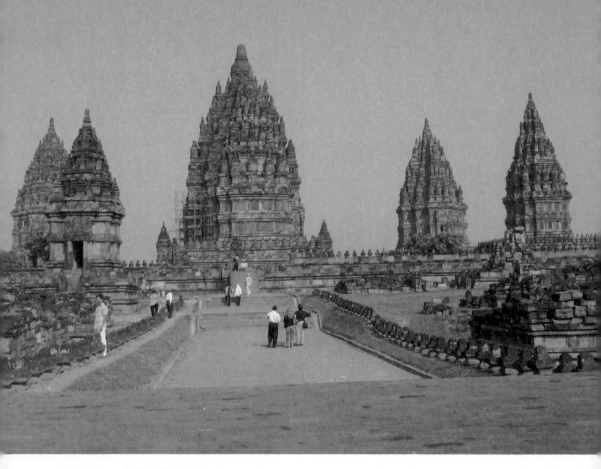

| 图 187　普兰班南神庙远景

神庙的外墙共分六层，每层都雕刻有"窣堵波"，从基座一直延伸到神庙的最顶部，形成一个金字塔形的塔顶。从侧面看，主殿与门廊互相交错，造成一波三折的感觉。从整体上看，湿婆神庙就像一枝含苞待放、亭亭玉立的花朵。[1] 普兰班南神庙回廊上的浮雕主要取材于印度史诗《罗摩衍那》（见图 188）。在湿婆庙外壁上雕刻着 24 幅罗摩衍那史诗故事，在大梵天神庙的外墙上有 30 幅浮雕。每幅浮雕用半露的壁柱隔开，有的一幅浮雕由一个以上的画面组成。故事由湿婆庙东门左侧开始，顺时针延续。[2]

　　中爪哇的繁荣之后，东爪哇的王朝开始兴盛起来，其中包括柬义里（Kediri，

[1]　吴虚领：《东南亚美术》，北京：中国人民大学出版社，2004 年，第 404 页。

[2]　张玉安、裴晓睿：《印度的罗摩故事与东南亚文学》，北京：昆仑出版社，2005 年，第 310 页。

929—1222)、新柯沙里（Singosari，1222—1292）和满者伯夷（Majapahit，1293—1527）。东爪哇的神庙逐渐在发生变化，传统的对称观念被抛弃，神庙不再处于建筑的中心而是靠近整个建筑群后门的地方，距离前门较远。典型的代表是帕纳塔兰神庙（Candi Penataran）。帕纳塔兰神庙分成 3 个独立的院落，每个院落的建筑风格各不相同，主建筑处于建筑群的最东边，朝向西边。神庙四周的浮雕也被皮影戏

的装饰图案所替代，形式上比中爪哇的雕刻更具有想象力。位于东爪哇巴苏鲁安县（Pasuruan）的加维陵庙（Candi Jawi，见图189）始建于公元 1300 年左右，即满者伯夷王朝取代新柯沙里王朝的历史阶段，也是印度教开始在东爪哇地区走向繁荣的时期。加维陵庙长 14.29 米，宽 9.55 米，高 24.5 米，门朝向东方。1938 年和 1941 年

图 188　普兰班南神庙的浮雕，带有修复的痕迹
图片来源：吴杰伟拍摄

分别进行了修葺。陵庙的屋顶可以分成 3 层。陵庙的底部为火山石，屋顶则是白色的石头。加维陵庙的外部构造带有典型的印度教特点：以四方形轮廓为主，顶部呈阶梯状金字塔形，塔身塑有印度教神像。[1]"中爪哇和东爪哇的艺术虽然有着承继的关系，但是，两个时期的风格存在着很大的差异。中爪哇的艺术基本上是在印度思想和文化的影响下发展起来的，东爪哇的艺术则倾向于民族化，许多在印度化时期隐藏起来的本土因素重新崛起。中爪哇的艺术在发达的海上贸易的推动下，开放而充满活力，不论建筑还是雕刻艺术，都气势宏伟，充满想象力和创造力。东爪哇提倡文化本土化，比较内向封闭，在这种文化氛围下，虽然有些建筑构思比较巧妙，但总体上艺术的发展受到局限，远没有达到中爪哇时期的成就。"[2]

1　卡拉魔兽是印度教建筑中重要的装饰雕刻之一，以丑陋吓人的面容为主要特征，其双眼突出、獠牙外翻。印度教认为这样的怪兽可以保护宅院或建筑物远离灾祸的侵袭，因此在印尼的印度教陵庙建筑中极为常见。

2　吴虚领：《东南亚美术》，北京：中国人民大学出版社，2004 年，第 369 页。

图 189　爪哇岛加维陵庙
图片来源：吴杰伟拍摄

　　加维陵庙并不是一座单纯的印度教陵庙，而是印度教、佛教两大宗教建筑特征相结合的产物，即是印尼语中所称的"印度教－佛教"（Siwa-Budha）风格的建筑，或称"宗教调和"（Sinkretisme）式建筑。在加维陵庙的顶部，有一个呈钟形扣置的圆顶，这种造型是佛教的典型代表，在婆罗浮屠中最具代表性、数量最多的就是这种造型的佛龛。这种融合印度教和佛教风格的神庙建筑在爪哇岛乃至整个印尼地区屡见不鲜。"他们认为湿婆即佛陀，佛陀即湿婆。湿婆教派的神具有佛教诸神的性质，而佛教诸神也具有湿婆教诸神的性质。尽管人们在思想和感情上表现出喜爱湿婆或者喜爱佛陀，但这两者的界限是很难划分的。在格尔达纳卡拉时期，湿婆教和佛教几乎融合为一，以至于人们崇拜湿婆佛陀。人体的每一部分和某一个神发生了联系，并且同某一个被认为有奇异力的词汇发生了联系。人们深信这些词汇具有力量或超自然力。一个特定的词按照特定的方式念诵时，可以产生一种对人有益（例如治疗

疾病）或有害的力量。"[1]

（四）巴厘岛式

巴厘岛上的自然崇拜、祖先崇拜、二元世界观、大乘佛教、传统的湿婆崇拜、满者伯夷王朝遗留下来的爪哇印度教思想都交织在一起，共同影响着巴厘岛艺术的发展。虽然巴厘岛以印度教的信仰著称，但巴厘岛的印度教融合了大量的本土文化元素。巴厘岛的印度教徒也很难分清，在巴厘岛的印度教信仰中，哪些是传统信仰的成分，哪些是外来印度教信仰的成分。[2]本土化元素在印度教神庙建筑中的存在是东南亚印度教建筑的共同特点，这种特点在巴厘岛的印度教神庙中体现得最为突出。巴厘的印度教神庙不追求高大肃穆，反而是以乡间庭院的样式给人亲近平和的感觉。神庙的大门分为两种类型：刀劈式（Candi Bentar）和金字塔式（Paduraksa），刀劈式是巴厘岛印度教神庙大门常见的样式，呈对开式，外观像被切成两半的火焰。民居或公共建筑也多采取这种样式，几乎成了巴厘的一种标识，若不仔细辨认，外来的人一时难以分清哪是神庙，哪是民居。金字塔式的大门是在大门的上面加上一个金字塔式的屋顶。印度教的神龛立于大殿外，因为它是来访神明的安坐之处，神龛前常放置着一些供品。[3]

在巴厘岛，印度教神庙称为"Pura"，来源于梵文，原意为"城市"或"宫殿"。按照建造的位置和功能的不同，巴厘岛的印度教神庙主要分为三种类型：神宫庙（Pura kahyangan jagad）一般位于高山的山顶或火山的斜坡上，在巴厘岛的传统信仰中，高山是神圣的象征，是神灵的居所。海神庙（Pura segara）一般建于海边，主要用于净化（Melasti）仪式。村庙（Pura desa）位于城市或村庄的民居中间，用于日常的宗教活动。和普通的民居不同，巴厘岛的印度教神庙设计成一个个开放的、围墙环绕的建筑群样式，并通过装饰精美的大门互相联系在一起。神庙建筑群中一般包括祭祀的大殿、宝塔（meru）和凉亭（bale）。神庙在空间分布上主要分为三个部分：第一个区域是外区或 Nista 坛场（Nista mandala 或 jaba pisan），是指神庙的大门之外，直接与外部空间联系的区域；第二个区域通常是 Madya 坛场（Madya mandala 或 jaba tengah），一般指神庙的中间地带，用于举行宗教仪式的场所。这个区域通常包括木

1 〔印尼〕萨努西·巴尼：《印度尼西亚史》（上），吴世璜译，香港：商务印书馆香港分馆，1980 年，第 165 页。

2 Michel Picard, "What's Name? Agama Hindu Bali in the Making", Martin Ramstedt, ed., *Hinduism in Modern Indonesia : a Minority Religion between Local, National, and Global Interests*, New York: Routledge Curzon, 2004, p. 67.

3 段立生：《印尼巴厘的印度教文化》，《世界宗教文化》2006 年第 2 期。

质鼓楼（bale kulkul）、乐亭（bale gong，演奏加美兰音乐的场所）、议事亭（wantilan）、休息亭（bale pesandekan）和厨房（bala perantenan）；第三个区域是内区或坛场（Utama mandala 或 jero），是建筑群中最神圣的区域，一般位于最中心或最高的位置，主要建筑是象征主神的大殿（padmasana）和宝塔。大殿一词来自古老的爪哇语，意为"神灵所居住的红色莲花座"，在巴厘岛的印度教系统中，大殿是神灵来到人间的居所。大殿内一般会供奉三尊神像，有的供奉印度教的三大主神，有的则供奉湿婆和本地化的湿婆雕像（中间是 Parama Siwa 像，右边是 Sadasiwa 像，左边是 Sang Hyang Siwa 像）。[1] 印度教的宝塔造型奇特美观，外形类似于中国密檐式的宝塔。重叠的塔檐（duk）用棕榈叶覆盖，渐次由大变小，直插天际。塔的层数通常是奇数，最高 11 层，只有孟威的塔曼阿扬寺（Pura Taman Ayun）中出现 2 层的宝塔，有的家族神庙中也出现偶数层的宝塔。[2] 此外内区还建有吠陀诵经馆（bale pawedan）、祭台（bale pepelik）、看台（bale panggungan）、长老的房间（bale murda）和文物库房（gedong penyimpenan，类似于中国寺院中的藏经阁）。

巴厘岛上的百沙基神庙（Pura Besakih，通常被称作"母庙"，见图 190）位于印度尼西亚巴厘岛东部，修建于号称"大地肚脐"阿贡火山（Gunung Agung）南坡之上的百沙基村（Besakih）。"Besakih"是那伽的名字，在巴厘岛印度教盛行之前，阿贡火山是这条那伽的住所。母庙最初可能修建于 11 世纪前。15 世纪，Geigel-Kiungkung 王朝将母庙定为国家神庙，从而奠定了母庙在巴厘岛的影响力。母庙建筑群由 22 座寺庙组成，是巴厘岛上最大和最古老的神庙，也是巴厘岛上唯一一座可以供任何种姓祭拜的神庙。1963 年，阿贡火山喷发，造成了巨大的灾难，但火山熔岩从母庙周围流过，没有对母庙造成损坏，由此，当地民众更加相信母庙具有神奇的庇护力量。母庙的中心大殿（Pura Panataran Agung，见图 191）供奉着印度教三大主神，母庙的阶梯延伸到通向主庙大神殿的各个小院与砖门，全部沿主轴对称设计，引导信徒不断攀登接近神山。

1　"The Conception of Padmasana: Balinese Holiest Building", http://ajawera.blogspot.com/2009/09/conception-of-padmasana-balinese.html, 2013-6-28.

2　Brigitta Hauser-Schäublin, "Temple and King: Resource Management, Rituals and Redistribution in Early Bali", *The Journal of the Royal Anthropological Institute*, Vol. 11, No. 4, 2005, p. 758.

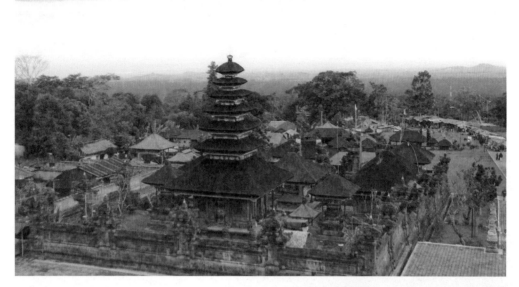

图 190　巴厘岛母庙

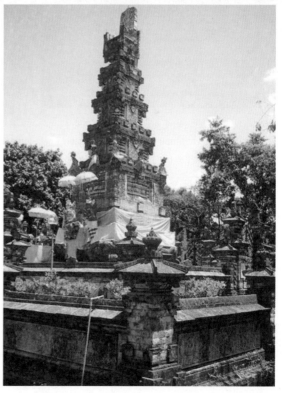

图 191　巴厘岛母庙的大殿

（五）泰米尔式

泰米尔式的印度教神庙主要集中在马来西亚和新加坡，相比较于东南亚其他地区的印度教神庙，泰米尔式神庙建造的时间都比较短，样式也和其他地区的印度教神庙具有很大的不同。泰米尔式印度教神庙的主要建造者是南印度的泰米尔移民。英国人殖民统治马来西亚和新加坡期间，为了开拓新殖民地，从南印度贩运了大批泰米尔人充当劳工，开辟种植园，从事城市建筑和城市环卫等繁重体力劳动，从而在马来半岛地区形成了一个新的泰米尔人群体。泰米尔人在马来半岛定居之后，将泰米尔式的印度教神庙建筑带到这里。从而在15世纪印度教逐渐被伊斯兰教取代之后，印度教艺术重新返回这个地区。泰米尔式印度教神庙在建立之初，主要是为泰米尔族的民众提供宗教服务，现在已经变成对公众开放的宗教场所。在各种泰米

图 192　新加坡马里安曼印度教神庙大门

尔式印度教神庙中，以马里安曼神庙影响最大。[1]

新加坡共有印度教神庙 31 座，其中最古老的有两座：一座是 1843 年建造的马里安曼神庙，一座是 1859 年建的檀底楼特波尼神庙（Sri Thendayuthapani Temple）。马里安曼印度庙（Sri Mariamman Temple，泰米尔人称之为 "Mariamman Kovil"，当地华人称为 "马里安曼兴都庙"，见图 192）始建于 1827 年，是新加坡最古老的印度教寺庙，供奉的马里安曼女神在南印度具有保护民众免受疾病折磨的神力。

[1] mariamman 是泰米尔语，mari 单独的意思是雨，amman 是母亲，连在一块儿的话意思是 "自然母亲"。这位女神是南印度流传的印度教雨神，是南印度特别是泰米尔地区最重要的一位女神。马里安曼女神还具有治愈天花的能力，她对应的北方印度教的天花女神就是 Shitaladevi。而 Shitaladevi 在北印度传说中正是 Parvati 的一个化身。在泰国，马里安曼神庙又被称作 "乌玛神庙"，即将马里安曼女神看作是湿婆的妻子。

马里安曼神庙的建筑风格为达罗毗荼风格（Dravidian），由当时在新加坡颇有名望的、从事纺织品贸易的印度裔商人毗莱（Naraina Pillai）所建造，最初为砖木结构，历经多次重修、扩建之后形成现在的建筑规模。马里安曼印度庙所在的位置是18—19世纪很多亚洲移民登陆新加坡岛的地点。很多印度裔的移民到达这里以后，第一件事情就是找一座印度神庙，感谢神灵保佑他们安全抵达。因而，这座神庙在早期的泰米尔移民中具有重要的象征含义。作为达罗毗荼风格的典型特点，高大的门塔（gopuram）是马里安曼神庙最直接的表现形式，也是泰米尔风格的直接表现。门塔共包括6层印度神灵的雕像组成，每层的雕像逐渐向上缩小，印度教诸神、动物、人物的雕像都被涂上了鲜艳的颜色，据说所有的雕刻工作由来自南印度的那卡帕提曼地区（Nagapattinam）和库达罗地区（Cuddalore）的工匠完成的。神庙的围墙上也装饰着各种不同的雕像。神庙内还有一些圆拱屋顶的亭子，亭子上装饰着杜尔加（Durga）、象头神（Ganesh）、阿拉万（Aravan，阿周那的儿子，见图193）和黑公主（Draupadi）等在南印度地区流行的偶像。黑公主神殿也是马里安曼神庙的主要神殿之一，这里是每年踏火节（Thimithi）的主要场所，踏火节庆典的高潮是信徒们赤足走过燃烧的炭火。黑公主神殿的左边有五尊般度族王子的雕像：坚战、怖军、阿周那、无种和偕天。

在越南的南部也生活着几千名泰米尔人的后裔，他们主要来自法国在南印度的飞地——本地治里（Pondicherry）和开利开尔（Karikal）。19世纪，这两个地方的移民在西贡市（现名"胡志明市"）修建了一座马里安曼神庙（Chua Ba Mariamman，见图194）。20世纪中叶，泰米尔人又建造了檀底楼特波尼神庙和苏波拉曼尼亚神庙（Sunbramaniar Temple）。越战之后，很多在越南的泰米尔人选择离开，只有已经在当地结婚的泰米尔人继续在这里居住。他们一般都拥有泰米尔式的人名，只是已经不再会说泰米尔语了。苏波拉曼尼亚神庙供

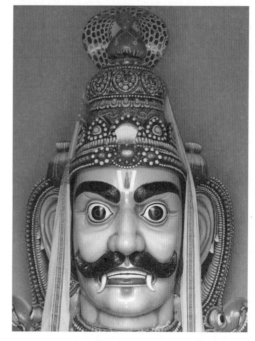

图193　新加坡马里安曼神庙的阿拉万头像

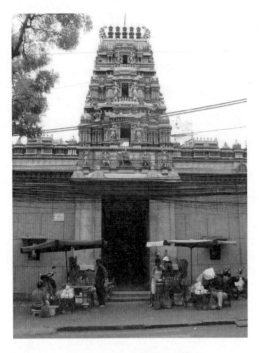

图 194　越南胡志明市的马里安曼神庙

奉战神塞健陀（Murugan），他的左边是婆利（Valli）和提婆耶妮（Deivayaani）的雕像，右边是象头神的雕像，象头神的左右两边分别是 Rahu 和 Ketu。一些新加坡的泰米尔人也会不远千里来这里朝拜。

马来西亚的泰米尔族和齐提族都是印度移民。齐提族，是指移居马来西亚的印度雅利安人。"齐提"（chettiar 或 chetty）一词，主要指印度南部沿海地区（Nagartar）的贸易商人。据史籍记载，最早来到马来西亚的印度人主要是商人，他们原属雅利安人种。在人数上他们比泰米尔人少，但是大多数都经营贷款生意，所以当地人都叫他们为"齐提"。后来，人们就把信奉印度教的雅利安人称为"齐提族"。[1]泰米尔族和齐提族都信奉印度教。凡是在他们居住的地方，都集资修建一座印度教神庙，作为日常朝拜神灵和节日集会的神圣场所。吉隆坡的马里安曼神庙（见图 195）建于 20 世纪后期，高 22.9 米，门塔上装饰各种印度教的神灵，建筑样式和新加坡、曼谷的马里安曼神庙很相似。保存在神庙内的银质战车只有在大宝森节（Thai-pusam）才会使用。在大宝森节，信徒们都纷纷走出家门，送湿婆神出游，并举行扶占谢恩仪式。排灯节（Diwali，也称"屠妖节"）是印度教徒欢庆黑天大神消灭恶魔，并迎接幸运女神的日子。在这一天，他们都涌到神庙中，向黑天大神顶礼膜拜，并设宴迎接幸运女神。踏火节时，人们举行隆重的踏火典礼，每个人都要赤脚走过火坑，以表示对马里安曼女神的崇敬。[2]建在柔佛州新山市的阿鲁吉拉惹玛利阿曼庙上部建有一个高约 23 米的神塔，塔上有 10 座七彩斑斓的小神像。神庙的大门上镶嵌有 104 个铜铃。[3]

缅甸仰光的室利卡里印度教神庙（Shri Kali Temple，见图 196）位于仰光市中心

1　韦良、蒙子良：《东盟概论》，南宁：广西民族出版社，2009 年，第 417 页。

2　赵月珍：《马来西亚的印度人》，北京外国语大学亚非语系编：《亚非语言文化论文集》，北京：外语教学与研究出版社，2004 年，第 333 页。

3　楼宇烈主编：《东方文化大观》，合肥：安徽人民出版社，1996 年，第 545 页。

的小印度社区，也是一座典型的泰米尔式印度教神庙。泰国曼谷的马里安曼神庙（见图 197）是 19 世纪 60 年代由泰米尔移民兴建的，高大的门塔充分表现了泰米尔样式印度教建筑的特点。神庙主殿的屋顶是一个铜制的圆拱，圆拱上铺了金箔，屋顶外部装饰了层层叠叠的雕像。神殿内供奉了马里安曼女神（也称作"Uma Devi"），神殿外面还有整齐排列的印度教神像，包括湿婆和毗湿奴的雕像，据说有的神像来自印度。这里还有佛陀的雕像，一些佛教徒也到这里礼佛，上香并供奉花果。马里安曼神庙也被当地人称作"Wat Khaek"，意思是"过客的神庙"，表现了泰米尔移民对自身社会角色的定位。在泰国民众眼中，印度教和佛教没有太大的区别，曼谷世贸中心旁边的梵天神像，就一直被当作四面佛而受到广大佛教的供奉。泰国民众还认为，印度教的仪式和佛教的仪式很相似，两种仪式几乎是相同的。[1]

清迈的母神庙（Devi Mandir Temple）呈现山形庙塔（Shikhara）的建筑风格。神庙一共分为两层，一层主要用于社会活动或节日庆典，二层供奉各种印度教的神灵，主要是来自《摩诃婆罗多》《罗摩衍那》和《往世书》等宗教经典，还

1 Rajiv Malik, "Thailand Hinduism", *Hinduism Today*, July//August/September 2003(web edition).

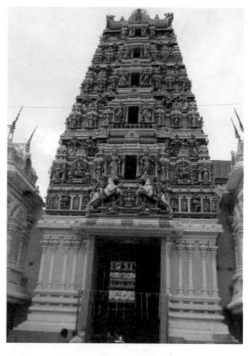

图 195 吉隆坡马里安曼神庙

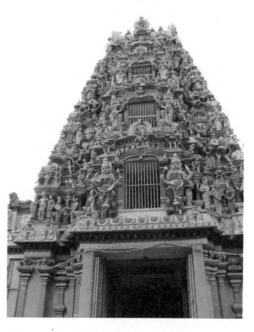

图 196 缅甸仰光室利卡里印度教神庙

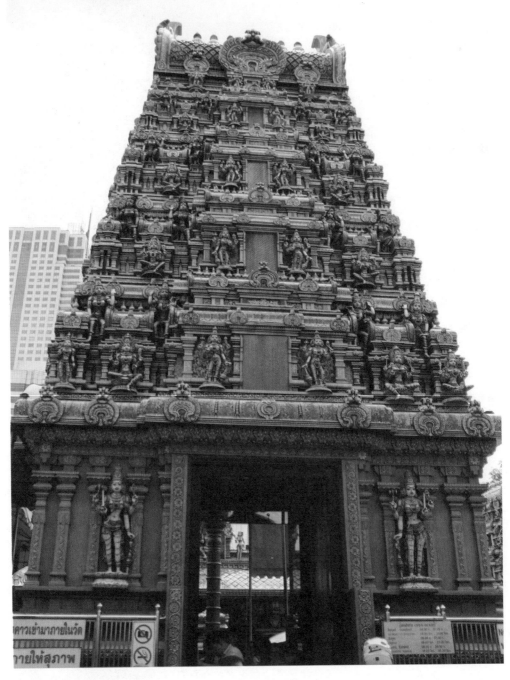

图 197　曼谷马里安曼神庙
图片来源：金勇拍摄

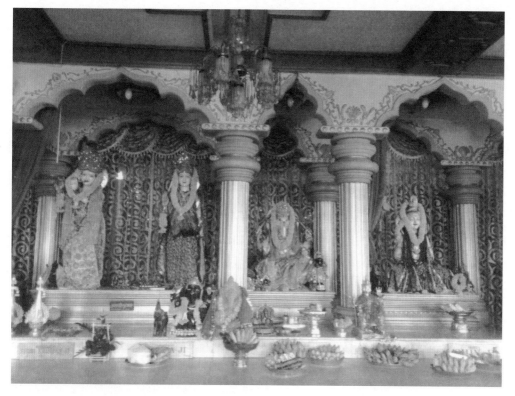

图198 泰国清迈母神庙主殿内的雕像

有佛陀和摩诃毗罗的雕像（见图198）。有趣的是，佛陀的雕像相对较大，摆放在前排，而湿婆的雕像相对较小，位于佛陀雕像的后边。神殿的正面墙上装饰有毗湿奴、湿婆、象头神、悉达和哈奴曼等雕像。和其他印度教神庙一样，母神庙的装饰采用各种鲜艳的颜色，并以黄色作为主要颜色。

第三节　东南亚印度教造型艺术

美国学者本尼迪特克·安德森认为，每一个民族都有一个对自身民族进行想象的文化载体，它不是一种自然的本质存在，而是一种象征层面的社会载体，它存在于建设这个图像的人民心底，是每一个社会成员的具体的体验和感受。印度教传入东南亚以后，印度教神庙的建造过程，是印度教文化适应东南亚环境的过程，也是东南亚民族中的文化象征通过宗教建筑外化的过程。印度教神庙的外形和结构布局总体

继承了印度教的传统，而在神庙的细节部分则充分地体现东南亚的传统文化。

　　由于东南亚印度教神庙在内部空间上相对比较狭小，室内塑像的展现空间相对较小，因此印度教的塑像主要出现在神庙的开放空间，大多在历史变迁中遭到破坏。真腊时期的遗迹和遗品不太丰富，主要分布于洞里萨湖东部地区至湄公河下游，大体上属于印度教风格。在普农多出土的八臂毗湿奴立像、持斧罗摩立像，可以确证至迟在5—6世纪，印度的造像艺术已波及此地。这些神像风格古朴，大都体态丰满，线条柔和，具有明显的印度艺术风格，表现了高超的雕塑水平，它的创作传统一直影响到前吴哥时代的均衡优美的雕像群中。高棉人的美术才能，从9世纪起表现在突然出现的大量石构建筑上。他们作为建筑师的非凡本领在于，既能构造巨大的石构建筑物，也能装饰建筑细部，从中反映了良好的工艺感受力和装饰能力。[1]20世纪初，缅甸考古调查局局长杜鲁赛等著名学者就确定蒲甘他冰瑜塔附近的卧神庙是印度教的庙宇，宫殿塔则明显地受到了印度教的影响。因为保存至今的卧神庙中塑有不少印度教的神像。其中一座雕像是毗湿奴卧在阿难陀龙神上，其肚脐眼上长有莲花，婆罗门教诸神立于莲花之上；还有毗湿奴神的站立像和湿婆像。宫殿塔内的刻在石板上的三头人像也被推断是印度教神像。至于卧神庙中的乔答摩世尊像，按印度教的说法，是毗湿奴第9次转世的佛陀。这种说法的影响一直持续到现代。根据一块在蒲甘地区发现的用泰米尔字母刻写的13世纪碑铭得知该神庙是来自各国的人们共同信奉的毗湿奴神庙。学者们甚至推断这座神庙的施主就是阿奴律陀。此外在另一些蒲甘佛窟、佛塔里也发现有婆罗门教的影响。在蒲甘阿卑亚德那佛窟里有毗湿奴、梵天等神像。在阿难陀寺附近的展览馆中有完整的湿婆石像。[2]1917年在菲律宾棉兰老岛南阿古桑省（Agusan del Sur）发现了一尊黄金铸造的印度-马来化（Hindu-Malayan）的女神雕像（Golden Tara，见图199）。女神盘腿而坐，头饰精美，身上还有多处环形装饰，用大约4磅的21K黄金铸造而成。神像的制作年代可能在13世纪末或14世纪初，现藏于美国芝加哥自然历史博物馆（Field Museum of Natural History）。13—16世纪，菲律宾南部可能处于满者伯夷的统治下，或者受到满者伯夷文化的影响，从而形成具有马来特色的印度教文化。在印度尼西亚群岛，民众"以为神灵降临人间时住在庙顶，或在宝石中，或在庙宇内，或在庙宇里的符鲧中。所谓符鲧是用各种金属做的小片。因此，印度尼西亚的庙宇中不设神像，这是和印度的情况不同的。

1　李晨阳等编著：《柬埔寨》，北京：社会科学文献出版社，2010年，第334页。

2　钟智翔、李晨阳主编：《缅甸文化散论》，解放军外国语学院内部教材，1999年，第155页。

人们也在住宅中拜神的土地下埋藏存储符鰓的匣子或土钵。"[1]

现在东南亚印度教神庙中的雕像主要都是后人修复或重建的。东南亚中比较著名的印度教雕像是马来西亚黑风洞的战神塞健陀雕像（Lord Murugan Statue，见图200）。[2]塞健陀神像始建于2004年，2006年的大宝森节完工，共使用钢材250吨，水泥1550立方和300吨黄金涂料。神像高42.7米，是世界上最高的塞健陀神像，也是黑风洞圣地的标志性建筑。

相比较于东南亚的印度教造像艺术，东南亚的印度教浮雕艺术则显得更加辉煌。浮雕是一种独特的造型艺术。浮雕是立体造型被压缩在平面上的一种造型艺术形式，它是以底板为依托，在有限的塑造空间中对自然物象进行体积上的

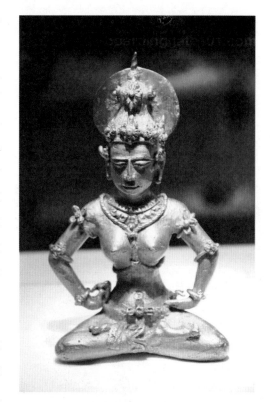

图199　菲律宾南部南阿古桑省出土的印度教女神像

合理压缩，并通过透视和错觉等方法，向人们展示抽象的空间效果。因为它兼有平面性和立体性，又区别于平面造型与立体造型，因此，也可以说浮雕是介于绘画和雕塑之间的一种独特的造型艺术形式。[3]浮雕的功能主要体现在装饰性的角色而依附于建筑，它是把建筑的物质世界向艺术的精神世界延伸的一种表现手段，丰富着建筑的文化属性和人文气息。[4]浮雕靠透视等因素来表现三维空间，并只提供一面或两面观看。浮雕作为一种静态的造型，为艺术家表现和传达自己的某种意识及情感倾向提供一种有效的手段。人们不仅可以看到浮雕本身的外在形象，还可以通过它们去感受艺术家的意识和情感。根据东南亚印度教神庙的艺术风格的不同，可将东南

1　〔印尼〕萨努西·巴尼：《印度尼西亚史》（上），吴世璜译，香港：商务印书馆香港分馆，1980年，第167—168页。
2　Murugan是泰米尔语对"塞健陀"的称呼。印度教神在印度南北部存在一些差异，其中最直接的表现之一是同一个神灵在不同地区具有不同的名字。
3　田鲁：《浮雕艺术与浮雕教学研究》，中央美术学院2009年硕士论文。
4　徐诚一：《成一集》，北京：中国档案出版社，2005年，第84页。

亚的印度教浮雕划分为吴哥式、占婆式、爪哇式和巴厘岛式。[1]

（一）吴哥式印度教浮雕

在古代印度，浮雕是寺庙建筑的主要装饰手段。印度教神庙建筑理念传播到东南亚以后，浮雕艺术也在东南亚的印度教神庙中得到充分的运用。东南亚的浮雕艺术在很大程度上是对印度浮雕艺术的借鉴与传承，但东南亚浮雕艺术比它的印度原型更强调抽象性，偏爱对称而不喜欢有机的线条，造型以近乎几何形的对称为主要特色。东南亚印度教神庙的雕刻按照材料的不同，可以划分为石雕、砖雕和泥雕，吴哥式和占婆式印度教神庙既有石雕也有砖雕，爪哇式和巴厘岛式印度教神庙以石雕为主，泰米尔式印度教神庙以泥雕为主。按照雕刻技法不同，可以划分为高浮雕和浅浮雕，砖雕和泥雕以高浮雕为主，石雕中，占婆式以高浮雕为主，吴哥式、爪哇式

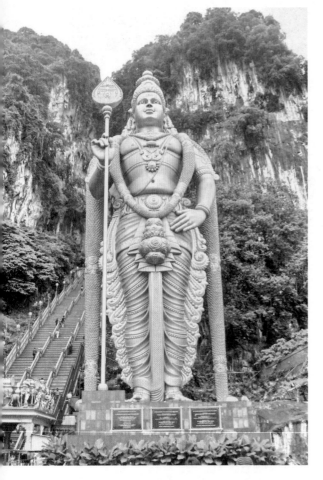

图 200　马来西亚黑风洞的塞健陀雕像

和巴厘岛式以浅浮雕为主。按照浮雕的功用不同，东南亚印度教神庙的浮雕可以分为纪念性浮雕和装饰性浮雕。纪念性浮雕一般出现在神庙建筑的主要位置，广泛应用于为祭拜祖先、神灵而建造的庙宇上，内容以神话和祖先的丰功伟绩为主。装饰性浮雕一般出现在神庙建筑的附属位置。

吴哥窟的浮雕回廊（见图 201）环绕在主殿的最外层，长约 700 米，宽约 2 米，四个角落各有一座亭阁（Pavilion）。大部分浮雕内容取材于印度教的经典宗教神话《罗摩衍那》和《摩柯婆罗多》，但是西侧回廊和南侧回廊东段的浮雕内容例外，西廊描绘了苏利耶跋摩二世统治时期的情景，南廊东半侧的浮雕则生动地刻画着当时人

1　东南亚的泰米尔式印度教神庙中的浮雕和神像塑像是紧密结合在一起的，很难单独划分泰米尔式浮雕。

们所认为的天堂和地狱的景象。亭阁四角处壁凹（Bay）的浮雕大多取材于《罗摩衍那》。

西面回廊展示《罗摩衍那》中罗摩（Rama）击败王罗波那（Ravana）的场面，以及《摩诃婆罗多》中俱卢族和班度族的战争故事（见图 202）。东面回廊描绘古印度神话"搅拌乳海"（见图 203、图 204）的故事：毗湿奴令 92 尊阿修罗和 88 尊天神把那伽苏吉（Vasuki）当作绳索搅动乳海，浮雕中毗湿奴击败阿修罗的场面是 16 世纪后人所加。北面回廊显示毗湿奴第八个化身黑天战胜阿修罗班纳的神话故事。南面回廊的浮雕反映的内容与东、西、北三面的神话故事不同，它描写的是高棉军队英勇杀敌的历史场面。这些浮雕手法娴熟，采用重叠的层

图 201　吴哥窟的浮雕回廊
图片来源：吴杰伟拍摄

次来显示深远的空间，场面复杂，人物姿态生动，形象逼真，堪称世界艺术史中的杰作。

图 202　吴哥窟浮雕细部，表现战争场面

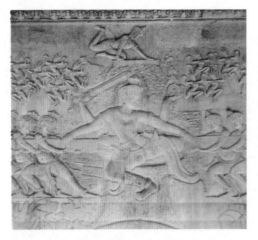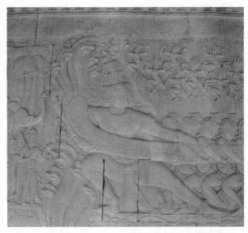

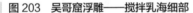

图 203　吴哥窟浮雕——搅拌乳海细部　　　　图 204　吴哥窟浮雕——搅拌乳海中的罗波那

东侧回廊南段浮雕用 49 米长的一整块石板刻画了搅拌乳海的情景。在浮雕开始是阿修罗（Asura）的军队，他们与马匹和象群排列整齐，长着许多头颅的魔王罗波那，他在阿修罗一侧的最后，拽着巨蛇伽苏吉（Vasuki）的尾巴，他前面是由 91 个阿修罗和他动作一致地拽着巨蛇的身体。在他们脚下，大海里的各种海洋生物在剧烈的翻滚，这些海洋生物有的是现在真实存在的，有些则出现在神话故事中，它们包括鱼、鳄鱼、龙、海龟和巨蛇那伽。浮雕最底部的巨蛇那伽（naga）平躺在海底，蛇头则在浮雕的最远端抬起。在天上，则飞舞着成群的仙女（Apsara）。在浮雕的中部，大海被搅拌得波涛汹涌，那些海洋生物有的被大浪切成碎片。在柱状的曼达拉山上，毗湿奴正指挥着这次行动。他的化身之一，巨龟库尔马（Kurma）托着曼陀罗山（Mandara）以保持平衡并保证它不会沉入海底。因陀罗（Indra）在山顶上盘旋以保持山体的稳定，毗湿奴的光圈附近是神象（Airavata）和神马（Ucchaissravas），它们和那些飞翔的仙女一样，都是搅拌乳海的产物，细心观察可以发现毗湿奴周围的雕刻并未完工。在毗湿奴的北边，是 88 位天神在拽着巨蛇的身体，而他们身后，巨蛇的尾部则是神猴哈努曼（Hanuman）在指挥着天神们的行动。而哈努曼和罗波那都没有出现在搅拌乳海的原始记载中，而是当时高棉人将吠陀（Vedic）时代的这个传说和《罗摩衍那》进行结合的产物。在浮雕的最后 5 米则是天神一方的军队，于最开始一侧的阿修罗的军队相呼应。北段的是一幅 52 米长的浮雕的设计和制作略显粗

糙，内容也极为单调乏味：四臂毗湿奴站在他的坐骑，神鸟伽鲁达的身上，阿修罗从两侧向他聚集过来。浮雕整体布局的风格与前面的决战俱卢之野和搅拌乳海相同，都是将重点集中在浮雕的中央部分。在毗湿奴的北侧一队阿修罗骑着大鸟，他们的腿盘绕着大鸟的脖子。这幅景象在吴哥景区众多描写阿修罗的地方都是绝无仅有的。[1]

巴戎寺作为一个神庙，与其他宗教建筑最大的不同，就是它墙上的浮雕并不光记录宗教神话，而且记录真实生活。东面的回廊浮雕表现高棉军队行军的场面，其中甚至还有中国士兵。行军队伍中还有乐师、马夫和大象。还有表现吴哥城内市场上的场景，可以看到当地人与商人进行贸易的场面。南面的浮雕表现了吴哥和占婆军队在洞里萨湖发生的一场战斗（见图205）以及渔民打鱼的情景，洞里萨湖湖面上还可以看到中国舢板的影子。西面围廊上的浮雕也是表现高棉军队行军并和占婆交

图205　巴戎寺浮雕——吴哥与占婆水战

1　关于吴哥窟浮雕介绍参见李颖：《"翻搅乳海"——吴哥寺中的神与王》，北京大学博士论文，2014年，并综合网络游记《吴哥如歌——吴哥寺浮雕》（http://www.lvping.com/showjournal-d599-r1275667-journals.html，2012-7-17）和相关图片资料整理而成。

战的情形。北面的回廊上的浮雕表现了高棉船队与占婆船队交战并取得胜利的情形。除了战争的场面，浮雕上还有烹饪、打猎、求婚、生孩子、照顾小孩、市场上的讨价还价、斗鸡、皇宫里公主与侍从之间的谈话等场景（见图206、207）。巴戎寺的浮雕不仅留下了高棉民族辉煌工艺的历史证据，也为吴哥王朝书写了不容抹灭的历史记录。

图 206　巴戎寺浮雕所体现的阇耶跋摩七世时期的宫廷生活

图 207　巴戎寺浮雕——市场

（二）占婆式印度教浮雕

印度教艺术传入占婆以后，就迅速被当地人改造成适合当地人的样式，在浮雕的表现形式上，也完全以当地人作为创作的原型，并形成了独特的浮雕艺术风格。由于占婆政治版图的变化，占塔形成了不同的艺术发展中心，建立了特色鲜明的艺术风格和审美意识，在浮雕艺术的表现形式上，可以概括为：

1．美山 E1 样式（Mỹ Sơn E1，7—8 世纪）受印度及高棉美术的影响，神庙的券拱较低，装饰以空白背景上的花卉雕刻为主。

2．东阳样式（Đông Dương，9 世纪末—10 世纪初）带有大乘佛教特征，采用螺旋形花叶装饰，神庙内的浮雕人物额头细长，眼睛狭长，眉毛纤细，宽鼻、细唇，安详却不露笑容。这个时期所奠定的浮雕面部特征，在其他样式的占婆浮雕中都可以看到。[1]

3．昆美样式（Khương Mỹ，10 世纪初）继承东阳样式，并深受高棉雕刻艺术的影响。雕像眼睛大、嘴唇厚而上翘，精美的动态大型雕像作品较多。

4．晚期茶轿样式（Trà Kiệu，10 世纪后半期）兼具早期茶轿风格与中部印度尼西亚艺术特色，宣扬复古意识。一种强烈的复兴占族故有传统的愿望在人物、动物造像上表现得透彻而有力。也可以把这一时期看作占婆艺术的一个鼎盛时期。

5．张露样式（Chánh Lộ，11 世纪）人物眼睛较小，圆瞳孔、低鼻梁、嘴唇稍厚，胸前佩戴珍珠项链。可以说这是一个民族元素复兴的时期。

6．塔曼样式（Tháp Mâm，11—14 世纪）受高棉美术和北部越南各民族影响，裸体造像较多。这些雕像端坐在莲花宝座或基台之上，裸露着丰满的乳房，作品中寄寓着对生命的深沉的祈祷。

7．洋姆样式（Yang Mun，14 世纪末—15 世纪初），是用柬埔寨附近的高原上发现的雕像命名的一种样式，长脸，细鼻，眼睛半闭，眉毛刻画成极度弯曲的形状，人物的胡须边缘上翘。[2]

占婆印度教神庙的浮雕以砖雕和石雕为主，一般出现在外围围墙上、大门入口处的门梁上和神殿的外墙上，在神殿墙壁上可以清晰地看到壁柱上的浮雕（见图

1　Nancy Tingley, *Arts of Ancient Viet Nam: From River Plain to Open Sea*, Houston: Asia Society and The Museum of Fine Arts, 2009, p. 187.

2　Jean-François Hubert, *The Art of Champa*, New York: Parkstone Press, 2005, pp.42—43.〔日〕大宝石出版社编著：《越南》，北京：中国旅游出版社，2009 年，第 213 页。

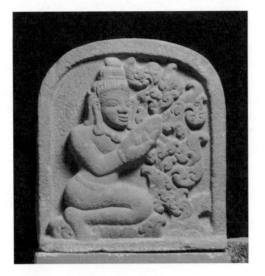

图 208　占婆浮雕——祭祀场景

图 209　占婆石质面具林伽

208）。[1]与东南亚其他地区的浮雕艺术主要用于装饰神庙不同，占族人把浮雕艺术与林伽雕刻艺术进行了完美的结合，使占婆的林伽呈现出更加丰富的表现形式，例如：

面具林伽（Mukhalinga，见图 209）指的是在占城寺庙或其他宗教建筑上，代表湿婆神的林伽上附上青铜的立体面具、画像或石刻浮雕。面具雕刻或安放的位置，可以在林伽的侧部，也可以在林伽的顶部。湿婆一般呈现一头或四头的形象，Ekamukhalinga 的字面含义是"单面林伽"。

发髻林伽（Jatalinga，见图 210，211）是指在林伽的上部雕刻着湿婆的浮雕头像，并有意突出湿婆的发髻。东南亚的林伽浮雕中，湿婆像一般头都比较小。

分层林伽（Segmented Linga），指的是从上至下共分有三层的林伽，最底层成正方形，代表梵天（Brahmabhâga）；中间层成八边形，代表毗湿奴（Vishnubhâga）；最顶层为圆形，代表湿婆（Rudrahhâga）。[2]有的林伽雕刻会融合上述几种林伽的元素，例如在分层林伽的上部雕刻湿婆的发髻。此外，占婆还有采用诃萨（Kosa，见图 212）的装饰形式，在林伽外面加上圆柱形罩子，由贵重金属制成。捐赠诃萨来

1　Nancy Tingley, *Arts of Ancient Viet Nam: From River Plain to Open Sea*, Houston: Asia Society and The Museum of Fine Arts, 2009, p. 187.

2　Jean-François Hubert, *The Art of Champa*, New York: Parkstone Press, 2005, p. 31.

装饰林伽是占城湿婆信仰的一个显著特征，也可能是印度教信仰和传统祖先信仰的重叠。

（三）爪哇式印度教浮雕

爪哇岛上的所有的陵庙基本结构是相同的，即分为三部分：四方形的基层、塔身、塔顶。塔内有厅堂，是安置神像的场所。塔顶从内部看是陵庙的天花板，从外面看则呈层叠状，其最高一层通常作林伽或窣堵波形，陵庙的塔基比塔身大，塔身和塔基之间会建有围廊，人们可以环绕塔身而行。塔身外墙上的浮雕一般按照逆时针的方向安置。陵庙的神龛和门梁上有怪兽图案，门两旁有带状图案。在陵庙的墙上有时雕刻了佛陀的故事（佛塔）或《罗摩衍那》、阿周那的婚姻故事等。[1]

印度尼西亚最大型的罗摩故事浮雕刻于中爪哇的普兰班南神庙之中（见图213）。故事分两个部分，第一部分有24幅，第二部分共30幅，分别刻在湿婆庙和大梵天庙的回廊内侧。每幅雕刻由半露的壁柱隔开，一幅雕刻常由两个以上画面组成。湿婆庙的罗摩故事雕刻（第一部分24幅）从东侧入口左侧开始，按顺时针方向，在东侧入口的右侧结束，

图210　占婆发髻林伽

图211　占婆发髻林伽

1　〔印尼〕萨努西·巴尼：《印度尼西亚史》（上），吴世璜译，香港：商务印书馆香港分馆，1980年，第171页。

图212　占婆诃萨

图213　普兰班南神庙浮雕

图片来源：吴杰伟拍摄

主要讲述《罗摩衍那》中从毗湿奴化身罗摩到罗摩、罗什曼那和须羯哩婆正关注猴子大军在海神和鱼虾的帮助下修筑海桥，并通过大桥向楞伽城行进的故事情节。故事的第二部分共30幅，刻于大梵天庙，顺序与湿婆庙相同，从进门的左侧开始，在进门的右侧结束。主要讲述罗摩、罗什曼那、须羯哩婆、众友仙人、维毗沙那和猴子大军抵达楞伽城到罗摩的儿子继承王位的故事情节。[1] 浮雕与浮雕之间还雕刻着精美的装饰图案，图案大多取材于山川、莲花、动物、人物、神兽、仙女等，叶片和枝条弯曲缠绕于各种图案之间，整个图案营造出一个梦幻般的宗教世界。

（四）巴厘岛式印度教浮雕

巴厘岛的宗教浮雕随着印度教于公元4世纪传入印尼而开始了它的历史，至今在宫殿的遗址中，古代浮雕留痕依稀可辨。巴厘岛的印度教与佛教、巴厘原始宗教文化相结合，内部教派相互渗透、和谐统一，形成了具有特色的"混合性"信仰——巴厘印度教。一般地说，巴厘岛印度教神庙的浮雕线条粗犷，色彩也并不细腻柔和，而且常常用大片的黑、白和红颜色来强调、渲染气氛，令观者感受到莫名的神秘感。[2]

1　张玉安、裴晓睿：《印度的罗摩故事与东南亚文学》，北京：昆仑出版社，2005年，第421—431页。

2　杨小强：《巴厘印度教绘画艺术一瞥》，《世界宗教文化》1997年第2期。

　　巴厘岛耶普鲁（Yeh Pulu）浮雕长 25 米，高 2 米，1925 年被考古学家发现并引起广泛关注，而当地人长期在浮雕矗立的地方举行各种祭祀活动。浮雕上的形象体现了哇扬戏（皮影戏）人物和现实人物的结合，类似的表现手法也出现在附近的佩京村（Pejeng）的阿周那神庙（Arjuna Metapa）浮雕上。如果从肖像对比的角度看，耶普鲁浮雕可能建于满者伯夷王朝的末期（大约 14 世纪），如果从哇扬戏传入巴厘岛的历史看，耶普鲁浮雕可能建于 16 世纪。从艺术风格上看，耶普鲁浮雕已经从婆罗浮屠、普兰班南浮雕上神秘主义的风格转变成了现实主义的风格，刻画的形象已经从宗教经典中的人物、哇扬戏中的人物发展到雕刻现实生活中的人物。整幅浮雕分成 5 个场景，一个场景中有一个男人用棍子挑着一个类似罐子（guci）的东西（见图 214），这种罐子在当地是用来盛放棕榈酒（tuak）的。一个场景中有个人缠着的头巾类似于现代岛上印度教僧侣的头巾。还有场景表现当地人猎杀动物或与动物争斗、嬉戏的场景（见图 215）的场景。从这些浮雕的内容看，设计灵感的来源可能来自民间故事和神话传说。

　　象窟（Goa Gajah）神庙可能建于 11 世纪（也可能是 9 世纪），位于乌布（Ubud）镇，也被称作"象神洞"。"Goa Gajah"这个名称最早出现在爪哇诗歌 Desawarnana 当中。这个洞穴可能当年是由印度教僧侣用手挖出来的，作为印度教隐修的场所。部分佛教的浮雕说明，这里可能也曾是佛教进入巴厘岛早期的宗教场所。进入神庙，首先看到的是一个水池（Patirthaan），水池壁上的浮雕表现的是三个仙女洒水的情景（见

图 214　巴厘岛耶普鲁浮雕细部——人挑酒罐

图 215　巴厘岛耶普鲁浮雕细部——打猎

图 216）。传说仙女洒出来的是圣泉的泉水，可以保持青春永驻。水池所在的院子也是举行印度教仪式的主要场所。象神洞的洞口雕刻在悬崖上，洞口的门梁上雕刻着卷发四散的卡拉兽，卡拉兽的大嘴演化成洞穴的入口（见图 217）。洞穴的内部空间很小，象头神的雕像和墙壁紧紧地连在一起，可以说是象头神的塑像，也可以说是象头神的浮雕（见图 218），洞内的左右两侧摆放着尤尼和林伽。

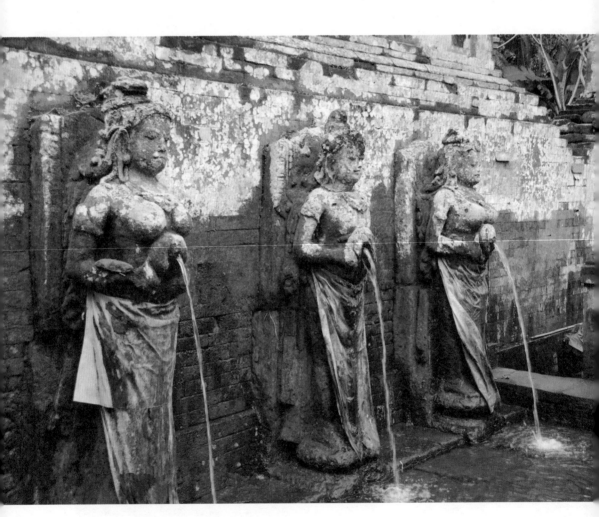

图 216　巴厘岛象窟神庙浮雕——仙女洒水

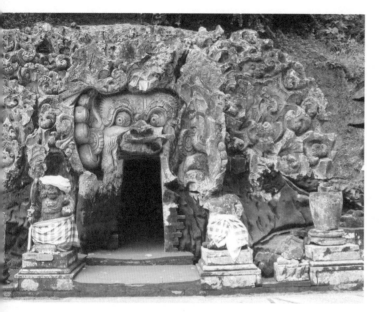

图 217　巴厘岛象窟神庙浮雕

图 218　巴厘岛象窟神庙的
象头神浮雕

第四节　印度教艺术与爪哇文化融合的个案研究——以巴厘岛印度教艺术为例

巴厘岛位于赤道以南的印度洋上，爪哇岛东部，东西宽 140 公里，南北相距 80 公里，全岛总面积为 5620 平方公里，人口约 315 万人。东部的阿贡火山海拔 3142 米，是全岛最高峰，也是巴厘岛印度教徒心目中的圣山。巴厘岛上的原始居民，是由南岛语系的民族移民、通婚之后形成的民族。

（一）巴厘岛历史

大约在公元前 300 年的青铜器时代，巴厘岛已经出现以灌溉技术为中心的农业文明。巴厘岛最早的文字记录出现在一个泥塑舍利塔俑（stupikas）的托盘上，托盘上有关于佛教的刻文，记录的时间大约在 8 世纪。随着印度文明经爪哇岛传入巴厘岛，914 年，在贝拉宏（Belanjong）立柱上出现了关于巴厘岛国王科萨里（Kesari）

统治的碑文。碑文采用梵文和巴厘岛当地文字两种载体进行记录，纪年采用印度的萨迦历。碑文的内容证实巴厘岛的王国和爪哇中部桑查亚王国之间存在着联系。瓦尔玛德哇国王（Sri Kesari Warmadewa）创建了瓦尔玛德哇王朝，这个王朝统治了巴厘岛约350年的时间，其中最著名的统治者是乌达亚纳（Udayana Warmadewa）。爪哇皇室和巴厘皇室之间通过联姻建立了紧密的关系。乌达亚纳娶了爪哇岛上国王达尔马旺夏（Dharmawangsa）的妹妹玛诃查达（Mahendratta，另一种说法是 Gunapriya Dharmapatni），这个联姻的故事出现在克拉塔基班（Korah Tegipan）神庙的浮雕当中。玛诃查达公主带来了大量的爪哇文化，其中包括爪哇的书写形式——爪威文。乌达亚纳有两个儿子，艾尔朗加国王（Airlangga，也写作 Erlangga）负责统治东爪哇地区，阿纳克（Anak Wungsu）则继承了巴厘岛的统治权。[1]爪哇岛和巴厘岛之间的联系迅速得到加强。艾尔朗加国王的后代也曾统治过巴厘岛，如查亚萨提（Jayasakti，1146—1150）和查亚班古斯（Jayapangus，1178—1181），巴厘岛也一直处于半独立的状态。1284年，爪哇岛的新柯沙里的科坦纳卡拉（Kertanagara）国王曾短暂统治巴厘岛。9—14世纪，曾经统治巴厘岛的国王或女王包括：

King Sri Kesari Warmadewa

Queen Sri Ugrasena

King Candrabhaya Singa Warmadewa

King Dharma Udayana Warmadewa

King Marakata

King Anak Wungsu

Sri Maharaja Sri Walaprabu

Sri Maharaja Sri Sakalendukirana

Sri Suradhipa

Sri Jaya Sakti

King Jayapangus

King Sri Astasura Ratna Bumi Banten

其中只有乌达亚纳、查亚班古斯、查亚萨提和阿纳克四位国王留下一些文字记载。皇家顾问委员会（panglapuan）负责协助国王管理政务，委员会由政务官（senapati）

1　陈扬：《浅析印尼巴厘岛印度教的传承与发展》，《东南亚纵横》2005年第6期。

和印度教、佛教僧侣组成。

1343 年，满者伯夷王朝的宰相加查·马达（Gajah Mada）击败了巴厘岛佩正王朝（Pejeng Dynasty）的国王班腾（Astasura Ratna Bumi Banten），巴厘岛完全成为满者伯夷的属地。印度教婆罗门科帕吉桑（Sri Aji Kresna Kepakisan）被任命为巴厘岛的统治者。王朝的统治中心设在桑帕甘（Samprangan）和吉尔（1383 年 I Dewa Ketut Tegal Besung 将皇宫迁移至 Gelgel），其中吉尔的中心地位一直保留到 17 世纪后半叶。随着满者伯夷统治的建立，爪哇文化大量涌入巴厘岛，包括建筑艺术、文学艺术、舞蹈、戏剧、雕刻和皮影戏等，巴厘岛和爪哇岛之间的文化联系进一步加强。一部分坚持巴厘岛传统文化的民众向偏远地区移民，这部分人至今仍保持着巴厘岛传统的文化形式，被称作"原始巴厘人"（Bali Aga 或 Bali Mula）。巴厘岛上还出现了 8 个小国家，分别是卡朗阿森（Karangasem）、巴东（Badung）、孟威（Mengwi）、吉安雅（Gianyar）、塔班南（Tabanan）、布莱伦（Buleleng）、庞里（Bangli）和努佳拉（Negara）。这些小国都视克隆孔（Klungkung）王朝为最高统治者。16 世纪之后，随着满者伯夷的逐渐衰落，爪哇岛上出现很多伊斯兰教化的小国家，并纷纷依附于马打兰王国。很多印度教的婆罗门、手工艺人、士兵、贵族和艺术家都迁往巴厘岛，促进了巴厘岛社会文化的发展，并在巴厘岛形成了一个文化发展的繁荣时期。爪哇岛的移民活动一直持续到 15 世纪末，最后一次大规模移民巴厘岛的活动发生在 1478 年。在爪哇婆罗门尼拉哈（Danghyang Nirartha）的辅佐下，1550 年继位的吉尔王朝瓦图楞贡国王（Waturenggong，也称作 Batu Renggong）甚至把统治版图扩张到东爪哇的部分地区、龙目岛和松巴哇岛（Sumbawa）。巴厘岛的物产并不丰富，不生产国际市场畅销的香料、橡胶等经济作物，粮食产量也只够自给自足。[1] 强大的淡目王朝认为巴厘岛物产贫乏，没有在岛上进行有组织的伊斯兰教的传播活动，从而为印度教的继续生存提供了一片沃土。瓦图楞贡国王过世之后，吉尔王朝的国力迅速衰落，1686 年，德瓦占巴（Dewa Agung Jambe）在克隆孔（Klungkung）建立新的王朝，史称克隆孔王朝。在其后的 200 年间，克隆孔王朝是巴厘岛的主要统治者。

1597 年，荷兰海军船员最先进入巴厘岛进行殖民探险活动。在荷兰探险家们的记载中，巴厘异教徒的神秘色彩、富足的社会文化和温暖的气候，令荷兰人既好奇又心动。当荷兰船队的队长霍特曼（Cornelius Houtman）准备起航的时候，他的船

1　陈扬：《浅析印尼巴厘岛印度教的传承与发展》，《东南亚纵横》2005 年第 6 期。

员居然拒绝离开巴厘岛。1710 年，荷兰殖民者以船只沉没索赔为由，开始巴厘岛的武装征服活动。1846 年，荷兰殖民者占领巴厘岛北部。1894 年，荷兰殖民者联合龙目岛的贵族萨萨克斯（Sasaks）发动针对巴厘岛国王的叛乱，并趁机占领龙目岛。在两边的夹攻之下，巴厘岛南部很难保持独立。1906 年，荷兰的军舰开始强攻巴厘岛。在看到无法抵御荷兰人的进攻之后，巴厘的贵族们选择了为尊严而自杀的普普坦（puputan）仪式，大约有 4000 个巴厘人在仪式中自杀。荷兰人统治了巴厘 34 年，接着在第二次世界大战时日本人又占据了 3 年；直到 1949 年，在联合国的干涉下，荷兰才离开印度尼西亚，巴厘岛成为独立后印度尼西亚的一省。

（二）巴厘岛的印度教建筑

巴厘岛的印度教（Agama Hindu Bali）是一种混合其他信仰形式的宗教，信众不仅供奉印度教的神灵，而且供奉民间信仰的神灵，特别是祖先神灵和农业神灵受到特别的关注。可以说，巴厘岛的印度教是一种融合多种信仰形式的宗教，其影响渗透到当地人的价值观、社会哲学、神话传说中，是印度教的教义和巴厘岛风俗习惯相结合的产物。巴厘岛的印度教与印度的印度教有很大区别。印度种姓制度森严，巴厘岛的种姓制度则不太严格。印度教徒奉牛为神物，而巴厘人却不禁止宰牛食肉。巴厘人崇拜印度教的三主神：梵天、湿婆、毗湿奴，但他们更多地供奉与日常生活相关的神灵，如太阳神、山神、雨神、火神、风神、五谷神和死神等。巴厘人认为，神灵无处不在，可以幻化在石头、树木、房屋等事物之中，神灵们无时无刻不在人周围，监督着人的言行举止，人与神之间是可以通过祭祀或某种宗教方法合二为一的。人们还可以运用正确的咒语，借助神力，驱害避难。这些思想都刻印在巴厘人的观念中，体现在他们的日常行为之中，构成了巴厘文化神秘主义的基本风格。

巴厘印度教神庙是印度教徒祭拜巴厘印度教至高神（Hyang Widhi Wasa）及其各种化身（Prabawa）和祖先圣洁亡灵（Atma Sidha Dewata）的场所。印度教徒家里都设有家庙，家族组成的社区有神庙，村有村庙，全岛有庙宇 12.5 万多座，因此，该岛又有"千寺之岛"之美称。有学者将巴厘岛的神庙按位置大致分为三类：第一类如母庙等国家级公众神庙；第二类是村落神庙，村落之前朝阿贡山的方向建造代表"创造"的神庙（Pura Puseh），村落中间建造代表"保护"的神庙（Pura Desa），村落后面较低处或者靠海方向建造代表"毁灭"的神庙（Pura Dalem）；第三类是功

能性庙宇．如保佑稻田丰收的神庙、保佑生意的神庙。[1] 也有学者按照功能不同，将
巴厘岛的印度教神庙大致分为宙圣神庙（Pura Kahyangan Jagat）、村圣神庙（Pura
Kahyangan Desa）、功用神庙（Pura Swagina）、祭祖神庙（Pura Kawitan）等四大类。[2]

　　一般寺庙分为三个中庭，第一道大门如同被刀锋劈开两半的坎蒂班塔（Candi
Bentar），象征善恶对立。由此进入第一中庭，厅内有通知大众活动的木钟楼，厨房
是庙会准备祭品的地方；甚至可以进行斗鸡、休息、打牌等日常活动；经过第二道
山形门，门口常见猴子模样的守护神（Arca）石像，腰间被黄色锦缎裹住，第二中
庭有两座多功能的亭子，一座供庙会时加美兰乐团演奏用，另一座是准备祭品、敬
神娱人表演活动的场所；第三中庭是举行神圣祭拜的场地，如婚礼、挫牙等重要庆典，
神龛供奉三位一体神：高山、祖先和自然之神。平常做储藏之用，唯有庙会才通过
祭祀仪式，恭请神灵降临人间，暂居神龛。[3] 通过各种仪式和活动，印度教神庙起到
了凝聚信众的作用，并在社会资源的管理方面发挥着重要的作用。[4]

　　巴厘岛著名的印度教神庙都或多或少和印度教婆罗门尼拉哈有联系，如巴厘岛
西北部的巴图神庙（Ponjok Batu），东部的希拉禹提神庙（Sila Yukti）等。尼拉哈是
巴厘岛印度教湿婆派的倡导者。1537 年（或 1540 年），尼拉哈举家从爪哇岛迁往巴
厘岛，传说他是坐在一个南瓜上来到巴厘岛，从而在巴厘岛上形成了婆罗门不吃南
瓜的习俗。尼拉哈来到巴厘岛以后，最初担任吉尔国国王 Dalem Baturenggong 的国师。
当时，巴厘岛正在遭受一场瘟疫的折磨，尼拉哈剪下自己的头发献给国王，并表示
这些头发将帮助民众祛除灾难。这些头发现在作为圣物，供奉在巴厘岛的 Rambut
Siwi Temple 神庙中。很多印度教徒相信，圣物可以保佑其免受疾病的折磨。在宗教
建筑方面，尼拉哈开始在巴厘岛的印度教神庙中建造湿婆大殿（padmasana），在尼
拉哈足迹所至之处，几乎所有的印度教神庙都建有湿婆大殿。尼拉哈还创立在村落
的不同位置中建造不同神庙的传统。村落的北边建造梵天神庙，中间建造毗湿奴神庙，
南边建造湿婆神庙。[5] 通过这样的建筑布局，强化印度教三大主神的系统。

　　乌鲁瓦图神庙（Pura Uluwatu，见图 219）位于巴厘岛南部 80 多米的悬崖上，是
萨德卡扬甘（Sad Kahyangan）神庙的六个组成部分之一。乌鲁瓦图神庙的名字来自

1　杨继耘、杨敬强：《田园诗情：巴厘岛》，北京：中国旅游出版社，2007 年，第 14 页。
2　陈扬：《浅析印尼巴厘岛印度教的传承与发展》，《东南亚纵横》2005 年第 6 期，第 43 页。
3　杨继耘、杨敬强：《田园诗情：巴厘岛》，北京：中国旅游出版社，2007 年，第 14 页。
4　Brigitta Hauser-Schäublin, "Temple and King: Resource Management, Rituals and Redistribution in Early Bali", *The Journal of the Roy Anthropological Institute, Vol.* 11, No. 4 (Dec., 2005), p. 748, p. 758.
5　不同文献对村落神庙的位置表述略有不同。

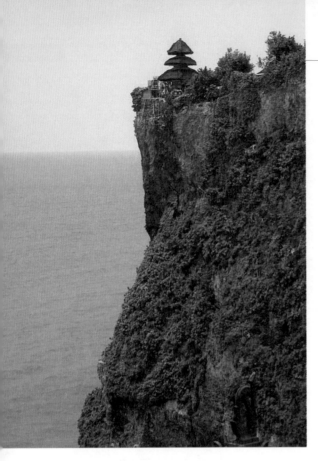

图219　巴厘岛乌鲁瓦图神庙

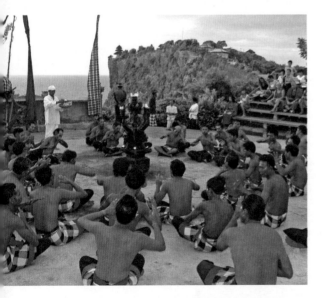

图220　巴厘岛乌鲁瓦图神庙的猴子舞表演

ulu（表示头部）和watu（表示石头），表示神庙建在石头之上。神庙位于一个小的森林环抱中，经常会有猴子或其他动物光顾神庙，成为神庙的特点之一。乌鲁瓦图神庙每天都会表演猴子舞（Kecak Dance，见图220）。猴子舞主要取材于印度史诗《罗摩衍那》中猴子大军协助罗摩战胜恶魔的情节。乌鲁瓦图神庙的建造就是为了纪念尼拉哈。

根据孟威史料（Babad Mengwi）的记载，塔曼亚芸神庙（Taman Ayun，见图221、222）建于1634年，是孟威（Mengwi）王朝的皇家祭祀神庙，建造者为孟威国王普图（I Gusti Agung Putu）。"Ayun"一词意为"希望、渴望"，神庙的名字意为"建在花园里的、充满希望的神庙"。与传统的围墙环绕不同，塔曼亚芸神庙四周被一个水塘所环绕，使整座神庙仿佛漂浮在水面上一样。从大门进入神庙的院子之后，可以看到Batu Aya和Bedugul Krama Carik两座建筑，从建筑物上花瓣形的石雕可以看出古代巨石文化传统的痕迹。可能在公元前5世纪的时候，这里已经作为祈祷农业丰收的祭祀场所。

佩努利桑神庙（Penulisan）是海拔最高的神庙，海拔约1745米，建于9世纪。普拉奇（Pulaki）位于海边的小山上，周围住着很多猴子。美都卡朗神庙（Pura Meduwe Karang）大殿外墙和

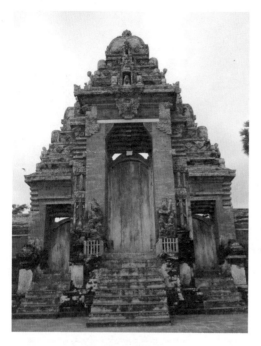

| 图 221 塔曼亚芸神庙主殿的大门 | 图 222 水塘环绕的塔曼亚芸神庙 |

围墙上的浮雕具有非常独特的艺术风格。其中有一幅浮雕表现的是人骑自行车的场面（见图 223）。前后车轮和齿轮都是用花朵雕刻而成，是现代生活与宗教艺术的有机结合。神庙入口处的台阶两侧，同样竖立着《罗摩衍那》中人物的雕像。

蝙蝠洞神庙（Goa Lawah）是婆罗门库图朗（Empu Kuturan）于 11 世纪所建。中心神殿建于一座天然的山洞里，洞中生活着成千上万的蝙蝠和蛇。历史上这里曾是巴厘岛民众裁决争端的地方。17 世纪，孟威国王的儿子努拉（I Gusti Ngurah Made Agung）和科图（I Gusti Ketut Agung）之间由于王位继承权发生了争执，国王要求科图进入蝙蝠洞，如果他能活着出来，就是王位继承人。科图做到了，最终获得王位继承权。

柯亨神庙（Kehen Temple，见图 224）是巴厘岛上最古老、最大的神庙之一，根据碑文的记载，神庙可能建于 12 世纪邦利（Bangli）王国时期，建造者为科塔纳（Bhatara Guru Adikunti Ketana）国王，是当时的皇家神庙。神庙由三个院落组成，通过各种台阶互相连接，每个院落都装饰了精美的雕刻。第一个院落中有一颗巨大的榕树，围

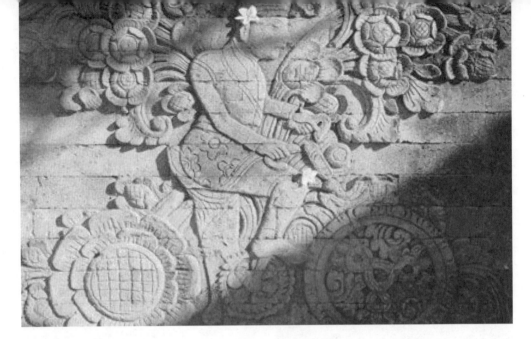

图 223　美都卡朗神庙的浮雕

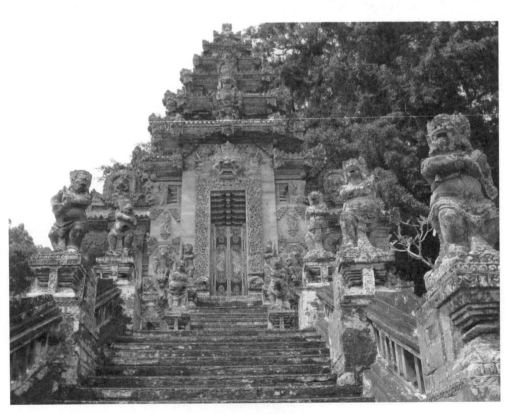

图 224　柯亨神庙台阶上的雕像，具有爪哇皮影戏的艺术风格

墙上装饰着瓷器。第二个院落中，巴厘岛式的宝塔占据了主要位置（见图225）。第三个院落中是印度教三大主神的神殿。在通向神庙的38级台阶上，两边竖立了很多具有爪哇岛皮影戏艺术风格的雕像，雕像的人物主要来自《罗摩衍那》。

巴托尔神庙（Pura Ulun Danu Batur）重建于1927年，其在巴厘岛的重要性仅次于母庙，神庙主要供奉湖泊和河流女神庙（Dewi Batari Ulun Danu）。1917年，巴托尔火山（Batur）猛烈喷发，很多村庄和神庙被毁，只有湖泊和河流女神的神殿和宝塔幸免于难。1927年，村民们在更高、更古老的火山顶重建了神庙和村庄。巴托尔神庙是一个建筑群，包括9

图225　柯亨神庙内的莲花宝塔，基座为乌龟的形状，两条蛇环绕四周

个庙宇和285个神殿（见图226），供奉的神灵包括水神、农业女神、圣泉女神、艺术女神等。中心神殿包括供奉湖泊女神的宝塔（11层）和3个供奉巴托尔火山神灵、阿邦山神、吉尔王朝瓦图楞贡国王的宝塔（9层），另外还有一个3层宝塔供奉使庄稼免于灾害的神灵（Ida Ratu Ayu Kentel Gumi）。在神庙的东北角可以看到一座中国式的建筑，用于供奉管理港口的神灵（Ida Ratu Ayu Subandar）。供奉商业神灵可追溯到爪哇印度教徒统治时期，当时国王任命港口官员从事贸易活动，通常这个职位都是由中国人担任，因此其神殿也具有中国建筑的特色。巴托尔神庙的记录资料显示，印度教的僧侣（婆罗门）并没有直接参与神庙的建造工作，建造工作主要是由当地的工匠完成的，从而也就可以理解为什么印度教神庙中呈现了多种文化元素的建筑

图 226　巴托尔神庙的大殿

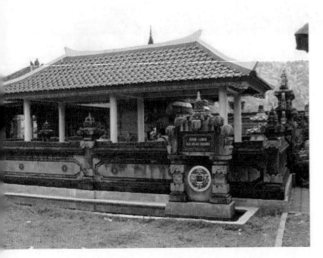

图 227　巴林甘神庙中港口神灵的大殿

特色。[1]管理港口神灵的主殿并不大，长宽约 5 米，在棕榈叶屋顶下，是四根红色柱子，支撑起整个神庙的主体。神庙的主色调是红色，配以金黄色的雕刻装饰，体现了浓重的中国文化特色。类似的神殿在其他神庙中也可以看到。巴林甘神庙（Pura Dalem Balingkang）也有一座类似神殿，传说查亚班古斯国王聘请了一位名为 Empu Liem 的中国人作为管理经济和政治事务的顾问，并娶了他的助手，一位叫作 Kang Cin Wei 的中国姑娘。在这两个中国人的协助下，查亚班古斯把国家治理得井井有条，周围的国家都很羡慕。在巴林甘神庙的主殿也具有浓郁的中国建筑风格（见图 227、图 228）。

萨哈卡帕神庙（Sadha Kapal）建于满者伯夷王朝时期，以其精美的雕刻装饰而著称，并带有明显的爪哇坎蒂建筑的风格（见图 229）。神庙内为纪念在战斗中牺牲的战士的 64 个石凳可以看作是古代巨石文化的痕迹。

（三）巴厘岛印度教仪式

巴厘岛的印度教不仅强烈地传达着信仰的义务，而且充分突出宗教仪式的重要性。[2]巴厘印度教是整个巴厘社会得

1　Brigitta Hauser-Schäublin, "Temple and King: Resource Management, Rituals and Redistribution in Early Bali", *The Journal of the Roy Anthropological Institute*, Vol. 11, No. 4 (Dec., 2005), p. 749.

2　Fredrik Barth, *Balinese Worlds*, Chicago: University of Chicago Press, 1993, p. 347.

图228　巴林甘神庙内的宝塔

图229　萨哈卡帕神庙的精美雕刻

以正常活动的支柱。首先，巴厘印度教是巴厘人生活的核心，他们认为生存和宗教是不能分开的。宗教信仰与仪式是巴厘人从诞生到死亡并且关系到死后境界的重要因素。其次，巴厘人的社会交往也是以宗教为纽带，与巴厘印度教历法与宗教惯例密不可分。巴厘人大都在某个特定的印度教神庙活动，因此神庙成为巴厘岛的社群划分的基本单位，而众多神庙构成一个完整的社会网络。再次，印度教业已成为巴厘人的精神支柱。共同的宗教习惯在巴厘形成了全地区性的价值观。衡量一个人好坏的最重要的标准就是看他是否敬拜巴厘印度教的神灵。[1]

时常见到身着艳丽服饰的妇女们头顶贡品，身着纱笼的男人组成乐队跟随，浩浩荡荡的人群从村里游行到寺庙，五颜六色的旗帜、神像点缀其间，载歌载舞如同一场嘉年华。举办一场庙会必须动用全村男女老少，准备周期少则半个月，多则一个月，所有庙会工作完全义务，费用由全村人分摊。男人布置场地、宰牲畜，女人用嫩椰子叶和糯米制作祭品，迎接主神从阿贡山降临。祭典开始前，祭司和村民列队，隆重地将庙内神座、圣器带往村边的圣水区，举行净化仪式并取回圣水。诸神会在人间停留3天。重要的宗教仪式则要进行得更久。岛内居民都到庙里祭拜，妇女们头顶着一个直径40厘米、高达1米，由不同水果层层叠叠堆砌成的祭品，堆得越高越能讨好神灵。庙会结束以后，人们还要举行送神仪式，人们前往海神、山神聚集的地方，感谢众神降临与民同乐。[2]神灵来到人世之后，主要停留在石头、木头、黄金等能够长期保存的物品中，因此，巴厘岛的神像主要由这三种材料制成。神像主要被安置在神庙中，只有在举行祈祷仪式或重大节日的时候，才会被安置在外面的神龛上。神像上会裹着颜色鲜艳或色彩强烈的布条。[3]

通过各种印度教的仪式，衍生出许多巴厘岛特色的艺术形式。巴厘岛的舞蹈从一开始就是为了敬神。考古发现证明，很早的时代就出现了湿婆跳舞的神像造型。婆罗门经典教义也说，湿婆用舞蹈节奏来控制世界和表达他的旨意。就像在祭祀典礼上离不开食物供品一样，祭祀典礼上也少不了舞蹈表演。巴厘岛的舞蹈种类繁多，不同的场合跳不同的舞蹈，几百年来演的都是印度史诗《罗摩衍那》和印尼流传的神话传说，所以舞剧一开锣，观众就知道剧情。然而他们仍旧百看不厌，究其根源，观众的热情来自他们的宗教情结。他们知道，舞蹈表演作为宗教祭祀的一个组成部分，

1 陈扬：《浅析印尼巴厘岛印度教的传承与发展》，《东南亚纵横》2005年第6期，第42页。

2 杨继耘、杨敬强：《田园诗情：巴厘岛》，北京：中国旅游出版社，2007年，第16页。

3 Colin McPhee, *A House in Bali*, New York: The John Day Company, 1946, p. 46.

主要目的是为了敬神和娱神，只要神感到满意就好，一般人只是借此机会自娱。他们泰然自若地欣赏着舞蹈者的表演，舞者和观众，舞者和神灵，神灵和观众，皆通过优美的舞姿和强烈的音乐节奏来进行心灵的沟通，从而达到天人合一，人神合一的境界。[1] 舞蹈是东南亚民族文化中重要的组成部分，而在巴厘岛，舞蹈则是民众日常生活的组成部分。女孩子很小的时候就从她们的姐姐那里学习舞蹈，并接受舞蹈教师的训练。长大以后，姑娘们身上裹着美丽的筒裙，戴着各种精美的金饰，头上戴着美丽的花冠，在各种仪式中表演民族舞蹈和宗教舞蹈，展现着巴厘岛舞蹈艺术中独特的魅力。作为宗教信仰的一部分，巴厘岛的民众认为，神秘的舞蹈是摆脱凡尘，进入永生的有效手段。[2]

印度教在巴厘岛的盛行，并没有带来种姓制度和性别歧视，东南亚人保留了上层的社会结构和女性的较高地位。印度教在东南亚历史的前期对于帝国的形成也不是起阻碍作用而是起促进作用，印度教在东南亚是君权神授的证明，神化君主。巴厘印度教种姓制度从没有像印度那样严格。虽然巴厘人也分为 4 个种姓，但将前 3 个视为贵族种姓（Triwangsa），只有最后一个是平民种姓（Jaba）。在巴厘人的种姓中，婆罗门、刹帝利和吠舍占印度教徒总人数的 15%，其余 85% 的广大群众属于平民种姓——首陀罗。种姓之间的矛盾也不尖锐。在日常生活中，种姓差别只表现在一些不十分重要的规则和禁忌方面，种姓制度仅仅是一个宗教的表面形式而已。[3]

第五节　东南亚印度教神庙的艺术特点

东南亚的印度教神庙建筑样式在长期的发展过程中经历了多次的建筑风格变化，在不同地区形成了独特的艺术表现形式，并呈现不同的艺术特性。但由于都具有印度教的统一源头，并根植于东南亚的文化土壤之中，印度教神庙也在建筑布局、空间利用、功能变化和外部关系方面呈现一些共同的特征。

在建筑布局方面，区分印度教神庙的内外空间是一脉相承的建筑原则，似乎表达了一种严格区分世俗与神圣之间界限的思想。实现这种区分的手段主要包括：大门、围墙、围廊和环绕四周的水域。这些建筑元素不仅出现在印度教神庙的最外部，

1　段立生：《印尼巴厘岛的印度教文化》，《世界宗教文化》2006 年第 2 期。

2　Max Bajetto, texted, *Bali*, Bandung: W. van Hoeve, Ltd., 1951, p. 3, p13.

3　陈扬：《浅析印尼巴厘岛印度教的传承与发展》，《东南亚纵横》2005 年第 6 期，第 42 页。

也可能出现在神庙内部的不同区域,例如核心神殿和其他建筑区域可能通过水池(象征咸海)区分开。有的神庙单独运用一种建筑元素来进行分隔,也有神庙运用多种元素进行分隔。神庙最外部的分隔,主要表示神圣与世俗的界限,而神庙内部的分隔则主要划分不同的功能区域。通过平面空间上的分隔体现垂直空间上的层级,体现宗教世界中心与边缘的区别,极力突出主神在宗教体系中的中心地位。这也许就是多神教和一神教在建筑艺术上的实质性差别。

在东南亚的传统中,只有受过宗教训练的婆罗门可以进入印度教神庙的主殿举行宗教仪式。大部分的信众只能在神殿的开放空间中参加宗教活动。神庙的外部区域按照不同的功能划分不同的格局,神灵雕像按照不同重要性摆放在不同的位置。[1]和建筑的规模相比,东南亚印度教神庙的内部空间是微不足道的。神庙并不强调物质性的使用功能,更不考虑经济性,只强调其外在形体和整体空间的创造,主要目的是渲染强烈的精神氛围,纯粹是为了满足精神的要求而建造的。她们不止于浅层的"美观",而着力于追求深刻的"艺术"。东南亚的印度教神庙对于开放空间的追求远远超过了对于封闭空间(神庙内部空间)的追求。从设计观念的角度看,相比较于内部神秘气氛的营造,东南亚的印度教神庙更注重外部观感的震撼效果,信众在神庙的空间中接受教义的外化影响。配合外化的表现需求,东南亚的印度教神庙都大量运用浮雕或雕刻的手法,"你大可不必承认她们是'建筑'而只是'雕塑'"[2]。在印度教神庙的建筑艺术中,浮雕的出现频率和范围明显多于造像,可能也是和两种艺术形式的表现位置有关:雕像一般出现在室内而浮雕则出现在外墙。可以说,东南亚印度教神庙强调直观的艺术表达效果,强调对最多数信众的影响力,而不是通过隐含的、深刻的、内部的象征意义来影响信众。这种直观的艺术表达方式符合东南亚的文化传统和思维习惯,使民众可以直观地受到宗教的影响。

印度教神庙的建造与自然环境之间的关系非常紧密,作为印度教传播的中心地带,吴哥、占婆和爪哇都尽可能地利用地理条件,创造广阔的视觉效果。从建筑风格上看,吴哥窟的建造与巨大的石料来源有关,爪哇岛的印度教神庙的建造与大量的火山岩来源有关,而沿海地区的占婆则主要依靠烧制红砖来建造神庙。自然环境的差异造成了建筑材料的差异,从而形成吴哥窟的宏伟与占塔的精美之间建筑艺术风格的鲜明对比。从浮雕的表现内容上看,吴哥窟、爪哇岛的印度教神庙规模较大,

1 Ngo Van Doanh, "Ancient Champa Towers-The Mysteries", *Vietnam Social Sciences*, Vol. 92, 2002, pp. 91—106.

2 萧默:《文明起源的纪念碑:古代埃及、两河、泛印度与美洲建筑》,北京:机械工业出版社,2007 年,第 168—169 页。

从而为浮雕提供了广大的空间，浮雕可以表现宏大的场面和复杂的史诗情节，而占塔以砖石结构为主，规模相对较小，浮雕可能占据的空间较小，因而占塔的浮雕只表现主要的神灵形象和史诗的中心情节。而巴厘岛在保留印度教神庙建筑传统的同时，充分利用地形的优势，将神庙建在悬崖和山腰上，并突出自然环境对修行活动的促进作用。巴厘岛的婆罗门认为，修行、瑜伽、冥思最好的地方应该在草木繁盛、鲜花盛开、靠近水源的地方，选择在这样的地方建造神庙，有利于提升印度教的精神影响，使更多的教徒提升修行的境界。

印度教神庙的建造往往和城市的建造有着密切的联系，和统治者的宗教信仰形式有着密切的联系，印度教神庙建筑艺术历史的辉煌和统治者的大力支持是分不开的。在当今的东南亚社会中，印度教已经不是主要的信仰形式，印度教在东南亚的影响范围不及佛教、伊斯兰教和基督教，从现实的角度而言，印度教已经无法再获得统治者的大力支持。在局部地区维持印度教的影响力，主要就是依靠印度教和传统信仰形式的紧密结合。巴厘岛的印度教就是在与传统祭祀活动的结合中获得了新的活力，印度教神庙成功地将传统的祭祀活动吸引到神庙之中来进行，从而得到了当地民众的支持。越南的泰米尔裔印度教徒的宗教节日，也是和越南传统的祖先信仰相结合，形成了以祭祀亡灵为主要内容的宗教节日（如清明节、端午节和中元节）。婆罗门教占族就把印度教神灵崇拜与万物有灵信仰结合在一起，占族的祭祀活动不仅供奉印度教的主神，而且还供奉其他的本土神灵，包括母神伊努格（Pô Inu Nurgar），父神阳阿穆（Yang Pô - Yang Amu），还有很多国王死后化身为神灵被供奉在宁顺省的占塔中。[1] 在占族人和巴厘岛人的印度教仪式中，充分体现了"祭祀万能"与"祖先崇拜"的有机结合，找到印度教与传统民间信仰之间的结合点，为印度教在东南亚提供了坚实的民众基础。在现在东南亚地区，印度教通过开放神庙，通过接纳其他宗教信仰的元素来吸引更多的信徒，维持宗教的影响力。

1　Phan Quốc Anh, " Về sự Biến đổi Bàlamon giáo trong Cộng động Người Chăm Ahiêt ở Ninh Thuận", Tạp chí Nghiên cứu Tôn giáo, số 3-2005, 这篇文章还收录在 văn hóa học 网站上，网址是 http://www.vanhoahoc.edu.vn/nghien-cuu/van-hoa-viet-nam/van-hoa-cac-dan-toc-thieu-so/454-phan-quoc-anh-su-bien-doi-balamon-giao-trong-cong-dong-nguoi-cham.html, 2012-4-28，本书参考的是网络文本。

东南亚宗教艺术的社会功能

宗教艺术的社会功能可以从三个层面来理解。第一个层面，宗教对社会民众的精神信仰具有深刻的影响，艺术形式对社会成员的审美倾向具有重要的引导作用。宗教文化兼具宗教和艺术的特点，一方面对民众的精神信仰产生影响，另一方面又对民众的审美情趣产生影响。第二个层面，宗教艺术是传播宗教的重要形式，可以说，宗教艺术的社会功能体现在宗教的社会影响上。外化的宗教符号是扩大宗教影响最直接的方式。第三个层面，宗教艺术主要表现精神世界的内容，宗教艺术影响的领域主要集中在精神世界。宗教艺术可能无法解决现实的、当前的具体问题，但从长远的角度看，宗教艺术在社会中的心灵抚慰功能和教育功能是非常突出的。宗教艺术的发展与传播，有助于通过宗教的手段，消除思想分歧，团结各种社会力量。

在东南亚地区，宗教信仰是一个国家和民族的文化核心。宗教在维系民族团结和社会秩序，以及推动本民族文化的发展等方面，起着至关重要的作用。东南亚社会的宗教信仰形式是多元的，但通过宗教艺术之间的共通性，可以促进宗教之间的互相交流，从而间接促进不同民族、不同信众之间的交流，维护社会秩序的稳定。

第一节　东南亚宗教维护社会稳定

社会秩序的含义有狭义与广义之分，狭义指某种社会活动或活动场所中的规则与有规则的状态；广义则指社会共同体在运动和变化过程中，其内部的各个方面或者社会活动和社会关系的各个方面

相对平衡、稳定、和谐的发展状况，也就是社会共同体存在的一般正常状况。社会秩序的具体内容包括两个方面：其一是社会行为秩序，人们在社会活动中要遵从和维护一定的社会规范，保持相对稳定的社会关系，以保证社会生活的正常进行；其二是社会结构秩序，包括经济结构、阶级结构、分层结构、组织结构、人口结构、家庭结构的相对稳定状态，社会子系统内部以及它们相互之间的相对平衡与和谐状态。[1] 概而言之，社会秩序是保证社会正常运作的各种规范的总和，这些规范保证了社会成员之间的关系，保证了社会各个机构之间的关系，从而保证社会生活的有序进行，保证社会结构和关系的稳定。"甚至可以忘却一时的恩怨得失，把不同民族、不同地区、不同阶层、不同职业、不同职位、不同政治态度、不同文化水平、不同性别和年龄的人相当紧密地'黏合'在一起。"[2] 从而形成一股保持社会秩序的积极力量。

宗教是社会秩序中不可忽视的深层次的重要因素。宗教是社会的一种特殊的上层建筑，它不仅是一种精神信仰，而且是一种组织和制度，是一种现实的力量，可以说，宗教是具有内部稳固结构的复杂系统，正是这种相对稳定和复杂的内部系统，保证了宗教在社会秩序中主要发挥维持社会稳定的作用。以信仰为基础的组织性甚至比以法律为约束的组织性更严密，更深入。宗教在不知不觉中引导着社会民众规范自己的行为，使整个社会在有序的状态下运转。[3] 在政府无法控制社会秩序的情况下，以宗教自身相对稳定的结构和理念，结合适当的方式就能对社会稳定起到积极的促进作用：通过宗教教义统一信众的道德水平和行为规范；通过宗教仪式与活动聚合民众的归宿感；通过传播宗教艺术提升民众的审美情趣。从宗教的影响方式上看，宗教主要是培养社会成员在思想上的趋同性，通过统一思想使民众了解宗教的真谛。而趋同性正是保持社会秩序的一个非常有利的基础。宗教不仅是一种社会精神信仰，而且是一种特殊的社会组织和社会政治力量。宗教本身是一种稳定的状态，在社会稳定的时候，这种稳定的状态并不明显，但是在动荡的时候，这种稳定就特别吸引社会成员。此外，宗教本身也有制度，有戒律，同样对人的行为产生约束作用，自然同样对人类社会产生影响。

东南亚的宗教在维持社会秩序方面，一直都扮演着积极的角色。在东南亚的历

1　孙尚扬：《宗教社会学（修订版）》，北京：北京大学出版社，2003年，第83页。

2　窦效民、孙龙国：《宗教与社会政治稳定》，《理论月刊》1995年第7期，第21页。

3　钟智翔：《试论小乘佛教对缅甸文化的核心作用》，《东南亚纵横》1997年第2期，第55页。

史发展过程中，稳定和有序一直都是社会状态的主流，即使东南亚社会中出现了动荡和冲突的情况，其激烈的程度比较小，持续的时间也比较短。在社会秩序稳定的时候，宗教对东南亚普通民众的社会行为进行约束，并通过对社会民众的精神影响，对社会秩序的运行产生间接的影响。在社会秩序发生重大变革的时候，如政权更迭或重大自然灾害，宗教就从隐形的力量转变成显性的力量，人们对社会秩序正常运转失去信心的时候，宗教就承担起一部分维持社会秩序的责任，同时也在社会秩序重建的过程中发挥积极作用。例如，在政变频繁发生的泰国，佛教因其和平主义的教理、温和的思想成为政变后安抚各派力量的调和剂。如在 1932 年政变后，以不参加任何派别身份出现的僧王以调停者形象出现，帮助国家尽快度过困难的转换时期；在 1973 年学生运动发生后，许多学生领袖们被送到寺庙中弥补罪过的同时，从各地赶来的和尚加入到政府资助的祈祷仪式中，祈祷国家早日恢复安宁。[1]2004 年，印度洋大海啸对东南亚造成了巨大的伤害。在海啸发生的最初救灾措施中，宗教成为政府必须借助的力量。在印度尼西亚，苏西洛总统亲临受灾最重的亚齐，主持了伊斯兰教的祈祷仪式。在没有被毁坏的房屋里，穆斯林也自发组织起来，举行祈祷仪式，希望真主赋予他们直面灾难的力量和耐心。[2]宗教给人民带来了新的幻思与慰藉，具有巨大的镇痛作用。2010 年，菲律宾"圣体之仆会"由 8 位修女启动监狱牧灵计划，500 多名志愿人员加入。天主教会修女活跃在首都 36 所监狱里，传播天主的希望与爱，让犯罪分子重新找到尊严与信心，弥补给受害者造成的伤害，从而为社会成员之间的和谐关系创造条件。[3]

宗教的主要社会功能之一是稳定现存的社会结构。它给外部世界和信仰者自身都提供了一套不变的定义，从而个人和社会都可以泰然接受转变性的、危机性的事件。就社会而言，宗教的影响力有时表现为战争、饥荒或重大节日时的不同典礼仪式，有时也表现为宗教口号掩饰下的社会政治运动。这种潜在的社会政治运动虽然不会马上显示出来，但却对社会运动有着深远意义。[4]可见，东南亚宗教在减少社会动荡，减轻心灵伤害和预防社会不稳定因素等方面具有积极的作用。东南亚可能出现政治上的动荡，可能出现经济上的动荡，可能出现由于自然灾害引起的重大人员伤亡，但东南亚社会总是能在这些重大的变故面前保持相对的稳定。这与东南亚社会中虔

1　宁平：《佛教在泰国政治现代化进程中的影响》，《当代亚太》1997 年第 2 期，第 78 页。
2　史哲等：《海啸后的东方式拯救》，《南方周末》2005 年 1 月 6 日。
3　《菲律宾：修女和志愿人员将希望带给监狱囚犯》，www.chinacatholic.org/news/14290, 2011-7-10。
4　宋立道：《神圣与世俗——南传佛教国家的宗教与政治》，北京：宗教文化出版社，2000 年，第 12 页。

诚而广泛的宗教信仰具有密切的关系。由于深深渗透于普通大众心目中的信仰对现存政治构造的认可，部分减轻了社会变化造成的大范围社会动荡。实际上，东南亚的社会秩序要比表现出来的现实形势稳定得多。[1]

第二节 宗教艺术的社会媒介功能

宗教艺术同时兼具宗教和艺术的社会影响，一方面，宗教艺术是宗教思想的具体体现，因此，和平（和谐）、宽容、行善等有利于社会稳定的内容成为宗教艺术表现的主题；另一方面，宗教艺术又可以借助灵活的艺术表现形式，在宗教经典允许的范围内，采取民众喜欢的表现形式，吸引更多的民众加入了解宗教教义的行列。可以说，宗教艺术是宗教教义在民众心中最直接的象征符号。宗教在世俗世界中外化成了宗教艺术所创造的各种艺术作品，宗教教义的精髓、艺术作品的意境、民众内心的理解，构成了精神世界中信仰传播的三个有机环节，成为宗教传播的途径之一。宗教传播的对象是多种多样的，相对应的传播方式也各不相同，宗教人士宣讲教义、宗教仪式的昭示作用、宗教艺术的表现作用，都是重要的传播手段。相比较而言，宣教和仪式，传播的对象主要针对虔诚的宗教信徒，而宗教艺术，传播的对象主要针对数量较多的普通民众和信众。如果说，宗教教义使民众获得了约束行为的精神力量，宗教仪式使民众获得了宗教组织的归宿感，那么宗教艺术则使民众获得了直接的心灵体验。

虽然不同宗教的教义不同，不同类型的宗教艺术表现的形式也各不相同，但宗教艺术对于审美的追求是相通的，宗教艺术对于精神世界的表现是相仿的。从这个角度看，东南亚宗教艺术是沟通不同宗教之间的桥梁与媒介，无论是在同一地区的不同宗教信众，还是不同地区、不同民族的不同信仰，宗教艺术都在社会成员中间创造了一个良好的宗教氛围。在佛教看来，宗教艺术提倡"布施、持戒、忍辱、精进、禅定、智慧"；在伊斯兰教看来，美有很多名词"仁义、和蔼、杰出、恻隐、熟练、光荣、慷慨、真实、友爱、宽容"；在基督教看来，宗教艺术围绕着"原罪、赎罪、忍耐、顺从、博爱"，从而使带有审美功能的宗教艺术具有相似的伦理色彩。不同宗教的信徒，虽然接受的教义不同，但通过宗教艺术感受到的，却是相似的精神实质，从而在社会中形成共同的思想认识。以佛教为例，现在在东南亚地区被人们欣

1　宁平：《佛教在泰国政治现代化进程中的影响》，《当代亚太》1997 年第 2 期，第 80 页。

赏、研究的各种佛教艺术原来都不属艺术范畴，是为修行所做的。流传以后，由于其真挚、优美，能产生净化人心的效果，不仅为信众所需要，也为广大众生所喜爱，这就使之具有了宗教、艺术两重特性。宗教的教义往往是抽象的，世俗社会对于宗教的理解总是充满着偏差，宗教的教义能在民间正确地被理解是一件极其不易之事。佛教的教义博大精深，不着空有，想要得到信众的真正理解是较为困难的。而借助文学艺术、造型艺术以及建筑艺术的帮助，佛教的教义得以传神地表达。佛教艺术就在宗教与世俗社会之间发挥了诠释、解释的功能，对于民众的信仰有着极大的引导作用，在东南亚信仰佛教的社会中发挥了重要的社会功能。在佛教的文学和艺术中，不强调人们对于佛陀毫无条件的跟随和信仰，它强调人们要懂得因果，要理解无常、无我和苦的圣谛，要懂得平息个人烦恼的方法，要用正确的方法获得终极解脱。

在东南亚广为流传的上座部佛教的最高追求为证得涅槃。涅槃非空非有，它是佛陀真正的内心世界。除非亲身证得，否则它是一个让人难以理解，难以单用语言文字就能表达清楚的概念。佛教艺术在表达佛陀涅槃的宁静与熄灭诸多热恼的方面发挥了独特的作用。记载佛陀教导和佛陀经历的文学、佛窟、佛像、佛像周围的壁画以及佛窟外面壮丽的佛塔，共同构成了一个完整的说法系统，立体地、全方位地从各个角度向人们展示佛教的世俗谛与胜义谛，向人们展示佛教广博精深的教义，从逻辑和情感两个方面向人们展示因果业力，从而产生教化人们重视自己做事的每一个动机。佛教文学《本生经》以讲故事的方式讲述了佛陀多生修行的因果事迹，而阿毗达摩则是通过严密而复杂的论证，来证明因果丝毫不乱的逻辑关系。佛教的文学艺术教导人们认识自己心理的各个层面，在生活的各种情境下，培养个人健康的心理如友爱他人，善待生灵，对于受苦的生灵充满同情，为别人的成功而高兴，不贪着一切事物。它以形象的表达教导远离不健康心理如贪婪、愤怒、嫉妒、忧愁、无惭无愧、懒惰、多疑等。

在东南亚信仰佛教的社会，佛教的文学艺术在个体的社会化过程中发挥着重要的教化作用。人们小时候，可以从画报上看到佛本生故事，也可以听大人讲佛陀的故事；到了上学年龄时，他们一般都会被送到寺院出家做一段时间的沙弥，上午托钵修行后回到寺院听法师为他们讲述阿毗达摩或者佛经中的故事；成人后，寺院的讲经说法活动、佛教大学的免费教育也可以让个体不断地通过文学艺术的形式得到佛法的滋养。在人生的各个阶段，佛陀的教导都会一直规范和指导人们的人生。

如果说佛教的文学艺术是通过讲道理的方式间接地让人们自己去主动调适心理，

那么佛教的造型艺术和建筑艺术则是直接帮助人们调适心理，驱散不健康的心理，培养健康的心理。社会系统的平衡与稳定需要群体成员的心理基础。如果成员之间彼此充满怨恨，或者对社会抱持着一种不信任乃至仇恨的态度，每个个体内心都会焦躁不安，疑虑重重，或者充满压力或者有着莫名的恐惧。佛教艺术在社会成员心理调适方面发挥着重要的作用。塔寺所营造的祥和温暖的宗教意境空间让个体充满安全感和归属感，清净超然的氛围有利于个体暂时解脱个人的烦恼。而宁静、温和、处于高贵的静默之中的佛像更能让人当下暂时平息贪婪与嗔恨的怒火，寺院中各种壁画、浮雕中所讲述的佛教的因果故事，以及佛经中的故事，让人能深信因果，接受个人的现状后全力投入对未来的创造，从而平息对自己、对他人、对社会的怨恨，让人从对过去、未来的种种无济于事的思维或设想中走出，现实地面对当下的生存状态。佛像前禅坐时的喜悦也会引导人们效仿，通过禅坐减少妄想，专注而达到净化心灵，使其能获得更加稳定而宽广的心理基础，从而可以全神贯注地积极投入生产生活。佛教建筑艺术与造型艺术相结合所营造的充满安全感的宗教意境空间，有助于人们消除孤独、恐惧。在社会生活中，人们往往感到莫名的孤独与寂寞，从而感到无助与恐惧。当人们走入佛教的建筑空间时，巨大的佛像迎面而来，佛的目光是投向自己的，说法的手印仿佛在为自己讲法。在巨大的佛像面前，个人变得无比的渺小，由过分执着自我的存在而造成的与世界的割裂感也会瞬间消失，有时在一座塔寺中，巨大的佛像是排列成排的，当人已进入其中，众多沉思的佛像营造出来的那种宁静和庄严的氛围，让人能完全消除自我与世界的割裂感，人对于自我的执着完全消融于佛像的沉静的目光中，孤独与寂寞的情绪即会得到舒缓。更为突出的一点是，在东南亚信仰佛教的国家，这样的建筑艺术与造像艺术的结合随处可见，人们只要有需求，几乎可以随时随地走入佛寺之中去净化个人各种不良的心理和情绪。人们对彼此以及社会的不满情绪会适时地得到排解。在对世界文明产生作用的诸多力量中，信仰的力量是最强大、最持久也是最富有生命力的。佛像的传播、佛教的弘传不仅是宗教行为，也是一种文明的广布。东南亚人民包容不同的文化，也能够接受新的思想，更擅长用原有的文化来影响和感化外来的思想。佛教在许多方面都影响了东南亚，比如对种姓制度的削弱，护生戒杀的习惯以及慈悲喜舍的思想。这一在印度发源的宗教，在其源头衰退之后，在东南亚这片土地上蓬勃生长。

东南亚的主要宗教都具有宽容、尊重、和平的主旨。伊斯兰教对待其他宗教所持的基本原则和普遍规定，采取宽容和尊重的态度。"信道者、犹太教徒、基督教徒、

拜星教徒，凡信真主和末日，并且行善的，将来在主那里必得享受自己的报酬，他们将来没有恐惧，也不忧愁。"（黄牛章：62）对不同宗教的宽容态度，来自于他们认为，宗教差异只是表面上的差异，其本质和核心都是为求主道，目的是一致的。只要爱主的目的一致，方法不同并不重要。伊本·阿拉比、哲拉鲁丁·鲁米以及伊本·法里德的《塔伊亚特》，尤其是《长塔伊亚特》中有很多这方面的诗句。他们说："每种宗教，即使表面有所不同，但都揭示了真理的某个侧面。信士和异教徒没有本质上的区别，犹太教、基督教、拜火教以及拜物教，他们在崇拜一个神灵上是一致的。《古兰经》《旧约》《新约》，都是沿着一种思路编排的，即天启编排的思路……"[1]这样的思想，在东南亚的伊斯兰教传播和实践的过程中，是贯彻始终的。对伊斯兰教来说，艺术仅仅是艺术世界的无常性和虚幻性的证实，是事物的标记。伊斯兰教艺术是对真主切望的结果，是纯洁和驯良的结果。在宗教宽容和互相尊重的前提下，东南亚的伊斯兰教艺术体现出了很强的宽容性。

各种传统文化渗透到宗教艺术当中，通过宗教艺术的形式渗透到不同的宗教体系中，因此，在东南亚的不同宗教中，总是可以看到东南亚传统文化的痕迹。这些传统文化的痕迹通过宗教艺术的再创作，重新出现在信众宗教活动和宗教生活当中。宗教艺术中传统文化的痕迹，时刻在提醒着不同宗教信仰的民众：我们具有共同的文化传承。在建立共同身份认同的过程中，宗教艺术的相通性为社会共同意识的建立提供了一个良好的媒介，从而为多民族、多宗教的东南亚社会的有序运转提供了长期的、有力的保障。宗教艺术为东南亚宗教发挥社会影响创造了一个良好的环境，在东南亚形成了一个宽容的宗教氛围，使宗教影响具有良好的社会基础。

第三节　宗教艺术扩大宗教的影响力

宗教艺术是宗教的一个有机的组成部分，很难将宗教艺术的社会功能与宗教的社会功能区分开。在现实的社会中，宗教艺术是无法脱离宗教而单独存在的。宗教艺术因其在现实世界和精神世界之间的有机联系，成为扩大宗教影响的有力手段，也是世俗世界证明自身合法性、权威性的重要形式。古代东南亚统治阶级愿意将自己的形象与宗教形象结合起来就是例证。布莱伦的王室编年史书曾明确地将那位王

1　〔埃及〕艾哈迈德·爱敏：《阿拉伯—伊斯兰文化史（第八册）正午时期（四）》，史希同等译，北京：商务印书馆，2007年，第160页。

室祭司描述为"国王珍宝中之最著者"，这即是将他等同于国王之克里斯短剑的剑柄，国王乐队之乐器，国王之大象的躯体。他精通宗教知识，娴于仪式，并熟读吠陀法典，是一个称职的占卜师，道德方面至美至善，并且是一个神圣武器的铸造大师。国王耳闻他的盛名，就将他召唤到宫廷之中……赐予他高贵的头衔，几乎和国王本人的头衔相差无几。[1] 历史上，宗教人员在政权和社会组织中往往具有重要的影响力。各级神职人员是教徒的"精神领袖"，他们在履行宗教职务的同时，引导和鼓励广大教徒积极从事各种社会活动，在活动中扮演一定的领导角色。这种宗教仪式的影响在某种意义上而言，其效果是政府所不能达到的。

古代东南亚国家之间建立良好的关系，主要通过王室联姻和宗教交流来实现。王室联姻实现了国家之间的血缘联系，而宗教交流则实现了精神世界的一致性，或者是彼此承认统治的合法性。在宗教交流中，最重要的方式就是互相赠送宗教艺术品。14世纪初，刚刚在爪哇崛起的末罗游王国与爪哇之间保持着密切的联系。早在1284年，格尔达纳卡拉国王就曾向末罗游国王赠送一尊精雕细琢的复合式雕像，这尊雕像是模仿爪哇东部的查科陵庙塑像雕刻而成。和这尊雕像一起前往末罗游王国的还有一个高级使团，使团受到了盛情款待。雕像的背后详细记载了当时的场景。[2] 柬埔寨的雕塑就对中国产生重要影响，尤其是在佛教造像方面。造像艺术是古代柬埔寨较为发达的一项技艺，扶南曾经多次向中国进献雕刻艺术品。《南齐书》卷五十八记载憍陈如·阇耶跋摩于南齐永明二年（公元484年）向中国进献金缕龙王坐像一躯，白檀像一躯，牙塔二躯等。《梁书》卷五十四记载梁天监二年（公元503年），扶南国王向中国遣使进献珊瑚佛像和方物；公元519年，扶南王律陀罗跋摩（Rudravarman，514—550）向中国皇帝进献天竺旃檀佛像。[3] 可以看出，在这样的交流活动中，雕像成为宗教的象征，而使团成为政治的象征，宗教艺术品在古代的文化交流中起到了重要的媒介作用。

从隋唐开始，中国的瓷器在向外销售的过程中，为了满足伊斯兰世界的需求，开始仿制一些伊斯兰世界的传统形制，如仿自波斯的军持，从明代起，肩腹间流作丰肥的乳房状，壶口、注口均加盖，便于保持卫生，腹部和流的底部均圆广，由于壶口、注口都较狭小，不易倾覆，又便于携带，为南洋群岛居民所一向乐用。宣德

1　〔美〕克利福德·格尔兹：《尼加拉：十九世纪巴厘剧场国家》，赵丙祥译，上海：上海人民出版社，1999年，第152页。
2　〔新西兰〕尼古拉斯·塔林主编：《剑桥东南亚史》（I），贺圣达等译，昆明：云南人民出版社，2003年，第265—266页。
3　吴为山：《论柬埔寨吴哥窟艺术及其宗教文化特征》，《阅江学刊》2009年第3期，第87页。

朝青花大盘大批出口，现印尼、伊朗、土耳其等地多有遗存，新颖的纹饰图案主要体现在青花器上。[1] 作为宗教艺术的一种外延表现，瓷器中的宗教象征是中外文化交流中的重要形式。韩槐准收藏东南亚的瓷器，其中包括明三彩阿拉伯文大盘，口径38.2厘米，足部带沙，简称为"沙足"。瓷盘的图案包括阿拉伯文及图画，是用红、绿、黑三种彩色绘成。经一位印尼朋友译成英文，又从英文译成汉文，但译文中"真神"二字，照《汉译古兰经》应该译作"安喇"，或照《天方典礼择要解》，译作"真宰"。这个盘里面的阿拉伯文，大意是穆斯林向"真宰"祈祷的成语和《古兰经》颂圣的文句。这一种大盘，传世极稀。明青花抢珠龙火云飞马婴戏阿拉伯文大盘，口径39.5厘米，青花色调带灰，沙足，也是华南窑产品。盘里写的是波斯语，由一位波斯人译成英文，其意是："真宰可使穆斯林清洁可免魔鬼作祟。"又"真宰可使穆斯林万事如意。"全是使人们信教的词句。元、明时期南洋群岛曾经盛行伊斯兰教，当时我国贾舶为适应此种情形，因而特别烧制伊斯兰教的阿拉伯文经典大盘，输出到南洋群岛一带。印尼首都雅加达博物馆收藏一个华南窑青花大碗，碗外绘五个楔边圆圈，圈里全写着歌颂伊斯兰圣哲的阿拉伯文，碗的底部写"成化年制"四字款识。[2]

我们如果把输入印尼的伊斯兰式瓷器，特别是这种用阿拉伯文字来为宣传伊斯兰教义服务的器物，放到郑和下西洋和海上丝绸之路的背景下进行考察，那么，与其说这些瓷器是一种商品，倒不如把它视为郑和对这一地区伊斯兰传教活动施加特殊影响的一种生动的实物例证。[3] 通过国家庆典将国王或者君主转化为偶像，通过强有力的国家庆典象征物将其转变为象征权力的图像，他的宫殿，都被转化成庙宇、偶像的布景。[4] 宗教戒律和宗教仪式已经和社会民众的日常生活融为一体，使人们具有一种遵从意识。宗教意识之所以能够起到维持社会秩序的功能，是由于宗教仪式能够把各个不同利益集团的价值观综合为一个共同遵守的规范，化解各个不同政治集团之间的分歧。值得注意的是，目前世俗化的倾向正在席卷几乎所有的宗教艺术。固然，宗教艺术如果过于刻板地拘泥于教义的表达，则有脱离民众，不为人接受和理解的可能。但如果过于迎合世俗的需求，而没有不断地回到宗教教义本身，则有脱离宗教本身教诲的可能。所以宗教艺术要在充分领会其所宗之教的教义精神的基

1　厦门大学人类学系编：《人类学论丛》（第一辑），厦门：厦门大学出版社，1987年，第246页。

2　韩槐准：《谈我国明清时代的外销瓷器》，载杨新主编：《故宫博物院七十年论文选》，北京：紫禁城出版社，1995年，第538页。

3　厦门大学人类学系编：《人类学论丛》（第一辑），厦门：厦门大学出版社，1987年，第249页。

4　〔美〕克利福德·格尔兹：《尼加拉：十九世纪巴厘剧场国家》，赵丙祥译，上海：上海人民出版社，1999年，第130页。

础上，充分了解民众的信仰需求，再不拘泥于形式地自由创造，才能保持宗教的纯洁性，不断地引导信众拥有健康的、正确的宗教信仰。民众只有有了健康正确的信仰，才能有健康稳定积极的心理，只有这样，宗教艺术才能真正在维持社会秩序中充分发挥其积极的作用。

结　语

　　东南亚的宗教艺术是一个复杂多样的体系，既包括佛教、伊斯兰教、基督教和印度教等世界主要宗教的艺术形式，也包括原始宗教、新兴宗教、本土民间信仰等创造的艺术形式。东南亚的宗教艺术经过了一千多年的发展，在广阔的区域中形成了丰富多彩的表现形式，形成了特色鲜明的本土性、融合性和多样性。宗教艺术在东南亚社会中，已经远远超出了单纯的艺术审美范畴，而在东南亚民众的社会生活中发挥影响力。同时，宗教艺术作为东南亚文化的重要组成部分和重要表现形式，已经成为东南亚文化中的标志性符号。从现代社会运行的角度看，在人口聚居的大城市中的宗教艺术具有更广泛、更密集的影响，而在东南亚偏远地区的宗教艺术则具有更顽强、更持久的生命力。

　　在东南亚宗教艺术的发展过程中，不同宗教艺术形式形成了不同的表现特点，但由于共同根植于东南亚的自然环境和文化传统当中，东南亚的宗教艺术呈现出一些共同的特点。

　　第一，东南亚宗教艺术都具有丰富的想象成分，主要表现精神世界的神秘性。宗教是依靠丰富的想象，来建立自己的形象系统，并在教义中加以生动的描绘和表现，传达一种真实的存在。宗教艺术的想象和幻想，目的在于创造艺术真实，折射宗教的信仰世界。[1]东南亚宗教艺术是神秘情感的产物。宗教和艺术都是精神世界的组成部分，作为这两种精神力量的结合体，宗教艺术集中体现了神秘力量。这种神秘情感并不是单纯的不可知性，而在于宗教艺术给观

1　张育英：《谈宗教与艺术的关系》，《社会科学战线》1999 年第 1 期，第 140 页。

众和信众所创造的距离感。神秘性是宗教和艺术的共同特征，考虑到受众接受程度的因素，宗教艺术的神秘性达到了一个折中的水平。神秘性既可能是宗教艺术的内容，也可能是宗教艺术的目的。

第二，东南亚宗教艺术是一种融合的艺术形式，宗教艺术的融合体现了宗教思想的融合，体现了社会文化的融合。爪哇的皮影戏艺术就是一个宗教思想互相融合的典型实例。皮影戏主要表现印度两大史诗《罗摩衍那》和《摩诃婆罗多》的情节，但适应于爪哇的传统，人物用扁平的皮革精心刻画、喷漆制作而成的木偶来表现。操纵者不断移动木偶，并进行对话，为它们"注入生命"，表现出传统信仰的痕迹。马来人把木偶制作成特殊的、夸张的、扭曲的形象，从而避开了伊斯兰教不准表现具象的禁忌。[1]爪哇是一个以印度教、佛教文化为基础的伊斯兰世界。尽管以泛灵、多神体系为主的爪哇传统宗教、印度教与佛教在其宗教教义上与一神体系的伊斯兰教有所不同，但伊斯兰在印尼发展的过程中与印尼印度教之间共同的神秘主义相契合，使伊斯兰教在印尼得以快速发展进而替代印度教在印尼的地位。

第三，无论从宗教艺术的表现形式还是从社会影响力角度看，东南亚宗教艺术都是一种综合的文化现象。东南亚的宗教艺术首先是接受、保留各种宗教教义的核心思想，然后根据自身的文化特点，对宗教的核心思想进行本土化的艺术再现，形成了具有本土文化内容的宗教艺术表现形式。这种对宗教思想的本土化阐发，有利于宗教的传播和发展。宗教艺术对社会的影响也是带有综合性，既有积极影响，也有消极影响，两者都源于宗教艺术对于精神世界强大的影响力。对于宗教艺术积极方面的过分强调，可能过分提高了宗教艺术的精神影响力，对社会秩序造成负面的影响。而对宗教艺术消极作用的强调，则会伤害信众的信仰体系，从而影响社会秩序的稳定。

第四，东南亚宗教艺术具有长期的、持续的生命力。宗教艺术产生影响的过程是长期的，宗教艺术影响的结果也是长期的。与政治、经济上的变化不同，文化上的变化需要经过长期的发展才能完成。宗教艺术作为东南亚文化重要的组成部分，其发展变化相对是比较缓慢的，需要经过长期的积累，需要得到政治和经济上的支持。在东南亚的历史上，宗教的发展得到了广大民众和统治者的支持，而宗教艺术的发

1　〔新西兰〕尼古拉斯·塔林主编：《剑桥东南亚史》（Ⅰ），贺圣达等译，昆明：云南人民出版社，2003年，第275页。

展得到了统治阶级的积极支持，"佛像越来越多地和国王的权力联系在一起"。[1] 统治阶级为创造工程浩大的宗教艺术作品，组织大量的人力和物力，为宗教艺术的发展提供了社会资源。宗教艺术确定在社会中的影响力以后，其影响的范围很广，持续的时间也很长，而且主要的作用是引导信众遵从现有的社会制度和社会秩序，服从统治阶级的统治。

1　〔澳〕安东尼·瑞德：《东南亚的贸易时代：1450—1680》（第二卷 扩张与危机），孙来臣等译，北京：商务印书馆，2010 年，第 217 页。

参考文献

中文书目

〔英〕D. G. E. 霍尔：《东南亚史》，中山大学东南亚历史研究所译，北京：商务印书馆，1982 年。

〔俄〕E. Г. 雅科伏列夫：《艺术与世界宗教》，任光宣等译，北京：文化艺术出版社，1989 年。

〔法〕G. 赛代斯：《东南亚的印度化国家》，蔡华等译，北京：商务印书馆，2008 年。

〔美〕保罗·韦斯：《宗教与艺术》，何其敏等译，成都：四川人民出版社，1999 年。

财团法人佛光山文教基金会主编：《1998 年佛学研究论文集：佛教音乐》，高雄：佛光山文化事业有限公司，1998 年。

常任侠：《印度与东南亚美术发展史》，合肥：安徽教育出版社，2006 年。

陈麟书、陈霞主编：《宗教学原理（新版）》，北京：宗教文化出版社，1999 年。

陈聿东：《佛教与雕塑艺术》，天津：天津人民出版社，1992 年。

〔日〕渡部忠世：《稻米之路》，严绍亭等译，昆明：云南人民出版社，1982 年。

段立生：《泰国文化艺术史》，北京：商务印书馆，2005 年。

范宏贵：《华南与东南亚相关民族》，北京：民族出版社，2004 年。

范梦编著：《东方美术史》，昆明：云南人民出版社，1991 年。

〔奥〕弗朗茨·黑格尔：《东南亚古代金属鼓》，石钟健等译，上海：上海古籍出版社，2004 年。

〔日〕宫治昭：《涅槃和弥勒的图像学：从印度到中亚》，李萍等译，北京：文物出版社，2009 年。

古小松主编：《东南亚民族：马来西亚、新加坡、印度尼西亚、文莱、菲律宾卷》，南宁：广西民族出版社，2006 年。

郭乃彰：《印度佛教莲花纹饰之探讨》，高雄：佛光出版社，1990 年。

韩振华：《航海交通贸易研究》，香港：香港大学亚洲研究中心，2002 年。

何芳川主编：《中外文化交流史》，北京：国际文化出版公司，2008 年。

何平：《东南亚的封建——奴隶制结构与古代东方社会》，昆明：云南大学出版社，1999 年。

何平：《中南半岛民族的渊源与流变》，北京：民族出版社，2006 年。

贺圣达：《东南亚文化发展史》，昆明：云南人民出版社，1996 年。

贺圣达等：《走向 21 世纪的东南亚与中国》，昆明：云南大学出版社，1998 年。

蒋述卓：《宗教艺术论》，广州：暨南大学出版社，1998 年。

净海：《南传佛教史》，北京：宗教文化出版社，2002 年。

〔美〕克利福德·格尔兹：《尼加拉——十九世纪巴厘岛剧场国家》，赵丙祥译，上海：上海人民出版社，1999 年。

郎天咏编著：《东南亚艺术》，石家庄：河北教育出版社，2003 年。

李翎：《佛教造像量度与仪轨》，北京：宗教文化出版社，1998 年。

李谋、姜永仁编著：《缅甸文化综论》，北京：北京大学出版社，2002 年。

李涛：《佛教与佛教艺术》，西安：西安交通大学出版社，1989 年。

梁立基：《印度尼西亚文学史》，北京：昆仑出版社，2003 年。

梁敏和等编著：《印度尼西亚文化与社会》，北京：北京大学出版社，2002 年。

梁英明等编：《近现代东南亚（1511—1992）》，北京：北京大学出版社，1994 年。

梁志明主编：《殖民主义史　东南亚卷》，北京：北京大学出版社，1999 年。

吕大吉：《宗教学通论》，台北：恩楷股份有限公司，2003 年。

栾文华：《泰国文学史》，北京：社会科学文献出版社，1998 年。

〔新西兰〕尼古拉斯·塔林主编：《剑桥东南亚史》，贺圣达等译，昆明：云南人民出版社，2003 年。

秦惠彬主编：《伊斯兰文明》，北京：中国社会科学出版社，1999 年。

〔新加坡〕邱新民：《新加坡宗教文化》，星洲日报，1982 年。

任一雄：《东亚模式中的威权政治：泰国个案研究》，北京：北京大学出版社，2002 年。

施雪琴：《菲律宾天主教研究：天主教在菲律宾的殖民扩张与文化调适（1565—1898）》，厦门：厦门大学出版社，2007 年。

释明贤论：《三宝论·佛宝论》，北京：宗教文化出版社，2012 年。

宋立道：《传统与现代：变化中的南传佛教世界》，北京：中国社会科学出版社，2002 年。

覃圣敏主编：《东南亚民族：越南、柬埔寨、老挝、泰国、缅甸卷》，南宁：广西民族出版社，2006 年。

王萍丽：《营造上帝之城：中世纪的幽暗与冷艳》，北京：北京大学出版社，2006 年。

王镛：《印度美术》，北京：中国人民大学出版社，2004 年。

吴虚领：《东南亚美术》，北京：中国人民大学出版社，2004 年。

谢小英：《神灵的故事——东南亚宗教建筑》，南京：东南大学出版社，2008 年

许利平等著：《当代东南亚伊斯兰发展与挑战》，北京：时事出版社，2008 年。

姚秉彦、李谋、蔡祝生编著：《缅甸文学史》，北京：北京大学出版社，1993 年。

姚南强：《宗教社会学》，上海：东华大学出版社，2004 年。

叶兆信、潘鲁生编著：《中国传统艺术（续）：佛教艺术》，北京：中国轻工业出版社，2001 年。

〔美〕约翰·F. 卡迪：《东南亚历史发展》，姚楠等译，上海：上海译文出版社，1988 年。

〔澳〕约翰·芬斯顿：《东南亚政府与政治》，张锡镇等译，北京：北京大学出版社，2007 年。

〔美〕詹姆斯·C. 斯科特：《弱者的武器》，郑广怀等译，南京：译林出版社，2007 年。

张曼涛主编：《东南亚佛教研究》，台北：大乘文化出版社，1978 年。

张英：《东南亚佛教与文化》，北京：中央民族大学出版社，1999 年。

张玉安、裴晓睿：《印度的罗摩故事与东南亚文学》，北京：昆仑出版社，2005 年。

英文：

Aasen, Clarence T. *Architecture of Siam: a Cultural History Interpretation*, New York: Oxford University Press, 1998.

Adian, Donny Gahral; Arivia, Gadis eds. *Relations between Religions and Cultures in Southeast Asia*, Washington, D.C.: Council for Research in Values and Philosophy, 2009.

Aritonang, Jan Sihar; Steenbrink, Karel eds. *A History of Christianity in Indonesia*, Leiden, Boston: Brill, 2008.

Atasoy, Nurhan et al. *The Art of Islam*, Paris: Flammarion, 1990.

Bacani, Teodoro C. Jr. *Church in Politics*, Manila: Bacani's Press, 1992.

Batumalai, Sadayandy. *A History of Christ Church Melaka: of the Diocese of West Malaysia in the Province of S.E. Asia*, Melaka : Syarikat Percetakan Muncul Sistem, 2003.

Bennett, James. *Crescent Moon: Islamic Art and Civilisation in Southeast Asia (Bulan Sabit: Seni dan Peradaban Islam di Asia Tenggara)*, Adelaide: Art Gallery of South Australia; Canberra: National Gallery of Australia, 2006.

Bussagli, Mario. *Oriental Architecture*, translated by John Shepley, London: Faber and Faber, 1989.

Casal, Gabriel S. et al. *Kasaysayan-the Story of the Filipino People: the Earliest Filipinos*, vol. 2, Hong Kong: Asia Publishing Company Ltd., 1998.

Chew, Maureen K.C. *The Journey of the Catholic Church in Malaysia, 1511-1996*, Kuala Lumpur: Catholic Research Centre, 2000.

Connors, Mary F. *Lao Textiles and Traditions*, Kuala Lumpur; New York: Oxford University Press,

1996.

　　Coseteng, Alicia M. L. *Spanish Churches in the Philippines*, Manila: UNESCO National Commission of the Philippines, 1972.

　　Department of High Education, Ministry of Education. *Architectural Drawings of Temples in Pagan*, Yangon: Department of Higher Education, Ministry of Education,

　　1989.

　　De Guise, Lucien. *The Message and the Monsoon: Islamic Art of Southeast Asia: from the collection of The Islamic Arts Museum Malaysia*, Kuala Lumpur: The Islamic Arts Museum Malaysia, 2005.

　　Diskul, M.C. Subhadradised. *The Art of Śrīvijaya*, Kuala Lumpur; New York: Oxford University Press; Paris: UNESCO, 1980.

　　Flores, Patrick D. *Painting History: Revisions in Philippine Colonial Art*, Quezon City: Office of Research Coordination, University of the Philippines; Manila: National Commission for Culture and the Arts, 1998.

　　Galende, Pedro G. *Angels in Stone: Architecture of Augustinian Churches in the Philippines*, Manila: G.A. Formoso Pub., 1987.

　　Galende, Pedro G.; Jose, Regalado Trota. *San Agustin Art and History, 1571-2000*, Manila: San Agustin Museum, 2000.

　　Galende, Pedro G.; Javellana, Rene B. *Great Churches of the Philippines*, Manila: Bookmark, 1993.

　　Goh, Robbie B. H. *Christianity in Southeast Asia*, Singapore: Institute of Southeast Asian Studies, 2005.

　　Gosling, Betty. *Sukhothai: Its History, Culture, and Art*, Singapore; New York: Oxford University Press, 1991.

　　Green, Gillian. *Traditional Textiles of Cambodia: Cultural Threads and Material Heritage*, Bangkok: River; London: Thames & Hudson, 2003.

　　Guérin, Nicol; Oenen, Dick van. *Thai Ceramic Arts: the Three Religions*, Singapore: Sun Tree, 2005.

　　Heuken, Adolf. *Be My Witness to the Ends of the Earth!: the Catholic Church in Indonesia Before the 19th Century*, Jakarta: Cipta Loka Caraka, 2002.

　　Hong Kong Museum of Art. *Sculptures from Thailand: 16.10.82-12.12.82*, jointly presented by the Urban Council, Hong Kong and the National Museum, Bangkok, Hong Kong: Urban Council, 1982.

　　Höhn, Klaus D. *The Art of Bali: Feflections of Faith: the History of Painting in Batuan, 1834-1994*, Wijk en Aalburg: Pictures Publishers Art Books, 1997.

　　Hunt, Robert et al., eds. *Christianity in Malaysia: a Denominational History*, Petaling Jaya: Pelanduk Pub., 1992.

　　Irvine, David. *Leather Gods & Wooden Heroes: Java's Classical Wayang*, Singapore: Times Editions, 1996.

Irwin, Robert. *Islamic Art*, London: Laurence King Publishing, 1997.

Jessup, Helen Ibbitson. *Art and Architecture of Cambodia*, New York: Thames & Hudson, 2004.

Kerlogue, Fiona. *Arts of Southeast Asia*, London: Thames & Hudson, 2004.

Khuan, Fong Pheng, ed. *Islamic Arts Museum Malaysia*, vol.1, Kuala Lumpur: Islamic Arts Museum Malaysia, 2002.

Labayen, Julio X. *Revolution and the Church of the Poor*, Quezon: Socio-Pastoral Institute, 1995.

Lai, Ah Eng, ed. *Religious Diversity in Singapore*, Singapore: Institute of Southeast Asian Studies; Institute of Policy Studies, 2008.

Lee, Sherman E. *A History of Far Eastern Art*, New York: H. N. Abrams, 1973.

Lim, Yong Long; Hussain, Nor Hayati. *The National Mosque*, Kuala Lumpur: Centre of Modern Architecture Studies in Southeast Asia, 2007.

Maxwell, Robyn J. *Textiles of Southeast Asia: Tradition, Trade and Transformation*, Singapore: Periplus; Enfield: Airlift, 2003.

Miller, Terry E.; Williams Sean, eds. *The Garland Handbook of Southeast Asian Music*, London: Routledge, 2008.

Nasir, Abdul Halim, ed. *Mosques of Peninsular Malaysia*, Kuala Lumpur : Berita Pub., 1984.

National Historical Institute. *The Miagao Church: Historical Landmark*, Manila: National Historical Institute, 1991.

Puranananda, Jane ed. *The Secrets of Southeast Asian Textiles: Myth, Status and the Supernatural*, The James H.W. Thompson Foundation Symposium Papers, Bangkok : River Books, 2007.

Rasdi, Mohamad Tajuddin Haji Mohamad. *The Architectural Heritage of the Malay World: the Traditional Mosque*, Bangi: Penerbit University Teknologi Malaysia, 2005.

Roveda, Vittorio. *Images of the Gods: Khmer Mythology in Cambodia, Thailand and Laos*, Bangkok: River Books, 2005.

Roveda, Vittorio; Yem, Sothon. *Buddhist Painting in Cambodia*, Bangkok: River Books, 2009.

Santos, Ramon P. *The Musics of ASEAN*, Manila: ASEAN Committee on Culture and Information, 1995.

Snellgrove, David L. *The Image of the Buddha*, Tokyo: Kodansha International/UNESCO, 1978.

Sng, Bobby E.K.; Pang, Choong Chee, eds. *Church and Culture: Singapore Context*, Singapore: Graduates' Christian Fellowship, 1991.

Stock, Diana, ed. *Khmer Ceramics, 9th-14th Century*, compiled by the Southeast Asian Ceramic Society, Singapore: The Society, 1981.

Sumner, Christina. *Arts of Southeast Asia*, Sydney: Powerhouse Publishing, 2001.

Tangtavonsirikun, Chanida. *Symbolism of Lao Textiles*, Bangkok: Thailand Research Fund, 1999.

The Documentation-Information Department, Office of Bishops' Conference, Jakarta. *The Catholic*

Church in Indonesia, 1989.

Tingley, Nancy. *Arts of Ancient Viet Nam: From River Plain to Open Sea*, Houston: Asia Society and The Museum of Fine Arts, 2009.

Wagner, Frits A. *Art of Indonesia*, Singapore: Graham Brash Pte Ltd., 1988.

马来语：

Abdul Halim Nasir, *Seni Bina Masjid di Dunia Melayu-Nusantara*（《马来群岛清真寺建筑艺术》），Bangi: Penerbit University Kebangsaan Malaysia, 1995.

越南语：

Ban chỉ đạo Tổng điều tra Dân số và Nhà ở Trung ương, *Đổng Điều tra Dân số và Nhà ở Việt Nam năm 2009: Kết quả Toàn bộ*（《2009 年越南人口和民居总调查：全部结果》）， Hà Nội, 2010.6.

Bình Thuận, Ninh Thuận hiên nay"（《当年平顺、宁顺两省的占族人宗教信仰方面的一些问题》），Nxb. Khoa học Xã hội, Hà Nội, 2007.

J · B · Tong, *Cụ Sáu: Cụ Chính Xứ Và Nam Tước Phát Diệm*（《陈六：发艳的神父与男爵》），NXB An Thịnh, 1963.

Nguyễn Gia Đệ, v.v, *Trần Lục*（《陈六》），quà tặng của nhân viên Nhà Thờ Phát Diệm.

Nguyễn Hồng Dương, " Một số vấn đề cơ bản về tôn giáo, tín ngưỡng của đồng bào Chăm ở hai tỉnh Bình Thuận, Ninh Thuận hiên nay"（《关于二省占族 信仰、宗教的一些基本问题》），Nxb. Khoa học Xã hội, Hà Nội, 2007.

Phan Quốc Anh," Nghi lễ vòng đời của người Chăm Ahier ở Ninh Thuận"（《宁顺婆罗门教占族人人生中的礼仪》）， Nxb Đại học quốc gia, H, 2010.

Thành Phần," Tổ chức tôn giáo và xã hội truyền thống của người Chăm Bàni ở vùng Phan Rang"（《藩朗地区婆尼教占族人的宗教组织和社会传统》），*Tạp san Khoa học*", Trường Đại Học Tổng Hợp Tp. Hồ Chí Minh, số 01, 1996.

Trần Ngọc Thêm, *Tìm Về Bản Sắc Văn Hóa Việt Nam*（《越南文化本色探源》），NXB TP Hồ Chí Minh, 2001.

Vinh Sơn, Trần Ngọc Thụ, *Lịch sử Giáo phận Phát Diệm*（《发艳教区史（1901—2001）》），quà tặng của nhân viên Nhà Thờ Phát Diệm.

泰语：

จิตร บัวบุศย์. ประวัติย่อพระพิมพ์ในประเทศไทย(《泰国还愿板简史》),กรุงเทพมหานคร: โรงพิมพ์อำพลวิทยา, พ.ศ. 2514.

ตรียัมปวาย. ปริอรรถาธิบายแห่งพระเครื่องฯ(《细说佛牌》), กรุงเทพมหานคร: โรงพิมพ์ไทยเกษม, พ.ศ. 2521.

นิธิ เอียวศรีวงศ์. พุทธศาสนาในความเปลี่ยนแปลงของสังคมไทย (《佛教与泰国社会变化》), กรุงเทพมหานคร: สำนักพิมพ์มูลนิธิโกมลคีมทอง, พ.ศ. 2544.

พิเศษ เจียจันทร์พงษ์. ความเป็นมาของพระเครื่องในเมืองไทย (《泰国佛牌的缘起》), กรุงเทพมหานคร: พิพิธภัณฑาสถานแห่งชาติพระนคร, พ.ศ. 2547.

ศรีศักร วัลลิโภดม. พระเครื่องในเมืองสยาม(《暹罗还愿板》), กรุงเทพมหานคร: สำนักพิมพ์มติชน, พ.ศ. 2537.

ศาสตราจารย์ ยอช เซเดส์. ตำนานพระพิมพ์ (《暹罗佛牌》《还愿板纪事》, พิมพ์แจกในงานฌาปนกิจ คุณทองโชติกะ พุกกณะ เมื่อ 21 ก.ค. พ.ศ. 2495.

เสถียร โพธินันทะ. ภูมิประวัติพุทธศาสนา(《泰国佛教史》), กรุงเทพมหานคร: โพธิสามต้นการพิมพ์พ.ศ. 2515.

เอกสารการสอนชุดวิชา. ความเชื่อและศาสนาในสังคมไทย (《泰国社会的信仰与宗教》), สาขาวิชาศิลปศาสตร์ มหาวิทยาลัยธรรมาธิราช, พ.ศ.2535.

เกริกเกียรติ ไพบูลย์ศิลปะ. กำเนิดและวิวัฒนาการของพระเครื่องในสังคมไทย ตั้งแต่สมัยก่อนกรุงศรีอยุธยาถึงปัจจุบัน (《佛牌的产生和发展变化》), วิทยานิพนธ์มหาบัณฑิต คณะรัฐศาสตร์ มหาวิทยาลัยธรรมศาสตร์, พ.ศ.2549.

นิติ กลิโกศล. พระเครื่อง: ความเชื่อและค่านิยมในสังคมไทย (《佛牌与泰国社会信仰》), รายงานการวิจัย สถาบันไทยคดีศึกษา มหาวิทยาลัยธรรมศาสตร์, พ.ศ.2547.

พระมหาเชิด เจริญรัมย์. พระเครื่องกับสังคมไทย ศึกษาเฉพาะกรณีของนักวิชาการพระพุทธศาสนาในสถาบันอุดมศึกษา (《佛牌与泰国社会》), วิทยานิพนธ์มหาบัณฑิต คณะอักษรศาสตร์ มหาวิทยาลัยมหิดล, พ.ศ.2541.

สุรสสวัสดิ์ สุขสวัสดิ์. การศึกษาพระพิมพ์ภาคใต้ของประเทศไทย(《泰国南部佛牌研究》),วิทยานิพนธ์มหาบัณฑิต คณะศิลปศาสตร์ มหาวิทยาลัยศิลปากร พ.ศ.2528.

缅甸语:

ဦးမျိုးညွန့်. ပုဂံစေတီပုထိုးများ၏ဗိသုကာနှင့်အနုလက်ရာ (《蒲甘佛塔的建筑与艺术》), မြန်မာယဉ်ကျေးမှုဝန်ကြီးဌာန ရှေးဟောင်းသုတေသနဌာနခွဲ ပုဂံမြို့ ၁၉၉၄ခုနှစ်

မြတ်မင်းလိှုင် မြန်မာပြည်ရှိရှေးဟောင်းဘုရားစေတီပုထိုးများ (《缅甸的古代佛塔》), နယူး လိက်အောင်ဖိုမြန်မာသတင်းစာတိုက် ရန်ကုန် ၂၀၀၃ခုနှစ်

တိုက်စိုး ယဉ်ကျေးမှုအထိမ်းအမှတ် (《文化的纪念》), စာပေဗိမာန်စာအုပ်တိုက် ၁၉၈၆ခုနှစ်

တိုက်စိုး ဗုဒ္ဓဘာသာသာသန္ဝပညာနိဒါန်း (《佛教艺术概论》), စစ်သည်တော်စာပေ ရန်ကုန် ၂၀၀၀ခုနှစ်

မင်းဘူးအောင်ကြိုင် ဗိသုကာလက်ရာများ (《蒲甘宗教建筑艺术》), စာပေဗိမာန် အရောင်းကိုယ်စားလှယ် ပုဂံမြို့

၁၉၉၇ခုနှစ်

မင်းဘူးအောင်ကြိုင် လက်ရာစုံစွာ အာနန္ဒာ（《阿难陀佛塔》）, စာပေဗိမာန်စာအုပ်ဆိုင် ရန်ကုန် ၁၉၇၀ခုနှစ်

ဦးစု မြန်မာရိုးရာဗိသုကာအစွမ်း（《缅甸传统建筑艺术》）, စာပေဗိမာန်စာအုပ်ဆိုင် ရန်ကုန် ၁၉၆၀ခုနှစ်

ဦးစု မြန်မာ့ယဉ်ကျေးမှုနှင့်အနုပညာဆိုင်ရာ ဗိသုကာကျမ်း（《缅甸有关文化艺术的建筑学文献》）, စာပေဗိမာန်စာအုပ်ဆိုင် ရန်ကုန် ၁၉၆၆ခုနှစ်

စန္ဒာခင် နံရံပန်းချီမှပြောသော ပုဂံခေတ်ပုံရိပ်များ（《壁画中的蒲甘》）, မြန်မာ့ယဉ်ကျေး မှုဌာန ရန်ကုန် ၂၀၀၇ခုနှစ်

ပုဂံဘုရားပုထိုးများ（《蒲甘佛塔》）, မြန်မာပြန်ကြားရေးဝန်ကြီးဌာန ရန်ကုန် ၁၉၉၄ခုနှစ်

ရွေးရိုးမြန်မာပန်းချီ（《缅甸古代绘画》）, ပြည်ထောင်စုယဉ်ကျေးမှုဌာန

ဦးသန်းဆွေ သမိုင်းဝင်ပုဂံစေတီပုထိုးများ（《蒲甘佛塔遗迹》）, စာပေဗိမာန်စာအုပ်ဆိုင် ၁၉၇၃ခုနှစ်

ဒုဂုံနတ်ရှင် မြန်မာ့ရိုးရာလုပ်ငန်းဆယ်ပွင့်ပန်း（《十种缅甸传统手工艺》）, စာပေ ဗိမာန်စာအုပ်ဆိုင် ၁၉၇၆

ပြည်ဒေသရှိသမိုင်းဝင်စေတီပုထိုးများမှတ်တမ်း（《缅甸佛塔古迹档案》）, ရွေးဟောင်းသုတေသန၊ အမျိုးသားပြတိုက်နှင့် စာကြည့်တိုက်ဦးစီးဌာန ယဉ်ကျေးမှုဝန်ကြီးဌာန ၂၀၁၁ခုနှစ်

လွင်အောင် ဗိသုကာအနုပညာအတွေးအမြင်နှင့်ဗိသုကာအဆောက်အအုံပညာစာစုများ（《建筑艺术思考与建筑学文粹》）, ပြည်စုံစာအုပ်တိုက် ရန်ကုန် ၂၀၀၄ခုနှစ်

老挝语:

ບຸນເຖົ່ງບົວສີແສງປະເນືດ:ປະຫວັດສາດສິລະປະແລະສະຖາປັດຕະຍະກຳສີນລາວເຫຼັ້ມ1（《老挝建筑艺术史》（第一册）, ມະຫາວິທະຍາໄລຢຽຂຽນແລະວັດຫະນະທຳ,1991

ພະມະຫາບຸນຫະວີຣິໂລຈາກ:ປະຫວັດການສ້າງພະພຸດທະຮຸບແລະປົດສຸດໂພດ-ສັນລະເນຍົພຸດທະຮຸບ（《佛像造像史》）, ໂຮງພິມຄົມດາວຄົບໆປ້ານສີບຸນເຖິງງະຄອບປະຕ໌ວ໌ລງຈັນ

ປລິຍຈະຫວັດໂຄງ:ສິລະປະລາຍຂອງຫຼວງພະບາງ（《琅勃拉邦纹样艺术》）, ສະຖາປັນສິນຄ້ວາສິລະປະວັນນະຄະດີແຫ່ງຊາດໂຄງການຮ່ວມມືແລະຈະວະເຫຼືອຈາກກາສງທິນໂກໄຂທ໌,1988

ໍລະດົກຄັນລ້ຳຄ່າຂອງຫຼວງພະບາງ（《琅勃拉邦的珍贵遗产》）, Institute of Cultural Research

后 记

在校对完文稿的最后一页，在本书即将出版之际，回想起本书撰写过程中的点点滴滴，心中不免有些激动。

本书是 2009 年国家社会科学基金艺术学项目"东南亚宗教艺术的特点及其在保持社会稳定中的作用"的研究成果。2013 年 6 月，笔者完成了项目的各项研究工作，并将研究成果交付评审。2014 年 4 月，项目成果顺利通过评审。又经过 4 年多的补充和修改，最终呈现在各位读者面前。

本书的资料来源，除了国内现有的研究成果，还参考了大量来自东南亚的第一手资料，既有课题组成员实地调查获得的资料，也有来自新加坡国家图书馆（NLB）、东南亚研究所（ISEAS）图书馆、新加坡佛教居士林图书馆、越南国家图书馆、越南国家大学社会人文大学图书馆、越南社科院东南亚研究所资料室和泰国朱拉隆功大学图书馆的馆藏资料，还有一部分来自赴东南亚留学的学生拍摄的照片和网络的图片资料。研究资料的领域包括宗教艺术、宗教历史、宗教理论、东南亚宗教发展史、东南亚各国宗教艺术等。

2010 年，笔者在新加坡詹婆苑观赏了近现代众多佛学大师、艺术大师的作品，而且有幸聆听陈瑞献先生和永光法师的讲解，受益良多。2012 年，马来西亚马来亚大学的周芳萍博士到北京大学外国学院担任外教，主要教授马来语和马来西亚研究的相关课程。笔者邀请周芳萍博士为课题组成员举办讲座，介绍马来西亚的宗教关系与宗教政策。2012 年，笔者在河内与越南社科院吴文营（Ngô Văn Doanh）研究员就占婆印度教艺术的特点进行了讨论。吴文营研究员是越南研究东南亚，特别是古建筑、占婆艺术、印度教艺术的著名学者，他不仅对课题组的研究工作提出了具体的指导意见，而且解答了课题组成员的诸多具体问题。通过与东南亚学者的深入交流，

课题组成员加深了对东南亚宗教艺术研究现状的理解。

课题组成员通过实地考察宗教建筑遗迹和宗教仪式，在宗教活动考察中获取第一手研究资料，培养直观感受。2010 年 7—8 月，笔者在新加坡东南亚研究所进行为期 4 周的学术访问，并考察了新加坡的寺院、庙宇、教堂、清真寺等建筑艺术，在宗教仪式中观察宗教艺术的社会影响。2011 年 1 月，课题组成员尚锋在越南宁平省金山县发艳镇的发艳天主教堂建筑群进行了为期 2 周的实地调查。2012 年 8 月，笔者及课题组成员聂慧慧在越南进行了为期 6 周的资料收集和实地考察活动。课题组将实地考察收集到的资料和现有的文字资料进行核实、对比，将文献资料转化成直观的认识和感受，寻找更多的研究突破点。此外，为增加本书的可读性，课题组还通过各种渠道收集相关的图片。

本书的具体分工情况如下：

导论、第一章、第二章：吴杰伟

第三章：张哲、聂雯

第四章：吴杰伟、聂慧慧

第五章：霍然、尚锋、吴杰伟

第六章、第七章、结语：吴杰伟

全文由吴杰伟审阅定稿。

感谢新加坡南洋学会魏维贤博士、佛教居士林李木源林长、永光法师对笔者学术交流提供的大力支持！感谢李小元博士、程雪同学协助整理老挝语资料，贲月梅女士、张静灵博士、马学敏同学协助整理和翻译印尼语、马来语资料，李颖博士协助整理和翻译梵语资料；感谢金勇博士和冯思遥同学在泰国、缅甸拍摄的照片；感谢丁昱老师在项目申报和结项过程中给予的支持与帮助；感谢北京大学出版社兰婷编辑在出版过程中给予的支持与帮助！

从确立研究项目到成果最终出版，前后经历了十年的时间，多位参与的研究生都毕业了，有的继续深造，有的走上了工作岗位，但大家仍然以一如既往的热情和认真细致的态度，投入到书稿的校对工作中，这样一种团队合作的精神，也许是在研究成果之外的最大收获。

由于时间和个人能力的限制，本书也存在着一些不足之处，敬请不吝赐教。

吴杰伟

2019 年 4 月于燕园